電影的臉

THE FACE OF CINEMA

張小虹

人文·學術·思想

目錄

前言 影像的哲學思考

　　什麼是當代電影研究的「做哲學」（doing philosophy）？究竟是我們在思考電影，還是「電影在思考」（film thinks）呢？

　　有關「電影哲學」的界定，一直眾說紛紜。若就當代歐陸哲學而言，幾乎重要的哲學家都有專論電影的相關著作，如德勒茲（Gilles Deleuze）、德希達（Jacques Derrida）、洪席耶（Jacques Rancière）、儂曦（Jean-Luc Nancy）、巴迪烏（Alain Badiou）、斯蒂格勒（Bernard Stiegler）等人。於是有人偷懶地將「電影哲學」直接等同於「哲學家論電影」，既不質疑「哲學家」之為身分或職業認同的不確定性，也不去挑戰「電影」之為範疇分類的不穩定性。更有人乾脆把當代歐陸哲學的範疇加以無限擴大，舉凡古今中外重要哲學家及其哲學概念，都被視為可用以分析電影構成與敘事的利器，於是乎從柏拉圖、亞里斯多德到孔子、荀子無所不包，盡皆成為「電影哲學」的囊中物。[1] 然本書所真正心儀的「電影哲學」，則是指向 1980 年代德勒茲的兩本電影書《電影 I：運動─影像》（*Cinéma 1. L'image-mouvement*, 1983; *Cinema 1: The Movement-Image*, 1986）、《電影 II：時間─影像》（*Cinéma 2. L'image-temps*, 1985；*Cinema 2: The Time-Image*, 1989）所「初始化」的一系列影像思考活動。[2]

　　對德勒茲而言，「電影哲學」絕對不是「電影的哲學」（philosophy of film）、「電影如哲學」（film as philosophy）、「透過電影談哲學」（philosophy

1　例如，由勞勃・艾普等人（Robert Arp, Adam Barkman, James McRae）主編的《李安的電影世界》（*The Philosophy of Ang Lee*），就是用東西方既有的哲學家思想來進行詮釋，撰稿人也多屬哲學研究背景。該書分為兩大部分：東方哲學（儒家、道家、佛家）與西方哲學，強調「電影哲學屬於美學分支」，而「美學的焦點是探討美與藝術的本質」（5）。然在論述操作上，則多是以哲學觀點切入故事情節與人物角色的分析。該書亦將此「藝術哲學或美學分支」界定下的「電影哲學」發展脈絡，依循華頓柏格（Thomas E. Wartenberg）的說法，上溯至 1916 年孟斯特柏格（Hugo Munsterberg）的《電影：心理學研究》（*The Photoplay: A Psychological Study*），截然不同於本書「電影－哲學」的思想脈絡。

2　若就「電影哲學」的學術建置而言，一般包括 1994 年創立的學術電影期刊 *Film and Philosophy*，1997 年創立的 *Film-Philosophy*，2010 年創立的 *Cinema: Journal of Philosophy and the Moving Image*，也包括 2011 年創立的學術網絡 *The Cinematic Thinking Network*，以及各種相關電影哲學書籍的出版，如 *Film Philosophy* (2005); *Film as Philosophy: Essays on Cinema after Wittgenstein and Cavell* (2005); *Thinking through Cinema: Film as Philosophy* (2006); *Thinking on Screen* (2007); *The Philosophy of Motion Pictures* (2008); *Cinema, Philosophy, Bergson* (2009); *Afterimages of Gilles Deleuze's Film Philosophy* (2009); *New Philosophies of Film* (2011); *New Takes in Film-Philosophy* (2011); *Cinema, Philosophy, Bergman: On Film as Philosophy* (2012); *Where Film Meets Philosophy: Godard, Resnais, and Experiments in Cinematic Thinking* (2013); *Jean Epstein: Corporeal Cinema and Film Philosophy* (2013); *Philosophy through Film* (2014); *European Cinema and Continental Philosophy: Film as Thought Experiment* (2018); *Current Controversies in Philosophy of Film (2019); Film, Philosophy, and Reality: Ancient Greece to Godard* (2019); *Philosophy, Film, and the Dark Side of Interdependence* (2020) 等。相關選集包括 *The Philosophy of Film: Introductory Text and Readings* (2005), *Philosophy of Film and Motion Pictures: An Anthology* (2008); *The Routledge Companion to Philosophy and Film* (2008); *The Continental Philosophy of Film Reader* (2018); *The Palgrave Handbook of the Philosophy of Film and Motion Pictures* (2019); *Philosophy and Film: Bridging Divides* (2019); *Philosophers on Film from Bergson to Badiou: A Critical Reader* (2019) 等。但這些期刊、專書、選集彼此之間的差異亦大，直接展現「電影哲學」在界定上的莫衷一是。另有一派的「起源」說，則視 1971 年卡維爾（Stanley Cavell）的 *The World Viewed: Reflections on the Ontology of Film* 為濫觴，此說又可被視為另一種以「英美電影哲學」來區別「歐陸電影理論」的企圖。

through film）或「電影裡的哲學」（philosophy in film）。誠如他在1986年《電影筆記》的訪談中所言，「我不曾嘗試將哲學*運用*到電影之上，而是我直接從哲學到電影。反之亦然，直接從電影到哲學」（"The Brain Is the Screen" 366，斜體為原文所有）。此處所謂的「直接」，並非忽視不同學科之間的差異（哲學、藝術、科學皆有各自不同的方法系統），而是相信任何學科的開始或結束，往往都是落在另一個學科之中。用德勒茲自己的話說，研究電影是「因為哲學問題迫使我在電影之中找尋答案」（"The Brain Is the Screen" 367）。此處的「直接」也更指向此篇訪談的標題〈大腦即銀幕〉，不是用電影來理解哲學概念，或用哲學概念來闡釋電影，而是兩者「直接」涉及相似的影像機制，兩者的遭逢「直接」給出「創造力組裝」（creative assemblage）的可能，亦即「電影—哲學」（「—」之為流變符號）或「電影與哲學」（「與」之為法文 avec 的創造性連結）的可能。

　　《電影的臉》一書乃嘗試在此「電影—哲學」的路數之中進行思考，希冀在當代電影研究的「大理論」、「大風格」之外，也能尋覓到開展「微概念」的一些可能。誠如鮑德威爾（David Bordwell）與卡羅爾（Noël Carroll）在其合編的《後—理論：重建電影研究》（*Post-Theory: Reconstructing Film Studies*）中宣稱，1970年代起電影研究乃被統攝於「宏大理論」（Grand Theory）之下，以結構主義符號學、馬克思主義意識形態批判、拉岡精神分析等馬首是瞻。[3] 而他們打破電影研究大一統理論的方式，乃是企圖將「理論」複數化與多樣化（而非反理論），希冀回歸影片

3　書中「宏大理論」的另一種說法，乃是語帶貶抑、如石板一塊的「S.L.A.B. 理論」，指以索緒爾（Ferdinand de Saussure）、拉岡（Jacques Lacan）、阿圖塞（Louis Althusser）、巴特（Roland Barthes）等人理論概念掛帥的電影研究。

本身，以展開對電影類型、電影製作、國別電影的經驗性研究。然而相對於「歐陸大理論」的統領風騷，鮑德威爾等強調電影敘事、場面調度分析與歷史詩學的做法，也難逃「美式大風格」的新形式主義之譏，以「美」學風格一統江湖。而本書所欲展開的「微概念」，則是企圖在「歐陸大理論」與「美式大風格」之間另闢蹊徑，既不服膺任何放諸四海皆準的理論架構或理論概念，也不遵循任何堅壁清野的純粹形式分析，而是回到「微」之為游移不確定、無法預先掌控的創造變化之力，亦即「微」之為「游移與非—局部定位的連結」（ "mobile and non-localizable connection" ）（Deleuze, *Foucault* 74）。[4] 此處所謂的「概念」，亦是回到哲學活動即是「形構、創發與織造概念」（ "forming, inventing and fabricating concepts" ）（Deleuze and Guattari, *What Is Philosophy?* 2），而此「概念」非任何事先成立、已然確定的觀念，亦非任何抽象或本質，而是一種流變與事件，無法事先預知或推論，也無法套用或移轉。本書在「微概念」的思考操作，正是嘗試透過七個電影術語——「畫外音」（offscreen sound）、「高幀」（high frame rate）、「慢動作」（slow motion）、「長鏡頭」（long take）、「正／反拍」（shot/reverse shot）、「淡入／淡出」（fade in/fade out）、「默片」（silent film）——與特定導演與影像文本的配置組裝，來重新展開另類哲學概念化的過程，希冀能讓此七個電影術語，跳脫原本單一穩定指向電影拍攝技術、剪接手法、放映模式或影片類型之界定方式，「翻新」成新的影像思考與美學感受。

4　與「微」相關的概念發想，如「微縐摺」、「微陰性」、「微分」，可參見拙著《時尚現代性》第一章與第二章的詳盡解說。

一・電影非電影・哲學不哲學

　　既然《電影的臉》在「微概念」上的最大啟發，乃是來自德勒茲的兩本電影書。那就先讓我們以其中的一個小例子，來說明約定俗成的電影術語如何有可能被徹底「翻新」。傳統的電影術語「景深」（depth of field），指的乃是攝影機對焦前後相對清晰的成像範圍，亦即在「空間」中可以清楚成像的「距離範圍」或「區域」。然而德勒茲在《電影 II》的第五章（105-112），卻嘗試在既有電影術語「景深」之中裂解出兩種「景深」之差異，一種空間主導，一種時間主導。他以美國導演葛里菲斯（D. W. Griffith）1916 年的默片《忍無可忍》（Intolerance，又譯為《黨同伐異》）來說明第一種「空間景深」。他指出葛里菲斯以「平行蒙太奇」（parallel montage）的方式，將敵軍入侵、巴比倫陷落的過程，以各種並置或接續的方式，呈現前景、中景、後景的各別打鬥場景，匯集而成一種「和諧整體」（a harmonious whole）。接著他又以威爾斯（Orson Welles）1941 年的《大國民》（Citizen Kane，又譯為《公民凱恩》）一片中大國民凱恩第二任妻子蘇珊的自殺場景為例。此場景以「景深」做調度：前景為玻璃杯中的湯匙與旁邊藥瓶的特寫，中景為躺在床上奄奄一息、不斷發出呻吟的蘇珊，背景為門外高聲叫喊的凱恩與凱恩摯友；接著凱恩撞開房門衝入，發現蘇珊的危急，凱恩乃命摯友快去找大夫來救治。

　　此著名場景曾被巴贊（André Bazin）盛譽為電影史上最重要的「景深」場景，具有電影語言革命性的突破：以廣角拍攝技巧與景深構圖做縱深場面調度（mise-en-scène），成功以長拍（long take）維持時空連續性，讓電影影像有如在我們眼前直接展現的日常真實事件。而日後有關此場景的相

關討論，也大抵依循巴贊所指引出的大方向。然德勒茲卻對此場景的「景深」做了兩個精采的「翻新」。一是透過藝術史家沃夫林（Heinrich Wölfflin）對文藝復興與巴洛克藝術風格的比較分析（Cinema 2 107）。沃夫林所強調此兩大藝術派別之間的五大對比——線性／繪畫、平面／退縮、封閉／開放、複數／整體、絕對清晰／相對清晰——似乎都可以在這個較為偏向巴洛克風格的自殺場景構圖中得見：雖為深焦攝影，卻有較為戲劇化、相對清晰的「明暗對照」（chiaroscuro），中景躺在床上的蘇珊在陰影之中，除了前景大特寫的藥瓶與玻璃杯外，打光的重點放在後景的敲門與破門。但其中更為關鍵的，乃是「對角線」（diagonal）與「瞬間效應」（momentary effect）的構成與彰顯。此場景的攝影機被放置在畫面左下角床頭櫃的前方，以床的高度搭配廣角鏡頭拍攝，造成畫面空間向右後方房門處退縮。而此由左前方向右後方所形成的「對角線」構圖——前方大特寫所形成非常不真實的巨大玻璃杯、湯匙與藥瓶，蘇珊低沉的呻吟和門外凱恩的大聲叫喊——讓整個場景有如巴洛克風格構圖中一觸即發的事件，截然不同於文藝復興風格所強調井然有序、絕對清晰的永恆穩定與和諧。

雖說繪畫之靜與電影之動大有不同，但德勒茲顯然能從沃夫林的繪畫理論，成功開展此場景構圖本身所蘊含充滿事件感的「瞬間效應」，此觀點顯然與巴贊所凸顯的日常真實生活再現甚為不同。但德勒茲對「景深」從空間到時間的「翻新」，還有更厲害的一招，乃是透過柏格森（Henri Bergson）的「記憶圓錐」圖式，而得以在《大國民》的「回憶—影像」（recollection-image）中「翻新」出「時間—影像」。此處的「回憶—影像」指的是回到「以前的現在」（former presents）。《大國民》片頭一開始就已經是男主角凱恩的死亡，而好奇的記者想要探詢凱恩死前口中喃喃自語的

「玫瑰花蕾」究竟為何，而展開了一系列的查訪行動。全片遂由記者透過銀行家─監護人日記、凱恩手下大將、凱恩摯友、凱恩第二任妻子蘇珊、凱恩管家訪談所啟動的「回憶─影像」來回到「以前的現在」，而每個人回憶中的凱恩，都呈現出不一樣的生活面向與人物性格，老年、童年、成年、青少年以各種碎裂、非線性的方式「並存」。

那為何這一系列回到「以前的現在」之「回憶─影像」會翻新出「純粹記憶」的虛擬創造性呢？我們在這裡要特別小心的，乃是德勒茲所謂的「時間」，絕不是過去─現在─未來的線性時間，而是時間作為生成流變的「虛隱─實顯」（the virtual-the actual）運動。所以這裡指的「時間」（或用柏格森的術語「時延」durée, duration），不是此場景深焦鏡頭的「長拍時間」（幾分幾秒），也不是凱恩從敲門、破門一路發展到衝向蘇珊床前察看的「劇情時間」，更不是「空間景深」所暗示出的「時間景深」（前景：最早的服藥動作；中景：接下來的昏迷與呻吟；背景：發現不對勁而敲門、破門察看的時間依序發展系列）。[5] 這裡「時間」的關鍵，乃是凱恩在時間中的運動：「主角行動、走動與運動，但他縱身跳入並在其中運動的，乃是過往的時間：時間不再臣屬於運動，而是運動臣屬於時間。於是在這個偉大的場景中，凱恩在景深處趕上將要〔未來式〕決裂的好友，他自身是在過往的時間中運動〔現在式〕；此運動乃曾是〔過去式〕與好友決裂」

5　此說法可參見 Bogue, *Deleuze on Cinema* 143。此說法貌似成立，乃嘗試凸顯景深之功能，正在於展現時間本身的運動，而非讓時間臣服於運動，故博格（Ronald Bogue）認為此場景給出了「時間共存的空間」（a space of coexisting time），一種由不同時間所構成先後次序的空間。然此說法的「時間」，仍是「線性時間」、「鐘錶時間」意義上的「運動」，以此開展「前─中─後的背景空間」所對應出的「早─中─晚的背景時間」。

（*Cinema 2* 106，方框文字為筆者所加，以凸顯原文中動詞的不同時態）。但那個在片頭一開始就已宣告死亡的人物角色查爾斯・福士特・凱恩，究竟如何有可能在時間中運動呢？對德勒茲而言，《大國民》中的每個「回憶—影像」——監護人、手下幹部、摯友、前妻、管家——都是「過往時間的疊層」（sheets of the past），只有當疊層與疊層之間相互塌陷、摺曲、虛實相生，才能讓已然封存在「以前的現在」之「回憶—影像」，石破天驚、搖身一變為「時間—影像」：過去不再是「以前的現在」，而是「純粹過去」、「虛擬過去」。與凱恩一起衝入蘇珊房間的摯友，在此場景中「尚未」與凱恩決裂，但在凱恩摯友的「記憶—影像」之中（出現在蘇珊「記憶—影像」之前），凱恩已然與其決裂。凱恩在時間中的運動，指的乃是原先摯友「記憶—影像」中已然「實顯」（the actualized）的影像，在後來蘇珊「記憶—影像」中仍為「虛隱」（the virtual），而時間中的運動，便是此「虛隱—實顯」的反覆變化。《大國民》的「虛隱」之力，不是只圍繞在「玫瑰花蕾」作為終極的虛隱祕密（實顯為各種不同的詮釋），更是在不同的過去疊層之間反覆虛實相生。在此「景深」之為運動，不再指向前景、中景、背景的空間配置或空間中的運動（由座標位置 A 點移動到 B 點、C 點所產生的空間距離，而其所花費的時間乃同質化、量化的鐘錶時間，此空間移位與時間計量皆非「時延」之為改變本身），而是指向時間之中的運動、時延的連續變化，此恐怕才是德勒茲將《大國民》視為第一部最偉大的時間電影、亦即其聲稱「景深乃時間—影像」的關鍵所在。

此將電影術語「景深」從空間場面調度「翻新」為時間—影像的思考，乃是德勒茲在兩本電影書中所進行無數思考運動中的一個小小案例，而書中最大的翻轉力道，乃是對輕蔑電影為「偽運動」的柏格森之「運動—影

像」與「時間—影像」的徹底「翻新」、對皮爾斯（Charles Sanders Peirce）符號學的徹底「翻新」，步步生花，絕頂聰明，為已然制式化的電影學科研究，帶來了前所未有的思考風暴。但在此之所以擇此「景深」案例開場，正在於其乃是由「電影術語」翻轉成「哲學概念」、由空間調度翻轉成時間疊層的概念操作，正可呼應《電影的臉》一書對「翻新」電影術語的企圖，思考如何讓「畫外音」、「高幀」、「慢動作」、「長鏡頭」、「正／反拍」、「淡入／淡出」、「默片」等七個「電影術語」，也都能有翻轉成為「哲學概念（化）」的可能。但此「微概念」絕非現成既有可得，也非放諸四海皆準，所涉及的乃是概念化思考過程中的流變與未完成。就如同「景深」的翻轉，乃是出現在「德勒茲—威爾斯—《大國民》」的「創造力組裝」之中，並不純然內在於德勒茲既有的哲學論述，也不純然內在於導演威爾斯的影像風格美學或《大國民》的電影語言形式，甚至此作為時間—影像的「景深」，也無法「運用」在其他電影的閱讀，即便是同一導演威爾斯的眾多電影。此或許正是「微概念」（強調流變、事件與「創造力組裝」）不同於「大理論」、「大風格」之關鍵所在。[6]

二・台灣電影之「外」

那為何我們需要這種「翻新」的思考力道呢？自九〇年代起，台灣的電影研究蓬勃發展，尤其是在「國族寓言」、「歷史記憶」、「差異政治」

6　當然更進一步的差異化思考，乃指向「德勒茲」、「威爾斯」、《大國民》本身也都不是已然成形、定型的封閉主體，都總已是「創造力組裝」的流變過程。

與「詩學風格」等主題或面向上的分析探討，都已成功積累甚為豐碩的研究成果。從早期電影學者焦雄屏、黃建業、齊隆壬對台灣新電影的投注；到以國家寓言、歷史記憶的切入角度建構台灣電影，如陳儒修的《台灣新電影的歷史文化經驗》、《穿越幽暗鏡界：台灣電影百年思考》、林文淇的《華語電影中的國家寓言與國族認同》、《我和電影一國》、洪國鈞的《國族音影：書寫台灣‧電影史》等；或從（後）殖民政治經濟架構出發所建構的台灣電影史，如三澤真美惠的《殖民地下的「銀幕」—台灣總督府電影政策之研究（1895-1942 年）》、盧非易的《台灣電影：政治、經濟、美學（1949-1994）》等；直到晚近以影像跨媒介（孫松榮的《入鏡｜出境：蔡明亮的影像藝術與跨界實踐》）、全球化視野（張靄珠的《全球化時空、身體、記憶：台灣新電影及其影響》）、視覺文化與文本分析（沈曉茵的《光影羅曼史》、謝世宗的《電影與視覺文化：閱讀台灣經典電影》、《侯孝賢的凝視：抒情傳統、文本互涉與文化政治》）、紀錄片與美學政治（郭力昕的《真實的扣問：紀錄片的政治與去政治》、邱貴芬的《「看見台灣」：台灣新紀錄片研究》）等電影學術專書的相繼出版，還包括各種精采豐富的學術論文選集，都展現出蓬勃旺盛與豐富多元的論述活力。[7]

　　而台灣電影研究在英文出版的部份，亦是興盛蓬勃。Chris Berry（裴開瑞）與盧非易合編的 *Island on the Edge: Taiwan New Cinema and After* (2005)；Darrell William Davis（戴樂為）與陳儒修合編的 *Cinema Taiwan: Politics, Popu-*

7　與本書甚為相關的學術論文選集則有林文淇、沈曉茵、李振亞主編的《戲戀人生：侯孝賢電影研究》（2000）；林文淇、王玉燕主編的《台灣電影的聲音》（2010）；林文淇、沈曉茵、李振亞主編的《戲夢時光：侯孝賢電影的城市、歷史、美學》（2014）；孫松榮、曾炫淳主編的《蔡明亮的十三張臉：華語電影研究的當代面孔》（2021）等。

larity, and State of the Arts (2007) 皆具有開先河的重要意義。晚近 Sylvia Li-chun Lin（林麗君）與 Tze-lan Deborah Sang（桑梓蘭）合編的 *Documenting Taiwan on Film: Issues and Methods in New Documentaries* (2012); Carlos Rojas（羅鵬）與 Eileen Cheng-yin Chow（周成蔭）合編的 *The Oxford Handbook of Chinese Cinemas* (2013); 彭小妍與 Whitney Crothers Dilley（柯瑋妮）合編的 *From Eileen Chang to Ang Lee: Lust/Caution* (2014); Kuei-fen Chiu（邱貴芬），Ming-yeh T. Rawnsley（蔡明燁），Gary Rawnsley（任格雷）合編的 *Taiwan Cinema: International Reception, and Social Change* (2017); Paul G. Pickowicz（畢克偉）與 Yingjin Zhang（張英進）合編的 *Locating Taiwan Cinema in the Twenty-First Century* (2020) 等，都各擅勝場。

而與此同時，也有論述特定台灣導演或整體台灣電影的英文專書相繼問世：Flannery Wilson, *New Taiwanese Cinema in Focus: Moving Within and Beyond the Frame* (2014); James Wicks, *Transnational Representations: The State of Taiwan Film in the 1960s and 1970s* (2014); Sheng-mei Ma（馬聖美），*The Last Isle: Contemporary Film, Culture and Trauma in Global Taiwan* (2015); Ya-Feng Mon（毛雅芬），*Film Production and Consumption in Contemporary Taiwan: Cinema as a Sensory Circuit* (2016); Christopher Lupke（陸敬思），*The Sinophone Cinema of Hou Hsiao-hsien: Culture, Style, Voice, and Motion* (2016); Ivy I-chu Chang（張靄珠），*Taiwan Cinema, Memory, and Modernity* (2019); Song Hwee Lim（林松輝），*Taiwan Cinema as Soft Power: Authorship, Transnationality, Historiography* (2021) 等。

而其中幾本重要的著作，也同時由英文翻譯為中文，包括 June Yip, *Envisioning Taiwan: Fiction, Cinema, and the Nation in the Cultural Imaginary*

(2004)／葉蓁，《想望台灣：文化想像中的小說、電影和國家》(2011); Darrell William Davis and Emilie Yueh-yu Yeh, *Taiwan Film Directors: A Treasure Island* (2005)／戴樂為、葉月瑜，《台灣電影百年漂流》(2016); Whitney Crothers Dilley, *The Cinema of Ang Lee: The Other Side of the Screen* (2007)／柯瑋妮，《看懂李安：第一本從西方觀點剖析李安專書》(2009); James Udden, *No Man an Island: The Cinema of Hou Hsiao-hsien* (2009)／烏登（鄧志傑），《無人是孤島：侯孝賢的電影世界》(2014); Song Hwee Lim, *Tsai Ming-liang and the Cinema of Slowness* (2014)／林松輝，《蔡明亮與緩慢電影》(2016); Guojun Hong, *Taiwan Cinema: A Contested Nation on Screen* (2011)／洪國鈞，《國族音影：書寫台灣‧電影史》(2018)。而由 Robert Arp, Adam Barkman, and James McRae 合編的 *The Philosophy of Ang Lee* (2013)，也立即被翻譯成中文《李安的電影世界》(2013) 出版。

在此並非意欲進行任何地毯式的回顧或搜尋，而是想要凸顯當代台灣電影研究的百花齊放、眾聲喧嘩。因而如何還能找到別出心裁的切入角度，提出另類「電影—哲學」的影像思考，便是《電影的臉》在構思之初的最大挑戰。[8] 本書書名《電影的臉》，就狹義而言乃是特指電影的臉部特寫（facial close-up），像是本書第二章論「高幀」，第五章論「正／反拍」，

8　台灣早有在「電影哲學」領域的嘗試與積累，最早由兩本法文翻譯為中文的導演專集拉開序幕，分別是 2000 年電影資料館出版的《侯孝賢》與 2001 年由遠流出版的《蔡明亮》。而與此同時，留學法國的黃建宏、楊凱麟、孫松榮、路況、劉永皓等也相繼發表從德勒茲或歐陸哲學視角的台灣電影論文。黃建宏的《一種獨立論述》（2010）、《蒙太奇的微笑》（2013），孫松榮的《入鏡｜出境：蔡明亮的影像藝術與跨界實踐》（2014）與楊凱麟的《書寫與影像：法國思想，在地實踐》（2015）等的相繼出版，皆是「影像哲學」、「影像美學」在當代台灣電影研究中的豐收。

第七章論「默片」，皆十分著重於「臉部特寫」鏡頭的分析。但就廣義而言，電影就是影像，影像就是臉，《電影的臉》並不圈限於特定的「人」臉或特定的「景別」，「臉」作為「敏感易讀」的表面，就是影像本身的生成流變，自當無處不是臉，也無時不是臉。其間亦涉及中文「臉」與「面」、英文 face 與 visage 的微妙差異。「臉」與「面」皆為象形字，而甲骨文字形的「面」（內為目，外為面龐），乃是更為「全面」的「臉」（臉，頰也，魏晉時期才出現）。但「臉」的部首從肉，更有肉身的物質體感，再加上電影「臉部特寫」的翻譯從「臉」不從「面」，故書名採「電影的臉」，也呼應書中所嘗試進行「臉」與「面」的差異微分，例如將德勒茲與瓜達里（Félix Guattari）的 abstract machine of faciality（visagéité）（指「白牆」與主體化「黑洞」之結合），翻譯為「面孔抽象機器」，以有別於「臉」的肉身（肉薄）聯想與情動強度。而 face 與 visage 在拉丁字根上皆有「看」的意思。face 為臉、臉部表情、表面，更指「影像」（image）、形式、形狀。visage 為臉，強調正面性與視覺性，法文 visage 也與「特寫」（close-up）相通。然本書英文書名擇 face 棄 visage，一方面是希望避免「電影的臉」＝（臉部）特寫的狹義，另一方面也是希冀凸顯「臉即影像」、「影像即臉」（face ＝ image）的字源會通，亦即《電影的臉》一書所一再強調的「電影就是影像，影像就是臉」。

　　而本書在「微概念」的操作上，並不擬另起爐灶、自創新詞，而是一心一意想要「翻新」既有的電影術語，以便能從其中重新開展出思考的虛擬威力。此舉乃直接涉及「翻新」所可能帶來的力道：如何從一個家喻戶曉的「電影術語」，翻轉出截然不同的影像思考，而不是另行創造一個新的概念、新的語詞，或可避免被圈限在極小的學術範圍或思考圈之內流通，

落得空山無人花自開。「翻新」像是對既定「電影術語」的直面對決、直搗黃龍，卻又同時能柳暗花明又一村，帶出「既是且非」的鬆動、裂變、摺曲、反轉。《電影的臉》一書中的「畫外音」既是又不是「畫外音」，「高幀」既是又不是「高幀」、「慢動作」既是又不是「慢動作」、「長鏡頭」既是又不是「長鏡頭」、「正／反拍」既是又不是「正／反拍」、「淡入／淡出」既是又不是「淡入／淡出」、「默片」既是又不是「默片」，一切變得如此可疑、如此有趣、如此新奇，所有「見臉是臉」的，都可能變得「見臉不是臉」，在熟悉化與去熟悉化，畛域化與去畛域化之間持續曖昧擺盪。[9]

　　而這次《電影的臉》所要嘗試的，乃是以「翻新」電影術語的方式，帶入侯孝賢、李安、蔡明亮三位電影導演及其團隊晚近的電影創作，企圖以「微概念」的方式，自我差異化於「大理論」、「大風格」、甚至「（單一）作者導演論」的慣常論述模式。雖然前言的第一節以德勒茲對「景深」的重新概念化為例，但卻絲毫不是有樣學樣德勒茲，或是企圖套用德勒茲的任何理論概念於當代華語電影的研究分析。《電影的臉》企圖「翻新」電影術語的最初發想與構思，乃是發生在認認真真捧讀與正式開班授課德勒

9　筆者對「翻新」作為思考操作的方式，從最早的女性主義啟蒙至今，依舊樂此不疲、載欣載奔（私心鍾愛的另一緣由，當然也包括「翻新」作為 fashion 最早進入華語世界的翻譯）。然而過往主要的「翻新」思考運動，多是透過「同音異字」的方式展開，不像《電影的臉》直接透過電影術語去做翻轉（其中當然也少不了「同音異字」的操作）。舉例來說，拙著《文本張愛玲》所操作的「去宗國化」概念，若是每次聽到、看到、說到、感受到「去中國化」時，都可瞬間鈴聲大作，即刻主動連結到充滿女性主義美學政治思考力道的「去宗國化」，那便是一種窩裡反，一種創造性的寄生與共生，一種由確定到不確定的曖昧猶疑，一種對「感性分配共享」（the distribution of the sensible）秩序重組的殷切期待。

茲兩本電影書之前，而更重要的乃是因為德勒茲是無法被模仿的，即便書中有許多來自德勒茲理論概念的啟發。忠於德勒茲的方式，永遠在於背叛，在於給出新的「創造力組裝」，讓德勒茲不再是德勒茲，一如讓侯孝賢不再是侯孝賢、李安不再是李安、蔡明亮不再是蔡明亮。

　　然「微概念」所啟動的，難道還是只能回歸當代台灣電影研究最重要的「電影作者」（auteur）嗎？「微概念」是再次建構或基進解構、或是以解構的方式再次建構侯孝賢、李安與蔡明亮呢？而又為何「電影─哲學」的研究取徑與「台灣電影」之「外」息息相關呢？《電影的臉》在將七個電影術語從技術操作轉換為影像哲學與美學感性新概念的同時，也希冀能時時回到台灣電影的論述場域，開展出同時思考台灣電影與台灣電影之「外」的潛能。在過往的研究中，「台灣電影」往往被當成一個似乎不證自明的名詞指稱（台灣當然就是台灣，電影當然就是電影），一個完全不需流變連接號「─」的嵌入以產生變易、摺曲、阻隔或接續可能的論述範疇。而此不證自明的「台灣電影」也必然能順利列入「區域電影」的分類範疇：台灣電影是全球電影或世界電影作為整體中的一部份，也是亞洲或東亞電影的一部份，更是華語或華語語系電影的一部份。當然也可由此展開其作為「對抗電影」的影像實踐：政治抗爭的意義上，台灣電影有別於中國電影；或文化抗爭意義上，台灣電影有別於好萊塢電影等等。然而在全球化的今日，所謂的台灣電影早已失去地理、歷史、政治意義上明晰穩定的座標定位，其範疇劃分與影像實踐也不斷遭受各種臨界、越界、跨界挑戰，從資金、製作團隊（導演、編劇、攝影到演員班底）到電影影像的跨國流動，早已無法以台灣作為「國籍身分」、「地理區塊」或「文化認同」的範疇來加以界定圈限。我們必須問：就何種意義而言，侯孝賢的《刺客聶隱娘》、

蔡明亮的《臉》、李安的《比利．林恩的中場戰事》可以是、應該是、或需要是「台灣電影」？在二十一世紀的今天，我們談「台灣電影」的意圖、效力與未來究竟何在？

因而《電影的臉》所欲啟動台灣電影之「外」的思考，乃是「外」的雙重與裂解。第一種「外」可指向國家疆域與國族範疇界定之外的外人、外片、外資，像蔡明亮的馬來西亞國籍，像層出不窮的國際參展片之國籍爭議，像侯孝賢電影的台日、台法、中港台資金組合，也像李安的跨國資金、跨國團隊組合等。尤其是《電影的臉》所擇選三位導演晚近的電影影像文本——侯孝賢的《珈琲時光》、《紅氣球》、《刺客聶隱娘》，李安的《色戒》、《比利．林恩的中場戰事》，蔡明亮的《臉》、《郊遊》、《西遊》、《你的臉》——更是充滿國籍不明之嫌（東京、巴黎、德州、上海或唐朝之為歷史時間意義上的異國異地）、語種曖昧之嫌（日語、法語、英語），充滿「外國」、「外人」、「外片」、「外資」的各種複雜糾結，徹底無法歸屬在現有國家電影或國族電影的框架之下。第二種「外」則指向哲學概念的「域外」（the outside），獨立於內／外二元對立之「外」，一個具虛擬創造力的「外」，讓「微概念」的發想過程，得以成為思考風暴「域外」之力的捲入翻出，既是以「電影術語」來架構台灣電影書寫的出乎意「外」，亦是翻新「電影術語」所希冀帶出的出乎意「外」，更是讓台灣電影持續「流變—異者」的出乎意「外」。《電影的臉》一書的章節架構，刻意打散電影作者論的歸類組合方式，也刻意不按照影片的編年次序、依序道來，乃是希冀透過這些「外」片所可能捲入翻出的「域外」，來跳脫任何「國族寓言」、「歷史記憶」、「差異政治」與「詩學風格」的可能自我重複，而得以在台灣電影之「外」，將家喻戶曉的電影術語「翻新」為截然不同

的哲學思考與美學感受。

　　但如果《電影的臉》所展開的影像思考，希冀給出台灣不再是其所是、電影不再思其所思的創造潛能，那侯孝賢、蔡明亮、李安還是「電影作者」嗎？以蔡明亮為例，他完全服膺法國新浪潮導演楚浮（François Truffaut）以降對「電影作者」之堅持，一如他在訪談中所言，「你必須相信電影有一個作者」。[10]「所以我常提醒我自己是一個作者，因為我有最大的權力」（〈每個人〉158）。而自《河流》以降，蔡明亮也持續以片尾的「手寫簽名」與致敬來凸顯其作為「電影作者」、作為藝術創作者的身分，甚至更嘗試在他自己的電影裡「現身」或「獻聲」。[11]莫怪乎他會成為學者筆下台灣「軟實力」的祕密武器，與另外三位台灣「電影作者」侯孝賢、楊德昌、李安並駕齊驅（Lim, Taiwan Cinema 2）。也莫怪乎有評論者直接將其個人的性慾取向，當成詮釋其影像創作的核心，強調導演蔡明亮與小康（演員李康生）乃是一種共生共存的「鏡像關係」，小康乃蔡明亮的自我投射，投射出電影作者的同性戀慾望（許維賢）。

　　這樣從最初藝術創作者身分的表徵到作者意圖的傳達、甚至作者傳記資料直接援引的「電影作者」論，絕對是《電影的臉》避之唯恐不及的。故當書中出現導演侯孝賢、李安、蔡明亮時，總已是一個「特定話語」、一個「原創影像」的集合名詞代稱、總已指向一種長時間積累的集體創作：

10　可參見許維賢《華語電影在後馬來西亞：土腔風格、華夷風與作者論》一書的附錄〈「你必須相信電影有一個作者」：在鹿特丹訪問蔡明亮〉。

11　有關蔡明亮「手寫簽名」的精采分析，可參見劉永晧，〈我想起花前：分析《不散》的電影片頭字幕〉。

侯孝賢的班底（尤其是換帖之交「福祿壽」：剪接廖慶松、攝影李屏賓、錄音杜篤之）、蔡明亮班底（從製片到演員，更遑論永遠無法或缺的李康生）、李安的跨國合作團隊等。《電影的臉》一書即便有時不避諱引用這三位導演自身詮釋其影像創作的話語，但絕對迴避任何「電影作者論」與「作者意圖」的塌陷。導演說出的話、給出的詮釋並不具有絕對的「作者—真確性—權威」（author-authenticity-authority），書中之所以引用，往往只是藉此持續滾動「微概念」的行進，或以此揭露導演本身亦無法安排、預知或觸及的影像潛能。而更重要的是，《電影的臉》在「微概念」的滾動上，或許也是某種程度將這三位導演當成了「概念性人物」（conceptual personae）來操作，並將他們分別與特定電影術語、特定電影文本來進行「創造力組裝」，打散其各自影像創作的線性時間，鬆動任何整體風格或哲學體系的建立，讓每個電影術語的「翻新」都有如量身定做的「微概念」，無法跳脫與特定導演之特定電影文本的纏繞與交織。因而《電影的臉》沒有放諸四海皆準的理論概念，只有持續交織、不斷流變生成的「微」概念化過程。

那《電影的臉》究竟將如何給出「電影術語—特定導演—特定電影文本」之間的「創造力組裝」呢？第一章〈畫外音：侯孝賢與《刺客聶隱娘》〉所欲展開的思考運動，既是「畫外音—侯孝賢—《刺客聶隱娘》」作為一組新的「創造力組裝」，亦是法國哲學家德勒茲的「畫外」與中國道家的「大音希聲」之「與（avec）論」會通。傳統對「畫外音」作為電影術語的界定極為簡單明確，銀幕畫面上看得到聲源的為「畫內音」，看不到聲源的為「畫外音」。然本章所欲重新「微」概念化的「畫外音」，卻是要在當代的「聲音研究」之中重新感受「音聲思考」，讓「畫外音」成為「虛隱—

實顯」之間的往復相生，而得以在實顯化的「畫外聲」之中感受視而不見、聽而不聞的「畫外音」。因而《刺客聶隱娘》中的蟲鳴鳥叫、古琴、尺八、鼓聲、雲霧山嵐、甚至片尾的世界音樂，皆可聽之以「畫外音」。因而看該片不只是看「刺殺行動」，其作為另類武俠片的重點亦不只在於倫理抉擇、敘事主題上的「不殺」，而是如何讓風吹草動、步步驚心的武俠類型，成為坐看雲起時的疏緩鬆漫，成為花草樹石、山川雲霧、蟲鳴鳥叫的等量齊觀。《刺客聶隱娘》所能給出的「畫外音」，正在於景框的似有若無、鏡頭的虛實相生，聲波、光波、水波、風波作為精敏能量與振動行勢的不斷變化，才得以在「敘事」影像之中，冒現清風徐徐、風生水起、光影生動的「蓄勢」影像，讓所有時間與空間都在異質能量的關係轉化之中「霧非霧」、「雲非雲」。

第二章〈高幀：李安與《比利‧林恩的中場戰事》〉企圖思考當代電影高規拍攝技術與影像革命之間的可能連結。「高幀」又稱「高影格率」，一般電影通常使用每秒 24 格的影格率拍攝與播放，「高幀」乃是指向使用比正常影格率更高的拍攝技術，而《比利‧林恩的中場戰事》正是李安也是全球第一次使用每秒 120 幀技術拍攝的電影。故本章的重點在於凸顯「戰爭影像」與「影像戰爭」之間的廝殺與纏繞，讓 3D、4K、每秒 120 幀不只是高科技問題（超速度格數、身歷數位、超解析度），也不只是視覺性問題（纖毫畢露、一覽無遺），更是美學政治的感受性問題，以便能讓我們從「影像敘事」上的「反戰」之中，同時感受到「影像蓄勢」上的反戰，亦即重新找回對戰爭影像的「回應─能力」（response-ability）。本章首先聚焦「高幀臉部特寫」，來分析片中各種不同的「臉紅」，並以此比較二十世紀初「微面相學」與二十一世紀初「微血管學」之異同。接著再帶到「高

幀」如何重新改寫早期電影理論的「匿名面相」、「吸睛」、「震驚」，而得以找回電影影像從發軔初期就已深具的創新力、實驗性與新奇感，並由此重啟對電影哲學、美學革命與影像倫理的基進思考。

第三章〈慢動作：蔡明亮與《郊遊》、《西遊》〉嘗試在蔡明亮的影像創作中，開展出五種微分差異化的「慢動作」。第一種「慢動作」乃原本電影術語所設定的「快拍慢放」（以每秒超過 24 格的速度拍攝，再以每秒 24 格的正常速度放映），但此類的「機巧鏡頭」卻幾乎不曾出現在蔡明亮的影像創作之中。第二種「慢動作」則指向影像節奏「快／慢」的二元對立，此「慢」常與「平均鏡頭長度」（總片長除以總鏡頭數所得鏡頭長度之平均值）並行不悖，讓「慢」成為一種可被量測的速度或節奏變化。第三種「慢動作」則與「時延」、「時間—影像」相連，乃是在低限的情節發展、低限的場面調度、低限的身體動作、低限的攝影機運動、低限的蒙太奇剪接之中，浮凸出屬於影像自身的「純粹視聽情境」。第四種「慢動作」則是一種「慢中之慢」，慢動作之中的慢動作。此種「慢」已不再只是單調重複的日常慣性動作，也不再只是圍繞在小康作為「慢兩拍的機器人」之上，而是讓「慢」成為一種「待機」，等待「（攝影）機器—人」的現場組裝配置，等待身體與世界觸受關係中的「微變化」。第五種「慢動作」則緊貼蔡明亮自 2012 年起開始拍攝的「慢走長征」系列，此「慢」乃是「慢上加慢」，一種在身體的慢動作之上，疊加「時延」的慢動作（第三種）與／或「待機」的慢動作（第四種）之可能，以此展現蔡明亮影像創作的「慢動作」是如何得以不斷在延續中變易、在變易中延續。

第四章〈長鏡頭：侯孝賢與《紅氣球》〉則是企圖透過侯孝賢的《紅氣球》，試探如何有可能「解畛域化」當前「長鏡頭」以巴贊寫實主義美學

為主導的論述模式。其主要的概念發想，乃是將過去最常被視為侯孝賢「影像簽名」的「長鏡頭」，以同音異字的方式轉換為「長境頭」，其中的關鍵正在於將對「（單）鏡頭」的執著關注，移轉到對「情境」的感應變化。此處的「情境」取自法文 milieu 的轉譯，原法文的拉丁字根，同時包含「環境」、「介質」與「居間」。而在德勒茲與瓜達里的理論鋪陳下，「情境」又可進一步微分為「內在情境」、「外在情境」、「間界情境」與「締合情境」，情境與情境間的轉化即「節奏」，而「界域」正是「情境」與「節奏」的「結域化」過程。而本章對「情境」感應變化的思考，更擴展到巴黎作為一個新的「界域集結」之動態表現，以創造侯孝賢《紅氣球》與法國導演拉摩利斯（Albert Lamorisse）1956 年的同名短片《紅氣球》（Le ballon rouge）的連結，不僅只是「文本互涉」、「複訪電影」或後設「鏡淵」而已，侯孝賢的《紅氣球》更是將拉摩利斯的《紅氣球》轉譯為「輕」，轉譯為「摺疊」，轉譯為「材質與形態發生」，讓紅氣球無所不在，給出了巴黎作為一座身體—城市的動態影像，一個「長鏡頭—長境頭—常境頭」的「多褶城市」（multi-pli-city）。

第五章〈正／反拍：李安與《色｜戒》〉展開「正／反拍」（亦稱「正／反打」）的重新概念化，其「翻新」的重點有二：一是不循既有的「縫合電影理論」將「正／反拍」的討論焦點放在觀眾與角色的縫合、觀眾作為「觀看主體」的縫合或作為意識形態的召喚對象，而是將討論焦點放在片中的角色之為觀眾（片中片的觀看電影，戲中戲的觀看演戲），探討此角色—觀眾如何被縫合進「愛國主義」的召喚與愛情的迴視之中。其二是回到中文「反」的「多摺性（複數性）」。「反」通「翻」，「反」亦通「返」，讓「反」既是「對立」，也可以是「翻轉對立」，更可以是「回返」，

以此展開 (1)《色｜戒》之為諜報片「視／逝點鏡頭」的「去而不返」(2) 愛國—愛情機制透過聲音與觀看的「去而復返」(3) 歷史的「反即翻」，亦即歷史正／反二元對立與敵／我二元對立的反轉與解構。本章企圖展現的正是《色｜戒》如何以其特有迂迴的「正／反拍」，介入當代強調國家想像、民族虛構的「國族論」與「後國族論」之真正力道與強度所在。

第六章〈淡入淡出：侯孝賢與《珈琲時光》〉乃是透過侯孝賢拍東京日常生活的《珈琲時光》，去「翻新」「淡入／淡出」作為電影鏡頭剪接的專門術語。原本「淡出」是將鏡頭的尾端逐漸轉為黑畫面，「淡入」則是將鏡頭由黑畫面轉亮，但本章嘗試去概念化的卻是另一種「淡入淡出」的可能：「淡」為變化，「出」與「入」為運動，「淡入淡出」便是「知微之顯」的影像生成哲學。本章首先將帶入法國當代理論家余蓮（François Jullien）的《淡之頌》（Eloge de la fadeur; In Praise of Blandness），凸顯「淡」作為一種發展與變化的生命力潛在狀態，再帶到《珈琲時光》如何透過「顯運動」（淡入為具體形廓、物事或行動）與「微運動」（淡出為光＝物質＝影像＝運動）的反覆，將身體—城市轉化為光影變化，成就一種「光」的寫「時」主義。接著再將討論「淡入淡出」的焦點推展到《珈琲時光》中的電車，探討為何《珈琲時光》乃是一部有關「城市—電車」以流變符號相連接的電影，不僅是電車作為「再現視覺形式」的無所不在，更是電車作為身體—城市「身動力」的無所不在。本章的最後則企圖從聲軌的角度來持續發展「淡入淡出」的影像哲學，凸顯非人稱的電車聲如何可以從「人聲中心主義」與「口說中心主義」之中解放出來，成為東京城市「音景」中最重要的能量湧動。

第七章〈默片：蔡明亮與《你的臉》〉嘗試透過義大利政治哲學家阿岡

本（Giorgio Agamben）的「默哲學」，來「翻新」傳統對「默片」作為無聲電影的討論，並由此思考蔡明亮 2018 年那部在劇情片／紀錄片／錄像／實驗電影之間徹底無法歸類的《你的臉》。首先將鋪陳當代蔡明亮電影研究中的「默片」論述，並凸顯臉部特寫之為「意象—溝通性—敘事」或「無意象—可溝通性—蓄勢」兩種可能之間的差異微分。接著再從「默片的臉」作為「無聲獨白」切入，展開「敘事」與「蓄勢」的差異化，並帶入安迪・沃荷（Andy Warhol）《試鏡》（Screen Tests）之為雙重「默」片的比較分析，亦嘗試並置蔡明亮的《臉》（2009）與《你的臉》，以展開「凝視倫理」與「雙重裸命」的思考。本章最後則帶入《你的臉》在台北光點華山電影館的影像裝置，探討「電影劇照」與「活人畫」之間的弔詭依存，如何讓華山光點電影館中放映的《你的臉》，重新「激活」華山光點電影館外的巨幅電影劇照—肖像攝影—攝影畫，讓後者的靜止不動得以開始甦醒、恢復生機，以此凸顯《你的臉》與「蔡明亮的凝視計畫」之「間」可能的「內—動流變」，也以此凸顯《你的臉》之為「默」片的基進倫理政治，亦即影像潛能永遠不在影像自身、而在也僅能在關係變化之中生發。

《電影的臉》一書的完成，感謝國科會對「身體—城市」研究計畫與「影像的思考」專書寫作計畫的支持，感謝時報文化編輯委員會與匿名審查委員的肯定，也要大力感謝時報文化胡金倫總編輯、張擎編輯的一路襄助，與研究計畫助理陳曉雯、王榆晴、陳定甫的分勞解憂。全書七個主要章節中，有四個章節最初曾以論文形式在學術期刊中發表。此次出書在論文題目與內容上，皆做了大幅度的調整與修訂。第三章〈慢動作〉最早以〈台北慢動作：身體—城市的時間顯微〉，發表於《中外文學》第 36 卷第 2 期（2007 年 6 月）：121-54，後亦收錄於孫松榮、曾炫淳主編的《蔡明

亮的十三張臉：華語電影研究的當代面孔》（2021），頁 313-342。第四章〈長鏡頭〉最早以〈巴黎長鏡頭：侯孝賢與《紅氣球》〉，發表於《中外文學》第 40 卷第 4 期（2011 年 12 月）：39-73。第五章〈正／反拍〉最早以〈愛的不可能任務：《色｜戒》中的性—政治—歷史〉，發表於《中外文學》第 38 卷第 3 期（2009 年 9 月）：9-48，後亦收錄於彭小妍主編的《色，戒：從張愛玲到李安》（2020），頁 309-348。第六章〈淡入淡出〉最早以〈身體—城市的淡入淡出：侯孝賢與《珈琲時光》〉，發表於《中外文學》第 40 卷第 3 期（2011 年 9 月）：7-37。

然而必須承認的是，修訂一篇早期完成的論文，往往要比新寫一篇論文來得辛苦。以第三章〈慢動作〉為例，該文發表的年代甚早，不僅蔡明亮持續創作，持續改變他對小康之為「慢兩拍的機器人」之看法，甚至在劇情長片之外，也開始拍攝「慢走長征」短片系列並進入美術館，更自《郊遊》（2013）起開始由膠片轉到數位，這些都勢必讓我原本的「慢動作」論述產生質變。與此同時，晚近對「慢電影」、「靜止電影」的研究方興未艾，林松輝《蔡明亮與緩慢電影》（英文版 2014，中文版 2016）的出版可為代表，讓原本的「慢動作」概念化，必須隨順這些後來的發展與變動，展開新的思考路徑與批評對話。[12] 而除了七個主要章節外，《電影的臉》也添了兩

12　當代有關「慢電影」、「靜止電影」的相關研究，可參見 Ira Jaffe, *Slow Movies: Countering the Cinema of Action* (2014)；Lutz Koepnick, *On Slowness: Toward an Aesthetic of the Contemporary* (2014)；Justin Remes, *Motion(less) Pictures: The Cinema of Stasis*（2015）；Tiago de Luca and Nuno Barradas Jorge, eds., *Slow Cinema* (2016)；Emre Çağlayan, *Poetics of Slow Cinema: Nostalgia, Absurdism, Boredom* (2018) 等書。這些「慢」論述的出現，反倒更能凸顯筆者早期所撰論文「慢動作」的不同之處：若當代「慢電影」之「慢」的對應點為「快」，那筆者早期所撰論文「慢動作」之「慢」所導向的便不是「速度」，而是「真實」。

個附錄。附錄一〈電影的臉：特寫與觸動〉最早以〈電影的臉〉發表於《中外文學》第 34 卷第 1 期（2005 年 6 月）：139-75。該文探討早期電影理論對「臉部特寫」的論述發展，雖與本書的概念化思考過程息息相關，書內章節亦多所引用或相互呼應，但就論述格式而言，並非採用「特定電影術語—特定導演—特定電影文本」的組裝模式，也無涉於侯孝賢、李安、蔡明亮的影像創作，故將其收在附錄僅供參考比對之用。附錄二則是四篇「影評」，皆與本書處理到的電影文本相關。短小精幹的「影評」乃及時介入，截然不同於長篇大論的「電影論文」，但「影評」的發想卻往往正是啟動後續「論文」書寫的關鍵（總是先有「影評」再有「論文」），即便在由短文（一兩千字）到長論（幾萬字）的書寫過程，可以是原先發想的持續擴展與繁複化，也可以是截然不同的論述翻轉，覺今是而昨非。在這本電影的學術專書裡，別開生面地收錄了四篇短短的影評在附錄二，除了想藉此說明實踐與理論的並行不悖、影評與論文在思考力度上的等量之外，也以資為記慣於從影評到論文持續思考的軌跡。

　　此外還需要特別說明的，乃是本書從封面到內文一致性地不用任何電影劇照或影片截圖。照理說，若有電影劇照或截圖的紅花綠葉，當能為這本學術專書添加賣相，而書名《電影的臉》又深具視覺性，讀者或許會預期至少該有大明星的玉照當封面，實是掙扎再三。最後決定不放任何劇照或截圖的關鍵，還是想回歸「電影—哲學」對「影像」的思考，所有能被定格、能被放大縮小、能被複製剪貼的劇照、攝影或圖片，都不是流變生成中的「影像」。《電影的臉》只有白紙黑字，以及白紙黑字所摺曲出具思考強度的萬千微宇宙。

　　相較於唱歌跳舞，電影從來不是我的最愛，我也從來不曾也不敢以「影

癡」自居，但電影影像所能帶來的思考挑戰，對我而言卻依舊是最強烈的。以前所寫的電影論文都收在不同的專書與選集裡，所寫的影評也收在不同的文化評論集中，《電影的臉》作為我第一本純粹的電影專書，並以電影術語的重新概念化一以貫之，確實工程浩大，完稿至今仍有不可思議之感。或許這本書只是再次印證了一件事，一件我至今仍深信不疑並身體力行的事：不是走進電影院去思考，而是走進電影院被思考，等待著銀幕影像出其不意的伏擊，等待著思非思（think the unthought）、域外之思（thought from the outside）的將臨。

畫外音
Offscreen Sound

畫外音

侯孝賢與《刺客聶隱娘》

 如果蟲鳴鳥叫是畫外音，那不會發出聲響的白色塑膠牡丹花，有可能給出畫外音的思考嗎？如果暮鼓是經過考據的唐朝環境聲，那風生水起、雲霧山嵐也有可能聽之以畫外音嗎？究竟何謂「畫外」、又何謂「音」呢？

 若回到當前電影的聲音研究，自有相對簡單且明晰的界定：銀幕畫面上看得到聲源的為「畫內音」（onscreen sound），看不到聲源的為「畫外音」（offscreen sound）。或是如法國電影學者希翁（Michel Chion），進一步將電影聲音從唯視區（visualized zone）到唯聽區（acousmatic zone）分為三塊：「畫內音」、「畫外音」與「非劇情音」（non-diegetic sound，包括旁白與音樂）（*Audio-Vision* 73）。此界定方式著重於「聲音」與「視像」的關係（聲源是否在景框之中），或「聲音」與「劇情」的關係（聲源是否在敘事框之中）。¹ 這樣的分類一方面像是給出了某種解放聲音的可能（「畫外音」可以不再依附隸屬於畫面視像，一如「非劇情音」可以不再綁縛受限於敘事框架）；另一方面卻仍是以景框內外、敘事框內外作為依歸判準，既是由內而外進行延展（凸顯畫面之外的空間表現力或敘事表現力），也是同時標示著由外而內終將進行的回歸（延展乃是為了進一步感受畫面本身或理解敘事的內在意涵，創造視聽同步、相輔相成，甚至帶出間接的視覺效果或更多的情緒渲染）。故由此所啟動的聲音影像美學論述，多偏重於景框空間或敘事主題的抒情表現。那是否有一種在「敘事」之外的「蓄勢」、「抒

情」之外的「情動」，而得以讓我們在傳統「畫內音／畫外音／非劇情音」三分天下之「外」，去重新界定、重新想像「畫外音」呢？

本章正是企圖以重新概念化「畫外音」為出發，透過當代法國影像哲學與中國老莊哲學的「相與」（avec），來進行兩組概念的摺曲——一組是「虛隱—實顯」（the virtual-the actual），另一組為「音聲微分—聲音區分」（sound differentiation-sound differenciation），接著再以此重新概念化了的「畫外音」，進入侯孝賢導演 2015 年的《刺客聶隱娘》，分別以（1）蟲鳴鳥叫環境聲（2）古琴尺八音樂聲（3）風生水起的氣候氛圍（4）世界音樂的開放整體，來基進開展有關「畫外音」的另類影像思考。

一‧兩種畫外，兩種聲音

首先，讓我們來看看「畫外」如何可以不「畫外」（景框畫面之外）。

1　除此之外，尚有「聲音」與「身體」的關係，此涉及希翁取自法國音樂學者薛佛（Pierre Schaeffer）的另一個重要觀點：「盲聲」（acousmatic sound，亦有翻譯為盲聽，幻聽或唯聽）。法文 acousmatique，描述一個純粹聆聽的狀態，任何可能之視覺效果均被避免，最早可上溯至古希臘哲學家畢達哥拉斯（Pythagoras of Samos）授課時，常躲在布幕後面，以便讓學生專注於聆聽。若「畫內音」與「畫外音」的判準在於聲源是否出現在畫面之上，那「盲聲」則相對於「明聲」，其判準乃在「身體的可識見性」：能附於身體的為「明聲」，不能附於身體的為「盲聲」。故對希翁而言，所有的「畫外音」都是一種「盲聲」，不附於身體的聲音。但在此「相對盲聲」之外，尚有絕對「盲聲」的無所不在、無所不知、無所不能，卻又「只聞其聲、不見其身」，故能引發巨大的焦慮不安。此「絕對盲聲」在當前電影研究的運用，多聚焦於恐怖片等特定類型電影，而此類「絕對盲聲」的討論，也多循敘事發展而最終轉為附於特定身體的「畫內音」與「劇情（敘境）音」。本章在此所援引的傳統「畫外音」乃是「相對盲聲」，並未嘗試對「絕對盲聲」進行探討。

法國哲學家德勒茲（Gilles Deleuze）在《電影 I：運動—影像》（*Cinema 1: The Movement-Image*）第二章談「景框」（frame）時，提出了「畫外」（hors-champ, out-of-field) 的雙重性。第一重「畫外」指向存在但尚未被視見與理解的空間：一個由部份所組成的集合體，向另一個更大的同質集合體進行延展。故不論是雷諾瓦（Jean Renoir）的電影讓所有空間與行動都跨出景框的界限，或希區考克（Alfred Hitchcock）反其道而行的電影讓景框圈限住所有組成物而不得越界，德勒茲皆指出運動—影像的視覺景框都必然產生第一重「畫外」：任何一個景框內容集合體的出現，必然產生另一個尚未被視見的「畫外」，而此「畫外」一旦被視見，則又有另一個新的「畫外」產生，以此構成內容集合體得以無限延展的同質連續性（*Cinema 1* 16）。

　　而與此同時，第二重「畫外」也應運而生，但其無涉於空間延展或內容集合體，而是一種整體「開放」之力，阻止任何內容集合體進入自我封閉，或是說讓所有可能封閉的集合體皆朝向時延（duration）開放，不斷整合再整合進宇宙的生成流變（*Cinema 1* 17）。德勒茲以丹麥導演德萊葉（Carl Theodor Dreyer）1928 年的《聖女貞德受難記》（*La Passion de Jeanne d'Arc*）為例，即便該片視覺景框所極力仰賴的乃三維空間，甚至有時還封閉壓縮到二維平面，但視覺影像的第二重「畫外」卻同時打開了第四維的「時間」，甚至第五維的「精神」（*Cinema 1* 16）。而後德勒茲更帶入「虛隱—實顯」這組概念來與「畫外」的雙重性相呼應。第一重「畫外」給出的乃是小寫的「相對旁處」（elsewhere），指向部份與集合體的關係、或較小集合體與較大集合體的關係，凸顯的乃是空間延展與其內容組成，重點在集合體與其他集合體之間「可被實顯化」的關係；第二重「畫外」給出的則是在同

質時間與空間之外、更為基進的大寫「絕對旁處」（Elsewhere），重點放在視覺影像與整體「開放」之間生成流變、創造轉化的「虛隱」關係。[2] 然第一重「畫外」與第二重「畫外」絕非二元對立，而是任何視覺影像景框取鏡上必然出現的雙重性。[3]

但「畫外」與聲音的關係，一直要到《電影 II：時間—影像》（Cinema 2: The Time-Image）第九章談論影像組成元素時，才有所觸及。此章有關電影人聲、對白、音效、音樂的探討，乃是德勒茲兩本以視覺影像為主的電影書中之異數。但聲音的帶入，並未撼動德勒茲以視覺景框來界定「畫外」的最初設定，然《電影 II》第九章對聲音的討論，乃是「聲音」與「畫外」的關係，並不著眼、拘泥或直接掉進傳統電影術語所界定的「畫外音」。那就讓我們先來看看德勒茲如何在經典電影到現代電影的轉變之中，帶出「聲音」與「畫外」截然不同的關係思考。首先德勒茲強調電影「音聲連續體」（sound continuum）的不斷微分——一邊是互動式的語言—行動與聲響（指向與其他影像「可實顯化」的關係），另一邊則是反思式的語言—行動與音樂（指向與開放整體的「虛隱」關係）（Cinema 2 236）——亦即

2　此即為何「畫外」乃是放在《電影 I：運動—影像》的脈絡之下被討論。此處的運動—影像包括了空間的延展運動、光線的強度運動、靈魂的情動運動，故當第一重「畫外」在事物與人物間不斷建立運動（也包括了人物本身的運動），第二重「畫外」則在時間之中不斷變易，不斷將第一重「畫外」的影像串連內化為整體、將整體外化為影像（Cinema 1 238）。然德勒茲也不忘一再提醒，時間不等於運動，故視覺影像的雙重「畫外」，乃是透過運動所給出間接再現的時間。

3　第一重「畫外」顯然較偏向法文的 ensemble、英文的 set, totality（集合，可加總而成的總體），第二重「畫外」則較偏向法文的 tout、英文的 whole（整合再整合的開放整體）。然在目前《電影 I》與《電影 II》的英譯本中，並未對此嚴格區分（Cinema 1 xiii）。

第一重畫外聲音與第二重畫外聲音的開合與交疊。[4] 他以希翁如何分析《馬布斯博士的遺囑》（*The Testament of Dr. Mabuse*）的電影聲音為例：恐怖的聲音總在（小寫）相對旁處（第一重畫外），但只要一移動到（相對）旁處，恐怖的聲音又總已在（大寫）絕對旁處且全知全能（第二重畫外），直到最後以局部化的方式成為「畫內音」而被指認無誤（*Cinema 2* 236）。對德勒茲而言，雖然聲音隸屬於視覺影像的狀態，逐漸起了變化，但一直要到現代電影（二戰後的義大利新寫實、法國新浪潮、德國新浪潮等），聲音才有了完全獨立於視像的可能。德勒茲也因此大膽宣稱現代電影沒有（以視覺景框界定出的雙重）「畫外」，也沒有（以視覺景框界定出的）「畫外音」（*Cinema 2* 251）。整體而言，德勒茲論及聲音與「畫外」的關係時，雖不至於單純將聲音視作視覺景框「畫外」的填補，但依舊遵循電影之為視覺藝術的大前提，唯有「視覺景框」才有「畫外」，即便德勒茲也提及「聲音景框」的出現，但卻無任何類似「畫外」的概念化過程，而僅僅只能再次復歸於「運動—影像」的「畫外」雙重性，更無緣碰觸任何「時間—影像」的可能，而這也正是本章接下來希望進一步轉化德勒茲「畫外」理論之企圖所在。

　　交代完德勒茲對「畫外」的影像思考後，我們便可進入本章下一回合意欲展開的「與（avec）論」。「與論」和「理論」的主要差異，乃在於「與論」非一家之言，而是企圖以異質的交錯與串連，來創造不再是其所是、不再非其所非的新思考。故在帶入德勒茲電影影像哲學的「畫外」之後，

4　德勒茲《電影 II》有關聲音與雙重「畫外」的討論，主要參考希翁和波尼澤（Pascal Bonitzer）的聲音研究，可參見 *Cinema 2* 236, 323 註解 24。

接下來就讓我們從中國哲學的脈絡來展開「音」的各種可能思考。如果「畫外」可以有「虛（隱）」與「實（顯）」之分合，那「音」是否也可以循此思路而出現虛─實、隱─顯的差異與相生呢？《禮記・樂記》有云：

> 凡音之起由人心生也；心之動，物使之然也。感於物而動，故形於聲；聲相應，故生變；變成方，謂之音。比音而樂之，及干戚羽旄，謂之樂。（931）

儒家經典《禮記》在此為聲音標定了清楚明晰的先後階序，先是「感於物」而「心之動」，接著再有「聲」、有「音」、有「樂」的次第開展。誠如鄭玄所注，「宮、商、角、徵、羽雜比曰音，單出曰聲。形猶見也」（931），亦即宮、商、角、徵、羽五聲音階為個別單出的「聲」，而宮、商、角、徵、羽之雜比為文則是「音」，而「樂」則指向干（盾）戚（斧）羽（雉羽）旄（牛尾）的舞樂與樂舞。換言之，在儒家的聲音系統中，乃是先有單出的「聲」（被實顯化了的宮、商、角、徵、羽，可聽可聞）、再有「音」（雜比各種被實顯化了的聲，亦可聽可聞），故儒家的「聲音」既標榜了先後次序與階層，也同時帶出「實顯化」作用所建構出的各種「再現」體系與倫理規範。[5]

但道家卻似乎反其道此種「聲音」倫理所預設的先後次序與階層。老子《道德經》第四十一章言道：

> 大方無隅，大器晚成，大音希聲，大象無形。（112-113）

5 有關儒家音樂精神「和」所蘊含的人格修養與社會教化，以及其與當代歐陸哲學可能的會通，可參考黃冠閔，〈儒家音樂精神中的倫理想像〉。

此處「大音希聲」中的「音」與「聲」，顯然不是「雜比」與「單出」的關係。此處「大音希聲」給出了一個至為弔詭的說法：「音」之極乃「聲」之希。正如王弼精采的注釋所言：

> 聽之不聞名曰希，不可得聞之音也。有聲則有分，有分則不宮而商矣。分則不能統眾，故有聲者非大音也。（113）

在此「聲」仍是宮、商、角、徵、羽五聲音階之「有分」，可聽可聞，但「音」卻成為聽之不聞、不可得聞的「大音」，整體無分。若儒家的「雜比曰音，單出曰聲」，給出了「聲音」的共量（單與多的同質共量），那道家的「大音希聲」，給出的則是「音聲」的不共量（異質、不可被同一度量化，大音不再是單聲的有機組合或加總）。[6] 故「大音」不是一種（元、源、原）聲響，也不是沒有聲響，而是虛有其音、有（虛）音與（實）聲之間多樣化關係的生生不息。若「聲」實顯化的重點在於高低、強弱、長短、音色等不同形式（form）的組合與變化，那「音」或許便是一種非聲響的「行勢」（force）能量運動，其虛擬威力在於速度（運動的向量與曲線變化率）與強度（影響與被影響、情動與被情動），亦即「非聲響的能量變化」（non-sonorous force）。

那麼現在我們就可以嘗試「與論」一下當代法國影像哲學、中國儒家「聲音」與道家「音聲」之間可能的轉換連結。第一步且讓我們展開跨語

6　如文中所述，儒家「聲音」乃有清楚次第，先有聲、再有音，故此處所採用的排列位置乃聲在前、音在後。然道家「大音希聲」的「音聲」，並無任何先有音、再有聲、音在前、聲在後的次第，此處「音聲」之用法，只在差異區別於儒家的「聲音」，並以此凸顯音（虛隱）與聲（實顯）的虛實共生、無有先後始終之別。

際翻譯所可能帶來的創造性。the virtual 在中文語境多被翻譯為虛擬、虛在、潛能等，而 the actual 則多被翻譯為現實、實在、實現等。[7] 本章為了同時呼應道家的「虛實相生」與主要分析案例《刺客聶隱娘》中的「隱／現」主題，故在前文已嘗試將 the virtual 譯為「虛隱」、the actual 譯為「實顯」，以虛對實，以隱對顯。接下來的第二步則是嘗試將「虛隱」與「音」相通、將「實顯」與「聲」相扣，而有了「虛音」（the virtual sound, the virtual force of the sound, or the non-sonorous force）與「實聲」（the actualized sound）之間的微分差異化。此微分差異化又可再繼續兵分二路。一邊是儒家的單出之「聲」與雜比之「音」，其差異乃是「區分」（differenciation），雖然先有聲再有音，但儒家的聲與音皆為「實顯化」了的「實聲」。另一邊則是道家的「聽之不聞名曰希，不可得聞之音也」，其「音」與「聲」沒有先後次第階序，沒有同一共量性，其差異乃在「微分」（differentiation），不在「音」與「聲」的有機組成或加總，而在「音」與「聲」的多樣性關係與流變生成，亦即所有實顯化的「聲」，皆能反實顯化為「音」，而「音」亦源源不絕實顯化為「聲」，亦即「音」與「聲」的虛實相生、隱顯相成。

而更為關鍵的第三步，則是將「虛音」與德勒茲「第二重畫外」的「開放整體」（the open whole）相連結、將「實聲」與德勒茲「第一重畫外」的

7　楊凱麟曾對德勒茲哲學關鍵辭彙 virtuel 與 actuel 的中文翻譯做出精采的闡釋。他清楚指出此兩者共同構成 réel 的兩個半面，virtuel 與 actuel 都是 réel，réel 乃是兩者之間的多樣化關係。他還特別指出「法文 virtuel 用來指稱以能量狀態而非具體行動存在之物，源自拉丁文 *virtus*」。而當前 virtuel 被譯為中文「虛擬」時，也需要避免與「虛擬實境」（以合成影像為主的模擬技術）混淆。「虛擬」既非「虛」構，亦非對真實的模「擬」，而是在「再現」與「同一」之外的運作法則。可參見楊凱麟〈德勒茲「思想－影像」〉，340-341，註解 5。

「集合總體」相連結，讓德勒茲的雙重「畫外」，分別順利與「音」、「聲」相接合，而成了「畫外（虛）音」與「畫外（實）聲」的雙重性。故傳統「聲音研究」所凸顯的「畫內音」、「畫外音」、「非劇情音」等，都是在實顯化層面所討論的畫內「聲」、畫外「聲」、非劇情「聲」，而本章所欲重新概念化的「畫外音」，乃是在「聲音研究」（儒家的單出曰聲、雜比曰音）之中重新感受、重新開摺出「音聲思考」（道家的「大音希聲」、音與聲的虛實相生、隱顯相成），在具體化、實顯化的「畫外聲」之中感受視而不見、聽而不聞的「畫外音」之為影像的虛擬行勢、生成流變。故本章接下來所欲開展的論述，將一律以「畫外聲」來指稱、來置換傳統電影「聲音研究」中的「畫外音」，而以重新概念化了的「畫外音」之虛擬威力，來基進化我們對電影視聽影像的「音聲思考」。簡言之，本章以下所使用的「畫外聲」皆指被實顯化了的「實聲」，以取代傳統電影「聲音研究」所慣用的術語「畫外音」；而「畫外音」則指向反實顯化的「虛音」，乃是不一樣的「畫外」（非可視可見）、不一樣的「音」（非可聽可聞），希冀徹底翻轉傳統電影「畫外音」的界定模式，以便能在傳統電影「聲音研究」中開摺出「音聲思考」的虛擬威力。[8]

但在以「音聲思考」切入《刺客聶隱娘》之前，先讓我們來進行兩個簡略的文獻回顧，一是現當代電影「聲音研究」的回顧，二是侯孝賢電影

8　《電影的臉》一書的重點本就在反轉既有電影術語，以便能從其中重新開展出思考的虛擬威力。故本章在「畫外音」的使用上，並不另創新詞來取代傳統「畫外音」的界定，而是刻意創造「畫外音」的各種雙重與曖昧，時時出現此「畫外音」（音聲思考）如何非彼「畫外音」（聲音研究）的弔詭。此舉或許在閱讀上要求更多的警醒與專注，但絕對是閱讀與思考行動上有趣且基進的挑戰。

「聲音研究」的回顧，以凸顯本章所欲開展的「音聲思考」其理論創發潛力的可能著力點。最早一波電影的「聲音研究」始於上世紀二〇、三〇年代有聲電影發軔初期，較具代表性的人物有俄國的艾森斯坦（Sergei Eisenstein）與法國的克萊爾（René Clair），前者有關「聲畫對位（對抗）」（audiovisual counterpoint）、後者有關聲音創傷的思考皆擲地有聲。而 1980 年由美國學者奧圖曼（Rick Altman）在《耶魯法語研究》（*Yale French Studies*）所規劃的聲音專題，則開啟了當代電影「聲音研究」的另一波聲勢。不論是前已提及的法國學者希翁對「聽—視影像」（audio-vision）之著重，或加拿大作曲家謝佛（Murray Schafer）對「聲景」（soundscape）之強調，或美國精神分析女性主義學者董邁安（Mary Ann Doane）的「詭異之聲」（the uncanny voice）、西爾弗曼（Kaja Silverman）的「聽鏡」（the acoustic mirror）等，皆是針對視覺中心主義（ocularcentrism）、人聲中心主義（vococentrism）、「口說中心主義」（verbocentrism）、陽物理體中心主義（phallogocentrism）提出犀利的反省與批判，成功凸顯環境聲、音樂、音效、沉默在敘事情節發展之外的重要性，或聲音與（性別）身體、（心理）空間的複雜糾葛。[9]

而目前有關侯孝賢電影的「聲音研究」，亦已積累相當豐碩精采之成果。1990 年焦雄屏在〈尋找台灣的身分〉中，就已針對《悲情城市》的聽

[9]　誠如希翁所言，相較於視覺的明確方向性，聲音來自四面八方，更難以捉摸（*The Voice in Cinema* 17）。但即便在當前電影「聲音研究」方興未艾的當下，仍有甚多研究仍偏重在敘事與對話的「人聲中心」，更常常以「視覺影像」的研究模式來開展「聲音造型美學」，如將視覺觀點 POV（point of view），轉換為聽覺觀點 POA（point of audition），或將「場面調度」（mise-en-scène）轉換為「聲音調度」（mise-en-son）等。

覺文本、敘事聲音、同步錄音、（空）鏡頭的音樂性節奏感、多國多音語言（日語、台語、國語、上海話、廣東話等）、配樂、歌曲、戲曲等，做出了面向寬廣的導航展示。[10] 2000 年由國家電影資料館出版的法文中譯本專書《侯孝賢》，法國影評人 Jean-Michel Frodon, Emmanuel Burdeau 等亦簡略提及旁白、方言、配樂、噪音與沉默作為能量的匯集與轉化。2010 年張泠的〈穿過記憶的聲音之膜：侯孝賢電影《戲夢人生》中的旁白與音景〉，則標示了當代侯孝賢聲音研究的新里程碑，有系統地帶入聽覺場面調度、聽覺蒙太奇、深焦聽覺長鏡頭、異質音景等分析面向。而後林文淇、李振亞、沈曉茵三位學者，在其所編著的《戲夢時光：侯孝賢電影的城市、歷史、美學》專書中，更聚焦侯孝賢的電影《最好的時光》，精采深入探討「歌曲調度」、「靜默之聲」、「聲音與音樂的時代辨識性」等議題，對聲音的歷史記憶與地理政治，做出了最成功的展示。而若就目前本章所聚焦的電影文本《刺客聶隱娘》而言，亦已有多篇針對聲音的學術專文，包括彭小妍、黃心村、史坦崔爵（James A. Steintrager）等，分別探討跨文化音樂的運用、聽境的隱密性、（唐）文化之聲與自然之聲的對比等議題，皆精闢深入。[11]

10　該文最早發表於《北京電影學院學報》1990 年第 2 期，本章所引為收錄於《侯孝賢》的版本頁碼。焦雄屏在該文中亦討論到侯孝賢漸趨穩妥的「畫外音」運用，作為「擷取長鏡頭，增加空間想像力的技巧」（62），更舉《悲情城市》「陳儀廣播聲疊於空鏡頭上所造成的恐怖效果；或是軍隊夜捕文良，用畫外音代替真正的逮捕行動」（62）為其成功案例。此精采分析當是最能展示傳統「畫外音」研究的方向與關注焦點。

11　此外也包括陳智廷（Timmy Chih-ting Chen）與本書作者合寫的英文論文 "The Three Ears of The Assassin"（〈三個耳朵的《刺客聶隱娘》〉）。此英文論文乃最早嘗試將德勒茲電影理論帶入《刺客聶隱娘》的影像分析，但與本章有極為不同的詮釋框架與分析重點。

整體而言，這些從 1990 年代陸續積累的相關論述，主要是以「聲音研究」為主軸，以「實聲」（各種實顯化了的對白、旁白、方言、腔調、音樂、歌曲、音效、環境聲等視覺與聽覺「形式」）的敘事功能與歷史記憶為強項，較少觸及「虛音」的虛擬創造力。而本章接下來的討論，則將以「畫外實聲」（以下統稱為「畫外聲」，亦即傳統電影研究的「畫外音」）之外的「畫外虛音」（以下統稱為「畫外音」，但徹底不同於傳統電影研究的「畫外音」）來重新啟動《刺客聶隱娘》所可能給出的「音聲思考」，以期帶出另一種電影影像「音聲連續體」的感知可能。

二・鳥的「音聲─晶體」

　　《刺客聶隱娘》一片最顯著且持續的「聲效」，自非蟲鳴鳥叫聲莫屬。從影片的開場到結尾，不論是在聶府室內或大自然場景，蟲鳴鳥叫聲幾乎毫無間斷，早已溢出傳統「環境聲」（atmosphere）、「音橋」（sound bridge）的討論模式，允為該片最主要的「聲響的河流」。[12] 但在任何討論其作為電影「畫外聲」的「表現」（可能營造出的聽覺風格或聽景設計）之

12　典出張愛玲散文〈公寓生活記趣〉：「我喜歡聽市聲。比我較有詩意的人在枕上聽松濤，聽海嘯，我是非得聽見電車響才睡得著覺的。在香港山上，只有冬季裏，北風徹夜吹著常青樹，還有一點電車的韻味。長年住在鬧市裏的人大約非得出了城之後的才知道他離不了一些什麼。城裏人的思想，背景是條紋布的幔子，淡淡的白條子便是行馳著的電車──平行的，勻淨的，聲響的河流，汩汩流入下意識裏去」（26）。張愛玲筆下「聲響的河流」指的是現代都會生活中的市聲，而此處的挪用則是用來指稱在《刺客聶隱娘》觀影經驗中無處不在的蟲鳴鳥叫聲，似已成為下意識的聲音布幔。而此聲響與河流的連結，也將在本章第四節的「水起」部份進一步發揮。

前，或許我們可以先探問一下其究竟為何「出現」。就台灣電影史而言，第一部現場同步錄音的電影乃侯孝賢 1989 年的《悲情城市》，自此而後侯導便一路堅持現場收音，即便當前電影中的音效，已絕大部份都能在錄音間進行混音。[13] 然《刺客聶隱娘》在拍攝過程中的現場收音災難不斷。誠如謝海盟在《行雲紀》拍攝側錄中的記載，乃是一路與各種環境「雜」音廝殺搏鬥。除了日本無處不在的烏鴉聲，荒郊野外都躲不過的飛機引擎聲，最麻煩的便是在台北外雙溪中影製片廠所搭建的聶府內景，「如夜深了會在至善路上鬼哭神號的飆車聲，如一溪之隔東吳大學恣意歡放的歌唱大賽……」等等（177）。如此說來，片中無所不在的蟲鳴鳥叫聲（尤以聶府為甚），乃具體指向拍片現場環境的可能限制；或弔詭地說，蟲鳴鳥叫之為電影聲軌上的「環境聲」，多在於必須以此後製音效來處理拍片現場的「環境聲」。[14]

而該片蟲鳴鳥叫之為「環境聲」或「畫外聲」，亦夾帶出政治地理的微妙關係。負責《刺客聶隱娘》音效的杜篤之，乃是台灣最著名的錄音師。他曾表示早期台灣電影的聲音資料甚為有限，他在中影錄音室工作時，「每次鳥叫，總是那一隻，每次一到山上，總是啾啾啾，連我都聽煩了，更不要說是導演」（張靚蓓，《聲色盒子》207）。於是為了聲音的真實感，他決

13　嚴格說起來《悲情城市》應該是「配音時代」之後號稱第一部全部現場同步錄音的電影，畢竟早期台語電影與「配音時代」之前的國語電影，亦多現場收音。

14　侯孝賢電影中另一個著名的「環境聲」難題，則是 1998 年的《海上花》。該片在桃園楊梅郊外稻田搭景拍攝。拍攝現場近桃園國際機場，幾分鐘便有飛機飛過，夜戲有蟲鳴蛙叫，清晨有火車調度聲。該片採分軌錄音，後製混音則以低調的音樂來代替環境聲，「低到它只是一個空氣流動的感覺」（張靚蓓，《聲色盒子》246）。

計不再用罐頭鳥叫，而是親自走出戶外，上山下海去做聲效收集。而這次放在《刺客聶隱娘》中的蟲鳴鳥叫「聲效」，立即被其他「耳聰」的自然野地錄音師指認出其明確的「在地性」：「且是罕見完全使用台灣自然聲音來表現氛圍的電影」，「我可以說明幾分幾秒的鳥鳴來自小彎嘴，接著是藪鳥、白耳畫眉等」（李明璁、張婉昀 79）。[15]《刺客聶隱娘》上映後，本就引起不少有關「統／獨」的政治意識形態解讀，而今就連蟲鳴鳥叫，也有可能從其聲音的物質指涉與政治地理，被凸顯為在地台灣鳥、在地「台灣的聲音」（且一再強調即使部份與中國鳥的鳥種類似，但語調仍屬不同），應該頗具後續論述開發之潛力。但當前對該片蟲鳴鳥叫聲的影像分析模式，仍多遵循傳統電影「畫外聲」（大多數的畫面只聽得到蟲鳴鳥叫，而看不到蟲鳥）的角度，強調其如何標示場景的環境特點、或形構鏡頭與鏡頭之間連續性的「音橋」、或強化情緒氛圍等功能。其中亦有甚為精闢者，如黃心村點出其乃該片「聽覺系列性」的重點所在，尤其凸顯「蟬鳴」如何在場景與場景之間串接，更透過其聲量的減弱帶出季節的變換（Huang 131）。或視其具有幫助記憶的符號功能，讓敘事的空間片段和時間省略得以串連，形成具有整體性的流動感（Suchenski）。又或進一步放大其聲音的物質性（尤以蟬和蟋蟀為著）所形成的聲波脈動（非人、非文化），如何與該片的「文化之聲」產生對比與齟齬（Steintrager 141）。

　　而本章在此意欲進行的分析，既非台海政治地理的解讀，亦非傳統「畫外聲」的進階，而是企圖創造出蟲鳴鳥叫作為「音聲─晶體」的可能。德勒茲曾在《電影 II》中將「晶體─影像」（the crystal-image）概念化為「虛

15　此處的發言者乃台灣紀錄片導演、野地錄音師范欽慧。

隱—實顯」的最小迴圈，但該書對於「晶體—影像」的討論，絕大多數仍是以視覺影像為主，唯一觸及「音聲—晶體」（sound-crystal）的例外，曇花一現在討論義大利導演費里尼（Federico Fellini）1970 年的電影《小丑》（The Clowns）時的幾行文字。德勒茲指出該仿紀錄片有五個出口：童年記憶、歷史社會探查、電視檔案、鏡像、音響（聲響與音樂），而作為第五出口的音響表現，則集中在片中兩隻小號的相互回應、互為回聲與鏡像，有如世界之肇始（Cinema 2 90）。然而此「音聲—晶體」的討論，不僅簡之又簡，更局限在「小號」作為樂器所發出的音響（聲響與音樂），遠遠不及德勒茲在《電影 II》該章對「視覺」「晶體—影像」的豐富開展。[16] 故本章重新概念化「音聲—晶體」的企圖，便是一方面循「晶體—影像」作為德勒茲「時間—影像」在「虛隱—實顯」的最小迴圈之概念；另一方面則嘗試將「音聲—晶體」當成「畫外音」之為「虛隱—實顯」的最小迴圈

16 　德勒茲《電影 II》第四章對「晶體—影像」的豐富開展，主要循三個面向進行：虛隱－實顯、清澈－晦暗、種子－環境。其中有關「清澈－晦暗」所涉及光的強度運動，也可進一步與《道德經》第十四章相互參照：「視之不見，名曰夷，聽之不聞，名曰希，搏之不得，名曰微。此三者不可致詰，故混而為一。其上不皦，其下不昧。繩繩不可名，復歸於無物。是謂無狀之狀，無物之象，是謂惚恍。迎之不見其首，隨之不見其後。執古之道，以御今之有。能知古始，是謂道紀」（31-32）。此處「夷」之不可視見與「微」之不可搏得，皆可與前文對「大音希聲」的「虛隱－實顯」互通（亦即此處「希」之不可聽聞）。故「夷」不是一種視覺形式、「希」不是一種聽覺形式、「微」不是一種觸覺形式，「夷」、「希」、「微」乃是讓「形式」（form）得以實顯化、晶體化的可能「行勢」（force）。此三者皆可與德勒茲「時間－影像」的純粹「光符」（opsigns）（夷）、「聲符」（sonsigns）（希）與「觸符」（tactisigns）（微）做進一步的連結。而「其上不皦，其下不昧」則可與「晶體－影像」的「清澈－晦暗」（實顯化為可見、可聽、可觸之形式）相呼應。然在此僅為發想，本章篇幅有限，尚待日後再續行相關「與論」的可能開展。

來思考。以下便將以《刺客聶隱娘》中的「飛鳥」作為此處「音聲─晶體」嘗試的主要分析案例。[17]

《刺客聶隱娘》的黑白片頭開場，師徒二人樹下並立（師：嘉誠公主，許芳宜飾演；徒：聶隱娘，片中又稱阿窈、窈七、窈娘，舒琪飾演），師父命徒弟刺殺無品大僚，「為我刺其首，無使知覺，如刺飛鳥般容易」。

此對白中的「飛鳥」一旦出現，便成為《刺客聶隱娘》中一種至為獨特的「畫外音」，啟動一種不斷在「虛隱─實顯」之間連續變易的晶體化過程。此「畫外音」不再是以視覺畫面能否看得到聲源為單一判準，甚至也不再依循以聲源（在場或不在場）所造成的聲響震動為絕對依歸，更不再指向任何尚未被識見或理解的空間（內容集合體無限延伸的同質連續性），而是一種虛擬開放之力的啟動，不斷實顯化為「隱喻的鳥」、「視覺的鳥」、「聽覺的鳥」與「敘事的鳥」，更不斷反實顯化、反封閉化、反形式化而再次開向宇宙的生成流變，持續進行的虛實相生、隱顯相成。[18]

於是在對白的「飛鳥」之後，我們接著便看到隱娘如「飛鳥」一般以羊角匕首擊殺大僚。就第一個視覺層次而言，隱娘之為刺客以迅雷不及掩耳的速度凌空而下、成功得手，果然如師父所囑「如刺飛鳥般容易」。就第二個視覺層次而言，不是被殺的大僚如刺飛鳥般容易得手，而是殺人的刺客如飛鳥般凌空而下；對白中的「飛鳥」隱喻，已瞬間轉為視覺影像上的「飛鳥」隱喻（速度、節奏、聲響）。[19] 接著此「飛鳥」更由隱喻轉為實體，

17　此處最主要的靈感來源，乃是德勒茲在《電影 II》中討論美國導演威爾斯（Orson Welles）1941 年《大國民》（Citizen Kane）的巧思之一。他以片頭報業大亨死前說出的「玫瑰花蕊」（Rosebud）作為該片的「虛擬種子」（亦為一種「晶體─影像」），如何不斷虛實相生、「晶體化」為各種情境（Cinema 2 74）。

在由黑白轉彩色的片名題字出現之時，蟲鳴鳥叫聲四起（搭配著鼓聲與水聲），景框上方出現真實的飛鳥掠過。或是聶府一家為田興（聶母之兄長）被罷黜下放的送行場景，空鏡頭中大量飛鳥掠過天際。又或在窈七（聶隱娘）與精精兒（田元氏）決鬥前夕的兩個重要空鏡頭。第一個定鏡長拍深夜靜謐的湖面，霧氣沉緩漂浮，第二個鏡頭則緩慢由右向左橫搖，牛鳴聲動、飛鳥「驚」起。[20] 此時的「空」鏡頭不再是因為沒有人（傳統定義下的「空鏡頭」），而是因為「無人稱」（impersonal），亦即沒有特定中心（意識）的篩選，只有光波—聲波分子間快速共振的宇宙知覺，而開放出各種

18　德勒茲哲學中最有名的鳥，則非澳洲雨林的齒園丁鳥（Scenopoeetes dentirostris）莫屬，此鳥的「流變—表現」（becoming-expressive）——啄下樹葉，將其翻面在地上排列，在樹梢高歌求偶，鳥喙下閃動的黃色羽毛等，乃各種力量關係不斷交織、集結與相互影響下的「畛域化」與開放宇宙變化的「去畛域化」。而德勒茲也曾論及法國作曲家梅湘（Olivier Messiaen）的鋼琴曲《鳥鳴集》（Catalogue d'oiseaux），強調其作為「音響型」之特色，不在傳統強調均等節拍、旋律線與和聲，而是各種鳥鳴音色的混合疊置、各種節奏的連結與重疊。而此由鳥所連結的「節奏角色」（rhythmic character）、「疊韻」（refrain）、「情動組裝」（affective assemblage）、「流變—鳥」（becoming-bird）等概念，已在陳智廷與本書作者合寫的英文論文 "The Three Ears of The Assassin"（〈三個耳朵的《刺客聶隱娘》〉）中進行論述開展，本章不擬重複，故此處的分析重點將放在「鳥」之為「畫外音」在文字—聽覺—視覺上的虛擬創造。

19　有關此刺殺段落所涉及的影像節奏變化（鏡頭的左右橫搖＋慢動作＋快速剪輯＋風格化薄切頸項聲＋電音低沉聲響），可參見 Chen and Chang 107-108。

20　在此我們很難不聯想到唐代詩人王維著名的〈鳥鳴澗〉：「人閒桂花落，夜靜春山空，月出驚飛鳥，時鳴春澗中」。此詩之「空」不在於無人或無明顯主詞或（抒情）主體，而在於將聲波壓到最低時所蘊蓄的飽滿精敏知覺，讓「驚」成為整首詩在光波與聲波之間最關鍵的「虛擬連接詞」。因而我們可以說鳥「鳴」澗的「鳴」，乃是在關係的變化之中出現，月—鳥之「實」，反實顯化為「出」與「驚」的「質變連續體」（the Dividual），成功讓「音聲」成為「聲音」之中的關係變化、虛擬創造。

可能的「虛擬連接詞」（virtual conjunctions），一如此刻夜—靜—湖—冷—牛—鳴—鳥—飛的「情動組裝」（affective assemblage），夜不再只是時間標示，湖不再只是地理位置，牛鳴不再只是「畫外聲」，飛鳥不再只是視覺上的運動—影像，而是彼此之間的氣息相通、虛（靜—冷—鳴—飛）實（夜—湖—牛—鳥）相生。[21]

而「鳥」作為「畫外音」、作為「音聲—晶體」的持續變易，也出現在《刺客聶隱娘》的核心敘事寓言：青鸞舞鏡。「青鸞舞鏡」本作「孤鸞照鏡」，典出南朝宋劉敬叔的《異苑》：

> 罽賓國王買得一鸞，欲其鳴，不可致，飾金繁，饗珍羞，對之愈戚，

21　在謝海盟的《行雲紀》中，有針對此「空鏡頭」在中國湖北省神農架大九湖拍攝現場的實況描繪。「那是發生在大九湖的事了，那個清晨又是侯導的即興之作，本只是帶人外出拍空鏡，侯導見棲了一樹的大黑鳥與湖岸水禽，臨時決定要拍攝精精兒登場，人類察覺不到精精兒的形跡，驚覺如飛鳥或其他野生動物，卻會為精精兒的氣息感到恐懼，我們要捕捉的是樹上鳥群驚起，水禽低掠過湖面的鏡頭。這些本都可以用電腦特效來做，但侯導認為，可以用複製貼上來增加鳥群數量，然而省不了一定要拍到幾隻真鳥，才能做出正確的大小比例、飛行軌跡與速度」（178-179）。但結果卻不如預期，苦等不到滿樹的飛鳥驚起，最後決定採用人為介入的方式放煙火，「鳥群應聲驚飛走，還不只如此，環繞湖岸的蘆葦叢紛紛竄出小水鴨，在水面划著人字急速遠去，一整座湖的鳥類空路水路逃離現場，場面壯觀極了，侯導滿意的鏡頭到手」（179）。此處之所以長段引述此現場實況，乃是希冀以此說明侯孝賢電影最念茲在茲的「真實」究竟為何：消極的「真實」似乎是要徹底無人為介入（但只要攝影機在場，就不可能是不受干擾的「真實」記錄），但積極的「真實」卻是即便在人為介入之後，仍能給出各種「虛擬連接詞」的創造潛力，亦即「影像生機」不在於拍攝現場是苦候多日多月的「自然攝影」或是有沒有放了煙火來驚動鳥類，而在於是否啟動了「一整座湖」的「虛擬連接詞」，給出虛擬創造、生成流變之生機，讓「滿意的鏡頭到手」。此精采的現場實況描繪，亦帶出《刺客聶隱娘》繁複的後製，此處侯導不排除電腦特效、複製貼上，但仍堅持要拍到幾隻真鳥，以確保「真實」的比例、軌跡與速度。此積極且具有虛擬創造力的「真實」，也將出現在本章第三節有關塑膠白牡丹在後製複製貼上的相關討論。

三年不鳴。夫人曰：「嘗聞鸞見類則鳴，何不懸鏡照之？」王從其言，鸞覩影，悲鳴沖霄，一奮而絕。（14）

在《刺客聶隱娘》的敘事結構上，極為明顯地以此鋪陳「娘娘就是青鸞，一個人，沒有同伴」（隱娘語，亦是隱娘自況）的「孤獨」主題。然本章此處的重點，不在青鸞的「敘事」功能，而在其「蓄勢」潛力，看其如何再次帶出「鳥」作為「音聲─晶體」得以不斷晶體化為聽覺的鳥、視覺的鳥、敘事的鳥。「敘事」的「青鸞」，給出了懸鏡照之的「視鏡」封閉（鏡前的青鸞看著鏡裡的青鸞），也同時給出了悲鳴沖霄的「聽鏡」匱缺（鏡前的青鸞見類則鳴，鏡裡的青鸞卻緘默無回應），更進一步與劇中從京師遠嫁魏博蕃鎮的嘉誠公主（娘娘）和隱娘展開「角色」之間的相互貼擠；然「蓄勢」的「青鸞」，卻是在「鳥」的隱喻與實體、視覺與聽覺之間持續變易。「敘事」的青鸞指向「鏡中鳥」之死，悲劇乃在於沒有共鳴，遂只能封閉在單一的視覺鏡像與對位認同關係（娘娘就是青鸞）之中；然「蓄勢」的青鸞卻指向「境中鳥」之生（由「鏡」」轉「境」、以「境」易「鏡」），從開場到結尾無處不在的蟲鳴鳥叫，持續啟動著從角色對白到鏡頭運動、從視域到聲軌、從隱喻到實體的各種「情動組裝」，此不斷畛域化、解畛域化、再畛域化出「鳥」的「情境」（milieu）與「環境音」，乃是徹底打開了任何傳統電影「畫外聲」、「環境聲」的固定聲源與空間指涉。若我們更進一步將老子道德經的「名可名，非常名」，巧妙諧擬為「鳴可鳴，非常鳴」，那「大音希聲」中「音」與「聲」之間的微分，便也同時可以成為「可鳴」（實顯化為單出之聲）與「常鳴」（虛擬創造之音）之間的微分，那「敘事」青鸞的三年不鳴或最後的沖霄悲鳴而絕，都是在「可鳴」、「實

聲」（可鳴曰聲）層次的孤獨絕望；而「蓄勢」青鸞持續啟動的「情動組裝」，則是以「常鳴」、「虛音」（常鳴曰音）不斷打開任何「可鳴」、「實聲」所可能形成的封閉性，讓鳥不再僅僅是鳥，鳥鳴不再僅僅是鳥鳴，而相生相成為電影影像在「虛隱—實顯」之間最小迴圈的「音聲—晶體」，亦即本章所重新定義之整體不斷開放、持續變易的「畫外音」。

三‧古琴‧尺八‧白牡丹

如果前一段的分析讓《刺客聶隱娘》中無所不在的蟲鳴鳥叫聲，從傳統「聲音研究」的「畫外聲」、「環境聲」，搖身一變為「虛隱—實顯」最小迴圈的「音聲—晶體」，那接下來的段落就讓我們聚焦當前電影「聲音研究」相當著重與凸顯的「音樂」，看其是否也有可能搖身一變為「音聲思考」中隱顯相成、虛實相生的「畫外音」。[22] 在此我們將以《刺客聶隱娘》一片中的三個閃回（flashback）段落為分析對象，往前往後稍作延伸，起於侍僕為剛返家的隱娘備浴（00:11:34），迄於花園白牡丹特寫、淡出成為黑畫面（00:17:08），共計十個鏡頭。此影像段落的主要場景為聶府與御苑，主要角色為隱娘（聶府家中沐浴，現在式）與公主娘娘（御苑撫琴，過去式），主要「音樂」為古琴演奏聲與尺八吹奏聲。[23]

在此影像分析段落中，若依傳統線性時間與主觀記憶所定義的「閃回」主要有三段，也都從原本的畫幅比 1.41，轉換為 1.85。[24] 第二段與第三段

22 過去慣常的表達用語為電影「配樂」，然此表達顯有明顯的主從之別，乃是以視覺影像為主，音樂只是用來「搭配」的配角，故此處乃採用「音樂」而非「配樂」。

閃回，皆以前一個鏡頭隱娘的正面中景和全景展開（一抱膝坐在浴桶之中，一浴後更衣、立於風中），清楚交代此乃隱娘的主觀記憶。但第一段閃回則較為隱諱，乃是閃回中的閃回，由聲音記憶所間接建構、回溯認知。就讓我們先從第二段與第三段閃回切入：第二段閃回為鏡頭五與鏡頭六，鏡頭五畫面中的公主娘娘（嘉誠公主）在御苑樹下撫琴，中景，有蟲鳴鳥叫的「畫外聲」、古琴演奏的「畫內聲」與人聲旁白（嘉誠公主旁白「青鸞舞鏡」故事前半）；接著鏡頭六畫面中的公主娘娘由中景轉為近景、旁白轉為口白，直接講述《青鸞舞鏡》故事後半，同時依舊有著蟲鳴鳥叫的「畫外聲」與古琴演奏的「畫內聲」。第三段閃回則為鏡頭九與鏡頭十，鏡頭九同鏡頭四（基本上是同一場景，以平行剪接的方式分為兩段），公主娘娘依舊樹下撫琴，中景，但古琴演奏的「畫內聲」已轉換為尺八吹奏的「畫外聲」；鏡頭十則為御苑中的白牡丹特寫，搭配的依舊是尺八吹奏的「畫外聲」。而由第二段閃回所建立公主娘娘撫琴的視覺影像與古琴演奏的聽

23 竹管樂中的笛、簫、尺八在形制上自有其類同之處，在音樂歷史發展上亦有其不同的時代偏重，而唐朝乃是以尺八為著。當前較為通行的說法乃是「尺八」源於中國，發揚光大於日本，而目前所稱的日本「尺八」與中國「南簫」（洞簫）皆為唐尺八演變而來，其最主要的差別在於吹口之不同，前者為外切口，後者為內切口。

24 《刺客聶隱娘》全片的畫幅比為 1.41，乃當前「學院比例」的標準銀幕規格（現在的膠片不需留聲帶，故從原本的 1.33 變成 1.41），唯有片中的閃回段落畫幅比轉換為 1.85，乃是在拍攝時運用遮幅寬銀幕技術（加 frame 把上下遮掉，以減小畫面高度而不改變寬度），放映時再採用短焦距放映物鏡，來增加放映的放大倍率，以達到畫幅比 1.85，故相對而言解析度較低。敏感的電影評論家早已留意到片中閃回段落的「影像質感」，並由此做出了生死兩隔的精采詮釋：「整個畫幅也由 1.41 變為 1.85 的滿屏，值得注意的是這場戲除了尺寸不同外，畫面本身也布滿了雪花般的燥點，這種燥點如早期錄像的質感，產生了一種遺像的效果，嘉誠公主彷彿成為幽靈，在銀幕上隔絕人世」（灰狼）。

覺影像之相互對應，則又可回過頭去詮釋原本隱諱不明的鏡頭三亦是閃回：曠野之上遠方一對人馬從畫面中上的右方往左方移動。此時回溯認知的關鍵在於鏡頭三原本的自然聲（蟲鳴鳥叫聲、烏鴉聲、風聲），逐漸加入古琴的「滾拂」指法聲，而此古琴聲則貫穿鏡頭四（隱娘抱膝坐在浴桶之中，正面中景），再直接接到第二段的閃回段落（公主娘娘樹下撫琴的鏡頭五與鏡頭六）。此聲音的回溯建構，也讓我們再次感知侯孝賢電影慣用的「省略敘事」：鏡頭三曠野中的一對人馬，應為昔日魏博往京師迎娶嘉誠公主的回返行列。換言之，鏡頭三乃是由古琴「畫內聲」所回溯建構的另一個更早的閃回。

　　然本章的重點，不在解謎電影情節發展的「敘事」功能，而在探究電影影像的「蓄勢」力道。在此想要進一步探問的乃是：為何這些在當前「聲音研究」中的畫內聲、畫外聲、音樂、旁白、口白、環境聲，都可以是「音聲思考」的「畫外音」呢？為何陽光、微風和白牡丹，也都可以是「畫外音」呢？為何就連鏡頭焦距、剪接和音畫（不）對位，也都可以聽之以「畫外音」呢？其中最大的關鍵，恐正在於如何從「聲音」到「音聲」、從「角色」到「節奏角色」（rhythmic characters）。本章的第二段已詳細分析了《刺客聶隱娘》中蟲鳴鳥叫聲作為「音聲—晶體」的各種變化（隱喻—實體的飛鳥、視覺—聽覺的飛鳥、敘事—蓄勢的飛鳥之持續流變生成），而在此影像閃回段落的蟲鳴鳥叫聲，除了完美達成其作為鏡頭與鏡頭之間、跨越空間與時間的「音橋」之外，更微妙展現了蟲鳴鳥叫聲之「內」的差異化：郊外空間／屋內外空間在回音聲響上的微分。[25] 曠野大遠景的蟲鳴鳥叫聲，與聶府內外、御苑內外的蟲鳴鳥叫聲，既有空間回音上的差異，又有時間記憶上相互穿刺轉化的「節奏角色」變化，更有影像蓄勢上的虛擬創造：

鳴叫的鳥之為畫外聲、環境聲，轉為悲鳴的鳥（青鸞）之為旁白與口白敘事，再轉為悲鳴的尺八聲之為畫外聲，皆是系列影像在實體與隱喻之間、在實顯與虛隱之間的生成流變，再次成功延續蟲鳴鳥叫聲作為貫穿《刺客聶隱娘》整部電影的「音聲連續體」。

　　但除了這個我們已然相當熟悉的操作方式之外，在此閃回系列影像中更為關鍵的「節奏角色」變化，當屬古琴的「流變—尺八」。就「敘事功能」而言，古琴多被視為最能代表中國文人音樂的彈撥樂器，始至先秦時期，至今已達三千餘年。故古琴在以中唐藩鎮為背景的《刺客聶隱娘》中出現，自有其毋庸置疑的歷史文化「指示性」（indexicality）。而與此同時，古琴亦在電影的敘事結構中清楚與遠嫁魏博的嘉誠公主與「一個人沒有同類」的孤獨主題相貼合。但若是就「蓄勢影像」而言，古琴的重點或許便不在於與特定歷史文化（中唐）、特定「角色」（嘉誠公主）相對應，而在於其自身作為「節奏角色」的豐富變化，既可穿越歷史又可穿越文化。那就讓我們先來看看何謂古琴的「流變—尺八」。若是按照傳統中國音樂「八音」——金、石、絲、竹、匏、土、革、木——之「區分」，那古琴之為「絲」與尺八之為「竹」的搭配，便是中國音樂最經典的「絲竹」之聲。[26]然「流變」的重點不在「區分」（先有八音，再有八音如絲竹的搭配組合）而在「微分」（金石絲竹匏土革木「八音」的虛擬創造，讓絲不絲，竹不竹，讓古琴不

25　另一種循當前「聲音研究」的做法，乃是將視覺的 POV（point of view，視點）轉換為聽覺的 POA（point of audition，聽點），而將片中的鳥聲視為聶隱娘的「主觀聽點」：「邀請觀眾置身敘事空間、同時暗自認同窈七身體對聲音的收納」（張偉雄 25）。

26　在傳統中國樂器演奏上，「絲竹」之聲的搭配，主要以古琴配北簫（紫竹簫）的婉細，而此處則是以尺八（音色類南簫）的低沉渾厚來取代而非搭配古琴。

再是古琴，尺八也不再是尺八，又無任何模擬仿效或合而為一的企圖）。故古琴的「流變—尺八」不是視覺上的「古琴」搭配聽覺上的「尺八」、讓原本的「畫內聲」古琴置換為「畫外聲」尺八而已。此「音畫（不）對位」所牽動的，乃是情感（emotion）與情動（affect）、憂思與悲鳴的差異微分。以鏡頭五與鏡頭九為例，前者乃古琴配古琴畫內聲的音畫對位，後者乃古琴配尺八畫外聲的音畫不對位，讓此兩個幾乎相同的鏡頭，卻因「節奏角色」的改變而同時牽動著人物「角色」的「情緒」變化（公主的「憂思」由古琴「滾、拂」指法的激昂到低沉的「撮音」、再由敘事中青鸞的「悲鳴」到尺八的「悲鳴」），以及光線、空氣等環境氛圍的「情動」變化。換言之，古琴的「流變—尺八」，不僅只是畫面內／外、視／聽的差異化、音色的差異化，更是高低快慢震動能量的運動與整體開放氛圍的生成。顯然「節奏角色」所帶動的，乃是宇宙力量的「流變—表現」（becoming-expressive），無人稱，亦無法圈限於個別「角色」的情緒或個別樂器的音色。

其實在《刺客聶隱娘》一片中，古琴不僅可以「流變—尺八」，亦可「流變—鼓」，前者衝破絲竹之聲的搭配，後者則徹底打散絲革之聲的對應。若古琴最早乃是因作為中國古典音樂與傳統文化最具代表性的撥弦樂器而出場，那唐代晨鼓三千擊（宵禁結束、城門開啟）、暮鼓五百擊（宵禁開始、城門關閉）所帶出鼓聲音效的「指示性」更是顯而易見、毋庸置疑。因而片中的鼓聲就如同蟲鳴鳥叫聲一樣，幾乎無所不在。更有甚者，晨鼓暮鼓亦不時轉為捉拿刺客或打鬥場面的急急戰鼓，成為「在寫實風格下展現情緒氛圍的聲響」（謝仲其 163）。以聶隱娘與田季安的打鬥場景為例，古琴聲與鼓聲相與，讓古琴「綽、注、吟、猱」表現手法所帶出的愁思空靈，重新被賦予了強烈的動作感、節奏感與速度感。而片中古琴之為「節

奏角色」的更大變化，則是古琴的「流變—電音」（透過電腦合成軟體所創造出來的立體電子音色），徹底跳出原本中國「八音」之間的組合變化。《刺客聶隱娘》一片的音樂總監林強，極善電子音樂，哪怕是傳統樂器的聲響，也可從中擷取演奏錄音片段，採樣處理而產生「電子」感。[27] 而該片在古琴音效的處理上，或將古琴聲處理為中間單聲道，立體聲部份則加入其他笛、簫等電子音色或氛圍電音等，或直接採用合成器軟體（尤其仰賴 EastWest 軟體公司所出品的民族樂器軟體「絲路」Silk），成功將古琴電音化（林紙鶴）。[28]《刺客聶隱娘》中的古琴，遂得以如此流變—尺八、流變—鼓、流變—電音，更不斷與顏色、聲波、光影形成「情動組裝」，虛虛實實，若隱若現。

　　然在處理完鳥之為「節奏角色」、古琴之為「節奏角色」之後，本章在此一個更大膽的嘗試，乃是企圖將此影像閃回段落中一再出現的白牡丹，也當成「節奏角色」的變化來處理。但為何不會發出聲響的白牡丹塑膠花，也可以是「節奏角色」呢？就該片的「敘事」象徵而言，白牡丹主要出現在片中御苑閃回段落公主娘娘樹下撫琴的場景，而後從聶母口中亦得知，

27　林強將電影音樂當成聲響的創作，「他不去選擇以旋律為主，渲染情緒的鋼琴或弦樂，而是表現聲響本身的電子樂」（王念英，〈大藝術家‧簡單心靈〉）。他與侯孝賢導演的合作，始於 1996 年的《南國再見‧南國》，並以 2001 年電子風格的原聲帶拿下第 38 屆金馬獎最佳原創電影音樂，此後亦得獎無數，尤其是《千禧曼波》有節奏無旋律的電子曲目，成功帶出台北夜店的搖頭吧氛圍，最是讓人印象深刻（沈曉茵，〈馳騁台北天空下的侯孝賢〉185）。《刺客聶隱娘》亦為其奪下第 68 屆坎城電影原聲帶獎。

28　此處林紙鶴的分析，針對的主要是《刺客聶隱娘》的電影原聲帶。而本段所分析的電影閃回段落之拊琴獨奏，乃是飾演嘉誠公主的台灣舞蹈家許芳宜臨陣磨刀、拜師學藝的成果，故在第二段以古琴聲為畫內聲的閃回中，較無與其他電音的混成。

公主死後「從京師帶來繁生了上百株的白牡丹，一夕間全萎了」，故評論家自是順理成章將白牡丹當成嘉誠公主的隱喻（謝世宗，《侯孝賢的凝視》322）。但就「蓄勢」能量而言，白牡丹之為「節奏角色」，首先牽動的乃是光影與鏡頭焦距的變化。在此影像閃回段落的十個鏡頭中，焦距的深淺標示著時間與空間的差異區分：閃回鏡頭中的「御苑」淺焦（焦距較長，景深較淺，光圈較大，背景較為模糊虛化），相對於現下的「聶府」深焦（焦距較短，景深較深，光圈較小，背景元素都能清晰對焦）。而閃回鏡頭「御苑」淺焦之「內」亦也有焦距的差異微分：御苑的白牡丹逐漸由淺焦模糊虛化的背景（鏡頭五、六、九），轉為淺焦特寫的前景（鏡頭十）。在此我們可以說御苑的白牡丹特寫，亦給出了如前所述的兩種「空鏡頭」可能。一種是傳統界定的「空鏡頭」，鏡頭中僅有景物而無人；另一種則是凸顯虛擬連接的「空鏡頭」，不是「無人」而是「無人稱」，以顏色—形狀—光線—深度—明晰度—音響振動的分子化運動，來取代任何以人作為意識主體與抒情主體的有無判準。在此風動—光動—聲動的「情動組裝」之中，我們感受到的是白牡丹正在「變白」，由「白」作為顏色、作為形式、作為本質，轉向動詞「變白」作為「光線」（焦距與光圈）變化，「變白」作為事物的非身體性變化（incorporeal transformation），「變白」作為降臨到事物身上的事件，亦即「變白」作為虛擬連接詞所可能開啟的各種「風動—光動—聲動」的影像情動組裝。

此外我們還可以用「風生水起」的流變生成，再一次說明白牡丹特寫作為無人稱「空鏡頭」的變化。《刺客聶隱娘》從一開場黑白影像的師徒對話，聽覺的「風」便不斷與視覺的「風」（師父拂塵揚起、衣袂飄飄、大僚人馬旌旗翻動、馬鬃飛揚）交錯相生。而聶隱娘擊殺大僚成功後，更以

空鏡頭長拍光影晃動中的枝葉婆娑。此開場以「風」帶動光動、樹動、聲動（馬聲、人聲）、氣動的影像情動組裝，乃成功貫穿全片。故若回到我們此處聚焦的影像閃回段落，在鏡頭七、八的隱娘更衣場景之中，可以感受到明顯的風起（衣帶、髮梢、紗幔的飄動）。誠如導演侯孝賢所言，「沒有特別的安排。那一段我們是搭在空地裡的實景中拍的，我要自然的風、光線。包括白天她媽媽跟她談話，都是實景。要的是那風，那個感覺。景搭在中影的空地上，不是搭在棚裡面。你知道，我要的就是那個氣」（滕威90）。[29] 此貫穿聶府（中影搭景）內外的自然「風」，顯然便是導演侯孝賢心中念茲在茲的「氣」。

但此場景的真正精采之處，乃是從「風聲」（氣流流動所引發的某種特定、實顯化了的「聲」）到「風生」（宇宙大化流行的虛隱之「音」）的變化無窮。以鏡頭十的風中白牡丹特寫為例，「風聲」乃是間接由視覺上牡丹花瓣的微微顫動帶出，但「風生」卻是由尺八的「悲鳴」所牽動出一系列的影像情動組裝：由「敘事的風」（「鸞見影悲鳴」）、「空間的風」（建築內外的氣流敏感度）到尺八「吹奏的風」（灌注在樂器腔管之內的口風變

29 在另一段訪談中，導演侯孝賢更把此「風」「光」所形構的「寫時－寫實」主義，拿來跟傳統電影拍攝的分鏡功能美學與戲劇性營造做區隔：「最早要分鏡是因為底片只能用一萬呎，所以要先畫分鏡圖，那種切割成一塊一塊的，我不需要那個戲劇性。我喜歡活動是連續的，光影是什麼狀態，人在什麼狀態。《聶隱娘》的搭景是在戶外實搭的，風來了紗帳自然飄動，選擇光的走向決定景搭在什麼位置，光線從早到下午會變化，這又會有一種寫實」（成英姝144）。此不用分鏡圖來切割，而是讓影像本身成為「曖昧不明的一大塊」，成為風生水起、光影燦爛的隨順自然，當是侯孝賢「長鏡頭」美學在當前巴贊式時空連續性與場面調度的「長鏡頭」理論之外，更需要被凸顯之處，亦是本書第四章企圖以「長境頭」（情境的流變生成）並置「長鏡頭」的努力方向。

化）、再到竹管樂器「音色的風」（如王褒《洞簫賦》中所言，「吟氣遺響，聯綿漂撇，生微風兮」）。[30] 而更重要的是「風」作為「微解封」的流變之力，乃是由鏡頭七、八的聶府隱娘浴後更衣場景，直接吹進了鏡頭十的御苑白牡丹特寫。傳統電影研究的「閃回」乃是將過去「封存」在過去，而此由現下吹進過去的「風」之為能量震動的接合轉化，給出了過去—現在的虛擬創造性，給出了時間與空間的「不可區辨域」（the zone of indiscernibility），此即《刺客聶隱娘》中至為獨特的「風」之「微解封」（解封現在／過去的時間區隔，解封聶府／御苑的空間區隔），亦即「風」之虛擬威力。

雖然我們可從謝海盟《行雲紀》的隨片側錄中得知，拍片團隊其實只帶了六株白牡丹塑膠花赴中國，並在後製時複製貼上成一片花海（159），但我們卻必須說《刺客聶隱娘》中的白牡丹是「活」的（即便是塑膠材質、即便是複製貼上），此「活」無涉於呼吸、動態或有無生命現象，影像之「活」乃在於具有事件性與虛擬創造力，而能「活」在開放整體、虛擬行勢的真實當下。若白牡丹特寫給出了兩種「空鏡頭」的可能，那白牡丹特

30　一般而言，竹管樂器乃是透過口風，把成束的氣流以斜面角度吹入腔體而震動發聲。相較於南簫（洞簫）的內切口，尺八的外切口對氣流更為敏感，口風變化所帶來的音色與音效變化，也比南簫更為豐富多樣。此處由「風生」來談尺八如何由「敘事的風」（「鸞見影悲鳴」）到「吹奏的風」、「音色的風」，或許也可成為一種打開莊子「地籟、人籟、天籟」的可能說法。原本「籟」的基本解釋，便是古代的竹管樂器，指向管簫之宮商角徵羽的五聲結構。然本章此處的閱讀，則是讓尺八之為「人籟」，得以從五聲八音（竹）中解放出來，從「眾竅是已」的「地籟」到「比竹是已」的「人籟」，貫穿到「吹萬不同，而使其自己也」的「天籟」，而得以復歸「夫大塊噫氣，其名為風」的流變之力。亦可參閱張國賢〈語言之道：從德勒茲的語言哲學到莊子的「天籟」〉的精采論述。

寫也同時給出了兩種「時間」的可能，讓此影像閃回段落能從「回憶─影像」轉為「時間─影像」。第一種乃線性時間（Chronos），過去─現在─未來，而「回憶─影像」則是由可以定位的「現在」，「閃回」到「過去」，但「現在」只是「現在」，「過去」依舊是「過去」，兩者涇渭分明，井水不犯河水（閃回只能封存在過去）。另一種則為生機時間（Aion），每一刻「現在」都同時裂解為「已經」（過去）與「尚未」（未來），一切處於變化當下的過渡（微解封的不可區辨），沒有由座標軸定位出的相對速度，只有無參考、無比對、無定點的絕對速度與強度。若就第一種時間觀之，白牡丹由淺焦模糊虛化的背景（鏡頭五、六、九），轉為淺焦特寫的前景（鏡頭十），可以只是由背景移到前景的「同一性重複」。但若就第二種時間觀之，白牡丹的「差異性變化」讓其不再「是其所是」、「視其所視」，而有了「夷、希、微」（「視之不見，名曰夷，聽之不聞，名曰希，搏之不得，名曰微」）的各種聲響與非聲響的能量變化，從白牡丹的「形式」不斷變易成大化流行的「行勢」，在風動─光動─聲動的持續變化之中，得以給出風生水起、聲光粲然的生機影像。

四・霧非物

前段針對《刺客聶隱娘》中影像閃回段落的分析，乃是由「實」到「虛」、由「聲」到「音」之思考，亦是由「辨」（區分古琴聲／尺八聲、區分過去／現在、區分御苑／聶府之不同）到「變」（微分光動─聲動─風動的能量轉換）之思考，而得以在電影「聲音研究」的「音樂」項目，開展出「風生」的虛擬變化（敘事的風、空間的風、吹奏的風、音色的風之

持續變易）。[31] 而本段則將接著「風生」談「水起」。「水起」的第一種
談法，當是聚焦於水分子運動的影像再現，極為類似前面「風聲」的談法，
亦即風之為風、水即是水。從隱娘返家、侍僕備浴開始，一桶一桶的水被
倒入浴桶之中，而接著隱娘也在水氣蒸騰中沐浴，此乃「見水是水」的實
像、「聽水是水」的實聲（不論是畫內聲、畫外聲或非劇情聲）。而片中
更為複雜多變的，則是雲霧山嵐之視覺再現。天上的雲霧、深山的霧嵐、
湖面的煙波、草原的曦光暮靄，更有各種燭火、火把、香爐、燒柴所引燃
的煙霧瀰漫，讓《刺客聶隱娘》的影像畫面，常常都是一片「霧濛濛」、
「溼淋淋」。雖說此雲霧山嵐的聚散離合，可以是拍攝現場的純粹天氣現
象（例如在二千公尺的湖北神農架大九湖溼地取景），亦容易產生「水氣」
與「水墨」的聯想，「淼淼水氣四面八方而來，魚村佇立在潑墨山水之間」
（陳思齊 97）。[32] 但本章想要嘗試更積極的做法，乃是將此「霧濛濛」、「溼

31　風之為氣體流動，除了此處所論及樂器的吹奏與音色，也可包括片中隨樂而起的「胡旋
舞」。就「敘事」而言，「胡旋舞」自有其歷史文化的強烈指涉性，但就「蓄勢」而言，「左
旋右旋生旋風」的起舞生風，亦是一種牽動該片氣流變化的「生源」、而非僅是「聲源」或
視像。

32　就連拍攝團隊本身也有同感，尤其是在大九湖溼地的拍攝，「背景的山廓多嵐霧，雨時
更是雲海翻騰，湖水映著遠山，多是深灰淺灰的色調，偶爾帶點暗藍墨綠，活生生就是水墨
畫，看景的我們驚訝，原來水墨畫也是一種寫實畫哪！侯導尤其興奮，直說這是個值得砸大
錢拍攝的景，『這就是一部傅抱石風格的水墨電影』」（謝海盟 94）。《刺客聶隱娘》的攝
影指導李屏賓在訪談中亦表示，「我喜歡看畫。拍這部片前，最早我向侯導建議了傅抱石的
水墨畫，天地滄茫，人物很小，天地人混融一體的感覺」（丁名慶 150）。而對整體影像山
水畫風格描繪得最精采的，則莫過於黃建業的〈劍道已成・道心未堅〉：「《刺客聶隱娘》
是武俠電影中，景色優美之作，江樹浮碧，層巒染黛，山抹微雲、天拈衰草，戶外景致，自
有一番中國古典山水畫意」（171）。

淋淋」的影像放在當前電影研究的「氣象轉向」觀之，或可產生更多可供思考探究之處。

當前電影研究的「氣象轉向」，嘗試聚焦雨、雪、風、光、雲、霧難以捕捉的動態與可塑性，包括 Kristi McKim, *Cinema as Weather: Stylistic Screens and Atmospheric Change* (2013) 與由 Dominique Païni 主編的 *Côté cinéma / Motifs* 系列叢書。前者凸顯生態與環境變遷對電影敘事與影像風格、角色內在心理之牽動，較無可觀之處；但後者卻以新現象學出發，視氣象為光所構成的氛圍、混沌多樣之整體而無主客之分割（有氛則無分），乃深具發展潛力。[33] 然誠如（新）現象學所強調之「浸潤」（immersion）與「氣氛」（atmosphere）——我們不是在「看」（視覺感知）電影、「聽」（聽覺感知）電影，而是「浸潤」在電影之「氣氛」之中——探討的多是由氣象如何形塑觀者的情緒，追求的亦多是感官經驗上的主客合一或與世界交織。但本章所欲凸顯的則是「虛隱—實顯」的迴圈往復與「無器官身體」（corps sans organs, body without organs）可能的「聽之以氣」，既不擬圈限在感覺主體的身體體驗（具有器官的有機身體），亦不擬劃地自限於感覺器官的特定功能（「聽之以耳」）與交相感知（「聽之以心」）。

那什麼是聽覺之外的「聽之以氣」呢？而「聽之以氣」又如何有可能

[33] weather 或 climate 的中文翻譯可以是天氣、氣候、天候等，為了呼應「聽之以氣」的概念化過程，此處採「氣象」的翻譯，既是凸顯「氣」與「象」（現象、圖像、影像）的連結，亦是為接下來「氣象萬千」所凸顯的「虛隱變化」（不再只是特定天氣的「實顯現象」）做鋪路。同理可推，atmosphere 的古希臘字源 atmós 乃指水氣，多被翻譯為大氣、空氣、氣體、氣氛或環境，既可指向現象學的術語「氣氛」，也可指電影研究的術語「環境聲」（atmosphere 外，亦常用 ambiance 或 environment noise）。本章在此將 atmosphere 翻譯為「氣氛」，也是同樣考慮到與「氣」的可能滑動與開展（「聽之以氣」、「氣象」）。

幫忙打開當前電影「氣象轉向」易將「氣象」窄化為「實顯化了的現象」（雨、雪、風、光、雲、霧）之「分／氛」析呢？在此我們可以嘗試將《莊子・人間世》的「三聽」——「無聽之以耳，而聽之以心；無聽之以心，而聽之以氣，聽止於耳，心止於符。氣也者，虛以待物者也」（郭慶藩，《莊子集釋》147）——與德勒茲的「無器官身體」，透過中文同音異字的「器／氣」來進行再一回合的「與論」。[34] 若「聽之以器」乃是以眼睛與耳朵作為視覺與聽覺的「器官」、「心」作為意識或心智的認知主體，那「聽之以氣」則是「無器官身體」，不圈限於「器官」或「感官」（眼、耳、鼻、舌、身、意）的特定功能或可能的綜覺交織。[35] 而本章重新概念化「畫外音」的企圖，正在於思考如何化「器」為「氣」，開展一種非視覺獨大、非聽覺主宰、亦非現象學體驗式身體之方法，而得以給出「虛音」與「實聲」之間的有無相生、虛實轉化；亦即如何由「聽之以器」（可視可見、可聽可聞的實像

34　亦可參考張國賢的論文〈語言之道：從德勒茲的語言哲學到莊子的「天籟」〉，該論文嘗試將莊子的「三籟」（人籟、地籟、天籟）與德勒茲的「無器官身體」做理論上的串連。

35　在此我們可以嘗試補充兩個電影相關的例子來加以引申。一是俄國導演愛森斯坦論及其 1938 年電影《亞歷山大・涅夫斯基》（*Alexander Nevsky*）時，特別讚賞由作曲家 Sergei Prokofiev 為該片所做之電影音樂，成功讓影像與音樂產生內在的對應而揚升到更高一層的整合，亦即由物理現象的振動到心智力量的正反合（黑格爾式辯證法），完美形構出「聲畫的交響對位（對抗）」（audiovisual orchestral counterpoint）（Taylor 17），此或可援引為「聽之以心」的電影理論版。另一個則是本章多次提及的法國學者希翁，他在《聽－視影像》中曾將電影聲音的散播，比做氣體：「光以直線傳播（至少顯而易見），但聲音卻似氣體般擴散。光線的對等物為聲波。影像被固置於空間，而聲音卻不」（144）。然希翁所言的聲音如「氣體」（gas）與本章所欲概念化的「聽之以氣」截然不同，前者仍屬「聽之以耳」，仍屬物質三態的變化，僅是用來凸顯視／聽於存有－顯現上的差異區分，一如德國現象學理論家約納斯（Hans Jonas）所言，「聽」乃是比「視」更具「事件性」與「流變感」（139）。

實聲）的一端，往復朝向「聽之以氣」（氣作為異質能量的創造轉化、一如法文 virtuel 的拉丁字源本就指向能量）移動，而得以給出各種可能的「虛擬連接」、「情動組裝」與「振動行勢」（vibrational force）；亦即如何在「聲音研究」中翻轉出「音聲思考」，給出「虛音」與「實聲」的差異微分、「聽之以氣」與「聽之以器」的差異微分、「聲音研究」與「音聲思考」的差異微分。

那麼接著就讓我們來嘗試進行「水起」的第二種思考方式，一種不再只是用眼來看、用耳來聽、用身體來浸潤來感覺實顯現象（水即是水）的思考，一種不再依賴雨、雪、風、光、雲、霧自然現象作為視覺或聽覺再現影像的思考，而得以回到「大音希聲、大象無形」、回到「氣」的虛以待物與「音」的虛擬創造、回到能量的「振動行勢」來談生命、生機、生續的流變轉化。以下就讓我們從《刺客聶隱娘》中兩個「霧濛濛」的場景段落談起。我們的第一個例子是瑚姬「霧濛濛」的寢榻空間。夜裡田季安對妾瑚姬細說隱娘的過往，而隱娘也藏身在同一寢榻空間若隱若現。藝術總監黃文英為了《刺客聶隱娘》的美術構成，不辭辛勞上天下地找物件，在此淺焦長拍系列鏡頭中的黃銅燈台與薄如蟬翼、閃著光澤的飄動紗幔，自是給出了華麗炫目的巴洛克影像風格。只見風中銅台反射、燭火閃動，「靠這薄如蟬翼的絲綢左右搖擺，映射著浮動的燭火，產生一種水波蕩漾的效果」（灰狼），亦即一連串「風生─燭閃─水起」的能量轉換。而此風─火─水（水的複數化，既是水氣，也是水波；既是紗幔面料因風因光而起的波紋，也是鏡頭畫面因煙霧造成表面溼氣所產生的微微波紋），讓「人」與「物」皆在成像的邊緣曖昧游離、無法定型。

張泠說得最細膩，「本片攝影與『隱／現』關係的確很妙，幔帳、輕

紗構成『間隔層』，令人物隨情節與感情若隱若現，構成表面的『微節奏』」（〈聶隱娘〉）。[36] 此「微節奏」的說法，自是來自法國電影學者希翁。希翁極善於精微分析鏡頭表面的「微運動」與「微節奏」（如視景中的無聲光波或水波、煙霧蒸氣所造成鏡頭表面的波紋流動，或音景中的無形聲波，如稠密蟬聲）（Audio-Vision 16）。然此「微節奏」指向的乃是「霧非物」的浮動狀態：氣態的煙霧、液態的水波，讓所有固態的物體都曖昧不明，此處的「非」乃成為物質三態中啟動游離消散過程的動詞，但仍是已實顯化的物質、已再現化了的影像，即便再輕盈流動、似有若無。而本章真正想談的乃是「霧非霧」：後者的「霧」一如「霧非物」中的「霧」，乃是水分子運動的影像再現（雨、雪、風、光、雲、霧），水物質狀態的離散與聚合（固態、液態、氣態的轉化）；但前者的「霧」卻轉而成為圍繞在可聽可感可見物體四面八方的虛擬雲霧（不是固態、液態與氣態，而是夷無色、希無聲、微無形，視而不見、聽而不聞、搏之不得）。而連結此前「霧」與後「霧」之間的「非」便成了動詞，乃實顯不斷持續的反實顯化、再現不斷持續的去再現化，畛域化不斷持續的解畛域化，而得以「微解封」（而非僅是「微運動」、「微節奏」）所有可能形成的封閉形式與固定狀態，化「聲」為「音」，化「形式」為「行勢」、化「聽之以器」為「聽之以氣」。

　　此處「虛擬雲霧」的說法來自德勒茲與瓜達里對尼采「非時宜」（untimely）之為「非歷史的雲霧」（the unhistorical vapor）的詮釋：「非歷

36　張泠最早將此分析模式用於侯孝賢導演 1993 年的《戲夢人生》：「一種視聽的薄霧（包括時常出現的煙、霧、蒸氣等）的隱晦性如何喚起一種關於輕盈的時間性與記憶的想像」（〈穿過記憶的聲音之膜〉31）。她更進一步將此「煙霧的輕盈流動 vs. 命運的沉重固定鏡位」，轉化為台灣歷史政治的隱喻。

史有如一種氣氛」（the unhistorical is like an atmosphere）（*What Is Philosophy?* 112）；「抵達非歷史的雲霧，超越了實顯因素，朝向某種新的創造優勢」（"to arrive at the unhistorical vapor that goes beyond actual factors to the advantage of a creation of something new"）（*What Is Philosophy?* 140）。此「霧非霧」（「虛擬雲霧」非彼「實顯雲霧」），凸顯的乃是線性同質歷史時間之外新的虛擬創造，在實顯化為具體的歷史人物、事件、年代之前、之後、之間，不斷反實顯化、去再現化的「霧非霧」。有了這樣的鋪陳與準備，接著我們就可進入「水起」的第二例子「水霧殺人」，來思考「畫外音」如何只能「聽之以氣」而無法「聽之以器」，來思考「霧非霧」的虛擬創造為何不同於「霧非物」的游離飄散。片中西域僧侶空空兒企圖以巫術來謀殺瑚姬及其腹中胎兒。片中只見他撕紙片成人形，點符咒以血下蠱，紙人落入水缸中化去，隱而不見，接著水氣從井蓋中瀰漫而出，隨溪流、經廊柱低低潛行（採極低鏡位），在瑚姬落單之時化為殺人霧氣將其緊緊纏縛，瑚姬幾近窒息而暈眩倒地，被及時趕到的隱娘救起。[37]

　　此段敘述乃是「水霧殺人」的「敘事」情節，那什麼是「水霧殺人」的「蓄勢」能量呢？就該段落的音樂構成而言，已有評論家給出極為精采的描繪：林強使用的樂器「音色古樸沈幽，蜿蜒蛇行的木管，動靜錯落的古琴，粗啞戰慄的鋸絃，伺機而動的擊鼓，營造出邪異玄奇的效果」（洛伊

37　此「水霧殺人」段落所涉及的神怪玄異，曾被許多評論者質疑非常「不侯孝賢」，但侯導卻表示早在 1975 年他所編寫的台語電影劇本《桃花女鬥周公》中，就已嘗試此類神怪題材。「我二十幾歲時寫的第一個劇本是《桃花女鬥周公》，就是元曲裡的故事，那是一個地方婚嫁的民俗，我查到這個故事後就把它改編。第二個是《月下老人》，就是唐人傳奇裡的〈定婚店〉」（侯孝賢、謝海盟 37）。

爾懷斯）。本章第三段已點出此段落古琴的「流變—電音」（不僅以電子合成技術帶出充滿現代感演繹的古琴音效，更加入「絲路」軟體中的伊朗撥弦樂器 Tar 和中東簫 Ney 等音源），此處不擬重複分析古琴的「流變—電音」，而是將重點轉到鼓聲的「流變—霧氣」。如前所述，《刺客聶隱娘》中的古琴與鼓，皆有明確的歷史文化指涉性，尤其是片中不時響起的鼓聲，乃直接指涉唐代的宵禁生活形態，而不論是在刺殺行動、打鬥場景或空鏡頭畫面，片中或緩或急的鼓聲節奏與蟲鳴鳥叫聲幾乎無所不在。但如何才有可能讓此「水霧殺人」段落的鼓聲「去蟲化」（不再受限於敘事情節的下蟲與人物角色的異域造型）與「去歷史化」（不再單純指涉唐代的晨鼓、暮鼓或戰鼓）呢？

敏感的電影評論者早已感受到此影像段落特異且微妙的變化：「這一次的鼓聲稍有不同，混著胡笳和弦樂，其效果更為輕詭，伴隨著哪種霧氣隨水流動並凝聚成型，產生一種幽魂的效果」（灰狼）。按照當前電影「聲音研究」的界定，此鼓聲乃「畫外聲」，因為在視覺畫面上看不到聲源。但鼓聲的幽魂化所涉及的卻是「畫外音」，《刺客聶隱娘》從黑白轉彩色的片頭字幕開場，鼓聲響起後一路持續變易，此處的幽魂效果不在鼓聲、也不在霧氣，而在鼓聲的流變—霧氣，霧氣的流變—鼓聲，亦即鼓聲與霧氣的「情動組裝」，讓鼓聲不再「是」鼓聲、霧氣不再「是」霧氣。導演侯孝賢本人在訪談中曾針對此「水霧殺人」的段落做出說明：

> 我感覺就是中國道家—你看，有沒有？撒紙成兵，基本上是金木水火土的相生相剋，紙進入水，用水傳水，就這樣消失，傳過去，從水就冒出來。水一直流，就不見了，變成煙、水汽，水汽鎖死了目標。（滕

威91）

此說法之有趣，在於生動帶入「金、木、水、火、土」五行的相生相剋，成功串連起紙人化為水氣的一系列變化；此說法之局限則在於五行彼此之間的組合與配對，並不具開放整體的基進性與虛擬性。電影影像的「風生水起」不是固態、液態、氣態的「物」質三態或金、木、水、火、土的五行變化（依舊是內容集合體的有機組合與相互影響），而是「霧非霧」的持續開放、組裝與變易，既是鼓聲的流變─霧氣，也是霧氣的流變─鼓聲，更是鼓聲、霧氣與其他動能（光、風、空氣、溼度等）的相互影響與虛擬創造，才能讓「畫外音」成為音波光波的能動、成為歷史之外、再現之外的「虛擬雲霧」。

而此「霧非霧」中的兩種霧，一種指向畫面中實顯化了的霧氣（空空兒屋內香爐的煙霧裊繞，溪流之上的霧氣迷濛，沿地爬行的輕煙詭異，廊柱之間乍現的水霧濃密），一種指向「非歷史的雲霧」，讓可實顯化成為可能、可再現性成為可能、持續啟動情動組裝、振動行勢的虛隱變化，亦即本章所重新概念化的「畫外音」。在《刺客聶隱娘》的「水霧殺人」影像段落，我們不僅要看到聽到觸到前者，更要感受（更多是被感受、被牽動、被影響）後者無所不動卻視而不見、聽而不聞、搏之不得，一種連續變易的夷、希、微。而也唯有在此「霧非霧」的差異微分之中，我們才有可能更為基進地再次思考侯孝賢導演著名的「等雲到」。[38] 在拍攝《刺客

38　《等雲到》乃是日本導演黑澤明場記野上照代的書名。野上在書中表示「關於電影，有三件事黑澤先生說了不算：天氣、動物和音樂。對於這三樣，除了等待或放棄，別無他法。當然，黑澤先生是不會放棄的。他選擇等待」（引自謝海盟，《行雲紀》211）。

聶隱娘》師徒在山巔訣別的場景時，為了等候一片雲，整個劇組只能停下來靜靜等候，一直等到霧上來、氣流開始變化之時，侯導與攝影李屏賓交換一個眼神，便開機拍攝。這漫長無止境的等待不僅讓劇組深受其苦、讓演員印象深刻，更讓負責拍攝側錄的謝海盟忍不住引用朱天文的形容「那種等法，讓我覺得除非把自己變成像一棵植物，一隻最低限代謝活動的爬蟲類，否則簡直難以挨度」（謝海盟 75）。此不仰賴特效或後製而完全訴諸現場的觀察與等待，除了再次驗證電影拍攝對天候氛圍的難以掌握（必須倚賴某種偶然與機遇），再次驗證侯導對外景真實度的堅持（不要數位假美學所營造出如夢似幻的霧嵐），亦再次驗證侯孝賢團隊早已鍛鍊出等光、等風、等雲聚雲散、等山嵐變化、等鳥兒散去的耐心與毅力。[39]

　　但導演侯孝賢究竟在等待什麼？隨順什麼？而什麼又會是主動主觀主體、有人稱有指標有目的性的「等」（等大氣變化、等霧起雲現）與非主動非主觀非主體、無人稱無指標無目的性的「待」（將臨的事件不可預期）之間可能的差異微分呢？若我們可以在「霧非霧」之中微分出兩種「霧」（實顯的霧與虛隱的霧），那「等雲到」之中的「雲」是否也可微分出兩種「雲」（實顯的雲與虛隱的雲，即便前者再虛無飄渺也非後者的流變生成）呢？而與此同時，我們是否還可更進一步在「等待」一詞中微分出「等」與「待」的差異呢？在中文造字的奧妙中，「等」同於「待」，但「待」卻不只是「等」，「待」尚有「將要」之意，能與當代理論的「將臨」（to come）、

39　正如該片攝影指導李屏賓在訪問中坦言，「現在這樣的畫面，大家一定都會覺得是用特效做出來的，其實侯導從來不要那樣的東西。他受不了數位的色彩，厚度、張力、層次和細節都不夠」（丁名慶 151）。

流變與事件相貼擠。故若第一種「霧」（實顯的霧）靠「等」，那第二種「霧」（虛隱的霧）則只有「待」，「待」讓「等雲到」的未來（le futur）總已是「等雲到」的「將臨」（l'avenir），讓每一個「現在」都已同時裂解為「已經」與「尚未」，而得以給出線性時間之外的生機時刻。[40] 此亦即本章在第三段所言，就連塑膠材質、複製貼上的白牡丹花都可以是「活」的影像，「活」在風生水起、聲光粲然的生機當下。誠如《刺客聶隱娘》的編劇、亦是對侯導影像哲學知之最深的朱天文所言，該片「除了能量，其餘全非。況且能量不但不從速度來，反從緩慢與靜謐之中來」（〈序〉5）。[41] 就「實顯」層次而言，朱天文的「能量說」再次凸顯了看《刺客聶隱娘》不只是看「刺殺行動」，其作為另類武俠片的重點亦不只在於倫理抉擇、敘事主題上的「不殺」，而是如何讓風吹草動、步步驚心的武俠類型，成為坐看雲起時的疏緩鬆漫，成為花草樹石、山川雲霧、蟲鳴鳥叫的等量齊觀。而就「虛隱」層次而言，《刺客聶隱娘》之所以能「大音希聲」，或正在於景框的似有若無、鏡頭的虛實相生，聲波、光波、水波、風波作為精敏能量與振動行勢的不斷變化，才得以在「敘事」影像之中，給出清風徐徐、風生水起、光影生動的「蓄勢」影像，讓所有時間與空間都在異質能量的關係轉化之

40　本章在此開展出的「霧非霧」、「雲非雲」，或也可讓我們重回當代侯孝賢研究早已慣用的「氣韻剪接法」（《悲情城市》）、「雲塊剪接法」（《戲夢人生》）、拍出「天意」、拍出「自然法則」等表達，而感受到不一樣的生機影像與美學政治。

41　當然在《刺客聶隱娘》「編導大戰」（文字方與影像方的詰抗）的脈絡下，朱天文此語亦不無反諷之意，嘗試區分出兩部截然不同的電影，一個出現在原本「充滿了速度的能量」的侯導口述版本，一個則是出現在銀幕上簡約之極的「除了能量，其餘全非」（朱天文，〈序〉5），而被「非」去的自是包括劇情的起承轉合與人物角色的刻畫經營。

中「霧非霧」、「雲非雲」。

五‧「世界」如何音樂？

　　從德勒茲的「畫外」到老子的「大音希聲」、莊子的「聽之以氣」，本章已嘗試鋪陳《刺客聶隱娘》片中蟲鳴鳥叫之「畫外聲」、古琴、尺八之「音樂」、雲霧山嵐之「氣氛」，如何皆有可能聽之以「畫外音」的虛實相生、隱現相成。在本章的最後，想再嘗試處理片中另外兩個關鍵「難題」，一個涉及日本演員的中文發音，一個關乎片尾音樂的時代聯想，前者與當代華語電影的「腔調政治」息息相關，後者則涉及歷史再現與非歷史雲霧的虛擬，而此二「難題」亦將再一次刺激、挑戰、摺曲、推展、擴充本章對「畫外音」的思考。

　　首先，就讓我們先從當代華語電影的「腔調政治」與侯孝賢的「多語電影」（polyphonic film）切入。李安 2000 年的華語武俠片《臥虎藏龍》乃是當代華語電影「腔調政治」最具代表性的爭議案例，片中幾個非中國演員所扮演的主要角色——李慕白（香港演員周潤發飾演）、俞秀蓮（馬來西亞演員楊紫瓊飾演）、羅小虎（台灣演員張震飾演），其「官話」（「普通話」）發音皆不標準，都帶有明顯地域特色的「口音」，但導演李安卻堅持不用傳統華語武俠片制式刻板的「配音」，乃是希望能透過演員自身的真實發聲，來帶出更為「聲」動的情感傳達。因而《臥虎藏龍》所呈現的「南腔北調」，既被當成華語跨國電影產製行銷過程中無可避免的現實（若非瑕疵），亦被當成華語「離散」、地緣政治空間無由迴避的差異展現。[42]然而侯孝賢的「多語電影」（使用日語、法語、台語、國語、上海話、廣東

話、福佬話、客家話等），在拒絕配音、強調演員自己真實發聲的大前提下，卻不常出現演員與角色之間較為嚴重的語言或口音斷裂。其中較為特殊的案例，乃是 1998 年《海上花》用了日本女演員羽田美智子飾演片中「長三書寓」的妓女沈小紅。羽田不會說國語、更遑論上海話（《海上花》的主要語言為上海話），沈小紅的「上海話」乃是由香港女演員陳寶蓮「配音」。[43] 而《海上花》最主要的男角王蓮生，乃是由香港男演員梁朝偉飾演，當該片所有演員（除羽田美智子外）都要辛苦習練上海話、背上海話台詞之時，侯導卻網開一面將王蓮生設定為「廣東」官員，讓香港演員梁朝偉得以說自己的母語，一如當年在《悲情城市》拍攝時的權宜之計，將不諳台語的梁朝偉所扮演之角色，設定為聲啞攝影師。[44]

　　雖然《海上花》迴避了可能的日本腔或廣東腔上海話，或《悲情城市》迴避了可能的廣東腔台語，但《刺客聶隱娘》卻被推上了當代華語電影「腔調政治」的前沿。此時的「南腔北調」不僅出現在演員的「口音」差異（尤其是中國演員與台灣演員之間的明顯差異），也出現在「聲調語氣」的斷

42　此乃沿用並轉換當代法國哲學家洪席耶（Jacques Rancière）「感性的分配共享」（le partage du sensible; the distribution of the sensible）的說法。對史書美而言，《臥虎藏龍》的南腔北調，讓影像幻象被聲音打破，乃是以眾聲喧嘩的方式，徹底顛覆了「本質中國性」、「大一統中國性」（《視覺與認同》14）。

43　但即便「配音」亦是相當講究。誠如該片音效杜篤之所言，在後製混音過中，必須精準專注於「氣的運動」：日本女演員羽田美智子的呼吸與配音陳寶蓮的口白相互搭配，一定要讓呼吸與哭聲合乎原來節拍（張靚蓓，《聲色盒子》263-263）。

44　亦可包括《最好的時光》的第二段「自由夢」，處理 1911 年日治時期的大稻埕，因男女主角（張震、舒淇）不諳日文與古台語，故採用了「默片」形式（李振亞 171）。

裂（「文言」與「白話」之間的可能斷裂、戲曲聲腔與日常對話之間的可能斷裂）。然本章並不擬從「蕃鎮—朝廷」對應到台海關係的「政治潛意識」來開展可能的「聽覺潛意識」或「華語語系可聽的重新分配共享」（the Sinophone redistribution of the audible, Shih, "Foreword" xi），而是想從一個口音腔調的「刺點」，來談《刺客聶隱娘》的「畫外音」。片中來自新羅的磨鏡少年一角，由日本當紅的男演員妻夫木聰飾演，然而整個電影下來他幾乎不發一語（不會說中文的日本演員，演出可能也不太會說漢語的外邦角色），只有在全片片尾當隱娘遠遠出現、依約來到桃花源村以護送磨鏡少年回返新羅之時，磨鏡少年才興奮地迎向前去，邊疾走邊高呼「隱娘」。但這「隱娘」的呼喚卻出其不意地引來電影院觀眾的爆笑，只因飾演磨鏡少年的日本演員妻夫木聰大聲喊出的日本腔普通話「隱娘」，其發音近似台語粗話的「恁娘」。

然此口音腔調上的失準與失誤所凸顯的，不只是跨國資金流動下的演員調配，也不只是個別演員的發音標準不標準，更不只是特定語言文化區域的接收效應（不諳台語便沒有笑點）。本章想要探究此「隱娘」變「恁娘」的重點，乃是侯孝賢導演的「明知故犯」。誠如其在眾多訪談中皆提及，「聶隱娘」乃是「三個耳朵隱藏著一個姑娘」：「你看那個『聶』字多好，有三個耳朵，然後是隱藏的一個女子，她是用耳朵聽的」（侯孝賢、謝海盟37）。而此對聽覺靈敏性的凸顯，更具體而微地出現在《刺客聶隱娘》對各種聲音、音效、聲響精準傳達的苛求。該片音效杜篤之就曾指出，侯導特別要求在音效製作上必須精準傳達出重量、地心引力、真實感，切莫落入傳統武俠片或武打片的誇張虛假。杜篤之曾以片中一個小刀打掉大刀的聲音為例（隱娘衛師命刺殺第二位大僚，卻見其護幼子心切而不忍，轉身

掉頭而去，大僚趁機隨手抓起大刀擲向隱娘，反被隱娘以羊角匕首打飛），指出導演侯孝賢來來回回聽了好幾百個才選定（中央社），以此說明其對「音效」的極度挑剔。

但難道聽覺如此精敏、對聲效如此挑剔、彷彿也有三個耳朵的導演，居然沒有聽到聲軌中酷似台語粗口的日本腔普通話「隱娘變恁娘」嗎？若是沒聽到，或可視為導演或製作團隊的失誤，但若是明明聽到卻「明知故犯」，那其中必有玄機。按照謝海盟在《行雲紀》中的記載，「然而妻夫木聰的日本腔中文唸起隱娘二字，怎麼聽怎麼像閩南語粗話，每每妻夫木聰高喊隱娘，都讓下頭的人幾乎笑場」（62）。那我們必須追問：為何還是要妻夫木聰叫「隱娘」？又為何不「重錄」？或是找人重新「配音」？或是剪去或消音此失誤？難道對聲音極度挑剔的侯孝賢，會真的覺得此處的「隱娘變恁娘」無所謂嗎？可能的解答或許得從結尾桃花源村那個「拍到了的」場景之「情動組裝」切入，去思考更動一個「畫內聲」（磨鏡少年／妻夫木聰作為畫面中可清楚辨識的「聲源」）的可能與不可能。誠如聽覺一樣超級靈敏的批評家所言，「侯導在此特意以地面的蟬鳴、蛙叫、狗吠、馬嘶鳴聲、羊群啃草聲、水流淙淙聲，天空中的鳥飛翔聲、風的飄動聲，湖面上的水蟲與魚游水聲，配合鄉村農莊小孩的嬉戲聲及大人對小孩的叮嚀聲，再加上農夫悠閒抽菸的畫面，建構了人與萬物共生、農村家庭和樂融融的景像」（林正二）。如此看來「隱娘變恁娘」恐怕不是因為不挑剔而不刪改，而是因為太挑剔而無法刪改。若桃花源村僅是由「畫內聲」、「畫外聲」、「非劇情聲」所組合而成「眾聲喧嘩」的有機體或集合體，那抽換任何一個聲音或有可能；但若桃花源村乃是開放整體、持續變易的「音聲連續體」，那自是無法抽刀斷水、牽一髮（一聲、一光、一草、一木）而

不動全身。[45] 在此我們可以看看另一個不同卻可參照比擬的例子。《刺客聶隱娘》負責後製特效統籌的林志清曾在訪問中提到，該片以外景拍攝為主，故需要大量的後製來「磨」出真實：《刺客聶隱娘》「片長 104 分鐘共有 243 個鏡頭，其中有將近 140 個畫面要修圖」（李湘婷 114）。當導演侯孝賢要求在湖北大九湖所拍攝到的「瓦片屋頂」都要在後製時改為「茅草屋頂」，在為求真實感而不能以 3D 繪圖草草處理的前提下，後製團隊必須辛苦回到湖北大九湖重新取鏡，以拍攝各種不同茅草屋頂的素材，回到台灣後一格一格貼上。而更重要的乃是補拍的時間點，必須考量與當初拍攝的時間點相同，「以符合日照光影的一致性」（李湘婷 112）。《刺客聶隱娘》不排斥塑膠花牡丹、不排斥必要時用霧餅放煙霧、不排斥補拍、亦大量採用後製混音與修圖，其對「真實」的苛求顯然不會只停留在「現實」或「寫實」的再現意義之上。[46] 若連一個小刀打掉大刀的音效都要聽上幾百個，那《刺客聶隱娘》明知故犯保留了歷歷在耳的「隱娘變恁娘」，顯然是在

45　「隱娘變恁娘」的原聲保留，甘冒知情觀眾（通國台語）的大不諱，凸顯出「發聲」作為意義傳達與「發聲」作為聲響的物質性本身（亦即所謂的聲礫 grain）的雙重性。林松輝曾針對侯孝賢的《紅氣球》，精采分析片中法國女演員畢諾許（Juliette Binoche）的聲音表演，如何在意義傳達之外，展現了音量、節奏、音質、音高各種變化的「聽覺快感」，並以此質疑華語語系中的「語」（phone）作為聲音、音響可能的被忽視。此外亦有專門針對《刺客聶隱娘》的論文，強調該片著重意義傳達的「文化之聲」，如何傾向壓抑聲音本身的物質聲礫性（Steintrager 141）。

46　侯導對霧氣有其至為細膩的觀察，有溼霧好霧、乾霧壞霧之分：「晨間霧氣也大，有湖面蒸騰起的煙霧，是侯導喜歡的有層次的好霧；也有山頂滑下平原的乾霧，因為僅有白茫茫並無層次之分而不受侯導青睞，就是壞霧了」，但為了連戲之故，偶爾幾個無霧的早晨或近中午霧氣已散去，亦不排斥用煙餅燃燒來製造煙霧（謝海盟 94）。

堅持不要「配音」（配音員替人物角色配製聲音）又無法重新補拍的狀況之下，卻又極度珍惜那拍到了的「配音」（時刻、季節、光、溫度、溼氣、人物、動物、聲音、空間、時間的情動組裝），不僅是要在「聲」的實顯形式上求精準（重量、地心引力、真實感），更是要在「音」的虛擬行勢、變化生成中求精敏（兩隻眼睛、三個耳朵都無法辨識的「夷無色、希無聲、微無形」），才有可能做出保留「隱娘變恁娘」的權衡之策，也才有可能讓我們在此展開華語電影「腔調政治」之外的「畫外音」思考，給出在既有華語「腔調政治」語言意識形態批判之外另一種美學政治的感知可能。

接下來就讓我們在本章的最後，進入《刺客聶隱娘》的片尾音樂。侯孝賢導演在此特別選用的，乃是法國布列塔尼傳統民族樂團 Bagad Men Ha Tan 與西非塞內加爾非洲鼓教父 Doudou N'diaye Rose 鼓團於 2000 年共同合作的專輯 Dakar 中的 "Duc de Rohan"。此曲完全跳脫大唐歷史時空，也無林強的電子曲風，而是深具民族風的「世界音樂」。然其高亢激昂節奏所帶來的大開大闔卻大快人心，立即獲得眾人的盛譽。評論者指出，「此曲是異國現代曲目，樂器組成有蘇格蘭風笛、雙簧管、非洲鼓，旋律卻異常東方古調，配著聶隱娘邁步赴往北方新羅國，脫離包袱、遠離唐朝的光明劇情，樂、劇、質、意，皆為妙哉！」（林紙鶴）。而此帶有東方古調卻節奏強烈的異國現代曲目，卻與在視覺與聽覺上十分強調唐代考據的《刺客聶隱娘》毫不違和，充滿跨文化異質性的創造之力（Peng 98）。「它有風笛軍樂隊的典型音色，但在高亢清亮的風笛吹奏中陪伴行進的，除了原來工整強勁的小鼓打擊外，也加入了渾厚繁複的非洲鼓樂，而它的旋律卻有亞洲民俗音樂的音律，我想在這部考究重建唐代風情的電影中，音樂除了在東方古韻上著墨，這種複合跨界的特殊情調，也是表達唐代多重文化薈萃

一個很不錯的觀點」（洛伊爾懷斯）。當這些同樣有著三個耳朵、聽覺靈敏的評論者，成功為我們分析出個別樂器的組合搭配（風笛、雙簧管、非洲鼓）、亞洲—歐洲—非洲個別文化的組合搭配、古—今、唐代—現代個別時空的組合搭配並以此肯定此片尾曲的別出心裁之時，我們卻必須繼續追問：有沒有一種「複合跨界」或「文化薈萃」的談法，能在「聲」（既是單出曰聲，亦是實顯為聲）的組合搭配之外，也談「音」的虛擬創造呢？什麼是「大唐之聲」與「大唐之音」的可能差異微分呢？什麼又是「世界音樂」與「世界電影」另類美學政治的感受性呢？

　　從現有的相關資料可得知，《刺客聶隱娘》在考據「大唐之聲」的模擬再現上，做足了功課。像本章前已提及的「唐鼓」畫外聲，乃是直接再現唐代晨鼓三千、暮鼓五百的宵禁制度與街鼓環境聲、戰鼓催逼聲。而音效杜篤之亦曾以此為例，再度指出侯導對聲效的堅持與挑剔，「光是要在環境中放進這些有點遙遠的時代聲音，侯孝賢在日本和台灣都不知找了多少鼓者來敲打，一直換一直換，但是最後你只要聽見了，你就會相信自己好像進到唐朝的那個氛圍裡」（藍祖蔚，〈《刺客聶隱娘》的聲音工程〉）。而《刺客聶隱娘》除了「唐鼓」的畫外聲，也有「羯鼓」（西域鼓）的畫內聲。片中魏博蕃鎮的宮廷夜宴場景，只見田季安擊羯鼓，擁瑚姬胡旋起舞（魏博田家乃胡化的漢人）。此場景中的「龜茲胡旋舞曲」乃是「用藏在角落的錄音機播放」（謝海盟 254），只因畫面中仿唐樂器的特殊造型，好看卻不中用，無法直接進行現場演奏與收音，乃是由片中扮演唐代樂師的同批現代樂手事先錄製而成。[47] 音樂總監林強也曾坦然表示，既沒人真正聽過唐代的胡旋舞音樂，也無處可尋當年的樂器，他只能先行請益民族音樂學的專家學者，再請來台灣當前最能展現「中亞絲路風情」、巴爾幹風

的「Aashti 汎絲路」樂團協助編曲演奏，用笛、笙、鼓、琴等傳統樂器想像、實驗、探索，以圖「重現」唐代西域的絲路音樂。當然在此「重現」之中，亦混合了林強以電子音樂為基底的創作，「巧妙運用電子合成器加工的聲音，精準地詮釋玄妙魔幻的唐人傳奇」（王念英，〈心要自由：林強〉）。而這些既考據又創新、既傳統又前衛的創作，都精采驗證了《刺客聶隱娘》在「大唐之聲」的模擬再現上所做出的努力與貢獻。

但如果「畫外聲」的唐鼓指向特定歷史的宵禁制度（也包括捉拿刺客時的戰鼓），「畫內聲」的羯鼓指向唐代的胡樂盛行與胡漢文化交融，那片尾曲的「非洲鼓」所帶出的考「鼓」學，便不只是另一種有著不同文化、不同時空、不同造型、不同節奏風格與不同打擊方式的演奏樂器而已。「非洲鼓」本身與唐鼓、羯鼓的「大唐之聲」一樣，都是「單出曰聲」，但唐鼓─羯鼓─非洲鼓的流變生成，則又可呼應本章之前所鋪陳古琴的「流變─鼓聲」、鼓聲的「流變─霧氣」等一系列「畫外音」的創造轉化。《刺客聶隱娘》中與蟲鳴鳥叫聲一樣不絕於耳的鼓聲，指向的乃是「音聲連續體」的持續變易，一如蟲鳴鳥叫聲指向的乃是虛隱─實顯之間最小迴圈的「音聲─晶體」。[48] 而出現在以大唐歷史時空為電影背景的片尾「非洲鼓」，

47 林強在訪談中也清楚說明此拍攝現場的細節安排：「拍攝時，樂手就穿上戲服、拿著模型復原的道具樂器，對著隱藏的錄音設備做出彈奏的樣子。而且侯導對於彈奏畫面還要求不能死板地呈現，林強只好動用數位式 DJ 唱盤，在拍攝現場即時微調演奏錄音的速度、來表現出自然的演奏韻律」（謝仲其 162-163）。

48 誠如彭小妍的論文指出，片尾曲的「風笛」非常容易被誤認為「嗩吶」（Peng 97）。當然此處我們可以進一步從絲路音樂的跨文化交流，或是從吹奏方式、音色風格上去談尺八可能的「流變─雙簧管」、風笛可能的「流變─嗩吶」或羯鼓可能的「流變─非洲鼓」，但類似的操作方式已在前文處理過，此處不擬自我重複。

自將幫助我們概念化「大唐之聲」與「大唐之音」的差異微分。如果前者如前所述指向「實顯」面的音樂考古與文化考究（呈現於各種視覺、聽覺的細節，從服裝道具到晨鼓暮鼓），那後者則是將「地理大唐」、「地理西域」轉換成「團塊大唐」、「團塊西域」，讓「大唐之音」不再是一種至高無上、一統天下的聲音，亦不再是一種胡漢雜揉、文化薈萃的聲音，而是以「畫外」之「虛音」流變生成、創造轉化。如果「大唐之聲」是對大唐作為「現實之聲」（the sound of the reality）的再現模擬，那「大唐之音」則是對大唐作為「真實之非聲響行勢」（the nonsonorous force of the real）的不斷解畛域化—再畛域化、實顯化—去實顯化。而也唯有在此理解之上，根本不是「大唐之聲」的片尾曲 "Duc de Rohan"，才會如此貼近「大唐之音」。"Duc de Rohan" 片尾曲所帶出大快人心的音響地景，不僅只是「敘事」上的開放結局，視覺上的大山大草原，更是「蓄勢」上情動組裝的整體開放。而《刺客聶隱娘》也是在此「畫外音」、「大音希聲」的意義上，重新給出了歷史地理座標定位之外的「非歷史的雲霧」，一個充滿潛能與振動行勢的「虛擬大唐」。

　　而此「大唐之音」作為持續變易、流變生成的虛擬創造，亦將挑戰我們如何重新看待所謂的「世界音樂」與「世界電影」。傳統對「世界音樂」的界定方式，乃是以西方古典與現代音樂為中心，「西方之其餘」（the rest of the West）便是以「世界音樂」為名的民族音樂。而由法國布列塔尼傳統民族樂團與西非塞內加爾鼓團共同合作而成的片尾曲，自是被歸類在「世界音樂」的範疇。但不為「大唐之聲」卻可為「大唐之音」的 "Duc de Rohan"，是否也可同時挑戰「世界」的界定，是否也可讓「世界」成為「世界化」（worlding，實顯之聲、聽之以器）與「去世界化」（de-worlding，虛

隱之音、聽之以氣）之間不斷重複差異、虛實相生的動態過程呢？「世界音樂」既可以是歷史地理的「相對畛域化運動」（非西方的民間音樂、民族音樂，雖被邊緣化卻深具批判創造性），也可以是非歷史、非地理的「絕對解畛域化運動」，讓所有形構世界的集合體都將無法自我封閉，都將不斷整合再整合進宇宙的流變生成。由此思之，"Duc de Rohan" 乃是雙重的「世界音樂」。同理可推，如果我們指稱《刺客聶隱娘》是「世界電影」，導演侯孝賢是「世界電影史上最大膽前衛的導演之一」（Udden, *No Man an Island* 188），那此處的「世界電影」就不再只是「美國電影工業之外」的第三世界電影、非美國的國家電影或非美國商業好萊塢的電影之傳統定義，「世界電影」乃成為歷史地理「相對畛域化運動」與「絕對解畛域化運動」之間的重複差異。由此觀之，《刺客聶隱娘》無疑是一種雙重的「世界電影」。

　　本章一路從雙重的「畫外」談到雙重的「世界音樂」、雙重的「世界電影」，努力嘗試在「聲音研究」中不斷翻轉出「音聲思考」的可能。《刺客聶隱娘》只有極少數短分鏡剪接的武打動作，風雲變、戰鼓擂，以迅雷不及掩耳的方式瞬間爆發，絕大多數的影像，都是緩緩有待，讓「長鏡頭」同時成為日常生（聲）活情境的「常」鏡頭與情景交融、虛實相生的長「境」頭，讓「唐代精神」成為音響世界生機昂然的虛擬連結。誠如唐諾所言，「侯孝賢的電影於是有一種特殊的沉靜不驚，一種大地也似的安穩堅實，逐漸的，人的行動失去了銳角，變成只是活動而已，並隱沒向『慣常性的重複行為』，我們感受更多的可能是來自人之外的某種不明所以力量及其存在」（103）。在過去的侯孝賢研究中，此「不明所以」的力量，或名之曰「天意」、或稱其為「自然法則」、「曖昧不明的一大塊」。本章從法國當代德

勒茲影像哲學與中國老莊生命哲學所展開的「與論」，乃是意欲創造「畫外」與「音聲」的跨文化連結，來回往復間無非亦是對此非人、無人稱、情動開放的「不明所以」，嘗試提出「畫外音」的影像哲學思考，待蟲鳴鳥叫、待風生水起，一片朗朗乾坤夷之、希之、微之，只有那視之不見、聽之不聞、搏之不得的影像虛擬威力持續變易。

高幀
High Frame Rate

第二章　　高幀

高幀

李安與《比利‧林恩的中場戰事》

　　若不在電影科技未來學的美麗遠景之中，也不在影像超真實的奇幻視界之下，我們還能如何思考「高幀」與影像革命的可能連結呢？

　　「高幀」（High Frame Rate, HFR，又稱高幀率格式、高影格率）作為電影拍攝技術的專門用語出現甚晚。早期電影並無標準「幀率」（frame per second, fps）的確立。美國愛迪生（Thomas Alva Edison）的活動電影放映機（kinotograph），採用的是每秒 48 格的幀率。法國盧米埃兄弟（Auguste and Louis Lumière）的手搖攝影機放映機（Cinématographe），採用的則是每秒 16 格的幀率（Monaco, the editors of Baseline, and Pallot 342）。直至有聲電影的出現，才有了正式統一規格化每秒 24 格的標準幀率（Gomery and Pafort-Overduin 14）。

　　而「高幀」的出現，乃是伴隨著當代 3D 電影的風起雲湧。2009 年詹姆斯‧卡麥隆（James Cameron）的《阿凡達》（Avatar）一炮而紅，帶動了全球 3D 電影的風潮，除了追風的商業電影外，也包括「作者導演 3D」（"auteur" 3D）的陸續登場（Turnock 32），如史柯西斯（Martin Scorsese）的《雨果的冒險》（Hugo 2011）、史匹柏（Steven Spielberg）的《丁丁歷險記》（The Adventures of Tintin 2011）、李安的《少年 Pi 的奇幻漂流》（Life of Pi 2012）、魯曼（Baz Luhrmann）的《大亨小傳》（The Great Gatsby 2013）、柯朗（Alfonso Cuarön）的《地心引力》（Gravity 2013），或是荷

索（Werner Herzog）的 3D 紀錄片《荷索之祕境夢遊》（*Cave of Forgotten Dreams* 2010）、溫德斯（Wim Wenders）的 3D 紀錄片《碧娜鮑許》（*Pina* 2011）等精采之作。但 3D 技術所造成影像光度不足、假影（artifacts）與整體視覺不適感等問題依舊無解，「高幀」遂應運而生，成為解決 3D 技術問題的重要佳徑（Stump 125-126）。2012 年上映由彼得・傑克森（Peter Jackson）執導的《哈比人：意外旅程》（*The Hobbit: An Unexpected Journey*），採用 3D、4K（解析度能達到水平 4000 像素、垂直 2000 像素）、每秒 48 格的「高幀」拍攝，成為全球發行的第一部高幀電影（即便大部分的影院仍使用每秒 24 格的幀率放映）。而 2022 年年底上映的《阿凡達：水之道》（*Avatar: The Way of Water*），也採 3D、4K、HDR（High-Dynamic Range 高動態範圍）、每秒 48 幀的規格（即便少數鏡頭乃採每秒 120 幀）。該片導演卡麥隆還宣稱要將其成名作 1997 年的《鐵達尼號》（*Titanic*）與 2009 年的《阿凡達》都做視覺升級，發行 4K、HDR、HFR（每秒 48 幀）的新規格版本。

然而在這 3D HFR 全球風潮中異軍突起、後來居上的卻是向來被視為沉穩細膩、善於人性刻畫的導演李安。他所執導的《比利・林恩的中場戰事》（*Billy Lynn's Long Halftime Walk* 2016）與《雙子殺手》（*Gemini Man* 2019），皆是以 3D、4K、每秒 120 幀拍攝而成，也是截至目前為止全球電影拍攝的最高規格。這兩部片皆採用 3D 影像技術公司 RealD 的 TrueMotion 軟體，不僅能在拍攝時選擇不同幀率，更可在後製時轉換高低幀率的不同版本（Stump 126），更能成功解決「抖動」（judder）、「頻閃」（strobing）、「動態模糊」（motion blur）等問題干擾。但雖然《比利・林恩的中場戰事》與《雙子殺手》皆是以每秒 120 幀拍攝，上映時為了順應全球各地既

有影院的配備，而有不同幀率與格式的放映方式：120 幀／ 60 幀／ 24 幀與 2K、4K、3D 的各種排列組合。

　　但這兩部最高規格拍攝的電影卻不叫好也不叫座，就如同大多數的 3D 電影一樣，被斥為畫面沒有電影感，反倒像是高畫質電視或電玩遊戲的畫面（電視與電玩多已廣泛採用高幀率）。其清晰流暢的影像、高幀所產生的數位效應、身歷其境的沉浸式觀影體驗，卻多被質疑為「太真實而顯得太不真實」。但「高幀」真的如此罪不可赦，徹底破壞了電影 24 格的百年大夢嗎？或「高幀」真的如此神通廣大，讓李安一心堅持此電影技術革命所可能帶來的解放而屢戰不懈嗎？本章企圖以「高幀」來談李安執導的《比利・林恩的中場戰事》，讓「高幀」不僅指向拍攝技術層面的每秒 120 幀，也同時指向「高幀」作為高規格組裝之必然（不再只是單純的幀率 fps，而是與 3D、4K、HD、HDR、IMAX、虛擬實境／擴充實境／混合實境等各種可能的組裝配置），更希冀將「高幀」從電影術語轉為哲學概念，一探「高幀」與「影像倫理」的連結及其可能激發的「影像革命」。

一・戰爭影像／影像戰爭

　　但為什麼是《比利・林恩的中場戰事》呢？《比利・林恩的中場戰事》乃是李安第一次啟用高幀技術，也是世界首次發行的最高規格電影。但相較於其後動作打鬥追逐場面甚豐的《雙子殺手》，《比利・林恩的中場戰事》似乎引發更多的質疑與挑戰。[1] 其中最核心的問題乃是「高／低」的徹底不搭調：明明是一部低調的通俗劇情片，大可不必動用 3D、4K、每秒 120 幀的最高規格。《比利・林恩的中場戰事》乃改編自美國小說家班・方登（Ben

Fountain）2012 年的同名小說（又譯為《半場無戰事》），敘述 2004 年的伊拉克戰場上，一名來自德州的年輕美國大兵比利，為了搶救戰場上受傷的士官長，意外被丟棄在一旁的戰地攝影機捕捉到畫面，而旋即成為美國軍國／愛國主義吹捧的英雄。他和他的 B 班戰友返國接受表揚，展開為期兩週的全國巡迴之旅，而終點正是德州達拉斯主場的國家足球聯盟感恩節大賽。他們應邀擔任中場嘉賓，與歌舞表演團體同台，接受全場觀眾的致敬與歡呼。片中除了以閃回鏡頭穿插交代戰場上的槍戰、爆破與殺戮，更多的則是深入刻畫比利與戰友之間的袍澤義氣、比利與家人、姊姊凱瑟琳之間的親情牽絆，以及與啦啦隊女隊員斐森曇花一現的邂逅。若相較於同樣 3D、HFR《哈比人》系列的奇幻冒險或《阿凡達》續集的科幻奇觀，作為通俗劇情片的《比利‧林恩的中場戰事》，頂多採用了炮火／煙火、戰場／球場之間交叉剪接所營造出真實／超真實的曖昧，來呈現比利瀕於崩潰邊緣的戰爭創傷外，既無科幻冒險，也無未來奇觀，更無高潮迭起的動作打鬥場面，難免引來「殺雞焉用牛刀」之譏。這部貌似平凡簡單的通俗劇情片，卻採用了 3D、4K、每秒 120 幀的影史最高規格，怎不啟人疑竇。甚至還有評論者負評，《比利‧林恩的中場戰事》正是因為對技術規格的盲目追求，而減損了對故事與戲劇的張力呈現（Douglas）。故如果我們不能成功回答這個核心的疑慮，那不叫好又不叫座的《比利‧林恩的中場戰事》，就只能是一部濫用高規、徹底失敗的電影。而本章就是企圖以「高幀」來展開思考，思考《比利‧林恩的中場戰事》如何可以在「戰爭影像」徹底失效的當代，翻轉出「戰爭影像」之中的「影像戰爭」，亦即思考《比利‧林恩的中場戰事》如何在故事與戲劇之外，得以用「高幀」來「反戰」。

　　「高幀」為何可以「反戰」呢？而「戰爭影像」與「影像戰爭」又有

何不同呢？《比利‧林恩的中場戰事》以 19 歲既憤怒又挫折的比利被迫從軍到莫名其妙成為全美家喻戶曉的戰爭英雄為敘事主軸，其重點不僅在於男性成長主題與戰爭作為啟蒙禮的殘酷，也在於對戰爭、種族暴力與美國軍國／愛國主義的反思。然此對戰爭的反思，卻早已是當前好萊塢戰爭題材電影的主流，反覆再現美國在過往軍事戰爭衝突中所積累從政治、社會到個人心理的創傷歷史（Bronfen 2）。但以伊拉克戰爭作為背景的《比利‧林恩的中場戰事》，卻似乎有所不同。它與其他同具戰爭題材的電影之差異，恐正在於它所啟動的戰爭反思，不僅只是透過「敘事架構」與「影像再現」來進行，更是透過 3D、4K、每秒 120 幀的高規來做影像自身的顛覆、挑戰與翻轉。換言之，《比利‧林恩的中場戰事》不僅是反思「戰爭」，也同時反思「戰爭」的「再現機制」，更企圖在「影像革命」上找到當前戰爭影像「再現機制」之外的逃逸路徑。

那就讓我們先來看看《比利‧林恩的中場戰事》如何在「敘事結構」與「再現機制」上「反戰」。顯而易見，《比利‧林恩的中場戰事》成功點出戰爭作為美國青年成年禮的殘酷與愛國主義所導引出英雄崇拜的虛妄與荒謬。[2] 片中的美國大兵比利不知因何而戰、為何而戰。他初上戰場的恐

1　選擇《比利‧林恩的中場戰事》而非《雙子殺手》的另一個關鍵原因，乃是台灣放映的《雙子殺手》礙於當時的影院設備，最高只能到每秒 60 幀。而早三年放映的《比利‧林恩的中場戰事》卻能以 3D 立體影像、4K 高解析、每秒 120 幀的最高規，在台北京站威秀影城放映。本章以高幀的影像特質為主要分析對象，故是否能在影院看到真正的高規便至為關鍵。

2　正如評論者指出《比利‧林恩的中場戰事》並非傳統的反戰電影，較不直接批判（甚或部份容忍）戰爭本身，而是將焦點放在美國國內的戰爭文化，亦即大眾媒體與一般市民所推波助瀾的戰爭英雄崇拜（Rankin 39-40）。

懼、無助與混亂，卻被意外歌頌為勇敢、鎮定與堅強，「這輩子最慘的一天」搖身一變為轟動煽情的英雄事件與可供消費的娛樂故事。《比利‧林恩的中場戰事》一開場，就以高低畫質的反差，帶出對戰爭真實性與合法性的質疑。開場畫面一分為二，右邊為片名與演員表，左邊則是被戰地記者遺失在地上的攝影機無心捕捉到的遠景畫面：大兵比利奮不顧身衝去搶救負傷倒地的士官長，趕走兩名正要槍殺士官長的伊拉克士兵。此「無人」戰地攝影機的見證，此粗粒子低畫質的畫面，似乎雙重保證了此英雄行徑的「真實」。但在片中後來 4K、HFR 的超高畫質中，此段搶救場景又從不同角度再次呈現了不同的「版本」：比利在恐懼慌亂中開槍「亂」射，敵軍死了卻是死在一旁戰車所架設 50 重機槍的強大火力之下，危機才得以暫時化解。而此「戰爭影像的自我解構」，更在「片中片」的「後設」劇情安排中持續發展。安排他們參加記者會與足球賽中場表演的球場老闆，擬贊助醞釀中的拍片計畫，希望將他們的英勇事蹟拍成好萊塢大片以饗大眾。而原本擬定的每位 10 萬美金酬勞，也在討價還價中跌到甚是羞辱的 5 千 5 百美金。「我們是他們的電影」，比利與 B 班戰友體悟到他們正在演出球場老闆和廣大美國觀眾所期待英勇的愛民衛國戰士，此舉自然也無可避免地「後設」帶出這群年輕演員，不也正在演出《比利‧林恩的中場戰事》一片中伊拉克戰場上的年輕美國軍人。片尾美國大兵比利直視鏡頭，再次有感而發「我活過了這該死的戰爭，但這仍然是他們的戰爭，不是嗎？他們的電影」。片中片、戲中戲，《比利‧林恩的中場戰事》之反戰質疑與後設手法，讓片中的戰爭影像似乎更具備了自我解構的機制。

然《比利‧林恩的中場戰事》在「再現機制」上的最大自我解構，卻來自戰爭影像在追求「真實性」上的弔詭。《比利‧林恩的中場戰事》與其

他戰爭題材的電影相比，並沒有致力凸顯更為硬蕊的武器軍備大展，但其中一幕 50 重機槍的射擊場面，被射者瞬間化為「粉紅血霧」（pink mist）的畫面，卻也瞬間讓所謂戰爭影像的真實，成為有如電玩遊戲的虛假聲光效果。當代戰爭影像的危機，乃在其真實性的疲軟無力，亦即「再現體系」在建構戰爭影像上的疲軟無力。911 恐怖攻擊的畫面經過剪輯後，完全有如好萊塢災難片的爆破現場。伊斯蘭國武裝份子不僅向全世界網路推播其斬首人質的血腥畫面，更派出裝了炸彈的無人機去攻擊裝滿彈藥的卡車，並在卡車瞬間大爆炸的同時，由另一架攝影無人機拍下畫面，再放到其「宣傳視頻」全球推播。如果「真實」的殺戮戰爭已然「就像看電影」，那電影還如何能拍出更「真實」的戰爭呢？若沒有比這樣的「真實」更「真實」的戰爭影像，那用演員、用敘事、用道具、用場面調度來拍戰爭的電影，在追求真實性的意義之上還有未來嗎？

　　而更弔詭的是，《比利‧林恩的中場戰事》所呈現的粉紅血霧，不是突發奇想，而是馳騁真實戰場的 50 重機槍，就是能將敵人的身體瞬間炸成粉紅血霧，有如電玩特效（或電玩特效就是對此真實效應的模擬）。《比利‧林恩的中場戰事》只是在忠實「再現」此火力超級強大的致命武器之同時，無法不重蹈真實即特效、特效即真實的弔詭。影評人曾說此「粉紅血霧」不是驚悚、不是暴烈，而是給出了另一種更為沉靜、更為冰冷的死亡意象（Nicholson）。而我們在此則是想要去基進思考：當「所有真實的都化為粉紅血霧」（一種對馬克思名言「所有堅固的都煙消雲散」之挪用），我們如何還能僅僅仰賴劇情、角色、對話、意識形態去進行「反戰」呢？

　　或許也唯有在此時機，我們才有可能將 3D、4K、每秒 120 幀的高規，從影像科技未來學的追求中加以解放，將其重新置放在「影像戰爭」的歷

史、政治、美學脈絡之中展開另類思考。如果「戰爭影像」乃是透過「再現機制」所呈現的戰爭場景（伊拉克戰場上的殘酷殺戮與近身肉搏），那「影像戰爭」則是回到「再現機制」作為影像中介的本身去質疑其效力，思考 3D 影像如何有可能與 2D 影像的視聽傳統進行搏鬥，思考每秒 120 幀所給出的真實，如何有可能與每秒 24 幀所給出的真實進行廝殺。《比利‧林恩的中場戰事》彷彿正是要與電影百年以降、攻無不克、戰無不勝的2D、每秒 24 幀之影像傳承決一死戰，想要重新找回電影影像從發軔期就具有的創新力、實驗性與新奇感。若「戰爭影像」圍繞著死亡，「影像戰爭」卻是朝著電影的「生機」直奔而去；若「戰爭影像」帶動了對戰爭暴力、種族殺戮、盲目愛國主義的反思，那「影像戰爭」則是啟動了對電影哲學、美學革命與影像倫理的思考。

　　因此我們必須在《比利‧林恩的中場戰事》中同時看到「戰爭影像」與「影像戰爭」的可能，讓 3D、4K、每秒 120 幀不只是高科技問題（超速度格數、身歷數位、超解析度），也不只是視覺性問題（纖毫畢露、一覽無遺），更是美學政治的感受性問題，也更是美學政治感受性的雙重裂解：既是「戰爭影像」中的「影像戰爭」，也是「影像戰爭」中的「戰爭影像」。此美學政治感受性乃是要讓我們從「影像敘事」的「反戰」，回到「影像蓄勢」的反戰，亦即重新找回對戰爭影像的「回應—能力」（response-ability）。此「回應—能力」將如何被重新喚起、如何與目前高規電影、電視與電玩所強調的「沉浸式數位真實」（immersive digital reality）產生差異、如何重新給出觀影的「驚」驗與「幀」動，則將是本章接下來思考的重點。我們將先從《比利‧林恩的中場戰事》「素顏—靦顏」的特異配置，談到殺戮場景的「匿名面相」，以凸顯《比利‧林恩的中場戰事》的「倫理高

科技」如何在改寫李安電影倫理論述的同時，也創造了早期電影「震驚」與後電影「幀驚」之間作為影像美學政治的可能連結。

二‧高幀的臉部特寫

那究竟《比利‧林恩的中場戰事》給出了何種特異的美學「幀」治感受性，而得以重新啟動對電影影像的「回應—能力」呢？首先，讓我們來看看李安首度嘗試執導的 3D 電影《少年 Pi 的奇幻漂流》，其在拍攝與放映時所面臨的「臉的難題」。該片經由數位 3D 影像的製作技術，成功打造出一個神祕瑰麗的奇幻世界，然而每秒 24 幀的規格，卻也同時帶來限制，尤其是主角 Pi（印度演員蘇瑞吉‧沙瑪 Suraj Sharma 飾演）的臉上出現太多「動態模糊」，明明是要以此年輕主角為該片的戲劇核心，卻怎樣也看不清楚他的臉（Liu 58）。[3] 故當李安開拍《比利‧林恩的中場戰事》時，毅然決定讓原本 3D、每秒 24 幀的規格，直接升級 5 倍到 3D、每秒 120 幀。而升級後的「高幀」不僅成功幫忙解決了臉部「動態模糊」的問題，更與「高解析度」同時打造出電影銀幕上前所未見、微血管纖毫畢露的「高幀臉部特寫」。

相較而言，《比利‧林恩的中場戰事》3D、4K、每秒 120 幀的最高規格，確實大大擴展了電影「視覺敘事」的新可能，既讓李安躍躍欲試，也讓李安步步為營，從打光到運鏡，全部都要重新學習、重新嘗試。李安曾指出 3D 能給出真實的量體感，而人眼在適應 3D 電影 Z 軸的速度，要較適應 X

3　有關《少年 Pi 的奇幻漂流》3D 臉部特寫的討論，可參考 Ross 與 Liu 的分析。

（左右）、Y軸（上下）為慢，乃大大豐富了另一種場面調度的可能，讓其凌駕於傳統 2D 電影更為仰賴的蒙太奇剪接之上。或當傳統 2D 電影必須依賴陰影與對比、以營造深度與量體感時，3D 的影像則可用極少的明暗對比，提供更為清晰可見的所有細節。而《比利·林恩的中場戰事》採用的 1:1.85 銀幕比例，也正是希望能聚焦於故事本身，更誠懇地呈現主角並傳達其真實狀態，而不被奇觀誇大式的寬銀幕所破壞（Prince）。

然這些「視覺敘事」上的嘗試、開創與努力，除了更多量體、更多深度、更多細節、更為清晰之外，其真正的目的顯然都是為了更能聚焦於片中主角 19 歲美國大兵比利·林恩成長經驗的糾結與心理狀態的變化。而《比利·林恩的中場戰事》在「視覺敘事」開展上的最大突破，也正是片中不斷出現比利·林恩的「高幀臉部特寫」。不論是在戰場或球場、同儕或家人互動中，《比利·林恩的中場戰事》多採比利第一人稱的「視點」（Point of Vision, POV），以增加觀眾對其的認同感。但比「視點」認同更為關鍵的，乃是透過「高幀臉部特寫」所帶出的「真實情感」反應。「高幀」所能給出的「新寫實主義」，本就在於超級清晰明亮，更多量體感、更多深度感與更多細節，甚至銀幕景框本身也能隱隱然消失不見，讓一覽無遺、鉅細靡遺的臉部特寫，成為情感真實性的最佳呈現。[4] 莫怪乎李安精心擇選了年

4　《比利·林恩的中場戰事》的對話場面甚多，但少用傳統的過肩正反拍，許多地方採用正面長拍，讓角色直視鏡頭說話（Rankin 41）。此拍攝方式不僅讓觀眾成為對話的一部份，更易親密地進入角色身體與心靈的空間，大大增加了《比利·林恩的中場戰事》臉部特寫出現的頻率與效力。但也有毫不領情的評論者，強烈質疑為何角色要以特寫鏡頭看著觀眾講話，即便能增加身歷其境感，但總是顯得如此詭異不自然（Goodykoontz）。而本章將在最後一節以此「正面直視」的臉部特寫與早期電影的「吸睛」並置討論，以創造「正面」與「幀面」的相互轉換。

輕單純的英國演員喬・歐文（Joe Alwyn）出飾比利・林恩一角，並要求其以節制低限的演出風格一以貫之，只因在「高幀」組裝（3D、4K、120幀）的加持之下，任何過多的臉部表情都會顯得虛假造作。以片中比利唱國歌並向美國國旗敬禮的「高幀臉部特寫」為例，攝影機極度貼近比利／歐文的臉，無言緘默中幾乎不見任何明顯的細部臉部表情，直到比利／歐文開始熱淚盈眶。在「高幀」的加持之下，其湛藍瞳孔澄澈透亮，臉上微血管清晰可見，即便是演員的演出，也顯得如此真誠動人。反觀片中飾演球場老闆的知名諧星史提夫・馬丁（Steve Martin），當他與比利因拍片事宜而爭鋒相對時，其臉部特寫總有過多誇張的細部表情，正好反諷帶出其人物角色性格設定的狡詐油滑、虛偽造作。

然《比利・林恩的中場戰事》的「高幀臉部特寫」，除了要求演員在表演上的自我節制外，另一個至為重要的關鍵便是「素顏」。導演李安要求所有參與該片的演員都要「素顏」演出，即便是像片中飾演比利姊姊凱瑟琳的大牌女星克莉絲汀・史都華（Kristen Stewart），也一樣要在讓所有臉部細節與瑕疵全都露的高幀鏡頭下「素顏」上陣。其主要考量當然是在「高幀」加「高解析度」的配置之下，一切變得如此鉅細靡遺、清晰可見，臉部特寫鏡頭中任何的淡妝都會顯得虛假誇張，有如濃妝豔抹。[5] 而其更為核心的關切，乃在「高幀臉部特寫」承載了李安「由外觀內」的理想與企圖。

5　根據《比利・林恩的中場戰事》的化妝指導阿貝爾（Luisa Abel）所言，她為演員在鏡頭前的「膚質」煞費苦心，在不能使用傳統彩妝的前提之下，研發出一種以矽利康為底的粉底（Prince）。所以嚴格說來，《比利・林恩的中場戰事》較是一種上了妝的「裸妝」，而非徹底的「素顏」。此外，參加演出的演員也被要求在開拍前好好調養身體，以維持較佳的「臉色」與「膚質」。

李安曾清楚表示，他看過傑克森每秒 48 幀的《哈比人：意外旅程》與卡麥隆每秒 60 幀的《阿凡達 2》測試影片，自己也嘗試做過 48 幀或 60 幀。但他與他們的嘗試有著根本的不同企圖，「他們的測試，專注在怎麼樣能看得更清楚而已，而我做的是美學與情感的測試」（馬斌）。因此當眾人相信「高幀臉部特寫」讓臉上的皺紋、斑點、毛孔、微血管都鉅細靡遺、清晰可見時，李安卻表示這不是「為了看演員臉上的包，或是眼裡的血絲。我希望你看到他內心的感受。過去你看不穿皮，現在你可以看得進去了。他身體的感受，他的體溫，都可以感覺得到」（馬斌）。因而對李安而言，「高幀」之為高規高科技，乃是要讓我們看到以前被皮層擋住而看不到的身體「內在」，從體溫到情感的「由外觀內」。

接下來就讓我們先以「高幀臉部特寫」清晰可見的「微血管」為例，進行分析。按照李安的理想與企圖，《比利‧林恩的中場戰事》中的「微血管」不僅只是看得更為清楚的細節而已，「微血管」乃是角色／演員的體溫與身體感受，「微血管」得以讓影像穿透皮層，揭露角色／演員內在的所思所想所感所受（「美學與情感的測試」），「微血管」給出的乃是「觀察人性」的全新契機。李安曾在訪問中再次強調，「大家以為 3D 是拿來拍場面、拍動作，錯了，3D 最大的長處是拍臉，人生最寶貴的交流是閱讀彼此的臉，那個高規格的閱讀方式和我們的眼睛很像，3D 看到臉的細節比任何大場面都大，細節就是演員的氣色，眼睛裡的神采、思想，觀眾都可以感受得到」（李桐豪、曾芷筠）。李安深信電影影像的規格越高，越有可能表達出情感的真實性與強度，尤其是對人臉的關／觀注：「對我而言，研究人臉乃最難能可貴之事，人臉乃是人類可資研究的最豐富對象」，「你能在他們的眼中看到他們之所思，在他們的皮膚之下看到他們之所感」

（Giardina and Lee）。也難怪少數觀察入微的評論者會做出如下幽默卻十分到位的比較：傑克森在《哈比人》所給出的過度清晰，破壞了奇幻，讓觀眾看不到矮人，只看到臉上的鬍鬚黏膠；但李安的高幀卻成為一個如實的窗口，能讓觀眾一眼看穿比利‧林恩頭腦中的所思所想（Nicholson）。

　　然而李安對「高幀臉部特寫」的思考，似乎依舊相當「人本中心」，嶄新「視覺敘事」的重點還是要回歸到故事與戲劇，只是在「高幀」組裝的加持之下，已然能夠成功穿過皮層，看到頭腦之所思所想、身體之所感所受，而得以帶出更具強度的「情感真實性」。但本章想要嘗試的，卻是另一個「非人」或「後人類」的思考方向。如果誠如李安所直言，《比利‧林恩的中場戰事》一心一意想要拍出素顏演員臉上的微血管。[6] 那接下來就讓我們聚焦「微血管」之為「表面」而非「深度」（內在心理或人性隱微），思考其由「素顏」到「赧顏」、由早期電影「微面相學」到高幀「微血管學」、由「人本中心」到「非人本中心」的可能轉換與變化。

　　看過《比利‧林恩的中場戰事》高規放映的觀眾，都一定會對片中角色的「臉紅」印象深刻，尤其是比利／歐文那張紅通通的臉（Rapold 84）。[7] 此臉之「裸」不僅來自「裸妝」或「素顏」，讓 3D ─高幀─高解析度下的「臉」，皮膚顯得如此透薄（尤以白人演員為最）、微血管清晰可見之外，

6　同理，李安也曾表示《雙子殺手》乃是想要拍出每根髮絲的色澤與每個皮膚毛孔的溼潤度。

7　此不僅涉及不同膚色的「臉紅」程度，也涉及跨種族的視覺感受。誠如張愛玲在短篇小說〈桂花蒸 阿小悲秋〉中生動傳神的描繪，在上海阿媽阿小的眼中，白人主人哥兒達透紅的臉部皮膚總顯得如此詭異恐怖：「主人臉上的肉像是沒燒熟，紅拉拉的帶著血絲子」（118-119）。

更有來自故事情節發展上的特殊設計。《比利・林恩的中場戰事》除了膚色較深的非裔演員（例如克里斯・塔克 Christopher Tucker 所飾演的比利經紀人等）、拉丁裔演員或膚色偏黃的亞裔演員（例如李安之子李淳所飾演的比利同袍）之外，3D —高幀—高解析度讓大部分角色／演員的臉，不論特寫與否，都顯得偏紅。但片中還是有一種較為特別的「臉紅」出現，亦即一種紅上加紅的「赧顏」，因羞慚而臉紅。誠如達爾文（Charles Robert Darwin）在《人與動物的情感表達》（The Expression of the Emotions in Man and Animals, 1872）中所言，人類八種表情中的最後一項「臉紅」至為獨特，「在所有的表情中，臉紅似乎是最專屬於人類；然而，對所有或幾乎所有人類的種族而言，不論與否，在他們皮膚上任何顏色的改變，皆為可見」（281）。在普遍的認知當中，臉紅被視為生理反應，乃不受控制地讓血液大量流到臉頰、頸部與耳朵，造成皮膚顏色的改變，至今仍被視為演化之謎，既無法用任何手段對身體施加壓力而產生臉紅，也無法用任何手段阻止臉紅的發生，而往往越是制止，臉部微血管越易充血。《比利・林恩的中場戰事》片中比利／歐文與啦啦隊女隊員在記者會上的眉目傳情、躲在幕後的曖昧調情與身體親密、或後來幻想出在老家房間的性愛場景，都讓比利／歐文原本因素顏／裸妝、因高幀—高解析度而紅通通的臉，更是紅上加紅。誠如普蘿班（Elspeth Probyn）在《臉紅：羞慚之臉》（Blush: Faces of Shame）一書中所言，「帶著對自我與對愛戀對象的不確定；世界嶄新被揭示，皮膚感覺赤裸」（2）。或用李安最直白的話再說一遍，「害羞，妳的氣色就必須是害羞的」（Punch，〈李安「未來 3D」〉）。[8]

此紅上加紅的「赧顏」，顯然也同時帶出角色／演員身體的「受弱性」（vulnerability）。在《比利・林恩的中場戰事》的拍攝現場，有時攝影機幾

乎是零距離地貼著演員的臉拍，演員被大型機具擋住所有視線，無法看到其他演員，有時甚至也需要在漆黑的空間中移動，對著漆黑的空間講台詞（Itzkoff; Merry）。而該片在銀幕放映時，觀眾也幾乎是零距離地貼著臉看，臉上的毛孔、細紋、斑點、微血管纖毫畢露，任何極其幽微細膩的情感變化，都有如風輕拂湖面而起的陣陣漣漪（Rapold 85），幽微可見，甚至連發紅、發熱的生理性身體反應，也都赤裸毫無遮掩。在此我們可以調皮地嘗試比較一下早期電影的「微面相學」與李安《比利・林恩的中場戰事》所開展出後膠卷、後電影的「微血管學」，究竟兩者在「臉部特寫」的思考上有何異同之處。就讓我們先以早期電影導演與理論家、被盛譽為「臉部特寫的抒情詩人」巴拉茲（Béla Balázs）為例。[9] 巴拉茲的電影大夢，縈繞在其對「微面相」（microphysiognomy）的執著，彷彿是要在百年前電影影像技術與規格都還在最初／粗階的時代，痴心想要追求一張最真實、無法說謊、近於潛意識的臉。巴拉茲所謂的「微面相」乃指臉上的微細表面，他相信唯有電影攝影機才得以揭露此微細表面的多層次及其倫理意涵：「攝影機曝現表面之下的臉。在向世界展示的臉之下，攝影機曝現了我們真正擁有的臉，一個我們既無法改變也無法掌控的臉」，而「真實的表達產生

8　此亦說明了《比利・林恩的中場戰事》對表演（低調、自然）的高度重視。在高規鉅細靡遺、毫無遮掩的「放大鏡」之下，觀眾能一眼分辨這是虛假的外在表演，還是發自內心的真誠感受，因而導演李安特別要求演員的表演必須完全「入戲」（in-the-scene），才能由其「眼」觀其「心」（Howe）。

9　有關巴拉茲以及早期電影「臉部特寫」更為深入的探討，可參見本書附錄一〈電影的臉：觸動與特寫〉。然對巴拉茲而言，萬物皆有臉，萬物皆有情（擬人化），故其電影論述中的「臉部特寫」並不局限於人臉。

於臉上最微細處幾乎無法被感知的運動之中。此微面相乃直接讓微心理成為可見」（*Béla Balázs* 103-104）。巴拉茲「微面相」所要導引的，正是「微心理」的化為可見，一如「微血管」所要導引的，正是李安心中所期所盼「美學與情感的測試」。

　　雖說巴拉茲「微面相」的理想與企圖，看似與李安的說法十分神似，但在早期電影的時代，巴拉茲僅能以演員「自然演技」的微妙多層次來初／粗試啼聲。他曾以美國默片女星莉蓮・吉許（Lillian Gish）在格里菲斯（D. W. Griffith）執導《賴婚》（*Way Down East*, 1920）中的演出為例：在得知愛人其實是騙子之時，她在絕望與信念之間擺盪，哭笑不得。這幾分鐘哭笑十幾回的特寫啞劇，乃被巴拉茲喻為微面相中最高的藝術成就之一，足以讓默片不朽（*Theory of the Film* 73）。他又以艾森斯坦（Sergei Eisenstein）電影《舊與新》（*The General Line*, 1929）中的牧師一角為例，來說明如何用特寫與蒙太奇剪接來展示「微面相」。片中年輕英俊的牧師嘴角露出善良的笑容，但耳垂和鼻翼卻隱藏著殘暴，當鏡頭特寫其一隻眼睛鬼祟一瞥時，美麗如花朵的睫毛，下面卻爬出醜陋的毛毛蟲，鏡頭再從腦後特寫其耳垂，呈現其隱藏卻又無法隱藏的邪惡自私（*Béla Balázs* 103）。對巴拉茲而言，微面相可以是同一張臉上部份與部份之間的裂解（勇敢的上額、虛弱的下巴；美麗的睫毛、邪惡的耳垂），也可以是同一張臉上表面與表面之下的裂解（邪惡／善良，絕望／希望），更可以是同一張臉上類型（種族、階級、性別）與個體之間的裂解。但最重要的乃是「微面相」永遠不會是單純眼眉耳鼻唇舌、靜態配置的「五官長相」（features），而是動態的「表情」，臉部特寫乃是將身體在空間中的延展運動，轉化為臉部的表情運動。10

由此觀之，巴拉茲的「微面相學」與李安的「微血管學」，都是在「微」之為「細節」、「微」之為「顯微」之中，翻轉出「微」之為「變化」的可能。「微面相學」不看五官長相，而是看表情變化；「微血管學」不看臉上的包、眼裡的血絲，而是看情感起伏。兩者都談「表面」的層次感（臉中之臉，臉下之臉，看穿表皮），都談如何讓看不見的化為可見、隱藏的無所遁形，更都強調攝影機所可能帶出無法控制與掌握的「潛意識」或「下意識」。[11] 而更重要的是，兩者皆不約而同展現人本主義的關切：巴拉茲強調電影臉部特寫的「抒情性」在心而不在眼，乃是一種看待萬事萬物「溫暖的感性」（*Theory of the Film* 56）；李安則是展現對臉之微細差異的超級敏感與強烈興趣，一心只想由外觀內，進行「美學與情感的測試」。但默片時代的「微面相學」與數位高幀時代的「微血管學」又是如此天差地別。若以「微」之為「細節」與「顯微」而言，《比利‧林恩的中場戰事》的3D、4K、120 幀，光是在視覺資訊量上就是傳統 2D、2K、24 幀電影的 40 倍以上（Marks, "Billy Lynn's"），更遑論「微」之為「變化」的各種可能。「微面相學」僅能「顯微」臉部小肌肉的表情變化，「微血管學」卻能「顯

10　德勒茲在《電影 I》中所談的「情動（情感）－影像」（affection-image），將臉部特寫視為「不動表面」之上的「強度微運動」，正是得自巴拉茲的真傳。而後德勒茲將臉部特寫連結到「任意空間」（any-space-whatever），巴拉茲亦是重要出處。然德勒茲與巴拉茲明顯不同之處，在於德勒茲並不贊同其他特寫（如手部特寫）就無臉部特寫的「解畛域化」（deterritorialize）功能。

11　在《比利‧林恩的中場戰事》的後製過程，導演李安與長期合作的剪接師提姆‧史奎爾斯（Tim Squyres）等嘗試了三種高幀組裝──4K ／ 120 幀、4K ／ 60 幀、2K ／ 120 幀──來測試情感反應，而李安的結論乃是「一旦超過 60 幀，就更下意識，就如你選擇了鏡片，卻絲毫不會注意到它」（Giardina and Lee）。

微」臉部毛細管充血的情感波動。但本章在此的嘗試，並非要說明百年前巴拉茲的電影大夢，如何有可能或不可能被當代的數位高規所實現或改寫，而是想從低規默片到高規數位不約而同指向的「人本中心」、「內在心理的情感中心」出走，看看「微面相學」與「微血管學」有沒有可能推向「非人」、「非內在」、「非心理」甚至「非情感」呢？本章下一節就將以另一種「臉紅」作為切入，不是因素顏／裸妝（仍是上了矽利康為主的妝容粉底）、不是因 3D —高幀—高解析度、也不是因覷脫羞慚而紅上加紅，而是因為暴力的強行外加而滿臉漲紅，看其如何有可能將「微面相學」與「微血管學」從「情感真實性」推向「影像倫理」的重新思考。

三‧壕溝裡的匿名面相

　　如前所言，不論是早期電影的「微面相學」或當代數位高規電影的「微血管學」，都已積極擴展了「微」的三種可能：「微」之為「細節」、「微」之為「顯微」、「微」之為「變化」。而本章此節將要繼續開展「微」的第四種可能，亦即「微」作為「微分」（分子虛擬性）、一種在「人」與「非人」之間、「戰爭影像」與「影像戰爭」之間、「情感」（emotion）與「情動」（affect）之間的「微分」。如果對威廉‧詹姆士（William James）而言，遇熊拔腿就跑之際，不是因為害怕而奔逃，而是因為奔逃而害怕（189-190），亦即要先有外在刺激所引起身體生理狀態的改變（顫抖、奔逃），才有大腦將其詮釋為「害怕」的情感歸類。若回到電影影像本身的思考，與此心理學名言旗鼓相當的恐正是法國新浪潮導演高達（Jean-Luc Godard）的名言「這不是血，這是紅色」。此句看似矛盾的話語，並非暗示血應該是或可

以是其他顏色，而是說如何在「血」作為表意（有人流血，有人被殺）之前，也要看到「紅」作為一種非表意或前表意、無人稱的「感覺」（sensation）早已襲擊而來；必須通過「紅」的色彩強度（而非色彩象徵），才有可能推向「血」的後續認知與意義詮釋，一如必須透過奔逃作為第一時間的身體反應，才有害怕的情感歸類。[12] 相同的思考也出現在上節已提及普蘿班《臉紅：羞慚之臉》的書中，她勇敢去質問羞赧臉紅究竟是一種「人本中心」的「情感」（以社會學、文化學為主軸），還是一種「非人本中心」的「情動」（以大腦與身體、生理學、神經學為主導），而如何在「情動強度」（冒汗、心跳加快、充血、顫抖、拔腿就跑）與「類化情感」（欣喜、憤怒、害羞、興奮、懼怕）之間找到「微分」連結（既是區辨也是纏繞），便成為思考「臉紅」至為關鍵的命題。[13]

而我們也必須由此種「微分」思考，重新回到以全球最高規格拍攝而成的通俗劇情片《比利・林恩的中場戰事》，質問我們究竟看到了什麼？所謂可見與不可見的又是什麼？微血管究竟是情感與內在心理的入口，還是微血管就是微血管？抑或我們可以有樣學樣模仿高達說「這不是臉，這是微血管」，甚至「這不是微血管，這是紅色」嗎？因而本節在此嘗試概念化的「微分」思考，便是嘗試質問在測試「人」的情感與內在心理之時，是否必須經由「非人」、無人稱的「感覺團塊」（bloc of sensation）去啟動、

12　此高達名言乃出自 1965 年 10 月《電影筆記》的訪談，彼時高達的《狂人皮埃洛》（*Pierrot le Fou*, 1965）上映不久，被質疑片中到處都是血，高達遂以此句話語作為回應，可參見 Sterritt。

13　普蘿班在書中的做法乃是跳出「生理 vs. 社會」二元對立所造成的局限，回到美國心理學家西爾文・湯姆金斯（Silvan S. Tomkins）所強調的「生物心理學」（biopsychology）。

去激發？是否在壕溝「肉搏」的「戰爭影像」之中，高幀的臉部特寫早已給出了「肉薄」的「影像戰爭」？是否在「類化情感」（喜、怒、哀、樂、懼、痛、惑等）尚未被確定之前，「情動強度」早已瞬間襲擊穿刺而來？

　　接下來就讓我們繼續以「微血管」為例，從上一節所聚焦的「赧顏」（因覥腆、羞慚或愛欲幻想所造成的臉紅），繼續推向《比利‧林恩的中場戰事》中另一種因外在暴力的施加而使臉部瞬間變色的「臉紅」。球賽下半場，比利與 B 班戰友又回到觀眾看台，在經過中場表演的極度混亂與茫然，再加上與裝場工人的衝突，B 班戰友顯得更加不耐與焦躁。偏偏此時前排男子又以嘲弄揶揄的口吻，質疑軍隊隱而不宣的「同性戀」政策。沉不住氣的 B 班戰友一時衝動，直接由後方勒住前排男子的頸部，男子的臉瞬間漲紅，無法呼吸，長達數秒。就在千鈞一髮之際，戰友終於鬆開了手臂，沒有釀成致命的傷害。前排無聊陌生男子的挑釁，表面上乃直接踩在彼時美國對同性戀參軍「不問不說」（Don't ask, don't tell.）的曖昧政策，也同時挑動了另一個更為深沉的父權文化焦慮：片中所一再凸顯與肯定的「軍中同袍情誼」、「兄弟情誼」、「男性情誼」，必須建立在「同性社交」（homosocial）而非「同性性交」（homosexual）之上，前者的安全必須經由對後者的嚴格禁制來確保。[14] 而《比利‧林恩的中場戰事》片中戰友之間不斷以（異性戀）性玩笑或女人身體相互調侃，而班長也不斷揶揄下屬士兵為「女士們」，以激發其男子氣概的展現，皆涉及軍隊作為更形強化

14　「同性社交」的分析概念，最早由美國酷兒理論家賽菊蔻（Eve Kosofsky Sedgwick）在《男人之間：英國文學與男性同性社交慾望》（*Between Men: English Literature and Male Homosocial Desire*, 1985）一書中所提出。

的微型父權社會，展現其中性／別／性慾傾向的各種權力慾望控制與部署。

　　然而此橋段除了帶出《比利・林恩的中場戰事》「軍中同袍情誼」的潛在焦慮、帶出 B 班戰友的血氣方剛、帶出戰場／球場不分的鎖喉格鬥術等「主題」閱讀的可能之外，亦再次展示了「高幀」組裝之下電影影像本身可能的「情動強度」。誠如敏感的評論者所言，「電影最後給我的震撼，依然是高格率與清晰度所帶來的：一名坐在 B 小隊前面的觀眾，說了對美軍與美伊戰爭諷刺的話語，刺激了其中一名軍人出手使出鎖喉功。那名觀眾被掐後臉色逐漸因呼吸困難而變紅的過程，真實到讓我為他難過。短短幾分鐘給我的衝擊，不下於前面所提的戰爭場面，再次讓我理解李安致力想要推廣這種拍攝規格的原因」（文小喵）。或如另一位敏感的評論者所同樣感受到的美學「幀」治性：「伊戰將士向出口輕浮的平民百姓示範，讓對方血充腦門的鏡頭，雖只是中長景拍攝，卻異常清晰看到被掐住無法動彈的那顆頭顱，一刻比一刻通紅，嵌入一整片專心觀賽的漠然白面孔中，不斷有細微變化的那張紅臉，帶來迫人的窒息感，渲染力超乎尋常」（林郁庭）。那張因無法呼吸而一刻比一刻漲紅、讓觀眾感到強烈衝擊的臉，乃是讓「紅」的細微變化，成為窒息死亡的迫近指標，而也唯有在高幀、高解析度、3D 的規格組裝之下，「紅」的致命性才會如此真實，直接讓觀眾感同身受那「迫人的窒息感」。

　　但如果中長景就能將致命性「臉紅」拍得如此迫近窒息，那特寫鏡頭的致命性「臉紅」又將給出怎樣的「情動強度」呢？片中此球場上的致命性「臉紅」，乃是夾在兩次戰場上的致命性「臉紅」之間。當比利和 B 班戰友穿著戰鬥迷彩裝與「真命天女」（Destiny's Child）一起在足球賽中場登台亮相、當「真命天女」性感惹火唱著她們的名曲《無法呼吸》（*Lose My*

Breath）、當舞台上的勁歌熱舞搭配著煙火爆破特效此起彼落之時，《比利‧林恩的中場戰事》以臉部長拍特寫鏡頭，帶出站在舞台後方中央的比利，展現其幾乎陷入球場如戰場的大混亂而瀕臨崩潰邊緣，彷彿其「創傷後壓力症候群」（post-traumatic stress disorder, PTSD）瞬間即將被啟動。而就在此劇情高潮與影像高幀的臉部特寫中，鏡頭「閃回」到伊拉克戰場那比利自言「生命中最糟糕的一天」，亦即比利被意外拍下英勇搶救士官長、成為美國戰爭英雄的那一天。只見比利將身負重傷的士官長拖到壕溝中暫時安置，一名穿著中東傳統服飾、包頭巾的伊拉克士兵持槍從後方突襲，兩人扭打成一團，陷在壕溝中的大水泥管近身搏鬥，幾次槍枝走火，直到伊拉克士兵被比利抵住脖子，朝下的臉面因無法呼吸而漲紅，最終被比利割斷頸動脈而亡、鮮血汩汩流瀉一地。此段「閃回」也再次出現在片尾，當比利與 B 班戰友正準備離開球場之時，一批記仇的裝場工人堵在出口，兩派人馬發生鬥毆，鏡頭再次「閃回」到戰場，先是臉面朝下剛斷氣的伊拉克士兵臉部特寫，鏡頭再垂直往上拉到比利的滿臉驚恐（重複前段「閃回」的結尾），接著比利衝到奄奄一息的士官長身邊，鏡頭先後給出了垂死的士官長施洛姆／蘑菇（馮‧迪索 Vin Diesel 飾演）兩次臉部特寫。[15]

　　這場生死交關的壕溝打鬥場景之重要，既在「再現」層面，也在「影像」層面，既涉及戰爭與種族差異的「再現政治」及其所能給出的「戰爭影像」，亦攸關影像本身的「情動強度」，亦即所謂的「影像戰爭」。早已有相關研究比較分析 2D 戰爭場景與 3D 戰爭場景的差異，以凸顯後者更真實血腥、

15　更進一步有關此人物角色施洛姆／蘑菇與新世紀（迷幻蘑菇）、印度教、佛教、美國多元文化、羅馬史詩戰爭與返鄉的連結，可參考 Rankin 的文章。

更多視觸感與翻腸倒胃的身體內臟感（Liu）。然本章對「戰爭影像」（戰爭敘事）與「影像戰爭」（影像蓄勢）的思考，卻不是著重在戰爭場面的是否血腥、是否真實，而是要聚焦在「臉部特寫」的美學政治，看其是否能給出更具另類爆破力與震撼力的美學「幀」治。《比利‧林恩的中場戰事》壕溝閃回段落的「臉部特寫」集中於三個人物角色。除了奄奄一息的士官長、驚嚇無措卻僥倖存活的比利大兵之外，最獨特也最難能可貴的，乃是對突然持槍闖入壕溝的伊拉克士兵，給予了足夠的倫理關／觀注（一如英法文 regard 同時具有觀看與關注之義），其垂死掙扎的臉部長拍特寫鏡頭，竟遠遠超過同場景對比利／歐文或士官長／馮‧迪索臉部特寫的鏡頭秒數。傳統電影研究中所謂的「匿名面相」(anonymous physiognomy)，多是指早期俄國電影以素人取代演員、以平民大眾取代達官貴人、以表面取代深度的嘗試，以求恢復對階級的敏感與對革命的想望。而此處穿著回教傳統服飾與頭飾、留著鬍鬚的伊拉克士兵之為「匿名面相」，不僅指向其只是個喚不出姓名的小配角／小演員，也是在正義／邪惡對峙的戰爭意識形態主控下，一個原本只該沒有臉面、不值得活的敵人寇讎與邪惡他者，其死亡過程的面孔卻讓攝影機停駐不忍離去。

　　《比利‧林恩的中場戰事》在伊拉克的「閃回」場景中，認真處理了戰爭衝突下美國軍人步步為營的恐懼與對所有伊拉克人的猜疑與潛在敵意。在美國大兵比利的眼中，就連日常街頭的市集也依舊危機四伏，每個穿著中東傳統服飾、包頭巾、蓄鬚的伊拉克平民都可能是叛軍、是恐怖份子，連一個從褲口袋裡掏煙的動作，也被神經緊繃的比利疑做掏槍。而夜半闖入伊拉克民居的場景，更凸顯了美軍無理蠻橫的盤查搜索，最後硬是強行帶走可疑的老父與兒子，剩下一屋婦孺鬼哭神號。《比利‧林恩的中

場戰事》在伊拉克平民的「再現政治」上，在做到去邪惡化、去妖魔化、去恐怖份子化的同時，並未特別給予任何「正面」的肯定或褒揚，畢竟片中多是以比利的第一人稱「視點」進行觀察，此時時刻刻有如驚弓之鳥的新手美國大兵，任何風吹草動，都足以讓其心驚膽戰，更遑論對伊拉克人有任何同情理解的可能。但《比利‧林恩的中場戰事》卻以「高幀」給出了另一種伊拉克叛軍的「正面」，一個一百八十度反轉、頭部朝下的「幀面」。只見這名「匿名面相」的伊拉克叛軍，正面／幀面朝下，包著頭巾的臉上滿是驚恐與掙扎，臉部微血管大量充血，眼中血絲可見。接著所有的抵抗倏然停止，血漸漸由朝下的頭部四周滲出，十幾秒的定鏡長拍後，鏡頭才往上拉到美國大兵比利驚恐慌亂的臉部特寫數秒。

此「匿名面相」自有其在《比利‧林恩的中場戰事》「影像敘事」上的重要意義，強烈凸顯的乃是戰爭之殘酷與身不由己。比利與不知名伊拉克叛軍的近身肉搏，面臨的乃是你死我活的無從抉擇，一切迅雷不及掩耳，不是被殺就是殺人，攝影鏡頭既凸顯被殺者的絕望無助，也凸顯殺人者的驚惶失措。殺人的比利是「人」因而如此慌亂恐懼，被殺的伊拉克叛軍也是「人」，因而其死亡的臉孔顯得如此真實而撼動人心。但這些明顯敘事的安排，都不及《比利‧林恩的中場戰事》中高幀臉部特寫「影像」本身的「熱血」與「肉薄」（毛細孔、微血管、光的閃動與眼中的血絲、紅膜）所能給出的「情動強度」，以及直接作用於身體神經觸動的體感「睛／驚」驗。這種迫在眉睫的「影像蓄勢」，乃是在故事、在戲劇張力、在意識形態之中也在之外，以微血管大量充血泛紅發熱的生理反應，直接作用於身體，既是角色／演員的身體，也是影院觀眾的身體。誠如感同身受的評論者所言，「前所未有的迫近感，把觀者帶到殺人現場，親睹比利為命拚搏

的兇殘、結束之際的慌亂，敵人在他刺刀深入、斷氣時分眼珠似欲迸裂的景觀，鉅細靡遺地剖析」（林郁庭）；「甚至到最後比利林恩與敵軍近身肉搏戰，你會清楚看到表情與體溫的轉變，甚至感受到流出來鮮血的溫度」（文小喵）。「戰爭影像」的美學政治，讓我們看到死亡「血」流滿地的恐怖；「影像戰爭」的美學「幀」治，卻是讓我們看到「血」的溫度、流動速度與黏稠度，以極度詭異去熟悉化的高幀高解析影像襲面而來。這已不是「微面相學」的細節、顯微與變化，而是直接以高幀、3D、4K 來正面撞擊我們已然疲憊的感官，用一種近乎「光學潛意識」或「高幀下意識」的方式，直接給出滿臉充血暴紅的微血管、眼中的血絲與紅膜。[16] 身體不再是「人本主義」的身體，身體成為一團血肉組合的新感覺團塊；紅不再是血的指稱與戰爭的隱喻，紅成為一種挾帶著色度、溫度、強度的情動力量。

四 · 高幀倫理的「吸睛」與「震驚」

不論是《推手》、《喜宴》、《飲食男女》「父親三部曲」中傳統與現代倫常的掙扎、或是《喜宴》、《斷背山》、《胡士托風波》「粉紅三部曲」中個人性傾向與社會道德的衝突，抑或是《臥虎藏龍》的古裝武俠倫理、《少年 Pi 的奇幻漂流》的宗教倫理隱喻、《雙子殺手》的克隆人複製倫理等，倫理議題一直是李安電影研究極為核心的關注焦點，而其中又以標榜

16　「光學潛意識」乃出自班雅明對早期電影的評論，對李安而言「高幀下意識」恐更為貼近，一如他一再強調只要超過 60 幀，觀看不再有主觀意識作為錨定點而顯得如此下意識（Giardina and Lee）。也可參考李安在中文訪談中更為直接的表達：「超過 60 格以上，就不再像是別人的事情，已經是自己的事情，讓觀者很難置身事外」（馬斌）。

儒家倫理的切入角度最顯豐富。柯瑋妮（Whitney Crothers Dilley）在《看懂李安》（*The Cinema of Ang Lee: The Other Side of the Screen*）一書中，用儒家價值來談《推手》（49-58）。羅勃茲（Ronda Lee Roberts）在〈家父長主義、德行倫理與李安：父親真的比較懂？〉（"Paternalism, Virtue Ethics, and Ang Lee: Does Father Really Know Best?"）用孔子和亞里斯多德的德行倫理學，來探討李安的「父親三部曲」，以凸顯個人自由與儒家父權之間的折衝。葉月瑜與戴樂為則提出「儒化好萊塢」，認為李安的電影乃是在惡名昭彰的好萊塢產業體系中，「企圖重新找回一種代表禮貌、公平、真誠的價值與內涵」。他們更以李安的華人主題電影，來鋪陳儒家倫理規範的運作，如《臥虎藏龍》片尾玉嬌龍的縱身一躍，乃「帶有倫理意義上的報應的意味，如同將自己獻祭給儒家的秩序、威權和義務之神」（《台灣電影百年漂流》212, 232）。或是湯普遜（Michael Thompson）在〈儒家牛仔美學〉（"The Confucian Cowboy Aesthetic"）中探究李安如何反轉大美國個人主義的西部牛仔形象，不僅將牛仔男同志情慾化，更帶入儒家社會所強調人倫網絡的複雜糾葛。

　　這些「倫理」閱讀都有其獨到的切入角度與關懷，然似乎都過於強調本真自我的認同如何擺盪在傳統／現代、群體／個人、禮儀／慾望的兩極，也難脫東方主義之嫌（來自台灣的導演就一定得用儒家倫理為主要詮釋框架嗎？）。但更重要的關鍵，則是這些「倫理」閱讀基本上乃是圍繞在個別電影的情節、主題與人物刻畫之上，亦即只能鎖定在倫理議題的「再現政治」，而往往無法處理到影像自身所可能啟動的倫理思考。而本章從一開始便努力嘗試回答的核心問題——《比利‧林恩的中場戰事》明明是一部低調的通俗劇情片，為何需要動用 3D、4K、每秒 120 幀的最高規格？——

以及本章一心一意所欲開展的「高幀反戰」，正是想要跳出「再現政治」主導下主題式的倫理分析，回到「戰爭影像」中的「影像戰爭」，此「影像戰爭」不僅只是24幀與120幀之戰、2D與3D之戰，更是「高幀」作為「戰爭機器」（war machine）的流變組裝。[17] 此舉乃是希冀在談論任何「倫理責任」（responsibility）之前，是否有可能先重新找回對影像的「回應—能力」（response-ability），若無「回應—能力」又談何「倫理責任」呢？《比利·林恩的中場戰事》的「高幀」組裝正是一種測試，不僅是導演李安心中「人本中心」、「美學與情感的測試」，也是「非人本中心」的光學潛意識、高幀下意識、情動強度的測試，看其是否有可能重新激起對影像的「回應—能力」，此亦即本章對「高幀反戰」、「高幀倫理」的最終關切所在。[18]

因而本章從「微面相學」談到「微血管學」，從羞赧的臉紅談到暴力的臉紅，一心想要凸顯的正是如何得以感受「戰爭影像」中的「影像戰爭」、「反戰敘事」中的「影像蓄勢」，一種由高幀組裝所帶出「非中介—立即性」（im-mediacy）的情動強度，一種尚未表意為「血」的「紅」，一種「這不是臉，這是微血管」、「這不是微血管，這是紅」的持續「微分」。故「高幀反戰」從來不是用超真實細節、超高顯微來驚嚇、來恫嚇戰爭的

17　「戰爭機器」乃德勒茲與瓜達里在《千高台》（*A Thousand Plateaus: Capitalism and Schizophrenia*）所提出的概念，主要用以說明藝術創造與政治歧異所蘊含的流變潛力，乃是與國家霸權對抗的力量配置，並非指向由國家霸權所發動的戰爭或大規模毀滅性武器。

18　李安另一部目前世界最高規格的電影《雙子殺手》，其在影像敘事／蓄勢上所可能開展的「高幀倫理」，可參見本書附錄二拙著〈李安的高幀思考〉一文。然該文的「高幀倫理」思考主要集中「克隆（clone）邏輯」與「世代邏輯」在敘事／蓄勢上的衝突與疊合，而非「高幀反戰」。

血腥恐怖，也不僅僅是用「沉浸式數位真實」來讓人身歷其境，畢竟過多的血腥暴力或過於真實的身歷其境，也可能只是召喚出如電玩般更高強度的刺激或更為冷漠冷血的反應。如果二十世紀初「微面相學」與二十一世紀初「微血管學」跨越百年的並置思考，讓我們得以看到早期電影與數位高幀之間神奇巧妙、「虎躍過往」（a tiger's leap into the past）的跨歷史摺曲──亦即班雅明（Walter Benjamin）所謂的「辯證影像」（the dialectical image），那本章的結尾將再提出兩個早期電影的關鍵詞──「吸睛」（attraction）與「震驚」（shock），來再次開展《比利‧林恩的中場戰事》「高幀反戰」的思考，並期許能更加釐清其與當前 3D 與高規電影主流影像論述模式之間的差異。[19]

　　首先，何謂「吸睛電影」（cinema of attraction）？美國電影學者甘寧（Tom Gunning）最早提出此詞（亦翻譯為「吸引力電影」、「奇眩電影」），用以表徵電影發軔期的短片特色：不以敘事結構為主要訴求，而是結合了魔術戲法、馬戲團與歌舞雜耍般的視覺奇觀，讓觀眾目不轉睛、瞠目結舌，一如威廉遜（James Williamson）的《大吞噬》（*The Big Swallow*, 1901）所展現人嘴直接吞噬攝影機與攝影師的畫面。然此對嶄新影像的正面直視「睛／驚」驗，在後來敘事電影的發展中漸趨式微，電影的「吸睛」轉而成為依靠敘事的引人入勝、機巧電影的視覺操弄或大製作、大明星、大特效的堆疊。而當代 3D 影像與數位合成影像（CGI, computer-generated imagery）的出現，自是讓一批興致勃勃的電影學者將其直接視為「吸睛電影」的再

19　「虎躍過往」乃班雅明用語，其與馬克思主義、歷史哲（摺）學的連結，可參閱拙著《時尚現代性》頁 40-47。

起。以 3D 電影的「立體吸睛」（stereoscopic attraction）為例，不論是前所提及的《阿凡達》、《雨果》或李安的《少年 Pi 的奇幻漂流》，評論者極力凸顯 3D 所帶來的超級視觸感、Z 軸的新穎操作與負視差空間（negative parallax space）對敘事的截斷（Liu; Ross），視其為當代「吸睛電影」的文藝復興。

但若我們重新回到甘寧的「吸睛電影」，其所牽動的身體「睛／驚」驗及其所可能開展的倫理思考，恐遠遠超過當前「3D 吸睛電影」的談論模式，反倒是提供了我們另一種跨越百年、對高幀組裝「情動強度」的思考面向／相。甘寧比較了「吸睛電影」與後來敘事電影的「臉部特寫」，清楚點出其間的巨大差異：前者正面直視鏡頭的特寫本身就是吸睛之所在，而非後者的特寫僅為臉部影像的「放大」，用以推動或強化敘事（58）。此處我們並非要說《比利‧林恩的中場戰事》乃當代「吸睛電影」，畢竟《比利‧林恩的中場戰事》作為通俗劇情片的「敘事」結構甚為明晰。此處我們想說的是《比利‧林恩的中場戰事》在高幀臉部特寫時刻所出現的「微分」，既是「人」（驚慌失措卻被英雄化的美國大兵、瀕臨 PTSD 崩潰邊緣的美國大兵、無法抉擇是否該回返戰場的美國大兵）也是「非人」（情動強度的持續差異化、影像強弱動靜快慢的持續變化），既是「敘事」也是「蓄勢」，既是「情感」也是「情動」。否則我們將難以比較與說明，為何年輕演員歐文的高幀臉部特寫，其「吸睛」程度恐不亞於《暮光之城》電影系列的大明星克莉絲汀‧史都華，或是「匿名面相」伊拉克士兵的高幀臉部特寫，其「吸睛」程度恐不亞於《致命關頭》系列的大明星馮‧迪索，只因《比利‧林恩的中場戰事》給出了不一樣的「吸睛」，不一樣的「（非）人」。

因而《比利‧林恩的中場戰事》的高幀組裝乃是讓一部反戰、充滿人性關懷的通俗劇情片，出現了銀幕上非奇幻、非科幻但卻詭異有趣無比的臉部「吸睛」特寫，彷彿重新帶回電影發軔期曇花一現的神奇「睛／驚驗」。甘寧曾言，「劇場的展示壓過了敘事的吸納，強調震驚的直接刺激，或是出其不意，不去展開故事或建立劇情世界。吸睛電影不費力經營角色的心理動機或個人特質。它同時使用虛構與非虛構的吸睛力道。它的能量向外朝著對其認可的觀眾而去，而非向內朝著古典敘事必備、角色為基底的情境而去」（59）。但他大概也無法預期數位高幀的《比利‧林恩的中場戰事》，能讓向外能量與向內能量並行不悖、在劇情世界中不斷給出震驚的直接刺激。而甘寧的這段話，也順勢將我們從「吸睛」帶到下一個關鍵詞「震驚」。甘寧「吸睛電影」的當代論述，精采有餘之際也有其過於「人本中心」、「視覺中心」與「快感中心」的局限，故若我們回到早期電影理論有關「震驚」的論述，當可帶來更多衝擊高幀組裝「非人」情動強度的思考。我們試問：有沒有一種「震驚」乃是直接作用於神經觸動，而非以人類（觀）官能為主的視觸感或體觸感呢？有沒有一種「震驚」不是撞擊眼睛，而是撞擊大腦（非「情感大腦」，而是「大腦即銀幕」）呢？有沒有一種「震驚」乃是充滿莫名其妙的新奇與好奇，而非以翻腸倒肚的臟腑衝擊（visceral impact）或身歷其境、虛擬實境的空間感為主導呢？

誠如早期電影理論家齊格弗里德‧克拉考爾（Siegfried Kracauer）所言，電影影像乃直接作用於身體「髮膚」（"with skin and hair"），以迅雷不及掩耳的方式掠奪觀者所有的注意力：「在電影中展現自身的物質元素，直接刺激人的物質層；他的神經，他的感官，他全部的生理物質」。[20] 而將這種「震驚」所帶來的觀影「睛／驚」驗講得更好更精采的，首推班雅明莫屬。

他一再強調電影的出現，乃是將世界「用炸藥以十分之一秒的速度炸裂開來」，而電影影像的威力強大，更從炸藥意象轉換到子彈意象，「有如子彈般擊向觀眾，對他突如其來，因此具有觸感的特質」（"The Work of Art" 236, 238）。而班雅明之所以採用這些充滿爆裂撞擊威力的修辭，正是希望帶出電影影像直接觸動身體神經的強度與力道。正如他在〈超現實主義〉（"Surrealism"）中所言，超現實主義所造成的集體身體神經觸動，乃來自身體與影像的相互穿刺，而此相互穿刺乃是革命意識解放的必要形式：「只有當身體與影像在科技中如此相互穿刺，所有革命的張力才能成為身體般集體的神經感應（bodily collective innervation），所有集體的身體神經感應變成革命的能量釋放，唯有如此現實才能超越自身達於《共產黨宣言》所要求的境界」（239）。在該文的結尾，他更採用了一個充滿情動強度的譬喻，將人臉的容貌置換成鬧鐘的錶面，每分鐘劇烈鳴響六十下（239），以此傳達（超現實主義）影像與身體相互穿刺的情動強度與革命能量的集體釋放。[21]

班雅明談論「影像戰爭」的修辭本身，充滿了炸藥爆破或子彈撞擊威力的「戰爭影像」，而《比利‧林恩的中場戰事》與早期電影理論關鍵詞「震驚」的連結，亦是充滿了「戰爭影像」與「影像戰爭」的交纏。片中極力

20　此段引言出自 Marseille notebooks, Kracauer Paper 1:23，轉引自 Hansen, "'With Skin and Hair,'" 458。有關克拉考爾早期電影理論的相關討論，可參考本書附錄一〈電影的臉：觸動與特寫〉的第三部份。

21　此譬喻後來亦成為德勒茲對「情動（情感）－影像」（affection-image）的談論模式，他亦以鐘錶的錶面與指針的微運動來談論電影臉部特寫的情動強度（Cinema 1 87-88）。

鋪陳的乃是美國大兵比利在伊拉克戰場所遭受的驚嚇與創傷，最早的用語乃「彈震症」（shell shock），當代的用語乃「創傷後壓力症候群」。不論是鏡頭在球場與戰場之間的交叉剪接，也不論是舞台煙火與前線戰火的聲響爆裂，不可預期地從四面八方竄出，都讓我們清楚看到《比利‧林恩的中場戰事》對「彈震症」作為創傷「睛／驚驗」敘事鋪陳的用心，更讓我們直接暴露在另一種「彈幀症」之中（3D、4K、120 幀所給出比利臉部特寫的蓄勢力道），讓「震驚」同時成為「幀驚」。有評論者精準指出，當代有不少拍 PTSD 戰爭創傷的電影，如《拒絕再戰》（*Stop/Loss*, 2008）、《危機倒數》（*The Hurt Locker*, 2008）、《天堂信差》（*The Messenger*, 2009）、《美國狙擊手》（*American Sniper*, 2014），但卻也只有《比利‧林恩的中場戰事》的「高幀」科技，能讓影像直接鑽入神經系統（Nicholson）。但我們此處所談的「幀驚」，已不再局限於高科技所能帶來五倍幀數的「超真實」（hyper-reality）或沉浸式數位真實，而是要在高幀臉部特寫所可能給出的「幀驚」之中談倫理，亦即談影像「回應—能力」作為倫理思考的可能。當前談高規電影所可能帶來的視覺驚嚇與快感，主要放在 Z 軸的操作，如利用極端向銀幕前凸的「負視差」來攻擊觀眾，向觀眾投擲槍矛，讓怪獸撲向觀眾，這樣的刻意驚嚇與快感徹底不同於本章在概念化「幀驚」時所要凸顯的新穎、好奇、前所未見。部份「作者 3 D」電影已經給出了這樣的影像潛力，一如李安《少年 Pi 的奇幻漂流》已經打造出那讓人驚訝讚嘆的神祕世界，而「高幀」組裝的加入，更重新發掘了「臉部特寫」獨特的「幀驚」潛能，以跨越百年之姿，以「高幀」組裝重返早期電影對臉部特寫的癡迷，以「高幀」組裝重新改寫早期電影理論「微面相學」、「吸睛」與「驚嚇」的核心概念。

《比利・林恩的中場戰事》的「高幀倫理」，從來不是要以戰爭或PTSD的「身歷其境」，讓人在重度聲光刺激中飽受驚嚇或流連忘返，也不是要以毛孔、微血管、虹膜的顯微逼真作為電影行銷市場的視覺噱頭。「高幀倫理」所要面對與挑戰的，乃是疲軟無力的影像再現（戰爭影像的真實性如何還有可能），也是當前影像重度刺激—反應的不斷加強與輪迴，更是觀影經驗的慣性化與惰性化。若「習慣是身體對表達驚嚇的防衛抵抗」（Massumi, "Introduction" xxxi），那當電影不再「吸睛」、電影的「微面相學」不再帶來「震驚」之時，我們該如何重新找回對電影影像的「回應—能力」，不是倫理主體的「回應—能力」（反戰、反軍國主義、反英雄崇拜），而是「回應—能力」作為啟動倫理思考、建構倫理主體的萌發，只因倫理並不先於「回應—能力」而存在，一如主體並不先於思考而存在。然在當前仍不脫以數位美學模仿膠卷、以高解析度、高幀數的電視電玩畫面來理解高規電影的當代，走在影像實驗最前沿的《比利・林恩的中場戰事》絲毫不願取巧討好，才會一再落入以高規拍劇情片、殺雞焉用牛刀之譏。

　　而本章將「高幀」視為倫理思考的啟動點，乃是企圖開展「微」之為「細節」、「微」之為「顯微」、「微」之為「變化」、「微」之為「微分」的各種可能，一心要在「戰爭影像」之中感受「影像戰爭」、在「情感」之中承受「情動」作為影像與身體神經觸動的相互穿刺，讓一張張微血管充血、毛細孔纖毫畢露的臉，來重新喚起驚奇與好奇的「回應—能力」。若思考如閃電雷擊，只能感受而無法抉擇；身體並不選擇去思考，而是被迫去思考，因震／幀驚而思考（shock to thought），那如何讓大腦／銀幕產生新的突觸連接與通路，便成了打破影像慣性與惰性的倫理關鍵。或許唯有在此

倫理關注之中，《比利‧林恩的中場戰事》的「高幀」組裝才有逃脫高科技未來學的機會，才得以展現電影影像革命「將臨」（to come）的可能與不可能。

慢動作
Slow Motion

第三章

慢動作

蔡明亮與《郊遊》、《西遊》

什麼是「慢動作」？

傳統電影研究中通稱的「慢動作」，乃是由電影拍攝與放映速度「秒格數」（frames per second, fps）的變化所產生的特殊影像效果。一般有聲電影以每秒 24 格畫面的速度拍攝，再以每秒 24 格畫面的速度放映，而「慢動作」則是快拍慢放（以每秒超過 24 格的速度拍攝，再以每秒 24 格的正常速度放映）。反之，「快動作」則是慢拍快放（以每秒低於 24 格的速度拍攝，再以每秒 24 格的正常速度放映）。[1]「慢動作」與「快動作」、「間歇攝影」、「單格攝影」、「重複曝光」等特殊效果，皆歸屬於電影的「機巧鏡頭」（trick shots），多用以創造特異奇幻的視覺畫面。像台灣 1970 年代的瓊瑤三廳電影，多有男女主角在海邊以「慢動作」奔跑的浪漫唯美畫面。

1　在早期默片手搖放映機的時代，「慢動作」可以是由放映師在影片放映時調整放映速度所製造出來的特殊效果。而放映機改為馬達傳動後，放映速度不再由個別放映師操縱，且有聲片的問世，讓放映速度更加規格化，以確保聲軌不走調，於是「慢動作」的特殊效果製作，遂由放映階段轉移到拍攝階段進行。除此之外，尚有另一種在「沖印」階段改變動作速度快慢的手法，「抽格印片」（skip framing）乃是在光學印片的過程中，每兩格或三格抽印一格，而製造成快動作的效果（而非在拍攝過程中的慢拍）。反之，「重複印片」則是將一格畫面重複印一次或多次，而產生慢動作的效果（而非在拍攝過程中的快拍）。由沖印過程所處理出來的慢動作或快動作，可以讓單一畫面出現不同速度的影像，例如王家衛《重慶森林》（1994）在快動作人流畫面中夾入正常動作的警察（金城武），或是在外在世界的快動作中夾入慢動作的警察（梁朝偉）與女店員（王菲）。

或像香港 1980 年代吳宇森的黑幫電影，亦曾以小馬哥周潤發在槍林彈雨中慢動作的暴力美學經典畫面著稱。[2] 或像張藝謀《英雄》（2002）一片中的開場打鬥場面，在武打快動作與剪接快動作的同時，穿插特效水滴的慢動作，形成影像節奏的豐富變化。或像王家衛《花樣年華》（2000）中張曼玉穿著妍麗旗袍下樓買麵的慢動作畫面，讓身體姿態、配樂與攝影機移動合拍，悠緩流瀉出倦怠無聊的情感氛圍。不論從商業通俗劇到藝術電影，從動作片到科幻武俠片，「慢動作」在氣氛營造、節奏變化、情緒起伏、視覺特效上，都有其作為「機巧鏡頭」的特殊貢獻。

然本章所欲探討的「慢動作」，卻不指向此種透過拍攝與放映秒格數的差異變化所產生影像移動速度的緩慢，而是以正常秒格數拍攝，也以正常秒格數放映，卻產生整體影像呈現上的緩慢之感。用一般通俗觀後語的說法，就是「這部片子好慢喔」。而這種「慢動作」的電影，不僅成為近幾十年來各大國際影展的大贏家，更被視為當代「新亞洲浪潮」的重要風格。誠如法國電影學者尚—皮耶・漢姆（Jean-Pierre Rehm）所言：「這波新亞洲浪潮——很多導演都屬其中，蔡明亮亦是一員，這浪潮帶來很多影片創作，並沒有重組某種新的生活方式或影像，亦沒有行為模式需要模仿。相反地，片中幾乎沒有動作。在對話這麼少的作品裡，這種零動作，實在相當令人驚訝：沒有比手畫腳，沒有風流男子的停格畫面：是這微微放慢的影像效果讓我們感覺如此地熟悉」（〈雨中工地〉25）。而本章前半部正是要追問這種零動作、少對話、影像效果微微放慢的「慢動作」電影，究

2　另一種說法則是將此慢動作當成高度張力狀態下的「心理寫實主義」，越是千鈞一髮之際，時間速度反而變得更為緩慢，以便放大感知。而此快慢的對比，往往更成功牽動觀影經驗的強烈情緒反應。

竟是如何產生的？其美學風格為何？其文化意識形態為何？此種「慢動作」
電影提供了何種不同的時間感性？此種「慢動作」電影發展出何種不同的
身體姿態與城市空間的連結方式？以及此種「慢動作」電影將如何幫助我
們重新思考「全球在地化」下「台灣電影」或「新亞洲浪潮」的定位與被
定位？而本章後半部則將更進一步嘗試差異微分出多種「慢動作」的可能，
除了零動作、少對話、影像效果微微放慢的「慢動作」之外，什麼是蔡明
亮電影的「慢中之慢」，「慢動作」之中的「慢動作」？什麼又是蔡明亮
電影的「慢上加慢」，「慢動作」再疊加「慢動作」？而此「慢中之慢」、「慢
上加慢」又如何從二十世紀末走向二十一世紀，成為蔡明亮電影中一種新
的美學風格與影像思考？本章將以這一連串的提問為出發點，以蔡明亮的
電影文本為例，展開「慢動作」與「慢中之慢」、「慢上加慢」的理論概念
化與差異微分，看一看向來最被抨擊片子冗長緩慢的蔡明亮，如何透過零
動作、少對話、微微放慢的影像，透過耐心的等待、等待事件、等待時機，
來開展不一樣的「慢動作」、不一樣的「時間感性」與不一樣的「開放整體」
（the open whole）。

一・蔡明亮慢嗎？

　　1998 年在日本東京舉辦的「世界中的小津安二郎」研討會上，美國電
影學者喬納登・羅森堡（Jonathan Rosenbaum）發表了一場有趣的專題演講，
題目就叫做〈小津慢嗎？〉（"Is Ozu Slow?"）。[3] 他在開場時提及一個小故

3　後來此篇演講稿發表於電影研究網路期刊 *Senses of Cinema*，以下有關此專題演講的部份內
　容討論，乃根據此網路文章。此次小津研討會的參與者，尚包括來自台灣的侯孝賢與朱天文。

事，作為此講題之緣起。某日他在芝加哥的中餐館用餐，侍者在點菜時恰巧談到他極度喜愛臺灣導演蔡明亮。他見此侍者乃亞洲電影的同好，便語帶興奮地提到他即將出席在東京舉辦的小津研討會，但侍者的回答卻是「我不懂小津，他的電影如此之慢」。原本以為可以經由小津打開話匣子的美國學者，失望之餘，卻從侍者冷冷的回答中得到了學術的靈感，決定以小津電影的「慢」作為講題，好好深入探究一番。小津的電影慢嗎？電影的「慢」是什麼意思呢？世界知名導演布列松（Robert Bresson）、德萊葉（Carl Dreyer）、侯孝賢、阿巴斯（Abbas Kiarostami）、穆瑙（F. W. Murnau）、希維特（Jacques Rivette）、斯特勞布（Jean-Marie Straub）與蕙葉（Danièle Huillet）、塔可夫斯基（Andrei Tarkovsky）、賈克・大地（Jacques Tati）都很「慢」嗎？「慢」是好還是不好呢？

於是在東京的專題演講中，羅森堡提出了三種「慢」的假設。第一種假設：小津的「慢」乃來自日本文化的「慢」。如果誠如一些「比較文化」學者所言，歐洲文化的時間感集中於中間區段，而日本文化的時間感則偏向兩極（快則超快，慢則極慢），那小津的「慢」便是一種如同能劇、相撲、茶道一樣儀式化的「日本時間」。第二種假設：小津的「慢」乃來自跪坐的身體姿勢。如果大多數電影隱含的觀影位置，乃是站立或是行走中的人，那小津電影隱含的觀影位置，則是跪坐在榻榻米之上的人，由此連結著跪坐的攝影機與跪坐的人物角色。小津的「慢」讓我們重新回到「坐著看電影」的樸實認知與誠懇反思，徹底有別於當前主流商業電影用加速度造成「邊跑邊看電影」的假象。第三種假設：小津的「慢」根本是一種錯誤的推斷。如果帶入美國電影學者大衛・鮑德威爾（David Bordwell）電影「平均鏡頭長度」（average shot lengths, ASLs）的量化統計資料（以電影總片長

除以總鏡頭數所得鏡頭長度之平均值），小津早期的默片《我出生了，但……》（1932）為 4 秒，晚期的《東京物語》（1953）為 10.2 秒，《早安》（1959）為 7 秒（Bordwell, *Ozu* 377）。比較之下小津的電影不僅沒有由「快」（默片，黑白）變「慢」（有聲片，彩色），也沒有越變越「慢」。整體而言，若以 1960 年代好萊塢電影的「平均鏡頭長度」8 到 11 秒（Bordwell, *Figures* 29）為參考基準，小津電影似乎也沒有比其他世界電影更慢。因而羅森堡在東京專題演講的結論便是：動／靜、快／慢乃相對速度，我們無法用單一的方式回答「小津慢嗎？」之提問。小津電影的豐富多樣性讓此提問變得沒有意義，羅森堡相信與其要問小津是快是慢，不如改問我們迎向小津藝術成就的速度是慢是快，反倒更為貼切妥當。

於是「小津慢嗎？」的有趣提問，便在這種開放式的結論中不了了之。雖然這種轉移問題焦點的做法有些令人失望，但羅森堡的幾點假設與對小津電影細緻的文本分析，卻提供了我們對當代亞洲「慢動作」電影的一些基礎思考點。首先他提出「文化差異」與「時間感性」的問題，雖然其所引用的比較文化觀點偏向於「文化本質主義」（cultural essentialism）預設下的靜態二元對立模式（歐洲文化 vs. 日本文化，歐洲時間觀 vs. 日本時間觀），但卻提示出文化思考面向之重要。如何將此靜態差異（difference）轉換為動態區辨（differentiation），將文化本質轉換為文化踐履（performativity），如何將「現代性」與「遲至現代性」（belated modernity）帶入「時間感性」的討論，甚至如何將此問題拉至全球化速度競爭的今日，以開展出地域差異與在地想像的可能，恐怕都是後續必須認真面對與探討的重要議題。

其次，他成功提出身體姿勢（跪坐）作為一種連結的可能，不僅只是攝影機取景的高度與角度，也同時連結著攝影機運動的速度、人物身體運

動的速度與隱含觀影位置的速度。雖然在分析架構上過於簡化（站立或行走 vs. 跪坐），也缺少「身體電影」（the cinema of the body）的相關理論援引，但卻提供了電影「節奏分析法」（rhythmanalysis）的極佳切入點，此「節奏分析法」將不再局限於剪接速度的快慢（傳統上將電影節奏的快慢等同於影像剪接的快慢），而能將攝影機運動與被攝人物角色的身體運動都帶入考量。

但如果當初「小津慢嗎？」的提問，乃因芝加哥中餐館侍者的一句話而起，那麼讓我們持續好奇的，恐怕不是羅森堡的演講是否成功回應了該名侍者的困惑，而是該名作為蔡明亮粉絲的侍者，在覺得小津太慢的同時，是否也會覺得蔡明亮也很慢呢？好事如我們者，如果也同樣拿出鮑德威爾對蔡明亮電影所做「平均鏡頭長度」的量化分析資料比一比，就會立即發現小津的「慢」遇上蔡明亮的「慢」，真可說是小巫見大巫。根據鮑德威爾的「平均鏡頭長度」統計，蔡明亮的《青少年哪吒》（1992）為 18.9 秒，《愛情萬歲》（1994）為 35.8 秒，《河流》（1997）為 42.4 秒，《洞》（1998）為 52.8 秒，《你那邊幾點》（2001）為 64.0 秒 （*Figures* 292n55）。對鮑德威爾而言，台灣電影在侯孝賢的影響帶動之下，「平均鏡頭長度」越來越長，而此傾向更擴展成當代「亞洲低限主義」（Asian minimalism）最主要的影像風格之一。[4] 如果按照羅森堡專題演講中「長」（鏡頭長度）等於「慢」的預設來看，蔡明亮不僅比小津慢上好幾倍，蔡明亮的電影還一部比一部慢，而整個台灣電影都在比慢，甚至整個「亞洲低限主義」電影也都在比慢。

但是我們千萬不要忘記，當羅森堡帶入鮑德威爾「平均鏡頭長度」的量化統計而「假設」「小津慢嗎？」為一種錯誤推論時，此時最大的問題，反而成為「長」（鏡頭長度）等於「慢」的假設是否成立的問題。雖然羅森

堡對此量化統計方式有所保留，也指出其中有關默片（字卡、分段標題等）與有聲片的結構差異未被列入考量，但羅森堡似乎也無意中犯下大多數電影研究視「長」等於「慢」的想當然耳（電影「快」在剪輯速度的快，「慢」在剪輯速度的慢，而「長拍鏡頭」之所以慢，就在於少剪接）。[5] 鏡頭越「長」，電影就一定越「慢」嗎？「平均鏡頭長度」10.8 秒的《東京物語》，與「平均鏡頭長度」64 秒的《你那邊幾點》相比，前者一定比後者「快」，而後者一定比前者「慢」嗎？「慢」是一種「質」還是一種「量」？「慢」是一種「之內」（單一鏡頭之內的慢）還是一種「之間」（鏡頭與鏡頭之間的慢）？如果我們在此想要依樣畫葫蘆問上一句「蔡明亮慢嗎？」，而又

4　鮑德威爾指出好萊塢主流商業電影的「平均鏡頭長度」有越來越短的趨勢：1960 年代的好萊塢劇情片為 8-11 秒，1970 年代的 5-9 秒，1980 年代的 3-8 秒，1990 年代的 2-8 秒（*Figures* 26）。面對此「超快速剪接」的時代，莫怪乎他語帶嘲諷地說：「或許今日在好萊塢最基進的做法，就是把攝影機放在三角架上，在動作發生場景外保持相當距離，而讓所有的場景自己演出」（*Figures* 29）。而此對「好萊塢過動兒」的反諷，卻有趣地成為鮑德威爾對台灣電影風格的觀察基點。根據鮑德威爾的講法，侯孝賢乃此台灣電影「長拍鏡頭」的始作俑者，其「平均鏡頭長度」的統計資料：《冬冬的假期》（1984）12.2 秒，《童年往事》（1985）23.7 秒，《戀戀風塵》（1986）32 秒，《尼羅河女兒》（1987）27.6 秒，其中《風櫃來的人》（1983）因有不同的三個版本，分別為 18.6 秒，19.1 秒，17.7 秒（*Figures* 291n30）；《悲情城市》（1989）43 秒，《戲夢人生》（1993）82 秒，《好男好女》（1995）106 秒（*Figures* 217）。鮑德威爾也同時觀察了台灣 1990 年代其他導演的「長拍鏡頭」，如易智言、陳國富、吳念真、徐小明、林正盛與張作驥等人（*Figures* 292n55），並以此「長拍鏡頭」作為 1990 年代台灣電影的風格標誌。而鮑德威爾更將此侯孝賢影響擴及日韓，日本導演是枝裕和、韓國導演洪常秀、李光模等人也都以不同方式處理「長拍鏡頭」（*Figures* 231）。

5　俄國導演亞歷山大・蘇古諾夫（Alexander Sokurov）的《創世紀》（*Russian Ark*）可做最佳範例，該片「一鏡到底」完全沒有剪輯，但卻運用豐富流暢的場面調度與人物走位，絲毫沒有緩慢之感。此外，在台灣的電影術語翻譯中，長拍（long take）亦常被翻譯為「段落鏡頭」、「場景鏡頭」（依據法文的 plan-séquence）。

要同時避免「長」等於「慢」的思考窄化陷阱，那我們就必須回到「慢動作」的影像形式本身，重新擴大思考範疇：「慢動作」與故事情節發展的關係為何？「慢動作」與場面調度的關係為何？「慢動作」與人物身體動作的關係為何？「慢動作」與攝影機運動的關係為何？「慢動作」與蒙太奇剪接的關係又為何？換言之，「慢動作」之所以「慢」可能正是因為沒有太多「動作」：情節敘事作為一種「動作」的缺席，場面調度（包括進出走位、美術構成、影音構成等）作為一種「動作」的缺席，人物角色具目的性與自主意志性的行動作為一種「動作」的缺席，攝影機運動（左右橫搖，上下直搖，升降鏡頭，推軌鏡頭，伸縮鏡頭，手持攝影，空中搖攝等）作為一種「運動」的缺席，以及蒙太奇剪接作為一種「動作」的缺席。

然而「慢動作」電影並非要完全服膺於以上的諸多條件才叫「慢」。小津安二郎的《東京物語》可以用緩慢的人物身體動作（年老夫妻）搭配簡單的故事情節與場面調度，侯孝賢的《海上花》可以用長拍鏡頭配合左右橫搖的攝影機運動，再搭配豐富流暢的場面調度。相形之下，蔡明亮的「慢」就「慢」得相當徹底，最低限的故事情節，最低限的場面調度，最低限的人物身體動作，再加上「固定鏡位」與「長拍鏡頭」，要不「慢」都很難。而本章以蔡明亮的電影為主要分析文本的考量，不僅在於嘗試界定「慢動作」的「可能」，也在於嘗試界定「慢動作」的不可能。就美學風格形式而言，布列松的「慢」、德萊葉的「慢」、小津安二郎的「慢」、安東尼奧尼（Michelangelo Antonioni）的「慢」或安哲羅普洛斯（Theo Angelopoulos）的「慢」，恐怕都「慢」得相當不同。就算同被歸類為台灣電影「長拍鏡頭」代表人物的侯孝賢與蔡明亮，他們的「慢」也「慢」得非常不一樣。這裡指的不僅只是快／慢作為一種相對速度的比較而言，也

指的是「慢」作為一種影像風格建構形式「之內」的細緻差異,更指的是「慢」作為影像美學風格與文化意識形態構連方式「之間」的政治差異。

因而當我們說蔡明亮的電影很慢,台灣 1990 年代電影很慢,甚至「新亞洲浪潮」或「亞洲低限主義」電影很慢時,我們不僅是將「同中有異」的「慢動作」電影做「異中有同」的範疇歸類(歸類於作者論的蔡明亮,歸類於國家電影的台灣,歸類於區域連結的東亞),然而此「策略本質主義」(strategic essentialism)的詮釋模式,卻也無法排除其他的跨文化、跨歷史、跨地域的連結方式(例如蔡明亮的「慢」與安東尼奧尼的「慢」之連結,或希臘電影的「慢」之國族連結,或歐洲電影的「慢」之地理文化跨國族連結)。換言之,「慢動作」如果被當成蔡明亮電影、台灣電影與「新亞洲浪潮」或「亞洲低限主義」的主要影像風格,其中必然涉及「傳統的發明」(「慢動作」作為一種「文化差異」,如何在殖民經驗或現代化經驗遭逢過程中被創造定格、被標示強化)、「東方主義」的投射(「慢動作」如何經由國際影展的運作,成為亞洲新興電影的地域特色,而此「遲至現代性」的地域特色又如何構連歐洲電影發展史上二次大戰後「現代電影」的影像美學傳統,以達到一種地域錯位上的歷史懷舊想像,亦即在今日的亞洲看見昔日的歐洲),以及「全球在地化」的論述權爭奪(「慢動作」如何以作者論、國家電影或亞洲電影為基點,對抗好萊塢全球化的帝國霸權運作,以「遲緩兒」對抗「過動兒」,以「邊緣」對抗「主流」,以「藝術」對抗「商業」)。因此「慢動作」作為電影影像風格「描述」範疇的可能與不可能,不在於快/慢的相對(多快才叫快,多慢才叫慢),也不在共相/殊相的相對(異中求同,還是同中求異),而在於「慢動作」在形式風格與意識形態之間的不穩定、美學與政治之間的不穩定、現實與真

實之間的不穩定、意義與非意義之間的不穩定。故本章接下來所欲發展的「慢動作」概念，將徹底無法放諸四海，乃是緊貼著蔡明亮的影像文本（本書所進行七個電影術語的重新概念化過程，皆無法脫離特定影像文本的纏繞），更將隨著蔡明亮影像創作本身的不斷開展、持續變化（也包括技術層面的數位轉向），而讓「慢動作」概念本身得以持續差異微分，給出「慢中有慢」、「慢上加慢」的各種可能新契機。

二‧慢動作的時間顯微

　　如果「蔡明亮慢嗎？」的回答是肯定的，那蔡明亮電影到底有多慢？蔡明亮電影如何可以這麼慢？蔡明亮電影為何要這麼慢？《青少年哪吒》中父親苗天在家中上廁所的定鏡長拍，久到讓人不耐，甚至被比擬為「那宛如一場行為藝術的小解」（孫松榮，《入鏡｜出境》2）。《愛情萬歲》片尾美美楊貴媚在未完工的大安森林公園漫無目的地遊走後，坐在椅子上無助哭泣的三個定鏡長拍，長達六分鐘。[6]《河流》中父親苗天與兒子李康生

6　對於蔡明亮電影的「慢化」與「漫化」，也有不耐煩的批評家提出極為負面的看法，視其為 1990 年代台灣電影「影展紀實美學」影響下的偏頗發展：「無目的似的長拍其實已超出電影的寫實本質，而進入擬似監看器的紀實影像美學」；「長拍鏡頭理應以豐盈的影像訊息，負載戲劇的張力，併發而為影像語言：反觀監看器的長拍，單薄的影像力，成為最大的致命傷，最明顯的例子是片末三個長拍鏡頭配合清晰而單調的高跟鞋響聲，長達六分鐘在公園的跟拍，耗盡了觀眾的耐心，也枯竭了觀眾的想像力」（黃櫻棻 87, 89）。而本章正是企圖以「慢動作」（亦是一種漫無目的之「漫動作」）的時間顯微，來凸顯所謂漫無目的六分鐘跟拍，就在放慢放大「現在的切分」，視覺化時間的分裂瞬間，以「寫時主義」改寫傳統的「寫實主義」。

在黑暗的三溫暖手交的定鏡長拍，只有幽暗不明的影像配上微弱間歇的呻吟聲，漫長如無止境。《你那邊幾點》兒子小康半夜翻身起床，打開裝滿手錶的手提箱，拿出手錶調整時間，一隻接著一隻，沒完沒了，無對白，無剪接，無攝影機運動。面對這樣一以貫之的定鏡長拍與低限的情節、對白、身體動作，恐怕許多人都忍不住要問為什麼不剪？為什麼不動？為什麼不說話？而導演蔡明亮本人早就針對此類問題，準備好了答案：

> 對我，電影是那種可以傳達真實的媒體。當我看別人的影片時，我經常覺得時間太不真實，不是太短就是太長……在我的影片裡，我要時間是和影片的其他元素一樣的真實。每次拍片的時候，對我來說最難的也是去計算、去衡量時間，盡可能去做到最接近真實……我要讓時間與影像一樣真實。……在某些影片裡，為了表示主角等了滿久的時間，我們會看到煙灰缸裡有五根煙蒂。但通常這樣的鏡頭，我會拍這個角色抽五根香煙的時間。這是真實的時間。（蔡明亮、Rivière 訪談 84-85）

對蔡明亮而言，日常生活影像中少對白、少情節、定鏡長拍的「慢動作」，正是企圖掌握電影的「真實時間」，他不要用煙灰缸裡的五根煙蒂去「隱喻」時間的流失，他要讓角色抽完五根香煙，讓觀眾不僅「知道」並且「感受到」角色的焦慮不安而也同時變得焦慮不安。

但什麼是電影的「真實時間」呢？有一種簡單的回答方式，就是讓故事或事件時間─敘事時間─銀幕放映時間達成一致性。所以如果苗天上一次廁所需要兩分鐘的話，那就讓此影像畫面長達兩分鐘，如果小康手交勃起的時間需要五分鐘的話，那就讓此影像畫面長達五分鐘。但如此簡單的

回答，只是將「真實時間」等同於動作完成所需要的「實際時間」，而規避了「慢動作」作為美學影像風格在「電影本體論」上可能的理論開展。什麼是「真實時間」與剪接的關係？什麼是「真實時間」與攝影機運動的關係？什麼是「身體動作」與「時間」的關係？剪接過的時間較真實，還是沒有剪接過的時間較真實？面對此一連串的電影哲學提問，恐怕還是得回到德勒茲對「運動─影像」與「時間─影像」的討論之中一探究竟。對德勒茲而言，「運動中的影像」（image in movement）與「運動─影像」（movement-image）不同，前者的運動附著於影像中的人或物，例如畫面中正在奔跑的人或正在移動的汽車，後者則將運動「抽離」人與物，而成為「攝影機的運動」與「蒙太奇的運動」（鏡頭的連續剪接）。而此「運動─影像」提供了豐富的「官能感知─運動神經情境」（the sensory-motor situation），讓傳統電影寫實主義的「行動─影像」成為可能。但兩次世界大戰，卻造成了電影作為人類感知經驗與感知創作的巨大變革，「時間─影像」取代「運動─影像」，而「行動電影」也轉為「身體電影」。此時「時間」已不再經由攝影機運動與蒙太奇運動構成的「運動─影像」做間接表達，「時間」已在「時間─影像」中直接浮現。

　　在「時間─影像」的闡述上，德勒茲舉了兩個重要的例子。第一個是二戰後興起的義大利新寫實主義，以「長拍鏡頭」取代蒙太奇再現，而此電影美學形式的改變，緊緊扣連的乃是「真實」的曖昧（離散流動的事件，微弱斷續的連接），不再有提供行動的「官能感知─運動神經情境」，不再有人與世界的整體有機組構。但這樣斷裂與曖昧的「真實」，卻讓原本傳統寫實主義的「由感知到行動」（我行動），開放成「由感知到思惟」（我感覺，我思考）的義大利新寫實主義。「時間脫了臼」（"Time is out of

joint." 典出莎士比亞的《哈姆雷特》），反而讓時間脫離了「運動─影像」
（攝影機運動與蒙太奇運動）的間接表達，而直接浮現於「時間─影像」
之中。

　　而德勒茲的第二個例子，則再一次將我們帶回前段所討論過的日本
導演小津安二郎。對德勒茲而言，小津乃是發展「純粹視聽情境」（pure
optical and sound situation）的第一人（*Cinema 2* 13）（義大利新寫實主義早
期並無同步錄音，只能有純粹視境而無純粹聽境）。小津多以低角度的正
面定鏡，拍攝平淡無奇、無所事事的日常家居生活，無戲劇化情節發展，
偶有推軌鏡頭，也十分緩慢，形就一種極為壓抑低限的「官能感知─運動
神經」連結，卻高度開發了時間的直接表現，甚至此時的蒙太奇剪接，也
成為影像與影像之間的視覺標點，不再具有任何辯證整合的功能。而最讓
德勒茲嘆為觀止的，當屬小津《晚春》一片結尾超過十秒鐘的花瓶定鏡長
拍。此時小津不再是用蒙太奇來表現時間，而是用長拍來表現時間。時間
不再是間接附身於鏡頭與鏡頭「之間」的「蒙太奇」，時間已成為直接浮
現在鏡頭「之內」的「萌態奇」。[7] 小津之難能可貴，就在於拍出花瓶靜物
作為「時延」（durée, duration）的可能：「靜物就是時間，所有改變的事物

7　此處精采的翻譯乃參考黃建宏在《電影 II：時間─影像》中的譯註：「蒙太奇」
　　（montage）來自動詞「調裝」（monter），指稱由該動作進行之運作的名詞，而拉普雅德
　　（Robert Lapoujade）改稱的「萌態奇」（montrage）則是動詞「呈現」（montrer）的相同變型，
　　讓蒙太奇不再只是進行運動變幻的影像調裝，而同時成為時間的呈現（431n24）。

都在時間之中，但時間自己不改變」（*Cinema 2* 17）。[8] 小津的花瓶靜物長拍同時凸顯了時間的不變形式與時間的流變內涵，花瓶靜物長拍是「直接」的「時間—影像」，乃「純粹視聽情境」，不再隸屬於動作，不再經由蒙太奇的中介，而能真正給出時間綿延之中的變易。

　　雖然在德勒茲「時間—影像」的討論中，並不特別強調「長拍鏡頭」或「慢動作」，但他將柏格森（Henri Bergson）的「時延」成功帶入電影時間的討論，確實為我們此處企圖理論化蔡明亮電影中「真實時間」與「慢動作」的連結帶來出路。如果「真實時間」不等同於「實際時間」，「真實」（real）不等同於「現實」（reality），那思考「真實時間」作為「時延」的可能，就是思考零動作、少對話、影像微微放慢的「慢動作」作為「時間—影像」的可能。早期電影學者如班雅明（Walter Benjamin）或克拉考爾（Siegfried Kracauer）都曾將「慢動作」視為「時間的特寫」，但他們筆下的「慢動作」針對的乃是傳統電影研究中「快拍慢放」的「機巧鏡頭」，而我們此處所談零動作、少對話、影像微微放慢的「慢動作」，是否也有可能成為「時間的特寫」、「時間的顯微」呢？根據柏格森的說法，「時延」乃指時間連續流逝的動態運動。柏格森將「時延」與一般所謂的「空間化」

8　有關 durée, duration 的中文翻譯，最常被採用的乃是「時延」與「綿延」，而本章初稿亦採用「時延」的翻譯。但在目前眾多的中文電影專書中，「時延」幾乎與「時間」混為一談，甚至出現「長的時延」之奇特表達方式（鐘錶時間有長短，但 durée 則無）。故若回到柏格森與德勒茲對柏格森的電影新詮，durée 所凸顯的乃是時間的延續變化，在綿延中變易，在變易中綿延。本書原本打算將其翻譯為「延易」，以避免「時延」翻譯可能與時間（尤其是鐘錶時間）的混淆，也可避免「綿延」翻譯所無法凸顯的變化，然「延易」的中文翻譯雖較能掌握原有法文概念的重點，但畢竟並不常見，恐須一再解釋，故決定維持原有「時延」的翻譯，但會在必要處加以說明與區分。

了的「（鐘錶）時間」做嚴格區分，前者是時間之流中不斷開展的異質性複合體，後者是靜態顯現的同質化單位，前者為質，後者為量。如果「時延」指向「真實時間」的開放流動而非靜態顯現，我們就可以更加清楚，為何電影中零動作、少對話、影像微微放慢的「慢動作」絕對不能用「平均鏡頭長度」的量化分析來定義，因為「平均鏡頭長度」的概念，乃是建立在「空間化的時間」之上，將時間抽象分隔為等量的刻度單位（一分鐘六十秒，一小時六十分鐘），完全否定了「慢動作」所欲傳達的「真實時間」，亦即開放流動、持續變化、不可分割的「時延」。

若回到蔡明亮的電影，其之所以寧願長年忍受各種對其電影冗長緩慢的抨擊，或許就在於他所謂「我要讓時間與影像一樣真實」的堅持，或許就在於他為了維持「時延」的連續流動，所以堅持不言不語（不以過多的情節、對白或場面調度去干擾時間的連續流動）、不剪不動（不以過多的蒙太奇運動或攝影機運動去破壞、去打斷、去抽離、去中介時間的連續流動）。為了找出電影的「真實時間」，蔡明亮要用抽完五根香煙（比喻說法）的「時延鏡頭」，取代五根煙蒂的「剪接鏡頭」，要用六分鐘的長拍定鏡，給出行走與啜泣的「時延」（不只是看到角色在抽香煙、看到角色在行走與啜泣，更是感覺到時間的連續流動）。所以我們可以說，蔡明亮電影的「慢動作」或許正是一種朝向「時間—影像」的持續嘗試：如果「運動—影像」的出現，在於將「動作」抽離人與物，而交給攝影機運動與蒙太奇剪接，那蔡明亮的「慢動作」則是將「動作」重新放回人與物，但同時讓此「動作」變得如此平淡無奇、如此重複緩慢，以至於不會回復到「運動—影像」之前的「運動中的影像」，而是悄悄轉化為「運動—影像」之後的「時間—影像」。所以我們可以說，蔡明亮的「慢動作」就是一種「時間—影像」，

讓我們直接視聽到單一鏡頭「之內」時間的連續流動（上廁所的苗天，哭泣的楊貴媚，不斷撥錶的小康），鏡頭與鏡頭「之間」緩慢而不朝向辯證整合的時間綿延（公園遊走的三個長拍定鏡之間的微弱接續）。蔡明亮的「慢動作」就是一種由低限的情節發展、低限的場面調度、低限的身體動作、低限的攝影機運動與剪接所最終形構出的「純粹視聽情境」，而也唯有在此「純粹視聽情境」中，蔡明亮念茲在茲的「真實時間」乃有可能直接浮現。

三・「機器—人」小康：真實身體的時延

而蔡明亮電影中的「真實時間」永遠是沾黏在「真實身體」之上的，要談蔡明亮電影裡給出「真實時間」的「慢動作」，就不能不談李康生「慢動作」的「真實身體」。如果「真實時間」是一種對「時延」的敏感、對「純粹視聽情境」的貼近，那「真實身體」是什麼？怎樣的身體比較「真實」？怎樣的身體最能帶出無盡流動的「時延」？怎樣的身體最能抵擋表意的進行，最能抗拒身體的隱喻化、象徵化？從蔡明亮的第一部電影《青少年哪吒》開始，小康不僅成為蔡明亮電影最重要的組成班底，小康的身體更成為蔡明亮影像風格發展中的決定性因素。蔡明亮曾語帶深情地表示：

> 我希望小康永遠不要變成演技派演員，起碼在我的電影裡不要，像布列松電影那些面目肅然、言語平淡的演員，從來就不被討論所謂的演技，卻顯得更具說服力與動人。
>
> 走路、喝水、吃飯、洗澡、睡覺、小便、打嗝、嘔吐、殺死蟑螂、

割腕自殺、把西瓜當保齡球扔、躲在別人的床底自慰、把腳伸進洞裡……　小康天生比別人慢兩拍的節奏來做這些日常、重複、無甚意義、偶爾脫軌的動作，竟然為電影創造了一種特殊的時空氛圍：接近真實，也是我努力的藝術表現。（《你那邊幾點》155）

在蔡明亮的眼中，小康的「真實」不僅僅是因為小康（李康生）作為戲裡戲外一致性的「真實姓名」，或以大專聯考失利（《青少年哪吒》）、脖子病痛（《河流》）、喪父（《你那邊幾點》）等事件作為戲裡戲外貫穿性的「真實經驗」，更在於小康之不會演戲，也不要他演戲，小康就以小康的方式進入蔡明亮的電影，to be and to behave, not to act（Rapfogel）。

　　而最讓蔡明亮慶幸的，正是已經演過蔡明亮所有劇情長片的小康，不僅還沒有變成演技派演員，甚至還沒有變成演員（即便已獲多項國內外影展的最佳男主角獎）。小康作為「非演員」的弔詭，正是由「非職業性的演員」（non-professional actors）到「職業性的非演員」（professional non-actors）的弔詭。[9] 而小康的身體之所以「真實」，除了來自此「非演員」的動人說服力外，更來自此身體所不斷從事的日常生活慣性動作，走路、吃飯、睡覺、如廁。小康身體之所以「真實」，正是因為沒有高潮迭起戲劇化的情節牽引，沒有表徵內在心理複雜糾葛的獨白，也沒有風格化的身體表演，有的只是生活中一再重複、單調無聊的慣性動作，將日常生活的平庸瑣碎狀態推到極致。而更重要的是，這些重複無聊的動作，還是以小

9　對德勒茲而言，此種新類型的演員，出現在義大利新寫實主義的早期，乃是讓「身體電影」成為「時間－影像」的重大關鍵。學者勞倫斯（Michael Lawrence）也以「非職業明星」（non-professional star）的角度來談李康生在華語電影明星研究中的特殊地位。

康天生慢兩拍的身體節奏來完成，而此身體節奏的「慢」，讓重複這些動作的身體顯得越發「真實」：緩慢成為「一種浮凸身體於日常生活狀態下的衰落（而凋零）的時間進程」，「連結了電影角色慣常的姿態行為，一種近乎麻木停頓與孤獨寂寞而不能相互接觸身體的獨存生活方式」（孫松榮，〈蔡明亮〉39）。換言之，慢兩拍（還不只是慢半拍而已）的身體「慢動作」，配合著不言不語、不剪不動、定鏡長拍的「慢動作」，讓身體在日常生活狀態下的「時延」浮現，讓身體成為一種存在狀態的可感知性、一種「純粹視聽情境」的浮凸。

因此我們可以說小康的「真實身體」，不僅擺盪在「非職業性的演員」與「職業性的非演員」之間，也擺盪在「再現」（representation）與「出現」（presentation）之間、「表意身體」（signifying body）與「非表意身體」（non-signifying body）之間。我們要談論電影中的「真實身體」，很容易被斥為幼稚單純的「電影本體論」，不僅忽略影像本身的「中介」，更有將身體作為一種再現「符號」，直接等同於外在世界「指涉物」（referent）的危險。但我們也不要忘記電影特具的「心理自動裝置」（psychomechanics）或「精神自動裝置」（spiritual automaton），正是讓「前語言」（pre-linguistic）的影像與符號系統，與語言的影像與符號系統，彼此相互迴入，而不能以後者完全取代前者。[10] 要如何談出「真實」作為一種「語言」影像與符號系統的暫時剝落，一種「前語言」影像與符號系統的暫時揭露（當然剝落與揭露的字眼，依舊充滿 presence/absence 的語言陷阱，而「前」的用法，也依舊充滿本源、初始的存有論陷阱），如何讓「真實」成為「語言符號」與「前語言影像」在相互迴入過程中的「往返」，讓「真實」成為「粗裸物質性」（raw materiality）、「物質即影像」的虛擬性開展，便是我們邁出

當代「語言轉向」理論困境的重大挑戰。[11]

　　而小康「低限身體」所提供的，正是一種身體的「粗裸物質性」與身體的「純粹感知」之可能。正如黃建宏所言，小康的「真實身體」是「幾近零度的肉體，那個去除掉所有上鏡頭、戲劇性美學可能的純粹肉體（因

10　「心理自動裝置」與「精神自動裝置」皆為德勒茲用語，在於強調影像作為一種「自動」串連、一種「思惟機器」（thought machines）的可能，亦即「大腦即銀幕」的自動播放、自動觀看，不再受制於主觀意識的主體掌控，以凸顯非主體記憶（nonsubjective memory）（不具意識、沒有人稱的純粹記憶，乃是比思考更快的「非思」the unthought）與非序列時間（nonchronological time）的樣態。正如德勒茲在〈大腦即銀幕〉的訪談稿中所言，「我不相信語言學或精神分析可以對電影有所助益，相反地，大腦生物學或分子生物學倒是可能有些用處；思惟是分子性的，而分子性速度合成了我們緩慢的存有，用米修（Henri Michaux）的話來說：『人是一種緩慢的存有，這種存有全歸功於那些奇幻的速度』。像腦部的迴路和串連並非先行存在於所傳遞的生理刺激、細胞體和粒子之前，就像電影之所以不同於戲劇是因為它透過粒子來構成形體，形體的運行無法先行存在於粒子之前；不過這其中的串連卻又時常是弔詭的，絕非只是影像間的簡易連結，真確地說由於電影將影像置入運動態，或說賦予影像一種自動─運動，使之不斷地、一次次通過腦部迴路」（18-19）。而有趣的是，本章所企圖嘗試的，正是此比思考更「快」的「非思」，如何與「慢」動作的電影影像產生理論連結的可能。

11　對德勒茲而言，造成當代理論「語言轉向」的主力來自結構語言學 semiology 之影響，而 semiology 與 semiotics 之間乃存在著巨大的差異（雖然在當代理論中兩者常被混為一談）：前者以瑞士語言學者索緒爾（Ferdinand de Saussure）的學說為主，後者以美國哲學家皮爾斯（Charles Sanders Peirce）的學說為主；前者將不同表達形式的「物質性」，皆化約為語言符號系統的普世「結構」，而後者則凸顯「非表意」與「非句法結構」的物質，包括官能的、運動的、強度的、情感的、節奏的、音調的、語言的（口述與書寫）各種不同表達形式之「物質性」（Deleuze, *Cinema 2: The Time-Image* 29）。而德勒茲的尊 semiotics（皮爾斯）、抑 semiology（索緒爾），正具體展現他在電影哲學上的堅持：電影不是一種語言，電影乃是 semiotics，而「時間─影像」純粹視聽情境所導引的，正是「前─語言影像與前─表意符號」（pre-linguistic images and pre-signifying signs）之潛在開展性，正是剝落一切之後（對象物，意向性，自主行動，語言表意，身體表意）「存在狀態的可感知性」。

此，康生的裸是必要的，唯有裸身才得以視見生命的質量和活動，才得以對比出物質相對於生命的過度生產，正是這節制的單純性批判了資本主義後工業社會的過度和非人性）」（〈沉默的影像〉54）。小康的身體作為生命（時延）的質量與活動，就在其純粹性，不承載身體作為隱喻象徵、身體作為戲劇性美學的可能。[12] 但這並不是說小康的身體不表意，小康身體的「出現」無可避免地同時帶來了「再現」（歷史文化的鑲嵌）：西門町青少年的身體，大專聯考落榜生的身體，哪吒神話寓言的身體，兒子的身體，同性戀或性向不明的身體，社會邊緣人的身體。但我們不要忘記的是，小康的身體之所以「真實」，正在其身體不只是「再現」（進入「影像銀幕」與語言系統的「表意身體」，身體不只是身體），而是在「再現」的同時也啟動了、揭露了「出現」的迴入（非表意身體，身體就只是身體，吃喝拉撒睡的身體，「粗裸物質性」的身體，純粹的身體）。透過重複單調的日常生活慣性，透過慢兩拍的緩慢時間進程，小康的身體好像可以讓「表意身體」與「非表意身體」瞬間相互迴入的過程，變成了「慢動作」，讓「表意身體」暫時剝落為「非表意身體」。就像小康身體的「痛」，在「痛」作為一種家庭與社會徵候、「痛」作為一種「疾病的隱喻」、「痛」作為一種內在的表達之外，還可以最終剝落成純粹的身體感知：痛就只是痛。小康「慢動作」的「低限身體」、小康「幾近零度的身體」，充分展露了在表意與非表意之間交相迴入的過程中，「出現」作為「再現」的「前—版本」（pre-version）、「次—版本」（sub-version）或「變—版本」（per-version）

12　然而此處的「非人性」批判，還是讓小康的「純粹肉體」不夠純粹，此肉體依舊成為批判資本主義過度生產的「載體」，依舊保有身體作為一種隱喻的「表意」殘餘。

的「慢動作」。[13] 相形之下，絕大多數（演技派）演員的身體都是「快動作」，快到只見「表意」難見「非表意」，快到只有「再現」沒有「出現」。[14]

　　而小康身體的「真實」，正是因為攝影機的在場（而非不在場）而更顯得「真實」，因為此「真實」不是外在世界的現實或指涉物，此「真實」乃是攝影機與身體的連結方式，經由攝影機帶出身體虛擬開放性的連結方式，正如德勒茲所言，「電影並不複製身體，而是用時間的顆粒來製作身體」（德勒茲，〈大腦即銀幕〉26）。蔡明亮曾經形容小康是「慢動作的機器人」，乃是呼應前面引文所言，小康天生慢兩拍的身體動作。「慢動作的機器人」原本是用來描繪小康身體移動的速度很慢、很笨拙、很僵直，就像機器人一樣，但此處我們卻也可以拿「慢動作的機器—人」，來進一步理論化蔡明亮電影中小康「真實身體」的「時延」。「機器」與「人」之間的流變連接號，正是用來凸顯攝影機作為一種「機器」與「真實身體」的創造性連結。蔡明亮至今的主要影像創作（11 部長片與多部短片），就某種程度而言，就是讓小康成為「機器—人」的影像連結。然而小康作為蔡明亮電影的「現在進行式」，與其說是小康影像的「建構」，不如說是小康影像的「解構」：小康徹底成為「間主體」（subjectivity-in-between）或「間

13　嚴格說起來，本章在論述「出現」與「再現」的相互迴入時，並未再進一步區分「出現」與「再現」的孰先孰後，是先「出現」再「再現」，抑或是在「再現」中亦可不斷剝落揭露「出現」。但可確定的是德勒茲兩本電影書之重要所本，乃美國哲學家皮爾斯對 firstness-quality, secondness-relation, thirdness-mediation 之區分。

14　本書第七章將繼續針對此「表意－非表意」、「再現－出現」的相互迴入，帶入阿岡本（Giorgio Agamben）有關「意象」（image）與「姿勢」（gesture）的差異微分，來進一步說明蔡明亮電影的影像潛能。

身體」（body-in-between）的「流變（變易運動）」（becoming）。蔡明亮拍片的速度並沒有特別以「慢動作」著稱，但蔡明亮影像創作在捕捉「小康」作為一種「變異運動」的耐心，確實堪以「慢動作」傲視群倫。自 1992 年長片《青少年哪吒》一直持續到 2020 年的長片《日子》，自 1991 年的電視單元劇《小孩》一直持續到 2018 年的短片《沙》，蔡明亮至今所有的影像創作幾乎都是用來記錄小康成長過程的「慢動作」，此種投入與專注，確實是電影史上難得一見的特例。莫怪乎蔡明亮語重心長地一再表示：「我的電影就是小康的電影」（《你那邊幾點》155）。

所以想要理解蔡明亮對「真實時間」的執著，與其問苗天上廁所需要多久時間，楊貴媚哭泣需要多久時間，不如問小康從青少年到中年需要多久時間？蔡明亮以紀錄片般的耐心，企圖「保存時間狀態」，不是將時間或小康的身體「戀物化」（fetishize）為銀幕上的影像，而是以「機器—人」的方式與時並進、與時俱延。[15] 就像《你那邊幾點》裡同時處理兩種截然不同的「機器—人」影像連結，一種「快動作」，一種「慢動作」。片中「快動作的機器—人」是法國知名演員李奧（Jean-Pierre Léaud）（歐洲電影「非演員」的重要代表人物），此處的「快」不是指他的身體動作快，而是指

15　在裴亞（Olivier Joyard）的閱讀中，蔡明亮的電影將小康的身體「物神化」（戀物化），與論文此處所欲開展的「真實身體的時延」正好背道而馳。裴亞指出「電影創作者盡情地仔細檢視著這些身體，他使它們成為物神般的存在。我們會記得他對李康生的臉、腿、上身所下的工夫。蔡明亮曾說他希望拍攝他成長的過程，而且每一次他都成為青春燦爛的代表，像是慾望不變的向量。而他不願承認的恐懼則是害怕李康生的五官改變。李就像是一座雕像，驚奇地看到周圍的人老去，為消失所威脅」（〈身體迴路〉51）。此種閱讀以身體的「物神化」來固置時間的流動，完全忽略了蔡明亮電影中小康「真實身體」作為時間「變易運動」的面向。

在《你那邊幾點》單一一部影片的時間壓縮中，他由「男孩」變成了「老人」，由楚浮 1959 年《四百擊》（*Les quatre cents coups; The 400 Blows*）片中的小男孩（小康在房間中一再觀看的電影片段），變成了片尾巴黎公園中的老人（與湘琪偶遇而簡短交談）。「快動作」在於「男孩」—「老人」此兩個影像之間大量的時間刪節、跳躍與斷裂。而片中「慢動作的機器—人」依舊是小康，他的「慢」不僅是身體動作依舊慢兩拍，更是「時間—影像」的連續流動，從上一部影片流向這一部影片，也將由這一部影片繼續流向下一部影片，而讓「機器—人」小康持續開放出生命的無盡虛擬性。16《你那邊幾點》不只是台北與巴黎七小時的「時差」問題，《你那邊幾點》更是「慢動作機器—人」影像連結的「時延」問題。「時差」是空間化時間的可切割，「時延」是時間連續流變的不可切割，而「真實身體」的影像流變是「時延」不是「時差」。

四・台北不見了：真實空間的時延

如果蔡明亮電影中的「真實時間」永遠沾黏在「真實身體」之上，那蔡明亮電影中的「真實身體」也永遠沾黏在「真實空間」之上。所有對「真實身體」的討論，都無法將身體框限在當下此刻的顯現，「身體永遠不會只在當下此刻，身體包含了之前與之後，疲憊與等待」（Deleuze, *Cinema 2* 189），而所有對「真實空間」的討論，都無法將身體與空間抽離，將時間

16 此有關李奧－小康作為「快動作的機器－人」／「慢動作的機器－人」之比較，也將出現在本書第七章有關《臉》的相關討論之中。

與空間抽離。蔡明亮電影中最重要的「真實空間」，當屬小康從小到大居住的國宅公寓，號稱蔡明亮家庭三部曲的《青少年哪吒》、《河流》與《你那邊幾點》，都是以「小康之家」為主要的空間場景。看過這三部電影的觀眾，對「小康之家」的空間格局與屋內擺設（客廳、飯廳、房間、陽台與衛浴的位置，時鐘、神龕、沙發、匾額、飯鍋、魚缸等偶做調整卻極為低限的擺設物），恐怕就如同對小康身體的銀幕影像一般瞭若指掌。[17]

那如果小康的「真實身體」在蔡明亮的電影裡成為一種「時間—影像」，那小康居住的「真實空間」是否也可能成為一種「時間—影像」、一種「時延」呢？是否這個平凡尋常的房子，就如同小康平凡尋常的「真實身體」一樣，都能以「慢動作」讓時間顯微，讓表意與非表意、出現與再現的迴入過程慢化與漫化，讓不只是房子的房子就只是房子，讓房子的「粗裸物質性」直接浮凸出來呢？首先，為什麼要是小康自己的家？當然針對此提問的回答方式，可以來自蔡明亮對空間真實性的要求（不是片廠裡搭出來的場景與道具，而是現實生活中真正在居住、在使用的房子），也可以來自拍片經費的考量（用小康自己的家省錢省事），更可以來自「非

17　誠如林建國所言，「這重要之物是房子（公寓），所扮演的角色比人還吃重。跨身劇場和電影，最後並在電影場域裡流連不去，可能就是因為他無法將所鍾愛的房子搬入劇場。我們無法想像舞台上有一座漏水的房子；只有在電影裡，它漏起水來才像是一個角色在獨白與哭泣」（〈蓋一座房子〉68）。但本章在此所欲嘗試的，與其說是房子的擬人化（有如哭泣的角色），不如說是身體的房子化（小康之家作為小康身體習慣－居住－慣習的連結）。誠如陳莘所言，對大多數看過蔡明亮「台北三部曲」的觀眾而言，「大概都能畫出小康家中的平面圖」（186），而她也在她所撰寫的《影像即是臉》中直接畫出「小康之家」的平面圖，可參見該書頁187。而葉月瑜與戴樂為亦對「小康之家」的物件——蔣介石題字的「親愛精誠」書法、中國地圖、大同電鍋、魚缸等——有仔細的描繪與分析，可參見其《台灣電影百年漂流》頁276-280。

演員」的考量（不要小康演戲，只要小康在他自己最熟悉、最放鬆的環境裡 to be and to behave）。但更重要的回答卻是，用小康自己的家乃是要帶出小康身體姿態與房子之間的一體成形，帶出身體習慣─居住─慣習（habit-habitation-habitus）之間的一體成形。身體與房子不是相互分離的，身體與房子在時間的連續流動中早已相互形塑、相互連結，小康的身體居住在房子之中，房子也居住在小康的身體之中；小康身體的一舉一動都有房子形塑的刻印與痕跡，房子的一角一落也都有小康身體的成長與記憶。小康的身體姿態作為一種「時延」，只有在「小康之家」作為一種「時延」的環境氛圍中，才得以完全展現。而慢兩拍的小康與慢兩拍的小康之家，已讓人無法分辨是小康的慢兩拍讓小康之家變得更慢，還是慢兩拍的小康之家讓小康變得更慢。於是「慢」從時間的速度，轉變為身體與空間的速度，從「表意」（「慢」作為一種跟不上時代腳步，「慢」作為一種社會邊緣化的老兵家庭與大專聯考落榜生）迴入到「非表意」（「慢」作為一種浮凸於日常生活狀態下的時間進程，靜物般緩慢的身體，有如靜物般緩慢的房子）。[18]

18　然而在談論蔡明亮電影中真實身體與真實空間的同時，我們也必須面對其少數幾部電影（如《洞》、《天邊一朵雲》、《臉》）所呈現的歌舞片段。這些以華麗服裝與誇張布景道具堆疊出的歌舞片段，似乎與本章目前所一再強調的真實時間、真實身體與真實空間有所出入、有所斷裂。但這些誇張露淫（campy）充滿男同志次文化想像、甚至跨文化、跨語際（《臉》）的歌舞片段，卻仍然可以被讀成「真實」影像的一部份，而非「真實」影像的對立。如果「真實」不等同於「現實」或「寫實」，那些歌舞片段所展現的「幻象」，或許正是光符與聽符在老歌作為「時間─影像」、作為聲音的純粹物質性時所生發的新感性連結。這些以真實身體「扮裝」、真實空間「改裝」的歌舞片段，多以 1950、1960 年代香港國語老歌（如葛蘭等）作為視覺影像與聲音影像的焦點，老歌「懷舊」氛圍的時間性（過時）與老歌曲調節奏的時間性（過慢），都更強化而非削弱了蔡明亮電影的「慢動作」。

因而，此處的「小康之家」同時提出了兩種層次彼此疊合的閱讀方式，就如同小康的「真實身體」同時提出了表意與非表意、再現與出現兩種層次彼此疊合的相互迴入。就第一個「隱喻」層次而言，「小康之家」對外傳達出中下階級的家庭社會位階，對內傳達出「家」原本應當作為愛與關懷的私密空間想像。而此「隱喻」層次的衍生，就啟動了許多電影學者筆下「小康之家」的精采詮釋：存在主義式的居住（林建國，〈蓋一座房子〉；許甄倚），房子與日常生活私密空間儀式（張靄珠）等。而此「隱喻」式的房子閱讀，讓房子不只是房子，房子是階級，房子是性慾，房子是老兵家庭（客廳掛有蔣中正落款的「親愛精誠」匾額），房子是國宅，房子是Dasein。而就第二個「字義」層次而言，「小康之家」就是小康居住的房子（house 而非 home），擺設極為簡單的水泥房子，三房兩廳的房子，會漏水有蟑螂的房子（漏水就只是漏水、蟑螂就只是蟑螂）。「去隱喻化」的「小康之家」，就成了德勒茲所謂的「任意空間」（espace quelconque, any-space-whatever），無法被辨識（想像秩序與象徵秩序的辨識系統）、無法被歸類（歷史文化的歸檔）、空無（沒有意識形態的製碼與解碼）、閒置（只有日常生活的單調反覆）。[19]而也惟有在此「去隱喻化」的時刻，「小康之家」

19　學者羅多維克（David Norman Rodowick）對德勒茲的「任意空間」有相當精采的評介：「與其說它不明確（indefinite），不如說它尚未固著（indeterminate），它是一種虛擬組合，一整套偶發的可能性」（75）。換言之，「任意空間」的無法辨識（無法標示出確切的歷史與地理位置），與當代全球化理論中「非地方」（non-place）或「類屬城市」（the generic city）的無法辨識並不相同，前者的無法辨識來自「實顯」與「虛隱」之間不斷快速往返的不可區辨性，畛域化、去畛域化與再畛域化所造成的多重性影像層疊，而後者的無法辨識則來自全球流動空間所造成的同質化，抽離了歷史與地理的真實性差異，乃是將「地域性」（locality）抽象成為類同的符號語言空間。

作為「真實空間」的可能才得以浮現，才得以像小康的「真實身體」一樣，成為「純粹視聽情境」，成為可感知世界的「字義」（literalness）：有看而沒有到（字義到不了隱喻），有聽而沒有見（感知到不了認知），甚至有情（情動）而無感（感情）（亦即有作為動情力的 affect，而沒有具主體意識與內在心理的 affection），或有感（感動）而無知（感知）（亦即有作為感動力的 percept，而沒有具主體意識與身體感官的 perception）。「真實」所開放的，不僅只是時間的連續流動，「真實」所開放的，更是「非演員」、「非觀眾」、「非電影」作為「非人」（non-human）（去主觀意識、去封閉主體的連結組構）的無窮盡流變（「慢動作」之為「時延」、之為「變易運動」）。

而如果此時我們把「身體─房子」置換為「身體─城市」，就可以更進一步觀察為何一心一意想要記錄小康「真實身體」時間狀態的蔡明亮電影，拍小康就要拍小康之家，拍小康就要拍台北。[20] 從小在台北長大的小康，青少年時期喜歡混跡西門町，而在 1991 年與同樣喜歡混跡西門町的蔡明亮不期而遇。台北之於小康，就如同小康之家之於小康，都是「身體習慣─居住─慣習」的連結與開展。而「身體─城市」與「身體─房子」一樣，都是用連接號去凸顯彼此之間的相互迴入、內翻外轉。身體與城市之間的連接號，不只是將「城市身體化」（將城市視為一個身體）或「身體城市化」（將身體視為一座城市）而已，而是更為基進地去思考「並不先於城市而

20　台北一直是蔡明亮電影中最主要的身體─城市，後來先後為了爭取高雄市政府與台中市政府「城市行銷」的補助與協拍，也在《天邊一朵雲》（2005）加入高雄蓮池潭龍虎塔等地為背景的歌舞片段，或在《郊遊》中加入台中市舊糖廠等地的取景。但整體而言，蔡明亮電影的基本情境氛圍與影像風格，仍是以台北作為身體─城市的持續開發。

存在的身體」與「並不先於身體而存在的城市」，以及更為基進地去思考「身體中的城市」與「城市中的身體」。台北是小康身體的房子，小康的房子也是台北的身體，小康的身體更時時刻刻「體現」（embody）著台北的時間與空間，虛擬著台北的過去與未來。所以在蔡明亮的電影裡，台北不是對象，台北是現象，台北不是背景，台北和小康一樣是主角。蔡明亮的電影記錄了小康身體的「時延」，也同時記錄了小康身體—房子與身體—城市的「時延」，如果前者的記錄影像「解構」（「間主體」、「間身體」的「變易運動」）大於「建構」，那後者的記錄影像也是「消失」多於「顯現」。

為什麼蔡明亮的電影可以把作為「真實空間」的台北拍不見了呢？蔡明亮是在拍不見了的台北呢？還是在拍台北的不見呢？「台北不見了」最簡單的第一種說法，乃是蔡明亮的電影並未採用主流電影慣用的城市再現手法，例如用廣角、鳥瞰鏡頭、大遠景來想像建構台北作為一個城市的整體性，而是將城市空間化整為零到電玩店、旅館、三溫暖、天橋等場所，更進一步聚焦於公寓房子的「室內場景」。「台北不見了」的第二種說法，當然是蔡明亮的電影見證了台北城市的變遷，記錄了台北地景標誌與建築物的消失：中華商場不見了（《青少年哪吒》），台北火車站前的天橋不見了（短片《天橋不見了》），福和大戲院不見了（《不散》），真善美樓下的麥當勞不見了（《河流》）。除了這些具體的消失外，更有那逐漸衰敗中的西門町，逐漸衰敗中的國宅公寓。而「台北不見了」的第三種說法則較為複雜，指向全球資本主義的抽象空間、流動空間，如何取消了台北作為實質空間、具體空間的可能。此種空間抽象化的全球趨勢，也啟動了一系列台灣電影「空間隱喻化」、「國族寓言化」的批評閱讀，從最早詹明信

（Fredric Jameson）的著名論文〈重繪台北〉（"Remapping Taipei"，主要處理楊德昌的《恐怖份子》）到晚近談論蔡明亮電影全球化空洞空間的實踐（李紀舍；Wang）或後現代流動空間的「非地方」（劉紀雯）等精采論述，台北已然消失在全球資本／資訊網絡的「權力幾何」與「時空抽離」、「時空壓縮」之中，而後現代的多重流動空間（資本、勞動力、商品、意象、資訊、移民），更讓台北從具體的時空中被抽離出來，失去地域特質與地方意義。當所有具象都化為抽象，或套用馬克思的話說，「所有堅固的都煙消雲散」，那作為實質空間、具體空間甚至固體空間的台北，當然也就消失了。[21]

但此台北消失的「隱喻式」或「寓言式」讀法，會不會也正是一種讓

21　從詹明信的〈重繪台北〉起，以全球化城市空間的角度談論臺北「再現」的美學／政治，幾乎成為當前台灣電影研究的主要論述模式之一。此詮釋主軸的可能局限，不僅在於「再現」模式對語言「符號」的過度依賴（對影像粒子的相對忽視），更在於其所預設的「時間的空間化」。例如〈重繪台北〉特別強調城市空間的「共時性」（synchronicity）或「多國體系中的城市共時並存」（urban simultaneity in the multinational system）（136），並以此角度切入探討台北作為晚期資本主義「半邊陲」後－現代城市的處境。又如王斑以「全球化黑洞」的角度，談論蔡明亮《洞》片中所呈現的「千禧感覺結構」（Wang 92），作為全球化地理政治「時間同質化」的表徵，而此「時間同質化」所導引的，正是台北作為「世界城市面貌」（cosmopolitan outlooks）的普世化，而缺乏可供辨識的地域與文化特性（當然其中的矛盾，也部份來自於該論文作者無法讀出《洞》中台北城市空間的地域特殊性，例如把國宅讀成高層公寓，把國宅旁改建的市場讀成購物中心等）。又如李紀舍以「都會憂鬱」的角度切入蔡明亮的《你那邊幾點》與楊德昌的《一一》，提出電影鏡頭如何達成「世界都市」的烏托邦地理想像，如《你那邊幾點》中將「世界城市凝視」拉到巴黎，以向外開展的世界主義地理觀，解決台北歷史感的流逝，換言之，亦是在宏觀地理政治的層次，以空間性的連結來取代時間性的斷裂。而本章所欲嘗試的，正是在保留此城市「再現」主軸的同時，開展城市「出現」作為影像微粒的可能，乃「空間的時間化」（以實顯／虛隱的往返迴入產生多重層疊的影像）而非僅是「時間的空間化」。

台北消失的讀法呢？蔡明亮的電影裡，確實開放出資本主義空間抽象化過程中台北城市樣貌的改變，而此改變也確實成功啟動了一系列批評論述對全球化空洞空間與「非地方」的批判，但會不會在「表意」之外、在「隱喻」之外、在「再現」之外，蔡明亮電影裡的台北還有另一種更隱而不顯的消失方式呢？那會不會正是台北作為一種「真實空間」的「時延」，不斷在流動，不斷在消逝。這種「真實空間」（機器—城市的連結）浮凸了台北作為「變易運動」與台北作為「物質影像」的可能，更是台北作為「任意空間」的可能（看來「隱喻式」閱讀可能讓台北的實質空間消失，而「字義式」閱讀也一樣可能讓台北的歷史地理空間消失）。[22] 台北作為電影影像的「身體—城市」，乃同時展現了「物質肉身性」（corporeal）與「非物質肉身性」（incorporeal）的雙重面向，讓時間作為一種變化的虛擬性，經由抽象組合的各種機遇與組裝，打開物質肉身可能的限制，讓此「身體—城市」體現了「變易運動」，開放而不封閉。這種流變性與字義性的台北，不是隱喻

[22] 路況在〈世界的公式〉一文中，對此「任意空間」作為一種極限主義公式有相當精采清晰的陳述：「『你看到的就是你看到的』作為一種剝落任何隱喻象徵，純粹實質性（littéral）的最低限意象……在那裡人們被剝奪回應情境的能力，唯一能做的就是純粹的看與聽……極限主義作為一種『損之又損乃至於無』的還原運作，正是要還原到一『純粹的視聽情境』如同一純粹的『內具性平面』。『你看到的就是你看到的』其實蘊涵著一個更根本的動作與情境的歸零：無人、無處、無事！」（77）。在此我們也必須再次釐清「任意空間」與「非地方」的差異性。「非地方」指的是「地方」作為身分感與位置感的固著點，如何在全球的流動空間中變成「非地方」，「非地方」乃是去特質化，去寫實化的抽象虛擬空間，因而缺乏歷史與真實性。雖然「任意空間」也是將時空座標與歷史社會屬性「去實顯化」為任何一個空間，但其剝離歷史的目的在於展現「真實」，在於將空間還原到一個「純粹視聽情境」，給出「內存平面」（plane of immanence）的反覆迴入。

是日常生活，更是攝影機在場的機器—身體—城市。[23]

　　而蔡明亮台北「身體—城市」的精采，或許正在於強調身體不可複製、城市不可複製的同時，開展了身體的可變性與城市的可變性，更啟動了「身體—城市」之間「流變連接號」的往返迴入。在此我們可以用眾多批評文獻中一再提及的「水的意象」為出發，舉出兩個精采的批評閱讀。第一個例子是在「再現」的層面，談「水」作為一種「符號集結」（慾望流動、家庭崩解、末世的隱喻象徵），以順利提供意識形態詮釋的切入點：

> 於是水不斷在電影中以不同的形式出現，從飲用的水到被排瀉的尿液，頻繁出現的水的形象，可以是屬無意識的一種滯留而又忽然排開的一種具象的影像元素。譬如《青少年哪吒》（1992），外在於旅館的豪雨，可以作為表達人物角色的內在性慾望；在《河流》中，自樓頂下瀉的水，又可以是一種具象家庭具體存在的完全崩解的中介體；或者在《洞》

23　在此我們可以看到「重複／變易」與「封閉／開放」此兩組概念在「慢動作」作為一種虛擬開放連結上的翻轉。以「再現」政治的角度切入，過去的批評文獻慣於強調蔡明亮電影中「一成不變」的日常生活樣態與「封閉狹小」的城市居住空間。但若是從「出現」的角度看蔡明亮電影中有關「實顯」與「虛隱」的往返迴入，則所有日常生活的重複都孕蓄著變易的種子，所有封閉局限的空間都開展著連結與組構的可能。而此虛擬開放性，也具體展現在蔡明亮電影拍片現場「即興創作」的過程。孫松榮說得好：「這是一種以現場的相遇作為電影創作的方式，其實是一種如貝加拉所命名的『必要現代性』（modernité nécessaire）的表現：劇本的書寫完成，不能代表電影最後的成形，相反的是電影的創作必須建立在對現場環境的觀察與啟發，以及而後在短時間的即興創作上」（〈蔡明亮〉44）。於是人物角色的肢體與現場拍攝空間相遇，一切充滿偶遇的隨機性。而這「重複／變易」、「封閉／開放」、「控制／相遇」的不確定與奇異，正來自於「慢動作」所開放出的時間－空間－身體的顯微，此「慢」非時鐘時間的長短快慢，此「慢」乃醞釀發生、湧現分化的虛擬性。本章第五節即將對「慢動作」之為「待機美學」做概念上的進一步開展。

裡，不斷自牆面傾瀉穿透的水，可以是再現世紀末意味的洪水，或者僅僅做為一頗富救贖意味的純淨影像。（孫松榮，〈蔡明亮〉41-43）

第二個例子則是在「出現」的層面，談「水」作為「擬像分子」的可能，串連身體—房子—城市的「影像微分子化」，以開展「實顯」（the actual）與「虛隱」（the virtual）之間的往返迴入：

從污染油漬的河水，賓館的洗澡，使得灰塵沾黏窗上的溼氣，三溫暖的蒸汽、身上的汗水、喝的茶水、房內的漏水、雨水、尿液及沖馬桶的水，甚或用衛生紙擦拭的精液；於是乎分子化所給出的自身整體圖像是混沌運循不斷的世界：從天上到地面，從甲地到乙地、從賓館、三溫暖到住屋、從蓮蓬頭到毛細孔、從眼眶到輸尿道的出口。（黃建宏，〈沉默的影像〉52）。

此處不斷下雨的城市、不斷漏水的房子、不斷喝水排汗排尿的身體，不再分離獨立為各自封閉的單元，不再只是以「隱喻」或「象徵」的方式彼此連結。台北「身體—城市」的出現，讓身體—房子—城市產生運循混沌的「變易運動」，以在場的攝影機連結「身體—城市」作為影像微粒分子滲透的持續轉化。

而這種台北「身體—城市」影像微粒分子的出現，緊緊扣連的便是蔡明亮一以貫之的「慢動作」：低限的情節對白，低限的場面調度，慢兩拍的身體動作，不會動的攝影機與不剪輯的長拍鏡頭。「慢動作」的不言不語、不剪不動，讓台北「身體—城市」成為「純粹視聽情境」的可能，讓「真實時間」、「真實身體」與「真實空間」成為「時延」的可能，成為「實顯」

與「虛隱」相互迴入的可能。蔡明亮的「台北慢動作」不只指向城／鄉移動過程中的殘餘經驗（城市的快速／鄉村的緩慢，後工業社會的快速／農業社會的緩慢），也不只指向城／鄉轉換過程中回歸鄉土想像的可能（「異鄉」台北的快／「故鄉」馬來西亞古晉的慢），「台北慢動作」更指向的是城市的「耗竭狀態」，慢到不言不語、不剪不動，慢到情而不感，感而不知。[24]「台北慢動作」不是世紀末的「浩劫」，而是新世紀的「耗竭」，不是意義詮釋之中的「浩劫」寓言，而是意義詮釋本身的「耗竭」狀態。真正的浩劫恐怕不是世紀末的傳染病，真正的浩劫恐怕是水就只是水、洞就只是洞、蟑螂就只是蟑螂、熱病就只是熱病。「耗竭」讓意義的構築疲軟乏力，「耗竭」讓象徵秩序與想像秩序的運作暫時停擺，「耗竭」讓作為 motion picture 以動為尊的電影成為慢到不言不語、不剪不動的「非電影」（non-motion picture）。或許也唯有當意義的追尋呈現徹底的「耗竭」狀態，（非）電影作為影像微粒的無盡動態組合與變化生成，才得以真正展開。

　　習慣了主流商業電影「快動作」的觀眾，自然十分不耐於台灣「新電影」之後不斷有增無減的「慢動作」。但看膩了比快比節奏比剪接的各大國際影展評審們，卻對零動作、少對白、影像緩緩放慢的「新亞洲浪潮」電影趨之若鶩、情有獨鍾。本章作為蔡明亮電影的某種「節奏分析法」，企圖闡明的正是「慢動作」與「時間—影像」、「慢動作」與「真實」的關連。就電影本體論而言，這種理論演練提出了一個日後可以繼續發展探究

24　此「耗竭狀態」非常容易與城市現代性的疏離異化相構連，而由此回返現代主義電影裡疲憊迷走的身體影像，但本章所想要抽離的，正是「耗竭狀態」作為一種「主題」「意義」（或無意義作為一種意義的可能）的「表意」方式，雖然「非表意」某種程度而言，也常被當成一種表意，正如同「前語言」也常被當成一種由語言所啟動的回溯建構或想像投射。

的重要思考方向：「慢」的基進性。過去的電影理論多建立在「快半拍」之上，像班雅明的「光學無意識」，乃是以「震驚」作為理論的核心，迅雷不及掩耳（目）的聲光影像，如子彈般飛速擊來，直接作用於身體，而來不及認知、判斷與思考。此時的聽而不見、見而不到、情而不感、感而不知，乃是身體比大腦快的反射性「快動作」。如果影像的「快動作」讓真實秩序、想像秩序與象徵秩序產生了瞬間的脫落，那「慢動作」呢？如果「快動作」所造成真實的瞬間脫落，來自身體反射動作與大腦認知的「時間差」，那「慢動作」的表意與非表意剎離，「慢動作」的真實乍現，是「時差」還是「時延」呢？還是必須透過「時差」所展現的「時延」呢？是身體比大腦慢還是快，身體與大腦在比慢還是在比快？是不思考還是思考非思（think the unthought），或是被非思所思考？

　　而與此同時，本章透過蔡明亮影像文本分析所欲開展的「慢動作」概念，亦企圖嘗試處理電影文化研究中美學與政治之間可能存在的矛盾衝突。美學形式風格與意識形態詮釋未必只能二選一，「慢動作」作為一種主題意義與意識形態，可以讓台北作為全球在地化政治經濟的寓言「浮現」，而讓台北作為純粹光符與聽符的時間—影像「隱沒」；而與此同時「慢動作」作為一種「真實」的可感知性，也可以讓台北作為全球在地化經濟政治的寓言「隱沒」，而讓台北作為純粹光符與聽符的時間—影像「浮現」，前者是全球化中不能承受之慢（因為慢而焦慮、慢而落後、慢而邊緣化），後者則是影像哲學中趨近零度的還原（因為慢而真實、慢而純粹、慢而非人）。有了表意與非表意、再現與出現的概念微分，電影的文化研究或許才能真正開放出美學形式風格與意識形態批判交相迴入的契機。

五‧慢中之慢

　　如果「慢動作」指向的乃是不斷在綿延中變易、變易中綿延的「時延」，那「慢動作」概念化的本身，是否自身亦啟動「時延」呢？持續創作中的蔡明亮、持續流變生成的影像形式／行勢、持續增生層疊的影像論述，是否也都促使我們對「慢動作」進行更新一輪的思考呢？本章開展至此已然鋪陳三種「慢動作」的差異化可能。第一種「慢動作」亦即原本電影術語所預設的「快拍慢放」，也是我們最容易辨識與排除的傳統界定，乃因蔡明亮的影像創作幾乎完全沒有此類「機巧鏡頭」的出現。第二種「慢動作」則指向影像節奏上快／慢的二元對立，套句台日電影明星金城武的廣告名言「世界越快，心則慢」，此種「慢」或「緩慢」的談論方式，自可與當前全球流通的「慢活」運動、「慢食」運動無縫接軌，成為「全球藝術電影」（圈限於特定國際知名導演）或「台灣電影」、「新亞洲浪潮」、「亞洲低限主義」的標籤類屬。[25] 此種「慢」也可與「平均鏡頭長度」（總片長除以總鏡頭數所得鏡頭長度之平均值）並行不悖，讓「慢」成為一種可被量測的速度或節奏變化，因而可以進行快／慢的比較，如蔡明亮電影自然比以分鏡和連續性剪接為核心的主流電影慢上好幾十倍。此種「慢」亦可成為對加速全球化的一種反抗形式，「它所反抗的就是一種加速的時間性，

25　以林松輝的《蔡明亮與緩慢電影》為例，除了蔡明亮之外，他還列舉了其他多位世界知名導演，包括伊朗導演阿巴斯‧基阿魯斯達米（Abbas Kiarostami）、匈牙利導演塔爾（Béla Tarr）、俄國導演蘇古諾夫（Alexander Sokurov）、希臘導演安哲羅普洛斯（Theo Angelopoulos）、台灣新電影代表侯孝賢、中國第六代代表賈樟柯、泰國導演阿比查邦（Apichatpong Weerasethakul）等人。

這時間性的物質形式就是主流電影，其美學則是建基於比以往更強的連續性上」（林松輝，《蔡明亮與緩慢電影》51）。[26] 第三種「慢動作」則是本章前半部份所嘗試思考的「時延」，分別從「真實時間」、「真實身體」、「真實城市」等面向，探討「慢動作」之為「時間─影像」的可能，如何在低限的情節發展、低限的場面調度、低限的身體動作、低限的攝影機運動、低限的蒙太奇剪接之中，浮凸出屬於影像自身的「純粹視聽情境」。此不言不語、不剪不動的「慢動作」展示的「慢」就只是「慢」，不在快／慢的二元對立之中，也不在更快或更慢的差異比較之中，而是沾黏在真實時間、真實身體與真實空間之上「綿延中的變易」與「變易中的綿延」，不可分割的開放流動。

而第四種「慢動作」則是本章在此所欲繼續往下推展的思考，一種「慢中之慢」，慢動作之中的慢動作。此種「慢」已不再只是單調重複的日常慣性動作，也不再只是圍繞在小康作為「慢兩拍的機器─人」之上，而是讓「慢」成為一種「待」、成為一種身體與世界觸受關係中的「微變化」，「寫實」影像無法模擬、無法再現、無法獵捕的「真實」，一個具有創造性、生產性與變化性的「真實」，只有在不經心、不留神、不可預期之中春光乍現，世界已然經過，給出了變貌。在本書談論「畫外音」與侯孝賢《刺客聶隱娘》的第一章，已就中文方塊字「待」與當代理論概念「將臨」（l'avenir, to come）的可能連結，做了初步的嘗試。此處我們將更進一步將「待」與「機」去做思考的連結。若「待」可同時指向「等候」的漫長無

26　這亦可直接呼應蔡明亮對歐洲影評人所言：「慢，是一種反叛」（蔡明亮、楊小濱，〈人皆羅拉快跑〉211）。

期與「將臨」的不可預期，那此處的「機」則可同時指向攝影機、前文已開展的「慢兩拍的機器—人」與所謂的「生機」、「時機」、「機遇」、「機緣」。因而第四種「慢動作」乃是在第三種「慢動作」之中（而非之外或之後）的一種「待機」，等待「（攝影）機器—人」的現場組裝配置，春光乍現出可能的「發生」、「事件」，無法事先規劃，也拒絕事後修正。故由第三種「慢動作」與第四種「慢動作」摺曲而成的「慢中之慢」，完全無法事先安排或推測，有時可以在（也必須在）第三種「慢動作」之中出其不意地萌發出第四種「慢動作」的可能，有時第三種「慢動作」就只是少對白、少情節、定鏡長拍或行動緩慢遲鈍的「慢動作」，無有任何「慢中之慢」的生機萌發。

那接下來就讓我們以蔡明亮 2013 年的長片《郊遊》作為主要的影像案例，來談此「慢中之慢」的「慢動作」與其可能給出的「待機美學」。《郊遊》作為蔡明亮的第十部長片依舊少情節、少敘事、少對話，畫面與畫面之間的關連性更顯微弱，似若沒頭沒尾。導演蔡明亮曾特別強調他拍此片的期待：「每一個鏡頭就是演員一個動作的完成和現實時間的流逝，同時捕捉自然光影的流動與現場環境音的變化」（蔡明亮、查理・泰松，〈鏡子裡的彼岸〉319）。接下來我們就以片中三個著名的段落鏡頭，來嘗試說明「一個鏡頭」與「一個動作的完成」之可能關連，說明「長拍鏡頭」與「慢動作之中的慢動作」的可能關連，以及「現實」與「真實」之間的可能關連。片中小康飾演帶著一兒一女的單親父親，無固定工作，白天小兄妹在大賣場遊蕩，父親小康則在車水馬龍的橋下舉房地產銷售廣告牌，晚上一家三人在公廁洗臉洗腳，以廢棄的廠房為臨時居所。《郊遊》先是以定鏡遠景長拍帶出橋下站著的舉牌人，成功交代了環境的紛亂、車流噪音與辛苦的

身體勞動。接著以 14 分鐘的長鏡頭，拍攝在颱風前夕站在安全島舉牌、穿著黃色廉價雨衣的小康，在強風吹襲中費力抓穩廣告牌，不讓其傾倒。只見他涕泗縱橫但面無表情地站著，卻突然出其不意地唱起「滿江紅」：「怒髮衝冠，憑闌處、瀟瀟雨歇。抬望眼、仰天長嘯，壯懷激烈。……待重頭收拾舊山河，朝天闕！」。顯然這並非事先安排好的橋段，而這首古老的忠君愛國歌曲，恐也不暗藏任何主題內容或情感投射的詮釋可能，但卻似乎可以充分展現我們此處所欲探究「慢中之慢」的「待機美學」。

小康表示，他其實並不曉得舉牌站在安全島究竟要做什麼，但他心裡明白若他不做些什麼，導演就不會喊卡，而「滿江紅」乃是極少數他從小就會、可以不看歌詞開口就唱的歌。只見風狂雨急中他站著站著不知何為，也不知導演何時才會喊卡，而歌到了嘴邊就即興唱出。這樣的「待機美學」（待之為等待與將臨，機之為攝影機、機器─人、生機、機遇與機緣），乃是讓演員身體─拍片現場的「情動力」（affect）成為可能，讓「身體能做什麼」（去影響與被影響）成為可能。此「待機美學」完全仰賴導演與演員之間的極度信任與交付，尤其是蔡明亮與李康生之間幾十年來的絕佳默契，讓拍片現場或得以出現（並非必然出現）某種石破天驚的演出時刻。[27] 蔡

[27] 蔡明亮電影中企圖以長鏡頭來「待機」一個動作的完成，失敗的例子亦不少。《臉》中法國名模蕾蒂莎‧卡斯塔（Laetitia Casta）的（失敗）演出最為顯著，蔡明亮似乎嘗試了各種方式（基本情境的設定控制），也沒能逼出卡斯塔可能的不演或可能的即興發揮。其中有一幕卡斯塔以黑色膠帶貼窗來擋住光線，其不斷重複的動作曾被評論者轉喻為電影自我指涉的「暗箱」（camera obscura）（何重誼、林志明 267），但導演蔡明亮多年之後卻仍引以為終身遺憾，「Laetitia 應該把窗都貼滿，製片討價還價，只貼了二分之一，就跳掉了」（孫松榮、張怡蓁，〈訪問蔡明亮〉214）。此沒能如願「把窗都貼滿」的鏡頭，不僅宣告著「一個動作的完成」之失敗，更是任何「待機」之為即興發揮的失敗。

明亮早就坦率地表示，他不要演員特別去演：

> 總是把演員進入到一個狀態裡面去，讓他自由發揮，非這樣不可，要不他做不到。你知道我的意思吧，比如說水管爆了，他就非要治水不可，他也不能優雅了。……他們來到我的面前，我沒有說卡，我沒有說停，他會繼續演下去，他不會結束。他演戲演完了這段他還可以做別的。他會陷入真實的一些狀況。（蔡明亮、楊小濱，〈每個人都在找他心裡的一頭鹿〉155）

此處的「真實」已經不再只是早先所言想要還原長者苗天上廁所的真實時間、抽五根香煙的真實時間或具有任何紀實性效力的真實再現，此處的「真實」乃成為演員在限制中可能的自由發揮，亦即一種具有即興創造力與影像生產性的「真實」。

　　而此「待機美學」也讓我們再次體悟，蔡明亮電影裡的小康永遠不會只是「人模」（modèles）。「人模」的說法最早出自法國電影理論家巴贊對布列松（布烈松）《鄉村牧師的日記》（*Journal d'un curé de campagne* 1951）的評論。他指出「布烈松像德萊葉一樣，自然喜愛最富於質感的面部特徵，正因為它完全不是表演，而只是人最突出的表徵，是內心活動最明顯的外部印記：面部表情上的一切無不昇華為另一種符號。他讓我們注意的不是心理學，而是存在的觀相術。因此有嚴肅呆板的表演，慢慢悠悠和含含糊糊的手勢，重複單調的行為，令人難忘的夢境般悠緩的動作」（《電影是什麼？》135）。而朱天文的〈剪接機上見〉則是將布烈松的「人模」闡釋得最為深刻：「演員動作，由內而外，在舞台在戲劇，演員得讓觀眾相信他的動機。但人模，動機不在他身上，他不知而行，行於所當行。舞台上演員

創造性的詮釋完全成立，其可觀其力道，都在這裡。但電影之中，他的表演卻涉及簡化，反而抹消了他本我所蘊藏的矛盾曖昧。電影那逼真的表象，叫表演給毀了。因為人模，重要的不是他們讓拍攝者看見的，而是他們隱瞞的，那些他們具有的卻自己並不知道的，可攝影機都看見了，捕捉了，紀錄了，留待拍攝者隨後的考察分辨」（朱天文，〈剪接機上見〉89）。

導演蔡明亮本就對布列松的「人模」說推崇備至。如前所引，蔡明亮不要小康變成演技派演員，而是要「像布列松電影那些面目肅然、言語平淡的演員」（《你那邊幾點》155），既動人又具說服力，而小康也順理成章被視為當代華語電影中最具代表性的「人模」。但小康又不只是「人模」，他似乎又比「非職業性的演員」更多、比「職業性的非演員」更少。小康「天生比別人慢兩拍的節奏」，徹底改變了蔡明亮的鏡頭與拍攝概念，他明白表示「後來我幾乎是跟著他的節奏、速度、個性和不說話這個特質來創作」（〈時間・還原〉313）。小康不僅能在鏡頭前不斷重複無甚意義、偶爾脫軌的日常動作，更能在攝影機之前即興創作、自由發揮。他不只是走路、喝水、吃飯、洗澡、睡覺、小便，還給出了蔡明亮電影中最為彌足珍貴、最具影像創造性的「待機美學」。

而小康在《郊遊》中所創造（而非僅僅再現）的「真實」，不僅出現在颱風前夕橋下舉牌的長拍鏡頭，也出現在另一個被不斷稱道的吃高麗菜長拍鏡頭。導演蔡明亮似乎只給出一個空間（廢墟臨時居所）、一個物件（高麗菜）與一個指令（吃），只見鏡頭前的小康親吻擁抱高麗菜，用枕頭悶它、用嘴咬它、用手指戳它，不斷撕爛、不斷咀嚼、不斷吞嚥（導演都沒喊卡），直至精疲力竭到「像一頭傷心欲絕的獸」（孫松榮，〈《郊遊》〉343）。此「長鏡頭」之為「慢動作中的慢動作」，既是不剪不接、不言不

語之為「慢動作」，亦是「待機」之為「慢動作」：在基本情境的設定控制之下，「待機」現場演員身體—物件—空間的即興創作。導演蔡明亮已盡量降低「高麗菜」作為小女兒思念離家母親的「物件轉喻」與「情感投射」，而是去凸顯高麗菜作為極難吞嚥的物質實體，與小康作為「身體能做什麼」的「情動體」（不是具有主觀、主體、主動意識的「行動體」，而是我們永遠無法事先知道身體能做什麼、如何去影響與被影響的身體），以及兩者之間毫無套式可循的遭逢與對戲，一如德勒茲所言「在一個被賦予的遭逢之中、在一個被賦予的安排之中、在一個被賦予的組合之中，你無法事先知道一個身體或心靈能做什麼」（Deleuze, *Spinoza* 125）。[28]

　　這讓我們想起早年在蔡明亮的《愛情萬歲》（1994）中，也有一段小康與另一物件小玉西瓜的遭逢與對戲。先是百無聊賴的小康抱著買來的小玉西瓜深情凝視、熱情擁吻，再取出瑞士刀在西瓜上鑽出三個洞，把西瓜當成保齡球來玩，西瓜保齡球撞到牆壁裂開後就剜來吃，吃剩下的西瓜皮就拿來抹臉。此被批評家戲為「西瓜情人」的場景（張靄珠 77），恐非導演的神來之筆，大概也主要來自演員小康在拍攝現場的即興創作（才會如此自然不做作、異想天開、童趣橫生）。[29] 只是彼時的蔡明亮尚未自信大膽到

28　拍攝時此顆高麗菜明顯已被小女孩用口紅塗成了一張女人的臉，並讓其配搭母親留下的衣服，睡在一旁。但此高麗菜的塗鴉鏡頭後來被剪去，以降低不必要的戲劇張力與過多的情感渲染。亦可參見陳莘別出心裁從精神分析創傷對象的角度，來分析小康生吃高麗菜的場景，《影像即是臉》33, 149。

29　林建國在〈電影，劇場，蔡明亮〉一文中將此處小康對西瓜的即興反應，精采連結到當代劇場大師彼得・布魯克（Peter Brook）在其紀錄片中所親身示範的「挖空」即興表演：「不做思想與情緒上的準備，直球面對一只皮鞋做出他即興的反應」（531）。

能用十幾分鐘的「長鏡頭」來「待機」，而是用了剪接的方式加以呈現。《郊遊》中早已江湖走老、自信大膽的蔡明亮，直接定鏡長拍小康吃高麗菜，揭露的乃是「長鏡頭」之長，已不再僅限於傳統對場面調度或真實時空連續性的強調，而成為一種「等待」、一種「待機」：「『長鏡頭』本身也不一定跟紀錄片『拍真實』有關係，它涉及到你怎麼掘取到你想要的東西。『長鏡頭』這個概念跟等待有關係」（蔡明亮、楊小濱，〈人皆羅拉快跑〉233）。

然此「等待」並非純粹劇場式的「等待果陀」，不能只用「荒謬劇場」（張靄珠）或「生物機械表演法」（包衛紅）來蓋棺論定，其中至為關鍵的乃是攝影機的在場。蔡明亮坦言曾憂心忡忡此高麗菜場景的拍攝，他不知小康將如何處理這顆又大又重、還被塗上口紅的高麗菜，「因為太過了就會知道你在表演，可是它又真的是要表演的一種方式，有點像劇場，可是它是鏡頭式的，比較靠近，真實感還是要有」（蔡明亮、李康生，〈那日下午〉291）。可見此拍攝現場的即興演出與劇場式的即興演出並不完全相同，雖說兩者皆涉及空間地點、物件與演員身體之間的可能置放、關係、接觸、變化，皆得以開放出機遇的不確定性，但電影影像的「機」遇，更包含了「攝影機」的距離、角度、運動，才得以完成「雙機（攝影機與時機）一體（小康之為慢兩拍的機器—人）」所可能給出的「待機美學」。

而小康吃高麗菜的鏡頭，也可與《郊遊》片中另一個小康吃雞腿便當的鏡頭進行比較，以便帶出「慢動作」之內的差異微分。《郊遊》拍小康的吃喝拉撒睡，舉牌舉累了就在草叢中小解，闖入無人豪宅倒頭就睡、鼾聲大作，但蹲在路旁吃雞腿便當的鏡頭之所以如此讓人印象深刻，正在於「吃得那麼久」。[30] 曾有批評家質疑蔡明亮是否想經由時間的拉長來折磨

觀眾，而蔡明亮則聰明地回答「我沒有拉長時間，只是還原時間」（〈時間‧還原〉311）。小康吃雞腿便當之為一種「慢食」與「慢時」，一種對「真實時間的描述」，慢的不是吃的速度，慢的是透過長拍所能給出的時間還原：還原那在主流電影中總被故事情節所置換掉的時間。而「吃得那麼久」更可以從蔡明亮對「一個動作的完成」之堅持去理解：

> 每次我想完整地拍一個動作，從頭到尾。比如說吃飯，我基本都會從還沒吃的時候開始拍，一直到吃完、抽菸，我才說 cut。這樣做可能是在思考：「在這個過程裡我要怎麼拍到演員（或對象）最自然的狀態？」當攝影機對著你，我們都能意識到「自己在被拍」，演員也不例外。但你還是有一些方法可以讓演員慢慢地在一剎那忘記有人在拍他（她），所以你需要「長拍」這個概念。有一種演員是永遠意識到有人在拍他（她），他（她）就會一直在鏡頭前表演，包括連吃飯也

30　吃雞腿便當鏡頭的獨特性，也來自「吃得那麼大聲」的音響效果。學者向來注意蔡明亮電影中大量且真實的現場音，例如將水灌進肚子裡所發出的咕嚕聲，咀嚼食物時的卡滋聲，排尿的滴答聲，水管放水的嘩啦聲等（張靄珠 76；聞天祥，《光影定格》118-119），而《郊遊》的現場收音更是讓人「感同聲受」。蔡明亮曾言「到了錄音間，我要求把所有聲音都還原出來，包括演員的呼吸聲，讓影片增加了一種粗糙的暴力感」（蔡明亮、查理‧泰松，〈鏡子裡的彼岸〉321）。或許正因如此，《郊遊》的音效有種過於真實而顯得超真實（一如布滿壁癌水漬的房子，其火燒過的真實也顯得如此超真實），吃東西聲、喝酒聲、吞嚥聲、走在廢墟的碎石地面聲，都大聲到有些誇張。若以攝影機與被攝物的距離而言，杜篤之的音效處理或許不應該如此大聲，顯然是蔡明亮對《郊遊》影像音響作為「粗糙的暴力感」之堅持。而吃雞腿便當的鏡頭，收音麥克風或 Boom 桿大概非常貼近，讓小康的咀嚼與吞嚥如此清晰，觀眾的聽點（point of audition）彷彿像是來自小康內在的聽點（小康聽到自己的咀嚼與吞嚥）。而此「感同聲受」的音效處理，當是更能帶出小康之為社會邊緣人與異化勞動力的裸命狀態。

是演；但我的演員吃飯就吃飯，這當然也是一種表演，但有時就會有
真實感跑出來（蔡明亮、楊小濱，〈人皆羅拉快跑〉220）

銀幕上小康吃雞腿便當之所以「吃得那麼久」，吃的那麼徹底乾淨，顯然
蔡明亮不僅想要給出吃雞腿便當的真實時間（一如給出抽五根香煙的真實
時間），更是用長拍來磨，不是折磨觀眾，而是磨演員，磨到演員剎那之
間忘記攝影機在場，進入到表演與真實之間的恍惚地帶。若「長鏡頭」與
吃高麗菜作為「一個動作的完成」，給出了具有影像創造力的「真實」，
那此處「長鏡頭」與吃雞腿便當作為「一個動作的完成」，則回到了吃飯
就是吃飯的生活「真實」感。若小康吃雞腿便當的無情節、無對白、無攝
影機運動與剪輯運動的定鏡長拍是一種「慢動作」，那小康吃高麗菜則是
「慢動作中的慢動作」，讓「長鏡頭」得以等待石破天驚一刻的將臨（一
如風雨中涕泗縱橫地唱起「滿江紅」），讓「真實」成為發生、成為事件
的現場，不是「真實」的再現，而是「真實」的潛能。

　　在此我們可以嘗試經由「慢中之慢」的「待機美學」，進一步概念化
蔡明亮電影的兩種「裸命」（la vita nuda; bare life）：「社會再現式的裸命」
與「影像真實性的裸命」。林建光的〈裸命與例外狀態〉乃是最早以阿岡
本（Giorgio Agamben）的「裸命」概念切入蔡明亮的《洞》（1998 年），
凸顯《洞》中的「蟑螂—人」不僅模糊了生／死、人／動物、內／外的邊
界，更讓生存停留在「活著」的生物層次。而《郊遊》自是延續著蔡明亮
從電視劇《給我一個家》（1991 年）到長片《黑眼圈》（2006 年）一路以
降對都市底層人民的關注，小康乃「資本主義體制下的畸零人」（謝世宗，
〈航向愛欲烏托邦〉222），其在風雨中舉牌的鏡頭更讓「某種裸命狀態由

此浮現，令人看得驚心動魄」，一如《郊遊》英文片名 *Stray Dogs* 所點出，乃是「到處流竄的、寄居的、以工地廢棄房間為家的流浪者」（孫松榮，〈《郊遊》〉342）。故《郊遊》中「社會再現式的裸命」不僅成功凸顯社會邊緣人有如流浪狗般的存活方式，城市土地資本化與豪宅化的貧富不均，也幽微帶出廢墟地面上散置蔣中正、李登輝總統照片的可能政治影射。但在此「社會再現式的裸命」之外，《郊遊》更帶出「影像真實性的裸命」。楊凱麟乃最早跳脫社會政治身分認同的桎梏，以「裸命」來談「荒蕪」作為蔡明亮電影詩學的生命質地：「似乎藉由生命元素的唯物召喚便足以在荒蕪的時空中建立影像中的『裸命』」（《書寫與影像》284）。而本章此處所談「慢中之慢」的「待機美學」，凸顯的也正是「裸命」作為生存的樣態之外（主題意義上的遊民—流浪狗），「裸命」作為電影詩學或美學最終命題的可能，回到剝落一切之後、身體能做什麼的「情動」，讓風雨中舉牌的小康、狂撕猛咬高麗菜的小康，既是「敘事」上遊民吃喝拉撒睡的「裸命」，也是「蓄勢」上影像虛擬創造力的「裸命」。

而此「影像真實性的裸命」更精采出現在《郊遊》一片結尾小康與（陳）湘琪兩人長時間默默凝視廢墟壁畫的場景。只見畫面中湘琪與小康先後進入廢墟，在壁畫前停住腳步，湘琪右前，小康左後，一動不動長達 13 分鐘 45 秒。湘琪的淚水慢慢滑落，後方的小康直直望向畫外繼續喝酒，臉越來越漲紅，再慢慢從後方將頭倚靠在湘琪的肩背之上。鏡頭接著 180 度掉轉，以 7 分鐘的全景長拍呈現兩人看著廢墟壁畫的背影，用手電筒照著壁畫的湘琪先離開，小康腳步踉蹌，留在原地，繼續看著壁畫良久才離去，電影最後則是以攝影機對著廢墟壁畫的定鏡長拍為結。此場景的第一個「慢動作」，當是「真實時間」在廢墟之中的流動，加上光影與車流聲的交織。

而廢墟本身亦是一種「慢動作」的「時間—影像」，拍攝現場乃樹林「台灣汽車客運公司機料廠」遺址，已荒廢數十年之久，一如蔡明亮電影《黑眼圈》中吉隆坡沒有完工、廢棄的大樓地下室與地下室中積了十幾年雨水而成的湖，也如《郊遊》中另一個廢棄了二十年的台中舊台糖廠房與整建開挖時挖到活水變成的湖（蔡明亮，〈幕後故事〉222）。而「小康之家」之為「真實空間的慢動作」，也在《郊遊》中搖身一變為板橋浮洲力行新村曾遭祝融之災的廢棄空軍宿舍。就如蔡明亮所言，「如果真的有一個我心目中的最佳美術，就是時間，加上命運」（〈幕後故事〉231）。[31]

而此廢墟壁畫場景的第二個「慢動作」，則是那不剪不接、不言不語的長拍及其等待。《郊遊》乃是蔡明亮第一部以數位攝影機拍攝的長片，在時間長度的掌控與捕捉上，可以說是更為得心應手，不必受限於十來分鐘就得更換膠卷的舊有拍攝形態，也因而得以給出更長、更靜、更慢、更緩的鏡頭，動不動就十幾分鐘，呈現了「一種比即興更不確定與帶有高度時間性的影像事件」，並且「處處讓觀閱位置浸潤在一種面臨著正發生中的世界面前」（孫松榮，〈《郊遊》〉341）。在那湘琪右前、小康左後 13 分鐘 45 秒的緘默之中，等到了兩個較為明顯的動作，一是湘琪的潸然淚下，一是小康將頭靠在湘琪身上。在片中湘琪與小康的關係相對隱諱，湘琪似

31　從班雅明切入談蔡明亮電影的廢墟意象，可參閱雍志中、李若韻的〈歡迎光臨蔡明亮博物館：論蔡明亮電影《黑眼圈》中的殘片展示美學〉。孫松榮的〈面對《郊遊》：論蔡明亮的跨影像實踐〉則為《郊遊》的廢墟壁畫提供了最為詳盡的爬梳，包括如何從蘇格蘭攝影家湯姆生（John Thomson）1891 年的《荖濃溪的鵝卵石》（*Lalung, Formosa*）攝影靜照，轉為法國藝術家蘇希爾（Frédéric Sorrieu）的版畫，再轉為台灣藝術家高俊宏 2013 年「廢墟影像晶體計畫」的《臺汽／回到》（296, 300-305）。

是因小康酗酒而最終決定離家的妻子。此時他們一前一後站在廢墟壁畫之前，兩人之間不言不語，充滿不確定性的張力，完全無法預知下一刻是擁抱、是開罵、是回頭抑或是離去。此立於廢墟壁畫前的「慢動作」之為「時延」、之為「時間—影像」，不在於鏡頭時間長／短、快／慢的速度比較，而在其可能給出具影像創造力的「真實」。然湘琪的眼淚顯然有些表演太過，相對於小康在安全島上舉牌時的涕泗縱橫，前者是情緒（有感而發），後者是情動（被狂風吹襲）。[32] 而酒越喝越多、臉越來越紅的小康，不知所措中，竟是向前將頭靠在湘琪肩上。此「一個動作的完成」乃成就了這 13 分鐘 45 秒的「待機」。蔡明亮毫不諱言地表示：

> 小康並沒有很努力地要做出什麼。湘琪比較有（要努力表演出什麼），因為她是很受訓練的，她覺得她不能夠傻傻地站在那邊、什麼都不做——「我一定要有所表現」。但是如果我 NG 了湘琪就等於 NG 了小康。中間我有喊 cut、我就跟湘琪說：「你再少一點什麼。」我也不用講小康，大概是這樣子處理的。中間真的會有一些空白在裡面，那就讓他們晾在裡面吧。我覺得：如果沒有這個過程，也就沒有最後小康靠近她的那個力量。而且這個很神奇，不是我叫他靠近的，是他自己靠近的，因為他也在想著說：「如果我不做點事，導演是不會喊 cut 的」

32 湘琪在《天邊一朵雲》結尾時的落淚，被讀為具有洗淨、淨化及昇華的精神性意涵（Lim, "Manufacturing Orgasm" 153）。孫松榮更詳細爬梳了眼淚作為蔡明亮電影元素之重要，從《河流》中父親苗天躺在床上的默默流淚，一直到《郊遊》湘琪望著壁畫的潸然淚下（《入鏡｜出境》32，註 8），而後者也被立即聯想到高達（Jean-Luc Godard）《賴活》（*Vivre sa vie*, 1962）中女主角娜娜 Nana 在電影院裡看德萊葉（Carl Theodor Dreyer）《聖女貞德受難記》（*La Passion de Jeanne d'Arc*, 1928）淚流滿面的段落（孫松榮，〈面對《郊遊》〉306）。

（笑）。（蔡明亮、楊小濱，〈人皆羅拉快跑〉224-225）

此時的「慢中之慢」，既是「無事」（nothing happens），更是「無用」──「真實的時間常常是無用的（無意義的）」（蔡明亮、楊小濱，〈人皆羅拉快跑〉224），但卻得以在給出「純粹視聽情境」的同時，也給出了具有開放性的影像事件，讓世界正在發生。

六・馬賽街頭的行者

除了前面所鋪陳的四種有關「慢動作」的可能思考，本章結尾將處理也必須處理的是第五種「慢動作」的出現。如果前一部份對蔡明亮長片《郊遊》的閱讀，凸顯的乃是「慢中之慢」（在「時延」慢動作之中的「待機」慢動作），那此結尾部份則將聚焦蔡明亮「慢走長征」短片系列中的第六部《西遊》，想要凸顯的則是「慢上加慢」（身體的慢動作疊加「時延」慢動作與／或「待機」慢動作）。蔡明亮的「慢走長征」系列（又名「行者」系列）截至目前共計 8 部作品，包括 2012 年的《行者》、《無色》、《金剛經》與《夢遊》、2013 年的《行在水上》、2014 年的《西遊》、2015 年的《無無眠》與 2018 年的《沙》。[33] 此系列一以貫之的影像特色乃是小康著大紅袈裟，光頭赤足，走在車水馬龍、熙來攘往的世界各大城市街頭（台北、香港、古晉、馬賽、東京），其獨特造型與超級緩慢的行走速度，自是十

33　目前有關蔡明亮「慢走長征」系列最詳盡的討論，可參見林松輝的〈在城市裡「慢」走〉、陳莘《影像即是臉》第九章「朝向純影像的慢走長征」。

分引人側目。[34] 此系列「僧侶」的人物設定，出自七世紀唐朝高僧玄奘從中國到印度朝聖取經的典故，「紅色僧袍」的造型則來自馬來西亞水彩畫家鄭輝明的畫作（蔡明亮、楊小濱，〈人皆羅拉快跑〉217）。

但真正能讓此「慢走長征」成為世界各大都市中「奇觀的操演」（林松輝，〈在城市裡「慢」走〉347），甚至為關鍵的核心乃落在小康所身體力行的超級「慢動作」。我們本已十分熟悉小康作為「慢動作的機器人」、「天生比別人慢兩拍的節奏」，但這些「慢動作」乃是一種與「日常生活相連的真實身體形態（一般走路、喝水、發呆、吃飯、洗澡、睡覺、小便、手淫等）」（孫松榮，《入鏡｜出境》16）。但這次小康披著紅色袈裟，低頭不語，以類似佛教修行法門的「慢步經行」，極度緩慢地行走，一直走到腳起水泡，走到腳底生繭。連評論者都忍不住驚嘆，此乃「以自律甚至強制方式讓身體展演出極其細微的前進步伐，名副其實的慢動作」（孫松榮，《入鏡｜出境》16）。

此「慢動作」作為一種身體的「事件」，最早出現於 2011 年蔡明亮為台北兩廳院所導演的三齣獨腳戲《只有你》中的《李康生的魚：我的沙漠》。[35] 小康在舞台上同時飾演他自己、蔡明亮父親（擀麵師傅）與玄奘（錄

34 此系列的場景設定也不完全是都市。以 2018 年最新的《沙》為例，乃是在台灣宜蘭壯圍的無人沙丘拍攝完成。雖然小康僧侶的造型與極緩慢的移動速度都十分醒目獨特，但亦時不時被當成見怪不怪的城市常態，有時路人頂多看上一眼就繼續其原有之活動或行動，有時甚至還完全視若無睹，如本節接下來將分析的《西遊》捷運入口地下道段落。此外，光頭赤足、身穿紅色僧袍的小康，大多數時候雙手無物，僅在《行者》一片中右手拿漢堡，左手拿塑膠袋飲料。

35 另外兩齣為《楊貴媚的蜘蛛精‧我的阿飄》與《陸弈靜的點滴‧我的死海》，由蔡明亮演員班底的楊貴媚、陸弈靜分別擔綱演出。

像放映剃光頭、坐著誦經的小康）。在其中的一段排演，蔡明亮要求小康從舞台的一端（他自己的位置）走到舞台的另一端（蔡明亮父親的位置），以做出角色的變化，而小康出其不意地用了慢走，短短的舞台距離走了17分鐘。「太慢了，可是太美了」、「觀眾就是看著他在舞台上走這17分鐘，沒有事情發生、沒有音樂、沒有旁白、沒有燈光變化」（蔡明亮、楊小濱，〈人皆羅拉快跑〉216）。蔡明亮亦曾在2013年5月25日台南藝術大學博士班「美學專題」講堂中，細細追憶起此石破天驚的一刻，依舊難掩激動：

> 「小康，我等了你二十年，就等這一下。這不能說是對演員的期待，應該是一種因緣，原來這一世只是要看你做這動作。你跟了我演了二十年，你就是給我這個東西，給了我一段這麼慢的行走。」就這樣，我從一個小影迷看蕭芳芳、陳寶珠……一路看到那些國際大導演、新浪潮、新電影……到最後，我走了我自己的一條路。原來，要這麼多的經歷，才領悟到其實我最大的興趣是拍一個人走路，什麼都不重要，只需要那幅視覺影像。（引自陳莘 324）

一心一意只要「拍一個人走路」，蔡明亮說到做到，從2012年的《行者》到2018年的《沙》，一直在拍披著紅色袈裟的小康以固定姿態卻超級緩慢的方式走路，「直到李康生走不動了或者是我不在了」（蔡明亮、楊小濱，〈人皆羅拉快跑〉217）。

這在舞台上出其不意冒現的「慢動作」（或「慢動作2.0」），讓小康原本慢兩拍、機器人般僵直不自然的身體動作，進入到一個嶄新的階段。小康全神貫注、聚精會神在走路的單一動作之上，「顯現出超極慢動作的臨在身體感」（孫松榮，《入鏡｜出境》15）。對評論者而言，此超級慢動

作乃成功帶出台、日佛教時間觀的表演實踐與可能涉及的後殖民東方主義（林松輝，〈在城市裡「慢」走〉358-360），更極為接近日本現代的暗黑舞踏：「這種表演性成份極高也極強、想像性與時間性並重、寫實感與抽象力兼具的形體，近乎舞踏」（孫松榮，《入鏡｜出境》15）。[36] 然此「拍一個人走路」的視覺影像，無法不牽帶出可能涉及的身體勞動。小康身上披的袈裟足有五公斤重，除了腳起水泡、腳底生繭與反覆疼痛之外，小康更在 2014 年舞台劇《玄奘》的歐洲巡演途中輕微中風。評論者早已指出，「蔡明亮的時延美學，取決於李康生身體的能耐」（Lawrence 154）。而在陳莘細膩的觀察中，小康慢走時頸部前傾的角度，「如一節攔腰折斷的樹枝，戛然而止的一個記號」、「低首垂頸，一個病痛殘留的記號」（314）。在此以強大意念將身體控制在超級緩慢的步行移動之中，我們依舊無法迴避「慢動作」之為「時延」（時間延續中的變化、變化中的延續）、小康身體之為「時間—影像」的出現，隨時承受著各種從最早的歪脖怪病到晚近的輕微中風等無法預期的事件將臨。

　　而本章的最後將以「慢走長征」的第六部《西遊》為例，來看看這最新版的「慢動作」與本章之前所談的四種「慢動作」有何異同或可串連之處。全長 56 分鐘的《西遊》，一語雙關同時帶出明代吳承恩的小說《西遊記》與拍攝行程的奔赴西方（紅衣僧侶小康來到了法國南部的馬賽），結尾處更以四行小字，引用《金剛經》的「一切有為法，如夢幻泡影，如露又如電，應作如是觀」，來牽引出古／今、虛／實、中／西的對照。就第

36　在林松輝的專文中，不僅將此佛教時間觀與日本舞踏相連結，也帶入台灣當代以緩慢聞名的「無垢舞團」。

一種慢動作而言，《西遊》全片並無任何快拍慢放的「機巧鏡頭」，故可徹底排除。然就第二種慢動作之為「快／慢」的二元對立與差異比較，卻十分貼合導演蔡明亮本身與部份評論者的觀察與詮釋。蔡明亮一心一意要「拍一個人走路」，就是希望觀者能在此超級快速運轉的世界之中，能靜下來、慢下來，仔仔細細觀看（或凝視）一個人走路的樣態、形貌與其所牽帶出時間─身體的緩慢移動。而當前最能掌握蔡明亮「緩慢」精髓的電影學者林松輝，亦是《蔡明亮與緩慢電影》的作者，自是最能夠在《西遊》之中，精準點出小康的城市「慢」走，乃是對日常生活的速度與節奏提出質疑，質疑「何謂社會上所認可的在城市裡該有的行走速度」（林松輝，〈在城市裡「慢」走〉349），並以此帶出對時間政治性的反思。

故對林松輝而言，《西遊》的成功正在於「以快為主調的城市風景中，用身體演繹緩慢」，「這毋寧是一次對『緩慢』──已然成為蔡明亮長片作品的標誌──所做出的如實演繹」（林松輝，〈在城市裡「慢」走〉346, 347）。然而此以「慢」為速度、「慢」之為「快」的對比所展開的思考，其「慢動作」的分析無可避免地偏向於可量測的鐘錶時間。就以該片馬賽地鐵站入口的 15 分鐘定鏡長拍為例，林松輝詳細計算出該鏡頭總共出現了 100 個行人（上下樓梯各有 43 人和 57 人，還有一隻狗）。而這些趕著搭地鐵的行人之中，僅有極少數注意到小康的大紅袈裟、光頭赤足、僧侶造型、異國情調、並持續以超級緩慢的身體節奏緩步下樓，絕大多數的行人則是對此「奇觀的操演」視若無睹。在林松輝的分析中，小康下樓梯之「慢」（15 分鐘）與城市其他人上下樓梯之「快」（平均小於 20 秒），自是出現了極為強烈的快／慢對比：「一邊是李康生行走的節奏及他下樓梯的時延（共計 15 分鐘左右），另一邊則是大多數行人的節奏（上樓梯的人用的時間大

約是 20 秒，下樓梯的人花的時間則更短）」（林松輝，〈在城市裡「慢」走〉358）。

　　此處可被量測（一如前所論及的「平均鏡頭長度」）、長／短、快／慢可被比較的（鐘錶）時間，並非「時延」。然第三種慢動作之為「時延」的可能思考，卻十分詩意地出現在陳莘對同樣馬賽捷運入口長鏡頭的分析。她所聚焦的，不再只是小康下樓梯身體姿態的「慢動作」，不再只是定鏡長拍、不言不語、不剪不接的「慢動作」，也不再只是小康／一般行人上下樓梯 15 分鐘／ 20 秒的速度比較，轉而是鏡頭中捷運入口光塵懸浮粒的「慢動作」，只見視像中「絲、忽、微、纖、沙、塵、埃、渺、漠等單位的生命浮現了」、「在那樣的光線、那樣的時機下，微漠、塵埃是這般天機流動、富有生機」（陳莘 317）。此影像中的光影與事件的質地，或許最為貼近本章所談第三種慢動作之為「時間─影像」的「純粹視聽情境」，更可後設地再次指向電影作為影像微粒的無盡動態組合與變化生成。而這富含時機─天機─生機的光塵，也讓《西遊》與本章所談的第四種「慢中之慢」的慢動作產生可能的構連。若「慢中之慢」乃是在慢動作（身體動作的慢、無劇情、無對白的慢、無攝影機運動與剪接運動的慢）之中「待機」慢動作，那《西遊》的「待機」顯然較不落在小康─玄奘的即興創作或拍攝現場的突發事件，就連在《西遊》馬賽鬧區偶遇、亦步亦趨模仿小康慢走的「路人甲」，其實也是特意安排的法國名演員丹尼·拉馮（Denis Lavant）。反倒是地中海氣候、光線充足的馬賽，連「地下道樓梯的灰塵也是你想像不到的，一邊拍一邊發生不同的變化」（蔡明亮、楊小濱，〈人皆羅拉快跑〉237），出其不意地成就了《西遊》「慢中之慢」、「慢上加慢」的可能。

最後就讓我們以當代電影哲學一個超級簡單卻十足有趣的小例子，暫結對蔡明亮「慢動作」影像創作的思考。德勒茲在《電影I》的開場處，引述了柏格森在《創造進化論》（Creative Evolution）書中的一句話：「我必須，無可奈何地，等到糖塊溶化」，而德勒茲也不無調侃地加了眉批：「這有一點點奇怪，柏格森似乎忘記了用湯匙攪拌能幫助糖塊溶化」（Cinema 1 9）。但難道柏格森真的忘了可以用湯匙攪拌，而只能傻傻等候嗎？德勒茲真的是要柏格森用湯匙來「加快」糖的溶解嗎？若回到柏格森的《創造進化論》，「糖溶於水成為糖水」乃是該書非常著名的一個例子。柏格森嘗試用此來說明何謂「整體的變化」（a change in the whole）：如何從一杯水中加入了糖塊（水＋糖）「質變」為一杯糖水（不可分割的連續體 an indivisible continuity）。故若加入湯匙攪拌，也只是藉由加速而降低糖塊（多少克或多少粒）溶於水（多少 cc）原本所需要的「鐘錶時間」（多少秒或多少分），亦即改變的只是或多或少、或快或慢的時間計量單位。但不管用不用湯匙，柏格森舉例的重點，乃是放在糖入水時所創造出新的整體變化：不在於糖塊、水、湯匙作為個別物體的屬性或作為個別物體的封閉集合，而在於糖塊─水─湯匙之間的關係變化，亦即關係的整體變化不在個別物體的並置、集結或加總，而在「整體」的必然「開放」，不斷開向變化，不斷給出新的承續，「整體在時延之中，整體即時延自身」（Cinema 1 11）。換言之，柏格森所等待的、或德勒茲所等待的，不是鐘錶時間的快或慢，而是「開放整體」本身的變化，那無法被給定、無法預期、無法照本宣科的變化。而本章談論「慢動作」之為「時延」、之為「時間─影像」、之為「純粹視聽情境」、之為「待機」，凸顯的則不再是個別部份（一塊糖、一杯水與／或一湯匙），也不再是個別部份的加總或共在，而是糖塊─湯匙─水之

間的關係變化，讓「待機」不再只是運用「攝影機」去拍「慢兩拍的機器人」，而是一種有如糖水的「質變」、一種電影影像特異的「流變」，無法量測、無法共量、無法預期，僅能在拍片現場以事件冒現，也僅能由觀者的感官與意識去裁切、去截取。

等待一個鏡頭，一如等待一顆糖塊溶解於水，一如等待小康從台階上慢步而下，等待小康在颱風前夕舉牌而滿臉涕泗橫流。或許也唯有透過這樣的等待與可能的將臨，我們對蔡明亮「慢動作」的影像思考才得以持續「待機」，持續在綿延中變易、在變易中綿延，未完待續。

長鏡頭
Long Take

長鏡頭

第四章

侯孝賢與《紅氣球》

　　如何有可能在當代的影像創作中，微分出一條長鏡頭的逃逸路線？

　　「長鏡頭」（long take）作為電影理論的基本術語，自有其清楚明晰的沿革與定義：電影拍攝過程中單一鏡次開機點與關機點之間的時間間距較長，讓一個場景由一個鏡頭所貫穿，連續不間斷。[1] 而從二十世紀五〇年代以降，法國電影學者巴贊的寫實主義美學理論，主導了「長鏡頭」的相關影像論述，強調長時間拍攝的單鏡鏡頭，不以主觀的剪接來切割，而能維持住客觀時空的連貫性、完整性與真實性，創造出單一鏡次之內的深焦攝影與豐富多層次的場面調度，成功展現空間與物質的真實環境，讓影像更

[1]　long take 的其他中文翻譯，尚包括段落鏡頭、單鏡鏡頭、單鏡段落（plan-séquence）、長拍鏡頭、場景鏡頭、長時間鏡頭、一鏡到底或不間斷鏡頭。「長鏡頭」又可分為固定長鏡頭、變焦長鏡頭、景深長鏡頭、運動長鏡頭等。故長鏡頭並非只有定鏡長拍的方式，長鏡頭也包括使用推軌、推車操作的運動長鏡頭，而其中最眩目亮眼的，首推前已提及俄國導演蘇古諾夫的《創世紀》，全片僅有一個長達 96 分鐘的一鏡到底。但一般而言，所謂多長叫長，乃相對比較之結果，並無統一明確的規定。若依據美國電影學者鮑德威爾（David Bordwell）「平均鏡頭長度」（average shot lengths, ASLs，以電影總片長除以總鏡頭數所得鏡頭長度之平均值）的量化統計資料，好萊塢主流商業電影的「平均鏡頭長度」有越來越短的趨勢：1960年代的好萊塢劇情片為 8-11 秒，1970 年代的 5-9 秒，1980 年代的 3-8 秒，1990 年代的 2-8 秒（*Figures 26*），故在 60 年代的「短」，可能在當代被視為「長」。

具說服力。[2] 故一鏡到底、實景拍攝的長鏡頭，不僅反映生活的連貫性、時空的統一性、心理過程的複雜性，更直指作為真實記錄客觀世界的影像本體論。

然而在這些眾人早已習以為常、司空見慣的長鏡頭理論中，是否還有持續發展創造長鏡頭理論的論述空間呢？是否還有可能在人物角色、取景布局為主的場面調度之外談論長鏡頭呢？是否亦有可能重新界定長鏡頭拍攝當下所涉及的「記錄事件」與深焦攝影所展現的「心理情緒」，而能給出不一樣的「事件」與不一樣的「情緒」呢？而更重要的是七十年前發展出來的長鏡頭理論，如何有可能回應當前全球化影像時代的「穿文化」（trans-culture）與「穿媒介」（trans-media）呢？我們如何能夠以及為何需要「微分」長鏡頭的連續性呢？如何能夠以及為何需要「摺疊」長鏡頭的景深呢？而什麼才是長鏡頭在全球化影像時代的「逃逸路線」呢？證諸當前的電影研究，以「長鏡頭」聞名於世的導演包括溝口健二（Kenji Mizoguchi）、安東尼奧尼（Michelangelo Antonioni）、侯孝賢、安哲羅普洛斯（Theo Angelopoulos）、塔爾（Béla Tarr）、阿特曼（Robert Altman）等人，各自皆已成功發展出獨特驚人的長鏡頭美學，作為其影像風格的簽名式。而本章為嘗試回答上述一系列企圖鬆動轉化現有長鏡頭理論的提問，將擇選侯孝賢導演以及其 2007 年完成的法語片《紅氣球》，作為主要理論發想

2　巴贊的長鏡頭理論，乃是與蒙太奇剪接相對應而發展出的概念，前者強調「延續」（長鏡頭理論），後者凸顯「斷裂」（蒙太奇理論），而長鏡頭在 1930, 1940 年代有聲片時代的捲土重來，乃拜電影技術大幅推進之賜，包括膠片的感光度加大、攝影鏡頭的光學性增高等，擴大了單一鏡頭之內的景深範圍與表現手法，讓長鏡頭作為「鏡頭內部蒙太奇」的寫實主義美學，得以長足演進發展。

與文本分析的起點，探討侯孝賢與《紅氣球》如何有可能「解畛域化」當前「長鏡頭」的既有影像論述。[3]

　　在現有的侯孝賢電影批評文獻中，「長鏡頭美學」幾乎等同於其電影語言的「正字標記」，與固定鏡位、空鏡頭、省略敘事、詩化意象等共同構築出電影批評家眼中所謂的「侯式」美學風格或電影詩學。雖然對侯孝賢而言，最早採用的「長鏡頭」與「固定鏡位」，乃是因應拍攝現場的客觀限制（資金與專業演員的缺乏、拍攝場景之不足），而後長鏡頭之運用，更可以是靈活針對不同電影的題材與特色所採行的拍攝調整。[4] 但這因陋就簡或因地制宜的變通拍攝方式，卻逐漸成為批評家眼中獨樹一幟的美學風格。侯孝賢不僅被視為台灣電影「長鏡頭」的始作俑者，更積極帶動蔡明亮、易智言、陳國富、吳念真、徐小明、林正盛與張作驥等台灣電影導演的長鏡頭風潮，更被視成「亞洲低限主義」（Asian minimalism）或「新現代泛亞風格」（a new modern pan-Asian style）的重要源頭，影響擴及日本導演是枝裕和（Hirokazu Kore-eda），韓國導演洪常秀（Hong Sang-soo）、李光模（Lee Kwang-mo）、泰國導演阿比查邦（Apichatpong Weerasethakul）、馬來西亞導演李添興（James Lee）、中國導演賈樟柯等人的長鏡頭美學

3　本章「解畛域化」長鏡頭的企圖，乃是以具歷史與地理政治殊異性的侯孝賢影像文本做切入，開展出「長鏡頭」作為「長境頭」的可能，而此理論概念化的新「長境頭」，並不具有替代原本巴贊寫實主義長鏡頭的可能（一如巴贊的長鏡頭理論沾黏在義大利新寫實主義的影像文本，而本章的長境頭理論則是沾黏在台灣侯孝賢的影像文本），亦不具有普世性，故沾黏侯孝賢影像文本的長境頭理論，未必能運用於希臘導演安哲羅普洛斯或匈牙利導演塔爾的影像文本分析。

4　例如，侯孝賢自稱拍攝《海上花》時不想在各個角落都擺放攝影機，而大量採用「很適合來表現獨立而且分隔的片斷」的長鏡頭（布爾多 122-123）。

（Bordwell, *Figures* 231; Udden, *No Man an Island* 182-3）。[5]

　　然而在現有侯孝賢的長鏡頭批評論述中，巴贊的寫實主義美學、場面調度與深焦攝影，依舊佔據著主宰性的分析語言位置。例如，台灣學者焦雄屏乃最早指出侯孝賢電影如何放棄因果關係的敘事順序，運用省略法與詩化語言，藉由日常生活取材與具景深張力的取景布局，「讓長鏡頭的時間自然展現『真實』的意義」（焦雄屏，〈台灣新電影的代表人物〉26）。她以《悲情城市》中的長鏡頭為例，清楚指出該片如何「大量輔以人物出入鏡、重新劃分空間關係的 reframing，以及經營縱深及畫內外音的對比技巧」，讓長鏡頭一點都不貧乏沉悶，而「醫院室內室外的情況動作，『小上海』酒家裡窗櫺隔間的不同構圖及層次，都醞釀出豐富稠疊畫面意義，也產生多重畫面焦點」（焦雄屏，〈尋找台灣的身分〉62）。[6] 而更能巧妙

5　若要問侯孝賢電影的長鏡頭究竟有多「長」，目前部份電影學者所能提供的制式答案，乃是以侯孝賢電影「平均鏡頭長度」的量化統計資料來展現：《風櫃來的人》19 秒，《冬冬的假期》18 秒，《童年往事》24 秒，《戀戀風塵》35 秒，《尼羅河女兒》28 秒，《悲情城市》42 秒，《戲夢人生》83 秒，《好男好女》108 秒，《南國，再見南國》105 秒，《海上花》158 秒，《千禧曼波》97 秒，《珈琲時光》66 秒，《最好的時光》32 秒，《紅氣球》75 秒（Udden, *No Man an Island* 180）。

6　另一篇談論侯孝賢長鏡頭的精采論文，乃是沈曉茵的〈本來就應該多看兩遍〉。該文不僅鋪展出精采的侯孝賢電影美學分析，更成功帶入長鏡頭理論的內在繁複性，例如電影學者鮑德威爾如何重讀日本電影導演溝口健二的長鏡頭，而區辨出巴贊所謂原始電影的長鏡頭與經典好萊塢長鏡頭之異同，或是帶入電影學者韓德森（Brian Henderson）如何並置美國導演威爾斯（Orson Welles）的景深長鏡頭與法國導演高達（Jean-Luc Godard）的平面長鏡頭，以凸顯前者的中產階級意識形態與後者的反中產階級實驗技法，誠乃少數能夠複雜化巴贊長鏡頭理論的中文論文。而葉月瑜的論文〈侯孝賢的電影詩學〉，亦能別具慧眼地指出侯孝賢長鏡頭的在地特點：「增強構圖設計的意義，和構築遠鏡頭產生的遲延認知」（339），並以《風櫃來的人》片中的打架場景與《戲夢人生》結尾處的遠鏡頭為例，做出精采的分析。

依循巴贊長鏡頭理論、又能完全貼近侯孝賢電影影像特質的精采長鏡頭論述，則非朱天文的專文莫屬：

> 他被人討論最多已成為他正字標記的固定鏡位，和長鏡頭美學，至〈戲夢人生〉達到徹底。其徹底，朋友們笑他，可比照相簿，一百個鏡頭，不妨當作看照片般一頁一頁翻過去。
>
> 長鏡頭，如眾人所知，意在維持時空的完整性，源於尊重客體，不喜主觀的切割來干擾其自由呈現。長鏡頭的高度真實性逼近紀錄片，散發出素樸的魅力。
>
> 處理長鏡頭單一畫面裡的活動，以深焦，景深，層次，以場面調度，讓環境跟人物自己說話。因此，單一畫面所釋放出來的訊息是多重的，歧義的，曖昧不明，淹染的。其訊息，端賴觀者參與和擇取。（朱天文，〈這次他開始動了〉9）

就朱天文的觀察，侯孝賢不走戲劇表演、不按敘事伏筆且放掉衝突高潮的長鏡頭，不會也不能僅是徒具形式的美學表現，而必須成為作為統攝看似散漫游離畫面的「一種觀察世界的態度和眼光」，「長鏡頭是乾脆採納了另外一種角度看世界。一種理解，一種詮釋」（朱天文，〈這次他開始動了〉10）。

但不論是從寫實主義美學或多層次場面調度、多焦點景深攝影，還是將長鏡頭提升到哲學家—導演的「一種觀察世界的態度和眼光」，歷經七十年的巴贊長鏡頭理論與其影響之下積累了四十年的侯孝賢長鏡頭分析，早已讓長鏡頭的論述方式出現老生常談的疲態，如何有可能翻轉既有的長鏡頭論述，給出一個貼合侯孝賢影像軌跡又具有創造想像力的長鏡頭

新解，便是本章所關注的焦點所在。

一‧從長鏡頭到長境頭

本章嘗試理論概念化侯孝賢長鏡頭風格的第一步，便是以同音異字的方式，直接翻轉「長鏡頭」為「長境頭」，而其中的關鍵，正在於企圖將對「（單一）鏡頭」（shot）的執著關注，轉換到對「情境」（milieu）的感應變化，讓此「境」既非彼「鏡」，亦讓此「鏡」就是彼「境」。首先，讓我們來聚焦此理論概念轉換的關鍵字「情境」，其乃本章所採法文 milieu 之中文轉譯。法文 milieu 與英文 environment, surroundings 不同，environment 的舊法文字根為 environ，意指環繞四周，而 surroundings 的拉丁字根 super 與 undare，則指波浪浮起於上，同時向四面八方開展，但在後來的語意發展中，environment 與 surroundings 皆成為「環繞」（encircle）與「封閉」（enclose）的連結，以固著安置的方式圈限範圍，不再開放，不再延展，不再浮動。而法文的 milieu 則是拉丁字根 medius 與 lieu 的結合，lieu 指地方、場所，而 medius 則指介於其間。法文 milieu 作為空間與時間想像的多義性，正在於可同時指向「環境」（surroundings）、「介質」（medium）與「中間」（middle）三個面向，相互串連纏繞（Massumi, "Notes" xvii）。

而當代法國哲學家德勒茲與瓜達里在合著的《千高原：資本主義與精神分裂》（*A Thousand Plateaus: Capitalism and Schizophrenia*）一書，不僅串連「情境」所蘊含的「環境」—「介質」—「中間」三個面向，更進一步將其動態化，讓所有的環境皆為「介於其間」的變動過程，而所有的物質皆為「介於其間」的增生與層疊。他們從愛沙尼亞生物學家魏克斯庫爾

（Jakob von Uexküll）的理論出發，將「情境」微分為「內在情境」（interior milieu）、「外在情境」（exterior milieu）、「間界情境」（intermediate milieu）與「締合情境」（annexed or associated milieu）。「內在情境」與「外在情境」乃動態的物質連續性流動，可內翻外轉或外翻內轉，「間界情境」則有如薄膜，界於「內在情境」與「外在情境」之間，持續進行交換、轉化、增生與層疊，而「締合情境」則指向感知與行動，讓有機形式本身不再只是簡單的「結構」（structure），而是動態變化的「結構化過程」（structuration），亦即「締合情境的建構」（"a constitution of an associated milieu"）（51）。他們以魏克斯庫爾最著名的「蜱蟲」（tick）為例，說明「締合情境」結合知覺、行動與能量的特徵：

> 蜱蟲那令人難忘的締合情境，由它下落的重力能量、它對汗的嗅覺感知特徵、以及它叮咬的主動特質來界定：蜱蟲爬上樹梢，下落到一個行經該處的哺乳動物身上──它通過氣味來對這個動物進行辨識，然後在該動物皮膚的凹陷處進行叮咬（一個由三大因素所構成的締合世界，僅此而已）。主動與感知的特質本身就是某種雙重的鉗狀物，一種雙重的構連。（51）

在這個動物情境的例子中，蜱蟲作為一個最簡單的有機形式，其透過下落重力、汗水嗅覺與叮咬能力，而能與其所處之外在情境緊「密」相「鉗」、同「並」相「連」，創造出各種「形態發生學」（morphogenesis）的可能。

而德勒茲與瓜達里更指出，所有的情境皆被「編碼」（coded），亦即所有的情境皆有其「週期性重複」（periodic repetition），但與此同時各種情境連續不斷的內外翻轉、間界情境不斷的增生層疊、締合情境不斷的同

「並」相「連」，皆讓所有「週期性重複」的情境，亦恆常處於「轉譯」（transcoding）的動態之中。「所有的情境都在振動中，換言之，情境乃由組成物的週期性重複所構築而成的時空團塊」（313）。而情境與情境間的「轉譯」即「節奏」（rhythm），而負責統合協調異質性時空團塊的「節奏」，便是從一個情境到另一個情境的轉碼訊息，亦即情境對混沌（chaos）的回應。

而同「並」相「連」的情境，產生了節奏的「差異」，而「情境」與「節奏」的「畛域化」過程（territorialization），正是德勒茲與瓜達里所言「界域」（territory）之出現：「畛域化乃是一種節奏的行動，讓節奏已變得具有表達性，或是讓情境組成物已轉為質性」（314）。故「界域」無固定不變之領土或疆界，「界域」乃「畛域化」時間與空間的開展過程，讓「情境」有了質性（顏色、氣味、聲音或輪廓），讓「節奏」有了表達。[7] 因而對德勒茲與瓜達里而言，所謂的影像或文字創作，即是創造一個新的「界域組裝」（territorial assemblage），或給出一個與眾不同、不同凡響的「情動力組裝」（affective assemblage）。

而此處出現的「情動力」（affect），乃是我們企圖掌握「情境」、「節

7　德勒茲與瓜達里在此處說明「界域」的諸多舉例都十分有趣。例如猴子常以展示色彩鮮豔的性器官，嚇退侵犯其「界域」的它者。此時猴子的性器官，已從繁衍後代的生殖器，轉換為表達「界域」的節奏性有色載體。原本「顏色」作為一種膜的間界情境，與內在荷爾蒙情境內外翻轉。但若「顏色」只能與行動連結時（性慾、攻擊或逃逸），它只具有功能性或短暫性，唯有當「顏色」獲致一種時間的恆常性與空間的範圍時，才變得具有表達性，可以標誌一個「界域」或成為「畛域化」過程的一個簽名。但其重點不在於一個「界域」用「顏色」作為標誌來劃分內外，而在於「顏色」作為標誌讓「界域」得以出現（315）。

奏」與「界域」等概念的另一重要關鍵字。[8] 首先，「情動力」與「情感」（affection）或「情緒」（emotion）不同，後者多以人為主體中心、人的心理狀態為內在想像，而前者則為非個人、非人稱的強度，指向「去影響與被影響」（to affect and be affected）之能力，強弱快慢的遞增遞減。而德勒茲與瓜達里所言的「界域」，凸顯的正是當有機體在佔據與在創造情境的同時，情境無法與此有機體分離而獨立存在，而從一個情境到另一個情境的界面層疊、同「並」相「連」或節奏推移，皆是連續不間斷「去影響與被影響」的過程，一切恆常介（界）於其間。換言之，「情動力」所形構出的情境（不是人稱主體情感宣洩或情緒渲染的環境，而是環境之為無人稱情動力的表達），讓所有事物皆無法以單獨封閉之方式存在，所有事物皆息息相關、同並相連。事物的「存有」（being）成了「流變」（becoming），事物存在的「狀態」（state）成了充滿創造轉化的「傾向」（tendency）或「勢」（propensity），不再有固定的實體、不再有本質、不再有不變的認同或身分，一切皆是「組裝」（assemblages）與「多褶」（multi-pli-cities）的介（界）於其間，而貫穿其中的正是「情動力」的開闔之勢（un-folding force），所導向的正是「情動力組裝」的創造轉化。

　　因而「情境」之為「情境」，正在於「情動力」的無所不在。原本法文 milieu 在中文語境的翻譯，可以有「環境」、「處境」、「中域」、「場域」等諸多可能，而本章之所以轉譯為「情境」，正是意欲凸顯「情動力」作為形塑與貫穿「情境」之關鍵。但「情境」究竟將如何幫助我們「轉譯」

8　本書除了第六章將 affect 翻譯成「身動力」，以創造「身動－生動－聲動」之間在概念上的同音轉換可能，皆統一翻譯為「情動」、「情動力」。

現有的長鏡頭理論？「情境」與「場景」有何不同？「情境」與人物角色的心理「情緒」有何不同？若再帶回當前侯孝賢長鏡頭美學的既有批評論述，「情境」又與所謂的「意境」或「景色詩學」有何差異區分？

現在就讓我們來嘗試回答這些問題，以便讓「長境頭」的理論概念化得以繼續往微分差異處推進。首先，以「鏡頭」為美學分析單位的「長鏡頭」，多以人物角色的出入鏡與走位關係，來展現取景與布局之巧妙，帶出心理變化之繁複；但以「情境」為影像思考出發的「長境頭」，則可以嘗試將人物角色「微分子化」、將場景配置「解畛域化」，不再只是以「人」為主體，而是將情境的所有組成物一視同「仁」（親愛無等序），以便開放出情境與情境之間各種界面的增生交疊、各種持續進行的編碼與轉譯，讓「情動力」有如域外之力不斷捲入翻攪，讓情境與節奏的畛域化過程，有如在物質流變平面上不斷呼吸般收縮與舒展的「開放整體」（the open whole）。故若長「鏡」頭之「長」在於維持時空的連貫性與統一性，指向寫實主義美學；那長「境」頭之「長」則在於讓情境與節奏的「畛域化」過程得以發生、得以開展、得以被感知，而指向情動力的貫穿（而非僅是人物角色心理情緒的貫穿），萬事萬物得以連續變化的不可切割（而非僅是構圖取景、出鏡入鏡、走位與攝影機運動）。故當長「鏡」頭之「長」指向鏡頭（鐘錶）時間的長度，長「境」頭之「長」則指向無法抽離出情境之外而被度量化的「時延」（durée, duration），前者之「長」或可經由量化統計圖表而加以分析比較，但後者之「長」則徹底無法以「節拍」（meter）取代「節奏」，一如本書第三章所言之「慢」。

然在侯孝賢既有的長鏡頭論述脈絡中，我們必須進一步分析「情境」與「意境」之差異，以便讓此處所欲發展的「長境頭」理論，更有歷史與

地理政治上的幽微獨特性。從 1994 年《電影景色：視覺藝術與中日電影的觀察》（*Cinematic Landscapes: Observations on the Visual Arts and Cinema of China and Japan*）的出版以降，如何可以或是否可以用「中國風格」來詮釋侯孝賢，便成為華語電影學者間的重要攻防戰之一，一方處心積慮去建構「中國」影像美學的文化主體性，一方則毫不留情去批判此舉的潛在東方主義與大中國主義。而其中最核心的關鍵，便在於如何經由或是否可經由侯孝賢的長鏡頭美學，接續中國藝術史論的「意境」說。[9] 以中國電影學者孟洪峰的〈侯孝賢風格論〉為例，他從中國古代佛教的「境界」與中晚唐的「意境理論」出發，將「意境」界定為六識（眼耳鼻舌身意）「具體可感的空間環境」（47），而他認為侯孝賢的固定長鏡頭，正足以成功凸顯中國詩畫的「意境」。

> 固定長鏡頭是侯孝賢的一個顯著特點。機器擺在頂角機位，用全景／遠景把一場戲一鏡拍完。如需強調就同軸跳一個中／近景。侯孝賢的機器通常很少運動，他甚至很少用標準的內、外反拍鏡頭，原因就在於為了保持畫面情緒、人物心境以及相互關係的穩定、完整，使人、景、物融為一體，以便讓觀眾能夠身心投入地去體驗、感受，這也是中國詩畫意境總是強調「靜」「遠」「空」的原因。（49）

故孟洪峰反對採用巴贊的長鏡頭理論來詮釋侯孝賢，他指出侯式固定長鏡頭所呈現的「真實」，不在於對現實生活世界的模擬，也不在於完整記錄

9　有關侯孝賢「中國風格」的探討，可參考鄧志傑（James Udden）的〈侯孝賢與中國風格問題〉，文中有十分精闢犀利的批判分析。

時空的連續性，而在於成功捕捉「人的意緒心境狀態的真實」（50）。

　　且讓我們姑且暫時存而不論詩畫與電影作為不同藝術媒材之間的可能差異，也姑且暫時存而不論當長鏡頭脫離固定鏡位時是否還一樣「靜」、「遠」、「空」，也暫時將東方主義與大中國主義的政治批判置於一旁，此由「意境」出發、強調長鏡頭之「長」在於「容得你慢慢體味」（孟洪峰56）的論述模式，乍看之下與前文所嘗試發展的「長境頭」頗有類同之處。「意境」似乎與「情境」一樣，都強調同「並」相「連」，「人與物與環境的交互作用、相親、相融來表現」（孟洪峰49）。「意境」似乎也與「情境」一樣，都強調介於其間：「人（精神、情緒、心態）卻常常處於恍惚、流動、含渾的中間狀態」（孟洪峰45）。但「情境」與「意境」的最大不同，乃在於後者所發展出來的「長鏡頭」，仍是建立在以「人」為情緒主體、以「人」為主觀感知，而「環境」則淪為「心境情緒的物化寄託」。換言之，「意境」理論中的同「並」相「連」或中間狀態，乃是以主／客對立朝向主—客交融擺盪，充滿人本中心的現象學描繪，更遑論此貫穿人、物、環境的主觀情緒或主觀意識渲染，究竟指向導演還是片中人物角色的欠缺交代。

　　而在鋪展「長鏡頭」與「長境頭」之可能差異、「情境」與「意境」之細微區分後，接下來我們便可直接進入侯孝賢 2007 年的《紅氣球》，進行「長境頭」與「常境頭」的影音文本分析，看看侯孝賢是如何將法國巴黎「轉譯」成一個日常生活的「界域組裝」，看看所謂的「長境頭」如何有可能逼近侯孝賢電影研究中最難解的「天意」，而得以展現出「自然法則底下人們的活動」。

二 · 《紅氣球》的日常生活情境

　　《紅氣球》（*Le Voyage du Ballon Rouge*; *Flight of the Red Balloon*）為侯孝賢跨國拍攝的第一部法語片，但自 2007 年推出以來，相關的電影評論卻相對稀少，一時之間台灣與歐美的電影學者似乎都找不到適當的語彙、概念或切入角度，去分析討論這部「外」語片，就連過去幾十年所積累侯孝賢電影影像論述的既有詮釋框架（歷史敘事、國族認同、後殖民政治、美學風格，甚至穿國華語電影或東亞影像風格），一時間也似乎都派不上用場。[10] 而少數幾篇針對《紅氣球》進行分析閱讀的電影評論，不論所採用的語言是中文、英文或法文，似乎也都充滿著一種潛在的焦慮，擔心害怕《紅氣球》中的侯孝賢還是不是侯孝賢，一如擔心害怕《紅氣球》中的巴黎還是不是巴黎。[11] 而接下來本章所將進行的情境與節奏分析，恐怕正是

10　誠如《村聲》雜誌影評人霍伯曼（Jim Hoberman）所言，法國影評對《紅氣球》的反應相當冷漠（58），證諸華文電影評論界與學術界亦復如是。若與侯孝賢的另一部外語片《珈琲時光》相比，雖然該片在東京拍攝、用日本演員、以日語發音，卻似乎因為台－日的殖民歷史連結與東亞電影的區域想像連結，而能引發相當多的批評論述，廣獲台、日、法、美等國影評人與學者的關注與青睞，雖然與九〇年代侯孝賢電影論述的全盛時期相比，還是不可同日而語。

11　台灣影評人聞天祥慶幸巴黎或奧賽美術館都沒有劇烈影響或改變侯孝賢的電影風格，「這部電影依然考驗著大多數觀眾對電影敘事與風格美學的辨認與接受，喜歡與不解應該同樣劇烈。巴黎、畢諾許、經典舊片到奧賽美術館的收藏，並沒吞噬掉侯孝賢的個人風格，他們如東京的電車、書店、咖啡廳，是作者觀照後的投影，情感的延伸」（〈一則關於《紅氣球》〉）。而《村聲》的影評人霍伯曼則質疑「《紅氣球》明顯是一部外來者的電影，充滿奇特的觀點」（58-59），但卻能以「意想不到的律動和視覺經驗、創新的結構、實驗性的演出、創造性的曲解和極度的綜合」（59）成就了一部大師之作。

要翻轉此種焦慮，正是要去凸顯《紅氣球》的影像魅力與威力，或許正在於侯孝賢與巴黎的遭逢，讓侯孝賢不再只是侯孝賢，巴黎也不再只是巴黎。

但在進行《紅氣球》的影音文本分析之前，有兩個關鍵必須先加以說明。第一，若以情境與節奏的畛域化過程觀之，整部《紅氣球》或《紅氣球》中任何一個或多個鏡頭，都可被視為可大可小的「界域組裝」，甚或整個《紅氣球》都可被當成一個「長境頭」。但本章在此部份的影音文本分析，將先從傳統定義下的「長鏡頭」段落切入，以便於凸顯「長鏡頭」與「長境頭」之間在理論概念上的轉換可能，以便有時間細膩鋪展「長境頭」之中「情境」與「情境」的界面交疊與同「並」相「連」。第二，對侯孝賢《紅氣球》的分析，必須帶入法國導演拉摩里斯（Albert Lamorisse）1956年的同名短片《紅氣球》（Le ballon rouge），重點不只在於後者為前者所致敬之對象或「複訪電影」（cinema revisited）類型之故，重點更在於侯孝賢的《紅氣球》同「並」相「連」了拉摩里斯的《紅氣球》，不僅讓拉摩里斯片中的紅氣球影像，有如「老靈魂」一般飄了進來，更是以「輕」、以「疊」來積極「轉譯」拉摩里斯的《紅氣球》，讓輕飄飄的不再只是紅氣球，讓輕飄飄的更是整個巴黎的日常生活情境。而巴黎作為影像的輕飄飄，正來自於鏡面反射影像的疊層與穿透，讓城市的實體感與量體感消失。[12] 拉摩里斯的《紅氣球》不僅讓侯孝賢的《紅氣球》輕盈浮動，拉摩里斯的《紅氣球》更「褶疊」進了侯孝賢的《紅氣球》，讓侯孝賢得以「流變─巴黎」，讓巴黎得以「流變─侯孝賢」。

12　當前中文論文對《紅氣球》最精采透徹的分析，當屬孫松榮的〈「複訪電影」的幽靈效應：論侯孝賢的《珈琲時光》與《紅氣球》之「跨影像性」〉，該文即是以「複訪電影」的類型切入《紅氣球》，帶出歷史幽靈與電影幽靈的纏祟，並從中開展出繁複而精細的影像辯證。

首先就讓我們來看看《紅氣球》中街角咖啡館的「長鏡頭」（16:12-17:47）。畫面上落地玻璃反射著流動的街景，小學生西蒙與他的中國留學生保姆宋方，在反射鏡面上由右往左走過斑馬線，接著攝影機由右往左橫搖，帶入由畫面左方出現往攝影機方向前進的西蒙與宋方，而與畫面右方玻璃反射鏡面上的西蒙與宋方，短暫同時並置後便消失，接著西蒙進入咖啡館，而宋方留在人行通道上拿攝影機由外向內拍，其間人行通道戶外餐桌上的客人持續聊天，車流穿息，路人穿梭，接著宋方進入咖啡館，攝影機由左往右橫搖，停在西蒙在咖啡館內打彈珠，而宋方站在西蒙後方拍攝的畫面。

　　這長達 95 秒的「長鏡頭」為何不剪？若按照傳統巴贊的長鏡頭理論，我們會說此日常生活的實景拍攝，讓時空產生「真實」的整體連續感，人物角色的出入鏡與空間關係流暢自然，而畫面本身的多焦點、多層次，更讓畫面訊息歧義而曖昧。但是若我們想更進一步「微分化」此街頭咖啡館的「長鏡頭」為「長境頭」，究竟該如何進行？首先，此長拍段落提供了街頭作為外在情境與咖啡館作為內在情境之間的節奏轉譯，給出了一個巴黎日常生活情境的「界域組裝」。畫面中至少有兩個清楚的間界情境，一個是介於室內與室外的人行通道，一個是介於室內與室外的咖啡館落地玻璃。人行通道的靜態景深，由前景最靠近攝影機的餐桌客人，中景的斑馬線紅綠燈與遠景的街道、行人、車流與建築所帶出。而人行通道的動態景深，則由宋方向攝影機位置走近（中景）或走遠（遠景）而帶出。而咖啡館的落地玻璃，先是反射著西蒙與宋方過馬路，讓對街建築、路上車流行人與咖啡館外餐桌旁的客人同時疊映其上，而後則是反射著咖啡館內打彈珠的西蒙與正用 DV 拍攝的宋方，同樣讓街景、車流與行人（此處再多加

一層咖啡館內活動的人影）疊映其上，而玻璃本身的反射性與通透感，皆讓整個畫面產生無比鮮活生動的層次掩映。

故如果人行通道作為此「長境頭」的間界情境，乃是以光量作為室外情境（增強）與室內情境（減弱）的節奏轉換，那落地玻璃的間界情境，則可說是以虛（鏡內）與實（鏡外）作為節奏轉換。最早畫面上同時呈現左方人行通道上的西蒙與宋方、右方落地玻璃反射出的西蒙與宋方，一實一虛，一左一右，成為瞬間並置的「雙重」（double），而後則是在彈珠檯前的落地玻璃上，以虛虛實實（光線明暗的虛實，物件動靜的虛實）、前前後後的方式，層層交疊著巴黎城市的動態當下，不僅讓城市的立體空間「摺疊」在鏡面之上，更讓城市的日常時間也「摺疊」在鏡面之上：畫面左上方反射出的紅綠燈，在宋方進入咖啡館時變成紅燈，而西蒙打彈珠的畫面之所以那麼「長」，不在於可計量的秒數，而在於等候紅綠燈信號的節奏，讓此畫面在給出空間疊映的同時，也給出巴黎街頭等候過馬路的時間感，而當畫面左上方的紅燈變成綠燈時，此「長鏡頭」的「長境頭」便到此告一段落。

此由虛—實（鏡像—實像）節奏在落地玻璃上所帶出的影像「雙重」與時空「摺疊」，將成功導引我們進入本章所欲展開的另一個有趣法文字doubler。此動詞可同時靈活指向「重複」、「增生」、「對摺」、「加襯」（服飾）、「並線」（紡織）、「替身」（戲劇）、「配音」或「譯製」（電影）等豐富意涵，乃是傅柯（Michel Foucault）與德勒茲談論當代「縐摺」（the fold）概念時，最常使用的法文動詞。而此巴黎街角咖啡館作為長「境」頭的精采豐富，正在於影像在間界情境上的不斷增生與摺疊，在虛實節奏、動靜節奏、光影節奏上的不斷製碼與轉譯，doubler 再 doubler，便出現了這

樣一個浮光掠影、層次生動、輕飄飄無重力感的巴黎街頭。

　　而法文字 doubler 作為中文「雙重」與「摺疊」的帶入，將讓我們對《紅氣球》的「後設性」出現不一樣的理解與感受方式。《紅氣球》大概是目前為止侯孝賢最「後設」的電影，不僅以「文本互涉」與「片末致敬」的方式，帶入拉摩里斯 1956 年的同名電影《紅氣球》，更在影片「敘境」（diegesis）中安排了學電影的中國留學生宋方，也正在拍攝一部《紅氣球》的電影。而宋方所拍以西蒙為主角的《紅氣球》，更以電腦螢幕的縮小畫面，出現在侯孝賢的《紅氣球》之中。這《紅氣球》（侯孝賢）中的《紅氣球》（拉摩里斯）與《紅氣球》（宋方），當然立即會讓眼尖的批評家想到「鏡淵」（mise en abyme），亦即「鏡中鏡的套層結構」。[13] 但若我們只是在《紅氣球》影片的「敘境」而非「情境」上談「鏡淵」，那所能開展的仍主要會是「鏡像」的不斷後延或「實像」與「虛像」的不斷翻轉。例如：若侯孝賢電影《紅氣球》中那在樹上或窗外飄浮的紅氣球為「實像」，而宋方「片中片」的紅氣球為「虛像」，那「實像」的紅氣球其實也是「虛像」，不僅是影像複製與再現意義上的「虛像」，也是指涉拉摩里斯 1956 年《紅氣球》的「虛像」或「雙重」。但若我們可以將「敘境」上的「鏡淵」微分到「情境」，那原本凸顯自我反思、自我指涉、自我解構且無盡後延的後設「鏡像」，將成為不斷增生摺疊的感性「境像」，將紅氣球的顏色與重量，

13　mise en abyme 本指一個形體在兩個鏡子中間無限進行鏡像複製，乃藝術史研究與文學理論所發展出的分析概念。例如，西班牙畫家維拉斯奎茲（Diego Velazquez）1656 年的《宮女》（*Las Meninas*），畫作中有畫家正在作畫，而畫中畫家所畫之人物（國王與皇后）亦反射在畫作中央的鏡面之上。電影學者 de Villiers 和林文淇都已成功嘗試以此「鏡淵」角度對《紅氣球》進行分析。

轉譯為城市—身體的輕盈浮動，將「輕」以「通透疊映」的方式去除實體感與量體感，顯然動詞 doubler 能讓後設變得一點都不概念先行，一點都不抽象知性、枯燥乏味。

然而街角咖啡館作為「長鏡頭」最精采最厲害的地方，卻是在一個不經意但被保留下來的「穿幫」鏡頭：當宋方拿攝影機站在人行通道上拍攝咖啡館內的西蒙時，先是一名中年男性路人走過宋方身旁，接著則是一名中年女性路人走來，原本也應該要像前面那位男性路人一樣走過宋方身旁，但她卻似乎因為忽然瞥見攝影機而改道繞徑。而此「穿幫」鏡頭的「曖昧」，正在於我們無法確定此女性路人，究竟是看到宋方拿著攝影機正在拍攝，還是看到正在拍攝宋方的攝影機，當然更可能是兩者兼具。雖然此類「穿幫」鏡頭，極難避免不出現在街頭的實景拍攝現場，但大多數的導演一定會喊卡重拍，或直接剪掉（更遑論當前主流電影酷愛在片尾加入劇中主角被剪掉的「穿幫鏡頭」，來假造拍片現場的真實感），但此類「穿幫」鏡頭在侯孝賢電影中的不時出現（像《珈琲時光》中忘了切掉的電話突然響起），乃是以最直接的方式，讓我們看到侯孝賢電影最難能可貴的「情境」開放性（相對於「場景」的封閉性與「調度」的掌控性），域外之力得以不預警捲入擾動，帶來意外，滿布機遇，讓攝影機在場的同時，彷彿「天意」（「自然法則下人們的活動」）也在場。

誠如侯孝賢自己曾言，「現在更喜歡拍街頭，看人自然而然地走，人物與環境融在一起的感覺。這種感覺用長鏡頭，停留久一點，容易捕捉」。[14] 此處街角咖啡館「長鏡頭」捕捉到的「真實」，不僅在於長拍的時空連續感，也不僅在於西蒙就是西蒙（真實身分）、宋方就是宋方（真實身分）、街道就是街道（實景）、咖啡館就是咖啡館（實景），更在於

此摺曲交疊的日常生活情境是「活」（vivant）的，是一個「開放整體」，情動力得以牽動，事件得以發生，在喊開麥拉之後、喊卡之前，一切得以「虛位以待」。[15] 而此拍攝當下「虛位以待」的「隨機」開放性（既是 by chance，也可以是 yielding to the camera 隨順攝影機），讓日常生活「活」了起來，給出了聲軌上車水馬龍聲、客人談笑聲，彈珠檯聲的雜沓，影像上街道與咖啡館的同「並」相「連」，以不停變換的光影節奏、動靜節奏、虛實節奏，創造出巴黎街頭整體連續流動的時空感覺團塊。

三‧紅氣球的無所不在

但如果《紅氣球》的街頭是「活」的，那蘇珊與兒子西蒙居住的巴黎公寓呢？該公寓乃《紅氣球》法國製片人的住家，在影片的敘境中二樓租給了蘇珊男友皮耶（滯留加拿大蒙特婁不歸）的朋友馬克，而三樓則是蘇

14 原文出處為焦雄屏的〈侯孝賢：我覺得民間是最有氣力的〉，引自孟洪峰，〈侯孝賢風格論〉，51。雖然孟洪峰在〈侯孝賢風格論〉中，企圖凸顯「環境」對侯孝賢作品之舉足輕重，強調其既是人物活動的背景，更是人物心境情緒的物化寄託，但顯然還是傾向在社會生活脈絡與意境理論中談論「環境」。

15 電影學者王派彰說得最好，侯孝賢的「天意」絕對不是「無為而治」，既有事前對影片結構的精準拿捏，也有事後剪片的費盡苦心，但在拍攝當下卻似乎隱身消失：「在拍片的過程中，演員真的常常會覺得侯導不存在。他經營一個空間，一種氛圍，預設軌跡讓所有的劇中人產生關係，然後就將自己隱藏起來。接著，就像骨牌，就像積木，只要輕輕一推，『天意』就在那裡，因為他接受拍到的結果」，「但是在此之前，對於影片結構的預測與拿捏；在此之後，如何刪減到影片成形所能容許的最低限度？又如何在最低限度裡鋪陳層次與厚度？在在考驗著導演的智慧與能力」（47）。這樣貼身的觀察與深具電影功力的表述，自是遠遠超過其他評論家以命運或「意境」來詮釋「天意」的方式，此精采解說著實讓侯導的「天意」變得毫不虛無縹緲，也不神祕難解。

珊與兒子西蒙生活起居的空間。此三樓空間在影片中主要以色調劃分為前後兩個區塊，左邊後方門外的白色梯間（一開門就是強光）與右邊後方的白色廚房，中間前方乃是以紅黃暖色調為主的餐桌區（紅窗簾、紅檯燈與黃光照明），可再往前拉到電視與鋼琴（從二樓搬上來後），或掉轉攝影機位置拉出客廳或拉進浴室、或往上拉到蘇珊與西蒙各自的樓中樓臥室。

這個生活空間之所以也是「活」的，不僅來自畫面鏡頭的空間推移與層次，更來自此生活空間中「層出不窮」的情境轉換、影像摺疊與節奏轉譯。以馬克與另一男性友人上三樓邀請蘇珊共進晚餐的「長鏡頭」（33:20-35:00）為例，先是蘇珊在浴室鏡前刷睫毛膏的側面中景，聲軌上出現門鈴聲，接著攝影機向左橫搖到起居室宋方開門讓馬克與友人進入，兩名訪客開始與浴室裡的蘇珊打招呼與對話，後馬克轉身進入廚房端出羊肉蔬菜鍋下樓，友人則向前問起皮耶的近況以及蘇珊的新戲，攝影機再向右橫搖帶回浴室鏡前的蘇珊側面中景。

此畫面中的「室內」空間，又可再微分為內部情境與外部情境，越靠近大門越明亮越通透，越靠近攝影機所在的浴室，越昏黃越不通透，而在大門與浴室之間的起居空間，更成為光線節奏與身體動作節奏在水平與縱深移動的間界情境。而此間界情境，又可再微分為黃色珠簾作為隔在浴室內外的間界情境，將由浴室往外拍的起居室影像，經由淺焦攝影而形成黃色光點的通透薄膜。此光點薄膜既連結也區隔浴室內外的心理張力，蘇珊既需要壓抑對馬克不付房租又弄亂廚房的怒氣，又需對友人的詢問以及皮耶的不歸虛與委蛇。這個在公寓情境中心理張力的界面轉譯，也出現在另一場視障調音師入屋工作的「長鏡頭」（1:26:02-1:33:45）。私密情境與公共情境的無法劃分與無法轉換，讓入門時與馬克大吵一架的蘇珊，一度躲入

浴室，卻終究無處可藏。她疲憊焦躁的身體姿態是一種情境，調音師的專注是一種情境，宋方的安靜是一種情境，西蒙的單純是一種情境，而在小小的公寓裡同「並」相「連」、相互感染。[16]

而《紅氣球》中的公寓起居空間之所以是「活」的「長鏡頭」，更來自此空間中美術構成的密度與質感。這是一間充滿生活痕跡的公寓，有幼童活動的必然雜亂，也有藝術家單親母親的品味與匆忙（掛滿衣服與皮包的門邊衣帽架，四處堆放的書與雜物，廚房所晒的衣服）。這是一間充滿反射鏡面的公寓，窗戶、電腦螢幕、牆上畫框玻璃都有影像的虛實疊映。這也是一間充滿時間與空間差異地點的公寓，已拍攝完成於他時他地的影像「摺疊」進了電腦螢幕，蘇珊在遠方的女兒露薏絲「摺疊」進了電話。這更是一間充滿聲音的公寓，作為畫內音、畫外音或配樂的鋼琴聲，作為或親密或客套或憤怒、有一搭沒一搭的日常對話與緘默，作為聲音的回憶，此起彼落、交相呼應。當然這也是一間充滿虛實交錯的公寓，電腦螢幕上的紅氣球、飄在窗外的紅氣球、閣樓天窗外的紅氣球，而房內的紅窗簾、紅浴簾、紅檯燈、紅椅墊、紅皮包與紅衣服，彷彿一時間整個公寓都成了一個漂浮著情感密度與生活細節的紅氣球。

顯然，紅氣球正是《紅氣球》中最重要的節奏轉譯。侯孝賢在決定接

16　飾演蘇珊的法國女演員茱麗葉‧畢諾許（Juliette Binoche）就曾表示，與侯孝賢團隊的合作乃是一種絕無僅有的經驗，沒有彩排，但一切都如行雲流水般順暢自然。在拍戲現場，她根本不知道攝影機放在哪裡（甚至打燈、收音吊桿的位置也都不知），她只要走上樓梯走進門，搬鋼琴的人該進來時就進來了，她打開冰箱該有的飲料都已準備妥當，而飾演女兒的演員該打電話時，也就從比利時打電話來了，一切如此水到渠成、輕盈自由。正如畢諾許在訪談中所言，侯孝賢給出了演員的最大自由，「這位演員是作者，是導演，也是演員」（白睿文、朱天文 270）。

受法國奧賽美術館之邀約（後僅提供場地不出資）前往巴黎勘景時，主要的準備功課有二。一是親身前往巴黎觀察、感受「這座城市的吉光片羽」，更具體落實到考察「巴黎人如何買麵包、接送小孩等生活細節」（印刻編輯部 36）。二是回到台灣後閱讀與巴黎有關的文字與影像，而經由美國作家高普尼克（Adam Gopnik）《巴黎到月球》（Paris to the Moon）一書的中介，找到了拉摩里斯的《紅氣球》，並決定將此法國經典短片融入發展劇情中的母子關係。前一項功課具體落實在《紅氣球》中反覆呈現的日常生活節奏，尤其是宋方接西蒙放學走路回家、買麵包、打彈珠，回到家後吃點心、練琴、打電動，此節奏中的日常生活是「活」的，既有「週期性的重複」，又有連續不斷的情境轉譯與同「並」相「連」。而後一項功課則是讓 1956 年拉摩里斯《紅氣球》中作為視覺形象的紅氣球，以及作為文學隱喻的紅氣球（童年世界、純真、友誼、孤獨、想像等），有了更為光影生動的「解畛域化」過程。

所以侯孝賢《紅氣球》中的紅氣球，不會只是一個紅色飄浮的視覺形象，也不會只是一個寓意的載體（老靈魂、自由等），紅氣球的出現與消失、紅氣球的（穿藝術）材質轉譯，讓紅氣球成為《紅氣球》中感性最強的節奏變化。從紅氣球出現在影片開頭地鐵站旁的大樹樹梢開始，攝影機就與紅氣球形成了一種節奏呼應，跟隨著紅氣球舒緩上仰或隨風橫搖，拉出地平線視野與天空、屋頂視野的不同高低情境，而聲軌中的鋼琴伴奏，則更增加了紅氣球影像的抒情性。而紅氣球不時的出現與消失，更讓影片的「敘事」成為一種「蓄勢」，一種影像能量的組裝與消散。在地鐵站的紅氣球，彷彿是在拒絕西蒙的邀約後又再尋來，隨著地鐵進站出站的氣流、人流而被牽動。流連在三樓公寓窗外的紅氣球，看著窗內西蒙學著用 DV

拍宋方做煎餅，或是西蒙閣樓天窗外的紅氣球，守護著西蒙入睡。紅氣球出現在畫面與敘境時，牽引著攝影機的運動與聲軌的音響，紅氣球消失在畫面與敘境時，則更以消失─再次出現的「時間間隔」與「空間轉換」，來調配影音的整體調性，有如「間奏」，有如「枕鏡」，讓所謂的「空鏡頭」成為「空境頭」，讓「空」指向「介於其間」、指向「間界情境」、指向「節奏轉譯」，而非古典中國「意境理論」中的「靜」、「遠」、「空」，亦非傳統電影術語界定下無人物角色的「空」或一般意義下無物質實體的「空」。

　　而《紅氣球》更厲害的地方，則是透過材質轉譯與形體轉譯的方式，讓紅氣球在《紅氣球》中幾乎無所不在。地鐵站裡的紅氣球會移動，地鐵站裡的黃座椅不會移動，但紅氣球與黃座椅共有的塑膠材質，讓兩者的弧形表面都映射出地鐵站。有些時候塑膠材質的紅氣球，則是以紅氣球的形態轉譯為其他材質，像是街角壁畫上石頭加油彩材質所再現的紅氣球，像是奧賽美術館裡木板加油彩加鏡框玻璃所繪出的紅氣球，或是像宋方電腦螢幕上數位畫素所呈現的紅氣球，讓紅氣球的材質轉譯，成為《紅氣球》的「穿藝術」（trans-arts），成功轉「譯─藝」著電影（類比或數位）與繪畫（戶外塗鴉壁畫或美術館典藏名畫）。[17]而更多時候，紅氣球則似乎也可

17　孫松榮的論文乃是目前在談論侯孝賢「穿藝術」或「跨影像性」（trans-imageity）上最深入精采的展現。他以《珈琲時光》與《紅氣球》為例，指出侯孝賢電影如何重疊各種不同類別（繪畫、照片、錄像、數位影像等）的影像物質，產生多質性影像表現界面的共構與融合：「我們可以想想看《珈琲時光》裡插畫家桑達克的《外面，那邊》繪本片段、江文也的黑白靜照、《紅氣球》中宋方在電腦螢幕上剪接的活動影像、蘇珊拍攝西蒙及在車上播放從 8 釐米轉換成數位規格的家庭影像，瑞士那比派（Nabis）畫家瓦洛東（Felix Edouard Vallotton）一幅被玻璃鏡面保護與框構的油畫《氣球》（Der Ballon, 1899），皆可視為侯孝賢在這幾部駐留著電影幽靈的作品中所安置的一種特殊影像造型」（〈「複訪電影」〉165）。

以脫離氣球的形體,而以紅色轉譯到電影畫面中的其他形體,像是馬路上的紅燈紅招牌,行人身上的紅鞋紅傘紅外套,車子的紅燈,偶戲館的紅色大門櫥窗,窗台上的紅花,甚至蘇珊身上的紅色洋裝,當然還有蘇珊那紅影幢幢的公寓。[18]

故紅氣球的無所不在,並不局限於「鏡淵」的後設性或「複訪電影」的幽靈性,紅氣球的無所不在,乃是將《紅氣球》中的巴黎,以一「境」呵成、一「境」到底的方式,展現為節奏行動的「畛域化、解畛域化、再畛域化」過程,以「輕」以「疊」以「材質與形體轉譯」,給出了一個輕飄飄、紅通通、透明浮動的巴黎。在微分「長鏡頭」、開摺「長境頭」的當下,我們當能更清楚感受《紅氣球》在情境轉譯上的精采,就如本章第二段所述,侯孝賢乃是將拉摩里斯的紅氣球,既以視覺形象的方式複製雙重,更以節奏轉譯的方式,將整個巴黎轉化為「情動力組裝」的「輕」,大量運用透明或半透明、移動或固定的折射表面(窗玻璃、車玻璃、櫥窗玻璃、畫框玻璃、電腦螢幕、水簾、珠簾、甚至紅氣球本身的塑膠亮面),來產生影像的疊層感與通透無實體感,讓巴黎作為一座身體—城市的動態影像,神奇展現了從未得見的輕盈浮動、晶瑩剔透,

而本章在此所發展出的「材質與形體轉譯」,則更是為《紅氣球》的「輕」提供了影像哲學上的可能連結:形體的差異只是物質常模的暫時濃

18　當然也有批評家在「形體轉譯」的可能閱讀中,放棄紅氣球的「紅」,而將焦點放在紅氣球的「圓」。例如《村聲》影評人霍伯曼點出中國留學生保姆宋方取代了紅氣球,不僅在於她像守護天使般照顧西蒙、陪伴西蒙,也在於「如同紅氣球,宋方也有張圓臉,性情溫和,是個永遠冷靜、孤獨與沉默的觀察者」(58)。

稠化，無有分離，無有斷續，一切皆是介於其間的流變。這樣的「輕」就不只是無實體感而已，這樣的「輕」乃是對物質流變中無永恆固定不變之樣貌形態的體悟。就如同卡爾維諾（Italo Calvino）在《給下一輪太平盛世的備忘錄》（*Six Memos for the Next Millennium*）中所談的「輕」，既是循古羅馬哲學家盧克萊修（Lucretius）的《自然法則原理》，強調「消融這個世界的堅實緻密，導向對於一切無限微渺、輕盈、機動的事物的感受」（21），亦是援引羅馬作家歐維德（Ovid）的《變形記》，凸顯世界堅實感的消融，來自萬物彼此之間的無盡轉化、眾生平等。而《紅氣球》中無所不在的紅氣球，便是讓「輕」與「親」（親密毗鄰、親愛無等序）相通，讓巴黎天空下的萬事萬物一視同仁、同「並」相「連」，讓「輕」既是影像的美學風格，亦是影像的哲學思考，正如同朱天文所言侯孝賢的長鏡頭一樣，最終乃是「一種觀察世界的態度和眼光」（朱天文，〈這次他開始動了〉10）。[19]

四‧全球化影像時代的情境轉譯

然而《紅氣球》作為「巴黎長鏡頭—長境頭—常境頭」的成功或失敗，確曾引起電影學者與評論家兩極化的反應。有人盛讚侯孝賢雖然是個「外國導演」，卻能將巴黎的日常生活掌握得如此精準細膩（引自 de Villiers），但也有人質疑侯孝賢對巴黎認識不深，對社會的觀察力下降

19 法國女星畢諾許在訪談中再次提及她參與此片所獲得的體悟：「這種相當輕盈的空間，就像小孩子許的願望：我們所有人彼此都有關連，如果沒拍成功，真的沒什麼關係；而且如果拍得好的話，其實也還是沒什麼關係！」（引自王派彰 47）。

（Kantorates）。而在《紅氣球》作為「巴黎長鏡頭—長境頭—常境頭」中最容易受到質疑的，當屬影片中出現的台灣布袋戲。同理，有人馬上由此連結侯孝賢1993年的《戲夢人生》（霍伯曼），或強調此乃台灣／東方觀點的納入（林文淇，〈懷念過去美好的時光〉）或「歷史幽靈」的浮現（孫松榮，〈「複訪電影」〉），或肯定其讓《紅氣球》的美學風格「徹底毋庸置疑地是侯孝賢」（Udden, *No Man an Island* 177），或質疑布袋戲的出現，乃是侯孝賢刻意操作古老文化與異國情調的敗筆，再次凸顯他作為外來者對現代巴黎的無法掌握、束手無策。[20] 而本章的結尾部份，便是要探問「巴黎長鏡頭—長境頭—常境頭」裡究竟能不能有、該不該有布袋戲？布袋戲究竟是阻礙或是促進了巴黎的「流變—侯孝賢」，布袋戲究竟是促進亦或阻礙了侯孝賢的「流變—巴黎」？在影像全球化的時代，我們究竟該如何重新概念化所謂的「文化差異」？如何有可能從台／法的二元對立，轉換到台—法的流變連結？「異國情調」如何有可能轉換為「譯文化情境」？而最後也是最重要的，本章所努力發展的「長境頭」理論，究竟如何有可能開展其政治效應？除了前文所努力鋪陳的美學風格與影像哲學外，什麼該是或什麼會是「長境頭」因應影像全球化時代的「穿文化」政治美學？

　　首先讓我們來看看《紅氣球》中兩個有關布袋戲的片段。第一個片段拍攝蘇珊帶著台灣布袋戲師傅阿宗師到戲劇學校示範。此片段的第一個鏡

20 此負面評論中最毒舌的，莫過於《解放報》影評人 Olivier Seguret 的看法，他認為來自台灣的侯孝賢沒有能力詮釋現代化的巴黎，只能藉著法國老片《紅氣球》來致敬，只能拿中國留學生宋方當導演替身，甚至還需要找來台灣布袋戲的阿宗師，有如「需要帶一個他最喜歡的玩具」，好讓他在巴黎這個具有敵意的世界中，得以重獲安全感（引自王派彰 44）。

頭畫面先出現教室上方的天窗，接著攝影機左搖帶進高舉在半空中的張生人偶背面，阿宗師念定場詩，攝影機往右下方搖過席地而坐的各國學生。第二個鏡頭待阿宗師由念白轉為口白後，攝影機掉轉一百八十度，拍攝畫面中央張生人偶的正面近景，阿宗師在斜後方用右手操作人偶。第三個鏡頭則是張生人偶向左行，阿宗師用左手撥弄人偶雙腳模擬步姿，攝影機向左橫搖隨行，帶入畫面左方的蘇珊。蘇珊開始向學生們講解布袋戲傳統的吟詠節奏與語氣助詞，並以畫內音轉為畫外音的方式，持續連結到下一個火車車廂的場景。

　　這個由三個鏡頭所組成的台灣布袋戲示範，至少可以拉出三個層次的節奏轉譯。最表面最易覺察的第一個層次，當然是蘇珊「台語與法語的轉譯」，她不僅要進行口白內容的「文字翻譯」（靠事先準備好的小抄），也同時帶到台灣布袋戲傳統的「文化翻譯」。第二個層次則是台上情境與台下情境的節奏轉譯，雖然在教室中並沒有搭出任何實景舞台，但卻可經由攝影機的「框景」方式來凸顯「戲中戲」：景框下緣切齊人偶衣飾下襬（偶爾露出一小截操偶師的手臂），來帶出搬演的戲碼，而當鏡頭同時帶到學生觀眾時，則以偏高的鏡位來區別台上台下。第三個層次則是聲音情境的節奏轉譯，既在阿宗師的福佬話之「內」（念白與口白之差異，前者拉長語音，介於口白與唱腔之間，後者則有如說書式的口語），亦在男聲的古雅福佬話與女聲的現代法語之「間」，感受聲音腔調、發聲部位、輕重緩急與抑揚頓挫之不同。

　　而有了這樣對布袋戲作為情境轉譯的敏感度後，我們便可進入下一個偶戲團彩排的「長鏡頭—長境頭」（01:16:30-01:20:18）。此「長鏡頭—長境頭」段落的「戲中戲」，導向的不僅只是作為後設的「鏡淵」或後設的「掌

中戲」而已。[21] 此「戲中戲」更直接展現「界域組裝」的複雜情境，有場內情境與場外情境（以黑色布幔區隔、以光的亮—暗為轉譯）、台上情境與台下情境（以前後為區隔，以攝影機鏡位的高—低為轉譯）、台前情境與台後情境（以舞台做區隔、以身體姿勢的站立—蹲坐為轉譯）。若以西蒙與宋方為例，他們由黑色布幔後的明亮服裝道具製作區進入劇場，先是站在舞台後方看兩名操偶師賣力演出，後隨鏡頭帶到舞台前方，加入舞台側邊的蘇珊、薩克斯風演奏者、女導演與阿宗師，或蹲或坐。

　　但此偶戲彩排在節奏轉譯上的真正複雜度，不在空間的間界轉換，而在時間的文化「摺疊」。首先，此「長鏡頭—長境頭」最顯而易見的時間轉譯，乃是中國元雜劇劇目《張生煮海》，轉換成當代法國現代偶戲《求妻煮海人》，不僅在人偶造型服裝上力求極簡（長毛仙姑甚至還簡化到只有兩隻長手臂），更在法語口白表現與薩克斯風配樂上力求創新。其次，出現在此「長鏡頭—長境頭」舞台上的兩個戲偶，操作方式各有不同，張生乃是單手操作的布袋偶掌中戲（hand puppet），而長毛仙姑則是以三根細長棒桿操控的杖頭偶（rod puppet，又稱棒偶或撐桿偶）。現有的《紅氣球》電影評論中，皆傾向將張生視為「台灣布袋掌中戲」的化身，而長毛仙姑為「法國仗頭偶戲」的代表，如此一台一法，形成完美的台法或中西合璧。但此直接依循文化地理空間去對號入座的閱讀方式，會不會在強調文化交

21　誠如王派彰在拍片現場的精采觀察，「當我們踏入偶戲館時，立即感覺到有千百件事同時在發生，窄小的空間裡，李屏賓攝影，袁師父和小毛跟焦，阿六推軌，八隻手和八隻眼睛，不需要任何言語與手勢，彷彿一個人似地，自由地穿梭在操偶師、畢諾許和觀眾之間，最後朝我和宋方逼近」（46）。在這個神靈活現的生動描繪中，似乎也暗示了「攝影機操作」作為《紅氣球》中另一種後設「掌中戲」的可能。

流的同時，加深了台／法或中／西的二元對立預設（再由此分隔對立談交流融合），反而看不到世界偶戲在歷史發展上的時間流變，以及時間流變中各種「總已」發生且「層出不窮」的穿文化轉譯？

那我們可以問：在巴黎偶劇團的彩排舞台上，究竟同「並」相「連」了哪些偶戲形式？先讓我們來看蘇珊的「配音」作為一種「倍增」與「摺疊」（三者都為法文動詞 doubler 所涵蓋），她採用了布袋戲口白師傅一人配多角的形式，企圖以法語的戲劇性表達，來掌握布袋戲口白所強調的五音分明、八聲七情。但是蘇珊配音時所在的幕前而非幕後位置，卻與布袋戲口白師傅所慣常身處的後台位置明顯不同。此舞台側邊的空間配置（若不只是因為彩排而暫居此處的話），反倒指向了另一個不在場的偶戲傳統：日本的文樂偶戲（Bunraku，又稱人形淨琉璃劇）以及經西方偶戲家改造而成的「執頭偶」（table-top puppet），其對白講述者「大夫」與傳統樂器三味線的樂師，都配置在舞台的側邊，就如同彩排現場負責法語口白的蘇珊與薩克斯風樂手所在的位置一般。所以除了以操作方式不同而可加以區分的布袋偶戲與杖頭偶戲之外，彩排現場的「長鏡頭—長境頭」似乎還巧妙摺疊進了看不見的文樂偶戲或執頭偶戲。

而影片中蘇珊拍攝祖父表演「杖頭偶」的家庭紀錄片，不僅交代了蘇珊在偶戲領域的家學淵源，更讓「杖頭偶」與「布袋偶」的分類本身「解畛域化」。蘇珊的祖父坐在公園的長椅之上，一手握住藏在偶內部的命桿操控偶的重心與頭部，另一隻手握住露在外面的手桿，操控偶的雙手，以口白配音的方式，讓戲偶與坐在長椅另一端的曾孫女露薏絲對話，具體展現了杖頭偶的操作方式。但與此同時，我們也留意到祖父所操控的人偶有明顯的鷹勾鼻，其乃歐洲偶戲發展歷史中最著名的掌中偶 Pulcinella 之標誌

造型，此戲偶角色最早可溯源至十六到十八世紀的義大利假面喜劇，而義大利的掌中偶 Pulcinella 到了法國成為掌中偶 Polichinelle，到了英國成為掌中偶 Punch，到了德國成為掌中偶 Kasperle，到了俄國成為掌中偶 Petrushka（"Puppet"）。換言之，這個在歐洲家喻戶曉的戲偶角色，穿越不同的文化與國家界域，形塑不同的在地化傳統與表現方式，不僅讓我們了解到布袋偶掌中戲在歐洲偶戲歷史本身的淵遠流長，更讓我們了解蘇珊祖父手中的 Polichinelle 戲偶，乃是可以在「布袋偶掌中戲」或「撐桿偶杖頭戲」的不同操偶形式之間，自由轉譯。

如果歐洲偶戲歷史中就有「布袋偶」，且與「杖頭偶」一脈相承、同「並」相「連」，那我們該如何看待過於強調「台灣」布袋偶與「法國」杖頭偶的地理文化區隔，而忽略了偶戲發展歷史中各種「總已」發生、「層出不窮」的摺疊翻轉。對世界偶戲史家而言，如果「台灣」布袋戲源自十七世紀中國泉州，那中國的「杖頭偶」歷史則可上溯到漢朝；如果「法國」的布袋偶掌中戲可溯源到十八世紀末、十九世紀初的里昂掌中戲 Guignol（亦為一種 Polichinelle，只是在鷹勾鼻外，還搭配上黑色長辮子的布袋人偶），那歐洲的「杖頭偶」則可上溯至中古時期。[22] 因而法國現代偶戲《求妻煮海人》，不僅轉譯了台灣布袋戲的中國元雜劇《張生煮海》，更是在操偶方式與舞台配置上，「摺疊」進了布袋偶、杖頭偶、甚至文樂偶與執頭偶的表演方式，更讓我們在強調文化「在地化」的地域區隔時，能同時

22　Guignol 被設定為里昂的絲織工，其在造型上的黑髮長辮，究竟有無偶戲歷史上的穿文化影響尚待考據。當前法國里昂掌中戲最著名的偶戲團 Zonszons 曾於 2008 年與台灣的台原偶戲團合作，分別在法國與台灣演出新編偶戲，當可被視為法國掌中戲與台灣掌中戲在當代文化場域的摺曲進行式。

感知穿文化的歷史情動力，總已在「編碼」的當下（台灣布袋戲傳承作為一種情境的週期性重複，或法國杖頭戲傳承作為一種情境的週期性重複），同時進行著動態「轉譯」，讓所有本質化、固置化的文化「實體」，都能成為不斷內翻外轉、外翻內轉、讓間界增生層疊、讓節奏強度改變的操作「實踐」，此正是「情境」思考所能帶給我們解畛域化的新視野。

因而批評家眼中的台灣布袋戲，不是「巴黎長鏡頭—長境頭—常境頭」中的「異數」，而是「譯術」（轉譯的技術）與「藝術」，不是「辯證」，而是「摺疊」，以影像疊映或文化轉譯的方式、不斷進行著「合摺、開摺、再合摺」或「畛域化、解畛域化、再畛域化」的動態過程。因而偶戲《求妻煮海人》的現代性，不是傳統／現代的二元對立，不在台／法、中／西的文化交流，而是現代性之為「多摺」（multi-pli-city）的動態展現，就如同《紅氣球》作為全球化影像時代穿國資金與團隊、穿文化實踐與穿藝術轉譯的電影製作，其最動人成功之處，正在於給出了巴黎作為「多摺城市」（multi-pli-city）的連續變化與創造轉換，不在城市符碼的「再現」處著墨，而在日常生活情境的「流變」中捕捉，讓攝影機在場的同時，天意也在場。

也唯有在此影像作為「形態發生學」以及情境作為「界域組裝」的操作實踐中，我們才有可能讓《紅氣球》暫時逃逸出既有的「國家電影」、「華法電影」或「區域電影」框架，逃逸出言必稱後殖民的政治社會現有詮釋模式，逃逸出以「變動普世」（"contingent universals"）（Bordwell, *Figures* 243）為前提、視長鏡頭為場面調度的美學風格論，而能嘗試在《紅氣球》裡靜靜感受「巴黎」作為一個歷史地理政治的編碼，以及「侯孝賢」作為一個具有地緣時空特質影像創作軌跡的編碼，如何悄悄進行著細微精敏的情境轉譯，得以讓巴黎「流變—侯孝賢」，讓侯孝賢「流變—巴黎」。

而本章將「長鏡頭」轉譯為「長境頭」的批評姿態本身，便總已是回應當前全球化影像時代穿國族、穿藝術、穿文化的一個「政治」選擇與「美學」實踐。

正／反拍
Shot/Reverse Shot

第五章 ── 正／反拍

李安與《色｜戒》

　　難道歷史的對立也有不可跨越的 180 度假想線嗎？主體的縫合究竟是導向殺人還是被殺呢？

　　「正／反拍」（shot/reverse shot, champ-contrechamp, field-counterfield）亦稱「正／反打」，乃是最為人所熟知電影拍攝與剪輯的基本技巧。最簡單的定義乃是（至少）用兩台攝影機，分別拍攝兩個面對面交談的角色或角色與物的互動，剪輯時以交替切換的方式分別展現其中一方（另一方暫時缺席或只能看到其一部份，如過肩鏡頭over-the-shoulder等）。「正／反拍」往往必須搭配 180 度線原則（180-degree rule, axis of action，攝影機永遠擺放在這條假想線的同一側）、視線持平（eyeline matching）原則等，來維持空間的一致性，降低鏡頭間的切換感，以完美呈現古典好萊塢電影的「連續（連戲）剪接」（continuity cutting）。[1]

　　但「正／反拍」與本書處理的另外五個電影術語──畫外音、高幀、慢動作、淡入／淡出、默片──有較為明顯的不同之處。當本書嘗試透過不同電影文本來「概念化」另外五個電影術語之時，「正／反拍」卻早已是當代「縫合電影理論」（suture film theory）的核心概念，一如本書第四章處理的「長鏡頭」，早已是法國理論家巴贊以降寫實主義美學的核心。作為「縫

──────────

1　有關「正／反拍」更為詳盡的解說，可參見 Bordwell, *Poetics of Cinema* 57-61。

合電影理論」核心概念的「正／反拍」在 1970 年代大放異彩，本章依循前一章處理「長鏡頭」的方式，在交代完「正／反拍」作為電影技術名詞的簡單定義之後，將先爬梳其作為理論概念的脈絡，以便能進行「正／反拍」的「重新概念化」，展開其與特定電影文本另一回合的交織思考。

　　過去「正／反拍」的高度概念化，乃是鑲嵌在電影符號學與精神分析理論的發展脈絡，讓電影的「正／反拍」幾乎等同於「縫合」理論機制的操作（Silverman, *The Subject of Semiotics* 193-236）。以下我們將分別簡單交代「縫合電影理論」的三位論述者，之所以擇選此三位，乃是因為其論述與本章接下來「正／反拍」的「重新概念化」較為相關。第一位乃是開創新局的烏達爾（Jean-Pierre Oudart）。早在 1965 年拉岡（Jacques Lacan）精神分析的傳人米勒（Jacques-Alain Miller）已於〈縫合（意符邏輯的元素）〉（"La suture (elements de la logique du significant)"）中提出此新概念，嘗試用其說明主體如何以「意符」（the signifier）的方式，被縫合進象徵秩序（the symbolic order）（或「意符」所構成的語言表意鏈如何給出主體的可能）。四年後烏達爾便在《電影筆記》（*Cahiers du cinéma*）發表〈電影與縫合〉（"Cinema and Suture" 1969），成功將米勒精神分析的「縫合」概念帶入電影研究。他指出電影乃是以鏡頭的剪接來進行影像的符號表意，而「正／反拍」作為電影的基本語法，展示了「聲言（說話）系統」（system of enunciation）中「發聲主體」與「語言主體」、或「說主體」與「話主體」之間的必然斷裂與可能縫合。影院中的觀眾在鏡頭一（正拍）直接目睹銀幕上的景觀（人、物、風景等），在感到視覺快感的同時，卻因發現景框的存在而沮喪，「突然之間，他感覺到他無法看到的空間，被攝影機所隱藏，他邊回想邊好奇，為何要用這樣的景框取鏡？」（41）。換言之，在銀

幕上可見的框內景觀之外，還存在著無法識見、無法掌握的「隱無者」（the Absent One）。[2] 而緊接在鏡頭一（正拍）之後的鏡頭二（反拍），則出現了某特定角色（或某物），讓他／她替代成為鏡頭一的主要觀看者，此舉不僅填補了鏡頭一「隱無者」所帶來的焦慮不安，也同時讓影院中的觀眾，被「縫合」進某特定角色的觀看之中而成為「觀看主體」。[3]

第二位「正／反拍」論述者戴安（Daniel Dayan），則是在 1974 年發表〈古典電影的指導符碼〉（"The Tutor Code of Classical Cinema"），更進一步把「正／反拍」的「縫合」推向阿圖塞（Louis Althusser）的「意識形態召喚」（ideological interpellation）。戴安指出，「電影—論述將其自身呈現為一個沒有生產者的產品，一個沒有起源的論述。它說話。誰在說話？事物自說自話。毫無疑問，它們說出真理。經典電影確立其自身為意識形

2　此「隱無者」亦即拉岡精神分析所一再強調的「隱無」（absence），語言文字的個別「顯現」（presence），乃是建立在語言表意系統本身的「隱無」，只是此處乃是用在電影視覺景觀的分析，亦即「視域」（the visual field）與「隱域」（the space offscreen）的同時存在。而「縫合」的運作，乃是在正拍鏡頭一與反拍鏡頭二之間創造裂隙並加以填補。若正拍鏡頭一的「視域」中必然出現「隱域」，那反拍鏡頭二則是將鏡頭一的「視域」當成特定角色的有限觀看空間，因而可以不再有「隱域」的干擾焦慮。女性主義電影理論家西爾弗曼（Kaja Silverman）則是針對正拍鏡頭一本身展開微分，指出鏡頭一所給出的「想像豐足」，不受任何特定觀點的限縮，乃是狂喜之處，有若嬰兒初次在鏡中看到完滿的自我鏡像，但隨即「隱無者」或「隱域」的浮現，讓此快樂變成沮喪，亦即精神分析所謂的「閹割」（castration），乃是從「想像秩序」過渡到「象徵秩序」的必然（Silverman, *The Subject of Semiotics* 204）。

3　「縫合理論」似乎過於強調「正／反拍」作為電影無所不在的操作機制。根據希斯（Stephen Heath）的調查，只有三分之一的經典好萊塢電影大量運用「正／反拍」。而希斯也直言，就算不用「正／反拍」，觀眾一樣也可被縫合進電影的影像之中，他並以艾克曼（Chantal Akerman）的《來自故鄉的消息》（*News from Home*, 1976）為例做了具體說明（Heath 98-101）。

態的腹語者」（Dayan 451）。原本正拍鏡頭所無法給出的「隱無者」，在反拍鏡頭中被特定角色所置換替代，觀眾不僅將原本正拍中的景觀當成反拍中特定角色的觀看，也同時被縫合進此特定角色的觀看，乃被視為由「想像秩序」過渡到「象徵秩序」的置換替代。然此置換替代並非隨機浮動或偶然意外，而是由特定布爾喬亞意識形態所掌控。若對烏達爾而言，電影的「主體位置」乃產生在「正／反拍」鏡頭縫隙的修補縫合之中，那戴安則是指出此修補縫合過程所產生被動消極的觀看主體，貫徹的乃是主流意識形態的「陳述」（statement），「縫合」即「意識形態召喚」的達成。4

第三位論述者羅斯曼（William Rothman），則是以反對「縫合電影理論」的角度切入「正／反拍」。他指出戴安所言的「正／反拍」，其實就是電影研究中早已為人所熟知的「視點鏡頭」（point-of-view shot, POV shot），關鍵差別正在於「二」改「三」。烏達爾與戴安的「雙鏡頭」——鏡頭一：景觀，鏡頭二：觀者，被羅斯曼重新界定為「三鏡頭」——鏡頭一：觀者，鏡頭二：景觀，鏡頭三：回到原觀者（既是原觀者的反應鏡頭，也是再次穩穩確認鏡頭二的景觀，乃是鏡頭一與鏡頭三的同一觀者之所見）。此「二」

4　此論述脈絡中最有後續影響力的，當屬以精神分析「縫合理論」結合「性／別意識形態批判」的女性主義電影理論。其代表人物莫薇（Laura Mulvey）在 1975 年發表〈視覺快感與敘事電影〉（"Visual Pleasure and Narrative Cinema"），開宗明義點出電影涉及三個層次的觀看：攝影機在看，角色在看，觀眾在看。而電影提供的快感則有二，一是「偷窺快感」（scopophilia），另一是「自戀快感」（narcissism）。但此兩種視覺快感卻又有潛在的矛盾衝突：「偷窺快感」仰賴距離，「自戀快感」則消弭距離。而古典好萊塢敘事電影解決此兩種快感矛盾衝突的方式，乃是依照性／別對號入座：銀幕上的男性角色「偷窺」銀幕上的女性角色（男看／女被看），而銀幕外的男性觀眾則經由「正／反拍」的縫合，而得以「自戀認同」銀幕上的男性角色。莫薇此文引發了後續數十年有關「觀看」與「性／性別／性慾取向」的各種討論，乃是電影意識形態縫合理論最顯著的案例。

改「三」乃是將 who 改為 what，由原先預設的「誰在觀看？」，改成了「他／她在看什麼？」，亦是將原先的「正／反拍」改成了「正／反／返拍」。對羅斯曼來說，此「視點鏡頭」的確立，排除了烏達爾所言「隱無者」或「隱域」無所得見所引發的焦慮不安，也排除了戴安所言布爾喬亞意識形態的宰制。他認為「視點鏡頭」系列並非影像的真正來源（只是電影中角色的視點），故無關乎權威或宰制，只是一個無真偽可言的語句，而非主流意識形態「陳述」（Rothman 48-49）。

　　若烏達爾與戴安乃是將「銀幕外空間」（offscreen space）之絕對不可見不可知，以角色（或敘事者、作者）來加以置換取代，讓空間「場域」（隱域）轉換成「角色」（彷彿讓原本隱藏的他者被揭示），那羅斯曼的反駁論點，或許也是一種對「縫合電影理論」的誤讀，誤將「縫合」當成主觀的「視點鏡頭」剪接（Bordwell, *Narration* 110）。但不可諱言的，三人的論述皆標示出一種成功的層次轉換：從「聲言」層次（發聲者的隱無）到「劇情」層次（劇中人物的顯現）的移轉過程（Žižek, *The Fright of Real Tears* 32）。而「正／反拍」到「正／反／返拍」的「二」改「三」，更增加了我們論述電影鏡頭剪接的靈活調度可能。[5]

　　本章接下來就將以 2007 年李安的《色｜戒》作為主要的影像分析文本，以便進行「正／反拍」的重新概念化。其重點有二：一是不循既有的「縫

5　除了「雙鏡頭」、「三鏡頭」之外，當前「正／反拍」的論述尚有「單鏡頭」的特殊談法。如齊澤克（Slavoj Žižek）曾以奇士勞斯基（Krzysztof Kieślowski）電影《藍色情挑》（*Blue* 1993）的開場鏡頭為例，說明「正／反拍」如何在單一鏡頭之內出現：女主角茱麗與醫生面對面，但醫生只出現在茱麗瞳孔中的反射影像，正／反拍合而為單一鏡頭（*The Fright of Real Tears* 52）

合電影理論」將「正／反拍」的討論焦點放在觀眾與角色的縫合，亦即聚焦觀眾作為「觀看主體」的縫合或意識形態的召喚對象，而是將討論焦點放在片中的角色之為觀眾（片中片的觀看電影，戲中戲的觀看排演），探討此角色—觀眾如何被縫合進「愛國主義」的召喚與愛情的迴視。其二是回到中文「反」的「多摺性（複數性）」（multi-pli-city）。首先，「反」通「翻」，讓「反」既是「對立」，也是「翻轉對立」。故若勝／敗之為二元對立，便有了「反敗為勝」的契機，若敵／我之為二元對立，便有了「反敵為友」、「反友為敵」、甚至「敵我同一」的契機。其次，「反」更通「返」，既是《說文》「反，覆也」，也是《說文》「返，還也」，讓「正／反拍」多出了「正／返拍」、「正／返／反拍」、「正／反／返拍」與「往而不返」、「往而復返」的各種可能。[6] 雖當前已有相關研究以「正／反拍」展開對李安電影的閱讀，但主要仍是依循傳統「正／反拍」作為敘事電影的連續（連戲）剪接手法之界定。[7] 而本章接下來的「正／反拍」，既有正／反／返的各種弔詭組合，也有「正／反拍」對電影類型的挑戰，更有「正／反拍」從視覺到聽覺、從角色中景或特寫到交代物件細節、從拍攝與剪輯到歷史「隱域」、「隱喻」的轉換，讓《色｜戒》得以展開以下三個主要方向的思考：一是諜報片 POV 鏡頭的「去而不返」，二是愛國—愛情

6　在此我們也可以比較 shot/reverse shot 與 shot/countershot 兩語詞的潛在差異。前者的拉丁字根 reversus，比較接近中文的「反」，既有對立、也有反轉之意；而後者的拉丁字根 contra，僅指向對立、相反、對抗。

7　例如，以「正／反拍」來談《斷背山》的電影形式與「性政治」（同志情慾、釣人文化、同志觀眾）的連結（Needham, *Brokeback Mountain* Chapter 4）或是以「正／反拍」來談女性主義（女性能動性的失敗）與儒家思想的對錯真偽，但真正的重點乃是放在「特寫」的雙重揭露與遮掩，可參見 Deppman, *Close-ups and Long Shots in Modern Chinese Cinemas* 第二章。

機制的「去而復返」，三是歷史的「反即翻」，亦即歷史正／反二元對立與敵／我二元對立的反轉與解構。

一・諜報片與「視／逝點」

　　什麼會是《色｜戒》之為諜報片類型電影與「正／反拍」之間的關係？在過去「縫合電影理論」的脈絡中，最需要處理的乃是「隱」（隱無者、隱域）所帶來的焦慮。烏達爾與戴安的「正／反拍」雙鏡頭皆致力於化「隱」（聲言隱域）為「顯」（劇中角色），羅斯曼的「正／反／返拍」則是一開頭就先排除了「隱」而一「顯」到底，亦即從一開頭就先交代誰在看（正拍）、看什麼（反拍）、看後的反應（返拍）。那有沒有一種「往而不返」的「視／逝點」可能（《說文》「逝，往也」），可以讓所有的「正／反拍」或「正／反／返拍」失去穩固、完整的縫合點或錨定點，但或也因此而得以給出諜報片類型的懸疑緊張、步步為營呢？什麼又會是諜報片「視點」與「逝點」之間的關係呢？

　　《色｜戒》開場的第一個鏡頭，乃德國狼犬的臉部特寫。[8] 接著再由狼犬精銳的雙眼往左斜上方拉起，帶到牽狼犬特務警衛的臉，以及臉上警覺地先看左再看向斜前的一雙眼睛。下一個鏡頭則切換到二樓陽台持槍警衛的背影（觀看者亦被觀看），踱步到盡頭再轉身成正面。接著再切換到

8　有關此德國狼犬的剪接鏡頭如何進一步與愛森斯坦的蒙太奇理論相連結，可參見葉月瑜的精采論文〈誘力蒙太奇〉。此外，我們也可發現，此狼犬臉部特寫與下一場易府麻將桌上王佳芝的第一個臉部特寫，有極為相似的景框配置方式，尤其是眼部在景框中相應的水平位置。

另一陽台，除一名持槍警衛巡邏外，還有另一名警衛用望遠鏡眺望前方，此時鏡頭再快速向左拉搖，帶進另一名也用望遠鏡眺望的士兵。接下來鏡頭帶回到地面上的士兵們與買菜的婦人們，再往前拉進四名抽煙聊天的便衣警衛（或司機），貌似隨意，但卻不忘用眼角餘光搜尋。這一系列的鏡頭剪接，沒有「正／反拍」或「正／反／返拍」的任何「觀點」鏡頭確立，所有的看都只有看出去、沒有看回來，既沒有確切的主體，也沒有特別鎖定的客體，只是一連串看、又看、再看的切換傳遞，讓畫面的前後左右四面八方皆為可疑，讓「視點」成為「往而不返」的「逝點」，創造出在特務警衛的監視、被監視與相互監視外，彷彿還有一個與攝影機同樣隱形的「逝點」，在看不見的地方看、在不被監視的地方監視而充滿懸疑。

然《色｜戒》亦不乏「視點」鏡頭的建立，然此「視點」鏡頭導向的，卻往往不是「視點」觀看者的主動、主觀與主體之確立，而是觀看者本身的被監控，打量他人的同時也在被打量。我們可以用王佳芝藉口離開麻將牌局，搭黑頭車赴易先生幽會的「正／反拍」鏡頭系列為例。先是遠景的建立鏡頭，看到一輛黑頭車行駛於城市街道之上。接著鏡頭進入車內，拍王佳芝與司機之間的互動與對話。王佳芝坐在後座的右方，司機坐在前座的左方，兩人之間的「正／反拍」乃是一前一後而非面對面。先「正拍」王佳芝的臉與打量的雙眼，再「反拍」王佳芝看出去的景觀——司機一小部份的後腦勺、擋風玻璃外模糊的街景，以及車內後照鏡中明顯出現司機臉的局部，尤其是其一雙猜疑打量的雙眼——接著再「返拍」回到王佳芝的臉及其察覺被觀看、被打量的回應。然後兩人打破沉默，開始閒話家常（亦是一種相互打探），同樣「正／反／返拍」的「視點」鏡頭再次出現，同樣透過車內後照鏡中司機猜疑打量的雙眼，來挑戰王佳芝作為「視點」觀

看者其主動、主觀與主體之確立，只有在再次「返拍」王佳芝的反應之前，加入王從車內看到街頭日本軍人蠻橫盤查（停等中）或街頭外國人排隊領糧（行進中）的畫面。換言之，此「正／反拍」鏡頭系列就算能「往而復返」（從王佳芝的觀看返回王佳芝的反應），但「反拍」中不只是觀看者看到的景觀，也同時是觀看者被看、被「視覺監控」的無所迴避。

因此從開場的第一組蒙太奇鏡頭開始，《色｜戒》就呈現了「螳螂捕蟬，黃雀在後」的視覺監控接力，並以其作為該片諜報類型的基本觀看模式。而此「螳螂捕蟬，黃雀在後」的影像機制，更進一步與電影敘事機制的伏筆相互呼應，像是話劇社大學生混亂之中殺死易先生手下曹副官，而後才發現他們的所作所為，在他們完全不知情的情況下，早已被某情報單位所掌控，後來此情報單位不僅出面幫他們收拾了爛攤子，更吸收了他們加入組織（此乃鄺裕民與王佳芝在上海重聚時鄺所做的陳述）。或是像片尾張祕書向易先生報告逮捕愛國話劇社成員的經過，間接暗示易先生作為情報頭子本身的一舉一動也都受到監視與掌控，捕蟬的螳螂之後，永遠有不現身、彷彿全知全能的黃雀在伺機而動。

而這種視覺監控接力也同時出現在王佳芝進入凱司令咖啡館的系列鏡頭中。戴洋帽穿風衣的女間諜王佳芝過街，先是警覺回頭張望，鏡頭切到路另一端的神祕男子（我方？敵方？還是純粹路人甲，身分不明）也在張望，鏡頭再切回王的臉部，完成第一組「正／反／返拍」的視點鏡頭（王佳芝的視點鏡頭）。[9] 但接下來的鏡頭剪接，起初像是重複前面「正／反／

9　有關《色｜戒》女主角王佳芝／湯唯洋帽與風衣的服裝造型與「黑色電影」類型的連結，可參見林建國精采的論文〈黑色邊戒〉。

返拍」的視點鏡頭，卻在最後出現大逆轉：先拍王的臉部張望，再拍對街的男子，再拍另一處的男子，此時若再切回「預期中」（已有前一組鏡頭做準備）王佳芝的正面，則又是同樣「正／反／返拍」視點鏡頭的建立，但此時銀幕上切回的卻是王佳芝的背面，王佳芝已從觀看的主體，變成被監視的客體，而此監視的視點卻來路不明、敵我難分。換言之，《色｜戒》的鏡頭不僅是在拍間諜，《色｜戒》的鏡頭本身也必須成為間諜，而片中時時警覺戒備、無片刻鬆懈的氛圍，正是由「間諜—鏡頭」（鏡頭如何再現高度警戒狀態下的男女諜報員）與「鏡頭—間諜」（鏡頭的切換與剪接如何創造懸疑緊張氛圍、如何讓視／逝點詭譎莫測）相互完美搭配而成。

　　有了對《色｜戒》中這種特有諜報片影像機制的理解後，我們便可進入王佳芝與易先生共赴珠寶店的場景，亦是該片所謂「放走漢奸」的情節高潮，循此觀看「螳螂捕蟬，黃雀在後」的視覺監控與焦慮恐懼，如何讓「視點」不斷成為「逝點」。首先我們看到易先生擁著「麥太太」王佳芝過街，王先回頭觀看，鏡頭快速帶過五個街景一隅，再接回王的視點，王再回頭，再前視，接著用慢動作續拍易王過街的背側影，到了珠寶店門口，與陌生男子擦肩而過，進門後又有一組王觀看店內兩名陌生男子的視點鏡頭，再經由走位滑過帶進易的視點鏡頭（此場景中易的唯一視點鏡頭，但不甚完整，帶回的乃是易的側後背影）。在這一系列的鏡頭轉換中，王佳芝有兩次完整的「正／反／返拍」視點鏡頭，易先生有一次不完整的「正／反／返拍」視點，而所有被王與易觀看的人，也都在觀看彼此與環境，營造出敵我不分，無處不是間諜、不是殺手的危機意識與緊張氛圍。[10] 然而上樓後的場景，則展開另一種有別於「視／逝點」曖昧猶疑的影像機制，此時「正／反拍」的影像機制乃是與「在一起」的敘事機制相貼合，共同

給出了「愛的迴視」之可能。若諜報片的「視／逝點」給出了懸疑緊張、步步為營的開放性（所有看出去，都無法看回來，隱域的無所不在），那「愛的迴視」則形成一種視覺「縫合」的封閉性，你儂我儂，相看不厭。在本章此節交代完「往而不返」的「視／逝點」之後，接下來就讓我們在處理王佳芝與易先生「愛的迴視」之前，先進入《色｜戒》中另一種「愛」，另一種「往而復返」集體性的「愛的縫合」：看「愛國主義」的「正／反拍」如何讓影像機制與敘事機制再次相互貼合，如何讓「意識形態召喚」從視覺回歸到聽覺，以及如何讓愛國主義的殺漢奸與愛情的放走漢奸相互塌陷，而導致最終的悲劇結局。

二・愛的召喚：正拍／反拍、台上／台下

　　在當代的情感研究中，「愛」一直被當成最具「沾黏性」的情感符號，不論是透過浪漫愛或同胞愛等形式，皆能順利將不同的個體沾黏在一起（Ahmed 204）。正如佛洛依德在《群體心理學與自我分析》（*Group Psychology and the Analysis of the Ego*）中指出，「愛」對群體認同的建構至為關鍵，各種形式的「愛」，即使不導向性的結合，都享有同樣的「力比多能量」，能將主體強力推向所愛對象（38）。而此社會結盟（social bond）之所以成形，正在於每一個單獨的個體「*將他們的自我理想（ego ideal）置換成相同單一的對象，並循此在他們的自我中相互彼此認同*」（80，強調為

10　此處分析集中在從屋外到屋內上樓前的段落，以凸顯諜報片「視／逝點」鏡頭「往而不返」的操作。上樓之後取鑽戒的段落，則將在本章第三段再進行深入探討，以凸顯愛情機制的目光交流，乃有如迴圈般「往而復返」。

原文所加）。佛洛依德亦指出，不同形式的「愛」彼此之間可以相互轉換，並在身分認同與對象選擇之間開展出十分繁複糾結的關係（64）。本章此節將先著眼於《色｜戒》中的「國族」群體認同，如何透過「祖國之愛」的召喚（interpellation）[11] 而成形，而「祖國之愛」又如何與「男女之愛」做情感形式的「傳會」（transference）[12]，成功形構出由小我到大我的「情感共同體」。

接下來讓我們先從《色｜戒》一片中有關「愛」與「影像機制」（cinematic apparatus）之間的關連切入，展開兩組核心議題的提問。第一組提問：愛國主義作為一種「影像再現」與愛國主義作為一種「影像機制」

11　「召喚」出自馬克思主義理論家阿圖塞，本章開場處理「縫合」作為「意識形態召喚」時已加以提及。此意識形態對主體的形構，最明顯的例子便是主體轉身回頭（嚴格說乃是在轉身回頭的瞬間成為主體），回應（接受）警察的呼叫。在阿圖塞的原始版本中，並沒有特意凸顯情感的面向（即便早已有批評家指出此「轉身回頭」回應警察呼叫本身所預設的「罪惡感」），但本章在「召喚」概念上的援引，卻正在於開展其情感面向的可能理論化空間，不僅將鋪展愛國主義如何召喚愛國主體（其存在並不先於愛國主義的召喚，主體乃與召喚同時產生），並特意凸顯「愛」的情感強度，如何透過「社會性」與「關係性」進行反覆接觸與建構（情感持續的運動與依附，亦即情感作為語言行動的反覆引述，不是一次召喚就可完成），以挖空任何愛國主義「內在性」、「本質性」的預設。而本章對「影像機制」概念的使用，既包括電影的各種鏡頭運動與剪接，也包括此鏡頭運動、剪接與意識形態的構連，亦即把「影像機制」視為另一種阿圖塞式的「意識形態國家機器」（Ideological State Apparatus, ISA），而就本章具體開展的論述焦點而言，亦即愛國主義「情感召喚」與「影像機制」間的構連。

12　在當代精神分析的用語中，「傳會」乃指情感由一表象到另一表象的移置過程（Freud, *The Interpretation of Dreams* 562），後來延伸至精神分析醫師與病人在治療過程中的關係。而後在拉岡的相關理論中，「傳會」的情感面向逐漸遭到否定，以凸顯「傳會」在象徵秩序的結構與辯證。本章對「傳會」一詞的運用，仍著重於其情感移置的面向，但也同時關注「愛國」與「愛人」的「傳會」在想像層與象徵層的可能連結與轉換。

有何不同？如果《色｜戒》所鋪陳的不只是一個愛國學生殺漢奸的故事情節，那該片的鏡頭剪接與場面調度如何愛國、如何殺漢奸？第二組提問：「愛國」的「愛」與「愛人」的「愛」究竟是不是同一種「愛」、同一種「影像機制」與「精神機制」（psychic mechanism）？而「愛國」與「愛人」之間又可以有什麼樣的連結與悖反？會因愛國而愛人、因愛人而愛國，抑或因賣國而愛人、因愛人而賣國，還是徹底打散其中所預設的因果關係與等級次第？以下將就這些修辭問句與問題意識，分別從「愛」的聲音召喚、「愛」的視覺縫合、「性」的身體政治等面向，展開對《色｜戒》「愛國主義」的探討。

如前所述，「縫合」作為當代精神分析電影理論的重要術語之一，強調古典好萊塢敘事電影如何透過「正／反拍」的連續剪接，讓觀眾對角色產生想像認同而成為觀看主體，亦即進入特定角色的觀看位置或與特定影像機制連結，以便能「天衣無縫」地同時進入影像的表意過程與主流意識形態的運作。雖然在當前的電影研究中「縫合」多被運用在觀看過程或觀看主體之探討，但《色｜戒》作為某種程度的「後設文本」（愛國話劇的「戲中戲」，電影中的電影與電影院，學生「扮」演員「扮」觀眾「扮」間諜等），讓「敘境」（diegesis）之中便已有所謂的觀看主體（愛國主體）的形構過程可供探討，而此「後設文本」之「中」而非之「外」的「觀眾」（包括電影裡大禮堂裡的觀眾，電影裡電影院中的觀眾以及殺漢奸如「兒戲」的演員即觀眾等等），正是本章在處理「正／反拍」之為「縫合」時最主要的分析對象。

首先，讓我們回到《色｜戒》一片中最明顯的愛國主義場景：以鄺裕民為首，號召了一群大學生，在禮堂舞台演出愛國劇為抗戰募款。此「戲

中戲」愛國劇的情節內容相當簡單，村女（大一女學生王佳芝擔任演出，湯唯飾演）搭救受傷的抗日軍官（大學生鄺裕民擔任演出，王力宏飾演），懇求其為她死去的哥哥報仇。然而此「戲中戲」愛國劇的「鏡頭語言」卻相當細膩，成功縫合出愛國情感的集體認同。其中關鍵的剪接邏輯，乃出現在村女最後的一句台詞，「我向你磕頭，為國家，為我死去的哥哥，為民族的萬世萬代，中國不能亡」。此時鏡頭立即掉轉一百八十度切換到台前的一名白髮老人，起身舉起右手高喊「中國不能亡」，接著鏡頭再掉轉一百八十度切回台上，由台後往台前取鏡，從舞台演員的背面框進舞台前紛紛起身的觀眾，此起彼落地高喊著「中國不能亡」，接著再掉轉一百八十度由台下往台上拍，將激動跪地的舞台演員與激動起身的觀眾框在一起，然後切換到幕後學生嚙淚感動的中景，觀眾起身高喊的中景與一名女性觀眾高喊的近景，最後再帶回舞台前方，再次將激動的演員正面與觀眾背面放入同一景框。

　　此段蒙太奇剪接之所以精采細緻，正在於其影像運作的剪接邏輯，完全是跟隨「中國不能亡」一句台詞的重複疊句來開展，台上台下之所以可以打成一片，形成視覺景框上的「愛國共同體」，正是透過「中國不能亡」的「聲音縫合」（acoustic suture），不僅縫合了台上台下、男女老幼，一同為瀕臨死亡的「中國」而同感悲憤，更縫合了「中國」作為一種政治共同體的「象徵符號」與「中國」作為一種情感共同體的「所愛對象」，讓「愛國情緒」成為所愛對象即將失落、即將滅亡時的哀悼與悲憤，並進一步將此哀悼與悲憤轉化為抗日救中國的力量。[13] 而此段愛國劇的聲音蒙太奇與影像剪接，也同時標示了「情感」的運作不在外、亦不在內，而在人與人之間的關係接觸。因而此處「中國不能亡」的群情激憤，不是已然

存在的「內在」愛國情感被激發，也不是已然存在的「外在」愛國情感在流動，而是「中國」作為一個情感召喚的對象，在台上台下、台前台後傳遞，在個體與個體的關係之間被相互建構、相互加強。正如女性主義文化研究學者艾哈邁德（Sara Ahmed）所言，「情感」（emotion）的拉丁字源emovere，乃指「移動、移出」，情感不是「心理」或「內在性」的表達，情感乃「社會性」（sociality）與「關係性」（relationality）的接觸與建構，而情感的「運動」（movement）與「依附」（attachment）更是相互辯證：「移動我們，讓我們有感覺的，也是將我們聚集在同一地點，或給予我們一個居住之所」（11）。[14] 此段愛國劇正見證了愛國情感如何經由「運動」而「依附」在「祖國」之上，而「祖國」作為所愛對象，亦持續在群眾中「運動」。而更重要的是，此「愛國劇」的「運動」乃是同時經由攝影機的「運動」與剪接的「運動」，完美結合景框與聲軌來達成「愛國共同體」的縫合，讓此「愛國劇」不僅只是在「再現的情節內容」上愛國，更是在「再現的影像機制」上愛國。

[13]　傳統透過「正／反拍」來開展的「縫合」論述多偏重於視覺影像，而西爾弗曼（Kaja Silverman）的《聽鏡：精神分析與電影中的女性聲音》（*The Acoustic Mirror: The Female Voice in Psychoanalysis and Cinema*）一書，則是成功將聲音影像帶入當代的「縫合」論述。

[14]　艾哈邁德在此處的論點，成功地透過字源追溯，將「情感」由傳統內在於個人心理的固定樣態，開放成為人與人關係之中的動態流動，更進一步解構動態／靜態、進行／停止之間的二元對立：「運動」即「依附」，因「運動」而「依附」，因「依附」而持續「運動」。但其對「依附」作為「地點」、「居住之所」的表達，仍充滿「空間想像」的固著，而本章在論及愛國主義「祖國之愛」時所意欲解構的，正是「祖國」作為一種「空間想像」的存在。在本章的第六部份，將針對愛國主義所啟動迂迴複雜的歷史路徑，來解構「祖國」作為單一地點的「空間想像」。

與此同時，我們也不能忽略此「愛國劇」場景所凸顯的情感「踐履性」（performativity）。「中國不能亡」作為此場景中最主要的「語言行動」（speech act），有效地以「中國」為語言符號，將家、國、民族沾黏在一起，成功地鼓動觀眾起身高喊並進行後續解囊捐獻等具體愛國行為，亦激發啟動了這群在舞台上表演的學生演員，進行後續舞台下抗日愛國殺漢奸的真實行動。此「語言行動」再次凸顯「情感」能施為、能做事、具能動性與身體強度的特質，而非僅為生理或心理的強烈情緒反應而已。《色｜戒》透過愛國劇的演出與愛國行動的實踐，再次成功印證「愛國」作為一種情感，不是與生俱來，也不是發於內心、根深柢固，更不是一次召喚就可一勞永逸，而是必須在日常生活實踐中不斷被召喚，不斷被引述，不斷被踐履。學生們之所以要「表演」（perform）愛國劇喚起民心，正因愛國情感乃是一種「踐履」（performative），必須一而再、再而三地被召喚、被重複、被實踐。因而《色｜戒》一片透過「愛國劇」對「愛國主義」的最大建構與解構，不僅在於反諷地經由拙劣誇張的舞台妝、矯揉造作的文藝腔與話劇腔，一方面凸顯學生劇團的因陋就簡與四〇年代話劇表演的套式，一方面也拉出時代距離感，展開「深情的疏離」與「疏離的深情」之間的擺盪（但似乎更反諷的是，該片在讓人看到這些「破綻」、「縫隙」的同時，又無礙於愛國召喚的「縫合」），更在於《色｜戒》透過戲中戲「愛國劇」的呈現，後設地讓「愛國」作為一種情感的重複引述、一種語言行動重複踐履之動態過程曝光，讓過程中隱而不顯的「常模重複」（the repetition of norms）曝光，同時建構與解構了「愛國」作為與生俱來、天經地義或根深柢固的本質化傾向。[15]

　　接下來就讓我們進入電影另一個「愛的召喚」場景。成功演出「愛國

劇」激勵人心並徹夜狂歡慶功後，第二日清晨王佳芝又重新回到演出的舞台，看著假樹假雲，留戀於昨日精采的演出。此時鏡頭帶到王的背面，傳來畫外音「王佳芝」（鄺裕民的聲音），配合著王轉身回看正面特寫（非常阿圖塞式的主體「召喚」），鏡頭再切到禮堂二樓其他同學的身影（鄺與另一名女同學賴秀金立於前方），並由賴秀金對舞台上的王喊出「妳上來啊」。而此「王佳芝」「妳上來啊」緊密相連的聲音召喚與鏡頭切換，更以「倒敘」的方式，再次出現在片尾王佳芝被圍困在封鎖線內，暗自抽出預藏在風衣衣領中的毒藥，卻陷入猶豫的剎那。此段召喚之所以如此重要，正在於它決定了王佳芝由大學生到女間諜、由生到死的命運。此召喚的前半段「王佳芝」乃由王所心儀暗戀的男同學鄺裕民所發出（浪漫愛想像的召喚），此召喚的後半段「妳上來啊」則是由王的寢室好友賴秀金所發出（同儕愛的召喚），而上樓後的王佳芝，即便沒有切身的國仇家恨，卻在「愛的傳會」中（由愛人而愛國，因愛友而愛國），做出「我願意和大家一起」的決定，而得以讓學生話劇社共赴國難的「想像共同體」與殺漢奸的「愛國行動」得以順利成形。

而此處「愛的傳會」早在影片的前半段就埋下多處伏筆。當王佳芝與賴秀金等一群女大學生相遇在嶺南大學撤往香港的卡車上時，青春浪漫熱情的賴秀金朝著往大後方撤退的國軍士兵隊伍激動大喊「打勝仗回來就嫁給你」，這句作為激勵士氣的「語言行動」，成功揭露了「由愛國而愛人」的傳會方式以及此方式中特殊的性／別製碼：女人「為國獻身」的最

15　有關《色｜戒》演戲與愛國主義的關連，可參見彭小妍深入的分析〈女人作為隱喻：《色｜戒》的歷史建構與解構〉。

佳方式，不是上戰場拋頭顱灑熱血，而是以身相許，不論是此處想要嫁給愛國士兵的衝動或是日後情節發展王佳芝扮女間諜色誘漢奸的戲碼，女人的愛國總與女人的性身體相連。而後賴秀金、王佳芝與鄺裕民在香港大學的迴廊相遇，王對鄺的好感乃是透過賴對鄺的好感之「模擬慾望」（mimetic desire），而王不僅在話劇試鏡選角時，在幕後偷偷凝望著鄺裕民在舞台上的側影，接下來的鏡頭更立即切換到王獨自一人，在電影院裡觀看好萊塢浪漫通俗劇《寒夜情挑》（Intermezzo, 1939）時痛哭流涕的畫面，以說明電影「愛情戲」和後來的舞台「愛國劇」一樣，都是愛的召喚、愛的練習、愛的傳會，在銀幕上與銀幕下、舞台上與舞台下深情流轉，讓「男女之愛」與「祖國之愛」相互傳會，更讓後來「王佳芝，妳上來啊」這句「愛的召喚」成為可能。[16]

三・愛的迴視：斷裂與縫合

　　然而《色｜戒》在如上所述的愛國主體召喚與愛國共同體的形構之外，另外還有一種平行發展的「愛的迴視」，展現另一種「愛」的影像機制：透過「正／反拍」的「往而復返」或「視覺往復」（visual reciprocity），來達到愛的想像縫合。前節所著重凸顯的是「愛的召喚」，與本節所欲開展的是「愛的迴視」，兩者有其在概念化過程中的差異微分：前者主要透過

16　另一個電影院觀看電影的片段，則發生在王佳芝回到上海之後，放映的乃是《斷腸記》（Penny Serenade, 1941）之片段，後被大東亞共同圈的宣傳影片打斷，觀眾們悻悻然離席。《色｜戒》的電影自我指涉，也包括「驚鴻一瞥的希區考克《深閨疑雲》（Suspicion, 1941）海報」（林建國，〈黑色邊戒〉241）。

聲音進行縫合（「中國不能亡」，「王佳芝，妳上來啊」），後者主要透過視覺進行縫合（我看妳妳看我），前者在眾人之間傳遞，而後者則在兩人之間形成迴路。

在本章第一節諜報片的「視／逝點」分析中，已經處理了珠寶店「放走漢奸」場景的前半部份（從下車過街、進屋到上樓前），本節將聚焦於上樓後王佳芝與易先生的「正／反拍」，以及此「正／反拍」如何形構成「愛的迴視」。當兩人上樓坐定，印度老闆取出已鑲嵌完成的六克拉粉紅鑽戒交給王佳芝時，鏡頭便進入到一個獨特的時刻：王與易二人相視而望，雖有第三者印度老闆在場，卻只以簡短的畫外音處理，鏡頭前只有王看著易、易看著王的「正／反拍」系列鏡頭。王戴上鑽戒又欲取下而被易制止，易看著王說出「妳跟我在一起」的允諾，王感動地看著易迷惘遲疑，終於說出「快走」的警告，易一怔卻頓時領悟，飛箭般衝出店外，終結了此短暫時刻中他和王之間「愛的迴視」。對此場景的批評分析，那顆六克拉粉紅色鑽戒當然是重要的，它不僅回應到《色｜戒》片名曖昧多義性中的（粉紅）「色戒」，更是將鑽石作為「慾望的轉喻」與鑽石作為「愛情的隱喻」相互疊合。在影片的前半段，王佳芝扮演的香港「麥太太」周旋於易太太與其他汪偽政府的官太太之間，演練各種華衣美服、佳肴珍饌的奢華消費模式。而一群官太太在麻將桌上最主要的「炫耀式消費」，便是鑽戒的大小與色澤。此處鑽石作為物質慾望的符號，成功地與其他「象徵秩序」中的階級物質符號相互轉換。但在此珠寶店的二樓場景中，鑽石更進一步由「象徵秩序」中物質的轉喻，成為「想像秩序」中愛情的隱喻。而此刻讓鑽石的愛情／慾望、想像／象徵、隱喻／轉喻相互塌陷的關鍵，就在易先生那句愛的話語「妳跟我在一起」。它不僅讓鑽石變成了愛情的信物，更

是以「妳跟我在一起」置換了王佳芝當初加入殺漢奸愛國行動的關鍵話語「我願意和大家一起」。「一起」所允諾的親密連結，正是「孤」苦無依的王佳芝（父親攜弟遠赴英國，舅母私自賣掉王父留給王的上海房子）、「孤」立無援的王佳芝（無動於衷的上級指導員老吳，只會暗地燒毀王的家書，只會當面要求王絕對忠誠、強制王稍安勿躁，讓王求助無門，而昔日心儀的對象鄺裕民亦只能在旁束手無策）所最渴望、最需求的。昔日她為了要和同學「一起」而成為執行殺漢奸計畫的愛國者，今日她為了要和易先生「一起」而成為放走漢奸的叛國者，「一起」二字也同時成為跨越不同場景之間的「正／反拍」，成為視覺影像之外的另一次「聽覺影像縫合」。

而更重要的是，此句作為電影敘事機制發展的關鍵台詞，亦成功轉換為電影影像機制的操作。當易先生說「妳跟我在一起」的同時，攝影機也在說「妳跟我在一起」，不僅用景框將此二人框在一起，更用定鏡捕捉兩人的目光交流，看似王佳芝的主觀鏡頭，又似兩人「世界即視界」的正／反相互凝望。過去王佳芝所經歷的「愛的召喚」，都只有「召喚」而無「回應」，都只有去愛的衝動而沒有被愛的感覺（愛人、愛友、愛國到頭來都還是一樣孤苦無依、孤立無援），連最早對鄺裕民的情愫，也因羞怯而閃躲迴避了任何四目深情相視的機緣。但在王與易的關係發展中，卻是蘊蓄出越來越多視覺的親密互動，尤其是前一場在日本酒館王為易唱〈天涯歌女〉一曲，透過歌詞營造出「患難之交恩愛深」的亂世兒女情感，再加上王的空間走位與王易身體姿勢交纏擁吻的安排，不斷進行目光的交換，最終易亦因感動而落淚。而此場景中「愛」作為「視覺往復」的呈現，不僅讓我們看到了易先生因愛而多情而脆弱，也看到了王佳芝因被愛而感動而

動搖。也許《色｜戒》在電影「敘事」機制的操作上，未能透過獨白、對話或心理活動的展現來成功「解釋」愛國大學生王佳芝為何會在最後一刻放走漢奸易先生，但在電影「影像」機制的操作上，卻已用鏡頭的「正／返拍」、鏡頭的「往而復返」，大聲宣告了王佳芝的「易」亂情迷，既是愛情想像的「一起」，也是視覺往復機制的「一起」，王與易瞬間被封鎖在愛的迴視之中，幸福且迷惘。而《色｜戒》之為諜報片中的「愛」之所以如此驚心動魄，正在於一時之間的情感脆弱，便足以致命。「愛國主義」的「正／反拍」讓愛的縫合導向殺人（殺漢奸），「愛情」的「正／返拍」則讓愛的縫合導向被殺（被漢奸所殺）。

於是《色｜戒》讓我們看到了愛的任務，也讓我們同時看到了愛的不可能任務：愛讓間諜任務成為可能（因愛人、愛友而愛國而抗日而殺漢奸），愛也讓間諜任務成為不可能（因愛人而放走漢奸，因愛人而叛國，因愛人而被殺）。在當代精神分析理論中，有所謂「愛的不可能」，所有愛的阻難障礙，都成功維繫了「愛成為可能」的幻象，讓愛的可能正來自於愛的不可能。[17] 在當代的政治哲學理論中，亦有所謂「愛國的不可能」，

17　其中最著名的莫過於拉岡對「宮廷之愛」（courtly love）的討論，可參見其 *Feminine Sexuality* 一書。對拉岡而言，愛的不可能亦來自於愛作為自戀的欺瞞與幻影，愛乃是給予自身所不擁有的（"to give what one does not have"）。而此精神分析「愛的不可能」，也被成功推展到「國族之愛的不可能」：國族之愛原本允諾了回應，但此回應卻一再懸宕，而此回應的遲遲無法實現，反倒強化了個人對國族情感的持續投注，將此「理想自我」朝向未來不斷後延（Ahmed 131）。而這種論述模式，也被批評家部份移轉成對《色｜戒》的解讀方式之一：「正是因為他懷疑她，所以他慾望她。就此而言，他的慾望與她的慾望相同：他想要知道她。在張的作品中，色與戒便成為彼此的功能，不是因為我們慾望危險之物，而是因為我們的愛是一種行動，以至於不論如何真誠，愛總是一個可疑的對象」（Schamus xii）。

將愛國主義中的理性與非理性因素相對立，視其為自由民主國家的「存有僵局」。[18] 而本章所謂「愛的不可能」，亦是在此思考脈絡之下，將「不可能」做敘事機制、影像機制與精神機制上的探討，而非僅僅只是外在環境險惡而導致任務的無法達成，或業餘玩票女間諜的所託非人等變動不確定因素所造成的「不可能」。因而《色｜戒》用電影鏡頭講述了一個愛國主義的故事，也同時用電影鏡頭講述了一個愛國主義不可能的故事：愛國主義之所以可能，在於「愛」作為「自我理想認同」的可能，而愛國的大我之愛與愛人的小我之愛，並不存在「愛」作為「自我理想認同」上任何本質上的差異，那麼有愛國主義的愛，就有愛上漢奸的愛，愛上敵人的愛。從「中國不能亡」，「王佳芝，妳上來啊」的聲音召喚與情感共同體的縫合，到「妳跟我在一起」的視覺往復與情感迴路，《色｜戒》中可以載舟亦可覆舟的愛，讓愛國成為可能，也終於讓愛國成為不可能。

四‧性的諜對諜：肉體與國體

本章第二節與第三節已分別就聲音縫合與視覺縫合的角度，探討國族之愛與浪漫之愛在《色｜戒》一片中弔詭的依存與悖反關係，但此愛的召喚、愛的迴視究竟與《色｜戒》上映至今引發最多爭議的大膽床戲有何關

18 可參見麥金泰爾（Alasdair MacIntyre）所著的《德性之後》（*After Virtue*）一書。書中強調愛國主義為一種「豁免倫理」（豁免於理性批判之外），能讓人為了公共福祉、國家利益而「無條件」犧牲個人利益，違反以自我意識與理性批判作為現代性國家的本質。換言之，愛國心這種非中介、非反省的情感行為，無法由現代性國家的理性自由主義所證成，卻成為現代性國家作為政治共同體的最大（非理性）凝聚力。

連？性與愛有何不同？性的影像機制與愛的影像機制又有何不同？若如上所述《色｜戒》中「愛的任務」乃不可能，那「性的任務」呢？究竟是性的攻防戒備較難，還是愛的攻防戒備較難？若「愛的任務」涉及「正／反拍」的愛國意識形態縫合與「正／返拍」的愛情迴視，那「性的任務」又有何特殊的影像操作機制呢？在目前有關《色｜戒》床戲的批評論述中，似乎都傾向將「國體」與「肉體」相對立，並依此對號入座出「集體」與「個體」的對立、「大我」與「小我」的對立、「文明」與「自然」的對立。而此二元對立模式更發展出兩個截然不同的批評取徑。一個是強調《色｜戒》一片中男歡女愛的「肉體」打敗了民族大義的「國體」，「以赤裸卑污的色情凌辱，強暴抗日烈士的志行與名節」，乃是篡改歷史、污衊愛國女英雄的賣國行徑，值得全力撻伐。[19] 另一個更為主流的讀法，則是強調《色｜戒》一片中赤裸真實的「肉體」打敗了抽象虛無的「國體」，開展出由色到情、由慾生愛、由壓抑到解放、由被動到主動的（女性）情慾覺醒過程。[20] 雖然此二批評取徑乃朝完全相反的方向發展（前者將性當成煉

19　此類閱讀傾向將張愛玲小說與李安電影裡的王佳芝，讀成抗日愛國女英雄鄭蘋如的影射，故憤而怒斥此美化漢奸、醜化（性慾化）女英雄的電影乃「漢奸電影」。相關的討論可參見〈烏有之鄉〉網站黃紀蘇〈中國已然站著，李安他們依然跪著〉、〈就《色｜戒》事件致海內外華人的聯署公開信〉等文。

20　可參見彭小妍與陳相因的精采分析。《色｜戒》上映之初，筆者亦曾撰文〈大開色戒：從李安到張愛玲〉，探討片中性、性別與身體情慾的糾葛，彼時的分析較為強調該片「致命性」的性愛不僅徹底摧毀既定的道德體系與價值系統，更反諷點出「到女人心裡的路通過陰道」，用鏡頭拚搏出亂世中身體暴亂情慾的最高強度，徹底凸顯「性」的顛覆性，可參閱本書附錄二。而本章則是回到「愛」與「愛國主義」的角度，重新審視《色｜戒》中「性」與「愛」的張力與交織，凸顯「性」本身可能的制約性與工具性而非絕對的基進性。

獄、後者將性當成啟蒙；前者將性當成墮落，後者將性視為救贖），但「肉體」與「國體」作為論述發展的二元對立模式，卻是完全一致、口徑相同。

　　但在本節接下來針對《色｜戒》「床戲性政治」的探討中，第一個要打破的正是「肉體」與「國體」的二元對立。若反即翻，性「正／反拍」的影像機制，是否正可導引出「肉體」與「國體」的「內翻外轉」：「肉體」不在國家民族大義之外（不論是作為墮落的煉獄或浪漫的烏托邦），「肉體」總已是「國體」的一部份，沒有跳脫權力身體部署、權力慾望機制之外的純粹「肉體」，亦不存在以此「肉體」作為絕地大反攻「國體」的可能。就某種程度而言，《色｜戒》的床戲之所以必須採取有如施虐／受虐（S/M, Sadomasochism）的身體強度，或正在於凸顯被「國體」穿透的「肉體」如何成為「性無感」的「肉體」，而此「肉體」的「性無感」又如何必須透過 S/M 的身體強度來重新找回屬於身體的官能感覺。

　　《色｜戒》片中易先生的「性無感」明顯來自其作為汪偽政府情報特務頭子的身分，雖然片中並無任何直接呈現他嚴刑拷打犯人的畫面，卻間接帶出此非人性的刑求暴力如何「扭曲」了他的感官身體。而此行屍走肉的無感身體，更在性交過程中轉化為以「刑房」為「行房」的「施虐」主體。正如王佳芝對上級指導員老吳的告白中指出，「每次他都要讓我痛苦得流血哭喊，他才能夠滿意，他才能夠感覺到他自己是活著的」，此處易的「施虐」已不再指向性慾過強或獸性大發，此處易的「施虐」乃被呈現為過度對他人使用刑求暴力所造成自身的性障礙，被「國體」徹底扭曲、摧殘、異化的無感「肉體」。而王佳芝的部份也甚為明顯，她為愛國而決定「犧牲」自己的「貞操」，先是在香港和同學中最窩囊的梁潤生上床，三年後又在上海和大漢奸易先生上床。王佳芝的「性」從開始就是一心一意為「愛

國」服務。她的第一次性經驗是為國「獻身」，完全沒有身體的感覺，只為迅速解決她作為「處女」的身分（以免已婚「麥太太」的假身分被拆穿），而在後來她與梁的「性的彩排練習」中，越來越有感覺的王佳芝也越來越清楚，此身體感覺乃是愛國的試煉，必須嚴格被界定在「為國獻身」的範疇之中，嚴格被監控在「性」與「愛」的分離狀態之下（她與同學梁潤生性交，卻絕不與梁潤生發生任何曖昧情愫，梁潤生從頭到尾都是她最看不起的人）。王為了愛國，必須將自己卑微地放到「妓女」般的位置，不僅是因為梁的性經驗來自嫖妓，同時也是因為此有性無愛的交易、此沒有名分又有違社會價值的決定、此在密室發生卻為全屋同學所默許的關係，都讓王自覺有如妓女般被歧視，而後更因易突然離港而讓王自覺白白犧牲了貞操，遂帶著此「性的創傷」失意離開香港返回上海。

因而當易與王在上海重聚時性交場景所呈現的S/M強度，與其說是「性壓抑」或「性變態」的身體如何做愛，還不如說是因「國體」而「性無感」的「肉體」該如何做愛來得更為準確。而《色｜戒》床戲之所以精采，正在於此超高難度的嘗試：因「賣國」而「性無能」的情報特務頭子與因「愛國」而「性冷感」的女諜報員，如何在激越的床戲之中「諜對諜」。有了這層基本的了解，我們便可對《色｜戒》片中三場重要床戲進行分析，以凸顯其中性、權力、性／別身體戒備之間的緊張複雜關係。第一場床戲具體展現施虐與被虐的突如其來。原本拿了鑰匙上樓的王佳芝，正在好整以暇觀察環境，突然被躲在房間暗角的易先生嚇到，本想刻意表演一場寬衣解帶的引誘戲碼反客為主，卻被易先生接下來啟動的性暴力行為再次驚嚇。易先生像嚴刑拷打犯人一般，將王雙手用皮帶捆綁，推在床上。然而此段S/M床戲的真正高潮，不出現在易先生從後方強行進入王身體的剎那，而

出現在完事之後易先生離去，衣衫不整卻絲毫沒有委屈哭泣的王佳芝，躺在床上一動不動，鏡頭接著帶到此時王嘴邊突然出現的一抹笑容便戛然而止。一再想要反客為主的王佳芝，表面上是被易的施虐強勢一再攻破、一再反主為客，但此時的笑容，卻是印證了王自覺終於攻破易的心防而初次達陣。就算王的笑容不是反客為主的勝利笑容，至少也是高深莫測的神祕笑容，第一回合的諜對諜，鹿死誰手尚未分曉。

第二場床戲發生在易先生家中王佳芝「麥太太」居住的客房，在簡短交談後（王對易表達恨意，而易對王表達信任）兩人再度陷入身體的強度交纏，易嘗試用雙手端著王的臉，強迫她直視他的眼睛，王卻努力閃躲，避開易的偵測目光，幾個兩人身體交纏卻臉面相背的鏡頭，呈現兩人在欲仙欲死的當下，如何還能各懷鬼胎（他懷疑她？她算計他？）。而就在王的身體性高潮後，鏡頭切到王脆弱激動的面容，說出「給我一間公寓」，再切到易「詭異」的笑容（是因「征服」了王而笑？還是以性滿足了王而笑？還是性的強度讓他終於鬆懈而笑？）。但真正最詭異的，不是易的笑容，而是王的要求。在到達身體性高潮的剎那，王的要求像是「愛的要求」（demand for love），彷彿是王不敵易的性攻勢而俯首稱臣，決意要當他的情婦，與他長相廝守。詭異的是，當下此刻王在最真實、最無法偽裝的身體高潮反應中所做的要求，也正是王在間諜美人計中下一步所將肩負的任務（向易要求一固定的公寓，以便事先安排殺手埋伏）。如果尼采的名言是「女人在到達性高潮的同時，也能偽裝性高潮」（以男性憎女的方式強調女人的善於偽裝），那王佳芝作為玩票性質的女大學生間諜，在菜鳥與高手、表演與真實間，反倒讓人更難以捉摸。用尼采的話改寫，難不成王佳芝「性的任務」正是在「女間諜在偽裝性高潮的同時，也能到達性高潮（或

在性高潮的同時，也能偽裝性高潮）」或「女間諜在到達性高潮的同時，也能不忘記自己身為間諜的任務」。

　　而更重要的是，此段床戲中「國體即肉體」、「反即翻」的性政治關鍵，不在廣為媒體所炒作的「迴紋針體位」，而在鏡頭剪接。正當王與易在床上翻雲覆雨之際，鏡頭突然切換到易寓所外偵查巡邏的德國狼犬特寫與遠景。此狼犬的特寫出現在《色｜戒》全片開場的第一個鏡頭，此時的再度出現，自是寓意深長。[21] 片頭的狼犬特寫，帶出了《色｜戒》作為諜報片類型的戒備緊張氛圍，而此處穿插在性愛鏡頭之間的狼犬鏡頭，再次以畫龍點睛的方式，提喻《色｜戒》一片中所有的「色」都是在「戒」備狀態之下進行，此「戒」備狀態不僅指向外在環境的警戒森嚴，也同時指向人物角色內在生理與心理的戒慎恐懼。「戒」慎恐懼乃為《色｜戒》一片的情感基調，愛在「戒」中發生，性在「戒」中進行，既有亂世的風聲鶴唳、戰爭的暴力恐懼，也有偷情怕被拆穿的東遮西掩，更有床第之間諜對諜的步步為營。

　　而第三場床戲則是將此諜對諜的戒慎恐懼，繼續往瀕臨崩潰的臨界點推進，讓「性」與「愛」分離的努力充滿掙扎，讓「死亡的陰影還從床邊的手槍折射出來」（李歐梵 60）。此段的燈光、取鏡、音樂與剪接節奏越加

21　依葉月瑜在〈誘力蒙太奇〉的講法，《色｜戒》開場的德國狼犬特寫凸顯的乃是片中的「戒」：「德國狼犬陰沉而警戒的雙眼生動地演示了片名第二個字的意思：戒」（63），而第二場床戲剪接進來的德國狼犬特寫與守衛牽著狼犬在街上巡邏的遠景亦復如是。然針對同樣的狼犬特寫，裴開瑞（Chris Berry）卻提出了另一種有趣的詮釋：前鄧小平時代的中國電影，甚多酷刑場景，而性場景卻是絕對禁忌，而李安的《色｜戒》卻是以片中的性場景來替代置換片中不曾出現的酷刑場景（僅透過易先生的簡短陳述與些許聲軌），狼犬特寫鏡頭便成了酷刑的視覺化，而不僅只是葉月瑜所謂「戒」的視覺化。

呈現此「黑色床戲」的深沉抑鬱與內在恐懼，沒有色情挑逗的偷窺，只有戒備中的攻防張力與脆弱疲憊，而此「肉搏戰」越來越辛苦，越來越難以掌控攻防優勢，越來越逼近「身體失守即任務失手」的臨界點。[22] 在此場景中王甚至用枕頭矇住易的眼睛，讓怕黑、失去視覺掌控力而倍感脆弱無助的易達到高潮，而王亦因此而無助哭泣。此時「肉體即國體」的「性壓抑」，不是壓抑性慾而不去從事性行為，也不是極度壓抑之後的極度解放，而是如何在「性」之中而非「性」之外去壓抑，如何在最赤裸的肉體交纏、最銷魂蝕骨的性高潮歡愉中，還能自持不被攻陷，還能繼續從事間諜行動？此段床戲與前兩段床戲相同之處，在於沒有來自聲音或影像的任何縫合：床戲中的眼神沒有愛的傳會，只有窺探與對窺探的閃躲；床戲中只有身體的呻吟，沒有交談，沒有召喚。誠如齊澤克所言，當代「縫合」的理論概念過於傾向「封閉」，而忽略了那無法被完全象徵化、被完全縫合的「真實」、「污點」、「裂隙」。或許在全片「愛國主義」的不斷召喚與「愛情」的不斷縫合之中，《色｜戒》的床戲乃是另一種無法被象徵化的「假」（想像認同）戲「真」（創傷真實層突如其來的竄現）做。

而第三場床戲之前與之後的伏筆，也使得此場床戲的份量更為舉足輕重。前一場景交代了易在黑頭車內用手愛撫王的身體，邊講述在牢裡審訊犯人的過程，再次將行刑與行房做平行推展，將刑求暴力的施虐受虐，轉化為性愛場景的施虐受虐，而得以讓性無感身體達到性高潮的亢奮強度。而此床戲的後一場景，則是王焦慮地向上級指導員老吳求救，哀求組織早

22　有關《色｜戒》作為「黑色電影」（film noir）的精采探討，可參見林建國的論文〈黑色邊戒〉。

點動手，並不顧顏面地激動向老吳與鄺裕民告白身體的即將失守。她說易像蛇一樣往她身子裡鑽，就越往她心裡鑽，越鑽越深。她說她被迫必須「忠誠」地待在她的角色裡，「像奴隸一樣讓他進來」，精疲力竭，瀕臨崩潰，只希望組織能在此時衝進來，朝易的後腦勺開槍，讓易的腦漿噴濺她全身，一切才能宣告結束。

《色｜戒》一片花了整整11天156個小時專心拍攝這三場床戲之用心，不僅在於徹底放大所有諜報片最難以啟齒、最難以鋪陳、也最難以把持的「床上任務」，更在於凸顯王佳芝作為女諜報員「性的任務」之艱難。但就此「性的任務」而言，她並沒有失敗，她仍盡所有的努力將「性」與「愛」分離，她在與易的強度肉體交媾後，仍敦促組織快點行動，並在咖啡店打電話通報，她並沒有因為「性」而放走了易。但王佳芝「愛的任務」卻失敗了，最後真正「鑽」到她心裡去的是「鑽石」而不是男人的陽具不是性，乃是透過眼睛（愛的視覺往復）而非陰道（性交）。而成功「鑽」到王佳芝心裡的「鑽石」，乃是由眩目耀眼的奢華物質消費符號，變成了讓人情生意動的愛情隱喻，一心一意只戒備了性的大學生女間諜，對愛卻無設防，也無法設防。如果如前所述，愛人與愛國乃是同一種愛的想像認同機制，那《色｜戒》一片便是如此反諷地再次告訴我們，愛國主義最大的罩門是愛而不是性。

五‧歷史的正／反拍

本章至今有關愛的召喚與性的諜對諜之討論，多將焦點集中在女主角王佳芝的身上，說明其如何在「戒」色的同時，卻對愛繳了械。但另外一

方的「漢奸」易先生呢?《色│戒》難道真的如中國躁進的毛派批評家所言,乃是「美化漢奸」易先生的無恥之作嗎?導演李安透過對易先生作為「漢奸」的另類陳述,究竟講了一個如何不一樣的愛國故事呢?「漢奸」易先生「賣國」之餘,也有可能「愛國」嗎?本章此節就讓我們將討論的焦點由「女人的故事」轉到「男人的故事」,看看《色│戒》中鄺裕民、老吳(國民黨領導同志)、易先生(汪精衛政府高官)等男性角色的人物刻畫與影像再現,究竟對中國近現代史有何顛覆,也同時看看《色│戒》導演李安如何在解構愛國主義的同時,開展出另一種迂迴曲折、「反即翻」的史觀,一種敵/我二元對立的反轉與解構。

首先,讓我們來看看《色│戒》一片中最詭異的一句話語。本章在第二節已提及成功演出抗日愛國劇後的次日,王佳芝回到演出舞台,經由「王佳芝,妳上來啊」的聲音召喚,再次被成功縫合進「話劇社」的抗日愛國主義想像共同體。而在王佳芝上樓並說出「我願意和大家一起」後,領頭的鄺裕民提議,以刺殺「日本人走狗」汪精衛手下特務頭子易某為話劇社的下一個目標,實際進行一齣真實人生的「愛國行動」。此計一出,眾人茫然,擔憂只會演戲不會殺人的他們,一不小心就把玩票弄成了玩命,鄺裕民便以一句「引刀成一快,不負少年頭」的話語,激勵士氣,於是眾人疊手為盟,成功形塑了「愛國」話劇社的「想像共同體」。

但此句話語之所以極端詭異,不來自可能的文字內容,而來自可能的「歷史引證失誤」。按此句話語典出「慷慨歌燕市,從容做楚囚,引刀成一快,不負少年頭」,乃是反清志士汪精衛在刺殺攝政王載灃失敗被捕入獄時的獄中賦詩,而《色│戒》片中這群愛國大學生慷慨激昂的預謀刺殺對象,卻也正是他們眼中賣國賊汪精衛陣營裡的特務頭子。那這群急急忙

忙要殺漢奸的愛國學生，為何反倒引用漢奸首腦汪精衛的詩句來壯膽呢（李怡）？難道是《色｜戒》編導的「歷史無知」，以致於忘記這句話乃典出汪精衛的獄中賦詩？或難道是《色｜戒》編導決定以大漢奸的詩句當成愛國行動的口號？為了刻意以此呈現片中愛國大學生的莽撞衝動與「歷史無知」？抑或是意欲呈現昔日刺殺清廷重臣的愛國志士、今日已淪為親日聯日的賣國賊走狗之「歷史反諷」？[23] 此「誤引」的深藏玄機，恐非表面上的「歷史無知」或「歷史反諷」所能處理。「誤引」揭露的可能正是《色｜戒》愛國主義與政治潛意識「反即翻」的「迂迴路徑」。

　　當然我們也不要忘記，正是在這一段樓上樓下「愛的召喚」場景中，學生領袖鄺裕民「誤引」了汪精衛「引刀成一快，不負少年頭」的詩句。這句話語作為一種「語言行動」，和「中國不能亡」、「王佳芝，妳上來啊」一樣，都有多重的「行動」意涵。第一層的行動最顯而易見，直接指向語言所啟動的實際行為，坐而言起而行（加入團體、捐款救國或刺殺漢奸）。第二層的行動則較隱而不顯，指向發話當下「存有」（being）與「感情」（feeling）的連結，「愛國主體」與「愛國共同體」的形成，亦即發話當下

23　汪精衛乃中國近現代史中最受爭議的人物之一，曾為國父孫中山先生的革命左右手，亦為「國父遺囑」的起草人，後與蔣介石不和，引爆國民黨內的「寧漢分裂」，1937 年出任國民黨副總裁，主張「和平運動」（和平建設國家），1940 年在南京成立由日本扶持的中央政府，並出席由日本主導的大東亞會議，1944 年病逝日本。汪精衛從「辛亥革命英雄」到「親日大漢奸」的歷史定位，一直頗受爭議，而以汪政權為主要場景設定的電影《色｜戒》，亦被部份批評家讀成帶有為汪翻案的政治企圖。本章並不擬直接處理此歷史定位的爭議，亦不認為《色｜戒》複雜幽微的愛國主義與政治潛意識可以簡化為「翻案」一詞，但卻希冀探討另一種「翻」，以此「翻」凸顯歷史正方／反方之間可能的「反即翻」，亦即《色｜戒》片中「愛國」、「賣國」相互纏繞的迂迴路徑與汪精衛南京政府和國民黨重慶政府的內在糾葛。

所造成的語言形構效應，即使是在任何實際明顯的外在行動發生之前。第三層的行動則最具解構力，指向行動作為一種重複引述，必須不斷進行，像愛情電影不斷召喚感動流淚的女人（邊看《寒夜情挑》邊痛哭流涕的王佳芝），愛國戲不斷召喚激動起身的觀眾（「中國不能亡」），團體組織不斷召喚願意為國為愛獻身的女學生（「王佳芝，妳上來啊」）。

　　《色｜戒》中的「愛國行動」之所以複雜幽微，不僅只是因為愛國而採取行動（演話劇、慷慨解囊或殺漢奸），也不僅只是因為此行動造成主體的重新建構（Schamus xii-xiii），而是愛國必須是一種不斷重複加強、重複引述的踐履行動。而也只有在這多層次的「愛國行動」中，我們才有可能將所謂的「誤引」做第一回合的創造性閱讀：「引刀成一快，不負少年頭」乃是愛國作為一種語言踐履行動的「再次引述」，該詩句作為「民族主義」、「愛國主義」的「常模」（為國犧牲生命的理想典範），必須不斷被引述（以便師出有名，以便接續正統），而每次對該詩句的引述（不論是在抗日戰爭、保釣運動或其他愛國運動），都是回返「民族主義」、「愛國主義」正統精神傳承的重複衝動，其所凸顯的正是「踐履的歷史性」（the historicity of performativity）、愛國行動的歷史性傳承。

　　其次，我們也可就文字層面來解讀這句在抗日到保釣等愛國運動中一再被重複引述的話語。「引刀成一快」強烈表達出不惜為國族拋頭顱、灑熱血的果斷剛烈，「不負少年頭」則是將青春與死亡欲力做緊密貼合。而此話語所蘊蓄出的強大能量，正在於將愛國、青春、肉體、死亡做貼擠，激越出「民族情感」與「情感民族主義」相互建構的強度。[24] 若將這句話語放在《色｜戒》的情節發展上觀察，它乃提喻式也同時「一語成讖」地標示了這群愛國學生刺殺漢奸行動的功敗垂成，最後全體都在上海南

郊石礦場「慷慨赴義」。但若將這句話語放在當前「國族建構論」的文化批判脈絡下觀察，它則豐富展現了在「民族乃民族主義之發明」（Eric Hobsbawm）、「民族國家乃想像共同體」（Benedict Anderson）等「虛構論述」之外的踐履性、肉身性與情感性之重要，提供了二十一世紀當下時空重新思考「愛國主義」、「國族主義」、「穿國主義」、「世界主義」與「全球主義」的一個理論轉折點。

　　而除此之外，此話語的「誤引」也指向了一種歷史的混亂、敵我的難分。正如同裴開瑞（Chris Berry）在〈《色｜戒》：中國電影中的酷刑、性與熱情〉（"*Lust, Caution*: Torture, Sex, and Passion in Chinese Cinema"）中所坦言，他班上的年輕中國學生，完全分不清電影中那群年輕愛國學生，其實根本不是屬於他們以為的共產黨，而是屬於共產黨的死對頭國民黨（Berry 79）。回到電影本身，當一群要去殺漢奸的年輕學生，引用的卻是漢奸的話語，會不會這樣詭異的「誤引」（歷史的混亂、敵我的難分）乃同時建立在《色｜戒》一片對彼時重慶政府（蔣委政權）與南京政府（汪偽政權）

24　「情感民族主義」乃德國理論家施米特（Carl Schmitt）之用語，強調民族主義真正具有摧毀力的乃其「情感能量」（如納粹政權），並將「政治」（the political）重新界定為投注在單一認同（例如國族主義神話）之上情感能量的聚集與消散，而此集體能量的匯集將「挖空」實體，成為一純粹的強度，於是此「政治認同」將超越平凡無奇的日常生活，將個體從慣習與常規中抽離，進入存有威脅下的「例外狀況」，一個暴力與法律無法分辨的區域。就當前論述國族主義的文化批判理論而言，國族主義多被視為「想像體」、「發明體」的虛構，而施米特的「情感民族主義」乃是強烈凸顯民族主義作為「虛構神話」之外，其作為「情感能量」的重要面向。故本章對此「情感民族主義」的援引，將企圖同時結合民族主義的建構論與情感論：先有民族主義再有民族，先有「愛」再有「國」，「國」在每次的「愛」中出現（「愛國」作為一種「情感踐履」），讓所愛之「國」既是「想像共同體」，也是「情感共同體」。

的對立與對立的翻轉之上呢？而此「反即翻」的「正／反拍」，不是透過視覺影像的剪接，而是透過台詞的「誤引」、透過有如鏡像般的「細節」一一帶出。以易先生為例，其作為「漢奸」的角色刻畫，自《色｜戒》上片以來便引起極大的爭議。他作為親日汪政權的高官，卻從影片一開始和張祕書的對話（神祕失蹤的軍火），就已呈現易對日本上級可能的陽奉陰違與對日本統治的曖昧忠誠（即便沒有指其為雙面諜的暗示）。於是觀眾看不到日本軍人侵華的血腥暴行，也看不到特工總部內刑求的血腥暴行，反倒是看到香港演技派憂鬱小生梁朝偉的「明星文本」，看到外表冷漠無情、內心脆弱無助易先生的「角色文本」，以及片中一再凸顯戰爭動亂大時代下的無力感與邊緣性，尤其是在日本酒館中易先生聽王佳芝唱《天涯歌女》的動情場景，他不僅將日本軍國主義的執行者比做喪家之犬，更慨嘆自己的「為虎作倀／娼」，比任何人都還懂「怎麼做娼妓」。莫怪乎持正／反二元對立意見的批評家，皆一致認為此乃「人性化」漢奸的處理，只是贊成的一方強調此角色刻畫讓原本多為扁平的「漢奸」角色呈現人性的心理複雜度，而反對的一方則凸顯此角色刻畫「美化」了漢奸的走狗性格。[25]

但《色｜戒》對漢奸真正幽微複雜的處理，恐怕並非在於表面上被肯定或被攻訐的「人性化」問題。特務情報頭子易先生，確實不是刻板印象中無人性的賣國賊，而他「為虎作倀／娼」的政治情境，也確實展現大時代下個人的無奈與渺小，但若我們張大眼睛觀察銀幕上易先生所處的公私領域與穿著打扮，恐怕會發覺《色｜戒》一片對汪偽政權、對抗日戰爭、

25　此「倀」與「娼」的雙關語聯想，出自李安在《色｜戒》英文電影書的前言（viii）。有關易先生作為汪偽政府特務頭子的歷史原型考據，可參見余斌與蔡登山的文章。

對愛國行動有比「人性化」更為基進的處理模式。從影片一開頭的特工總部大廳起，國旗（中華民國青天白日滿地紅旗被汪偽政府沿用，僅在國旗上緣加上「和平反共救國」的小黃帶）、黨旗（中國國民黨青天白日旗）、國父遺像與國父遺囑就出現在大廳正中央的位置。當鏡頭拉到總部外的建築立面時，也可由大遠景看見懸掛的國旗與鑲嵌在建築物屋頂中央的中國國民黨黨徽。而在易先生寓所的書房，不僅牆上掛著國父的照片、國父的墨寶，就連書桌前放置的也是國父的照片（鏡頭雖未就這些歷史符號做特寫，但卻透過人物角色的走位與場面調度，一一帶到）。而在片尾出現特工總部內易先生的辦公室，牆上一左一右掛著日本國旗與中華民國國旗，中間則又是國父肖像與照片下方由易恭錄「自由、平等、博愛」的國父遺教。更誇張的是，就連易先生與王佳芝第一次祕密幽會時，司機交給王一個內裝有公寓鑰匙的信封，信封的中央寫著 2B 的房號，而信封的右上角則又是國父肖像。

我們當然可以加以解釋此信封或許原本乃公務之用，而易先生周遭國旗的無所不在、國父的無所不在，都是為了在在強調汪偽政府與國民黨的淵源與汪偽政府努力營造出其傳承國父遺志的正統性。但當這些政治符號一而再、再而三的出現（甚至出現在偷情的信封上），那這些政治符號恐怕就不僅只是歷史的「背景」，而成為歷史的「徵候」、歷史符號「過溢」的「徵候」。《色｜戒》一片中國旗與國父作為「符號的過溢」（the surplus of signs），溢出原本作為時代背景的符號功能，而隱含了《色｜戒》一片對易先生「漢奸」角色最大的改寫可能：「漢奸」或許也曾是或也正是「愛國青年」（或「愛國中年」），讓一心要殺漢奸的「愛國青年」鄺裕民與「漢奸」易先生、讓蔣介石重慶政府的特務領導老吳與汪精衛南京政府的特務

頭子易先生，產生本質上忠／奸、愛國／賣國的不可辨識。當然對高舉民族主義大纛、歷史必須黑白分明的批評家而言，這絕對是比「人性化」漢奸更值得大誅特誅的罪行又一椿。

而易先生與國民黨的歷史傳承，也同時以轉喻的方式出現在易先生「中山裝」的穿著打扮上。除了穿西裝以外，易先生在特工總部與自家寓所，都曾以「中山裝」亮相，而其以「中山裝」亮相的場景，更多搭配著滿溢國旗、國父政治符碼的室內布置。而此「中山裝」的視覺符碼，不僅出現在汪南京政府易先生與張祕書的藏青色中山裝（當時的中華民國文官制服），也同樣出現在蔣重慶政府特務領導老吳的土黃色中山裝，讓「本是同根生」的「兩個國民黨」既敵對又相似，既誓不兩立又充滿太多曖昧的雷同，既須以暴力來強加區分又讓暴力之中滿溢手足相殘的痛苦與掙扎。正如易先生對在黑頭車中等候他多時的王佳芝「麥太太」描述他上車前一刻在特工總部內的刑求過程：「其中一個已經死了，眼珠也打出來！我認得另外一個是以前黨校的同學，我不能和他說話，可是他瞪著我……。腦子裡竟然想就這樣壓在妳身上……。那個混帳東西，竟然噴我一鞋子的血，我出來前還得把它擦掉，妳懂不懂？」。此段的敘事模式非常眼熟，它再次重複了《色｜戒》一片對刑求的血腥暴力採敘事呈現而非視覺呈現的方式，並在敘事口吻中加入敘事者亦即施暴者本人的內在痛苦掙扎，亦再次重複了易與王之間刑房與行房、性與刑求暴力的結合方式（此結合不僅出現在刑房之內暴力與性幻想場景的結合，更出現在敘事框架之中，易在黑頭車裡邊描述刑求過程邊不斷用手愛撫挑逗王的身體），更再次重複了片中性與政治符碼的「詭異」結合，偷情的信封上可以出現國父的肖像，而在充滿刑求暴力與性幻想的牢房描繪中，卻可以間接幽微地帶出易先生黃

埔軍校（黨校）的正宗出身。

　　誠如李歐梵在《睇色，戒》一書中所言，「《色，戒》中所『再現』的政治，與其說是日據時期的汪政權人物，不如說是兩種國民黨的類型：一種是與日本共謀的國民黨特工，如易先生；一種是重慶指使的『中統』間諜。這兩種人物，在外表上也如出一轍，甚至都信奉總理孫中山（可見之於易先生辦公室中牆上掛的孫中山像），但政治主張截然相反。目前因檔案尚未公開，有待證實的是：這兩個政權在抗戰初期是否有祕密管道聯繫（看來是有的）。而夾在中間的就像是像王佳芝和鄺裕民式的愛國學生」（45-47）。或許正是因為此相關民國史檔案資料的未被公開解密（在現有國民黨與共產黨的欽定歷史中，汪精衛政權都是不折不扣的漢奸），才讓《色｜戒》成為一部歷史評斷如此混淆、民族身分如此曖昧的「愛國片」，與傳統敵我分明、愛恨分明的「愛國片」大異其趣。但本章想要強調的，卻不是以此「歷史未定論」來定論《色｜戒》（以「歷史未定論」當成《色｜戒》作為另類「愛國片」的原因或結果），而是試圖鋪陳此「歷史未定論」如何作用於《色｜戒》的創作，而《色｜戒》的創作如何迴向作用於此「歷史未定論」，以及此持續變動作用中所引發、所牽動的情感反應，讓「歷史未定論」成為《色｜戒》一片情感動力的施為而非因果。

　　或許也唯有在此「歷史未定論」的情感動力之中，我們才能理解為何《色｜戒》不是如批評家所言一部「去政治化」的電影（逃避日本軍國主義的侵華血腥暴行，逃避汪特務機構刑求抗日愛國同志的血腥暴行），而是一部「另類政治化」的電影，專注處理「愛國主義」的內在摺曲（國民黨內部「本是同根生，相煎何太急」的手足相殘），而非「外在」的抗日或聯共、反共的複雜歷史情境。日本的存而不論（僅有上海街頭盤查行人

的日本兵與酒館之內如喪家之犬的日本軍官），共產黨的存而不論（國、共之間的聯合與分裂幾乎在片中徹底隱形），確實讓《色｜戒》對上海淪陷區的「再現」出現重大歷史的殘缺與盲點。但或許也正在於此殘缺與盲點，才得以集中放大國民黨的「內部分裂」（一方以抗日為愛國，一方以聯日為救國），並摺曲出「愛國主義」的複雜紋路，不僅讓浪漫愛與祖國愛相互交生解構，更讓漢奸與愛國青年彼此曖昧相連、同根而生，成就了歷史「反即翻」的「正／反拍」。而也唯有在此「愛國主義」的複雜迂迴中，我們才有可能再次回到本節開頭那句「歷史引證錯誤」的話語。「引刀成一快，不負少年頭」作為國族主義的「語言行動」，表面上是混淆了「愛國陣營」與「賣國陣營」（愛國大學生「誤引」賣國賊汪精衛的詩句），卻也因此同時帶出愛國作為行動「踐履的歷史性」（必須一而再、再而三地引述常模），以及此處「愛國」本是同根生的「內在摺曲」，亦即國民黨之內抗日愛國與聯日救國的「內在摺曲」，漢奸也曾是或正是愛國青年的「內在摺曲」。[26]

六‧「祖國之愛」的正／返拍

而經過此層層推演，本章最後所要做的提問，便是愛國主義的「內在摺曲」如何與《色｜戒》一片的導演李安產生關連？一向被當成「光宗耀

26　《色｜戒》一片對汪精衛政府所倡導的「和平運動」略有著墨，先是在上海街頭讓原本在租界裡趾高氣昂的外國人淪落到排隊領麵包，帶出汪配合日本「收回租界」的號召，而後電影院裡短暫出現的政治宣傳片，亦喊出「亞細亞正要回到亞細亞人的手裡」，以「大東亞共榮」號召所有亞洲人團結合作，一起掙脫西方帝國主義的枷鎖。

祖」台灣之光的李安，為何因此片被中國的毛派批評家斥為漢奸、國恥？李安在透過《色｜戒》解構「愛國主義」的同時，究竟偷渡了什麼樣的情感，而此情感又與《色｜戒》所呈現的四〇年代中國有何歷史與政治的糾葛？張愛玲的漢奸故事如何迂迴曲折地成為李安電影中「愛國主義」的召喚與縫合？什麼是屬於國際知名導演李安的「情感國族主義」，而此「情感國族主義」又如何回應當下的文化全球化論述？在張愛玲的原著小說中，張對愛國主義保持極端疏遠嘲諷的距離（一只鑽戒就能讓一個涉世未深的愛國女大學生意亂情迷，以呈現愛國主義的不堪一擊），而李安在改編過程中亦用心保留了對愛國主義的反思，從拙劣化妝、誇張文藝腔的「戲中戲」愛國劇，到一群大學生以愛國行動當暑假作業，「王佳芝要穿金戴銀，你要扮抗日英雄」，「我們有槍，幹嘛不先殺兩個容易的，再不殺要開學了」，再到殺曹副官場景的徹底荒腔走板。但在《色｜戒》經由這群愛國大學生解構愛國主義的同時，李安卻也對這群血氣方剛、幼稚浪漫的話劇社愛國青年，給出了同情式的理解與投射（李安年輕時的演戲經驗），並給予他／她們足夠的時間進行「成長儀式」，更在片尾南郊石礦場的處決場景，透過大遠景一字排開的渺小身影與深不可測黑坑暗洞的悲涼氛圍，帶出「引刀成一快，不負少年頭」的大時代感慨。

　　這當然不只是李安個人的人本主義或溫情主義而已，李安不嚴格批判漢奸的同時，也不嚴格批判愛國學生，除了因為歷史的摺曲過多而無法斬釘截鐵、黑白敵我是非分明（所有的「正／反拍」都可能帶來「反即翻」，所有的對立都可能是一體之兩面），除了藉此以便呈現動亂大時代中個人的渺小徬徨外，李安對「愛國主義」的曖昧處理，不正也是以曲折迂迴的形式，具體展現了其所處無國可「愛」卻無國不「曖」的歷史與情感處境，

一種「反即返」的弔詭。

> 在現實的世界裡，我一輩子都是外人。何處是家我已難以歸屬，不像
> 有些人那麼的清楚。在台灣我是外省人，到美國是外國人，回大陸做
> 台胞，其中有身不由己，也有自我的選擇，命中註定，我這輩子就是
> 做外人。這裡面有台灣情，有中國結，有美國夢，但都沒有落實。久
> 而久之，竟然心生「天涯住穩歸心懶」之感，反而在電影的想像世界
> 裡面，我覓得暫時的安身之地。（張靚蓓，《十年一覺電影夢》298）

時間流變與地理遷徙造成了李安無處是家的憂戚，在台灣、中國、美國之
間流離失所，但這種美其名「全球公民」、究其實「離散主體」的處境，
恐也正是造就李安電影《色｜戒》的複雜深刻之處。首先，李安作為無所
歸屬的「外人」處境，直接牽動《色｜戒》無所歸屬的「外片」處境，出
現一系列參與國際影展裡外不是「本國片」的尷尬：在威尼斯影展一度被
當成美國─中國片，而後以中華民國台灣「本國片」的身分報名美國奧斯
卡影展「外片」獎項卻遭退件，質疑其台灣本土參與人員過少而不足以為
代表。其次，李安作為「外人」的處境，更讓《色｜戒》一片充滿對正統
承繼的焦慮與對愛國主義的偏執關注。台灣作為一個實質存在的政治共同
體，卻有極端分裂的國家與民族認同處境，或許讓成長其中的李安有著最
深刻的愛國主義挫折：身為不認同台獨建國的外省第二代，其原本的國族
認同亦不斷遭受無情的質疑、挑戰與摧毀，移民美國後卻成為堅持保有中
華民國國籍的外國人，而到中國拍片卻被當成台胞或更糟糕的台奸，都讓
一心想要愛國的李安無國可愛。

於是《色｜戒》愛國主義的最終弔詭，正在於提供了無法名正言順、

順理成章愛國的導演李安，一個名正言順、順理成章的愛國情感投注：愛「一個中國」，亦即 1949 年分裂之前的「一個中國」（既使那時的中國四分五裂，既有日本的入侵，又有國共的分裂，更有「偽」南京政府與「偽」滿洲國的相繼成立）。而此愛一個中國的情感投注，更來自於一種特有「認祖歸宗」的情感複雜模式。在此我們必須回到「愛國主義」的最初定義以及「愛國主義」在西方語境與中文語境的可能差異，才得以了解為何《色｜戒》乃是重新返回「愛國主義」中更為深沉的「祖國之愛」。西方語境中的 patriotism 與 nationalism 多被當成同義字，可相互交換使用，前者的拉丁字源 patria 指向「父土」（fatherland）、「家鄉」或「故土」，後者的拉丁字源 natie 則與「出生地」、「血脈」、「民族」、「族裔」相連。但就西方政治哲學的發展脈絡而言，「愛國主義」與「民族主義」二詞仍有細緻的歷史演變差異，像霍布斯邦（Eric J. Hobsbawm）在《民族與民族主義》（*Nations and Nationalism Since 1780*）一書中的說法：

> 根據一七二六年版的「西班牙皇家學院辭典」（這是其首版），「patria」（家鄉）或另一個更通用的辭彙「tierra」（故土）意謂「某人出生的地方、鄉鎮或地區」，有時也意指「莊園或國家的領地或省分」。以往對「patria」的解釋，跟「patria chica」（祖國）所廣涉的涵意比較起來，前者的意義是相當狹隘的；但這樣的解釋在十九世紀之前非常流行，尤其是在熟諳古羅馬史的學者之間。到了一八八四年之後，「tierra」一辭的概念才跟國家連在一起。一九二五年後，我們才對崛起於現代的愛國主義（patriotism）寄以情感上的聯繫，因為愛國主義將「patria」的定義又重新改寫成是「我們的國家，綜其物質與非物質的資源，無

論在過去、現在及將來、都能享有愛國者的忠誠」。（霍布斯邦 22-23）

此說法清楚指出西方隨著十九世紀民族國家的歷史發展，「愛國主義」由原先狹隘定義下小規模的「愛鄉」、「愛土」，開展成廣延定義下大規模的「國家」情感聯繫。換言之，「愛國」的對象由父土、家鄉延展到祖國、國家，「愛國主義」由「父土之愛」、「鄉土之愛」轉換成「祖國之愛」、「國家之愛」，而其中的關鍵正在於十九世紀興起的歐洲民族國家如何將「民族主義」成功地融入「國家愛國主義」：「姑不論民族主義跟十九世紀的歐洲國家之間到底具有什麼關係，在當時，國家都是把民族主義視為獨立的政治力量，完全不同於國家愛國主義，而且必須與它取得妥協的勢力。一旦國家能順利將民族主義融入愛國主義當中，能夠使民族主義成為愛國主義的中心情感，那麼，它將成為政府最強有力的武器」（霍布斯邦121）。[27] 此以國家之名的情感總動員，便是讓以族裔作為血緣親族團體的

27 此種將愛放在 nationalism 而非 patriotism 的西方語境表達，明顯與中文語境中將「愛」放在「愛國主義」的字面表達有異。當代政治學者傾向將「愛國主義」與「國家」連在一起（對領土國家的效忠，對國旗、國歌等國家政治符號的堅持，既理性又符合公民社會的運作），而「民族主義」則與「族裔」、「種族」連在一起（民族乃血緣、宗族相連的親屬團體，而「民族主義」亦即所謂的「族裔－民族主義」〔ethno-nationalism〕之愛），前者理性，而後者感性。例如，將愛國主義視為理性認知的「政治認同」：「愛國心（patriotism）就其字義之根源而言指祖國（patria; fatherland）之愛，可定義為一種對自己所屬的共同體之政治認同，願意增進公共福祉，並且在共同體危急之時犧牲個人利益甚至生命加以挽救的情感。愛國心因而是政治共同體不可或缺的構成基礎」（蕭高彥 271），延續著理性「愛國主義」與感性「民族主義」的區分。但本章有關「愛國主義」的討論，則是將「情感性」放在「愛國主義」作為「祖國之愛」的脈絡之中觀察，既欲凸顯「愛國主義」中文字面上的「愛」作為血緣、宗族、土地的連結，也欲強調「愛國主義」中政治共同體「國家」與情感共同體「祖國」的連結。

民族主義，與原本強調捍衛國家領土完整、政府主權的愛國主義相互交融。

　　但在中文語境的歷史脈絡中，「愛國主義」一詞字面上直接標示所愛的對象即「國」（國家），而較無「父」、「父祖」、「父土」的字源聯想，反倒是「民族主義」較有「民族」、「族裔」血緣相連、文化傳承的聯想，像強調「中華民族」、「炎黃子孫」一脈相傳的反滿革命，乃是以「民族主義」為號召，而強調抵抗日本軍國主義武力犯華（侵犯國家主權與國土完整）的抗日戰爭，則是以捍衛國家的「愛國主義」為號召。然而此抗日「愛國主義」卻也同時融合了民族存續的深沉焦慮，國亡族亦滅、族滅家亦毀，故亦是民族主義的情感動員。[28] 因而本章對「愛國主義」一詞的運用，並不嚴格區分其與「民族主義」的差異，但卻特別希冀凸顯「愛國主義」中「愛」與「民族」的連結方式，讓「愛國主義」所愛之國，並不只是政治共同體的「主權國家」，而是「國家」與「民族」相連的「國族」或「族國」（the nation-state），更是血緣文化連結想像中的「祖國」。而「祖」國中的「祖」（其象形字源演變可溯及男性陽具、原始靈石與父權宗法社會的祖宗牌位、祠堂宗廟），正結合了西方「愛國主義」字源中原本蘊含的「父祖」、「父系」與「民族主義」中有關血緣、家族、親屬和土地的想像，讓「愛國主義」在本章的使用脈絡中，不僅是「民族主義」的情感基礎與動員表現方式，亦是緬懷先祖、一脈相傳的「國族」之愛、「祖」國之愛。[29]

　　誠如李安在訪談中一再聲稱《色｜戒》乃是拍父親的年代、父親的城

28　有關滿清末年中華民族、炎黃子孫的「國族建構」，可參見沈松橋的〈我以我血薦軒轅〉一文。

29　有關「祖」的象形字源與父權意識形態的緊密連結，可參考拙著《文本張愛玲》17-21。

市，而《色｜戒》一片亦充滿了如前所述「國父」符號的過溢。[30]《色｜戒》的「祖」既指向父祖，亦指向去政治實體化、去地理空間化的「祖國」，而此「祖國」乃是經由父祖傳承、血緣文化的想像去構連，經由愛國情感的歷史踐履去召喚，將國族身分認同由政治實體、地理空間、身體記憶導向另一種時間性與情感性強度連結的迂迴路徑，乃是以愛國情感「認祖歸宗」，不再僅是單純時間性的懷舊或空間性的回歸。[31] 而此處的「宗」既是一個中國的「中」之同音字，也是祖宗、宗法、正宗與正統的想像連結，從血緣到象徵秩序的一以貫之，讓《色｜戒》中的愛國主義，又重新回頭呼應西方 patriotism 與中文「祖國之愛」字源中的「父土」（fatherland）與「父祖」想像，既是導演李安「情感國族主義」的「認祖歸宗」，也是愛國主義一詞翻譯字源學上的「認祖歸宗」。

然而此「祖國之愛」的「正／返拍」，卻是以一種十分獨特的方式進行回返。誠如李安所言，「台灣外省人在中國歷史上是個比較特殊的文化現象，對於中原文化，他有一種延續」（李安 3）。但在過去有關「文化中國」花果飄零的討論中，卻往往忽略了「情感中國」所能展現超越中心／邊緣地理空間想像的複雜面向。大家只看到《色｜戒》所呈現的「舊中國」

30　周蕾（Rey Chow）曾指出《色｜戒》一片有過多殘暴的受虐細節，難逃「東方主義」之嫌，而導演李安本身的「受虐」，則來自他永遠無法以《色｜戒》去回復那屬於其父母輩卻已然消失的中國。而本章此處所強調的「反即返」，並非絕對的不可返，而是著重於不可返所摺曲出來的迂迴路徑，一種情感的迴路。

31　史書美（Shu-mei Shih）在《視覺與認同》一書中亦強調在當代華文研究中「去地點化」的重要：「根源」作為「祖先」的連結而非以地點為基準，而「路徑」（routes）則是遊蕩與無家可歸，而非指向任何以地點為基準的家、家園或家國。她更進一步強調「路徑成為根源」、落地生根的移動可能，讓移居之地成為原初之地（189-190）。

以及四〇年代上海的「年代劇」（period drama），「好似離散多年的『舊時王謝』，如今歸來，似曾相識」（李安 3），卻忘了「舊中國」文化懷舊之中另一層更形重要「救中國」的愛國主義情感出口，讓「國族身分認同」脫離了政治實體、地理空間的圈限，而成為時間性與情感性的強度連結，讓《色｜戒》中的愛國主義創造出新的情感迴路，以「祖國之愛」的方式「認祖歸宗」。換言之，《色｜戒》之作為一部至為獨特的「愛國片」，乃在於它凸顯出一種特殊歷史地理情境下至為獨特的「沒有國家的愛國主義」（patriotism without the state），並以其至為獨特的「情感政治」介入當前「沒有民族主義的民族」（nations without nationalism）[32] 或「沒有國家的世界主義」（cosmopolitanism without the state）等「後國族」論述模式，亦似乎同時回應昔日歷史糾葛、今日台海複雜政治情勢與全球後冷戰結構的政治文化布局。而「愛國主義」作為一個所謂早有解構共識的「老話題」，之所以可以「舊話新說」或直搗當前（後）國族論述之黃龍，正在於其「情感強度」所不斷開展出的新迂迴路徑，而《色｜戒》中具歷史文化殊異性與情感政治幽微度的「沒有國家的愛國主義」，正是本章所努力鋪陳此新迂迴路徑的核心案例。而這種「沒有國家的愛國主義」，更進一步讓李安

[32] 此乃克莉絲緹娃（Julia Kristeva）的概念（發展此概念的專書亦以此為名）。她在書中爬梳啟蒙主義法國式的「民族」可能，強調其契約性、暫時性與象徵性的特質，而唯有此「過渡」民族才能「提供其認同（以至於再保證）的空間，為了對當代主體有益，它是移轉的，一如它是暫時的（以至於開放，無禁制以及具創造性）」（42）。而其他「後國族」的相關論述，亦以打破國族認同的穩固，打破疆域國界的確定為目標，以強調各種穿國流動、「悅納異己」（Jacque Derrida）、「解構共同體」（Jean-Luc Nancy）的可能。而在過去有關李安電影的相關評論中，亦傾向於以「沒有國家的世界主義」來凸顯李安作為全球導演、彈性公民、離散主體的穿國文化流動性。

作為「外人」與《色｜戒》作為「外片」的曖昧身分（無法被當前既有全球電影、華語穿國電影與離散論述編排收束的曖昧尷尬），徹底展現了最大強度的理論潛力，讓「外」不再只是內／外、容納／排拒，而是內／外、容納／排拒二元對立之外更為基進的「域外」（the radical outside outside the inside/outside），同時鬆動愛國主義作為國家愛國主義的預設與當前「後國族」（postnationality）與「世界主義」（cosmopolitanism）的歐洲模式預設，以其歷史文化的殊異性與情感政治的幽微度，成功凸顯了當前「國族主義」、「穿國主義」、「離散論述」、「全球主義」的論述局限。

在號稱「後國族」全球化時代的當下，「愛國主義」卻如歷史的幽靈般無所不在。《色｜戒》的難能可貴或許正在於呈現愛國無知、浪漫、衝動的同時，亦開展出以「祖國之愛」認祖歸宗的情感模式，前者解構了愛國主義的崇高偉大，後者卻在解構之中重新建構了愛的強度與愛的路徑。愛讓《色｜戒》成為一部探討愛國主義可能的電影，兼具歷史的厚度與政治的複雜敏感度；愛也讓《色｜戒》成為一部揭露愛國主義不可能的電影，在曖昧的時空流變中，一切的再現都無法斬釘截鐵、敵我分明。而這在解構與建構之間不斷持續曖昧擺盪的「曖」國主義，或許正是《色｜戒》以其特有迂迴的「正／反拍」介入當代強調國家想像、民族虛構的「國族論」與「後國族論」之真正力道與強度之所在。

淡入淡出
Fade In Fade Out

淡入淡出

第六章

侯孝賢與《珈琲時光》

　　侯孝賢的電影鮮少用「淡入／淡出」的特殊電影剪接技法，但侯孝賢的電影卻似乎從頭到尾都在「淡入淡出」（／作為分隔符號的消失）。如果這不是一句自相矛盾的話語表達，那問題的癥結可能就在於如何差異區分作為傳統電影術語的「淡入／淡出」與當代影像哲學所可能重新概念化的「淡入淡出」。

　　本書第六章擬從「淡入淡出」的角度，探討侯孝賢電影的影像生命哲學。首先，讓我們從侯孝賢一反往常、大量使用「淡入／淡出」作為影像剪接技法的一部電影開始談起。1998 年的《海上花》甫推出之際，讓許多觀眾與評論家深感意外的，不僅在於該片的時空場景移轉到了十九世紀末的上海書寓，脫離了往昔侯孝賢電影所專擅的台灣時空，更在於該片除了定鏡長拍、省略敘事等眾所皆知的侯孝賢美學印記外，還出現了一個影像風格上極為明顯的改變：以「淡入／淡出」作為全片一以貫之的影像轉接新手法。[1] 此處的「淡入／淡出」指的乃是電影鏡頭剪接的專門術語，「淡出」（fade-out）是將一個鏡頭的尾端逐漸轉為黑畫面，而「淡入」（fade-in）則是將一個鏡頭由黑畫面轉亮（Bordwell and Thompson 311）。故「淡入／

[1]　對敏銳的電影批評家而言，除了「淡入／淡出」之外，《海上花》電影語言的改變還包括了攝影機的運動較為頻繁、取鏡距離較為拉近，可參閱 Yeh、Xu 等人的文章。

淡出」與當前電影最常見的剪接手法「切接」（cut）不同，「淡入／淡出」乃是緩慢地結束一個鏡頭，再緩慢地遞補另一個鏡頭，充分降低由「切接」（亦即一般所通稱的剪接）所造成鏡頭畫面的突然切換感與斷裂感。「淡入／淡出」與「溶接」（dissolve）（一個鏡頭的尾部畫面與接下來鏡頭的開始畫面做短暫交疊）、「掃接」（wipe）（一個畫面由其邊緣劃過銀幕取代原先畫面）一樣，都曾是古典敘事電影在轉場上的慣用手法，而如今幾乎都已被「切接」所取代，除非用於「局部」的特殊效果處理或安排。[2] 雖然在侯孝賢過去的電影文本裡，也曾偶爾出現「淡入／淡出」的運用手法，但從無像《海上花》一樣，以「淡入／淡出」作為貫串全片的鏡頭剪接基調，讓「淡入／淡出」成為該片最顯著的影像風格手法。[3]

為何《海上花》會以「淡入／淡出」作為鏡頭剪接調度的主要表現方式呢？此電影技法如何造成影像在空間、時間、構圖或節奏上的幽微變化呢？而《海上花》中的「淡入／淡出」，除了以古典敘事電影語彙成功呼應該片的懷舊主題、幽緩節奏與復古氛圍外，還有什麼可供進一步思考電影影像本質的可能呢？對導演侯孝賢而言，《海上花》密閉空間場景所形成的幽閉恐懼，或許唯有透過「淡入／淡出」的古典剪接手法，有如反覆短暫出現的開窗、關窗或呼吸吐納，才得以化解。亦有批評家直接呼應此

2　「淡入／淡出」除了「視覺」影像上的轉場技法外，亦可指電影中聲音的漸強和漸弱。本章第二部份有關《珈琲時光》「淡之音」與第三部份有關城市音景的分析中，將會進一步處理「淡入淡出」作為「聲音」與「緘默」間漸強與漸弱的轉化

3　例如《好男好女》的片頭，以大遠景的「淡入」方式，緩緩帶出田野景致與邊走邊唱歌的一群人，此長拍黑白影像持續85秒之後，再逐漸「淡出」，但歌聲持續，銀幕上接著打出「好男好女」的片名，可參見 Udden 的分析（"'This Time'" 184）。

說法，而特別強調「淡入／淡出」的手法，如何成功開展《海上花》長拍鏡頭的延續性，如何讓其出現與消失有如電影鏡頭本身的深呼吸或打哈欠（Xu 108），而「淡入／淡出」的超慢速轉換，亦似乎成功營造出該片所刻意蘊蓄的催眠效果（貝何嘉拉，〈《海上花》〉207）。[4]

但是若按照傳統對電影剪接特性的形式分析，則又可以發現《海上花》「淡入／淡出」的與眾不同之處，正在於該片許多「淡入／淡出」之前與之後的場景，僅有時間的變化而無空間的轉換，讓「淡入／淡出」成為定鏡（或稍微移動做鏡頭角度的調整）長拍鏡頭「之內」的轉換（單鏡頭之內的深呼吸或打哈欠或眼皮鬆垂），而非「淡入／淡出」慣常作為單鏡頭與單鏡頭「之間」的銜接。誠如學者葉月瑜精準細膩的分析所言，《海上花》中近四成的「淡出」沒有改變場景，仍維持侯孝賢一貫長拍鏡頭的一景一鏡（一場景一長鏡），僅提示同一場景中的時間流逝，「淡入淡出的使用，在執行時間省略的同時，維持住了空間的整體性」（Yeh 72）。[5]

然而此「時間省略、空間延續」的分析方式，似乎仍是將「淡入／淡出」

4　阿藍・貝何嘉拉 （Alain Bergala）文中分析的另一「催眠」重點，乃是《海上花》中雙光源（油燈）所造成的鐘擺式移動。

5　在傳統電影剪接特性的分析中，多以 (1) 鏡頭 A 與 B 之間的圖形關係（graphic relation）(2) 鏡頭 A 與 B 之間的節奏關係（rhythmic relation）(3) 鏡頭 A 與 B 之間的空間關係（spatial relation）(4) 鏡頭 A 與 B 之間的時間關係（temporal relation）為參考對象（Bordwell and Thompson 314）。而《海上花》中的「淡入／淡出」，有些造成了第 (1)、(3)、(4) 項的改變，但維持了第 (2) 項的不變（依舊幽靜緩慢），有些則是僅有第 (1)、(4) 項的改變，而維持第 (2)、(3) 項的不變。故對葉月瑜而言，《海上花》的「淡入／淡出」看似新手法，但仍是侯孝賢電影詩學「隱晦風格」（oblique style）的延伸。

放置在電影「美學形式」的架構中討論，而「淡入／淡出」作為傳統電影「美學形式」的一個分析要項而言，是否有可能進一步顛覆破解電影「美學形式」的本身，而成為另一種「影像思考」的出發呢？及至目前已有兩篇相當精采的批評論述，略微觸及到《海上花》中「淡入／淡出」作為「影像存有論」的可能。第一篇是徐鋼（Gang Gary Xu）的〈海上花：視覺化省略與（殖民）隱無〉（"Flowers of Shanghai: Visualizing Ellipses and (Colonial) Absence"），該文指出《海上花》中「淡入／淡出」的「後設性」，正在於揭露了「視覺影像如何被視覺化」的過程，而「淡入」與「淡出」之間的緘默，暗示了無盡省略的可能（不知過了多久，不知發生了什麼事情），正是以時間的差異標示出電影「再現」與「真實」之間的斷裂。另一篇則是達利（Fergus Daly）的〈或可概述侯式詩學的四種平實公式〉（"On Four Prosaic Formulas Which Might Summarize Hou's Poetics"），該文指出《海上花》用「淡入／淡出」（「黑溶」）來連接個別場景，展現了侯孝賢想要吸納「畫外」（the out-of-field）到景框之內的慾望，讓雜音、物件和身體滲流出景框的毛孔，好似能因此將「畫外」涵括在景框之內，而「淡入／淡出」所凸顯的乃是光之作用，是光線讓空間變得可視見可感知，是光線將物象形廓投擲在景框之中，並不時將其散裂布撒。

雖然這兩篇文章未能在「真實」、「畫外」等關鍵概念上做更為詳盡的鋪展與思考，但卻提供了本章進一步概念化「淡入／淡出」之為「美學形式」與「淡入淡出」之為「影像哲學」之間差異區分的一連串提問。如果「真實」並不直接等同於「現實」或「符號系統之外的指涉」，那什麼是「真實」與光、物質、運動、影像之間的連結？如果「畫外」並不直接等同於景框「之外」無法識見的區域空間，那什麼會是「畫外」與「域外」（the outside）

的連結？[6] 如果傳統電影術語的「淡入／淡出」並不直接等同於影像生命哲學的「淡入淡出」，那什麼又是鏡頭轉換與生命影像的連結？

　　本章以《海上花》作為短暫開場，正是企圖以此片轉場剪接技法的「淡入／淡出」為出發點，進而將論述的主力放在探討侯孝賢另一部脫離台灣時空的電影《珈琲時光》之「淡入淡出」。2003 年的《珈琲時光》乃是應日本松竹映畫之邀，為紀念日本導演小津安二郎誕辰百年之作，全片在日本（以東京為主）拍攝完成。如果拍十九世紀末上海書寓的《海上花》能幫助我們感受「淡入／淡出」作為一種電影剪接技法與美學風格的幽微，那本章則是想要透過侯孝賢拍當下東京日常生活的《珈琲時光》，來概念化「淡入淡出」作為一種電影影像哲學的可能，亦即「淡入淡出」作為「形式」的淡出、「生命」的淡入之可能。而本章對《珈琲時光》的影像文本分析，又希冀能同時成為侯孝賢電影作為開放整體（the open whole）、作為影像運動的思考——《海上花》淡出後，《珈琲時光》淡入，《珈琲時光》淡出後，電影影像運動作為開放整體的淡入——不僅將開展「淡入淡出」與定鏡、長拍、遠景、空鏡、省略敘事等所謂侯式美學印記之間的相互構連與相互改寫關係，也將嘗試「後設」地拉出電影影像哲學與文化、國族、地域、性別差異等意識形態批判的潛在糾葛，以便能更生動表達電影影像作為「形式」的淡出、「生命」的淡入之可能。

6　傳統電影研究將「畫外」視為銀幕上看不到的六個區域空間，包括景框之上、下、左、右、攝影機後與背景後的空間，此乃電影理論家柏曲（Noël Burch）的定義，引自 Bordwell and Thompson 259。本書第一章所展開從「畫外」到「畫外音」的思考，則主要來自德勒茲「畫外」雙重性的概念。

一・東京《淡之頌》

在正式進入《珈琲時光》的討論之前，先讓我們繞道取徑一本談論中國古典哲學與美學思想的小書《淡之頌》，援此作為本章重新概念化「淡入淡出」之為影像哲學的起點。此書乃當代法國哲學家余蓮（François Jullien，又譯為于連、朱利安）的著作，全書以老子《道德經》「道之出口，淡乎其無味」的引言開場，探究「淡」作為中國思想中一種發展與變化的生命力虛隱狀態。對余蓮而言，淡的無法被定義，不在於任何不可言詮的神祕主義色彩，而是淡之為用，正在於無法被一種特殊的決定因素固定下來，故能變化無窮、取之不盡、用之不竭，而中國思想的現實底蘊，正在此圓滿與無窮盡的更新之中。

因而《淡之頌》先從「味」作為一種特定而彰顯的「味道」開始，來談「淡而無味」作為一種漫漶而隱藏的開展潛力：

> 味道產生對立和分辨，淡而無味卻使現實從不同的方向彼此聯繫，使它們互相敞開，也使它們溝通。平淡揭露開它們之間共同的特性，因而透露它們的本質。平淡是整體的調性，它使人的視線投向最遠之處，使人去感覺這個世界、去感受個人狹窄的眼界之外的真正生活。如果平淡是智慧的味道——唯一可能的味道——，那不是因為放棄和失望，而是因為它是基本味道，是萬物的「本」味，最本真的味道。（31-32）

在此「味」成為一種被指定、被限制的「實顯」（the actualized），「無味」則成為一種無法被指定而向各種變化敞開的「虛隱」（the virtual）。在此「味」指向對立與辯證，而「淡而無味」則指向無窮開放的聯繫與溝通。因而「味

無味」不是矛盾語，正如「味」與「無味」不是二元對立，因為由「無味」到「味」的反復，正是「知微之顯」的過程——「真正的味道並不是一種粗生狀況，而是一種發展的過程，叫人越來越可以感覺得到，它越來越襲人。其結果是，自最矜持的狀態逐漸發展到最重大的臨現」（31）。[7]

而《淡之頌》一書更把此由味覺感知出發的詮釋，擴展到視覺感知的層面：「只有在可感的事物之盡頭與不可見的事物之門檻上，平淡才出現。平淡與可感知的表象融在一起，只為了帶領我們和諧地超越表象，也就是說，表象在沉默中化解」（77）。因此無論是倪瓚開向曠遠空間的山水畫，或是王維任由現象與境況顯現的抒情詩，都是讓淡的稍縱即逝、淡的無法捉摸，成為中國繪畫與文學中「去再現」（de-representation）的虛隱力量，讓一切開始成形的事物隨即引退而變化，讓所有顯現的「形式」（form）都成為介於其間、變化生成中的「行勢」（force）。這種融會中國古典思想精髓與當代法國哲學思維的新詮釋角度，讓「淡」能同時展現出變化無窮的美學魅力與開展連結的思考動量。雖然《淡之頌》所談的「淡」完全聚焦於中國古典思想與詩書畫的藝術探討，不觸及任何現當代的影像議題，但「淡」作為「實顯」與「虛隱」之間的流變潛能，「淡」作為「可感可見」

7 余蓮「平淡」說自有其可能的局限，極易淪為僅僅只是「尺度」或「強度」上的差異變化。如「淡而無味」成為「幾近零度」的「無味」，「知微之顯」乃成為「發展」過程中產生感受度的差異變化，越來越明顯，越來越能被感覺。而本章之所以帶入德勒茲「虛隱」與「實顯」的概念，乃是希望能加以會通，同時可以在「實顯」層面（如何越來越明顯，越來越能被感覺），談論比例尺度上的細微差異變化，亦即「顯運動」與「微運動」之間的漸增漸減、漸強漸弱；也可以在「實顯」與「虛隱」之間，開展虛實相生、有無變化、再現與去再現、成形與去形，亦即不斷由形式「去實顯化」為行勢，同時也不斷由行勢「再實顯化」為形式的「淡入淡出」，一個虛實往復、不再有「／」斜槓作為區分的「淡入淡出」。

與「不可感不可見」之間氣息微弱的邊界，確實啟動了「淡入淡出」作為電影剪接技法之「外」與美學形式之「外」的影像哲學思考可能。

首先讓我們來看看《珈琲時光》對「淡入／淡出」作為傳統鏡頭剪接語言的運用。《珈琲時光》的「片頭」（暫指在影片名稱正式出現以前的段落），乃是由兩個黑畫面為開始與結束，第一個黑畫面僅有中間「紀念小津安二郎百年誕辰」一行白色小字，第二個黑畫面僅有中間「珈琲時光」四個片名白色大字。但在第一個黑畫面之後，接著便是以「淡入」的手法，緩緩呈現天光微亮的城市一隅，滿布天際的電線與地面上的鐵道，接著單節路面電車（都電荒川線）由畫面的左方駛入，並由畫面的右方「淡出」。而這個單鏡頭中視覺影像的「淡入／淡出」，也配合著聲軌上電車聲的「淡入／淡出」，既是光的漸明到漸暗，也是聲音的漸強到漸弱。接著再以相同的「淡入」手法轉到陽子（一青窈飾演）的東京租屋處，只見她一邊曬衣服，一邊講電話，更進出租屋內外與房東太太打招呼、送台灣帶回來的鳳梨酥，而在陽子曬完衣服也與電話那頭的男性友人肇（淺野忠信飾演）相約見面後，畫面再次「淡出」，轉為「珈琲時光」片名白色大字的黑畫面。

這個由兩個單鏡頭所構成的「開場」，皆是以「淡入／淡出」作為轉場的剪接技巧。就影像敘事而言，這兩個鏡頭交代了剛從台灣回到東京住處的陽子，忙著清洗、晾曬旅途中堆積的衣物，並備妥送房東太太與肇的禮物。就影像節奏而言，「淡入／淡出」的緩慢，也完全符合鏡頭畫面所欲傳達出城市清晨的朦朧寧靜和旅程返家後的倦怠鬆懈。但這樣的「淡入／淡出」分析角度，還是局限在轉場剪接的形式結構之上，還都只是剪接技巧上的「淡入／淡出」（雖然完美配合影像的敘事與節奏）。如果誠如《淡之頌》所言，淡乃一切開始成形的事物隨即引退而變化，淡乃「知微之顯」

的過程，那什麼是《珈琲時光》「淡入／淡出」之外的「淡入淡出」呢？而我們又如何有可能讓傳統電影術語的「淡入／淡出」去區隔化、去景框化、去再現化，甚至去畛域化呢？

　　現在就讓我們重新回到前面所分析的第二個單鏡頭：陽子的住處。在這個以固定鏡位、僅偶爾隨人物移動而稍作鏡頭調度的長拍畫面中，整個空間充滿了一種「透光性」的動量，不只是陽子曬衣服、講電話、走到屋外送禮物的身體在運動而已，就連其中的「空鏡頭」（陽子出鏡送房東太太禮物，鏡頭中只有屋內擺設、運轉中的風扇與陽台上飄動的衣服）也滿溢著風動與光動的能量。換言之，在這個呈現日常生活空間的單鏡頭中，不僅讓我們看到了「顯運動」（陽子的身體在景框之內與之外的移動、出現與消失），也讓我們感受到了「微運動」所造成的光影變化（風扇轉動中透明窗簾的飄動，陽台所曬衣物在陽光與微風之中的飄動，當然也包括陽子身上所穿的白衣花裙在陽光與微風中的飄動）。就其「顯運動」層面而言，這個日常畫面相對安靜，沒有任何劇烈改變的身體動作或空間變化，但就其「微運動」而言，這個畫面卻無比喧鬧，充滿光影中的跳動與閃爍，讓陽子的住處（可供辨識的門、窗、陽台、衣服與擺設等「巨」形物，此「巨」乃來自於形之「聚」），時時淡出為影像運動中無固定形狀、無清楚邊界的浮游光粒子，讓鏡頭中的畫面成為光的篩子、光的濾鏡，將鏡頭的「景深」（the depth of field），置換成空間的「孔隙通透」（porosity），讓畫面中的人形與物象不斷打散、不斷聚合、不斷成形、不斷引退，時而是陽子，時而是布料纖維與花色的光影；時而是室內／室外，時而是溶為一體、生息相通的物質浮動。這種「顯運動」與「微運動」的反覆、成形與去形的漸增漸減、再現與去再現的漸強漸弱，或許正是我們概念化《珈琲時光》「淡

入淡出」作為「知微之顯」的一個可能起點。

而這種「顯運動」與「微運動」的「淡入淡出」（淡入為人的形廓與物事，淡出為光＝物質＝影像＝運動），也在《珈琲時光》的另一個場景畫面中，有了更為細緻而富變化的表達。[8] 陽子與肇由畫面的右方開門進入一家位於二樓的咖啡館，選擇了畫面右後方的桌子入座，在昏黃的燈光下攤開東京老地圖，希望找出昔日音樂家江文也頻頻造訪的「達特」（Dat）咖啡館。其間陽子曾一度離座走向畫面的左前方，詢問咖啡館老闆，鏡頭也拉到店中另外兩名各自獨處的男客人。就這個長拍鏡頭而言，五個人物角色的空間分布，分別以中遠景與中景的方式交代清楚，而敘事時間也在進門、交談、詢問、回座中加以鋪展。

但這個長拍鏡頭真正有趣的地方，卻不在這些咖啡館裡的「顯運動」，而在咖啡館窗玻璃上的「微運動」。此玻璃窗既是一個透明的平面，也是一個透視的空間，先是光影的無名閃動，接著這些閃動的光影慢慢凝聚成人形，成為咖啡館樓下地面上熙來攘往的市景人群。而在此既是透明平面又是透視空間的「微運動」中，至少可以析剔出三個層次的「淡入淡出」，相互交織。第一個層次的「淡入淡出」，乃是咖啡館裡的「顯運動」與窗玻璃上的「微運動」在同一畫面上的並置，中遠景與遠景大遠景鏡頭的並置，我們同時或先後淡入其一，淡出其二。第二個層次的「淡入淡出」，則是窗玻璃上的「微運動」本身，在無可名狀的光點閃動與約略可供辨識的行人輪廓之間的「淡入淡出」。此乃同一平面（玻璃）上的「淡入淡出」，

8　有關光＝物質＝運動＝影像的詳細理論鋪陳，可參閱德勒茲的《電影 II: 時間－影像》第四章。

但有時間先後的差異（起先以為是看到光影，後來才看出是樓下匆匆的行人）。第三個層次的「淡入淡出」，則是在此窗玻璃「微運動」之內約可辨識的景深空間中（不再只是單一平面），拉出前方依垂直方向運動的人流（人流越向建築物內部移動越陰暗），與後方依水平方向運動的車流（垂直方向的人流，越向水平方向的街道車流處移動越明亮），而造成了此「微運動」在景深空間前方與後方的「淡入淡出」：越向玻璃畫面前方流動的（走向建築物），人形輪廓越趨明顯，越向玻璃畫面後方（陽光中的街道車流）流動的，人形輪廓越被打散成光影閃動。唯有透過這三個層次彼此之間細緻分化與相互交織的過程，才能讓我們不再只是把「窗玻璃」當成一種後設美學，一種景框中的景框而已，而能朝向該片整體更為變化無窮的光影虛實，亦即光作為「實顯」與「虛隱」的轉化動量邁進。咖啡館窗玻璃上的「微運動」，不是電影影像的「後設」寓言或象徵；咖啡館窗玻璃上的「微運動」本身就是影像，就是光＝物質＝運動的影像。

因而此刻我們可以重新回到《珈琲時光》的片名再次出發。《珈琲時光》中的「珈琲」乃咖啡的日文書寫，此由口字旁變成玉字旁的「珈琲」，雖然不會連結到「珈」「琲」作為女子珠翠玉飾的中文表義，但卻在片名中增添了十足的日本風味，直接呼應片中多重的台日關連與東京作為主要的拍攝場景。但《珈琲時光》的外文片名更富玄機，該外文片名由兩個法文字 Café Lumière 組成，Café 指咖啡館，而 Lumière 則是法文中的「光」。[9] 換言之，《珈琲時光》就是光的咖啡館，東京《淡之頌》就是光的「淡入淡出」。而也唯有在這個解讀方向上，我們才可以理解為何 Café Lumière 一片中光的「淡入淡出」，就是時間的「淡入淡出」，時就是光。在《珈琲時光》裡只出現了兩個具體明顯的鐘錶時間，一個是在陽子前往

舊書店的電車上，取出準備送給肇的台灣火車紀念掛錶，紀念掛錶上的時間是十一點四十五分。[10] 另一個則是陽子與肇在舊書店的第二個場景（由書店內往外拍書店景深與門外陽光中流動的車輛與行人，在此場景中陽子體貼地為肇叫了咖啡的外賣），掛在右上方牆上的鐘，錶面上的時間是（下午）四點五分。除此之外，《珈琲時光》中的時間感，乃是讓時間成為光影變動中的感覺、運動與變化，讓時間成為一種質變的強度，而非由鐘錶錶面刻度所度量化、空間化的時間。像陽子回到高崎老家的兩個主要場景（一個從屋外往屋內拍，一個是一百八十度掉轉，從屋內往屋外拍），沒有任何鐘錶時間的說明，而是透過各種反光倒影、屋裡屋外的自然光變化、建築物本身的透光性、開燈熄燈和日常生活作息來「感知」時間的流動，包括在榻榻米上睡著，或是半夜起身在廚房裡找食物。換言之，《珈琲時光》的寫實主義，乃是光的寫「時」主義。

同樣，也只有在這個解讀方向上，我們才可以理解為何 Café Lumière 一片中光的「淡入淡出」，就是人的「淡入淡出」。以陽子為例，並不只是因為女演員一青窈本身個人氣質上「清爽的浮游感」（小田島久惠 71）或劇中白衣黑裙造型所展現個性的平淡真純而已。陽子的「人淡如菊」就

9　《珈琲時光》外文片名中的 Lumière，除了法文的「光」之外，當然也讓人直接聯想到電影史上赫赫有名的「盧米埃兄弟」（Lumière Brothers），本章此部份集中處理 Lumière 作為「光」的詮釋，有關 Lumière 作為「盧米埃」的電影指涉詮釋，則將放在本章的第二部份集中探討。有關《珈琲時光》中文片名、外文片名、日文片名更全面的爬梳，可參見葉月瑜，〈東京女兒〉141-142。

10　此段鏡頭亦帶到電車駕駛座台上的另一個掛錶，掛錶上的時間顯然與陽子手上紀念掛錶上的時間不同，但鏡頭交代較不明顯，約為下午兩點三十分或四十分。

某種意義而言，乃是在於人與花（不再只是比喻用法）、人與貓、人與狗、人與電車、人與咖啡館的平起平坐。《珈琲時光》裡的「女主角」陽子時而很不顯著，攝影機在路上跟拍的鏡頭，常常「跟丟」，被陌生的路人擋住，被建築物擋住，被往來的車輛擋住。鏡頭一拉遠，我們往往要在人群中慢慢才能辨識出陽子的瘦弱身影，這正是陽子在城市人流與車流中的「淡入淡出」，身體─城市以「─」作為流變符號而相連結的「淡入淡出」。又如片中有一鏡頭畫面，捕捉因暈車身體不適而中途在新宿站下車的陽子，當下車的人群漸漸散去後，只剩蹲在畫面的右前方打手機給肇的陽子，與畫面左邊中間站著打手機的另一無名男子。但整個畫面卻充滿了流動感，不僅一輛電車緩緩入鏡出鏡，月台後方整片的陽光浮動更是畫面中最重要的留白／流白（白色陽光的流動），而陽子則是「淡入淡出」在此可感可見世界的邊緣。因此不論是在陽台上曬衣服的陽子，躺在老家榻榻米上睡著了的陽子，還是站在搖晃電車裡的陽子，《珈琲時光》中光的「淡入淡出」，都讓陽子的身體呈現某種微妙的「虛待」狀態，恍惚間似乎能與世界的脈動協調，時而顯現，時而消散。因而《珈琲時光》的「淡入淡出」，不再只是因為沒有強烈對比的圖像、節奏或時空轉換，也不再只是因為沒有戲劇化的情節發展、劇烈的起承轉合，才會這般輕描「淡」寫，這般雲「淡」風輕。《珈琲時光》的「淡入淡出」，乃是將淡當成光的流動、光的節奏與光＝物質＝運動＝影像的連結，讓時間的「淡入淡出」、城市的「淡入淡出」、人物身體的「淡入淡出」，有如呼吸氣息一般呈現浮動飄移的節奏，沉靜緩慢而持續變化。

二‧電車身動力

前一部份的分析著眼於光物質能量的聚集與消散，強調《珈琲時光》不僅只是片頭的兩個單鏡頭出現了「淡入／淡出」的剪輯技法，而是整個電影的影像都在「淡入淡出」，有如鏡頭畫面呼吸起伏的平緩節奏。而這樣的分析至少可以牽引出兩個相關的後續提問：（1）如果影像本身就是光物質的運動，那電影影像有何特殊之處呢？而侯孝賢的電影影像與其他的電影影像相較又有何特殊之處呢？（2）目前的分析集中於光的淡入淡出，容易傾向將淡入淡出「鎖定」在單鏡頭之內討論（像陽子住處的長拍或樓上咖啡館的長拍），而對「淡入／淡出」最常作為鏡頭與鏡頭之間剪接轉場的面向，又可如何進一步開展呢？如果《珈琲時光》在鏡頭轉場剪接的部份，主要還是靠「切接」或極少數的「淡入／淡出」（片頭開場與全片結尾）來達成，那究竟該如何概念化「淡入淡出」作為鏡頭與鏡頭之「間」連續而非斷裂的串連組裝呢？

因而本章的第二部份將循此可能的思考方向往下發展，將討論「淡入淡出」的焦點推展到《珈琲時光》中的電車，探討為何《珈琲時光》基本上是一部有關城市—電車以流變符號相連接的電影。電車在此片之中，不僅指向「電車的影像」（the image of train），也指向「影像的電車」（the train of image）。「電車的影像」讓電車成為光物質的運動，時而是電車的「顯運動」（入站出站、入鏡出鏡、單節多節車廂、單列多列電車、中景遠景大遠景），時而是電車的「微運動」（光影的流動、晃動的節奏與反覆的聲音）。而「影像的電車」則像是串連起一個一個有如車廂或車窗的鏡頭畫面，或是由一個鏡頭畫面駛向下一個鏡頭畫面，成為鏡頭與鏡頭之間不

曾歇息的動力展現，讓所有的「切接」似乎都切而不斷，讓所有的單鏡頭彷彿都連成一氣。於是在電車出現的鏡頭畫面，我們看到聽到電車，在電車缺席的鏡頭畫面，我們依舊彷彿看到聽到電車，我們可以說整個《珈琲時光》就是電車作為「身動力（情動力）」（affect）或生命力的「淡入淡出」。[11]

　　首先，讓我們再次回到《珈琲時光》的外文片名 *Café Lumière*。Lumière 作為「光」的第一個詮釋，幫我們開展了本章第一部份光＝物質＝運動＝影像的連結，以及淡之光、淡之時、淡之市、淡之人的相互交織與轉換。而 Lumière 作為「盧米埃」姓氏的第二個詮釋，則將在此為我們開展另一個電車＝身動力的面向。*Café Lumière* 中「盧米埃」的姓氏，當然讓我們直接聯想到法國最早的電影工作者盧米埃兄弟（Lumière Brothers），他們在 1890 年中葉開始以短片方式記錄每日所發生的事件，並於 1895 年 12 月 28 日在法國巴黎 Boulevard des Capucines 的一間咖啡廳地下室，為其拍攝的數部短片舉行首映。而在此次首映會上第一個放映的短片，就是《火車進站》（*L'Arrivée d'un train en gare de La Ciotat*）。此（超）短片全長共 50 秒，以定鏡（架在月台上）長拍的方式記錄了火車進站與乘客上下車的畫面，「捕捉了事件的流動、自然的影像，宛如真實生活隨處可見」（Giannetti，《認識電影》14），此亦號稱世界電影史上第一部公開放映的電影，盧米埃兄

11　過去在台灣 affect 多翻譯成「情感」，易與以主體為前提的「感情」（feeling）或「情緒」（emotion）產生混淆，而今則多譯為「情動」。本書對 affect 的翻譯，基本上沿用當前的「情動」，唯有在本章採用「身動」與「身動力」的翻譯，不僅因為較能有效凸顯體感經驗上「力」的作用與「感受」（the sensible）的面向，更在於本章也企圖以「身動－生動－聲動」的同音轉換來進行思考。

弟更因此被電影史學者喻為寫實主義傳統的開山祖。正如本章第一部份已嘗試鋪陳 *Café Lumière* 就是光的咖啡館，本部份的重點則在凸顯此光的咖啡館就是光的電車，在既有的光＝物質＝運動＝影像的聚散離合中，繼續開展電影—電車—城市—身動力無所不在的動態連結。[12] 為何《珈琲時光》中的「電車」無所不在？第一個最簡單的回答，當然是「電車」作為一種再現的視覺形式，幾乎貫穿全片。如前所述《珈琲時光》以清晨中單節電車的「淡入」為始，以五列先後交錯出現與消失的多節電車之「淡出」為結，而片中主要角色的城市移動，又幾乎全是以進站出站、搭車轉車的方式進行，銀幕上不僅呈現電車車廂內外的光影變化、電車車窗的流動景物，更穿插各種電車的空鏡頭：電車穿過田野，電車穿過隧道，電車穿過街市。侯孝賢導演過去的電影創作中，雖說也提供了許多豐富動人的火車影像，像《冬冬的假期》、《童年往事》、《戀戀風塵》等，但其主要功能仍是作為傳統城—鄉連結與月台離情的「背景」或「場景」。誠如台灣影評人藍祖蔚在〈1130 咖啡時光—火車時光〉中所言：

> 火車是侯孝賢電影中很特別的景像，「悲情城市」最驚心動魄的二二八衝突發生在火車上，梁朝偉和辛樹芬搭車遠行的場面，又悲淒

12 電車與電影之間的關連，不僅在於最初《火車進站》的主題式連結，也在於後續電影語言與拍攝手法上的相互呼應，像推軌鏡頭（tracking shot）與平行推軌（parallel track）等，更在於觀看行為與移動快感（the pleasure of mobility）的現代性連結，讓看電影有如搭火車去旅行，窗框－銀幕上的五光十色美不勝收，亦即電影理論家布魯若（Giuliana Bruno）所言，電影與火車的連結，就是偷窺者（voyeur）與旅遊者（voyager）的連結。

得讓人心酸，「戀戀風塵」裡的北台灣山水風景就隨著列車前行在我們眼前迤邐拉開……。「南國，再見南國」如此，「咖啡時光」亦如此。人類伴隨著鐵道的科技文明所發展出來的城市和生活景觀，就這樣成為侯孝賢電影中最豐沛的文明動能。

然而本章在此對《珈琲時光》所展開的影像思考，則是企圖在傳統將電車（火車）視為城市文明與生活表徵的慣常閱讀模式之外，開展出電車作為城市現代性體感節奏的面向，以凸顯《珈琲時光》的電車不僅是截至目前為止侯孝賢導演所有電車（火車）影像中最具體感經驗與理論創發力的影像，更是當代電影中難得一見最為「平淡」、最為「生動」的電車影像，不強調速度或戲劇場景的營造，而是日常生活情境與城市「身動力」的表現。《珈琲時光》的成功，正在於徹底讓城市—身體「流變」為電車，讓晃動恍神成為東京城市的獨特體感節奏。而其中重要關鍵之一，乃是安排了女主角陽子的不婚懷孕，讓片中不斷出站進站、搭車轉車的陽子，以懷孕初期害喜暈車的女體，增加「晃動」的身體敏感度與「恍神」的精神狀態，讓電車成為《珈琲時光》中最主要的「身動力」，成功將陽子之為行動主體的自主展現、具主動性的身體移動或運動（出站進站、搭車轉車），精敏微妙地同時轉換成一種在城市網絡連結關係中的被催動、被感動、被晃動。

故《珈琲時光》中電車的無所不在，除了在電車作為「再現視覺形式」的無所不在，更在於電車作為身體—城市「身動力」的無所不在，順利由電車空間蔓延到其他城市空間，讓電車不再只是穿梭於城市之中的電車，而是整個城市都在「流變—電車」（becoming-train）。例如《珈琲時光》中

陽子最愛逗留的愛力卡咖啡館，她常一人坐在咖啡館的角落，毛玻璃窗外不時隱隱晃動著模糊的人影，區隔出咖啡館之內的安靜與咖啡館之外的流動，讓小小的咖啡館有如一節在安穩中輕微晃動的電車車廂。就像導演侯孝賢在一次訪談中提及，「坐咖啡廳就像坐火車一樣」，「幌啊幌的，那種平穩的節奏，人就恍神了，很容易就會睡著，就會有許多影像浮現了開來」（藍祖蔚，〈1130咖啡時光〉）。

而片中肇所經營的舊書店，也像陽子所在的咖啡館一樣，都在「流變—電車」。當鏡頭拍向店內，陽子緩緩與肇聊起台灣出生的音樂家江文也，以及自己的夢境，而當江文也所譜的《台灣組曲》響起時，屋外行駛車輛的燈光，不斷有如探照燈般劃過舊書店的書架與牆壁，或是當鏡頭掉轉一百八十度拍向店外川流不息的車輛與行人時，兩人在店內似有若無的平常對話，讓肇的書店恆常浸潤在一種光影流動的恬靜之中，亦恍如緩慢輕晃的車廂。或是陽子為尋訪江文也昔日東京足跡而來到都丸舊書店，當陽子在書店內向老闆探詢可能的線索時，隱隱可聽聞的電車聲布滿空間，而後陽子出到書店外，鏡頭更交代書店的位置就在電車站的斜下方，店裡店外都在電車聲的籠罩之下，讓此處電車—舊書店的連結，除了空間向度的毗鄰外，更增加了時間向度的雙重流逝（無法捕捉的過往，以及不斷隆隆消失的現在）。

因而我們或可說，在《珈琲時光》中電車無所不在，不拍電車的時候還是電車，咖啡館在流變—電車，舊書店也在流變—電車，甚至連整座東京城市都在流變—電車。此處的「流變」不僅指向時間之流中的不斷變化，更指向電車—咖啡館—書店—城市所形成的「不可區辨域」（zone of indiscernibility）。因而《珈琲時光》中電車的無所不在，不僅在於電車作為

視覺再現形式的無所不在，也不僅在於電車作為城市轉喻的無所不在，更在於電車所催動、所感動、所晃動身體—城市體感的無所不在。而《珈琲時光》最身動—生動（生命力湧動）的電車畫面，則出現在全片的結尾，五列電車先後緩慢出現，交錯在東京地鐵的御茶之水站。[13] 此畫面之所以如此讓人感動，正在於此「空鏡頭」中所湧動的流變之力，不是主體主觀主動的「場面調度」，而是被動等候的「虛位以待」。導演與劇組人員乃是耐心守候了十幾天之後才拍到的「機遇」、「發生」、「事件」，讓御茶之水站不再只是御茶之水站，御茶之水站成為解畛域化的「任意空間」（any-space-whatever），讓「域外」成為個體與開放整體間的虛隱關係，取代了既有的「畫外」，不斷捲入、不斷縐摺、不斷變化，也讓《珈琲時光》的電車身動力，由晃動恍神的身體感受、細微差異的聲音感性，直接推向了時間作為流變的生命之力，讓「空鏡頭」不空，「空鏡頭」不靜，一切

13　此從生命影像哲學開展的閱讀方式，自是和《珈琲時光》現有的意識形態閱讀方式有所出入。例如林建光精采的論文〈東京的憂鬱：《珈琲時光》與記憶的策略〉指出，此「五輛列車的交織穿梭猶如五條機器蚯蚓緩緩爬行於毫無人跡的東京市區」（169）的結尾，蘊含了無窮生命力的樂觀期許，同時象徵著城市新生命與陽子肚子裡的新生命。但與此同時，此五輛列車交會的長鏡頭畫面，猶如肇所繪製的鐵道圖，又都是一種美學化的整體，壓抑了難以辨識的主體與時間碎片：「如果憂鬱戳破社會整體的幻象，暴露個人與社會、符號與意義的裂縫，美學則將此裂縫縫合。創傷的縫合使得我們即使是在屍骨遍野的墳場亦能看見活人的微笑」（175）。故此既象徵新生又裂向死亡的電車交會結尾，正是林文援引班雅明「辯證圖像」（dialectical image）的最佳表徵。林文「美學整體」作為歷史壓抑性的讀法，當是與本章此處創造性「開放整體」的讀法迥然不同，表面上像是涉及不同的理論取徑，但真正的關鍵則在於「再現系統」（有／無二元）與「反再現系統」（虛實相生）的差異，此理論探討的部份將在本章第三部份再詳盡發展。

都在「淡入淡出」，一切都在湧動變化。[14] 昔日導演侯孝賢口中常常提及的「天意」，或可如此示現於結尾畫面生命力湧動的平淡和諧、渾然天成。

三‧聲動的城市音景

而《珈琲時光》中東京電車作為城市身動力的無所不在，不僅來自電影畫面的視覺影像，更來自電影畫面的聽覺影像。故如何從聲軌的角度來持續發展「淡入淡出」的影像哲學，便是本章接下來所欲處理的重點。在本章的第二部份已嘗試連結「身動力」（affect）與「生動力」（life force），以展現電車所催動、所感動、所晃動出的身體—城市體感，而本章此部份則企圖更進一步在既有「身動力—生動力」的連結中，加入「聲動力」（不僅細微晃動著身體，也精敏鼓動著耳膜）的理論發想，思考《珈琲時光》中的聲音如何也有可能從傳統電影術語的「淡入／淡出」，流變為生命影像哲學的「淡入淡出」。誠如法國電影學者希翁（Michel Chion）所言，主流電影研究慣以「鏡頭」（shot）為分析單位，對較不顯著、無法

14　電影研究術語中的「畫外」，多指景框之「外」無法識見的區域空間，而德勒茲哲學概念的「域外」，不是 inside/outside 作為一種空間區隔、而是 the outside 作為一種抽象之力、生命之力的運動與流變。此處的運用則是企圖在「畫外」作為一種景框之「外」的無法識見區，發展「域外」作為景框之「內」的無法「識見」（明晰確認）區，亦即「幾不可見」、「幾不可感」卻不斷朝向開放整體變化的生命力，亦即更進一步讓內／外之分與景框之限本身失效的流變之力。換言之，「域外」不在「畫外」、「域外」總不斷捲入捲出（能量的運動）、淡入淡出（能量的呼吸），《珈琲時光》中沒有真正在外的「畫外」，一如沒有真正在外的「域外」，只有「幾不可見」、「幾不可感」、「幾不可能」與尚未發生、等待發生的「虛位以待」。

清楚獨立切割的聲音往往聽而不聞，讓電影研究的影音分析變得有影無音。而即便部份研究偶爾聚焦於聲音，亦充滿以人物角色對話為核心的「人聲中心主義」（vococentrism）與「口說中心主義」（verbocentrism），過分著重人物對話的清晰度與信實度，以及對話內容在敘事發展上的關鍵推動力。莫怪乎希翁常感嘆，「電影長久以來皆是說話電影，僅有一時半刻電影才名符其實地成為那被太快給予的稱謂：有聲電影」（*Audio-Vision* 156）。

　　而本章前兩部份的影像分析，已企圖透過「淡入淡出」的「知微之顯」，來打破傳統「視覺中心主義」對固定形式與不變樣貌的偏執，那本部份則不僅要繼續嘗試打破「視覺中心主義」只重「視點」不重「聽點」的局限，更要將「聽點」從「人聲中心主義」與「口說中心主義」解放出來，聽一聽《珈琲時光》中非人聲、非人稱的電車聲如何有可能沒入浮出東京的城市「音景」（soundscape），在淡入淡出、漸顯漸隱中持續流動、不斷湧現。相對於傳統視覺影像的限定性，聲音的全方位開放，不僅無指向性、無法從一個精確的域址到另一個精確的域址，更易於形成身體—城市的「開放整體」，讓任何聲音皆可進出交疊、消融彼此之間的界限，讓人聲、對白、旁白、動作音、環境音、雜音、音樂皆「眾聲平等」。而《珈琲時光》在聲音美學上的精采，不僅在於該片乃亞洲電影首次採用由法國電影器材商AATON 所提供的現場多軌錄音技術（硬碟錄製），讓電影的聲音質感出現前所未有的精緻與細膩，更在於成功凸顯「電車聲」作為「城市雜音」（city noises）的節奏化動量，給出了一個影音身動—生動—聲動的東京城市音景，讓電車聲所承載的已不再只是現場同步錄音的「聽覺真實」（acoustic reality），也不再只是空間感定位的環境特質，而能真正成為東京作為身體—城市體感經驗的示現。

但在我們進入《珈琲時光》的聲音文本分析之前，讓我們先來回顧所謂的「城市雜音」或「市聲」在當代電影聲音研究中的歷史位置。正如希翁在《音—像：銀幕上的聲音》（Audio-Vision: Sound on Screen）一書中所言，長久以來「雜音」一直是電影研究中被「壓抑」、被遺忘的元素，現有對「有聲片」的聲音分析，主要集中在說或唱的人聲、對話與配樂。其中關鍵的因素有二，一是技術上的困難，「雜音」的干擾將讓人聲與對話變得不清不楚，自當除之而後快。二是文化上的貶抑，「雜音是感官世界的元素，而此感官世界在美學層次上被全然貶抑。即便今日的教養之人也對雜音能變為音樂之想法，抱持著抗拒與嘲諷的回應態度」（145）。但對希翁而言，「雜音」作為「現實與物質性的純粹指示」（156），理當與燈光、取景與表演一樣重要，一樣值得深入分析研究其表達能力（147）。正如在早期電影的音像實驗中，「雜音」被提升為「城市生活的聲響實體」（"the sonic substance of city life"），而後隨著「杜比音效」（Dolby Stereo）的技術發展，電影始能同時擁有清晰的對話與清晰的雜音，而雜音也自此擺脫套式與樣板，而真正開始「擁有活生生肉身性的認同」（147），既能敏銳精準傳達真實事物的物質性，更能給出了一個完整的官能連續體，讓聽覺空間與視覺空間相互連結（155）。

但在過往的侯孝賢電影研究中，音像分析的重點仍是置放於景框之中的視覺影像，多有像無聲，即便是以「多聲電影」（polyphonic cinema）的角度切入，也慣將討論焦點放在人物角色所使用的語言與方言（福佬話、客家話、普通話、上海話、日語、法語等）以及其所可能涉及的後殖民歷史地理政治。僅有少數的電影學者嘗試針對侯孝賢電影的影音文本進行聲音分析，而其中又以張泠的「聽覺長鏡頭」最為精采。

侯孝賢作品還創造一種「深焦聽覺長鏡頭」（deep-focus audio long take），與其招牌視覺長鏡頭相呼應。這種聽覺長鏡頭有幾層聲音（如旁白，對白，環境音及戲外音樂），它們通常彼此重疊，有前景、中景和背景聲音，如同在同一鏡頭內的幾個焦點平面；它們的位置又不時彼此置換，此消彼長，使得聽者可以領會一種微妙的、不斷變化的聽覺細節、節奏及空間。如豐富的場面調度（mise-en-scène）可以創造畫內蒙太奇，侯孝賢作品中不同聲音元素在同一視聽長鏡頭中的淡入淡出（fade in/out）和溶（dissolve），在單一鏡頭內或蒙太奇段落中彼此重疊變化，也可被視為特別的聽覺蒙太奇（sound montage）。（張泠，〈穿過記憶的聲音之膜〉28-29）

如本書第一章已述，張泠論述的精采乃在於將晚近電影聲音研究所發展出的相關理論，成功運用在侯孝賢電影《戲夢人生》的旁白與音景分析之上，但卻似乎仍是以深焦攝影強調前景、中景、背景的「場面調度」模式，來形塑「聽覺長鏡頭」或「聽覺蒙太奇」的聲音疊層與變化，恐較易局限於單一（長）鏡頭之「內」的聽覺細節。故該文在敏銳指出聲音疊層中漸隱漸顯、此消彼長的微妙變化之時，卻未能更進一步嘗試將聲音的「淡入淡出」，自鏡頭景框的局限中解放出來，讓「淡入淡出」成為進一步思考影像哲學的可能。

　　而若回到《珈琲時光》的聲音分析，現有的評論仍多聚焦討論對白所傳達出的影像敘事、鋼琴配樂（以音樂家江文也的作品為主）[15] 或片尾主題曲（由井上陽水與一青窈共同合作的〈一思案〉），反而對《珈琲時光》中電車聲作為東京身體─城市體感與城市雜音的「淡入淡出」，較少著墨。

接下來就讓我們擇選電影中的三個片段來進行聲音分析，以期展現「電車聲」作為身動力—生動力—聲動力的無所不在。第一個段落仍是以《珈琲時光》的開場為例。此段落已在本章的第一部份進行過初步的視覺影像分析，凸顯影片中清晨的單節路面電車如何由畫面左方「淡入」，再由畫面右方「淡出」。如前所述，此「淡入／淡出」的視覺影像，乃是同時配合著聲軌上電車聲的「淡入／淡出」，讓光的漸明漸暗與聲音的漸顯漸隱，相互呼應。若再更進一步分析，第一個黑畫面先由電車聽覺影像的「淡入」，再帶到電車視覺影像的「淡入」，結束在電車視覺影像的「淡出」，再帶到電車聽覺影像的「淡出」，音與像之「間」仍有微細的時間差距。而第二個黑畫面則是在「淡入」「珈琲時光」四個片名白色大字的同時，聲軌上亦出現電車行駛晃動的聲響，而在片名大字「淡出」後，聲軌上的電車聲持續流動到接下來陽子出現在電車車廂內的畫面。如果第一個黑畫面的「淡入／淡出」，指向聲源的被視覺化（先聽到電車聲再看到電車）以及視覺結束而聲源殘留的過程（電車已駛出畫面而聲場殘響），那第二個黑畫面的「淡入／淡出」，則讓電車聲同時成為片名大字的「配樂」以及與下面陸續出現室內、室外與各個電車車廂鏡頭之間的「音橋」（sound bridge）或稱「聽覺枕鏡頭」（acoustic pillow shot）。但不論是前者或後者，《珈琲時光》片頭的「淡入／淡出」，都成功展現「淡入／淡出」作為電影鏡頭畫面轉場的剪接技法，聽覺影像與視覺影像皆同。

15　片中女主角陽子傳記寫作的調查對象，乃是台灣出生持有日本國籍、後移居中國的音樂家江文也，故在電影配樂上乃多處採用江文也的鋼琴協奏曲。當前江文也的相關研究，以王德威的〈史詩時代的抒情聲音：江文也的音樂與詩歌〉最為全面與精采，成功鋪展出聲音現代性、殖民性、民族性與國際都會性的糾葛，可參見其《現代抒情傳統四論》第二章。

但《珈琲時光》中的聽覺影像，如何也有可能像前兩部份所分析的視覺影像一樣，能由剪接技法的「淡入／淡出」流變為生命影像哲學的「淡入淡出」呢？亦即由鏡頭剪接的技法轉為影像哲學的思考呢？那就讓我們繼續來聽聽看第二個舉例段落「都丸書店」的電車聲。前已提及陽子嘗試到都丸舊書店，探詢江文也昔日造訪的蛛絲馬跡，此段由兩個長鏡頭與三段電車聲所組成。第一個長鏡頭由左上方橫搖帶進「都丸書店」的內門招牌，再往下橫搖帶進書店的內門入口，一陣電車聲隆隆駛過，接著陽子向書店老闆詢問江文也的訊息，而中年的老闆顯然一無所知，之後再一陣電車聲結束此長鏡頭。第二個長鏡頭則跟著陽子由中間走道步出書店外門，再往畫面左下方移動，拿出相機企圖拍攝書店外門招牌，接著鏡頭再由左下方往右上方移動，帶出「都丸書店」的外門招牌與書店斜上方的電車站，而聲軌上第三度出現電車移動的隆隆聲響。此段落的電車音像之所以有趣，正在於開始交融並轉換原本電影畫面所建立關於電車音像的兩個原則。一是電車的「音畫同步」，聲軌上的電車聲，乃是跟隨著畫面上電車車廂的出現消失或電車站的進出轉乘，聽到電車聲，就會看到電車，看到電車，也一定會聽到電車聲。二是電車聲作為室內／室外之聲場區分，所有室內場景都只有對話聲、電話聲、行動聲、環境聲甚至蟬聲，而戶外城市空間則主要是以電車聲（入站減速、出站加速、車廂廣播聲、車站廣播聲等）雜入市聲（車輛聲、腳踏車聲、喇叭聲、行人談話聲、手機聲等）為主。[16] 而「都丸書店」的兩個長鏡頭段落，則是透過一個介於室內／室

16　本章第二段所分析的咖啡館「流變－電車」或肇所經營書店的「流變－電車」，皆著眼於室內空間的光影變化，如何讓咖啡館或書店有如「緩慢輕晃的車廂」，皆非由聲軌上的電車聲來主導。

x

外（內門開向建築內部的通道，外門開向街道）之「間」的舊書店，來解除原先電影畫面所建立「音畫同步」與「內／外區隔」的原則，不僅讓電車聲貫穿介於室內／室外之間的舊書店，也讓電影首度出現沒有電車畫面的同時，也有電車聲的隆隆作響。雖說此去形留聲的做法，可由鏡頭後續帶到舊書店與電車站的上下毗鄰關係，獲得空間配置上的合理詮釋，但此段在音像分析上的重要性，卻在於為《珈琲時光》中電車聲的無所不在進行鋪路，讓電車聲從「賦形之聲」（embodied sound），開始向「去形之聲」（disembodied sound）轉換，由確定「場所」（location）向「非場所」（dislocation）流動，讓無實體、非客體、暫止緩歇但連續不斷的電車聲開始四面八方、無所不在。

　　最後就讓我們來聽一聽《珈琲時光》結尾的電車聲軌交響。陽子來到壽司店找肇，被告知肇已赴 JR 線去錄音，畫面接著出現地鐵中央線御茶之水站四線電車在河道上的先後交錯。接著陽子隨人群走出車站，探訪音樂家江文也的遺孀，此「室內」訪談段落結束在江文也照片的特寫（視覺影像）以及其所創作之鋼琴曲（聽覺影像）。接著鏡頭轉出室外，陽子走上天橋進入車站，此時聲軌則是鋼琴曲疊合進市聲，市聲再疊合進電車聲，我們不僅「看到」陽子如何與站在另一線電車車廂裡的肇「擦車而過」，更「聽到」結合著身體晃動節奏的電車聲響與廣播，不斷汩汩流動。接著陽子在車站與父親見面，接父母同赴東京租屋處，此「室內」家聚，父女吃著馬鈴薯燉肉，有一搭沒一搭地談著陽子懷孕與男友的家世，後陽子隨繼母送禮給隔壁房東太太並借清酒。此室內場景／室外場景的穿插進行，讓電車聲時而出現、時而消失，但此電車聲的出現與消失，已不再是「音畫同步」或「內／外區隔」的「斷裂」，而成為一種「延續」的流動，電車

聲在「市聲」中浮現，在「室聲」中潛藏，不斷在入「室」出「市」之間「虛隱」與「實顯」。聲音成為無法被指定而向各種變化敞開的「虛隱」，讓所有實顯的「現身」（電車）與「現聲」（電車聲），都成為流變生成過程中的「介於其間」，成為可見不可見、可聞不可聞、可感不可感之間的希微氣息。因而《珈琲時光》中的電車聲，既是「電車的聲音」（the sound of train），亦是「聲音的電車」（the train of sound），連續（蓄）不間斷，成為東京城市現代性體感節奏中最重要的「希微聲波」，時而聲聲入耳（「顯運動」），時而隱隱作響（「微運動」）。此「知微之顯」的過程，便是《珈琲時光》一片中最為身動—生動—聲動的東京城市音景。

　　而此「知微之顯」的過程，更在電影畫面上出現電車迷肇拿著錄音麥克風、在電車站四處遊走做現場收音時被放大，放大的正是那往往聽而不聞或習以為常的停車開車聲、行進聲、播報聲、環境聲的無所不在。[17] 正如同肇在劇中所強調的，每列電車、每個電車站與每個時間點的電車聲都有微細差異，「每一次聽的都不一樣」，乃是在不可感知變為感知（bring the imperceptible to perception）、感知變為不可感知之間的虛實相生、隱現相成，以帶出城市音景作為「內存平面」（the plane of immanence）的持續流變，在電車聲、市聲、人聲與緘默之間開展，無法固定化、形式化、結

17　當然片中麥克風桿的出現，也「後設」地指向電影本身的現場收音，以及《珈琲時光》幕後負責音效的傑出台灣電影工作者杜篤之。他從《風櫃來的人》開始與侯孝賢展開三十多年的合作，共同成就了台灣電影難能可貴的聲音美學，可參閱張靚蓓的《聲色盒子：音效大師杜篤之的電影路》。

構化。[18] 而在近片尾處,陽子來到租屋旁都電荒川線的「鬼子母神前站」搭乘單節老式路面電車,再轉乘 JR 線。正當她在座位上昏昏入睡之際,頭戴耳機、手持錄音麥克風的肇進入車廂,並順利發現了昏睡中的陽子。後兩人下車,陽子陪著肇站在月台上錄音,聲軌中持續不斷的乃是各種電車聲之「間」的細微差異與關係變化,因遠近因結構因速度因事件之不同,而產生音調與音量的差異質感,以及各種由節奏、頻率分布、關係組裝之改變而產生的持續變化。而肇與陽子之間無法言說的幽微情感,也都轉為聲軌中各種電車聲的交錯溶疊,最終推向結尾畫面的御茶之水站,五列電車在河道上先後交錯,穿插藏閃於鐵橋與隧道之間,而片尾主題曲〈一思案〉隨之悠然響起。此御茶之水站電車音像交錯的結尾,不正是《珈琲時光》所給出的東京《淡之頌》,指向影像無窮無盡的「虛隱性」與不斷變化交錯的「實顯性」,既是身體—城市作為能量知覺上的精微連結,亦是身動力—生動力—聲動力的生生不息。

四‧在美學／政治之間

本章的前三部份,分別從光物質運動的成形去形與身體—城市流變電車與電車聲的「身動力—生動力—聲動力」,鋪展《珈琲時光》的影像生

18 誠如余蓮在《淡之頌》中引用老子《道德經》的「五色令人盲,五音令人耳聾,五味令人口爽」,來說明「色」、「音」、「味」的形式化、結構化與實顯化(如王弼注所言,「有聲則有分,有分則不宮而商矣」),而「平淡」則是回返虛隱與實顯之間的不斷變化(55)。此種「聲音存有論」的研究方式,當和傳統電影研究中著重分析敘境音(diegetic sound)／非敘境音(nondiegetic sound)、「畫外音」(offscreen sound)或配樂等取徑相去甚遠。

成哲學:「淡」即變化,「出」與「入」即運動,「淡入淡出」便是「知微之顯」的影像變化運動,在實顯與虛隱之間、運動—影像與時間—影像之間、物象與開放整體之間,不斷捲入翻出、不斷聚合離散。而此「淡入淡出」的「顯—微運動」,重點不在反覆發生,重點在反覆發生中所啟動的差異變化。誠如德勒茲在《電影 I》中所言:「整體經由運動而分隔成物象,物象重新結合為整體,而的確在此分合二者之間『整體』改變了」(*Cinema 1* 11)。《珈琲時光》的「顯—微運動」在讓我們看到聽到五列電車先後交錯的同時,也感受到「幾不可見」、「幾不可感」、時時微生滅的「時延」(durée, duration),亦即電車作為事件的「身動—生動—聲動」配置,天空、白雲、陽光、微風、電車、軌道、行進聲的動態組裝。因而「淡入淡出」作為影像的「顯—微運動」,便不再是度量測量意義上的「大」與「小」、「粗」與「精」、「全體」與「細節」而已,「顯」與「微」也不再是二元對立的兩極,而是連續變化的差異運動,物象隨時在浮現,整體隨時在改變。而《珈琲時光》最動人最美麗之處,乃是可以讓我們在電影影像慣於專注的「中心化的感知」(centered perception)之中,隨時貼近那「非中心化的事物狀態」(the acentered state of things)(*Cinema 1* 58),一逕輕描淡寫,一派雲淡風輕,成就了「淡入淡出」作為影像生命哲學的無盡開放與創造轉化。

然而這種生命影像哲學的閱讀方式,究竟該如何與當前侯孝賢電影研究中甚為舉足輕重的「美學/政治閱讀」(國族論述、後殖民理論與性別研究等)進行對話與協商呢?故本章的最後一個部份,將從「美學/政治」的「後設」角度,自我質疑前兩部份所開展出的「影像哲學」,是否是一種「去美學化」、「去政治化」、「去歷史化」的閱讀方式,而本部份理論

對話的開啟，不僅將圍繞在《珈琲時光》作為「獨特」（singular）案例的分析，也希冀擴展到既有侯孝賢電影研究的相關論述爭議。

首先在現有《珈琲時光》的批評文獻中，日本導演小津安二郎與侯孝賢電影風格的比較分析，幾乎是必備項目，其不僅因為《珈琲時光》乃紀念日本導演小津安二郎誕辰百年之作，而片頭開場所短暫採用的景框「學院比例」（Academy Ratio）以及松竹映畫彩色富士山的舊標誌乃直接致敬小津，更因為侯孝賢過去的電影影像創作，一直都被拿來與小津比較，而認真的評論者雖不走直接影響的路，但總愛在相似的影像風格、空間營造、家庭關係等美學形式或主題研究上，深入著墨。[19] 但有趣的是，截至目前為止，談論小津與侯孝賢電影影像異同最細膩精采的評論者，卻是侯孝賢本人。對侯孝賢而言，小津的「嚴謹」與自己的「隨意」之間，其實存在著決定性的差異。

> 以小津為例，他是以片段的生活元素去結構，以達到戲劇的張力。這
> 個結構的意思是，把每個片段都要做到，以既有的對真實的要求，比

19　侯孝賢曾多處提及，其第一次接觸到小津的電影，乃是在拍完《童年往事》之後，在法國南特影展看到小津默片《我出生了，但……》，而在此之前，卻已有太多的電影評論家提及兩人電影影像風格的神似（朱天文，《最好的時光》402），其中當然不乏以簡略化約的方式，排比出兩者在定鏡長拍、低鏡位攝影、空鏡頭轉場等的類同處理手法。誠如日本電影學者蓮實重彥就 1998 年東京小津安二郎電影研討會上侯孝賢的發言做歸納，小津與侯孝賢「除了催眠某些影評意識的原始的（沉緩的，謹慎的，靜默的）東方主義之外，好像沒有什麼是可以相互比較的」（〈當下的鄉愁〉71）。但顯然向小津致敬的《珈琲時光》還是逃不過「相互比較」的命運，尤其是與《東京物語》的比較（林建光，〈東京的憂鬱〉），甚至也被反向閱讀成小津《東京暮色》的重寫（葉月瑜，〈東京女兒〉）。而林克明的〈向大師致敬〉則是以德希達向列維納斯的「解構」致敬（既是致敬，也是對致敬的解構），重新探討《珈琲時光》如何對小津電影進行解構創造式的致敬。

方什麼時候做什麼事可不可能這樣的真實，把這個做到底了，在這個基礎上，就可以試著加入戲劇性，也就可以來做結構，不是我一向以來隨心所欲的，而是照劇本把每個片段切割清楚，一步步都做到，剪起來應該就會是類型的。（朱天文，《最好的時光》414）

在侯孝賢眼中，出身日本片廠制度的小津拍片嚴謹，一切按部就班，將鏡頭作為結構組成的「片段」，再在此真實生活片段之上加入戲劇性，而「切割清楚」就成為侯孝賢評論小津的關鍵辭彙。

　　而侯孝賢更接著強調，小津這些戲劇化的生活片段，乃是拍片過程中極度嚴密精細計算的結果：「小津電影的結構，不要看好像都是生活片段，但其實都是嚴密到不行的結構，就像工程師一樣。比如他的分鏡表，每一個鏡頭，預計多長，會用多長的底片，比如對白在時間裡是 30 秒，或是 1 分鐘，底片要用多少，都會清清楚楚地列出來，每一個鏡頭都是這樣」（卓伯棠主編 80）。而相對於小津「切割清楚」的生活片段、「清清楚楚」的鏡頭分鏡表，侯孝賢則是他自己口中「曖昧不明」的「一大塊」：「他（小津）非常關心『人』，而且對之洞察細微。即使要表現再瑣碎的事物，他也要讓你看到全貌。例如登場人物如果有三個人，他就會一個一個分割開來好好展現他們各自的模樣。至於我，就是一大塊。……一般來說，周邊的人認為小津導演的作品要比我含蓄，可我看來，他把故事清清楚楚展現出來，我卻拍的曖昧不明」（侯孝賢、島田雅彥 66）。

　　然而侯孝賢的「曖昧不明」，不僅是在敘事與分鏡上切而不斷的「一大塊」，更在於對人物角色的處理方式，有別於小津以人為主的洞觀全貌。一如朱天文在與侯孝賢對談《珈琲時光》時，提及另一位日本知名導演黑

澤明對侯孝賢影像處理的驚奇反應,「比方黑澤明他們片廠制度出來的,簡直無法想像畫面上的主角可以被前景擋住,或有人在他面前走來走去活動,主角一定是要被當成焦點處理,所以黑澤明對你那種處理方式嘖嘖稱奇」(朱天文,《最好的時光》415)。如果對同樣出身片廠制度的小津與黑澤明而言,「主角」順理成章乃是鏡頭的「焦點」,那侯孝賢曖昧不明的「一大塊」,則是無固定的中心焦點,常讓所謂的焦點人物跑掉或被周遭人流車流吃掉,讓敘事與影像的流動充滿不確定性,讓主角不再是固定焦點,敘事與城市再現也不再是影像生成的主導。而作為評論家筆下侯孝賢影像印記的定鏡、長拍、遠景、空鏡、省略敘事等,往往正是成就此曖昧不明「一大塊」的鏡頭語言之所在。

那主要以東京為拍攝場景的《珈琲時光》,究竟如何有可能同時處理東京作為深具歷史與地域殊異性的「城市再現」(清晰焦點與全貌)與東京作為時間—影像流變生成之力(曖昧不明的「一大塊」)呢?在《珈琲時光》的「城市再現」議題上,從影片問世至今已積累不少精彩的批評論述。蓮實重彥的「鄉愁」閱讀,將二十一世紀的東京,疊印出戰後的日本氛圍(〈當下的鄉愁〉);林建光的「寓言」閱讀,將東京當成符號與意義斷裂的憂鬱記憶場所,探討其如何嵌入了異質性的他者(〈東京的憂鬱〉);林文淇的「詩學」閱讀,則將東京當成全球化的都市空間,以陽子懷孕的身體隱喻渺小脆弱的現代人(〈「醚味」與侯孝賢電影詩學〉)。而侯孝賢自己則是表明以「他者的眼光」拍東京,「所謂近廟欺神、而我是他者的眼光,把他們喚醒,也提供理解東京的新角度」(朱天文,《最好的時光》413)。但就《珈琲時光》作為二十一世紀的「東京物語」而言,其最重要的特色與最殊異的貢獻,卻不囿限於東京的「再現」(全球城市、寓言空間

或他者視點），而在於東京的「非再現」。《珈琲時光》似乎在拍兩種「消失了的東京」，一種「消失了的東京」拍過去在當下的消失（歷史懷舊），另一種「消失了的東京」拍當下本身的消失（時間—影像），而此雙重的消失，正是讓該片在時間流變上敏感度倍增的主要關鍵。

於是片中的東京恆常浮動在消失與出現、淡入與淡出之「間」，東京不再只是背景，不再只是歷史性與地域性痕跡積累的場所，而是侯孝賢口中「一直在捕捉而不是劇情安排」的東京本身（朱天文，《最好的時光》412），一種影像的「情境」（milieu）。如本書第四章已述，此處所謂的「情境」，正如同法文 milieu 的字源在當代理論的豐富開展，可同時指向「環境」（surroundings），指向「中介」（mediation）、指向「之間」（middle as in-between）。《珈琲時光》中的東京，不僅從抽象符號城市表徵的再現系統中抽離，轉換為日常生活「長拍」即「常拍」的關注，東京更在「常拍」之中展現「顯—微運動」的影像變化，電車身動—生動—聲動的無所不在，人、物與環境作為光物質形式的成形去形。東京作為時間之流中不斷發展變化的異質複合體，隨時淡入為東京，隨時淡出為任意空間，讓我們在東京作為「城市再現」之外，同時感受到了那虛隱創造的生命影像流變。若小津的鏡頭「切割清楚」但敘事卻十分「含蓄」（不直接表達的情感壓抑），那侯孝賢致敬小津的《珈琲時光》，則鏡頭「曖昧不明」但影像運動卻十分「含蓄」（生命能量的蘊含蓄放，轉「敘事」為「蓄勢」）。故小津與侯孝賢的連結，重點就不在於誰比誰的鏡頭更「長」或誰比誰的生活更「常」，重點在東京作為一種機遇、事件或發生的「情境」，如何將「長鏡頭」轉換為「長境頭」與「常境頭」（日常生活的情境）的不同取「鏡」與取「境」，在不一樣的影像哲學、不一樣的含蓄美學中，卻出現了一樣

的「城市流變」，一樣的「人世無常」。[20]

　　而這樣兼顧再現—非再現、淡入—淡出「之間」的角度，亦可同時幫助我們處理《珈琲時光》所涉及的日—台「關係」，一種既作為後殖民批判又作為影像身動力連結的「關係」。當前的侯孝賢電影研究，主要以美學形式與意識形態批判為主力，亦即從侯孝賢的影像風格或影像詩學出發，分析其所承載的國族歷史記憶或殖民離散經驗，而其中最主要的分析文本，莫過於侯孝賢的「台灣三部曲」：《悲情城市》、《戲夢人生》與《好男好女》。而《珈琲時光》在此美學／政治的閱讀脈絡中，除了前面已處理的東京再現外，日—台歷史關係自然也成為所欲凸顯的重點主題或母題。不論是片中作為陽子籌劃台灣紀錄片核心人物、出生台灣、揚名日本、終老中國的音樂家江文也，或是陽子兒時回憶中來自台灣的母親或是讓陽子決定不婚懷孕的台灣男友，甚至侯孝賢作為這部松竹出資、東京拍攝、日語發音電影的台灣導演，「日—台」都以各種直接展現或間接幽微的方式，出現在當前以美學形式與意識形態批判為主的批評論述之中。而本章所採行的生命影像哲學分析，則是企圖在這些「顯」閱讀之中，找出「微」閱讀的可能，亦即本章所一再強調顯運動與微運動所共同開展出「知微之顯」的變化過程，以細緻分化、聚散離合的方式同時發生、同時出現、同時消失（在出現的同時，也在消失，在漸增漸強漸顯的同時，也在漸減漸弱漸微）。因而當「日—台」可以經由陽子送給肇的掛錶（台灣鐵道奠

20　如美國電影學者鄧志傑（James Udden）指出，《珈琲時光》的鏡頭平均長度為 66 秒，而小津的鏡頭平均長度極少超過 20 秒，並以此來證明《珈琲時光》並未重複小津最重要的美學風格（*No Man an Island* 173）。

基一百一十六年的紀念掛錶），直接帶出「日─台」的殖民歷史，但更可以經由火車作為殖民現代性或電車作為城市現代性所啟動的體感經驗（晃動到恍神），或透過「珈琲」作為異國摩登與咖啡館作為「一種與藝術、教養等文化殖民相結合的感官經驗與生活模式」（黃建宏，〈珈琲之味〉117）隱隱浮動。故此殖民現代性的無所不在，乃是由社會─文化─歷史的「顯」運動，向身體感官與時間流變布散滲入，讓日─台後殖民的「離散」（diaspora），也能同時成為「光」的聚合「離散」，「身動力」的聚合「離散」，不導向因果、辯證、衝突、矛盾或行動，而是在微弱連結與可感不可見的變化中淡入淡出，給出「一大塊」曖昧的真實，讓我們在「巨─聚」形的美學形式與意識形態（都已然成「形」）的分析與批判之中，也能同時感同身受那隱隱成形（淡入）卻又隨即引退（淡出）的光物質運動與城市─電車的流變影像。

　　本章的最後，也將回到侯孝賢電影研究中另一個最常被論及的美學／政治問題：女人的再現。過去曾有台灣批評家以侯孝賢的《戀戀風塵》為例，指出該片的性別意識形態保守反動，片中女主角阿雲沉默無助、膽小懦弱，但又可被暗喻為善變具殺傷力的颱風，遂使該片在其美學／政治意涵上，直接呼應了精神分析所言「女性是以象徵性被閹的方式來認識本身生理的缺陷及文化論述上的亟待彌補」（廖炳惠 150）。而後當然亦有電影批評家為侯孝賢辯護，指出電影中被「邊緣化」的女性，可能反倒被賦予對男權至上、陽物中心的顛覆策略、「以邊緣定義中心，以抗拒反釋控制，以書寫輔助影像」，並以《悲情城市》中女主角寬美的日記與旁白，來說明該片的敘事策略，「一方面用男性權威的聲音來標點時序的進行，一方面用女性的書寫來講述非指導性的個人歷史，兩者具有等同的重要性，私

人的生活片段一樣有『歷史』意義與價值」（葉月瑜，〈女人真的無法進入歷史嗎？〉199-200）。

　　而在這些既有的性別意識形態與美學形式的攻防戰之中，我們究竟該如何觀看《珈琲時光》中由台日混血女歌手一青窈所飾演的陽子一角呢？若就「女性形象」的角度觀之，陽子遊走在日台之間，為紀錄片的拍攝盡心盡力，其不婚懷孕的決定，更展現了其作為現代女性的獨立自主，預示了「新」家庭觀，「新」男女觀，「新」母女觀的開展可能。正如侯孝賢自己所述，「小津安二郎的電影基本上就是講女兒出嫁，我就拍一個現代東京的女兒，也不是說最辣，她基本上就是完全個人化——女性開始覺醒的一個角度」（卓伯棠主編 45）。但這種女性形象與女性覺醒的閱讀方式，仍是建立在傳統「再現系統」的預設之上，而《珈琲時光》真正難能可貴之處，不僅在於「非典型女人」、「非典型女兒」、「非典型母親」的開展，更在於「非女人」、「非女兒」、「非母親」的「非人」與「非再現」想像，亦即解構「人本中心」與「中心化感知」，開放出流動、無人稱、非主體的身—聲—生動力組裝，讓陽子不再只是在城市移動的陽子、搭乘電車的陽子，不再只是作為城市隱喻、作為懷孕生理女人的陽子，陽子成為流變—電車、流變—城市、流變—女人的影像運動。於是我們看著綁著馬尾，帶著鴨舌帽與身穿中性長袖襯衫（成形）的陽子，在城市人流與城市車流中的消失（去形），「她要不是化入刺眼的自然光裡被電車的噪音所消除，便是茫然佇立於滿是鄉愁的街頭」（小田島久惠 71-72）。當身體與城市產生流變，陽子便恆常處於某種微妙的「虛待」狀態，恍惚間似乎能與世界的脈動應和，時而顯現，時而消散。

　　而陽子這種從「女性」（the female）到「陰性」（the feminine）的滑動，

從性別再現到影像哲學的「陰性流變」，亦出現在片中由日本男星淺野忠信所飾演的肇身上。對侯孝賢而言，作為演員的一青窈與淺野忠信，都有一種「很日本式的輕描淡寫」（朱天文，《最好的時光》406），而此演員氣質上的輕描淡寫，角色關係上似有若無的輕描淡寫，更帶出影像與影像之間微弱聯繫卻向無窮開放的輕描淡寫。正如淺野忠信在拍片現場隨意繪製的電腦鐵道圖，機遇般進入到影像敘事，在特寫鏡頭的呈現下，由鐵道圍繞旋轉下墜而帶出深度與動量的圖畫，展現了城市迷宮與鐵道子宮的連結，電車聲與「宮籟」（the semiotics）的連結，更帶出了肇作為生理男性「流變—女人」的可能，那種能夠打破男／女二元僵化對立的「流變—女人」，時而成為敏感體貼的「陰性」男人（成形），時而化為光＝物質＝運動＝影像的「顯—微運動」（去形）。而《珈琲時光》就是如此這般輕描淡寫男人女人、輕描淡寫城市電車，時時讓「淡」成為漫漶而隱藏、發展且變化的生命力虛隱狀態，在城市的再現、歷史的再現與性別的再現之「間」出入，創造出身體—城市「情境」交織的「身—生—聲動力」組裝，給出了「影像存有論」無窮開放的思考可能。

默片
Silent Film

默片

蔡明亮與《你的臉》

義大利政治哲學家阿岡本（Giorgio Agamben）以「例外狀態」（state of exception）、「聖／牲人」（homo sacer）、「裸命」（bare life）等概念聞名於世。但若說起阿岡本與電影的淵源，卻有著既深又淺的弔詭。若從傳記資料觀之，最常被津津樂道的，乃是他從小在父親經營的電影院中長大，或是年輕時曾出飾義大利導演帕索里尼（Pier Paolo Pasolini）1964 年電影《馬太福音》（*Gospel According to St. Matthew*）中的一角（Gustafsson and Grønstad 2）。但阿岡本又十分不同於當代眾多哲學家對電影理論與電影哲學的熱情投入，他僅有少數幾篇專論電影的短文，而其中甚為言簡意賅的〈姿勢筆記〉（"Notes on Gesture"）卻出人意表地影響深遠。[1]〈姿勢筆記〉一文指出電影的重點不在「意象」（image）而在「姿勢」（gesture）。此處

[1] 另一篇較為知名的文章，則是 1995 年〈差異與重複：論居伊・德波的電影〉（"Difference and Repetition: On Guy Debord's Films"），針對法國情境主義理論家德波所導演的黑白有聲片進行分析，探討其如何透過蒙太奇剪接給出重複與斷鍵（斬斷鍵連，stoppage）。對阿岡本而言，電影不是「同一」的重複，而是「曾非」（which was not）在真實與可能之間、重新反覆被打開的可能，亦即影像從敘事與意義之流中被斬斷鍵連的可能，亦是「姿勢」從固置的「意象」之中被解放、讓新倫理與新政治得以出現的可能。此外也包括收錄在 *Cinema and Agamben: Ethics, Biopolitics and the Moving Image* (2014) 專書中首次被翻譯為英文的 "For An Ethics of the Cinema"（1992 年最初出版）與 "Cinema and History: On Jean-Luc Godard"（1995 年最初出版）等文。

的「意象」乃是以表意（signification）與意義（meaning）為最終依歸、最終目的之視覺再現，故此處嘗試以「意」象翻譯之，以凸顯其與表「意」與「意」義的緊密關連，也暫時可與 image 在當代電影哲學慣用之「影像」翻譯與概念加以區隔。而相對於表意與意義的「意象」，阿岡本所言的「姿勢」則指向一種無法被完全表意、無法被徹底再現的「潛能」（potentiality），一種「意象」之中的「無意象性」（imagelessness），但卻反倒最能順勢帶出電影影像本身的「中介性」（mediality）。

〈姿勢筆記〉作為阿岡本電影論述的核心，其對觀影經驗最大的挑戰，正在於如何見樹不是樹（樹之為表意與意義之所在）、見林不是林（林之為樹之集合體，亦是表意與意義之所在），如何在「意象」之中釋放出「姿勢」作為「無意象性」的潛能。阿岡本深信只有當「中介性」的本身浮顯之時，電影與哲學才能在「緘默」（silence）之處親密毗鄰：「電影根本的『緘默』（此與聲軌的有無絲毫沒有關連），一如哲學的緘默，乃暴露出人之語言—存有：純粹姿勢性」（"Notes" 59-60）。換言之，無聲電影與有聲電影一樣可能滔滔不絕，有聲無聲不是電影「緘默」的判準。電影的「緘默」來自「姿勢性」的純粹，一種在意象之中的無意象，視而不見、聽而不聞（見與聞作為表達、意圖與目的之達成），一如哲學的「緘默」亦來自「姿勢性」的純粹，一種在語言文字之中的非表意、非意義，一種語言文字自身作為中介、作為「可溝通性」的浮凸顯現。而也正是在此思考脈絡之下，阿岡本在〈姿勢筆記〉的結尾提及「默」片與「默」哲學的重要。

何謂「默」片？何謂「默」哲學？此處將第一個字放入括弧的「默」片，顯然不同於電影研究中慣用的「默片」（本章以下皆循此不同的括弧方

式，來差異化「默」片與「默片」之別）。傳統電影術語的「默片」，可指 1926 年第一部有聲電影發明之前所有無聲電影的統稱，有影像而無對白與聲效，可採用單畫面的字幕（間幕）來提示無法以臉部表情與肢體語言來表達的重要情節、對白或關鍵話語，亦可搭配現場的解說或演奏來增強效果。[2] 故此傳統定義下的「默片」之「默」，乃指沒有與影像同步的聲音或說話，而「字幕」（間幕）、「弁士」（講解人）、現場配樂之為「中介」，僅是為了補充與增強無聲影像的表達性。但阿岡本的「默」片，重點不在有聲無聲，而在如何解放「意象」中的「姿勢（無意象）」。「默」片的精采，正在於得以釋出「姿勢」本身作為「中介性」的潛能，一如「默」哲學的精采，正在於可以釋出「語言」本身作為「中介性」的潛能，而不只是透過「意象」的視覺再現或語言的滔滔不絕來完成表意目的與意義傳達。

而本章便將嘗試用「默」片的方式，來思考蔡明亮 2018 年的《你的臉》。《你的臉》自推出以來所引發的最大爭議，乃落在劇情片／紀錄片／錄像／實驗電影類型的無法歸類。雖然在 2019 年連續獲得台北電影獎與金馬獎的最佳紀錄片，但導演蔡明亮卻仍不斷強調《你的臉》不是紀錄片。但若是要問《你的臉》是「默片」嗎？那顯然不會引發任何電影類型歸屬上的猶豫不決，而是立即得到斬釘截鐵的否定回答。然本章則是企圖在「默片」之外談《你的臉》作為「默」片的可能與不可能，以下將分成四個部

2　有關傳統默片現場配樂的部份，乃是從個人鋼琴師到小隊樂師、大型管弦樂隊的演奏都曾出現。至於現場講解人的部份，最早來自日本的「活動弁士」（Benshi），專門針對西洋默片進行字幕與劇情的解說（張偉 63-64）。而台灣於 1900 年由日人大島豬市、松浦章三引進盧米埃兄弟默片，地點選在總督兒玉源太郎舉行「揚文會」的淡水館，首映《火車進站》等十餘部影片，並由松浦章三擔任弁士，即席解說（李道明 13-14）。

份展開思考。第一部份將先鋪陳當代蔡明亮電影研究中的「默片」論述，再凸顯臉部特寫在「溝通性」與「可溝通性」上的差異化。第二部份將先從「默片的臉」作為「無聲獨白」切入，展開「敘事」與「蓄勢」的差異化，再進入安迪‧沃荷（Andy Warhol）《試鏡》（Screen Tests）之為雙重「默」片的比較分析。第三部份則嘗試並置蔡明亮的《臉》（2009）與《你的臉》，以展開「凝視倫理」與「雙重裸命」的思考。第四部份則帶入《你的臉》在台北光點華山的影像裝置，探討「電影劇照」與「活人畫」之間的弔詭依存，以凸顯《你的臉》之為「默」片的基進倫理政治。

一‧《你的臉》是默片嗎？

在嘗試回答《你的臉》何「默」之有之前，先讓我們來看看蔡明亮與「默片」的可能連結。導演蔡明亮在眾多訪談中，總是一再表達他對「默片」的痴愛，他認為「默片」乃是純影像，最能強化視覺記憶。在一次訪談中他深情提及有聲電影中的「默片」時刻（尤其是臉部特寫），最讓人久久難忘：「因為我知道我自己的電影記憶基本上都是視覺上的記憶，不會是某個故事，比如安東尼奧尼的《蝕》，你當然知道它在講什麼，故事細節卻都忘了，但你會記得某個畫面、某個表情、某張臉。所以我覺得看默片最容易記住，因為它沒有用什麼非影像因素干擾你」（蔡明亮、楊小濱，〈人皆羅拉快跑〉227）。甚至有時被訪談者一再逼問為何他的電影如此缺少對白，他也直截了當地回答：「電影有很多表現形式，而我選擇了默片」（林曉軒）。

然蔡明亮對電影某些無聲段落的堅持，也常引起他和後製團隊之間意

見的齟齬。例如，他曾要求將某些影像段落的聲音徹底丟掉：「連我的後製團隊像杜篤之，都問過『導演你這幕在河邊，我這邊幫你加個水聲吧？』我說『我不要，以前默片也沒有聲音啊！』」（錢欽青、陳昭好）。或是在《黑眼圈》最後一鏡的前半段，「但到了錄音室，他們一定會給你弄一段水聲，起碼是弄一段空間音啦，就是不能夠完全無聲，要不然他會覺得好像斷了。但我覺得為什麼不能有這種斷裂？」（蔡明亮、楊小濱，〈人皆羅拉快跑〉229）。而晚近由李康生和寮國演員亞儂・尚弘希（Anong Houngheuangsy）主演的《日子》（2020）全片幾乎無聲，片長 2 小時 7 分鐘，對白不到十句，除環境音外，也僅有兩次音樂盒音樂的出現，乃卓別林 1952 年電影《舞台春秋》（Limelight）主題曲 Terry's Theme。雖然蔡明亮並未拍過任何傳統嚴格定義下徹底無聲軌的「默片」，但他對「默片」以及有聲電影中的「默片」時刻（臉部特寫、完全無聲段落）之偏愛，讓他不斷嘗試把聲音丟掉、把對話丟掉、把劇情丟掉，以還原影像本身純粹的撼動之力。

而敏感認真的電影學者也完全能夠理解並貼近蔡明亮回返「默片」的企圖。林建國指出蔡明亮努力召喚的，乃是「盧米埃在電影生發之初，那種非關敘事、情節、人物，單由影像本身的律動所帶來的感官震撼」（〈推薦序：明亮的意義〉vii）。他更進一步風趣地以小康的慢動作，來連結盧米埃兄弟一鏡到底的《工廠下崗》與《火車進站》：「蔡明亮於是讓小康緩慢地從工廠下班，變成一列慢車，用上一個小時、三個小時徐徐進站。電影的氣場於是獲得召喚，把我們帶回 1895 年電影發生的現場」（〈推薦序：明亮的意義〉viii）。此處小康有如「一列慢車」的慢動作，乃成為回返默片生發之初的現場與氣場。而孫松榮則是借用法國電影學者希翁（Michel Chion）在《電影的聲音》（The Voice in Cinema）中所談的「無語聲身體」（le

corps sans voix），來凸顯蔡明亮電影中人物身體的緘默與遲緩姿態（《入鏡｜出境》61）。亦或是謝世宗直接將蔡明亮的電影系譜上溯到默片時期的「胡鬧喜劇」（slapstick comedy），尤其是基頓（Buster Keaton）與卓別林（Charlie Chaplin）的作品，而與其他另二系譜——法國新浪潮與香港大眾電影——三足鼎立（〈航向愛欲烏托邦：論《黑眼圈》及其他〉219）。然而這些電影學者筆下所談的「默片」，大抵皆是傳統定義下的無聲電影，而非本章所欲嘗試的「默」片思考。

　　那當代蔡明亮研究中的「默片」論述，是否有可能朝向「默」片推進，而能在有聲／無聲之外，開啟「意象」中的「姿勢（無意象）」呢？《你的臉》以 78 分鐘呈現 13 張臉，8 位男性、5 位女性，12 位「素人」加上李康生，以及最後中山堂二樓光復廳內部自然光線忽明忽暗的長鏡頭（亦為該片的拍攝現場），共計 14 個鏡頭。這些素人皆是蔡明亮在萬華西門町一帶尋來，充分溝通後再約定時間拍攝。正式拍攝過程有極為清楚與相當嚴格的設定，每次只拍一個人，每一個人都各拍兩次，每次 25 分鐘。第一個 25 分鐘蔡明亮坐在攝影機旁跟他／她聊天。第二個 25 分鐘要求他／她不講話，以固定姿勢面對鏡頭，有如在照相館拍照，「靜靜坐著就好」，過程中沒有 NG。故每個人在位置上至少坐上一個小時以上，包括事前的準備、構圖與打光，十三個人先後共連續拍攝數天（孫松榮、王儀君、王曉玟）。而在後續的剪接過程中，蔡明亮大量刪去前 25 分鐘講話的部份，只保留其中一男一女的往事追憶。片中絕大多數的臉，皆為鏡頭前固定姿態、沉默不語的臉部特寫。但亦有少數例外，如在鏡頭前吐舌頭、做臉部運動還自言自語的李康生母親，或是吹口琴的男士等。

　　故若我們要問《你的臉》是傳統定義下的「默片」嗎？答案當然為否。

《你的臉》在聲軌上有說話聲、口琴聲、打呼聲，更有蔡明亮電影極為難得一見的「配樂」（出自日本知名作曲家坂本龍一）。[3] 但整體而言，《你的臉》的影像風格卻顯得十分緘默無聲。若參考最初的拍攝設定，蔡明亮顯然是大量刪減了「講話」的臉部特寫、保留了「緘默」的臉部特寫。而他也曾清楚表示，此決定乃是希冀降低影片的「紀實性」（一再強調《你的臉》不是紀錄片，卻也一再以《你的臉》獲得最佳紀錄片的肯定）：「我拍他們，13 張臉，並非 13 個故事，就是想凝視他們的臉，到底可以昇起什麼樣的感受」（孫松榮、王儀君、王曉玫）。蔡明亮的創作企圖顯然是想讓「臉」來直接引發感受，而不是用「嘴」來講故事。那就讓我們來看看這十三張臉究竟可以激起怎樣的「感受」，而這些「感受」要如何能不制式化、不意象化、不淪落到成規套式而得以給出「默」片的虛擬創造之力呢？

首先我們必須面對的，乃是《你的臉》所引發最主流的「感受」方式：歲月的容顏。《你的臉》中被拍攝的十二位素人多為長者，蔡明亮也明白表示對老人逝去風華的迷戀：「我不知道為什麼比較喜歡老的人，看到老人做什麼事我都很尊敬他們……我老覺得當下還是在這裡，可是它不被用了，它老了、殘破了，但是它同時有一種新的風華出來，每一樣東西都是這樣的」（孫松榮、張怡蓁，〈訪問蔡明亮〉210-211）。而蔡明亮專為《你的臉》所譜寫、所主唱、所錄製的主題歌曲《有一點光》（也是前所未有之舉），更以相當大白話的方式帶出《你的臉》之歲月主題：

3　除了最早的《青少年哪吒》（1992）採用黃舒駿的配樂外，蔡明亮的電影幾乎完全排斥「配樂」，但《你的臉》卻難得邀請到國際知名的作曲家坂本龍一擔任配樂，隨後也獲得第 21 屆台北電影獎最佳配樂的肯定。然此實驗性甚強的配樂，主要為聲響的組合，既無清楚旋律，也無情感渲染，排除了與視覺影像之間任何相互對位或呼應的可能。

有一點光，有一個故事，

你的臉，訴說著歲月，走過的地方，

你的眼睛，有一些迷惘，也有些哀傷。

有一點光，有一個故事，

你的臉，訴說著愛情，躲藏的地方，

你的眼睛，有一些明亮，也有些黯然。

有一點光，有一個故事，

你的臉，訴說著夢想，流浪的地方，

你的眼睛，有一些孤單，也有些風霜。[4]

蔡明亮大量刪去「講話」的臉，保留「緘默」的臉，自是想要讓「臉」本身直接訴說歲月、訴說愛情、訴說夢想，而非透過話語。而與導演夫子自道同步的，乃是從影評人到學者千篇一律、一以貫之的「感受」模式，用知名影評人聞天祥的話一言以蔽之，正是「臉上的皺紋說明出了每個人背後那時間的長度」（引自趙鐸）。於是評論者面對一張張「時間雕刻」的人物肖像，無不慨嘆歲月流逝，無不細數《你的臉》所呈現之眼袋、毛孔、皺紋、斑點、白髮、死亡的陰影，甚至無不追憶其中所拍攝到的兩位長者已然過世。

4　歌詞中的「光」有多重指涉，既指向與《你的臉》同時放映的蔡明亮另一部短片《光》（2018，拍攝中山堂的光影變化，並以特寫鏡頭徐緩帶入中央樓梯處台灣藝術家黃土水的銅雕作品《水牛群像》），又指向《你的臉》對打光之堅持（每一張臉的光都不同），當然或許亦可反身指向導演蔡明亮的名字意涵。

而此主流「感受」模式本身的弔詭，乃在於對「敘事」的依舊堅持：在堅持不用「話語」來敘事的同時，展開了「臉部特寫」作為另一種敘事的可能，亦即「無聲」訴說著歲月、訴說著愛情、訴說著夢想。更有甚者，乃是帶入政治意識形態分析作為「敘事」主軸的另一個高點：除了年齡別（老年族群）之外，還增加性別、職業別、省籍別的不同面向，最後歸結於《你的臉》乃本省勞動者的群像縮影，「光復廳成為主角們背後幽暗的背景，最後一顆光復廳的空鏡頭，搭配坂本龍一的聲響配樂，宛如威權幽靈般的迴響，『祂』們不僅寄居在這些尚待轉型的威權空間，也還隱隱躲在台灣人的腦後與背後」（王振愷，〈重新凝視台灣人〉）。雖然《你的臉》為了讓「臉」部特寫成為唯一的主題，避開了訪談內容所可能帶來的干擾與離題。但「臉」的「敘事」功能依然絲毫不減，不論是「歲月的容顏」或「威權幽靈」，此「感受」方式乃是再次凸顯「臉」部特寫作為「無聲敘事」的主題、主軸、主導。精采之餘，恐仍是「臉」的滔滔不絕。

　　而本章接下來則是希望將《你的臉》的「感受」方式，朝向「默」片與「蓄勢」的概念推進。此處「敘事」與「蓄勢」之間可能的差異化，乃在於前者藉由詮釋所帶出的「溝通性」與後者藉由純粹影像所帶出的「可溝通性」或有不同。「溝通性」乃建立在既有的象徵體系與想像秩序，如前所述「歲月」、「故事」、「死亡」或「族群」、「階級」、「威權」，乃是「意象」作為表意與意義的達成與可能展開的詮釋多樣性。但「溝通性」與「意象」的明顯確立，卻也往往是「可溝通性」與「姿勢（無意象性）」的隱然消失。此處的「可溝通性」乃是阿岡本在談論影像潛能的關鍵字眼。阿岡本深信「政治」的開端，不在意識形態批判，而在於「可溝通性」的潛能，亦即語言的純粹向度、身體的純粹向度、影像的純粹向度，此乃「沒有目

的之方法（中介）」（means without end），亦是「生命政治」（biopolitics）如何得以創造轉化為「生命詩學」（biopoetics）的關鍵。「政治的任務，乃是將表象自身還給表象，致使表象自身得以顯現」（Agamben, "The Face" 95）。[5] 而沒有內容、沒有目的、沒有固定已然形式的「可溝通性」作為語言或意象得以出現的初始點，作為唯一有可能讓既有語言或表意系統持續啟動更新的特異點，不是去「感受」既有符號體系所給出的意義、目的、主題，而是去「感受」那成為話語剎那間的噪音、成為意象剎那間的姿勢、成為「面孔抽象機器」剎那間的臉。[6]《你的臉》若不具「可溝通性」，那再多的無聲臉部特寫也不能讓《你的臉》成為「默」片。

也唯有在此「將表象自身還給表象」的「政治性」思考之中，我們才得以再次貼近阿岡本所提出「默」片或「默」哲學之舉足輕重。「意象」（表意與意義的溝通、傳達與目的）屬「生命政治」領域，「姿勢（無意象）」屬「生命詩學」領域，而所有藝術的「將臨」（to come），皆是經由不斷逃離「意象」而持續釋放、解放「姿勢」而來（Gustafsson and Grønstad 8）。

5　阿岡本此處所言的「表象」（appearance），乃是直接以「臉」為展現。他點出「臉」與「面孔」（visage）之不同，「每一張人臉，即便是最高貴與最美麗者，總是懸盪在深淵的邊緣」（"The Face" 96）。故「臉」之為「表象」，不導向任何內容、意義或被遮蔽的真實（真理）之最終確立；「臉」之為「表象」本身就只是一種「開顯」（opening）、一種「出離」（exposition），乃是對任何深度形上學的叛逃。

6　此處所用的「面孔抽象機器」（the abstract machine of faciality, visagéité），出自德勒茲與瓜達里的《千高台》，主要指向「白牆／黑洞」的符號體系（168）。而在《電影 I》中，德勒茲亦再次論及電影臉部特寫之為「情動（情感）－影像」，如何破壞了人臉用以提供「個人化」、「社會化」與「溝通」的三大基本功能需求（Cinema 1 99）。故前所述之年齡、性別、省籍、階級、職業等分析面向，皆可歸屬於「面孔抽象機器」的運作功能。

阿岡本對「可溝通性」、對「姿勢（無意象）」的堅持，顯然來自班雅明（Walter Benjamin）對「純粹語言」的堅持：「純粹語言」不是一種語言，而是對語言「可譯性」的回返，一如「姿勢」不是一種身體擺放的動作，而是對身體「可溝通性」的表達。而我們如何有可能思考《你的臉》作為「可溝通性」的影像潛能，而非停滯在其已然開啟的各種「溝通性」的詮釋架構（從「歲月的容顏」到「威權幽靈」），便是本章接下來最大的企圖所在。

二・「默片的臉」還是「臉的默片」？

在《你的臉》作為「默」片而非「默片」的思辨之中，本章的第一部份已初步鋪陳了臉部特寫之為「意象—溝通性—敘事」或「無意象—可溝通性—蓄勢」兩種可能之間的差異微分。唯有當《你的臉》中「說話的臉」並不等同於「意象—溝通性—敘事」的臉，而「緘默的臉」也並不保證是「無意象—可溝通性—蓄勢」的臉之時，《你的臉》作為「默」片的影像潛能，才有可能跳脫出有聲／無聲的限制框架，而得以被另類感受、被另類思考。故本章接下來將更進一步讓《你的臉》與兩種「默片」並置思考。第一種是傳統界定下無聲軌的「默片」，第二種是實驗影像的「雙重默片」——無聲軌的「默片」加上影像潛能的「默」片。首先讓我們來比較《你的臉》與傳統界定下「默片的臉」有何差異之處。孫松榮最早精準指出《你的臉》作為致敬電影史「電影特寫」的企圖：

> 任何對電影史有基本認識的影迷而言，莫不可直接聯想到默片詩學乃至現代電影系譜。從格里菲斯的《殘花淚》（1919）到德萊葉的《聖

女貞德的受難》（1928）、從艾普斯坦的《早安電影》（1921）到巴拉茲的《可見的人》（1925）、從柏格曼的《莫妮卡》（1953）、楚浮的《四百擊》（1959）到高達的《斷了氣》（1960），這些影史傑作與著作在在闡明了特寫不單是電影力量的化身，亦為電影靈魂的所在。《你的臉》藉由數位影像，以複訪特寫之名，一鏡到底地拍攝十幾位素人演員，在記錄他們內心深處的情感之際，亦不忘動用燈光與聲音為每一張臉重新造像構形。（〈阿亮導演重建消失的視線〉）

對孫松榮而言，蔡明亮《你的臉》乃是成功以當代數位影像「複訪」（revisit）電影史中的特寫鏡頭，可直接上溯至默片詩學與現代電影中的臉部特寫系譜，乃成功凸顯電影靈魂之最終所在。

　　誠如「默片」導演與理論家巴拉茲（Béla Balázs）所言，「特寫乃電影的詩學」（*Béla Balázs* 41），而「默片」又是「臉部特寫的黃金時代」，那就讓我們先來看看「默片」的臉與《你的臉》有何異同之處。目前有關「默片」臉部特寫的論述主要有二，一是聚焦於「默片」知名男女明星的臉作為「微面相學的無聲獨白」（the silent soliloquy of microphysiognomy）（巴拉茲），另一則是凸顯「默片」素人演員的「匿名面相」（anonymous physiognomy）（班雅明）。前者可以巴拉茲、葛里菲斯（D. W. Griffith）等人的電影為代表，後者可以艾森斯坦（Sergei M. Eisenstein）、普多夫金（Vsevolod Pudovkin）等人的電影為代表。先就前者「微面相學的無聲獨白」而言，巴拉茲就曾盛讚默片女演員尼爾森（Asta Nielsen）、吉許（Lillian Gish）等人在特寫鏡頭中臉部表情的豐富層次變化。他指出「微面相學」不是單純解剖學意義上的五官長相，而是「五官長相的演出」（the play of features）

（Balázs, *Béla Balázs* 30），亦即以生動的臉部表情（「微面相」的「微」既是細小也是變化）來進行「無聲獨白」，亦即將「可聽的話語」（audible speech）成功轉化為「可見的話語」（visible speech）（Balázs, *Béla Balázs* 25）。換言之，默片明星「微面相學的無聲獨白」，乃是讓臉部特寫的生動表情，順利成為一種具有強大溝通性與情感性的精采話語，唯此話語乃是說給眼睛聽、不是說給耳朵聽。

　　而後者以早期俄國「默片」為主的「匿名面相」論述，凸顯的乃是「素人」演員的臉部特寫與「蒙太奇」剪接之間創造轉化出的革命影像意義，而此「匿名面相」的出現，亦是對默片明星、對布爾喬亞「面孔機器」的宣戰。[7] 但不論是明星「微面相學的無聲獨白」或素人的「匿名面相」，「默片」的臉都呈顯出強大的「敘事」功能，即便前者乃主要依靠面部表情本身的多層次變化，而後者則大力仰賴蒙太奇剪接。在當前以「有聲電影」為預設前提的研究中，慣於將（臉部）特寫視為截斷「敘事之流」的靜止影像，以「靜觀」（spectacle）取代了「動作」（Mulvey, *Fetishism* 41）。但若回到「默片」傳統，則作為「靜觀」的臉部特寫也同時是一種「敘事之流」的推動而非截斷。「默片」銀幕上或哭或笑、或驚訝或喜悅或憤怒的「臉」，其「微面相」的各種變化不僅是說給眼睛聽的話語，亦可是另一種沒有文字的「字幕（間幕）」，在緘默之中滔滔不絕。

　　但神奇的是「默片」的臉在「敘事」之中，也總是滿溢著「蓄勢」的能量。誠如班雅明那段被電影學者一再引用的話語：電影的出現乃是用炸藥以十分之一秒的速度將世界炸裂開來，「經由特寫，空間延展，經由慢

7　有關默片時代臉部特寫更為詳盡的分析，可參見本書附錄一〈電影的臉：觸動與特寫〉。

動作，運動延展。一張快照的放大，並非僅讓可見卻不清晰之處變得更為精確，而是揭露了主體全新的形構方式」（Benjamin, "The Work of Art in the Age of Mechanical Reproduction" 236）。當「默片」銀幕上第一次出現一張張臉部特寫時，重點就不僅在於臉上喜怒哀樂的生動表情或蒙太奇剪接的轉換，重點更在於細節的極度放大、距離的極度消弭、撲面而來的震動與驚奇。「默片」的臉在作為敘事、作為表意、作為溝通的「意象」之同時，也瞬間炸開了在既有世界、既有語言、既有文化表意系統、既有喜怒哀樂情感範疇之外作為蓄勢、作為表象、作為可溝通性的「姿勢（無意象）」之可能。「默片」所帶來影像新世界的震動與驚奇，乃是重新「回復了對人體與客體世界的面相敏感度」（Hansen, "Benjamin" 207），重新給出了在敘事功能之外的「面值」（face value），而得以回復阿岡本所念茲在茲、將「把表象還給表象」的倫理政治。

由此觀之，「默片」的臉既「敘事」也「蓄勢」，既是「默片」也是「默」片。那由此回到《你的臉》在不是無聲軌「默片」的同時，有可能是「默」片嗎？《你的臉》中那十三張定鏡長拍的臉部特寫，既無身體動作，亦無較多的面部表情，缺少任何可以直接感受演員內在情緒波動或所思所想之可能。相較於「默片」的臉之表情豐富，《你的臉》顯得木訥呆滯、面無表情，似乎是比會說話、會敘事的「默片」的臉還要「默片」。《你的臉》彷彿有一種雙重的緘默，既不說話（大量刪去訪談的部份，只留下一男一女的臉用話語追憶過往），也不會說話（不會用表情說給眼睛聽，不會用表情來傳達情緒起伏）。而我們也深知電影在經過一百多年的發展歷史後，不論無聲／有聲的臉、明星／素人的臉，似乎都已難重新喚回電影生發之初那臉部特寫所可能帶來的巨大震動與驚奇。相較於「默片」既「敘事」

也「蓄勢」的臉,《你的臉》似乎既不「敘事」也不「蓄勢」。難道說《你的臉》的「複訪」特寫,乃是以弔詭的方式來說明了二十一世紀「臉部特寫」已無任何影像的驚異或撼動之力了嗎?或是說《你的臉》乃是以反面的例證來說明,當代影像已然喪失了默片美學與現代電影的特寫「蓄勢」能量了嗎?《你的臉》已不能也不再承載電影的力量與靈魂了嗎?

　　這些質疑將有效幫助我們進入接下來所欲進行的第二種並置思考。如果第一種並置思考,凸顯了「默」片的臉與《你的臉》在「微面相」敏感度上的差異,那接下來的第二種並置思考,則希望凸顯安迪・沃荷(Andy Warhol)實驗影像與蔡明亮《你的臉》在「時間」敏感度上的差異。在當前的蔡明亮研究中,沃荷乃是常被提及、常被並置討論的藝術家。在《河流》裡苗天的小解、陸弈靜在電梯裡不斷地升降、小康在旅館裡用枕頭蒙頭,「這些處於動靜之間的身體,很自然地讓人聯想到沃荷系列無聲的實驗影片,如 6 小時 30 分鐘的《睡覺》(Sleep 1963)或長達 8 小時的《帝國大廈》(Empire 1964)」(孫松榮,《入鏡|出境》62)。或是在楊小濱對蔡明亮所進行的深度訪談中,他亦以沃荷在錄像藝術領域的代表作《帝國大廈》,來質疑蔡明亮的創作理念是否也偏愛「靜止」,而蔡明亮則自我辯駁「我(心中)還是有觀眾的」,不似沃荷那麼直接、那麼衝撞、那麼有爭議性(〈人皆羅拉快跑〉223)。但頗為奇特的乃是《你的臉》推出至今,幾乎沒有任何評論提及沃荷的《試鏡》,以及《試鏡》與《你的臉》在影像實驗手法上極為類似的設定與呈現方式。

　　但為何是《試鏡》而不是《睡覺》或《帝國大廈》呢?《試鏡》乃沃荷創作於 1964 年到 1966 年間的黑白默片,又名《電影肖像》(Film Portrait)或《靜照—電影》(Stillies, "still-movies"),拍攝對象乃以沃荷工作室「工廠」

（The Factory）為中心的往來人物，包括詩人、演員、作家、導演、音樂家、舞者、模特兒，其中不乏作家金斯堡（Allen Ginsberg），藝術家達利（Salvador Dali）、杜象（Marcel Duchamp），歌手妮可（Nico, Christa Päffgen）、狄倫（Bob Dylan）等超級名流。《試鏡》現存 472 張臉，充分展現沃荷的影像收集癖（Flatley 78）。《試鏡》的拍攝設定和《你的臉》一樣極為明確，每一位被拍攝者必須（盡可能）坐著不動 3 分鐘，拍攝現場一律以固定的 16 釐米 Bolex（每秒 24 格幀率、100 英尺片捲）拍攝 2.5 分鐘，放映時則改為每秒 16 格幀率，讓影像有微微放慢之感，故亦被稱為沃荷的「活肖像」系列（Ivanova 160）。

作為黑白「默片」的《試鏡》，顯然並無任何「敘事」上的開展或接續，但就其影像實驗性而言，卻充滿「蓄勢」的力道。其中最大的關鍵，乃是對「嫌疑犯大頭照」（mug shot）的挪用與翻新，讓觀者在一種極為熟悉的戲謔「形式」（form）之中，看到了一張張溢出「意象」而無法歸類、無法確定、無法預期的臉之「行勢」（force）。沃荷最初乃是受到 1962 年紐約警察局發放的犯罪嫌疑人大頭照小冊之啟發，將其置入他為紐約博覽會所製作的壁畫《13 位頭號要犯》（*The Thirteen Most Wanted Men*）。而就在 1964 年博覽會開幕前一日、亦是壁畫被禁的前一日，沃荷發表了充滿男男同性情慾的 16 釐米黑白默片《13 位頭號美麗男孩》（*The Thirteen Most Beautiful Boys*），此正是剪輯自沃荷正在進行的《試鏡》系列。《試鏡》之為「雙重默片」，既是傳統定義下的黑白「默片」、也是充滿影像潛能的「默」片，乃是將「嫌疑犯大頭照」（the mug shot）的「形式」回返到影像的「行勢」，而成為另一種曖昧、詭異、充滿「可溝通性」的「姿勢」。

那將設定時間從 3 分鐘延長到 25 分鐘、在放映時不改變幀率、卻顯得

更慢更長的《你的臉》又有何不同？《試鏡》中的被攝者皆展現高度自覺性，很少安分守己地固定不動，不是喝可樂、抽煙或刷牙，就是轉頭、托腮、東張西望、搔首弄姿，再加上手執 Bolex 本身的晃動、刻意的移動（轉而關注身體的其他部份）、影像的閃爍等，僅有極為少數堅持不動的臉部特寫，才顯得較為膠著、緊張與漫長。但反觀《你的臉》，78 分鐘只有 14 個「長」鏡頭（13 張臉加上最後光復廳二樓的空鏡頭），不僅攝影機固定不動，就連拍攝者也多固定不動、不言不語、不苟言笑，即便每個鏡頭的構圖、光影、面容的質地肌理都有精細安排與差異變化的痕跡。若《試鏡》不「敘事」但「蓄勢」，既是黑白「默片」，又是實驗「默」片，那《你的臉》有在「敘事」之外的「蓄勢」嗎？《你的臉》有任何化「形式」為「行勢」的可能突破嗎？若《試鏡》中每個人的「靜默」坐姿時間 3 分鐘、拍攝時間 2.5 分鐘，而《你的臉》每個人的「靜默」拍攝時間 25 分鐘、放映時間約 5、6 分鐘，那《你的臉》的「長」鏡頭純粹只是因為可計量時間單位的極度加長，而顯得更慢、更長、更膠著與僵持、更不耐與無奈嗎？什麼會是《你的臉》長鏡頭臉部特寫所可能帶出的時間敏感度呢？這些提問都將把我們帶入下一回合的並置思考。

三・《臉》是《你的臉》嗎？

「默片」的臉有「敘事」的情感強度，也有最初臉部特寫開天闢地、石破天驚的「蓄勢」力道，而沃荷的《試鏡》則斬斷了「敘事」的可能，以臉部特寫的純表象「蓄勢」，將表象還給表象，挑釁任何深度的人物心理或情感詮釋。本章第二部份將《你的臉》分別與此二「雙重默片」（既是

無聲軌的「默片」，也是蘊含影像潛能的「默」片）並置思考，凸顯的乃是《你的臉》不敘事、無表情但充滿長鏡頭時間敏感度的臉部特寫。而本章在此則將展開下一回合的並置思考：《你的臉》與蔡明亮應法國羅浮宮之邀而完成的《臉》（2009）之臉對臉、面對面。《臉》與《你的臉》的並置，並不僅止於兩部片乃屬同一導演，而片名皆以「臉」為焦點，也不僅止於兩部片的拍攝都與「臉」的迷戀有關：《臉》要拍小康與李奧的臉；《你的臉》的拍攝動機則來自前一部虛擬實境 VR 作品《家在蘭若寺》（2017）無法拍攝特寫、無法逼近一張臉所引發的焦慮（陳莘 331）。[8] 而在此並置思考的重點，更在於這兩部幾乎相隔十年的影片都涉及「臉」的內在差異化——蔡明亮演員班底的臉／楚浮演員班底的臉、小康的臉／李奧的臉、演員的臉／素人的臉，以及此內在差異化所可能涉及與帶出的凝視倫理與影像政治，我們正是企圖從此「臉」的內在差異化出發，進一步對《你的臉》長鏡頭時間敏感度重新展開新一回合的思索，並期盼此新一回合的思索將有助於我們在「意象—溝通—敘事」與「姿勢—可溝通性—蓄勢」思考架構之外，持續探索《你的臉》作為「默」片的可能與不可能。

首先讓我們來看看這部由中、法、比利時、荷蘭與歐盟共同出資拍攝、

8　孫松榮將《家在蘭若寺》作為虛擬實境電影所帶來「似近又遠」的距離弔詭，處理得最為傳神與到位：「將觀眾引領至既日常又有些飄忽的視界。無論觀眾多麼想看個究竟，始終無法靠近。臨場非關零距離，相反的，乃是遠視與碎形的弔詭。像隔著薄霧的玻璃，近在咫尺，卻遙不可及」。而接著拍攝的《你的臉》（2018）遂給出了另一個反向極端，「十三張臉的特寫構成了影片的核心。一虛擬一實拍，一遠一近，同樣以時間作為賭注，身體幻化為兩種形象」（〈阿亮導演重建消失的視線〉）。然此處所言的「虛擬」乃指「虛擬實境」，不是本書所慣用的「虛隱」；而此處所言的「實拍」，似也過早排除《你的臉》在虛隱—實顯間的持續流變。

法國羅浮宮贊助並首部典藏的電影《臉》。《臉》與本書第四章聚焦由法國奧賽美術館資助的侯孝賢《紅氣球》（2007）一樣，皆是由法國著名美術館贊助所啟動的拍攝計畫，也皆被視為當代「華法電影」（Sino-French Film）的代表之作。[9] 誠如本書第四章已詳盡爬梳侯孝賢《紅氣球》與法國導演拉摩里斯 1956 年的奇幻短片《紅氣球》之互文與致敬，《臉》也同樣被評論者當成對法國導演楚浮（François Roland Truffaut）「所吟唱的禮頌」（何重誼、林志明 256）或直接被視為與楚浮 1973 年的「片中片」《日以作夜》（La Nuit américaine）互文（楊凱麟，〈蔡明亮與影像異托邦〉231；Bloom 109）。[10] 但《臉》與《紅氣球》之最大不同，乃是蔡明亮不僅致敬楚浮，更直接將楚浮電影的演員班底帶入《臉》的演出行列，包括尚—皮耶・李奧（Jean-Pierre Léaud）、芬妮亞當（Fanny Ardant）、珍妮摩露（Jeanne Moreau）、娜塔莉貝葉（Nathalie Baye）等人，與蔡明亮電影的演員班底李康生、楊貴媚、陳湘琪、陸弈靜等人同台演出。

　　而在這群「楚浮的亡靈們」中，李奧當屬最為關鍵。李奧少年時因演出楚浮自傳性電影《四百擊》（1959）男主角「安端達諾」（Antoine Doi-

9　「華法電影」最主要的表述可見於 2017 年 Michelle E. Bloom, *Contemporary Sino-French Cinemas: Absent Fathers, Banned Books, and Red Balloons*。但該書對「華法電影」的界定極為寬鬆，名列其中的《紅氣球》與《臉》，皆包含中法資金、台中法演員、中法文對話與對特定法國導演或電影的互文與致敬，但其他如旅法中國導演戴思傑、全部中國演員的《巴爾扎克與小裁縫》（2002）、台灣導演鄭有傑的《陽陽》（2009）（僅主角陽陽設定為台法混血兒）或中國導演唐曉白的《動詞變位》（2001）（來回北京天安門廣場與巴黎的場景），也都被包括在討論的範圍之內。

10　有關當代台灣電影（尤其以蔡明亮為代表）與法國新浪潮、歐洲現代主義電影之間的關連，可參見馬嘉蘭（Fran Martin）最具代表性的論文〈歐洲未亡人：論《你那邊幾點》的時間焦慮〉。

nel）而聲名大噪，且在後來接連多部楚浮自傳電影系列中扮演同一角色，而《臉》中李奧扮演的角色亦名為「安端」。蔡明亮坦承，當初羅浮宮找他拍片時，他第一個想到的就是李奧（里歐）的那張臉，「沒有故事，只是想到一個點，一張臉而已，就很簡單，甚至可以說是一個『Image』，他那張蒼老、滄桑的臉」（張靚蓓，〈專訪蔡明亮，談他如何做《臉》〉）。若李奧是被楚浮「萬中選一變成電影裡的一張臉」，那小康就是被蔡明亮「萬中選一變成電影裡的一張臉」：「小康是我選了他做這張臉，我願意讓這張臉老，讓這張臉衰敗，因此電影產生一個觀看生命的視點」（2013年5月25日蔡明亮「美學專題」課堂講稿，引自陳莘29）。故不論是李奧已然蒼老滄桑的臉，或小康逐漸老去衰敗的臉，因臉而《臉》的影像創作，都再次指向歲月的主題、時間的敘事。

　　但若《臉》特寫的乃是李奧的臉與小康的臉，那這兩種臉部特寫又可以有何差異之處呢？《臉》先是拍李奧／安端在風雪中公園的椅子上睡著了的臉部特寫（楚浮安息之地的蒙馬特墓園），滿臉皺紋，鬍渣上飄落的細雪清晰可見。後來則是藉由片中飾演製片的芬妮亞當在小康家中發現了一本《四百擊》分鏡組成的畫冊（翻頁動畫），亞當用手快速翻動，以有如動畫般的方式，驚鴻一瞥地重現了《四百擊》片尾蹺課孩童李奧／安端的臉。一邊是六十五歲衰老疲憊的臉部特寫，一邊是十五歲桀驁不馴的臉部特寫，對比所產生的追憶甚至哀悼之意至為明顯。而《臉》中的小康，並沒有他十七歲時拍蔡明亮《青少年哪吒》（1992）的任何剪影，銀幕上略顯浮腫的臉部特寫皆為彼時拍攝當下四十五歲的小康。[11] 故在《臉》之中，李奧的臉比較像「快動作」，直接在十五歲與六十五歲之間跳接，「膠卷時間」（reel time）與「真實時間」（real time）之間的斷裂。而小康的臉則

比較像「慢動作」，慢慢從《青少年哪吒》一路慢慢變化到《臉》，「膠卷時間」有「真實時間」的層疊摺曲、結晶變化。[12]《臉》中的李奧在垂垂老矣的六十五歲的臉與青春叛逆的十五歲的臉之間跳接（蔡明亮《你那邊幾點》也有許多小康觀看《四百擊》錄影帶中十五歲李奧的影像），《臉》中的小康則是結晶中的「時間—影像」，慢慢變老，四十五歲結晶著、疊印著、摺曲著十七歲，小康是「記錄」的現在進行式，不是過去式與現在式的對比。

但李奧的臉與小康的臉除了在時間敏感度的相異之外，亦有其甚為明顯的共同之處。兩人的最大特色，乃在於「不演」，作為「專業演員」的同時也「就是自己」。[13] 相較於楚浮班底的其他演員，或相較於蔡明亮班底的其他演員，李奧與小康皆可被視為其中最「不演」者。但《臉》中最主要的「演」與「不演」、臉作為「超級符號」與臉作為「就是自己」的焦點，乃建立在片中飾演莎樂美的蕾蒂莎・卡斯塔（Laetitia Casta）的臉與李奧—小康的臉之對比之上。這位法國超級名模曾被《滾石》雜誌選為全球最性感的女人，當她穿著法國設計師拉夸（Christian Lacroix）的高級訂製華服、當她在杜勒莉花園的鏡林中或是在雪地裡對著一頭公鹿唱著蔡明

11　此處的「四十五歲」之說，乃是順應蔡明亮在訪談中所言。若是按照李康生 1968 年的出生年份計算，《臉》的拍攝時期小康應為四十歲上下。

12　有關蔡明亮《你那邊幾點》一片中李奧作為「快動作的機器—人」與小康作為「慢動作的機器—人」的比較分析，可參閱本書第三章第三部份。

13　蔡明亮曾同時誇讚李奧與小康，「他們並不是表演者。他們只是在展現自己，展現他的生活」。而有趣的是他拿來與此二人對比的，乃是香港巨星周潤發，「你看周潤發在生活裡面就是自己，他在電影裡面就是一個角色，他才是一個扮演」（蔡明亮、楊小濱，〈每個人〉161）。

亮最擅長的老歌對嘴時，卡斯塔的臉部特寫極難不被「性戀物化」（sexual fetishization）與「商品戀物化」（commodity fetishization）——女明星美麗的臉龐作為資本主義影像生產最大賣點的再次展現。雖然過去亦有針對蔡明亮早期電影的評論，指出其「戀物化」（物神化）小康的臉與身體部位——「電影創作者盡情地仔細檢視著這身體，他使它們成為物神般的存在。我們會記得他（蔡明亮）對李康生的臉、腿、上身所下的工夫」（Joyard，〈身體迴路〉51），但《臉》對六十五歲李奧的臉或四十五歲小康的臉，凸顯的皆是「時間」的流逝——滄桑與衰敗——而非「戀物化」的懸止（其他男女演員老去的臉亦復如是），反倒是在卡斯塔青春正茂的臉部特寫上，進行著「戀物化」與「去戀物化」的雙重弔詭。

且見《臉》一方面讓卡斯塔那張五官最精緻最美麗的臉在銀幕上以特寫亮相，一方面卻也不斷嘗試將這張臉從「符號」還原為「肉」。[14] 只見飾演導演的小康要求拿冰桶直接貼在卡斯塔的臉上，又拿冰塊在她臉頰之上來回搓磨，彷彿想要呈現卡斯塔雪白肌膚上若隱若現微血管的「活體影

14　《臉》把「符號」還原為「肉」的企圖，並不只限於卡斯塔的臉。例如片中飾演母親的陸弈靜在廚房裡剁肉，或導演／施洗約翰／小康躺在凍庫的浴缸中，女演員／莎樂美／卡斯塔在一旁跳著七紗舞，旁邊垂掛著一頭被剖開的動物屍體，隱隱呼應著羅浮宮收藏的林布蘭（Rembrandt Harmenszoon van Rijn）1655 年畫作《剝皮的牛》（*Le boeuf écorché*，1655），都可被視為對「肉體」（body）之為「肉」（flesh）的提示。就連蔡明亮在接受訪問時，也清楚再現他與卡斯塔的對話：「當我跟她講：『這場戲，我希望你脫光。』她就皺著眉跟我說：『每個導演都要我脫光，都把我當一塊肉在賣！』我說：『我是要把妳當一塊肉，而且我要把妳吊起來賣！』」（張靚蓓，〈專訪蔡明亮，談他如何做《臉》〉）。但顯然蔡明亮要把卡斯塔「當一塊肉」來賣的說法，並不僅止於傳統對女演員裸體演出的要求，更在於對「女體符號」更為基進的「去戀物化」或「肉化」，但亦無法避免從性別批判角度所揭示「戀物化」與「去戀物化」相互纏繞的雙重弔詭。

像」：「為了看出『皮膚的本質』，卡斯塔的半個臉塞滿銀幕，皮膚布滿如乾涸溝渠的微細皺紋、色斑與肉疣，然後是冰冷的金屬罐頭填入影像右半側摀觸臉頰，巨大的人臉影像被切割成肉體與金屬兩個半面。影像至此已不再只是視覺的，而是會呼吸、眨眼、感覺冷熱且擁有『像微血管跑出來的感覺』的活體影像或影像活體」（楊凱麟，〈蔡明亮與影像異托邦〉236）。但《臉》的弔詭正在於既要靠卡斯塔的臉賣錢（戀物化），也要解構卡斯塔的臉（去戀物化），與此同時我們又可以敏感看出卡斯塔臉部特寫中一種隱隱的閃躲。而她的各種「假面」（化妝、華服、老歌對嘴的誇張表演）似乎更有助於此隱隱的閃躲，即便在臉之為肉或裸妝、裸體的拍攝情境之中，此隱隱的閃躲亦未曾消失，即便此閃躲已完全被合理化為「片中片」之必然：失序的片廠、無能的外國（台灣）導演與困惑的台法演員。這並不是說卡斯塔的「假面」之下，還有一張真實的臉，等待被發掘，此乃傳統「深度形上學」對表象／深度、外在／內在二元劃分的預設。這裡說的是卡斯塔作為「超級符號」的臉，完美承載著「青春、美麗、性感」的「溝通性」，即便剝落到臉之為肉或裸妝、裸體，亦難以在此「超級符號」的「意象」中釋放出任何「姿勢（無意象性、可溝通性）」的可能，只是這個「失敗」已完全被《臉》的劇情發展與人物設定所合理化。

　　而此隱隱的閃躲也讓我們在原本預設的李奧—小康之「不演」／卡斯塔之「演」的對比架構中，重新找到李奧—小康臉部特寫另一個內在差異化的可能。原本我們將李奧—小康的差異化，置放在「膠卷時間」與「真實時間」的「快動作」與「慢動作」之別，也將兩者的同一化，置放在「就是自己」的「不演」。但卡斯塔臉部特寫隱隱的閃躲，也再次讓我們感知到《臉》中另一個更隱而不顯的 dis-ease。[15] 《臉》中多次小康的臉部特寫，

不僅讓人覺得其臉部浮腫木訥，更有一種「臉」與「鏡頭」之間既是距離也是時間的緊張關係，尤其是在冰庫中導演／施洗約翰／小康被困在浴缸中動彈不得的七紗舞場景。蔡明亮早已坦承拍小康的臉部特寫困難重重，因為小康的脖子出了問題（《河流》最直接著墨於此），幾十年來一旦攝影機太靠近，小康的脖子就會歪掉，非常不自在。

> 但是拍《臉》不一樣，我非常渴望拍他四十五歲的臉，這個問題果然顯現出來，可是我後來決定不避開它，這就是鏡頭最厲害的地方，什麼都躲不過鏡頭，它是如此靠近，小康身上的任何事情都能拍到，所以我同時讓你看到李康生四十五歲身體的狀態，他的臉，以及他的病。（蔡明亮，〈時間·還原〉314）

若卡斯塔臉部特寫的弔詭，乃是在戀物化與去戀物化之間的膠著；那小康臉部特寫的弔詭，則是在拍與不拍、不忍與殘酷之間的角力。《臉》中小康的臉部特寫不僅只是「時間─影像」的結晶，不僅只是「慢動作」的流變，更是鏡頭之中無所遁形的「就是自己」──「他的臉，以及他的病」──涉及的乃是導演與演員、攝影機與被攝主體之間的權力與慾望，涉及的亦是觀看與被觀看之間的凝視倫理與美學政治。

　　因而《臉》與《你的臉》之最大交集，恐正在臉部特寫所可能涉及的「受

15　文中並不擬將 dis-ease 翻譯成「病」或「疾」，而是僅在英文 disease 單字中置入了一個短槓而成為 dis-ease，以凸顯 ease 作為「安妥」、「舒適」，dis- 作為不斷的「去除」安妥、「解構」舒適的動態，以便能從小康的「病」開展出來，談被攝影機長時間凝視所產生的不安與不適。

弱」（vulnerability）。[16]《臉》中小康隱而不顯卻完全逃不過攝影鏡頭的 dis-ease，讓我們不禁也想問《你的臉》是否也有長鏡頭＋臉部＋特寫所銘刻在影像裡的 dis-ease。《你的臉》自推出之際，從導演到評論者皆異口同聲不斷強調「觀看」、「凝視」之重要。但談論「觀看」、「凝視」的焦點，卻都放在觀者的部份，要求並期待觀者能靜心、耐心、細心「觀看」銀幕上那一張張的臉部特寫，而得以「凝視」影像之中最真實的生命。蔡明亮說：「當某張臉被選擇出來，我們就只是要看這張臉。所以我覺得電影在『觀看』的條件上本身就已經是很具足的」（蔡明亮、楊小濱，〈人皆羅拉快跑〉222）。[17] 評論者也說：「蔡明亮透過讓觀眾長時間觀看一組靜止凝結的長鏡頭，為了達成一個目的——使觀眾意識到自己正在『觀看』。……《你的臉》透過長鏡頭所展示的，並非對於影像的投入，而是經由『觀看』意識的形成來產生對影像的思考」（蔡翔宇）。那我們有可能跳出目前蔚為主流的「觀眾—觀看」的固定連結方式嗎？什麼會是攝影機的「觀看」、「凝視」呢？而什麼又會是此「觀看」、「凝視」在影像產製與播放過程中所可能導引與傳遞的 dis-ease 呢？被攝影像中的 dis-ease，如何有可能感同身受為影像觀看過程中的 dis-ease 呢？

在《你的臉》拍攝之前，蔡明亮曾舉例自己印象最深刻的觀影經驗之一，乃是比利時女導演艾克曼（Chantal Akerman）《安娜的旅程》（*Les Rendez-vous d'Anna* 1978）一片中火車車窗二十分鐘的長拍，「當下觀者

16　有關「受弱」在當代理論的發展與中文翻譯上的進一步深化，可參見拙著《張愛玲的假髮》第七章〈誰怕弱理論〉。

17　此訪談時間為 2015 年，並非針對《你的臉》的發言。

的思考不是拘泥在感官刺激上，得用眼睛去看、去感受，不是故事在牽引觀眾，而是讓觀眾當下不要多想」（孫松榮、張怡蓁，〈訪問蔡明亮〉191）。與此同時，蔡明亮亦自我指涉到其影像作品《金剛經》：「只有透過拍攝，才會去凝視一個電鍋，要不然沒有理由去凝視一個電鍋」（孫松榮、張怡蓁，〈訪問蔡明亮〉236）。而在《你的臉》推出之際，蔡明亮更指出人一生大概只有三次機會能夠凝視另外一張臉：一次是小嬰兒出生之後，一次是親人離世之前，一次則是電影的大特寫（林侑澂）。那本章對《你的臉》所可能提出的影像倫理思考，就不會只是對「拍攝倫理」的質疑——如果長鏡頭盯著拍的不是火車車窗外的風景，或觀者凝視的不是初生嬰兒、將死之人或一個電鍋——更是對「影像倫理」的思考。我們究竟如何可以看到不一樣的時間（來自攝影機、來自長鏡頭、來自臉部特寫的凌遲）、看到不一樣的 dis-ease、看到不一樣的「時間—影像」呢？怎樣的思考才能夠把表象自身還給表象、在「意象—敘事—溝通性」之中解放出「姿勢—蓄勢—可溝通性」的可能呢？

在回答這些問題之前，先讓我們回到本章第二部份討論到的沃荷《試鏡》，不僅在於兩者皆有類同的嚴格時間拍攝設定、類同的素人臉部特寫，更在於沃荷《試鏡》所引起有關觀看倫理的討論，將大大有助於推進我們對《你的臉》的影像思考。美國藝術史學者福斯特（Hal Foster）在〈試鏡主體〉（"Test Subject"）一文中說得最好：

> 拍一個人通常意味著去挑釁與／或去暴露他或她，而被拍則意味著閃躲這種探索或被其揭示。由此之故，觀者無法理想化被拍攝之人，無法像好萊塢電影通常的狀況。觀者只能間歇地感同身受被拍攝的他或

她在毫不留情的攝影機之前的艱難處境，此即是再一次感同身受主體流變為影像的曲折——感同身受這個情境之下過多的渴望、過多的抗拒，否則便告失敗。（41-42）

在此福斯特針對《試鏡》之為實驗影像，提出了三個相互串連的思考層次，至為關鍵。第一層乃是攝影機與被攝之人「暴露／閃躲」之間的權力慾望關係；第二層則是觀者能「感同身受」攝影機的毫不留情與被攝之人無從閃躲的艱難處境（相對於好萊塢電影觀者與角色之間流暢平滑的理想化認同投射）；第三層則更是幽微，乃是觀者在「感同身受」被攝之人的艱難處境之時，更能進一步「感同身受」被攝者從主體流變為影像的無所適從，而也唯有此「過溢」（不是過多就是過少，不是過度渴望變成影像或過度抗拒變成影像），才得以保證（沃荷）實驗影像的最終成功。

那《你的臉》之中同樣的艱難處境與「由主體變成影像」的曲折幽微，恐怕比《試鏡》更「過猶不及」。如前所述，《試鏡》的被攝之人多為藝文界的知名人士或常常進出沃荷「工廠」工作室的演員或模特兒。《試鏡》鏡頭前的被攝者多表現出高度自覺（自己正在被拍攝），或戴墨鏡、或喝可樂、或抽香煙，完全是福斯特所言對「流變成影像」的過度渴望或過度抗拒（或以抗拒的姿態來掩飾或表達渴望）。而與此同時《試鏡》中每個人的靜坐時間僅限定為 3 分鐘，而攝影機也時有移動，偶爾亦聚焦臉部以外的身體部份。但反觀《你的臉》12 位素人加上小康，皆限定坐在攝影機之前超過一小時，緘默不語、保持不動的後二十五分鐘，當是比談話聊天的前二十五分鐘更尷尬更難熬。就算我們不知道《你的臉》的拍攝時間模式設定，也可以直接從片中 13 個臉部特寫的長鏡頭，看到美國藝術史學者

福斯特完全未曾提及（亦是沃荷《試鏡》完全未曾展現）的另一個攝影機與被攝之人的權力慾望關係：不是挑釁、不是抗拒，而是在攝影機的暴露與揭示之中被攝之人的絕對「緘默」：不說話、不抗拒、不掙扎、甚至不困惑的全然「屈服」（surrender）。

因而《你的臉》之中讓觀者往往最不忍「觀看」、「凝視」的，正是這種在毫不留情的攝影機之前所表現的棄械投降、自我放棄。除了少數活潑多話的被攝之人（如講解並示範舌頭運動的小康母親，或一男一女「說話的臉」追憶過往），絕大多數的「緘默的臉」或尷尬傻笑，或昏昏睡去，或表情呆滯中只有眼睛左右閃動，即便是最後小康「左邊泛著光，右邊則籠罩在陰影中」（孫松榮，〈阿亮導演重建消失的視線〉）的臉部特寫，也是充滿著 dis-ease 與漠然的屈服。在此中文方塊字「特寫」中的「特」與「默片」中的「默」，彷彿突然都能示現出一種跨語言的象形想像與概念發想。[18] 不論是「從牛、寺聲」的「特」，或「從犬、黑聲」的「默」皆有動物意象藏身其中（牛或狗），而《你的臉》中多張聽話順從卻也無所適從的臉，有如在強光照射下倍受驚嚇、僵止不動的小動物，唯一能夠移動的只有左閃右躲的眼睛。在拍攝現場的蔡明亮曾為了安撫被攝之人的情緒，要他／她們像在「照相館裡拍照」一樣，坐著不動 25 分鐘，即便在後來的剪接過程中，每個臉部特寫的長鏡頭只剪出 5 分多鐘，但在攝影機前坐著

18　另一個有趣的跨語際觀察點，可參考 Mary Ann Doane, "The Close-Up" 一文。她嘗試比較英文與俄文、法文在「特寫」概念上的差異：英文強調距離之近（nearness），以凸顯視角、觀點、觀眾與影像的關係、觀眾在銀幕中的位置或觀者與鏡頭可能的認同；俄文與法文則強調尺度之大（largeness），凸顯的乃是影像的特質、延展性或因尺度之巨大所產生的敬畏之感（92）。

不動 25 分鐘所產生的 dis-ease 早已寫進了每一張臉、每個當下此刻的時間特寫之中。

　　誠如班雅明在〈攝影小史〉（"A Small History of Photography"）中所言，早期的肖像攝影多顯得僵硬無生氣，乃是因為銀版攝影需要較長時間曝光，被攝者勢必要坐在鏡頭前久久靜止不動。而此長時間維持同一坐姿與面容表情的限制，讓被攝者彷彿永恆地陷落在留影的當下，「長進了照片裡面」（"grow into the picture"）（245）。那《你的臉》在攝影棚中遵循導演指示、想像自己是在「照相館拍照」的素人們，一坐就是 25 分鐘不動也不能動，又是如何在各自臉部特寫的影像之中，留下在皺紋、斑點、白髮之外的「時間」痕跡呢？什麼是進入到臉部特寫影像之中的「留影的當下」？他／她們的 dis-ease 又該如何被「觀看」、被「凝視」？而他／她們的「屈服」又將如何重寫「由主體變成影像」的過程呢？在此我們可以重新思考「雙重裸命」的可能。就第一層「社會再現式的裸命」而言，《你的臉》在台北萬華區街頭巷尾所尋來的素人，多為年紀偏大的長者或台灣社會較為邊緣的弱勢者。但除了此「社會再現式的裸命」（也是被導演蔡明亮與眾多評論者所一再凸顯與強調的）之外，尚有第二層「影像真實性的裸命」更值得我們關注。誠如阿岡本在〈臉〉（"The Face"）中所言，臉的雙重性在於同時存在的「正當」（proper）與「不當」（improper），前者指向「溝通性」，而後者則指向「可溝通性」（本章前半部已一再凸顯此差異微分），前者帶出歸屬與認同，後者則帶出「開顯」（opening）與「出離」（ex-position）。故對阿岡本而言，臉之中又可再微分出「面孔」（visage）與「臉」，而「臉」乃以其「全然裸性」成為「面孔的出離」（"The Face" 98）。因而「臉」在我之「外」，亦在內／外二元對立之「外」，我之為我、我即是我的所有

歸屬（財產與正當）與所有同一，都因「臉」而不斷「開顯」與「出離」，此即阿岡本所言「臉乃所有舉止與品質的解擁有、解認同之閾限」（"The Face" 99-100）。若阿岡本以「全然裸性」而不斷出離「面孔」的「臉」來泛指所有人臉與人臉的再現，那德勒茲在《電影 I》所談論「臉」的「裸性」，則是專門針對電影的「臉部特寫」而開展：「臉的赤裸比身體的赤裸更為巨大，臉的非人性比動物的非人性更為巨大」（"a nudity of the face much greater than that of the body, an inhumanity much greater than that of animals"）（Cinema 1 99）。以阿岡本的用語來說，「臉」在「正當」、「歸屬」、「溝通性」的「面孔」之外。以德勒茲的用語來說，臉在「個人化」、「社會化」與「溝通性」的「面孔機器」之外。兩者雖有用語上的些微差異，但皆指向「臉」作為真實或作為影像的「裸性」。因而我們在看到《你的臉》所給出「社會再現式的裸命」之同時，是否也能看到「影像真實性的裸命」：臉之為「我之為我、我即是我」之「開顯」與「出離」、臉之為表象自身、臉之為影像潛能、臉之為器官神經板、臉之為情動—影像的可能呢？唯有不斷透過「臉」的雙重裂解（面孔與臉、面孔機器與臉、社會的裸命與影像的裸命），我們或有可能從「觀看」的倫理之中，同時感同身受「被觀看」的倫理。

四・電影劇照會說話嗎？

本章前三部份已嘗試在《你的臉》之中，微分差異出兩種時間影像的可能。第一種時間影像「實顯化」為臉上的皺紋、毛細孔、微血管、斑點，不用嘴但用臉來訴說著歲月、愛情與夢想，乃是沒有聲音的「意象—敘事

—溝通性」。第二種時間影像則「虛隱化」為關係的對應、轉化、纏繞、交換與不再「是其所是」（我之為我、我即是我）的流變，既是影像在時間中的摺曲，亦是時間在影像中的結晶，乃是充滿「默」片潛能的「姿勢—蓄勢—可溝通性」，其重點不在喜怒哀樂的表情或歲月滄桑的痕跡，也不在鐘錶時間同質化了的年、月、日、時、分、秒（從素人的年齡歲數到拍攝現場的時間設定、鏡頭長度、幀率），重點在持續堆疊、持續纏繞、持續變化的強度與不可預期、不可共量的「將臨」（to come）。而本章的最後，不擬重複前已鋪展出的思考架構，而是希冀繼續往下推、往下走，想要再嘗試一種《你的臉》作為「默」片的可能，期盼能以更大幅度的思考翻轉以及此翻轉可能帶來的驚異，來回應甚或挑戰長久以來有關攝影／電影之爭議以及當前有關「擴延電影」（expanded cinema）的談論模式。

　　《你的臉》在走過威尼斯影展、紐約影展、釜山影展之後，於 2018 年年底回到台灣，先在金馬影展做閉幕放映，直到 2019 年 5 月才正式在台北的光點華山電影館上映。此正式上映乃是同時搭配著「蔡明亮的凝視計畫」裝置藝術展：以影片中 13 張臉部特寫做大圖輸出，成為靜態的肖像攝影，再以粉筆繪製與加工，依序排列在光點華山電影館的迴廊與外側，以燈箱裝置進行展出，並在各巨幅肖像攝影前方散置枯枝與老椅子。此「用靜態的裝置包裹住動態的電影」的創作表現（王振愷，〈電影出去，人進來〉），反倒讓人不禁質疑是否「動態」的電影已經淪為「靜態」的劇照了呢？或是電影劇照在巨幅放大之後，就能升格為肖像攝影了嗎？而此由「動畫」退回「靜照」的過程，是否乃一種剝離電影媒介本身特異性的展現呢？[19]但是若將此裝置展放回蔡明亮的藝術創作歷程，則有兩個清楚的脈絡可循。第一個脈絡自是過去十多年來蔡明亮在世界各地知名美術館或場地參與的

裝置藝術展，最為人所津津樂道的，包括 2004 年應蔡國強之邀，以《花凋》參與金門碉堡藝術展，2007 年以《是夢》參與威尼斯雙年展，或專為美術館而做的《行者》（《慢走長征》）系列等。[20] 第二個更為貼近的脈絡，則是近幾年來蔡明亮企圖讓電影離開既定的放映系統，從黑盒子（the black box）到白盒子（the white cube）所展開「將美術館變成電影院」的一系列展覽，包括 2014 年的「來美術館郊遊：蔡明亮大展」（北師美術館），2016 年的「無無眠：蔡明亮大展」（北師美術館）與 2018 年的「行者・蔡明亮」（宜蘭壯圍沙丘旅遊服務園區）。[21]

而這次在光點華山電影館展出的「蔡明亮的凝視計畫」，乃是更進一步在「把美術館變成電影院」的同時，也要「把電影院變成美術館」。蔡明亮所滿心期待的，乃是「一場電影院的革新行動」，「將電影院打造成裝置藝術的空間，來看一場電影，也是來欣賞一個展覽，參與導演的藝術行為」（孫松榮，〈當城市即美術館〉）。而在這次裝置藝術展中，我們也再次看到蔡明亮熟悉的創作媒材：以「電影劇照」做裝置，最早可見於 2012 年的《面相對質》房（台南佳佳西市場）──「靠床尾的門面上則掛有一張李康生在影片《臉》的特寫肖像」（孫松榮，《入鏡｜出境》119）。2014 年「來美術館郊遊」運用「枯枝」在北師美術館營造出城市廢墟。2010 年台北學學文創的《河上的月光》運用收集來的「老椅子」現成物（ready-made），搭配蔡明亮繪製的老椅子畫作等。

若是按照這兩個既定脈絡進行閱讀，自會對此再一次「擴延」電影可能性之藝術裝置展給予極大的肯定。陳莘在《影像即是臉》的蔡明亮專書中，就清楚爬梳並積極肯定蔡明亮影像藝術愈趨明顯的「攝影」特質。她指出蔡明亮的「慢走長征」系列就已充分展現「攝影」的質地，一種「『不

吭不響」的瘖啞」，讓觀者得以充分汲取細節並加以組合。故觀看「慢走長征」系列實驗短片，就如同仔仔細細「端詳一張照片」，緘默的「攝影」質地終將成功凌駕於所有攝影機運動與蒙太奇剪接之上：「看的過程中會有不同的離子順序排列出來，越是偏向攝影越是明顯。攝影機、蒙太奇、剪接等動作的缺席，其實是把眼又還給了觀者，像是端詳一張照片，它聽話、毫不主動，但積蓄所有可能性等待汲取」（陳莘 254）。而到了《你的臉》，這種「把眼又還給了觀者」而得以汲取所有細節的攝影特質更形強

19　但亦不乏部份理論家特別偏愛電影劇照，並給予其高於電影之為「動畫」之積極肯定。如巴特（Roland Barthes）在〈第三義〉（"The Third Meaning"）一文中，特別強調電影作為「攝影」的舉足輕重，遠比電影作為「動畫」與蒙太奇剪接更為重要。他指出只有靜止狀態的劇照，才能提供影像的「內在運動」而非影像的「外在運動」，展現出「膠片性」（the filmic）的特質。相關論述可參見本書附錄一〈電影的臉：觸動與特寫〉之開場部份。

20　目前有關蔡明亮「藝術跨界實踐」的談法，多從 2004 年的《花凋》起算。但依照蔡明亮自己的回憶，其最早的裝置創作乃是 1997 年應香港進念二十面體總監榮念曾之邀，所參與兩岸三地藝術家的「中國旅程 '97」活動。此活動以「一桌兩椅」為創作設定，蔡明亮安排了滿舞台的鐵皮玩具，舞台上則是小康與對嘴張仲文老歌的陳湘琪，而蔡明亮則是不願談論為此活動所做的另一項裝置展。可參見孫松榮、張怡蓁，〈訪問蔡明亮〉頁 220 與王振愷的〈流浪、慢走、美術館：蔡明亮談進入美術館〉。1997 年的該項活動，筆者亦曾受邀以與談人身分出席，但記憶中也只有精采的劇場舞台部份，而無其他裝置展的印象。

21　嚴格說起來，只有「來美術館郊遊：蔡明亮大展」將蔡明亮劇情片《郊遊》脫離原先院線放映與觀賞系統而進入美術館，並在美術館之中以枯枝搭出城市廢墟，來對應《郊遊》的電影場景，以舞台劇《玄奘》用過的紙為投影銀幕，觀眾或立或站、或走或睡，完全打破過往以定點坐姿觀看電影的方式。但「無無眠：蔡明亮大展」所放映的《西遊》、《無無眠》、《秋日》，或「行者‧蔡明亮」所放映的《無色》、《行者》、《夢遊》、《金剛經》、《行在水上》、《西遊》、《無無眠》、《沙》等，皆為短片或實驗影像，大部分也都曾在世界各地美術館（而非電影院）、以錄像裝置或裝置影像的方式呈現，較不屬「把美術館變成電影院」的設定。有關蔡明亮各種「媒介間性」（「互媒性」）（intermediality）展覽的詳盡列表，可參見 Lim, *Taiwan Cinema as Soft Power* 74-75。

烈，一張張臉部特寫就如照片一樣「聽話、毫不主動」：「因為在這樣的特寫鏡頭中，作者簡直是要把電影生命置換成另一種基因，屬於傳統攝影的基因」（陳莘 254）。她更借用羅蘭‧巴特（Roland Barthes）的攝影術語來期待「在被攝者的一張張臉上孵化出不同的刺點」（陳莘 254）。此對電影媒介出現攝影特質、攝影基因的肯定，想必最能順理成章接受《你的臉》巨幅「電影劇照」變巨幅「肖像攝影」的藝術跨域擴延。

　　若陳莘乃是針對《你的臉》之攝影特質多所發揮，那孫松榮則是更進一步對《你的臉》所啟動的「蔡明亮的凝視計畫」冕以桂冠。他用「攝影畫」來指稱在華山光點電影館迴廊與外側展出的巨幅肖像劇照：「而十幾幅由導演利用粉筆繪製與加工的攝影畫（有些搭配燈箱形態），陳列並包圍著電影館。顯然，不管是老椅子還是攝影畫，它們的共同點與歲月脫不了關係，無不是一張張飽經風霜的臉」（孫松榮，〈當城市即美術館〉）。在此「電影的臉」與「攝影（畫）的臉」再一次被同質化為「歲月的容顏」之敘事主題，亦可被等量齊觀為光之塑形、光之事件，皆是被影像化、被造型化的臉，因而可在藝術的擴延平面之上被相提並論。

　　這兩位精采且具代表性的當代蔡明亮研究學者，不約而同對電影影像的攝影質地或電影影像轉化為實體物件的攝影照片（畫）加以肯定，其背後皆涉及對電影中的藝術、藝術中的電影（或電影藝術化、藝術電影化；或美術館電影化、電影美術館化）之「擴延電影」思考模式，而傾向將電影劇照轉化為肖像攝影的藝術行為，視為《你的臉》由電影成功跨域攝影（畫）的案例。學者孫松榮乃最早也最成功以「擴延電影」、「後媒介」（post-medium）的概念，來探討蔡明亮的複合裝置藝術或影像裝置，看其如何擴延、再生與創造嶄新的電影生命。他從蔡明亮 2003 年電影《不散》

的歪斜銀幕作為造型展示切入，直指蔡明亮的影像創作乃「電影已死」、「後電影」時代的影像「解疆域化」。他在〈擴延地景的電影邊界〉一文中精采寫道：

> 所謂的電影「與」當代藝術的共構所在，意味著某種介於、之間及流移的動態性，一種尚未可被歸入電影、當代藝術或運動影像媒體（moving image media）所隸屬的投映空間與流動能量。此種電影「與」當代藝術、電影「與」跨藝術、或電影「與」新媒體之間某種不能被加以定形的屬性、規範及呈現的異質音像空間，模塑了「後—電影」的潛在輪廓與尚未被確定的調性，並突顯了影像運動各方在遭逢或「解疆域化」（déterritorialisation）之際，所形構的某種異質動能與創意思維的當代影像力量。（39）

這段文字企圖掌握電影「與」當代藝術之間的各種異質動態，既凸顯出當前電影的求變圖存與電影跨域的藝術實踐，也提綱挈領出當代「擴延電影」論述模式的龐大企圖。[22] 順此思路，「蔡明亮的凝視計畫」所展出的「攝影畫」，自是電影影像的另一種造型裝置，電影影像的另一種藝術擴延，乃是成功地「把電影院變成美術館」，一如蔡明亮之前已成功地把「美術館變成電影院」的藝術行為一樣精采。

「擴延電影」乃當前深具開創性的論述模式，自有其在當代千變萬化的影像藝術之中的重要位置，更已生產出相當豐富多樣的著述。本章在此不擬重複此精采的論述模式，只是想藉由翻轉（而非取代或質疑）此論述模式來展開另一種新的思考可能。而此小小翻轉的力道將主要集中在「擴延」所涉及的「空間」想像。就第一個層次而言，當是「黑盒子」與「白

盒子」之間的「空間轉換」，從電影院到美術館，從美術館到電影院。而就第二個更重要的層次而言，乃是以空間想像預設出繪畫、攝影、表演、劇場、電影、多媒體藝術在範疇領域上的壁壘（也是個別歷史和個別體制的壁壘），而將任何在不同範疇壁壘之間的猶疑擺盪、來回穿梭、無法歸類者，視為「跨」域或「越」界到其他領域或地盤的創新藝術表現。然而範疇領域的劃分本身，即便帶入歷史發展中的各種變動與調整，讓範疇領域的疆界恆常處於不確定與備受挑戰的狀況，此劃分本身的預設卻往往難逃「空間想像」的框限。假若我們以「時間」流變來置換「空間」想像，可以追問的乃是白盒子是否早已「摺入」（folded into）黑盒子，而黑盒子是否也總已「摺入」白盒子？可以質疑的乃是最早期的電影放映或最晚近的藝術展演，哪裡有任何「場域」（site）的限制與疆界？俗稱「第八藝術」的電影，哪有「與」文學、音樂、繪畫、戲劇、建築、雕刻、舞蹈等藝術形式的先來後到、分門別類、各自為政呢？若文學、音樂、繪畫、戲劇、

22　從最早美國媒體評論家楊卜德（Gene Youngblood）提出「擴延電影」一詞，為錄像之為藝術做出辯護，到當前「擴延電影」的持續擴延，包括各種多媒體的相互導入、多屏幕電影、表演與錄像歷史、美術館作為影像空間、當代藝術的影像裝置、複訪電影等，可參見 A. L. Rees, David Curtis, Duncan White, and Steven Ball eds, *Expanded Cinema: Art, Performance, Film* (2011); Erika Balsom, *Exhibiting Cinema in Contemporary Art* (2013); Andrew V. Uroskie, *Between the Black Box and the White Cube: Expanded Cinema and Postwar Art* (2014); Elisa Mandelli, *The Museum as a Cinematic Space: The Display of Moving Images in Exhibitions* (2019) 等書。有關蔡明亮影像創作與「擴延電影」的探討，亦可參考林松輝 *Taiwan Cinema as Soft Power* 一書的第三章，其以「媒介間性」（「互媒性」）（intermediality）的概念，談論蔡明亮創作生涯中的「媒介轉向」（the medial turn）——從劇場轉到電視劇、電影；從電影轉到當代藝術（尤其是應羅浮宮之邀拍攝的《臉》和《行者（慢走長征）》系列）——凸顯的仍是蔡明亮從電影院走進美術館的空間擴延（Lim）。

建築、雕刻、舞蹈總已「摺入」電影而產生藝術的「內爆」與「流變」，哪又何來「跨」域或「越」界所事先預設的壁壘分明呢？

　本章此處之所以嘗試以向內「摺曲」（時間）來置換向外「擴延」（空間），乃是一種重新思考何謂「之間」、何謂「與」、何謂「關連性」（relationality）的努力。有一種「之間」乃是 inter，在既定「形式」（form）之間、固有「範疇」之「間」彼此區分、相互影響、進行跨域越界；有一種「之間」乃是 intra，在「行勢」（force）的力量場域之中，各種「合摺、開摺、再合摺」（folding, unfolding, refolding），不斷展開反覆進行的「能動可分離性」（agential separability）。[23] 前者的前提是各自分離獨立的個體，而在個體「之間」進行跨域越界；後者的前提是連續變化的差異化纏繞（differentiating entanglement），乃「內—動流變」（intra-active becoming），分（開摺為形式）—合（合摺為行勢）裁剪的不斷分—合（a cutting together-apart）。或更進一步說，前者的「倫理—存有—認識論」可連結到本章前三部份所凸顯的「意象—敘事—溝通性」，而後者則傾向「姿勢—蓄勢—可溝通性」。故

[23]　此概念主要來自巴芮德（Karen Barad）的《在中途遇見宇宙：量子物理學以及物質和意義的纏繞》（*Meeting the Universe Halfway: Quantum Physics and the Entanglement of Matter and Meaning*），尤其是該書的第七章。巴芮德嘗試以「內—動」（intra-action）來取代「互—動」（inter-action），故其「能動可分離性」的概念，乃企圖打破任何徹底分離獨立的「個體」，以及由此分離獨立的「個體」所建立的各種二元對立（例如主體／客體的二元對立）。她強調所有的分合之中都有共在（a cutting together-apart），而所有的差異之中都有纏繞。有關當代哲學的「縐摺理論」，可參見拙著《時尚現代性》第一章「時尚的歷史摺學」，該章詳盡爬梳了班雅明與德勒茲的「縐摺論」。本章此處一方面企圖帶入「摺曲」概念以置換「擴延」概念，一方面也是同時企圖會通德勒茲的「摺曲」、「流變」、「虛隱—實顯」、阿岡本的「意象—姿勢」、「潛能」、「可溝通性」與巴芮德的「能動可分離性」、「內—動流變」等概念，以此來思考《你的臉》之為「默」片之可能與不可能。

本章所念茲在茲的「默」片之默，「默」在「合摺」、「默」在「差異化纏繞」、「默」在「姿勢—蓄勢—可溝通性」，此與「擴延」概念所奠基的「個體」（分門別類）與「互—動」（inter-action）所啟動的跨域越界確有不同。

　　如果這樣的思考過於抽象，那就讓我們以《你的臉》與「蔡明亮的凝視計畫」所展出的巨幅電影劇照—肖像攝影—攝影畫為例，來一探電影—畫作—攝影之間可能的摺曲、纏繞、差異與流變（而非以個體差異區分為前提所展開的分門別類或藝術範疇之間的跨域越界），來思考如何有可能將「擴延」翻轉為「摺曲」，將「空間」翻轉為「時間」，將「分門別類」翻轉為「能動可分離性」。在此我們可以再次回到本章一開頭所引用阿岡本那篇影響深遠的短文〈姿勢筆記〉，該文不僅企圖以「姿勢」取代「意象」，賦予電影最高的影像潛力，更直接以一句怪異卻充滿創造性的話語，來翻轉線性時間的次序與藝術範疇的分門別類。他指出不論是《蒙娜麗莎》（_Mona Lisa_）或《宮女》（_Las Meninas_）等名畫，「並非靜止不動與永恆的形式，而是可被視為一種姿勢的碎片或一部已遺失電影的劇照，唯有如此它們才能重獲其真正的意義」（"Notes on Gesture" 55-56）。[24]

　　這句話語之怪異，首先怪在「線性時間」先後次序的混亂倒置。繪畫遠遠先於電影的發明，十六世紀初義大利文藝復興巨匠達文西（Leonardo da Vinci）的《蒙娜麗莎》或十七世紀中葉西班牙畫家維拉斯奎茲（Diego Velázquez）的《宮女》，萬無可能是「一部已遺失電影的劇照」。其次，

[24] 此處阿岡本顯然是受到德國藝術史家瓦堡（Aby Warburg）的啟發，其曾大膽提出西方藝術史不是「意象」或「圖像」，而是一個巨大電影膠片中的系列劇照，也顯然用到了瓦堡「影像遷徙」（migration of images, Bilderwanderung）的概念，讓不同時代、不同藝術範式的作品可以相互回返。有關阿岡本對沃柏格的討論，可見 _Potentialities_ 第六章。

這句話語之怪異，更怪在超級名畫竟淪為電影的副（複）產品。難道對阿岡本而言，電影的彌賽亞使命乃是要以「後來先到」的回溯方式，重新「激活」繪畫、重新「激活」藝術史嗎？難道一旦跳脫出線性時間的桎梏，過去與未來一樣變得無法封閉，都可「後遺」（après-coup）地被纏繞、被改變、被共構（名畫成為電影劇照）嗎？[25] 難道此「後」（after）非彼「後」（post），非線性的「後電影」（after-cinema）不是線性的「後電影」（post-cinema）嗎？這句怪異的話語所可能啟動的思考，乃是讓「電影之先」的名畫成為「電影之後」的劇照，即便存在於過去的名畫，也會因電影的發明（影像的活現性 animation）而重構其「時空物質動勢」（spacetimemattering）。這句怪異的話語彷彿打破了「繪畫」之為「繪畫」、「電影」之為「電影」的分門別類，打破了「過去」、「現在」、「未來」的線性次序，由此帶出影像自身不斷重複、不斷纏繞、不斷差異微分的「內—動流變」。

那在本章的最後，我們究竟如何有可能從阿岡本這句怪異的話語得到啟發，而找到另一種重新看待《你的臉》之為「默」片的影像潛能呢？《你的臉》既不是已然遺失的電影，而巨幅肖像攝影也不是古典名畫，那什麼會是這兩種影像表現的「摺曲」或「內—動流變」呢？究竟是「蔡明亮的凝視計畫」救贖了《你的臉》，還是《你的臉》激活了「蔡明亮的凝視計畫」呢？本章在此也想依樣畫葫蘆，提出一個怪異卻可能充滿創造性的連結：「活人畫」（tableau vivant）。「活人畫」之「活」不僅在於所謂的「真人」

25　「後遺」原本為精神分析術語，此處僅取用其以時間回溯方式，讓過去已然發生的事物得以重新改變，而混亂了任何線性、先後、因果的關係。

演出（但卻不許講話不許動），更在於其不斷重複、不斷摺曲、不斷纏繞的「內—動流變」。「活人畫」最早用來指稱歐洲中世紀由行會組織發起的節慶表演車遊行（十分類似當代的花車遊行），行會成員／演員們穿著戲服，在露天表演車上保持緘默與特定靜止動作，以演繹聖經知名場景（如聖嬰降臨等）（Bevington 235）。十九世紀「活人畫」則轉移至歐洲上流社會的家庭生活場景，多由女性以靜止姿態來模仿名畫或名雕塑（Hovet 93），企圖以此裝扮遊戲讓「畫作甦醒」、「雕像復活」以自娛娛人，後更盛行於劇場舞台，成為大眾娛樂的一環，而十九世紀的歐美文學亦對「活人畫」的家居或劇場場景，多所描繪。

在電影發明後，「活人畫」轉而成為指稱某種特定具有強烈繪畫效果或指涉具有明顯舞台風格但畫面動作靜止的鏡頭（亦稱為「畫作—鏡頭」plan-tableau）。當今多位重要電影導演皆以「活人畫」鏡頭聞名於世，如英國導演格林納威（Peter Greenaway）在《廚師、大盜、他的太太和她的情人》(*The Cook, the Thief, His Wife & Her Lover* 1989)、《夜巡林布蘭》（*Nightwatching* 2007）等片中，直接以「活人畫」的方式再現歐洲古典名畫；或法國導演高達（Jean-Luc Godard）在《激情》（*Passion* 1982）、英國導演賈曼（Derek Jarman）在《卡拉瓦喬》(*Caravaggio* 1986)皆以「後設」手法再現「活人畫」；或美國導演魏斯・安得森（Wes Anderson）、瑞典導演洛伊・安德森（Roy Andersson）等亦皆以「活人畫」作為其電影美學風格的重要標記。莫怪乎有電影評論者不僅將「活人畫」鏡頭美學上溯至早期俄國導演帕拉贊諾夫（Sergei Parajanov），更直接視電影發軔之初盧米埃兄弟（Auguste and Louis Lumière）的多部單鏡「實況電影」（actuality film）本身即為一種「活人畫」鏡頭（Goodman, "The Power of the Tableau Shot"），亦即電影

乃是第一種能讓固定不動的靜止圖像「活現」的藝術，有如讓原本應該靜止不動的圖像畫面，開始甦醒、復活、恢復生機而成為「動畫」（moving pictures）。

因而「活人畫」不是劇場、不是文學、不是繪畫、不是電影，但「活人畫」也就是劇場、就是文學、就是繪畫、就是電影。而其最新的「摺曲」或「內—動流變」，乃是當前全球新冠疫情時代在網路上瘋傳的各種「活人畫」：真人模仿扮演各種名畫中的人物，從穿著打扮到背景道具無不自日常生活信手拈來，再以手機拍照上傳，以數位影像的形式在網路流通。但「活人畫」為何可以促使我們在本章的最後，再次思考《你的臉》作為「默」片之可能與不可能呢？當我們穿越華山光點迴廊與外側的巨幅肖像繪畫與裝置後進入電影院，銀幕上的臉部特寫長鏡頭，彷彿是以一種既怪異又神奇的魔法，將電影院外的「靜照」（電影劇照—肖像攝影—攝影畫）重新激活為「動畫」，即使銀幕上「動畫」中的素人被要求坐著不動，但眼睛在動、呼吸在動、肌肉微表情在動，而更為關鍵的乃是長鏡頭作為強度時間（而非同質化的量度時間）在動。[26]

在此我們也可以嘗試以一個怪異卻可能充滿創造性的參照組來進一步說明：「帶珍珠耳環的少女」與「帶珍珠項鍊的婦人」。眾所皆知「帶珍

26　此讓「靜照」變「動畫」的論述方式，亦可見於阿岡本在〈寧芙〉（"Nymphs"）一文中對美國當代藝術家維奧拉（Bill Viola）《受難》（Passions）的探討，指出其超慢鏡頭的錄像藝術，彷彿讓美術館中的大師名畫活了過來。而若回到蔡明亮的創作脈絡，2012 年的《化生》乃是以台灣畫家陳澄波在 228 事件中遭槍殺的遺照出發，由李康生扮演陳澄波，亦可被視為一種將遺體「靜照」轉變為影像裝置的創作，詳細分析可參見孫松榮，《入鏡｜出境》41-42。

珠耳環的少女」（*Meisje met de parel* 1665）乃十七世紀荷蘭畫家維梅爾（Johannes Vermeer）的名畫，此油畫乃是比傳統肖像畫更肖像畫的「臉部特寫」（Tronie，荷蘭文的「臉」），在當代也被寫成同名小說（1999）並改拍為同名電影（2003）。但我們此處將其引為參照的重點，絕非學舌阿岡本而將此被譽為「北方的蒙娜麗莎」畫作，再次當成「一部已遺失電影的劇照」，亦絕非企圖由此闡釋蔡明亮的影像創作有任何「活人畫」的美學風格。[27] 而是希冀以此著名油畫的「臉部特寫」，來召喚《你的臉》中另一個亦充滿油畫效果、亦戴珍珠飾品的「臉部特寫」：滿頭白色短髮的婦人，擦著深色口紅，穿著暗紅上衣，靜靜不動地坐在攝影機前，而其最引入注目的乃是頸項處慎重地戴著一圈珍珠項鍊。陳莘在《影像即是臉》中對此令人印象至為深刻的電影畫面，有極為細膩專注的描繪：

> 當燈光打在一團肉上，這團肉浮著一層油光，影像表面有油畫的光澤，厚厚的凡尼斯浮在表層，隔斷了與空氣的接觸，油層下有斑、紋、痣、痕等豐富皮肉的肌理。白色髮絲是皂化蠟刮出的痕跡，筆尖點出的一顆顆乳狀亮點，在脖子圍成一圈珍珠鍊子。（331）

這段描繪完全採用油畫術語，彷彿這張《你的臉》的電影臉部特寫，就是

27　在當前的蔡明亮研究中，有不少著眼於其電影對藝術作品的挪用。例如，林涵文指出《臉》中卡斯塔在黑暗中點亮打火機的光源設計，乃是和法國巴洛克時期畫家拉圖爾（Georges de La Tour）所繪製《懺悔的瑪德琳》（*The Penitent Magdalen*）的燭光光源有異曲同工之妙。而孫松榮在〈蔡明亮的《臉》〉、〈「複訪電影」的幽靈效應〉與 Ágnes Pethő 在 "The Image, Alone: Photography, Painting and the Tableau Aesthetic in Post-Cinema" 中，亦曾以「畫作－鏡頭」來探討《臉》的長鏡頭段落。

一幅栩栩如生的油畫畫作。而與這段描繪同時出現的，乃是該書頁 333 上同樣素人—真人縮小版的「肖像攝影」（張鍾元攝影，2018），而同樣的描繪彷彿也一體適用於「蔡明亮的凝視計畫」的電影劇照—肖像攝影—攝影畫。

　　那《你的臉》中「帶珍珠項鍊的婦人」究竟可以有何不同？什麼可以是電影—繪畫—攝影的「內—動流變」呢？或怎樣的「能動可分離性」不斷生產出電影、繪畫與攝影的分—合運動呢？《你的臉》中「帶珍珠項鍊的婦人」之為「活人畫」的可能思考，不是因為戴珍珠項鍊的婦人在扮演、在模仿任何名畫，而是因為婦人在電影院外的「靜照」（電影劇照—肖像攝影—攝影畫），彷彿讓電影院內銀幕上的「臉部特寫」成為「活人畫」，一切靜默無語，彷彿靜止不動，但卻有著眼皮、眼珠子、下嘴唇無意識的極細微掀動，既有寫入影像之中的時間凌遲與受弱臣服，亦有影像的雙重裸命纏繞其間。

　　本章結尾引入「活人畫」的重新概念化以再次思考《你的臉》之為「默」片的可能與不可能，並不涉及任何電影對劇場的模仿、劇場對油畫的模仿或油畫對攝影照片的模仿，亦不涉及任何電影美學風格的指涉或歸類。若阿岡本的那句怪異卻充滿創造性的話語，直指《蒙娜麗莎》與《宮女》等名畫，「可被視為一種姿勢的碎片或一部已遺失電影的劇照」，帶出的乃是一種徹底反線性時間、反藝術範疇分門別類的思考方式，那我們或許也可暫時跳出電影—攝影—繪畫的孰先孰後、孰優孰劣，或是《你的臉》是否有將電影之為「動畫」退化到攝影之為「靜照」之嫌，而是去聲稱《你的臉》之為「活人畫」的概念思考，乃是出現在「蔡明亮的凝視計畫」裝置藝術展之「後」而非之「前」。原本的線性前後，乃是先有電影，再有

劇照，電影在前，劇照在後。而「活人畫」帶來的非線性，則是先有華山
光點電影館外的巨幅電影劇照—肖像攝影—攝影畫，再有華山光點電影館
內放映的《你的臉》，而後者的臉部微運動，乃是「激活」前者的靜止不動，
讓其得以在銀幕上甦醒、復活、恢復生機。或許這才是《你的臉》與「蔡
明亮的凝視計畫」之「間」可能的「內—動流變」，在「行勢」而非「形式」
的力量場域之中所不斷啟動的「合摺、開摺、再合摺」，也或許這亦是《你
的臉》作為「默」片影像潛能的再次彰顯，不在自身，而在永遠無法預期
的關係變化之中被「激活」。

附錄一

電影的臉：觸動與特寫

電影的臉

附錄一

觸動與特寫

一張專注拍攝出的臉，即使遠距，也總是特寫。特寫總是展示臉部，
一種面相。

歐蒙，〈臉部特寫〉
Jacques Aumont, "The Face in Close-up"

我將臉視為表象的譬喻，表象中的表象，譬喻中的譬喻，如果你願意，
也可說臉是祕密本身的元表現，一種顯現的原始行動。因為臉本身是
一種偶發，位於靈魂假面與靈魂之窗交接的魔幻十字路口，乃善加維
護的公共祕密之一，為日常生活所必需。

陶西格，《破相》
Michael Taussig, *Defacement*

特寫喚起迷魅、愛戀、恐懼、共感、痛苦、焦躁。它成為明星的載具，
情動與激情的特許容器，電影作為普世語言的地位保證，電影論述中
最可被辨識的單元之一，若非唯一，但卻也同時超級難以定義。

董邁安，〈特寫：電影中的尺度與細節〉
Mary Ann Doane, "The Close-Up: Scale and Detail in the Cinema"

　　嘉寶的臉，范倫鐵諾的臉，卓別林的臉或是赫本的臉，究竟有何異同
之處？
　　巴特（Roland Barthes）在其著名短文〈嘉寶的臉〉（"The Face of Gar-

bo"）中，侃侃而談電影銀幕上明星臉的異同：范倫鐵諾（Rudolph Valen-
tino）的臉會叫人迷戀到想自殺，嘉寶（Greta Garbo）的臉也同樣神祕蠱
惑；卓別林（Charlie Chaplin）的臉白得像麵粉，而嘉寶的臉則白得像石膏，
前者如圖騰而後者如神祇。但巴特全文的重點卻不在比較男明星與女明星
的臉，而在區辨女明星彼此之間臉的差異，而此差異就座落在嘉寶與赫本
（Audrey Hepburn）的對立之上：嘉寶的臉是概念，赫本的臉是實質；嘉寶
的臉是理型，赫本的臉是事件；嘉寶的臉是原型，赫本的臉是凡人；嘉寶
的臉叫人敬畏，赫本的臉叫人迷戀。簡而言之，嘉寶的臉來自天堂，是女
神的臉；赫本的臉來自人間，是女孩的臉，女神的臉是「形而上」的臉，
而女孩的臉是「形而下」的臉。

　　在這一連串的對比之中，巴特所意欲凸顯的乃是嘉寶「絕美」的臉，
美到有如柏拉圖的理型，不食人間煙火、超越俗世凡塵。首先，這種美當
然必須是白色的，此處強調的純白，不僅只是黃金比例下希臘雕像般的石
膏白（數學與幾何的完美結合），更是西方啟蒙精神（en-lightenment）中
結合光與絕對形式的「白色神話」（white mythology）（更可延伸為種族優越、
殖民擴張主義）。而此同時，這種絕美的臉推到極端也必須是「去性別化」、
「去性慾化」的臉。相傳美國大導演葛理菲斯（D. W. Griffith）之所以發明
特寫鏡頭，正是因為意欲捕捉電影中女明星美麗的臉部細節。而當代法國
導演高達（Jean-Luc Godard）也曾經半認真半揶揄地指出，美麗女星的臉是
最美麗的景觀、最具促銷力的商品。[1] 然而在巴特筆下，嘉寶的臉卻美到「超

[1]　Jean-Luc Godard, "Defense and Illustration of Classical Cinema," *Godard on Godard* (New York:
The Viking Press, 1968), 28, qtd. in Mulvey, *Fetishism* 40.

越」了性別與性慾，嘉寶的臉成為美的絕對形式與概念，不再有男女之別。

　　因此嘉寶的臉作為「形而上的臉」而言，指的是抽象、昇華以及超越，和傳統精神分析與性別研究中慣常談論的「上面的臉」／「下面的臉」有所不同。[2] 雖然〈嘉寶的臉〉一文中談論到的嘉寶，乃是針對扮裝電影《瑞典女王》（Queen Christina 1933）所做的討論（嘉寶在片中變男變女，分飾女子與年輕騎士的角色），但此性別扮演的部份卻在巴特的詮釋中遭到徹底的排除，原本傳統單一女人身體的下面與上面（面即是臉），在此則被成功置換成兩個女人之間（嘉寶與赫本兩位女明星之間）形而上與形而下的差異，概念／實質、理型／事件、超越（transcendence）／內存（immanence）的臉之本質差異，而與性別意識形態較為無涉。但巴特〈嘉寶的臉〉一文真正有趣的地方，卻不周旋在任何種族或性別意識形態批判，〈嘉寶的臉〉真正啟人疑竇之處，在於我們無法確定巴特談論的臉究竟是《瑞典女王》電影中嘉寶的臉，還是該電影劇照中嘉寶的臉？而劇照的臉部特寫（攝影的臉）與電影的臉部特寫（電影的臉）又有何差異之處？

2　佛洛依德曾就人類由四足爬行到雙腳站立的身體進化史，做出精闢的文化精神分析，此以視覺優勢取代嗅覺主導的站立姿態，乃同時是以「臉面」取代了「生殖器」（Freud, The Origins of Psycho-Analysis 229-35）。此「上面的臉」如何置換「下面的臉」更在後續精神分析的相關討論中呈現出清楚的性別製碼：女人「上面的臉」成為父權文化中「性戀物」（sexual fetishism）與「商品拜物」（commodity fetishism）的對象（電影中女明星的臉正是此二者的絕佳結合），以壓抑掩蓋「下面的臉」潛在之閹割威脅。而蛇髮女妖（Medusa）之所以猙獰恐怖，正是將此閹割威脅上移表面化，成為父權文化中「憎女」的潛意識恐懼與投射：蛇髮女妖把應該壓抑在下面的女性生殖器官移轉成上面的臉面，她所帶來的恐懼正是解壓抑、反昇華的結果。

首先，若將〈嘉寶的臉〉放回巴特談論電影的論述脈絡中觀察，我們很有理由相信巴特此處所深入分析的極有可能較偏攝影的臉而非電影的臉。以巴特的另外兩篇相關文章為例，在〈雅顧演員〉（"The Harcourt Actor"）一文中巴特談到巴黎雅顧攝影工作室（Studio Harcourt Paris）一系列的演員黑白攝影照片，其所運用的獨特打光與攝影技巧，以古典再現機制的符碼讓照片中的演員充滿神性，徹底超越了身體的物質性與年齡限制，「雅顧演員是神，他無所作為，他在靜止狀態中被攝入」（19），一切注目的焦點都「被化約為一張滌盡所有動作的臉」（20）。換言之，此處的神性與知性，正在於靜止不動所代表的永恆與超越，而非時間流變中身體的成住壞空。嘉寶「石膏像般」的臉似乎跟雅顧演員「大理石般」的臉一樣，都是由人性昇華為神性的理想—理型化，都偏屬靜態攝影美學中「滌盡所有動作」的臉。

　　而在〈第三義〉（"The Third Meaning"）一文中，巴特更指出電影作為一種攝影之重要性，超過電影作為一種「動畫」（the motion picture）與蒙太奇剪接之重要性。巴特開宗明義將電影的意義分成三種層次：訊息層次的溝通，語言象徵層次的表義（「顯義」，the obvious meaning）與非語言層次的指稱（「鈍義」，the obtuse meaning，亦有譯為「敞性」、「敞義」、「隱義」）。巴特以艾森斯坦（Sergei Eisenstein）的《恐怖的伊凡》（Ivan the Terrible）與《波坦金戰艦》（Battleship Potemkin）等片之劇照為分析對象，談論照片中的化妝衣飾髮型，像沙皇廷臣的臉、伊凡的山羊鬍子或農婦的髮髻，如何有如「一種腔調，一種浮現的形式本身，一種標示出訊息與表義重重堆疊的摺子（甚或縐摺）」（62），展現出某種既持久又消退、既光顯又易逝的「減弱意義」，大於敘事中單純、筆直的垂線，成為比直角大

的鈍角，而開向無窮無盡的語機活動。此乃真正「膠片性」（the filmic）之所在，始於語言與後設語言所止之處，「在膠片中那無法被描繪的、無法被再現的再現」（64）。對巴特而言，只有靜止狀態的劇照，亦即在時間流變與運動延續中所截取的片斷，才能提供影像的「內在運動」而非影像的「外在運動」，展現出「膠片性」的特質。換言之，影像並不在電影作為「動畫」的影像運動中，而在電影作為「靜照」的「畫格」（photogramme）之中，在鏡頭作為「片斷的重音化」（the accentuation of the fragment）、在觀影過程作為「排列置換中的開摺」（permutational unfolding）之中。

由此觀之，巴特對「膠片性」之堅持，乃為一種雙重的「動靜之間」。原本在傳統電影研究中，（臉部）特寫就常被當成截斷「敘事之流」的靜止影像，以「景觀」取代了「動作」（Mulvey, *Fetishism* 41）。而在巴特的筆下，這「電影的臉」更進一步被「電影劇照化」，以便能細緻讀出劇照、單一景框或畫格的「內在縐摺」、影像的「鈍義」，亦即在更形固置不動的攝影照片之上，展開不斷變動的開摺運動。然而〈第三義〉一文雖然和〈雅顧演員〉一樣，都是支持我們推斷〈嘉寶的臉〉乃較偏「劇照的臉」而非「電影的臉」之有效文本，但〈第三義〉所提出之「鈍義」，卻也同時反向打開了我們對〈嘉寶的臉〉之閱讀可能：此處所謂的「鈍義」，雖是「顯義」的減弱，卻是情感的增強，而此影像的「鈍義」更在巴特日後談論攝影的專書《明室》（*Camera Lucida*）中有更為細緻的理論發展，而成為具有情感強度的「刺點」（punctum）。換言之，對巴特而言，明顯意義的減弱，往往正是情感觸動或「情動力」（affect）的增強，表義系統的「鈍義」可轉而成為情動強度的「刺點」。[3]

然〈嘉寶的臉〉真正最有趣動人的地方，不在形而上／形而下、神／

人、概念／實質、理型／事件等二元對立系統所建構出其超越、永恆、靜止、不動的臉，而在於〈嘉寶的臉〉作為一種「書寫文本」（a writerly text），如何得以隨時變動開放出另一張〈嘉寶的臉〉之可能，一種多重繁複的「動靜之間」。即便回到巴特的文字中，嘉寶的臉固然可與赫本的臉二元對立，但也同時弔詭地指出嘉寶的臉中也有赫本的臉。巴特在將嘉寶的臉與赫本的臉在「共時軸」當成兩個極端對立的同時，卻又將嘉寶的臉在「歷時軸」當成過渡到赫本的臉之「過程」，讓「形而上的臉」與「形而下的臉」不再只是靜止空間的上下區隔，而同時也是流變時間的先後轉變：嘉寶的臉成為「本質美」過渡到「存在美」的過程；嘉寶的臉不再是單純「本質美」的代表，而成為曖昧擺盪在「本質美」與「存在美」之間的「間臉」（face-in-between），一個由空「間」過渡到時「間」的「間臉」。

而有趣之處更在於巴特對此可能出現的「間臉」之描繪：「在這神祇化的臉上，有某種比面具更敏銳的東西在隱約浮現：在鼻孔的曲線與眉毛的弧度之間，有一種主動意願所展現的人類關連，一種稀有、個體的功能，讓臉部的兩個區域相互關連」（"The Face of Garbo" 83）。本文嘗試用「間臉」的概念來貼近巴特此處的描繪，「間臉」彷彿不僅只是由空間上下區隔過渡到時間先後轉變的「間臉」（在「本質美」與「存在美」之間，在空間與時間之間），更同時是在臉部的五官之間，展現時間變化中動態表情的「間臉」（在「鼻孔的曲線」與「眉毛的弧度」之間，也在「劇照的臉」

3　但若由此「刺點」的角度觀之，即使是攝影的「靜照」也有其情感觸「動」的強度。此處之「動」不僅指向劇照作為攝影「靜」照的內在縐摺，如何經由觀影而不斷被動態展開（unfold），也同時指向觀者與劇照作為攝影「靜」照之間的可能「動情配置」（affective assemblage），如何被觸動、被感動、被牽動。

與「電影的臉」之間），於是原本有如「石膏像」、有如「面具」般嘉寶的臉，此時卻有了某種「和諧」與「抒情」。此時「間臉」所強調的可以不再是幾何學的完美線條或比例，而是蘊含動量的曲線與弧度，不再是上／下垂直的靜止空間對應，而是隨時間起伏變換交替的生動表情，「一種形態功能的無盡複雜性」（84）。此處所嘗試的「間臉」詮釋面向，之所以能打破我們最初對〈嘉寶的臉〉作為雙重「靜照」的憂慮，或許正在於「間臉」讓嘉寶的臉成為「過程中的轉變」而帶入了時間性、成為「連結」而帶入了關係性（動態的排列置換與相互配置），而嘉寶有了「表情」的「間臉」也同時帶入了情感強度。換言之，「間臉」讓嘉寶的臉由靜止完美的超越形式，墜入內存現象界的流變，由影像戀物固置的「攝影」，回歸到時間運動影像的「電影」。如此作為思考影像的「間臉」，是否能讓電影的臉動起來，既是時間的流動，也是表情的生動，更是情感的情生意動（e-motion, the motion of emotion）呢？

　　本文由〈嘉寶的臉〉出發的一連串提問，乃是企圖重新思考電影作為「臉部特寫」的可能。此處的「臉部特寫」之所以放入括弧，意在凸顯其「溢出」日常用語的部份。一般界定下的臉部特寫，乃是以近距離拍攝的人物臉部影像，其明確指出的重點有二：一是攝影機與被攝人物的空間距離（近），二是被攝人物的身體部位（臉）。但此處放入括弧的「臉部特寫」，則是企圖鬆動此雖明確卻狹隘的界定方式。若如德勒茲（Gilles Deleuze）在《電影 I：運動—影像》中所言，「情動（情感）—影像（the affection-image）[4] 是特寫，特寫是臉」（*Cinema 1* 87），「沒有臉部特寫，特寫就是臉」（99）；或如歐蒙（Jacques Aumont）在〈臉部特寫〉（"The Face in Close-up"）一文中所強調，「臉」與「特寫」可以相互轉化、相互替代，

臉即特寫，特寫即臉，都是創造一個敏感可讀的表面（134），那本文不僅將嘗試探討特寫、臉與情動—影像之間的可能連結與轉換，更是以「溢出」傳統臉部特寫的界定方式來提出下列的思考面向：如果「臉」可以指向一種情感的強度，那山可以有臉、路可以有臉、窗簾與茶几可以有臉嗎？如果「特寫」指向一種對時間的敏感度，或是一種身體「面向性」（face to）的專注與關懷，那一定非得限制在近距離嗎？如果「臉部特寫」可以不是臉部也不是近距離，那「臉部特寫」所要凸顯的或是電影影像的時間性—情感性—面向性—關（觀）連性（因觀看而關連），亦即電影影像所能產生的「觸動」（the touch）。如果電影的臉是變換萬千的「間臉」，是五官表情之間的觸動，也是影像與觀影之間的觸動，那或許只有由此時間性—情感性—面向性—觀連性的「觸動」重新出發，才有可能讓電影的臉真正動起來，讓「靜照」變成「動畫」，讓所有電影的「表面」（sur-face）（表在面上的動態）都成為可能的「間臉」，讓所有可能的「間臉」都成為拆解人本中心、打破封閉主體而開向外部的「界面」（inter-face）。

　　此處我們可以先行回顧上個世紀電影理論在歷史發展中的「語言轉向」，以便凸顯為何我們要在二十一世紀初的當下此刻談論「電影的臉」，以及這種談論方式可能帶來的理論發展潛力為何。在艾森斯坦的蒙太奇

4　affection-image 作為德勒茲的理論概念開展，乃是循非人稱的「情動」而行，並無任何個人內在心理情感狀態的指涉。然在德勒茲的《電影 I》中，並未嚴格區分「情動」（affect）與「情感」（affection）的用詞，兩者幾可互通——「沒有臉的特寫，臉本身就是特寫，特寫本身就是臉，兩者都是情動，情感—影像」（"There is no close-up of the face, the face is in itself close-up, the close-up is by itself face and both are affect, affection-image"）（*Cinema 1* 88）——故本書統一將 affection-image 翻譯為「情動（情感）—影像」，以同時呼應 affection 作為「情感」的用詞與 affect 作為「情動」的理論概念操作。

理論中，電影的影像被視為表意文字，其意義的組構在於電影的剪接技術，而非單一鏡頭中演員臉部豐富的表情。以最著名的「庫勒雪夫效果」（Kuleshov effect）為例，同一鏡頭的單一臉部表情，當平行剪接上不同的畫面時（湯碗或棺木中的小孩或美女），會產生迥異的情感效果（飢餓或哀傷或慾望），雖然艾森斯坦對此乃十分不以為然。[5] 而後俄國形式主義更強調符號的常規，以瑞士語言學家索緒爾（Ferdenand de Saussure）的符號語言學為圭臬，視電影為片語、句子組成的語言形式系統，以便徹底讓電影脫離作為「寫實傳統」中自然現象的記錄或對現實世界的指涉。而在六〇年代風起雲湧的電影符號學，則更是將索緒爾的結構語言學推至另一個高峰，視電影為表達或陳述的語言活動，更進一步結合拉岡（Jacques Lacan）的精神分析主體理論（拉岡本身即是在索緒爾的影響之下重返佛洛依德，而宣稱潛意識的結構如同語言的結構），讓電影不僅是「電影語言」更是「想像的意符」。[6] 而在此「語言轉向」的脈絡之中，電影的臉只是表「義」（巴特的「顯義」而非「鈍義」）的符號，或成為觀視偷窺理論中的「戀物」（fetish），或成為視覺認識論下的創傷（「致命女人」神祕無法參透的臉）（Constable; Doane, "Veiling Over Desire"; Mulvey, *Fetishism*），或成為否認主體空無的「象徵秩序」（Žižek, *Did Somebody Say Totalitarianism?*

5　艾森斯坦視庫勒雪夫的想法陳舊過時，他強調蒙太奇不是讓連續鏡頭如磚塊堆疊般來構成想法或理型，蒙太奇的威力在於讓兩個相互獨立的鏡頭產生強力撞擊，如中國象形字的「口＋犬＝吠」、「口＋鳥＝鳴」、「刃＋心＝忍」等，可參見 *The Eisenstein Reader* 95-96.

6　此處借用電影符號學大師梅茲（Christian Metz）的兩本書名：1974 年的《電影語言：電影符號學》（*Film Language: A Semiotics of the Cinema*）與 1982 年的《想像的意符：精神分析與電影》（*The Imaginary Signifier: Psychoanalysis and the Cinema*）。

182-88）。臉之為臉的表「情」、臉之為臉的物質流變、或臉之為臉的「觸動」（臉的時間性—情感性—面向性—觀連性）皆一概存而不論。

　　因此如何把「觸動」的臉放回當前的電影研究之中，不僅僅只是對「語言轉向」的消極反動，更是積極開展電影美學「體感」（the haptic）空間、「觸感」（the tactile）表面和電影倫理學「面對面」（face to face）之新契機。而本文所欲嘗試的，正是回到「語言轉向」之前的電影論述，從巴拉茲（Béla Balázs）、班雅明（Walter Benjamin）、克拉考爾（Siegfried Kracauer）與艾普斯坦（Jean Epstein）四位早期電影論述者重新出發，以當代的理論觀點重新閱讀他們一九二〇、三〇、四〇年代發表的電影書寫。本文之所以選擇早期電影理論重新出發，不僅只是因為那時的默片仍是「臉部特寫的黃金時代」，那時的電影有較少的敘事、較鬆散的意義組構、較弱的封閉主體中心，即便後來也進入了有聲電影的年代；而那時之前的「奪目電影」（cinema of attraction）熱鬧神奇有如馬戲團與雜耍表演，讓人目不轉睛、目不暇給，雖已式微，但其重「奇觀」（the spectacle）輕「敘事」的魅力卻依舊不斷轉進。[7] 而更重要的是，這四位早期電影的論述者，不約而同都被電影所展現獨特魅力的「臉部特寫」所蠱惑，不約而同讓「臉部特寫」以非人本中心、去封閉主體的方式成為他們思考電影影像的核心，也因此奠基了電影史中最早期卻也是至今最重要的「臉部特寫」理論。他們所關注

7　此為電影學者甘寧（Tom Gunning）之用語，或譯為「吸引力電影」、「炫奇電影」。「奪目電影」（多界定在 1906 年之前的電影）乃指早期電影的生產技術無法發展完整的情節敘事，而是以新奇奪目的短暫「奇觀」影像，喚起立即的興奮、快感或驚嚇，讓觀眾一下子目眩神迷，一下子目瞪口呆。

的臉，不只是「表面」的臉（以「臉」的「外在性」打破「深度形上學」與「存有形上學」的真理與意義預設），更是「觸動」的臉（時間與情感強度的動力，觀影體現的情生意動），千變萬化、捉摸不定。在他們的筆下，正是「觸動」所牽帶出的時間性—情感性—面向性—關連性，讓電影的臉成為「事件」而非「再現」，成為動態的「流變」（becoming）而非靜態的「存有」（being）。

一‧巴拉茲：間臉即界面

匈牙利電影理論家巴拉茲最早從 1924 年的電影著作《可見之人》（*Visible Man*）中，就已展現對（默片）電影臉部特寫的獨特關注。[8] 作為德國社會學大師齊美爾（Georg Simmel）與法國時間哲學家柏格森（Henri Bergson）之門生，巴拉茲認為電影讓我們從真實世界的慣有感知中加以疏離，以便開啟嶄新神奇的視覺經驗，尤其是電影特寫的「顯微」功能，化不可見之微物為可見，如在草葉中悄然移動的瓢蟲，成就了一種巧妙精緻的微型詩學。此「顯微」的神奇魔力，不僅將萬事萬物特寫放大，更是

8　Balázs 在匈牙利文的發音，中文音譯名應較偏向「波拉希」，此處所採用的中文音譯名「巴拉茲」則較屬英文發音，但相對而言卻更為通行。巴拉茲的主要著作有三，分別為 1924 年的《可見之人》、1930 年的《電影精神》（*The Spirit of Film*）與 1949 年的《電影理論》（*Theory of the Film*），而前二者與後者有甚多重複之處。最初 2005 年期刊版〈電影的臉〉的引文以《電影理論》為主，而後在 2010 年出版的 *Béla Balázs: Early Film Theory* 則成功翻譯了《可見之人》與《電影精神》，也清楚以註腳標示出此早期著作與《電影理論》重複之處的對應頁碼。此次修訂版〈電影的臉：觸動與特寫〉增加巴拉茲「早期」理論的部份，主要以 *Béla Balázs: Early Film Theory* 為出處。

賦予萬事萬物獨特生動的面貌，為我們展現了生命力量的蠢動，事物隱而不見的內在靈魂。巴拉茲之所以被喻為「臉部特寫的桂冠詩人」，正在於他的電影論述與創作實踐，特別凸顯「事物的面相」（the physiognomy of things），大自然的一草一木、城市、人物、商品甚至機器，都有面相，都有表情。巴拉茲的電影詩學，正是世界「臉化」（visagification）的呈現：電影就像一張變幻萬千的臉，臉中又有大大小小、深深淺淺、各形各狀的臉不斷打開，而觀看電影有若觀看世界各種生動活潑的面相。

巴拉茲對（默片）電影臉部特寫最著名的表述，莫過於「微面相學的無聲獨白」（the silent soliloquy of microphysiognomy）一語。此表述中第一個吸引我們注意的，當然是「面相學」一詞的援引。Physiognomy 一詞的希臘字源，分別為 phusis（appearance，表象）與 gnōmōn（interpreter，詮釋者），亦即由外部顏面的五官長相，推斷闡釋人的性格與命運。西方早在希臘時代就已有面相學的相關論述，亞里斯多德的《動物誌》中有專門談論面相的章節，在羅馬帝國時代就已出現專業面相師，以占星學結合面相學分析，根據額頭上的金星、木星、火星線條來算命（McNeill，《臉》182-86）。而這門古老的相術在長期銷聲匿跡之後，卻在十九世紀有了「科學化」的轉型，結合當時蓬勃發展的行為科學、統計學與人體測量學，再配上新興的攝影技術，啟動了面相分析的刑事犯罪檔案熱潮。[9] 而在面相學科學研究日趨式微之時，電影的發明卻再度讓面相學敗部復活，正如俄國電影導演與理論家艾森斯坦所言，電影特寫重新發現了「臉部的無聲語言獨白」（*Film*

9　十九世紀「顱相學」（phrenology）的研究熱潮亦有類似的發展背景，不僅認為罪犯的形貌（面相與顱相）可在大量攝影檔案的分析研究中，加以歸納出各種典型，更往往假科學之名，強化對族群與階級的刻板印象與歧視。

Form 127），此與巴拉茲的「微面相學的無聲獨白」有異曲同工、相互呼應之妙。而巴拉茲「微面相」更形重要的界定，乃來自於電影的影像「運動」：「面相」不是單純耳眉眼鼻唇的「五官長相」（features），也不單純只是「解剖構造形式」，而是「五官長相的演出」（the play of features），生動將「解剖構造形式」翻轉為人性的情感表達（*Béla Balázs* 30）。換言之，「微面相」乃動態的「面相表達」，而非靜態空間配置的五官。以「微」作為運動與變化的「微面相」乃成功將身體在空間中的「延展運動」（movement of extension）成功轉化為臉部的「表達運動」（movement of expression）。

　　而此表述中第二個吸引我們注意的，當然是「獨白」的戲劇用語。巴拉茲雖借用劇場語言，卻也同時清楚表達出戲劇與電影作為不同藝術形式的差異。劇場擁有空間的整體性，但卻受限於固定的觀看位置與固定的視角。劇場觀眾無法全神貫注在演員的臉部表情，一方面是因為離得太遠而看不清楚，另一方面也是因為演員的台詞話語太多而備受干擾。反觀（默片）電影則可以讓我們完完全全專注在演員—角色的面相細節。而電影的神通廣大，不僅在於可以用蒙太奇的剪接手法，隨時改變動作的距離與角度，更可以徹底拉近觀眾與場景之間的距離，創造一種兼具「心靈」與「感知」的貼近狀態，一種幾近被臉部特寫淹沒滅頂的貼近狀態。而電影中的演員—角色不論是獨自一人或身處人群之中，都可以用臉部表情做獨白，以呈顯「心靈的孤寂」。巴拉茲曾極度讚許默片乃是將「可聽的話語」（audible speech）成功轉化為「可見的話語」（visible speech）（亦即話語成為立即可見的臉部表情）（*Béla Balázs* 25），故默片臉部的「無聲獨白」是說給眼睛聽的話，不是說給耳朵聽的話，因而更具抒情效果與情感強度。

巴拉茲相信用嘴說話會撒謊，但用臉說話不會撒謊，因為臉是靈魂之窗，臉的獨白讓我們能瞥見「靈魂的底處」（*Theory of the Film* 63），臉的獨白比語言更有表情、更大膽、更坦白，更偏向本能與潛意識。而有聲電影的出現，則是打破沉默，讓「微面相學的無聲獨白」每下愈況，讓故事的敘事結構逐漸凌駕於影像生動豐富的面相變化之上。

雖然巴拉茲是倡議「微面相學的無聲獨白」的第一人，也開啟了日後有關電影臉部特寫的相關論述，但傳統對巴拉茲的閱讀，仍大部分圍限於德國浪漫主義、理型主義美學與萬物有靈論（animism）的詮釋框架，未能真正讀出巴拉茲在今日可能提供的理論潛力。批評家科何（Gertrud Koch）就曾依循此傳統，清楚指出巴拉茲電影論述中揮之不去的「擬人化詩學」（anthropomorphic poetics）（168），電影中萬事萬物皆有臉面，彷彿是人用自己的形象創造上帝、將自己的形象投射到世界之上，而電影特寫便是此詩學中最強而有力的「視覺擬人化」。而同時在巴拉茲文本中一再出現的「靈魂」，更是當前企圖重新詮釋巴拉茲最棘手之所在。若循臉即靈魂之窗的哲學傳統，那巴拉茲的電影論述所強調與凸顯的，將是臉的「內在性」與「精神性」，而非我們在此所欲開展之臉的「外在性」與「物質性」。因此如何將「內在性」翻轉成「外在性」，如何由「擬人」到「去擬人」，由封閉主體的「人本中心」到「去人本中心」，如何在精神性中讀出物質性，如何將「靈魂」的不可見與現代性經驗中同樣可感不可見的時間性與情感性做疏通，便是我們此刻重新閱讀巴拉茲的重點之所在。如果可見的臉將不可見的靈魂由內翻轉到外，那此處臉的視覺認識論便可以出現兩種不同的想像方式，一種是臉「之後」，可見「之後」的不可見；另一種則是臉「之間」，可見「之間」的不可見。前者凸顯的是靜態的空

間層次（前與後，或上與下），後者凸顯的是「關連」（relating to）與時「間」變化（一如巴特在嘉寶臉上看見「鼻孔的曲線」與「眉毛的弧度」之間的「間臉」，發未發或一觸即發的表情一樣）。而本文在此對巴拉茲的重讀，便是企圖將詮釋的重點由臉「之後」移轉到臉「之間」。

　　首先，讓我們看看巴拉茲筆下在同一張臉上所呈現的「間臉」。巴拉茲盛讚默片演員精采的臉部表情，他／她們的臉不僅是「雙重的臉」（演員的臉與角色的臉之重疊），更是多層次、彼此之間相互隱藏與揭露的臉。巴拉茲以他最情有獨鍾的默片女演員阿絲塔・尼爾森（Asta Nielsen）為例，有回她飾演一個受雇去引誘年輕多金男子卻真正墜入愛河的女人，而雇用她的男人躲在簾後偷偷監視，她既要偽裝成虛情假意，又要小心流露出與不流露出自己的真情，更要在表白的同時繼續偽裝虛情假意給偷窺者看。在她看得見的臉之上，有偷窺者看不見的臉，卻是情人和觀眾看得見的臉，也有情人看不見的臉，卻是偷窺者和觀眾看得見的臉。而尼爾森便成功地在這些不同層次的臉部表情、可見與不可見的臉中轉換，偽裝她的偽裝，撒謊她的撒謊。或是另一位知名默片女演員莉蓮・吉許（Lillian Gish）在美國導演葛里菲斯（D. W. Griffith）1920 年的《賴婚》（*Way Down East*）發現自己的愛人其實是個騙子，頓時陷入絕望與希望的無助擺盪，一會哭一會笑，而這長達 5 分鐘又哭又笑、哭笑不得的「特寫啞劇」，乃被巴拉茲譽為電影「微面相」的最高藝術成就之一，足以讓默片不朽（*Béla Balázs* 35）。[10] 而觀眾面對這種多層次情感變化的臉，必須具備讀出其「字裡行間」

10　然巴拉茲在其《電影理論》中，已將同樣的陳述從 5 分鐘改為 2 分鐘，可參見 *Theory of the Film* 73。

（"between the lines"）的幽微能力（*Theory of the Film* 75），才能得其「微面相學」之精妙神髓。

而另外一種在同一張臉上呈現「間臉」的可能，可以不來自臉部情感表達的層次變化與時間推移，而來自同一張臉五官面貌之間的「內在差異化」，亦即臉作為整體面相中部份與部份不協調的「細節」差異。巴拉茲最有名的例子當是艾森斯坦電影《新與舊》（*The General Line*）中的牧師，年輕英俊的面龐洋溢著聖徒般的高貴，但鏡頭卻同時特寫其一隻鬼鬼祟祟的眼睛，美麗的睫毛有如纖細花朵中爬出的醜陋毛毛蟲，或鏡頭從腦後特寫其耳垂，帶出其邪惡自私的陰暗面（欺壓農民）（*Béla Balázs* 103; *Theory of the Film* 75）。這些「微面相」的精采層疊與顯隱，有來自演員的演出，也有來自攝影機或蒙太奇技法，皆成功給出「複調面相的奇蹟」（the miracle of polyphonic physiognomy）（*Béla Balázs* 36）。[11]

然巴拉茲「微面相」最弔詭之處，不在於臉部表情的層次變化，也不在於臉部五官部位的內在差異，而在於另一種更為「基進」的「間臉」：「在表面之下所暴露的臉，在向世界展示的臉之後，暴露出真正擁有的臉，一張既無法改變也無法控制的臉」（*Béla Balázs* 103）。演員—角色或可用臉

[11] 巴拉茲「微面相」除了針對默片知名演員的臉部特寫進行精采分析，另一個重點則放在早期俄國電影「素人」演員的臉部「蒙太奇」剪接，他稱之為「面相鑲嵌圖」（the physiognomic mosaic）：先有真實臉孔與真實情感的特寫鏡頭（有人哭，有人笑，有人懷疑，有人憤怒），再將其抽離出原本的脈絡與因果，相互剪接，改變了原有的意義，但創造出一種新的關連性、新的情感價值。可參見 *Béla Balázs* 106-109。而這些匿名「面相鑲嵌圖」正是對演員、對明星、對封建與布爾喬亞「臉孔」的逃離，而得以回歸日常、回歸特定階級或種族的「類型」。故巴拉茲相信，《舊與新》中的農民必須是真農民，因為臉部特寫將穿透面具與神態，揭示其無從迴避、臉下之臉的「類型」（*Béla Balázs* 107）。

部表情偽裝某種情緒，但當攝影機逐漸貼近到可以呈現「微面相」的所有細節時，便會出現某些無法受自由意志控制的臉部部位，而這些部位的情感便有可能巧妙透露出與整體臉部表情不同的訊息。[12] 因此巴拉茲相信面相之所以比語言文字更豐富可貴，正在於它具有此非自由意志所能控制的潛意識成份。

> 如果某人想要說謊，並且是個厲害的說謊家，他的話語將完美達成任務。但他的臉上總有他無法掌控的部份區域。他能盡其所欲地結起眉頭、皺起額頭，當攝影機躡足貼近，出示他虛弱且驚嚇的下巴，完全沒有可供操縱的模仿，即使臉上其他部位在虛張聲勢。他嘴上的微笑即使再甜美也徒勞無功，他的耳垂，單獨放大下鼻孔的側邊，都洩漏出本該隱而不顯的粗野與殘暴。（*Theory of the Film* 75）

此刻我們所面對的問題，不在探討表演（演員是否可以運用演技，或虛弱的下巴或殘暴的鼻翼究竟屬演員還是屬角色、抑或屬於鏡頭或景框等），也不在鑽研真相（臉部表情到底會不會說謊）或精神分析（表情與潛意識或「光學潛意識」的關係），而在於巴拉茲此處所欲凸顯的「語言」與「面

12 巴拉茲對「表面／深度」的援引甚為複雜，並不單純只是西方形上學傳統中的「表面 vs. 深度」。他有時將「深度」內翻外轉，強調所有的深度都將表面化、「表在面上」，藉此強調電影之為電影的特質，便在於「電影乃*表面藝術*，其所有的內在就是外在」（"Film is a *surface art* and in it whatever is inside is outside." ）（*Béla Balázs* 19）。他有時似乎又嘗試將表面層疊化，以厚度取代深度（層疊的表面依舊是表面，而非深度）：面具之下又有臉，表面之下還有臉。而更多時候他所欲推論的則是表面的「微分」再「微分」：顯著的表達屬於意識層面的情感與概念思考，而真正的（潛意識）表達則是「臉上最微細部份的運動，幾幾乎無法感知」，亦即攝影機所拍下的潛意識，微面相所帶出的微心理（*Béla Balázs* 104）。

相」之間的差異，而此差異也正出現在他與艾森斯坦的分道揚鑣之處。巴拉茲以「面相」為中心的電影論述，曾引來艾森斯坦的非議，而用親暱揶揄的口吻提醒「貝拉，別忘了剪刀」，而巴拉茲也不甘示弱，撰文表示電影影像不是用蒙太奇剪接來「表義」，而是用來創造與活絡思想。巴拉茲強調影像不是象徵，不是表意文字，更不是一切事前安排妥當、意義明確的蒙太奇剪接，否則影像將淪為「圖像書寫」（picture-writing），用文字表達就好，何必拍電影。看來艾森斯坦與巴拉茲的差異之處，恐怕也正是結構語言學與面相表達的差異之處，前者強調語言學的結構、邏輯與確定性（意義不存在於單一鏡頭，而存在於鏡頭與鏡頭之間的「語意」組構），後者強調影像本身的開放性與不確定性，充滿曖昧不定的表達（有如巴特所謂語言「顯義」之外的非語言「鈍義」），因而偏向現象學的「多重感知」（Koch 176）。

　　接下來就讓我們更進一步從巴拉茲電影論述中同一張臉上的「間臉」（表面與深度、遮掩與揭露、部份與整體的多層次變化），過渡到不同臉之間「面對面」所形成的「間臉」。巴拉茲曾大力強調要用心而非用眼去「特寫」，才得以「發散出一種在沉思隱密事物時的溫柔人性態度，一種細緻的關懷，一種對微型生活親密性的溫柔傾身，一種溫暖的感性」（*Theory of the Film* 56）。所以巴拉茲認為客觀的自然不是電影中的「景色」（landscape），因為「景色是一種面相」，有著無法被定義、難以描繪的獨特情感表達。「景色」是一張出其不意會「回視」我們的臉，一張不斷向著觀看者訴說，並努力與觀看者建立深厚情感關（觀）連的臉。而電影之所以能夠將自然轉變成「景色」，正是透過導演「溫暖的感性」去掌握自然的「面相」，在最「客觀」的自然之中，創造出最「主觀」的情感關連，

讓自然的「靈魂」反射出我們的「靈魂」，讓自然成為我們內在主觀情感的「外在化」與「客觀化」。在此巴拉茲似乎企圖鋪陳一種「深情關注」的電影倫理學，但這種用心觀看、用心顯微「溫暖的感性」，固然可以讀成某種「萬物有靈論」的「視覺擬人化」，以主觀的情感投射在萬物之上（因而有臉，因而會回視，因而萬物有靈），但也似乎同時提供了另一種「面對面」，由「間臉」到「間主體」（subjectivity-in-between）的可能性。讓我們再次回到前面論及的默片女演員尼爾森，巴拉茲認為她的臉如孩子般自然天成，她的臉如鏡子般反射他者的情感表達。這其中的矛盾之處，一方面尼爾森的臉不會撒謊，她不作戲，她只呈現她自身，她的臉部表情是靈魂無意識的反射動作，而另一方面她的臉又是一張反射外在的鏡子，反射出他者而非她自身的潛意識情感（*Theory of the Film* 56）。這種矛盾如果不是巴拉茲本身的論述含混，那就有可能是一種「間主體」發生的沒入狀態，分不清內與外、主體與客體、意識與潛意識，而只有在這種沒入狀態，特寫鏡頭才能將原本「最主觀」的臉部表情變成「最客觀」的投射呈現（尼爾森的臉不是她個人的臉）（*Theory of the Film* 60），將原本「最主觀」的觀看變成「最客觀」的影像呈現（我們的臉成了銀幕上尼爾森的臉）。

而這種「面相」的沒入仍與當前電影理論所汲汲強調的「視覺認同」有所不同。巴拉茲曾精采表述十分類似當今「縫合理論」的電影觀看機制：他指出我們不是站在劇場的池座中觀看《羅密歐與茱麗葉》，在電影院中我們是以羅密歐的眼睛仰望著茱麗葉的陽台，並以茱麗葉的眼睛俯視羅密歐，我們的眼睛、意識和電影中的角色結合，以劇中人物的眼睛看世界，不是以我們自己的眼睛看世界。這段表述讓巴拉茲可以直接「縫合」進當代符號學與精神分析電影研究中的「主體理論」與「視點理論」。而「視

點」縫合與「面相」沒入的差異，正在於前者的視覺中心（如果不是更為麻煩的「陽物理體視覺中心主義」），截然不同於後者所強調的「體感」（the haptic）、「觸感」（the tactile）與「體現」（embodiment）。[13] 而對照於電影理論的「語言轉向」，巴拉茲「面相」沒入的論述，恐怕反而要比巴拉茲「視點」縫合的說法，更具當前電影理論發展的潛力。「間臉」的沒入是情感的強烈傳染，巴拉茲舉例當電影中一個逃婚的新娘看見滿室的賀禮，所有的禮物都像有了容顏，都發散出一種出奇溫柔的體貼與愛意，她望向它們，它們也深情回視著她，直到她停下腳步、回心轉意（*Theory of the Film* 56）。又如一位精疲力竭的騎士橫越沙漠，導演不拍騎士，只拍渺無盡頭的沙地與沙地上消失在地平線的足跡。沙地的特寫讓沙地有了面相，讓沙地感染到腳的重度疲累與耗竭（*Theory of the Film* 57）。正如巴拉茲所極力主張的，「圍繞在一個迷人微笑女孩身旁的物件，也全都面帶微笑且優雅」（*Theory of the Film* 59）。而巴拉茲相信這種人與物之間的情感感應與情緒感染，只發生在人與物同平面、同強度的電影影像之中，不發生在人與物不共量的劇場之中。電影中的物件有臉有情，而劇場中的物件既聾又啞且不具靈性。

　　這也是為何女性主義批評家布魯若（Giuliana Bruno）會特別指出早期

13　正如電影史學者柯拉瑞（Jonathan Crary）所言，傳統對電影觀眾的研究奠基於「暗箱模式」（the camera obscura model），以單眼視點與幾何學觀點切入，強調觀看主體（克拉考爾所謂「遠景下的人」）與被看景觀之間的分隔距離，讓觀看主體認同於「暗箱模式」的抽象觀點，否定自己的身體，以便與景觀和感知形成的物質條件保持適當距離，不受影響。而柯拉瑞則認為電影並非源自靜止抽象的「暗箱模式」，而是強調觀看經驗的立即性與觀看者的身體反應，充滿身體生理學與身體暫時性的不確定（24, 70）。換言之，電影的觀看乃為一種「體現」（embodiment），不能抽空觀看者的立即身體感應而論之。

電影的「體感理論」（the theory of the haptic），一種反視覺中心主義、強調以「面相」作為身心特徵的「納入」（Bruno 256），會被後來居上的「視點理論」所壓抑。而巴拉茲的電影論述，正是這種「體感理論」的重要展現，讓作為「表面拓譜學」（Bruno 256）的「面相」，開展出一種兼具「心靈」與「感知」的貼近狀態，一種幾近被臉部特寫淹沒滅頂的沒入狀態，這種貼近的面相「觸動」方式，幾幾乎讓觀影變得無（面）孔不（沒）入。一方面這種面相的「觸動」是空間性的，以貼近的「體感空間」取代視覺掌控下的透視空間（面相的情感強度所取消的正是深度空間，而所開展的乃是體感表面空間）。另一方面這種面相的「觸動」也是時間性的，一般認為臉部特寫懸置時間，乃是針對故事推展的「敘事時間」與影像身體的「動作時間」而言，巴拉茲筆下會觸動人心的面相，既不是視覺掌控下的透視空間、靜止空間，也不是時間停滯的戀物表面，而是以消弭距離的「體感空間」去貼近臉部的時間流動，以「間臉」的方式於其中載浮載沉。[14] 臉部的時間表現在多層次、多部位的變換之中，也在臉部表情已發、未發、發未發之中，更在臉之為「上─臉」（sur-face），「表」在「面」上的過程（「表」為浮現，「面」即顏前，即臉）。此處「上─臉」的「上」，不是名詞，不是靜止空間中的方位指稱，而是動詞，不斷地浮動與湧現。「上─臉」將臉的可能「內在性」徹底翻轉為「外在性」，將臉的「精神性」

14　德勒茲在談論電影「情動─影像」與臉部特寫時，也曾援引巴拉茲對「面相」的討論，並特別強調臉部特寫的「去時空化」，乃指臉部特寫所牽動的情感強度，將具體的時間空間座標徹底抽離。而本文此處所言之空間性與時間性，並非指向具體的歷史時空，而是以身體空間與流變時間的哲學角度切入，與德勒茲、巴拉茲的論說並無直接的違背。在本文結尾部份，將就德勒茲臉部特寫的「去畛域化」，做更進一步的討論與質疑。

（不可見的靈魂）轉化為「物質性」，「上—臉」更是以「空間的毗鄰湧現」達到「時間的敏感貼近」。而更重要的是巴拉茲的面相「觸動」乃情感性的，如果所有的觀看有可能不被看、但所有的碰觸卻不可能不被碰觸的話，那電影影像的情感接觸傳染（演員—角色與周遭景色或擺設、影像與觀眾），便可以是如此一「觸」即發，一發不可收拾：「觸動」在此既是接觸（I touch），也是感動（I am touched）。[15] 巴拉茲「微面相學的無聲獨白」，讓面相成為相互感染的一種氛圍，一種情緒與情感強度，讓電影銀幕成為無孔不入（無面孔不沒入）的間臉即界面。

二‧班雅明：面相意會與神經觸動

在西方早期電影論述中，班雅明可算是極少數能對當代電影與文化理論產生重大且持續影響的理論家之一。在鮮少人提及巴拉茲、克拉考爾或艾普斯坦的當下此刻，絕大多數的學院中人卻對班雅明其人其事其語仍朗朗上口。然而如何從我們熟識的班雅明中，端倪出他的「面相意會」（physiognomic knowing）（Taussig, *Mimesis and Alterity* 97），如何從此「面相意會」中進一步貫穿班雅明對「影像辯證」（dialectics of images）與「感應」（correspondence）的哲學與美學思考，以及如何由此「面相意會」串連巴拉茲、克拉考爾或艾普斯坦等班雅明同時代理論家的文本，以凸顯他們彼此之間對「面相」與「精神分析潛意識」的共通思考與關懷，便是本

15　此處所預設的「我」，也將在主動接觸與被動感應的過程中進一步瓦解，由「空間化疆界」（spatialized boundary）的主體，變為「動態區辨」（mobile differentiation）的去主體。

文此處嘗試重新閱讀班雅明的重點所在。

　　班雅明在〈攝影小史〉（“A Small History of Photography”）一文中論及艾森斯坦、普多夫金（Vsevolod Pudovkin）等人拍攝的俄國電影時，特別指出其傑出動人之處，正在擅於捕捉人物、環境與景色的「匿名面相」（anonymous physiognomy），並將此「匿名面相」以「面值」（face value）的方式呈現出來。班雅明此處所謂的「面值」，並非指一般在鈔票上明白標示出的貨幣價值，而是指向凸顯表面而非深度的「表面價值」。然而何謂面相的「表面價值」？相對於表面的又是何種深度的預設？班雅明此處意有所指的乃是十九世紀中蓬勃發展的商業人物攝影，其「肖像」呈現的重點乃在於被攝者的社會地位與人格特質，並襯以布爾喬亞的階級品味與室內裝飾。但在俄國電影鏡頭前的「匿名面相」，卻讓人臉開展出嶄新且重大的劃時代意義，跳脫出商業價值與身分地位的桎梏，以「面相」取代「肖像」，以表面取代深度，以平民大眾取代達官貴人，成就了艾森斯坦、普多夫金等人電影中「非凡驚人的面相展廊」（251-52）。對班雅明而言，這些俄國電影的傑出，正在於「回復了對人體與事物世界的面相敏感度」（Hansen, “Benjamin” 207），面相凸顯的不是肖像的內在深度與疏離異化，面相凸顯的是「表面價值」，亦即人體與世界萬事萬物接觸的敏感表面。

　　在〈攝影小史〉中班雅明並不特意區分攝影與電影的差異，反倒是與當時其他電影論述者不約而同的，較為強調繪畫與攝影之差異、劇場與電影之差異，而默許攝影與電影由靜而動的內在延續性，以及攝影作為電影鏡頭的根本要素。對班雅明而言，攝影與電影真正的迷人之處，正在於以最新奇的科技創造出最古老的魔法價值，攝影機（camera）召喚出另一種自然、另一種本性、另一種時空，不再由人類的主觀意識所掌控，此亦即班

雅明所謂的「光學潛意識」（the optical unconscious），以呼應當時精神分析的欲力潛意識理論。攝影機在物質細節中揭示了「視覺世界的面相／面向）」（the physiognomic aspects of visual worlds）」（243），此面相藏匿於所有微小事物之中，隱而不顯，唯有透過攝影機的放大與框架，才得以展現。而在〈機械複製時代的藝術作品〉（"The Work of Art in the Age of Mechanical Reproduction"）一文中，班雅明則更進一步強調電影如火藥般的動量，如何將肉眼所見的真實世界炸裂開來，開展出全新的「視覺世界的面相／面向」：

> 經由身邊事物的特寫，聚焦於熟悉物件的潛藏細節，在攝影機聰明精巧的指引下，探勘平常熟悉的環境，電影一方面延展我們對主宰生活必需事物的感知，另一方面也嘗試確保一個廣大且未知的行動領域。我們的酒館與都會街道，我們的辦公室與裝潢好的房間，我們的火車站與我們的工廠，好似將我們絕望地鎖在一起。然後電影出現，將此監獄世界用炸藥以十分之一秒的速度炸裂開來，以致此刻我們可以在它四散的廢墟與碎片瓦礫之中，沉穩且冒險嘗試旅行。經由特寫，空間延展，經由慢動作，運動延展。一張快照的放大，並非僅讓可見卻不清晰之處變得更為精確，而是揭露了主體全新的形構方式。（236）

班雅明此處對攝影機「顯微」功能的強調，與巴拉茲十分相似，不僅相信攝影機的特寫放大能賦予萬事萬物獨特生動的面貌，更企圖在「微物」與「唯物」、「細節」與「物質」之間建立緊密的關連。而更重要的是，攝影機的電眼不僅「顯微」肉眼所無法瞥見的面相，更將此面相以全新主體的形構方式呈現，而非部份客體的局部放大，此種呈現乃是轉化原先整體的

絕對改變，而非整體／部份的相對改變。

　　而電影影像有如炸藥般的力道，更在該文中進一步發展成子彈的撞擊威力：「有如子彈般擊向觀眾，對他突如其來，因此具有觸感的特質」（238）。此處班雅明藉由達達主義彈道學的極度「道德驚嚇」，表達電影影像如子彈般射向觀眾的力道，直接作用於身體，造成當下立即的「身體驚嚇」。對班雅明而言，電影場景與焦距的不停轉換，讓人目不暇給，眼花撩亂。如果傳統繪畫前的觀賞者，可以專心一意、進入沉思，那在戲院中欣賞當代電影的觀眾，卻必須不斷「分心」（distraction），銀幕上沒有任何景致人物會停駐不動，而不斷移動的影像徹底讓專注思考成為不可能，此即班雅明所謂電影的「驚嚇效果」。因此對電影作為「視覺世界的面相／面向」而言，班雅明強調的是「分心」與「驚嚇」，而非巴拉茲所強調的出神與沒入，而電影的「分心」與「驚嚇」正在打破布爾喬亞階級藝術消費導向的「沉思」，成為邁向集體意識革命解放的新契機。

　　因此對面相作為一種特寫貼近（nearness）的觸碰敏感度而言，班雅明與巴拉茲的論述方式確實有所不同。對巴拉茲而言，電影臉部特寫的顯微，創造了一種幾近被臉部特寫淹沒滅頂的貼近狀態。但對班雅明而言，面相的敏感貼近，不指向主體的沒入，反倒是在目眩神馳、眼花撩亂的「分心」之中，在彈道學的極度驚嚇之中，驚鴻一瞥地得以瞬間辨識出影像之「間」的配置與感應，有如在同一張臉上看到不同的臉，在一張現代的臉上看到史前的臉。班雅明的「面相意會」之所以能如此強烈作用於身體驚嚇與神經觸動，正在於此「面相意會」直接啟動了影像辯證上的古今感應。因此對班雅明而言，電影所帶來的真正驚嚇，不是盧米埃兄弟《火車進站》首映時，無知的觀眾把影像當成真實而嚇得逃出放映的地下室，電影對觀影

身體可能造成的終極驚嚇，乃來自於閃電般瞬時出現的「影像辯證」，有如達達主義的彈道學與爆破，讓所謂「褻瀆的啟明」（profane illumination）成為「前—臉的啟明」（pro-face illumination）（Taussig, *Defacement* 245），一種在最現代的臉上看見最古老的臉之驚嚇。[16] 而此影像辯證更讓「變成他者」成為可能：經由面相的細節與敏感，讓「模擬」（mimesis）成為「無（面）孔不（近）入」的身體實踐，貼近但不沒入。

如果巴拉茲的「微面相學」是被置放於德國浪漫主義詮釋框架下的萬物有靈論，那班雅明的「面相意會」便與猶太神祕主義與馬克思唯物辯證的思想緊緊相扣，強調具體殊相世界的官能性與模擬性，而非共相世界的抽象理性（Taussig, *Mimesis and Alterity* 2）。正如阿多諾（Theodor W. Adorno）所言，班雅明的書寫展現了「貼近客體的思考，有如透過碰觸、嗅聞、品嚐以轉換自身」（233）。而此特寫般的貼近，也出現在班雅明對各種微小事物的喜好（例如刻有經文的米粒），以及他本身在紙張書頁上密密麻麻極為細小的書寫習癖。因此班雅明的「面相意會」不僅帶出了面相細節作為官能認識論的可能，更指向面相與「模擬」的連結，透過面相的敏感貼近，讓「模擬」成為與世界萬事萬物的感官連結，「模擬」給出的正是「變成他者」的關連性。

因而班雅明在侃侃而談面相的特寫貼近時，似乎開展出一種「近」而遠之與「敬」而遠之的雙重弔詭。第一層次的「近」而遠之必須區分此「近」

16　profane 一詞的拉丁字源，由 pro（before）加上 fanum（temple），原指在宗教聖殿之前或之外，中文翻譯為「褻瀆的」、「世俗的」、「非宗教的」。而批評家陶西格將其諧擬為 pro-face，乃是巧妙將 n 改為 c，鑲入他以「面相意會」作為談論班雅明的重點，而此處「前－臉」的翻譯希冀能同時兼顧字源與陶西格的理論企圖。

（near）非彼「近」（close），前者強調的「近」是一種身體神經觸動的體感（the haptic）經驗，而非後者強調主體與客體之間所能拉出空間距離的遠近。[17] 而此種體感經驗的「近」反倒讓「遠」成為可能：驚嚇啟動的影像辯證有如遠古與現代的蒙太奇剪接，在「辨識當下」的瞬間「近」而遠之，由體感的「近」拉到空間與時間影像辯證上的「遠」。而更多的時候，此「近」乃彼「敬」：體感經驗的「近」，讓建立於視覺空間、透視距離的主觀主宰主體意識，變為不可能；體感經驗的「近」，似乎反倒保持住世界的客觀性，以及面對此客觀性所產生的敬畏與尊重，而非主觀性的宰制與操控。就電影作為先進科技的太古神奇而言，或許正在於能啟動此「近」而遠之與「敬」而遠之的雙重心理效果。此亦可呼應陶西格（Michael Taussig）以「觸覺感知」重新詮釋班雅明時所一再強調的「接觸」（contact），一種可觸摸感受的關連性，介於感知者與被感知物之「間」，一種感知上的巨變。「面相意會」作為一種熟門熟路的體感經驗，有如人在熟悉的建築物內部行走或在夢境中漫遊，而「面相意會」所啟動的「影像辯證」，

17 "haptic" 最早在希臘文即「我觸碰」之意，在此翻譯為「體感」。當代對「體感」理論的援引，常追溯至二十世紀初奧地利藝術史家李格爾（Aloïs Riegl）。他區分「體感視覺」（the haptic vision）與「光學視覺」（the optic vision）之差異：前者為埃及藝術的特點，強調貼近特寫與觸感，維持世界的客觀性，而產生敬畏之心；後者則為希臘藝術的特點，強調觀看者與被看物之間的距離與物體在空間移動的可能，以主觀的視覺距離與整體概念的關照，掌握世界的再現方式。換言之，「體感視覺」的重點在「碰觸」（touch），而「光學視覺」的重點在「視距」（sight）。本文此處對班雅明「近而遠之」與「敬而遠之」的論述嘗試，即是循李格爾的「體感視覺」做後續發揮，強調因體感經驗的「近」而無法掌控、無法主觀化與主體化，同時也參考陶西格文化人類學領域對視覺「複本」（copy）與身體「接觸」（contact）的談法。有關當代電影研究的「體感」理論，可參閱 Bruno 與 Marks 等人的著作。

則有如精神分析所論之「詭異」（the uncanny），熟悉中的不熟悉，去熟悉化後的再熟悉化、意識中的無意識、驚嚇中所瞬間察覺的古今感通與對應。

因而班雅明的偏好面相，不僅在於面相的獨特性與官能性，更在於面相所能啟動的影像辯證性，一種遠古與現代的蒙太奇剪接，「是否醒悟就是夢意識（正命題）與醒意識（反命題）的綜合？如此醒悟瞬間就等同於『辨識當下』，事物於其中戴上它們真正──超現實──的臉」（Benjamin, *The Arcades Project* 463-464）。此「辨識當下」的「超─現實」（sur-real）是否就是一種「超─臉」（sur-face），浮現在現實之上，一如浮現在臉之上？而 sur- 的字首，是否也可依循前文「上─臉」的翻譯被視為動詞，以強調其不斷浮動、湧現與翻轉的可能？在〈超現實主義〉（"Surrealism"）一文中，班雅明特別強調超現實主義所造成的集體身體神經感應，乃來自身體與影像的相互穿刺，成為革命意識的解放形式：「只有當身體與影像在科技中如此相互穿刺，所有革命的張力才能成為身體集體的神經感應（bodily collective innervation），所有集體的身體神經感應變成革命的能量釋放，唯有如此現實才能超越自身達於《共產黨宣言》中所要求的境界」（239）。對班雅明而言，視覺世界的面相，空間的影像辯證，皆不發生在抽象理性的真空，而是直接展現於具體物質世界，直接作用於身體的神經感應，而這些展現與感應又都導向馬克思主義集體革命行動的能量蓄放。

而在〈超現實主義〉一文的結尾處，班雅明更採用了一個十分生動有趣的譬喻：超現實主義者將人臉的容貌置換成鬧鐘的錶面，每分鐘鳴響六十下（239）。首先這個譬喻直接牽動了「超現實的臉」作為一種表面／錶面的可能，也就是為何陶西格會將班雅明談論超現實主義時的用語「褻瀆的啟明」，諧擬成「前─臉的啟明」的原因之一，讓原本熟悉不起眼的

事物，突然之間展露了「超現實的臉」（不論是人臉變錶面，還是錶面變人臉），電光石火般呈現了人與機械之間的身體模擬與神經觸動。但班雅明在此所談的並不只是人臉與錶面的相互置換而已，他更強調的是錶面上指針活動所蓄放的巨大能量聲響。而班雅明這種將面相當成同時擁有錶面與能量活動兩大基本組成元素的談法，當是讓我們立即想起當代法國理論家德勒茲對「情動（情感）—影像」的談論模式，他也同樣以鐘錶的表面與指針的微運動來談論電影臉部特寫的情感強度：

> 移動體失去了延展運動，而運動已成為表達運動。情感乃由反射固定單元與強烈表達運動的組合而生。這不就和臉一般相似嗎？臉是器官載體的神經平面，犧牲了絕大部份的整體移動力，而以自由的方式聚集或表達了所有細微的局部運動，此為其他身體部位所經常隱匿的。每當我們在某物中發現這兩個極化端點——反射表面與強度微運動，我們便可說此物被當成臉來對待：它已被「容貌化」或是「臉化」，它回過頭來盯看著我們，它觀看著我們……即使它並不像是一張臉。以上便是關於掛鐘的特寫。至於臉的本身，我們並不說用特寫來處理臉或將臉以某種方式處理：沒有臉的特寫，臉本身就是特寫，特寫本身就是臉，而兩者都是情動，都是情動—影像。（*Cinema 1* 87-88）

德勒茲在此以掛鐘為例，談論其組成的兩大基本元素——映射的固定神經表（錶）面與活動指針的系列微運動，與班雅明所談論的錶面與指針移動所發出的聲響能量，有異曲同工之處，兩者都成功解構了「面相」原有的人本中心之主體意識預設，而朝向去中心、去畛域化的方式「變成他者」。但在德勒茲式臉＝特寫＝情動—影像的三位一體中（「情動—影像就是特

寫，而特寫就是臉」），電影的臉並不具有任何影像辯證或身體模擬的面向，反觀班雅明的人臉錶面，則是「面相意會」、「影像辯證」的啟動，強調的是身體感應與神經觸動，是細節觸感（而非視覺主宰）的官能認識論。此以面相作為情感觸動的身體模式，與德勒茲過早排除身體模擬與集體官能觸動的論述模式，顯著有別。

　　班雅明的「面相意會」不論是被當成科技烏托邦主義也好，或被視作革命意識的工具與新文化形式的解放也成，他對「面相」的強調乃其整體哲學與美學思考的重心。當其他電影理論家嘗試區分影像與語言的差異時，班雅明卻將語言也當成具有「非感知的相似性」，都有「面相的過剩」（physiognomic excess）（Hansen, "Benjamin" 198）。班雅明的「面相意會」推到極端，就連語言也是一種殘餘面相，有如一種天空表面的星座配置。「面相意會」之於班雅明，不僅只是透過影像辯證，找出其相互呼應的相似性，更是在此「辯證光學」（Benjamin, "Surrealism" 237）的瞬間剎那，用身體去承載影像與身體之間相互穿刺的情感強度與集體性。班雅明的「面相意會」是視覺光學的，更是體感觸動的，而此在半夢半醒之間、在意識與無意識之間的體感觸動，讓班雅明的「面相意會」由個人拓展到集體，打破布爾喬亞階級的封閉個體想像，既古老神祕又現代摩登，足以讓科技與魔法冶於一爐。

三・克拉考爾：「為臉而臉」與「遠景的人」

　　本文接下來要探討的第三位早期電影臉部特寫論述者克拉考爾，乃班雅明的摯友。他們有共通的猶太教神祕主義背景，同樣被視為「唯物主義

美學」的論述代表，而他們的電影理論更有許多相互呼應之處。克拉考爾在 1924 年認識班雅明之後，兩人一直保持通信的習慣，也不時交換閱讀彼此的論著。克拉考爾 1940 年逃亡期間在法國馬賽開始構思《電影理論》一書時，幾乎天天與自殺前的班雅明見面聊天（Hansen, "'With Skin and Hair'" 444）。班雅明視抒情詩人為現代都會生活的「拾荒者」，克拉考爾視攝影機有如現代生活影像的「拾荒者」（54）。[18] 班雅明談論電影影像的目不暇給，如何打破布爾喬亞階級的藝術沉思；克拉考爾在他早年的電影評論〈分心的崇拜儀式〉（"Cult of Distraction"）中，也一再強調看電影造成的分心效果，促使觀者在心神不寧之時，質疑社會結構的合法性。班雅明強調電影所造成的集體身體神經感應，乃足以轉化成革命的能量釋放；克拉考爾從早期意識形態批判的〈小女店員看電影〉（"The Little Shopgirls Go to the Movies"）一文起，就十分著重探討「社會的白日夢」，不僅把通俗觀眾的電影消費當成某種逃離單調生活的正面力量，也預示了日後法蘭克福學派「文化工業」的批判方向。雖然克拉考爾對電影作為一種歷史哲學革命能量的論述，不及班雅明基進，在電影影像的歷史辯證性與光學潛意識上，也不及班雅明繁複，但他對電影的社會心理趨勢（尤其是大眾媒體的民主與反民主潛能），顯有更為深入精闢的探討，尤其是 1947 年的著作《從卡里加利到希特勒》（From Caligari to Hitler），成功揭露威瑪電影中的納粹主義狂熱，更為當代電影論述中「國族寓言」、「政治潛意識」的理論開創先河。

18　本文對克拉考爾早期相關論述的引用出處頁碼，皆來自 Theory of Film: The Redemption of Physical Reality 一書。

然而在班雅明成為當代學術寵兒的同時，克拉考爾的電影理論卻長久以來頗受抨擊。批評家質疑他對寫實主義與形式主義的粗糙分類，將自己陷入盧米埃兄弟對比於梅里耶（Georges Méliès）的僵化二元對立，更有人質疑他的論述位置隨地理文化空間的改變而漸趨保守（從一個威瑪基進份子到冷戰結構下美國學院自由主義人文學者的轉變），但更重要的批判火力，則是針對他對「物質現實」（physical reality）的執著。克拉考爾被嘲諷為「天真的寫實主義者」，因為多數批評家認為他所堅持的寫實主義，預設了符號與指涉物之間的透明連結或對應關係，於是電影淪為對於物質世界作為客體的機械式記錄，亦即電影的機械複製確保了電影記錄現實的客觀性。這些批評顯然忽略了克拉考爾對電影「物質現實」中潛意識層面與建構成份的探討，克拉考爾不僅談論無意識的瘋狂與慾望、焦慮與偏執，更相信奇幻片、歌舞片也都可以帶出物質現實的內在潛力，「另類次元的現實」（reality of another dimension）、「建構的現實」（49）。就算電影是真實的一種再現，那克拉考爾要說的是電影並非全然以客觀的機械複製方式再現真實，電影乃是以比喻或寓言的方式再現真實。以下將以克拉考爾早年的電影筆記（馬賽手稿與大綱）與 1960 年付梓的《電影理論：物質現實的救贖》為主要的分析文本，從克拉考爾對電影（臉部）特寫在物質顯微與解構主體的論述出發，重新界定他的「寫實主義」為「寫時主義」，不僅只是電影慢動作作為時間的特寫（53），更在於電影影像中的「時間偶發性」，充滿日常生活經驗中無法預測的隨機開放。克拉考爾相信電影能夠「記錄」物質現實，正在於電影能具象化平凡、偶發、變易的世界，這種「寫實─寫時主義」不再是符號與指涉物之間的問題，這種「寫實─寫時主義」是對於時間的敏感，若用德勒茲的話說，電影不是再現真實，

而是恢復真實，因為電影景框不是固定的，而是溶入時間的變動之中，而時間也不斷透過電影景框的邊緣滲透出來。而克拉考爾相信，「寫實—寫時主義」作為物象世界湧現最具體而微的面向，便是電影的臉部特寫。

先讓我們來看看克拉考爾如何比較兩位著名電影導演葛里菲斯與艾森斯坦的臉部特寫。他認為美國導演葛里菲斯是第一個清楚知道電影敘述如何依賴仰仗著特寫鏡頭。他以葛里菲斯的電影《多年以後》（*After Many Years* 1908）為例，一張望夫早歸的婦人臉部特寫就是一切，本身就是目的，雖然在此婦人臉部特寫之後，馬上接到其夫被棄置於荒島的畫面，似乎是在影像敘事上，成功地往人物內心世界的所思所念推進，讓前後兩個影像的連結，成為婦人內心期許與丈夫重聚的渴望。但克拉考爾強調如果電影敘事是要我們「穿越臉部」，確定臉部之後所表達的敘事連結與意義傳達，那電影臉部特寫真正最大的情感強度，反倒是「停在臉上」、「為臉而臉」，婦人「巨大而獨特」的臉部特寫本身就是目的，而非敘事或建立意義的手段。電影臉部特寫的蠱惑魅力，正是要觀看者耽溺徘徊於那神祕疑惑的不確定性（47），而忘記敘事的明確表義與後續推展。

而克拉考爾就是站在「為臉而臉」（非為敘事而臉、為蒙太奇表義而臉）的角度，反駁艾森斯坦對葛里菲斯臉部特寫的批評。克拉考爾指出，艾森斯坦主張電影特寫「較非用來展示或呈現，而是用來表示，傳達意義或命名」，因此特寫鏡頭只是蒙太奇剪接的單元，本身並不具有意義，必須與其他相連的鏡頭單元相互並置而產生意義（*Film Form* 47）。因此艾森斯坦會挑剔葛里菲斯電影中的特寫鏡頭，責其多數淪為孤立的單元，鬆脫獨立於電影影像的上下文脈絡，不符合蒙太奇理論中影像必須緊密相互交織的要求，因而犧牲了意義的組構與傳達功能。而克拉考爾則反其道而行，認

為艾森斯坦過度執迷於其自創的蒙太奇理論，完全低估了葛里菲斯卓越的電影成就與其臉部特寫的真正動人之處。「對葛里菲斯而言，微小物質現象的巨大影像，並不僅只是敘事不可或缺的部份，更是物質現實嶄新面向的揭露」（48）。換言之，雖然同樣都是運用臉部特寫，艾森斯坦與葛里菲斯的差異，似乎也是前文談論艾森斯坦與巴拉茲的差異，亦即「語言符號」與「面相」的可能差異。前者的「為表義而臉」，以結構語言學的「符號」為基礎單元，強調武斷的符號其意義的生產過程來自延異（differ from and defer to），語言乃形式系統，套句索緒爾的名言「語言中只有差異，沒有純然之詞」，因此任何單一特寫鏡頭本身並無意義，必須與其他相關鏡頭建立「語意」連結而產生意義。而後者的「為臉而臉」，則強調單一鏡頭中影像的豐富不確定性，其所產生的關連性，不在於表義鏈符號延異的過程，不在蒙太奇剪接的知性連結，而是影像本身如何鑲嵌於「物質生活的叢結密林」（48），如何透過毗鄰性所啟動的物象湧現，而產生身體觸動的強度。

因此我們也可以將克拉考爾對臉部特寫所開展出的身體觸動，置於前文有關體感空間的討論架構之中觀察，看看他與巴拉茲、班雅明在電影作為一種身體「髮膚」之感的異同之處。首先，克拉考爾與巴拉茲一樣，十分注重電影中人物角色與布景道具所營構出環境氛圍之相互感染。[19] 他指出早期電影展現了對萬事萬物的高度好奇與旺盛興致，意欲探勘所有生物與無生物的奧祕，所有人類與非人類的物質存有，尚未發展出日後敘事電

19　雖然巴拉茲與克拉考爾都對電影的環境氛圍感染著墨甚多，但我們也不要忘記以克拉考爾的批評角度來說，並不十分欣賞巴拉茲「新浪漫主義」式的萬物有靈論，並責其太過天真，乃屬前現代面相世界的通感靈交，缺乏現代性的特質。

影的「人本中心」。克拉考爾引述當時一位畫家對電影的觀感，指出電影特寫讓觀眾變得異常敏感，一頂帽子、一張椅子、一隻手一隻腳，都隱藏著感性因子，而演員角色反倒可以只是一項細節，一個世界物質的碎片（45）。對他而言，布景道具不是人物關係與對話的襯托背景而已（46），布景道具可以是演員，演員可以是布景道具，彼此平起平坐，相互感染，此乃真正的電影性之所在。

而電影的體感空間不僅只是模糊了演員與道具，更讓景框內前景與背景的關係也變得曖昧模糊。克拉考爾舉例言道，若要拍攝房間中的男人，攝影機有時不是直接看到清晰可辨的整體人形外貌，而是要我們費盡心思，從右肩膀、前手臂、家具一角與部份牆壁去感受認知此人與環境的交織。攝影機的神奇，就是以移動的視角，將熟悉的人事物加以解體，因而帶出其彼此之間隱而未顯的關連性（54）。而這種人與環境的交織與隱密關連性的揭露，包含了好幾個層次的轉化。首先當然是電影在「熟悉化」與「去熟悉化」之間的「詭異」效果。一方面克拉考爾強調電影的體感空間，乃為一種皮膚觸感的熟門熟路，「親密的臉孔，我們每日走過的街道，我們生活的房子──所有一切有如皮膚一般屬於我們的一部份，因為我們用心認識它們，而不是用眼睛認識它們。它們一旦整合進我們的存有，便停止成為感知的客體，不再是企求的標的」（55）。這種如皮膚般身在其中的熟悉移動，正可呼應班雅明視電影觀影有如身在熟悉建築物之中、依觸感而展開的慣習身體移動或夢境中無意識的漫遊。

而另一方面克拉考爾也強調此如皮膚般熟悉的體感空間，卻因電影的影像「顯微」而出現了「去熟悉化」的面相／面向。和班雅明一樣，克拉考爾也援用相同的火藥修辭，來描繪電影影像如何炸開世界的潛意識，透

過實際上的放大效果，「爆破傳統現實的牢籠，打開我們曾在夢中最擅長探勘的廣闊之野」（48），此即班雅明筆下「視覺世界的面相／面向」，亦即克拉考爾此處一再強調的「另類次元的現實」。於是特寫放大後的影像，出現了截然不同、無法事先預測的物質屬性與功能：皮膚特寫，質地有如空照圖，眼部特寫有如湖泊、有如火山口（48），讓所有熟悉物件都去熟悉化，展示物件彼此之間原本隱而不顯的相互關連。克拉考爾舉例，電影中兩人對談，攝影機以搖鏡方式橫掃過聽者的臉與屋內的擺設，於是窗簾突然之間口若懸河了起來，眼睛也訴說著自己的故事，呈現出「熟悉中的不熟悉」（55），有如夢境般似曾相識的陌生之感。若由此「去熟悉化」的角度觀之，克拉考爾當然不會天真單純地主張電影乃反映或反射物質現實，反倒是不斷企圖凸顯出物質現實在潛意識層面的「詭異」。

其次，克拉考爾對揭露人與環境隱密交織的堅持，尚有其更大的理論企圖心，亦即以電影的臉部特寫取代「遠景的人」（"human being at the long shot"）。[20] 何謂「遠景的人」？克拉考爾指出「遠景的人」乃藝術電影的產物，其受十九世紀布爾喬亞劇場美學之影響，以古典悲劇無可逃避的命運結局為圭臬，形塑封閉且結構完整、意義明確的藝術形式。在克拉考爾眼中，這種以人（悲劇英雄）、以劇場美學為發展的藝術電影，大大違反了早期電影視萬事萬物皆新奇有趣的「非人本中心」，讓電影不再是物質事件的湧現、發生與機遇，而淪為強調個體意識、內在性與認同的封閉藝術。因此「遠景的人」就是布爾喬亞—劇場主體，此主體乃建立在與物質現實區隔分離的距離之上，並以此距離達成主體意識對外在客體世界的視

20　Marseille notebooks, Kracauer Paper 1:13，引自 Hansen, "'With Skin and Hair'" 450。

覺掌控。此奠基於十九世紀劇場美學的布爾喬亞主體，十分類似班雅明所批判奠基於十九世紀商業人物肖像的布爾喬亞主體，而相對於「遠景的人」之「臉部特寫」與相對於「商業肖像」之「匿名面相」，就都是以特寫貼近的體感與觸動，取代觀視距離、內在深度與疏離異化，企圖回復人在世界「之中」而非「之前」的敏感接觸表面。克拉考爾曾引述一段他深表同感的話語，「在劇場中，我總是依然故我；在電影院中，我在所有事物與存有之中。因此每次看完電影回到我自己時，我總是感到孤單寂寞」。[21]「遠景」讓觀看者保持距離、無動於衷，而能夠以布爾喬亞封閉主體的主觀意識去掌控世界，而「特寫」則是讓觀看者深陷其中、無（臉）孔不入（貼近觸動），反倒開放出體感空間的觸動與去畛域化的流動可能。

因此克拉考爾對「遠景的人」之批判，也就是對人本中心封閉主體的批判，也是對單一視點透視主義所建立之深度空間的批判。克拉考爾相信沒有至高無上的主體，能超越獨立於物質世界的流變之外。而電影的「寫實—寫時主義」就是不斷以物質現象的流變來解構布爾喬亞的個人完整主體與確定意義，開放出電影作為非人本中心、開放性事件的時間特質，一種「內存的後形上學政治」（a postmetaphysical politics of immanence）（Hansen, "With Skin and Hair" 445）。[22] 相對於「遠景的人」，電影臉部特寫的「為臉而臉」，不僅開展了影像的內存、影像的時間物質流變，更是克拉考爾

21　此乃 Geneviève du Loup 之言，克拉考爾甚表同意，不僅在其 Marseille notebooks, Kracauer Paper 1:23 中引用（參見 Hansen, "With Skin and Hair" 一文中的引述，459 頁註 34），並以些許不同的陳述方式在其《電影理論》談論電影觀眾的部份再次引用（159）。

22　Immanence 乃是相對於「超越」（transcendence）而言，指存在或存守於內，故多譯為「內在」、「內在性」、「內存」，本文採用哲學翻譯「內存」。

電影唯物論與影像寓言的關鍵：

> 電影將整體物質世界帶入活動，觸角及於劇場與繪畫之外，第一次將
> 存有變成動態。電影不朝向上方，不朝向意圖，而是往底層推進，甚
> 至採集與擷取糟粕渣滓之物。電影對廢棄物感興趣，對就在那裡的東
> 西感興趣，包括人之內與人之外的世界。臉在電影之中不算數，除非
> 電影的臉將死亡之首囊括其下。[23]

如果此處上方代表的是抽象與超越，那克拉考爾論電影的「向下沉淪」，
則是對物質現實、時間流變的堅持。克拉考爾與班雅明一樣，執迷於歷史
殘片與影像拾荒，雖然沒有班雅明的空間影像辯證（在最現代的臉上看見
最古老的臉），但一樣強調電影的臉作為死亡的時間寓言（每張臉之下都
是死亡的骷髏頭，都是時間的成住壞空）。電影的「為臉而臉」，不為敘
事發展的推進，也不為表義鏈的連結，而是就在臉的物質性與時間性上，
開展機遇與流變、死亡與空無的寓言。

　　這種「寫實—寫時主義」摧毀了安全距離（只存如皮膚一般的體感空
間）、瓦解了整體性（只剩碎片殘骸、糟粕渣滓）、也解構了主體性（不
再有「遠景的人」）。但同時這種「寫實—寫時主義」卻讓電影有了身體，
也讓電影觀眾的身體出現，成為與物質現實一樣的「肉身—物質存在」
（"corporeal-material being"）。克拉考爾相信，電影的體感空間不僅創造出
如皮膚一般身在其中的熟悉移動，電影影像更以直接作用於身體「髮膚」
（"with skin and hair"）的觸感方式，掠取觀眾之注意：「在電影中展現自

23　Marseille notebooks, Kracauer Paper 1:4，引自 Hansen, "'With Skin and Hair'" 447。

身的物質元素，直接刺激人的物質層；他的神經，他的感官，他全部的生
理物質」。[24] 和班雅明一樣，克拉考爾強調這種立即直接的「驚嚇」經驗
與身體反應，讓「電影與物質生活脈動的近似，在接收層面上，如同以攻
擊觀看者腰部以下部位的方式，切分認同主體」（Hansen, "'With Skin and
Hair'" 450-51）。（此處所謂的腰部以下，充滿色情刺激的性暗示，但也正
是克拉考爾對「奪目（炫奇）電影」、「驚嚇美學」所援引的參照模式）。
克拉考爾的髮膚體感與班雅明的神經觸動，都強調電影的「分心」與「驚
嚇」與作用於（皮膚）表面與神經系統的情感強度，都是針對布爾喬亞主
體觀與布爾喬亞階級藝術「深度」與「沉思」所發展出的影像彈道學。在
他們的筆下，電影的「為臉而臉」是電影最終的唯物美學與死亡寓言，也
同時是邁向集體革命解放意識的新契機。

四‧艾普斯坦：現代性與上像性

　　如果克拉考爾的「寫實—寫時主義」被視為「內存的後形上學政治」，
充分凸顯出電影影像作為開放事件的時間流變，那本文接下來最後一位所
要探討的法國早期前衛電影導演與論述者艾普斯坦，則更是著力於現代性、
影像時間與影像運動之間的關連探討，其電影創作與理論亦被批評家名之
為「內存電影」（a cinema of immanence）（Turvey），以強烈的影像超越語
言與敘事，具現物象世界的臉面、身體、物件、環境、景色與事件，在時
間的內存流變之中，讓現象世界不斷湧現，生生不息。因此不論是克拉考

24　Marseille notebooks, Kracauer Paper 1:23，引自 Hansen, "'With Skin and Hair'" 458。

爾的「寫實」作為一種「寫時」，或艾普斯坦的「內存」作為一種「時存」，都是將時間流變的因子成功納入電影影像的現代性思考。然而巴拉茲、班雅明、克拉考爾筆下的「面相」與「臉部特寫」，到了艾普斯坦的筆下卻與另一個似乎更深奧難懂的用詞「上像性」（photogénie）相連，一個與面相、臉部特寫極度相似，卻又更形強調瞬間感官強度的用詞。然此用詞並非艾普斯坦所獨創，而是默片時代相當流通的用語，直指「上像性」為電影最純粹的表達。艾普斯坦也曾嘗試為「上像性」做出最低限的定義——「事物、人類、或心靈的任何面向，其品行特質因電影的再生產而增強」（Abel 314），但依舊在電影理論史上被視為一神祕難解的概念。[25] 以下對艾普斯坦的重新閱讀，將以他對電影臉部特寫的重度迷戀出發，探討臉部特寫的「動」（時間的運動與情感的生動），如何聯繫到「上像性」的時間顯微與情感顯微，而「上像性」的流動開放，又如何進一步打破臉部特寫的人本中心局限。

　　首先還是讓我們從艾普斯坦對（美國）電影讓人心醉神迷的臉部特寫切入分析。他毫不諱言自己在面對銀幕上放大的臉部表情時的如痴如醉，並以山岳地貌的地層變動，來分析臉部特寫中的時間與空間變動，如何經

25　按照艾普斯坦自己的說法，「上像性」一詞乃取自法國導演與評論家德呂克（Louis Delluc）（Abel 314），以凸顯電影如何透過取景、打光、場面調度等手法，創造出有如奇蹟般的風格轉化，讓熟悉的日常事物去熟悉化。但「上像性」一詞在當時已頗為流傳、使用廣泛，並不限於德呂克，甚至在日後電影理論家巴贊（André Bazin）與米特里（Jean Mitry）的著作中仍有不同的援引與使用（Abel 110）。目前最新一波的「上像性」研究，則是將此概念與艾普斯坦的同性戀傾向加以連結，亦即「上像性」之為「酷兒」（queer）的性／別與體現（embodiment），可參見 Wall-Romana。本文有關艾普斯坦的電影論述，皆引自 Richard Abel 所編的 *French Film Theory and Criticism* 第一冊，文中的引文頁碼也以此為準。

由放大的效果而變得異常敏感。

> 我永遠無法形容自己多麼喜歡美國式特寫，直截了當〔Point blank〕，
> 一個人頭突然出現在銀幕上和劇情中。現在，面對面，像是單獨對著我
> 說話，以一種奇特的強度膨脹擴大。我被催眠。此刻悲劇是生理解剖學
> 的。第五幕的舞台裝置是臉頰的角落，由微笑所牽動。等待那一刻，當
> 一千呎的陰謀詭計集中聚合於肌肉組織的結局（指臉上的微笑），此刻
> 的來臨比電影所有其他的部份更能滿足我。肌肉組織的開場白在皮膚底
> 下擴散開來，陰影交替、戰慄、猶豫。事情被決定了。情感的微風標記
> 著雲霧籠罩的嘴角。臉的山岳誌搖晃不定。山崩地裂開始了。毛細管般
> 的皺紋想要撕裂斷層。一陣浪潮將其帶走。逐漸增強。肌肉組織收束。
> 唇角輕輕抽搐，有如劇場裡的帷幕。所有一切都是運動、失去平衡、危
> 機。碎裂。嘴巴棄守，有如成熟的果子裂開。一個鍵盤般的微笑，像被
> 小刀切開般，由側邊裂向嘴角。（Abel 235-36）

在這段抒情感性的文字敘述中，嘴角牽動出微笑的「瞬間」被有如慢動作
般的精細步驟所放大，嘴角周圍的臉部「空間」被有如高空攝影般的山岳
鳥瞰鏡頭所放大，單單一個特寫鏡頭的微笑，卻讓「時間」石破天驚，「空
間」山崩地裂，情感強度達到百分百，莫怪乎艾普斯坦要一再聲稱特寫乃
「電影的靈魂」、電影的本質（236）。在此我們還可以從引文中一個微妙
的雙關語 point blank 進一步發揮，point blank 既可如前文翻譯為「直截了
當」，也可以是「近距離射擊」，當是再次呼應前所論及班雅明與克拉考
爾擅用的彈道學修辭：電影的臉部特寫以雷霆萬鈞之勢撲面擊來，毗鄰貼
近，無處可逃。

而這段臉部肌肉情感地誌的「生動」描繪，更告訴我們艾普斯坦對臉部特寫之「動」的堅持。他坦言對靜態特寫的興趣缺缺，因為靜態特寫完全犧牲了電影特寫的本質——即運動（攝影戀物美學的臉永遠不敵電影時間運動的臉，一如嘉寶靜態永恆的「理型臉」絕對不敵嘉寶在「鼻孔的曲線」與「眉毛的弧度」之間、時間流變與空間牽動的「間臉」），他深信特寫乃「運動上像性的極致表達」（Abel 236）。他舉例說明道，傳統的雕刻與繪畫不會動，所以要讓施洗約翰的雙腿一前一後，像是鐘錶的兩個指針，一個指向整點，一個指向三十分，以便順利產生動作的幻覺。但電影則全是運動，無一刻靜止，完全不陷落在任何時空的穩定平衡狀態，而上像正源自時間，上像就是建立在動作與加速之上，讓「事件與停滯相對立，關連與量體相對立」（Abel 236）。因此艾普斯坦相信最美的臉部特寫乃是欲笑而未笑的臉，而非已經發生掛在臉上的笑容。他所重度迷戀的臉部特寫，乃是時間運動與表達運動之中「上像」的臉，一張充滿山雨欲來、蓄勢待發的臉：「我愛欲言又止的嘴巴，我愛左右猶豫的姿勢，跳躍前的退縮，落地前的瞬間，流變生成，猶豫不決，拉緊的彈簧，前奏曲，最有甚者，調過音後尚未展開序章的鋼琴。上像乃由未來式與命令句變化而成，上像不允許任何停滯」（Abel 236）。因而「上像」的時間運動讓靜態的「存有」（being）轉為動態的「流變」（becoming），而「上像」的生動乃來自面相的「蓄勢」而非語言的「敘事」。

　進而言之，「上像性」夾帶著命令句語態的超級動量，不斷朝向未來式時態做變化生成，其時間動感顯然與電影作為現代性都會生活的特質息息相關。二十世紀都會的即時生活樣態，對速度、時間與資訊流通的全新變革，讓電影成為一種新式的寫「時」主義，一種結合現象「內存」（變動

不居的物質流變）與都會「時存」（稍縱即逝的時間感性）的新媒體。如果現代性的特色就是時間流動，那艾普斯坦便是微妙點出只有表達時間流動的影像才真正「上像」。以艾普斯坦拍攝於 1928 年的電影《亞舍家的傾覆》（*The Fall of the House of Usher*）為例，電影中的畫家丈夫永遠無法畫出妻子的容貌，因為妻子的容貌有如電影現代性的臉，朝夕變易，無法以繪畫的靜態藝術形式加以定格。臉的「易逝」成為時間不斷移動變易的表面，讓「上像」與前文所發展出的「上—臉」（「上」作為動詞的 sur-face，不斷湧現浮動在臉上）一般，都在凸顯時間的不斷流逝與變化生成。十九世紀末波特萊爾詩中的黑衣女子，在十字路口一瞥而過，有如劃過天空的一道閃電，二十世紀初艾普斯坦筆下的一抹微笑，在發未發的蓄勢之中，有著山雨欲來的張力與強度。艾普斯坦所論「上像性」所要凸顯的，當是現代性的瞬間即逝，而電影影像的不斷自我取代，不斷在時間與空間中的位移變化，正是現代性上像的絕佳展示。艾普斯坦甚至斷言，上像只存在於瞬間，沒有超過一分鐘還上像的影像，上像之短暫易逝、變動不居，只能以秒計算（Abel 236）。對服膺物質流變內存哲學與現代性城市感性的艾普斯坦而言，「上像性」當然不是永恆超越的理型，「上像性」只存在於電光石火、稍縱即逝的瞬間，「上像性」就是時間的流變。

　　而對電影的臉作為時間敏感表面的探討，艾普斯坦顯然比克拉考爾有更進一步的影像哲學思考。對艾普斯坦而言，臉部特寫的「上像性」本身揭露了現代性最根本的矛盾特質。如果現代性強調的是當下此刻、不斷流逝的「現在」，那所有的「現在」都在當下此刻、不斷流逝成「過去」，現代性作為「瞬間文化」（the culture of the moment）的內在弔詭，就在於「沒有現在可以再現」（"There was no present to re-present"）（Charney 292）。[26]

所謂的「現在」成為時間中的點，沒有長度，如同幾何空間中的點，沒有維度（Abel 316），讓所有的「當下顯現」（presence，既指時間的現在也指空間的現存）永遠無法固定不變、定於一點。而電影的脫穎而出，不僅正在於電影的現在式時態（同時也不斷朝向未來式時態發展）與命令句語態，更在於電影的動詞形式。作為「動詞的現在式命令句」（Abel 239）之電影不是抽象的心智認知、不是準確的語言描述，而是飄忽不定、不斷流逝的影像。電影就是現代性的時間經驗，表象世界的純粹現在式，在「沒有現在可以再現」的同時，以不斷自我取代自我轉化的流動影像，讓稍縱即逝的「瞬間」顯影，而電影的「上像性」就是時空系統中不斷轉換變化的能動性。

而在「上像性」作為現代性「瞬間」顯影的詮釋中，更為重要的關鍵點則是「瞬間」與感官經驗之間的辯證關係，以及此辯證關係如何讓「上像性」成為現代性經驗中「感官瞬間的形式」。現代性的「瞬間」以時間運動挖空了所有穩固的「當下顯現」，讓時間流變空間位移，造成了一種「感官」與「認知」上的分裂：當下此刻的強烈感官，與當下此刻過後對當下此刻的認知之分裂 （Charney 279）。而此「感官」與「認知」的分裂（微乎其微的時差），正是電影將此現代性的潛在劣勢，轉化為美學優勢的關鍵。電影以川流不息的影像打斷沉思、驚嚇觀眾，讓我們在眼花撩亂、目不暇給之時來不及思索、來不及認知，卻也同時以此「動詞的現在式命令句」，展現當下瞬間的情感強度。因此「上像性」的重要，不僅在

26　艾普斯坦其對「現在」之弔詭思考——「現在」永遠不在，「我思，故我曾在」（"I think, therefore I was." Abel 413）——亦是德勒茲「時間－影像」的參考資源之一。

於時間瞬間的顯影，更在於情感強度的顯影；臉部特寫之「生動」，不僅是影像不斷流逝的時間運動，更是情感發未發的強烈波動。因此靜止的臉部特寫絕不上像，上像的是臉部特寫瞬間的山崩地裂、天搖地動，上像的是臉部特寫的情感蓄放，臉未發、已發、發未發的「情生意動」（motion in emotion）。

而「上像性」作為情感顯影的強度而言，也開展出艾普斯坦電影論述中體感空間與神經觸動的可能面向，可以進一步與前面三位早期電影論述者十分類似的說法相互疏通。同巴拉茲、克拉考爾一樣，艾普斯坦十分注重電影中人物角色與布景道具所營構出的「情境」（situation），電影影像的情感強度，徹底渲染滲透到周遭環境的一草一木、一桌一椅，讓電影的戲劇張力不在對話與敘事（劇場與文學的強項）之中，而在生物與無生物、人物角色與布景道具所共同營造、相互感染的「情境」之間：

> 真正的悲劇暫停，威脅著所有的臉孔。悲劇在窗邊的窗簾，在門上的門把。每滴墨水都能讓悲劇開展在自來水筆的筆尖。悲劇在水杯中溶解。整個房間被所有形式的戲劇性事件所浸透。雪茄的煙霧在煙灰缸的頸嘴處威脅停駐，灰塵在謀逆叛變，地毯滲出有毒的藤蔓花飾，椅子的扶手在戰慄。（Abel 242）

在此「情境」氛圍的相互感染中，電影的特寫不僅讓萬事萬物都有了會回視的臉，也同時讓古老神祕的「萬物有靈論」成為現代性經驗中的「萬物有情論」。此處的臉部特寫在窗簾、門把，在地毯、椅臂，因為情感的渲染讓窗簾、門把、地毯、椅臂都有了「性格」、有了臉，都成了放大的臉部特寫、放大的情感強度。如果電影的情感強度是以臉部特寫為其最主要

的釋放來源，那此一觸即發的情境，便是最具上像性的「面面相覷（看）」（攝影機看著被攝物，角色看著場景，觀眾看著銀幕）。值得注意的是，此處的戲劇性張力不是張牙舞爪式的誇大演出，艾普斯坦強調電影特寫是「喃喃細語的颶風」（Abel 238），此處蓄勢待發的「面面相覷（看）」，乃是情感接觸感染的特寫放大，乃艾普斯坦所極力推崇細節隱微處的低調壓抑。

艾普斯坦一再強調電影不是故事，電影只有現在式的流逝影像，沒有開頭，沒有中段，也沒有結局（Abel 242）。但電影是情境，是感官瞬間形式的情感強度，讓現象世界「生動」起來，變得神靈活現，變得「超—現實」。因而他認為電影是一種更形原始的語言，一種能賦予萬事萬物擬仿生命的魔法語言，能讓場景布置轉換為情境營造，讓銀幕上的一草一木、一桌一椅都脫胎換骨、點石成金。「透過攝影機，櫃子裡的左輪手槍，地上的破瓶子，一隻眼睛孤立的虹膜，都被提升到劇情中角色的位置。它們有如活生生般充滿戲劇感，活像捲入情感的轉變當中」（Abel 317）。於是經過情感特寫的左輪手槍已不再是左輪手槍，而是左輪手槍—角色人物，朝向犯罪、失敗、自殺的衝動或悔悟，有著自身的「氣質、慣習、記憶、意志、靈魂」（Abel 317）。左輪手槍的臉部特寫（因特寫而有了臉部）有如魔法符咒、神祕不可知，讓人在莫名的尊崇、害怕與驚恐中「近」而遠之且「敬」而遠之。

而這在電影銀幕上相互感染的情感強度，當然也同時流瀉到電影院作為另一個情境的體感空間，與觀眾作為另一個體感空間中接觸傳染的對象。艾普斯坦非常強調電影影像與觀影觀眾之間的「敏感貼近」：「我從未像這群攝影師一般鄭重其事地旅遊。我觀看。我嗅聞事物。我碰觸。特寫、

特寫、特寫。不是以旅遊俱樂部的眼界所推薦的觀點，而是自然、在地、上像的細節」（Abel 237-38）。觀眾透過攝影機的眼睛，以特寫的貼近親密方式，邀遊多重感官的面相世界。這種「敏感貼近」，甚至讓銀幕上的痛苦情感，都近在咫尺，觸手可及：

> 痛苦觸手可及。如果我伸出手臂，我就碰觸到你，此即親密之所在。我能細數此痛苦折磨中的每根眼睫毛。我也能舔拭淚水。從所未有一張臉以那種方式朝向我。更近一點就能壓住我，我與它面對面。我們之間甚至連空氣的間隔都沒有，我消耗著它。它在我之中有如聖禮。極大化的視覺敏銳度。（Abel 239）

這段生動的文字描繪，非常能夠展現艾普斯坦作為一個早期電影理論家的內在衝突矛盾。他一方面以視覺為尊，強調「極大化的視覺敏感度」，視電影為心智的知性活動，另一方面又凸顯特寫造成的「現象世界的感官毗鄰性」，如何讓影像的體感空間變得敏感貼近，讓每根眼睫毛上的淚水都觸手可及。或許這正是艾普斯坦的有趣之處，在陽物理體視覺中心的基本預設中，同時發展出「視觸覺」（tactile vision）的敏感觸動，與現象世界的「感官毗鄰」（sensuous proximity）（Bruno 256）。[27] 艾普斯坦甚至還曾直

27　艾普斯坦曾一再強調電影作為一種「心智」（psychic）活動、一種形式理念之重要，「觀看即理想化，抽象與萃取，閱讀與挑選，改變」（Abel 244），甚至在許多方面還將電影視為思考時間的機器，涉及心智與大腦運作，而與德勒茲「大腦即銀幕，思考即影像」的電影哲學有不少相通之處，也是德勒茲發展「思考－影像」的參考資源之一。然艾普斯坦的電影理論，固然可以從心智與視覺認知的角度加以切入，卻也可以掉轉方向，從反視覺中心主義的「體感」、「體現」角度加以發揚光大。可參見 Turvey 的精采文章，企圖處理此心智／體感，視覺主宰／觸動體現的批評觀點差異。

接將電影視為「褻瀆的暴露」（莫非又是另一種「褻瀆的啟明」—「前—臉的啟明」），透過人體組織器官（例如手、臉、腳）直接接觸而觸動觀眾，引發直接的身體神經感應（Stam，《電影理論解讀》57）。

而面對這種直接的身體神經感應，如果班雅明與克拉考爾喜歡用彈道學修辭，來描述電影影像的撞擊強度與視觸感，那艾普斯坦則和《明室》裡的巴特一樣，則更喜歡用「刺點」來形容此影像直接造成的情感強度。[28] 艾普斯坦指出電影影像造成的身體感應，有如針刺般的間歇性情感激發，因為沒有超過一分鐘的純「上像」，也就沒有持續性的情感累積（Abel 236）。觀影的身體感應是「一種激情的歇斯底里生理學」（Abel 238），並與身體的神經傳導相通相應，電影成為「神經能量來源與充滿其輻射光芒的電影院之間的接力賽」（Abel 238）。莫怪乎艾普斯坦主張，電影銀幕最上像的姿勢，乃是身體間歇性的神經觸動，尤其以卓別林神經質

28　然而艾普斯坦與巴特對情感強度「刺點」的理論，還是有其根本的差異所在。對巴特而言，「顯義」增強，則「刺點」強度減弱，而「鈍義」增強，則「刺點」強度增強。巴特乃是以語言表義系統對立於非語言、非知面、潛意識運作的情感強度。但對艾普斯坦而言，並無此表義系統與情感強度之預設對立，即使在其凸顯「情境」與感官瞬間美學的同時，也多不忘強調電影文本對意義建構之重要，甚至有時不惜犧牲表面符號以尋求更深的「文本」意義。然和大多數的早期電影理論家一樣，艾普斯坦除了喜歡區分電影與劇場、文學的差異以凸顯電影影像的獨特性外，也喜歡援引「表面／深度」為思考架構。然其非傳統形上學「表面／深度」模式的思考，倒也相當別樹一幟：「表面」指向一覽無遺的整體圖像、場面、脈絡或造型，而「深度」則指向立即、毗鄰、直接的局部細節；任何過分關注於整體表面符號的觀賞，乃是將觀眾的興趣從「文本」（text）意義導向了「字體排版」（typography）（Abel 422）。而在本文的詮釋脈絡中，艾普斯坦此處所用的「文本」，顯然更貼近其與「織品」（textile）、「觸感」（tactile）之字源連結，以及可能進一步開展出的直接身體神經感應。如他所言，「紅色」、「女高音」、「甜」、「絲柏」絕不僅只是字面上的象徵或隱喻，而是速度、運動與震動，乃是直接作用於觀眾身體的物質與能量（Abel 244）。

身體的抽動痙攣為最佳代表。

　　原本班雅明在論及機械複製生產模式如何徹底改變大眾與藝術的關係時，也曾以畢卡索的繪畫與卓別林的電影為例，強調前者服務於布爾喬亞階級的菁英主義，故保守反動，而後者則是強調集體經驗「視覺與情感享受的直接親密結合」（"The Work of Art" 234），故前衛進步。在巴拉茲筆下，演員卓別林乃是「扁平足的雜耍演員」，蹣跚步行，有如走在平地上的天鵝，不斷搬演著「現代工業城市小人物的喜劇」；但導演卓別林則給出日常生活的詩歌，一個「培育生活的職人園丁」（Béla Balázs 85, 86）。而艾普斯坦則是將他的注意力完全放到了卓別林的體態與姿勢，視其身體反射動作為「上像的神經衰弱症」（photogenic neurasthenia）（Abel 238）的最佳表達。卓別林的默片身體動作，不僅只是機械時代的身體寓言，「切斷表達性的身體動作，將其變成一系列微細的機械衝動」（Hansen, "Benjamin" 203），更是時間顯影與情感顯影的生動結合。卓別林的身體反射動作就是一張神經衰弱症的臉部特寫，一張充滿時間運動、情感強度與神經反應的臉部特寫，不停間斷抽動，不止痙攣發作，因而最為上像，最能體現出現代性的「感官瞬間形式」與電影體感空間的神經觸動。[29]

　　從嘉寶風華絕代的臉到卓別林神經反射動作的身體，從會回視的景色

29　艾普斯坦也對默片時代風靡全球的日裔演員早川雪洲（Sessue Hayakawa）情有獨鍾，認為其充滿節奏感與和諧度的身體動作，乃是「純粹的上像性」（243）。早川雪洲的優雅沉穩，顯然與卓別林的神經質姿勢與反射動作截然不同，但皆是不同身體上像性的影像表達。而早川雪洲不僅是艾普斯坦筆下「上像性」的案例，也同樣是巴拉茲筆下「微面相」的代表。巴拉茲言道早川雪洲曾在片中扮演一個在盜匪虎視眈眈下、無法與失散多年妻子相認的丈夫，他看似面無表情的臉上，卻似乎湧動著另一張我們看不見的臉，一種「無法識見卻昭然若揭的表達」，等待著觀眾讀出「字裡行間」的幽微（Béla Balázs 103; Theory of the Film 77）。

到有氣質有意志的左輪手槍，也從「微面相」到「上像性」，本文透過四位早期電影理論家（不按編年而按概念與論述推展）所企圖談論的「電影的臉」，不限於默片，不限於近距離拍攝，不限於臉部，也不限於人類。正如德勒茲所言，如果人的臉部原本用來提供「個人化」、「社會化」與「溝通」三大基本功能需求，那「電影的臉」則是無人稱的（*Cinema 1* 98），同時徹底喪失此三大基本功能。「電影的臉」既是臉孔也是抹去臉孔（effacement），「電影的臉」乃是最為徹底的「去畛域化」：「臉的赤裸比身體的赤裸更為巨大，臉的非人性比動物的非人性更為強大」（*Cinema 1* 99）。[30] 因此「電影的臉」所要凸顯的不是「人形化詩學」，而是電影影像的時間性—情感性—面向性—關（觀）連性，將面相特寫、情動—影像與體感空間相連結，讓「表面」成為「上—臉」sur-face、「間臉」成為「界—面」inter-face，打破「臉」所預設的封閉個人主體意識，而成為表情生動、向外開展的動態連結。「電影的臉」是用來觀看的，也是用來觸摸的，因此在視覺之外，還須強調視觸覺，在「視點理論」之外還須發展「體感理論」，在「語言敘事」之外更加重視「面相蓄勢」，在「表義」之外更加在乎「表意」與「表情」，以便能以身體體現的方式，豐富開展電影獨特的細節感官美學。

綜觀四位早期電影理論家巴拉茲、班雅明、克拉考爾與艾普斯坦，他們之中有人特別強調面相獨白的敏感可讀，有人執著於「面相知會」的影像辯證，有人專門探討「為臉而臉」所揭露物質現實中隱而不顯的全新面向，有人則著重於「上像性」的時間與情感顯影。但整體而言，四人都展現早期電影論述視萬事萬物皆新奇有趣的「非人本中心」與「非敘事主導」。四位論述者不約而同讓「電影的臉」以非人本中心、去封閉主體的

方式擴散流盪。雖說其主要的著作與文章大多完成於一九二〇到四〇年代，但在本文重新閱讀與重新詮釋的過程中，卻也使其與當代論述者巴特、德勒茲、歐蒙、陶西格、布魯若等人順利連線，亦屬當前在電影（後）理論時代朝向「早期電影理論復興」的一種可能嘗試，或可成為質疑電影理論「語言轉向」的另一種可能、另一種出發，讓「面相」再次成為感官毗鄰、

30 德勒茲此處所言的主要參考座標乃為瑞典導演柏格曼（Ingmar Bergman），德勒茲認為其電影作品已達臉的虛無主義之頂峰，將「情動－影像」推展到了極限。雖然德勒茲對電影臉部特寫作為「情動－影像」的論述，基本上也可被視為一種從巴拉茲與艾普斯坦的重新出發，德勒茲以臉部特寫的「去畛域化」（抽離具體的時空座標）來凸顯關係性、動態、流變與動情的狂喜，但整體而言，較為避談現象世界的感官經驗或影院中觀眾的觀影經驗。德勒茲在《電影 II：時間－影像》中也曾援引前已提及的奧地利藝術史家李格爾針對「體感視覺」與「光學視覺」之差異比較，提出在光徵（opsign）與聲徵（sonsign）之外還有的「觸徵」（tactisign），並以羅伯－格里耶（Alain Robbe-Grillet）和布列松（Robert Bresson）等為例：羅伯－格里耶讓手失去捕捉等運動功能而只剩下碰觸，而得以給出觸感作為一種純粹感官影像；布列松則為觀看對象聚焦於觸碰，透過手來進行空間接續，手已不再是行動－影像中的感官－運動連結，手已取代臉面成為情動之目的，讓眼睛的光學功能也不僅在「觀看」而在「觸碰」，以便能以「觸徵」串連「光徵」與「聲徵」而給出至為原創的「任意空間」（any-space-whatever），一如他在《扒手》（*Pickpocket*）一片所成功展現者（*Cinema 2* 12-13）。德勒茲亦有「體感空間」（類似「平滑空間」smooth space）的相關理論，並將此取消深度的「體感空間」與「情動－影像」、臉部特寫加以連結的企圖，與本文所嘗試的「視觸感」建構，有十分相似的路徑，但德勒茲似乎更為強調由「形體表面」轉化為「非形體表面」、由「身體」轉化為「無器官身體」的必要，而本文則是嘗試放慢此轉化過程，企圖探討「面相殘存」作為一種物質殘存的可能性。此外，在德勒茲的哲學系統中，人本中心的「情感」（emotion）與非人本中心「動情」（affect）劃分清晰，而本文則是企圖在「情感」與「動情」之間滑動，以凸顯「觸動」與「體現」可能的身體模擬與感官毗鄰。本文中的「體現」並非重蹈人本主義的封閉主體想像，此「體現」乃指向情感強度的直接作用於身體。換言之，此身體「體現」不導向身體「空間化疆界」的強化，反倒較為導向身體的解畛域、身體的無器官身體化。

時間流變的表面，成為蓄勢待發的情感強度，成為一發不可收拾的影像接觸傳染。

後記

〈電影的臉〉最早發表於《中外文學》第 34 卷第 1 期（2005 年 6 月）：139-75，後亦收錄於《影像下的現代：電影與視覺文化》，周英雄、馮品佳主編，台北：書林，2007，頁 41-84。此篇論文發表甚早，與其說是本書《電影的臉》之緣起者，不如說是《電影的臉》之後起者。其緣由如下：

1.《電影的臉》原訂書名為《影像的思考》，然因書中幾個重要章節皆處理到電影的臉部特寫，尤其是第二章以「高幀臉部特寫」談李安《比利．林恩的中場戰事》，第七章以「默片」談蔡明亮《臉》與《你的臉》，最為顯著，故決定將書名改為《電影的臉》，取其可能的生動、吸睛、響亮。然專書《電影的臉》與論文〈電影的臉〉畢竟有著十八年的時間間隔，彼時與此時的思考路數與重點雖顯著不同，但卻似乎心有靈犀地都展現了某種解構「電影術語」的企圖。〈電影的臉〉最初想要解構的乃是一般界定下的「臉部特寫」：以近距離拍攝的人物臉部影像。該文嘗試透過早期電影理論中的「微面相」與「上像性」來思考、來顛覆、來創造一種或許可以不是臉部（被攝人物的特定身體部位）、也或許可以不是近距離（攝影機與被攝人物的空間距離）的「臉部特寫」。此解構企圖與本書針對七大電影術語——「畫外音」、「高幀」、「慢動作」、「長鏡頭」、「正／反拍」、「淡入／淡出」、「默片」——的重新概念化實可相互呼應。但該文主要是以上世紀四位早期電影理論家巴拉茲、班雅明、克拉考爾與艾普斯坦為論述主軸，探討他們筆下「微面相」、「匿名面相」、「為臉而臉」、「上像性」等概念之形構，又與專書《電影的臉》以特定電影術語、特定導演與電影影像的並置思考有顯著差異。

2. 此次出書也曾起心動念，一度想將該文改寫為本書的緒論，但幾經嘗試而終究放棄。〈電影的臉〉較為強調的「觸動」（the touch）（甚至較偏向現象學與女性主義身體美學的取徑），實難與後來的影像思考路徑相互融會而不產生衝突矛盾。已然織進論述紋理細部的「觸動」（旨在揭露細節感官與蓄放的情感強度），若要偏轉或改寫成後來

較為著重的「情動」（the affect），極難不牽一髮而動全身。放棄改寫的挫折雖有，但更多的則是因見證了十八來的變化而感到微微的喜悅，許多在《電影的臉》努力開展的概念，如「臉部特寫」、「情動」、「寫實—寫時主義」、「敘事／蓄勢」等，原來早已有跡可尋／循。遂決定將此早期論文收於附錄一，以此為誌筆者在電影理論上的差異思考軌跡。

3.〈電影的臉〉在收錄的過程中經過相當幅度的改動，包括重新考量部份術語的中英翻譯、增補四位早期電影理論家的晚近研究、進行「觸動」與「情動」的比較分析等。因此次改動的幅度較大，故在原標題之上再加副標題成為〈電影的臉：觸動與特寫〉，以便與早先的期刊版本〈電影的臉〉做出區隔。此篇論文遂如此這般「改頭換面」，成為《電影的臉》專書之中最早發表卻最晚定稿的附錄章節。

4.〈電影的臉：觸動與特寫〉主要修訂於台灣新冠肺炎疫情大爆發的 2021 年 5、6 月，雖是以上世紀 1920 到 1940 年代四位早期電影理論家為論述主軸，但理論架構的核心乃「觸動」，強調的乃是電影臉部特寫所可能帶來的「視觸覺」（tactile vision）、「感官毗鄰」（sensuous proximity）、「接觸」（contact）與「感染」（contagion）之威力。在風聲鶴唳的三級警戒台北軟封城時期，在所有電影院都封閉禁止進入之際，〈電影的臉：觸動與特寫〉一路暢談電影銀幕上下相互感染的情感強度，邊寫邊改之餘，甚感分裂。

附錄二

〈大開色戒：從李安到張愛玲〉

〈活捉《聶隱娘》〉

〈三個耳朵的刺客〉

〈李安的高幀思考〉

大開色戒：從李安到張愛玲

在西方電影圈開玩笑，要害一個導演，就叫他去拍莎士比亞，不僅因為莎翁經典深植人心，朗朗上口，不易討好，更因莎劇字字珠璣，意象豐滿，若是拆了叫演員一字不漏朗讀一遍，又叫攝影機用影像畫面拍攝一遍，沒別的話，就是畫蛇添足。

若是換了在華人電影圈開玩笑，要害一個導演，最好是叫他去拍張愛玲。從 1984 年香港導演許鞍華找來周潤發、繆騫人拍《傾城之戀》，就是一連串災難史的開始，其中稍稍及格的，只有關錦鵬的《紅玫瑰與白玫瑰》，多虧了導演的敏感細膩，演員陳沖紅玫瑰的精采詮釋和藝術指導朴若木的美術構成，總算抓到那麼一些些老上海的氛圍、張愛玲的底蘊。

這回李安要拍張愛玲，真是讓所有李迷與張迷又愛又怕受傷害。兩個大難題，張愛玲怎麼拍？前面的例子可以說是拍一個死一個。老上海怎麼拍？十年來的上海熱，從台北、香港一路延燒回上海，早已讓老上海的影像熟極而爛，要不落入窠臼套式，難上加難。又是月份牌，又是老旗袍，又是黑頭車，往往不是不夠真實，而是所有的真實都已過度曝光成了超真實，更別提還有那廂王家衛透過香港所折射出來的老上海懷舊風格，難以揮去。

但李安還是拍了，拍出了一個驚心動魄的張愛玲，一個恐怕連張愛玲也覺得驚心動魄的《色，戒》。若是按照慣常的文學電影讀法，當然是從

張愛玲到李安，從張愛玲的小說〈色，戒〉到李安的電影《色，戒》，前者是「原著」，後者是「改編」，再東轉西繞兩相比對一番，談的終究還是是否忠於原著的老問題。這樣的談法既不尊重文類的基本差異——小說是用文字講故事，而電影是用影像講故事，更是讓「原著」成為終點而非起點，讓影像的再次創作，淪為文字的重複敘述。

　　所以我們要反過來說，從李安到張愛玲，這種違反常識的先後時序倒置，就是要讓我們跳脫「改編」的魔咒，真正看到影像創作的爆發力。李安的《色，戒》拍出了張愛玲寫出來的〈色，戒〉，李安的《色，戒》也拍出了張愛玲沒有寫出來的〈色，戒〉。李安的厲害，李安的溫柔蘊藉，打開了〈色，戒〉藏在文字縐摺裡欲言又止卻又欲蓋彌彰的《色，戒》，李安是在張愛玲的文字地盤上，大開色戒。

肉體情慾的暴亂

　　電影《色，戒》從片子一開頭，就充滿了強烈的懸疑緊張氛圍。李安成功地運用了兩種語言的加成，一種是快速剪接、局部特寫的電影鏡頭語言，一種是爾虞我詐、各懷鬼胎的華文牌桌文化語言，只見易公館麻將桌上一陣兵慌馬亂，玉手、鑽戒、閒話交鋒的影像雜沓，一時間難以分辨是誰的手拿著誰的牌，搭著誰的話，碰了誰的牌，吃了誰的上家，胡了誰的莊。這種電影語言與文化語言的完美搭配，讓《色，戒》從一開場就引人入勝，讓觀眾立即進入懸疑片的心理準備狀態——不確定中的焦慮與興奮，也讓《色，戒》同時擁有了電影語言、電影類型的「全球性」與特定華文殊異文化的「在地性」。

於是有時車子開在路上，你會錯以為是希區考克的懸疑諜報片，一會又以為是五〇年代的黑色電影，轉個身卻又像是老好萊塢的浪漫通俗劇。李安不愧是李安，這種運「鏡」帷幄的大將之風，穩健中見細膩，平凡中見功力。只有李安才有這等電影語言的嫻熟，這般電影類型的出入自如。於是《色，戒》從快到慢的影像節奏，配合著由外到內、由表面練達油滑的交際人情到赤身裸體接觸的心理掙扎，給出了一個完全「去熟悉化」了的老上海。法國 Alexandre Desplat 幽沉的電影配樂，墨西哥 Rodrigo Prieto 光影層次的攝影，再加上香港朴若木平實而不誇張不過度風格化的美術構成，讓鏡頭前的「老上海」有一種特意搭構出來的「假」，假得既熟悉又詭異、既本土又異國、既真實又如夢境，假得恰到好處，假得正好假戲真做。

　　但這些鏡頭語言與文化細節掌握的成功，只能讓《色，戒》從一部中規中矩的電影，升級成為一部上等之作，而真正讓《色，戒》可以脫穎而出成為一部上上之作的關鍵，就在《色，戒》最受爭議的大膽露骨床戲。有的導演拍床戲是為了噱頭與票房賣點，有的導演拍床戲是前衛反叛的一種姿態，《色，戒》中的床戲卻是讓《色，戒》之所以成立的最重要關鍵。李安的尺度開放，不在於讓梁朝偉與湯唯全裸上陣，而在於第一場床戲就用了 S/M「虐戀」作為全片床戲的基調。原本明明是麥太太按捺下易先生，走到較遠的椅子邊，打算演一齣寬衣解帶的誘惑戲碼，哪知易先生一個箭步向前，扳倒大學生王佳芝偽裝的麥太太，抽出皮帶，綁住她的雙手，推倒在床上，強行進入。這種突如其來、反客為主的暴烈，嚇壞了業餘玩票的女特工，當然也嚇壞了戲院裡正襟危坐的觀眾。有必要這樣 S/M 嗎？就劇情的合理度而言，S/M 凸顯了易先生作為情報頭子的無力感，必須藉由

如此暴力的強度，才能在獵人與獵物、掌控與被掌控、占有與被占有的肉體權力關係中，既重複也紓解各種血腥刑求所造成的內在扭曲。

但僅以這樣的角度去理解《色，戒》中的 S/M，絕對是不夠的。《色，戒》中的 S/M，除了要展現權力的掌控，「行房」作為「刑房」的一種扭曲變形，除了要徹底摧毀既定的道德體系與價值系統，更是要在逼搏出身體暴亂情慾的最高強度中，展露出身體最內部、最極端、最赤裸、最柔軟的敏感與脆弱，這樣的「性愛」才有「致命性」，會讓人在最緊要的關鍵時刻，一時心軟憐愛而迷迷糊糊地賠上了性命。在片中這樣的「致命性」，讓女大學生王佳芝茫然困惑，無助卻又迷戀，一次鼓起了勇氣，向同學鄺裕民與重慶派來的上級指導員老吳坦承自己的無法把持，越往她身體裡頭鑽的老易，就越往她心裡頭鑽。這露骨的不吐不快，讓兩個大男人目瞪口呆，無言以對。他們不懂也不能懂，易先生與麥太太則似懂非懂，卻深陷其中，欲仙欲死。身體的交易，帶出了情慾的高潮，而體液的交換，帶出了靈魂的交纏。於是幾場重要的床戲，透過鏡位、景框與剪接的精準安排，透過梁朝偉與湯唯的投入演出，我們看到的不再只是肉體橫陳，不再只是變換中的姿勢與體位，而是那種擊潰所有防線所有自我保護後無助的肉體親密貼合，有如嬰兒般脆弱蜷縮的相互依偎。這是王佳芝的「意亂情迷」，也是易先生的「易亂情謎」。動盪大時代中的徬徨無助，都轉化成情慾強度的極私密、極脆弱、極癲狂。《色，戒》中情慾影像的強度，傳達了極暴戾即溫柔、極狂喜即致命的無所遁逃。

「到女人心裡的路通過陰道」

　　然而如此這般肉體情慾的暴亂，會是張愛玲嗎？短篇小說〈色，戒〉成稿於五〇年代，張愛玲多次大修大改，一九七七年發表於《皇冠》雜誌，一九八三年收錄於《惘然記》出版。二三十年的時間過去了，張愛玲究竟琢磨出怎樣一個版本的〈色，戒〉，來鋪陳涉世未深的天真女大學生，下了台沒下妝，想演一齣美人殺漢奸的戲碼，卻因自己一時的意亂情迷而功敗垂成。這其中的反諷我們懂，張愛玲用色與戒之間的逗點，疏離了我們慣常對「色戒」等同於「戒女色」的認知，〈色，戒〉既是美色與鑽戒的連結，也是本應由男漢奸犯下的色戒轉移到了女特務自身所犯下的色戒，色不迷人人自迷，美人計中的美人反倒中了計。張愛玲在〈傾城之戀〉中曾說，「一個女人上了男人的當，就該死；女人給當給男人上，那更是淫婦；如果一個人想給當給男人上而失敗了，反而上了人家的當，那是雙料的淫惡，殺了她也還污了刀」。就這點觀之，王佳芝想給漢奸當上卻上了漢奸的當，就算迷迷糊糊給槍斃了，似乎也難博得同情。

　　但小說〈色，戒〉中有破綻、有陷阱，因為其中所涉及的真正緣由與轉折我們卻不懂，好好一個女大學生為何會愛上一臉「鼠相」的中年漢奸，為了粉紅鑽戒而感動？為了任務不惜失身而懊惱而混亂而尋覓救贖？是人海茫茫無依無靠的戀父情結？還是單純因為燈光下易先生的睫毛有如「米色的蛾翅」而生出溫柔憐惜之心？就第一個層次而言，我們不懂是因為張愛玲讓王佳芝到死也沒弄懂自己到底是哪裡出了問題，但就第二個層次而言，我們不懂是因為張愛玲也不懂，或者不想完全弄懂，而盡在文字裡穿插藏閃。而小說〈色，戒〉的文字猶疑，正是電影《色，戒》影像游移的

最佳切入點，讓李安拍出了張愛玲沒有寫出來的《色，戒》，不是無中生有，而是打開文字的縐摺，用影像探訪文字的潛意識，那不乾不淨不徹底的情慾糾纏。

因而看完電影《色，戒》後，再回過頭來看張愛玲的小說〈色，戒〉，就懂得李安懂得張愛玲懂得卻沒說清楚講明白的那個部份。小說中三處曲筆，隱隱帶出王佳芝與易先生的肉體曖昧情慾。第一處點出王佳芝逐漸豐滿的乳房，「『兩年前也還沒有這樣嚜，』他摟著吻著她的時候輕聲說。他頭偎在她胸前，沒看見她臉上一紅」。第二處則是兩人共乘一車，「一坐定下來，他就抱著胳膊，一隻肘彎正抵在她乳房最肥滿的南半球外緣。這是他的慣技，表面上端坐，暗中卻在蝕骨銷魂，一陣陣麻上來」。短短幾句，強烈的身體官能情慾，明說是易先生，又暗指王佳芝，十足曖昧。第三處則是一連串正經八百的引述，先以一句英文俗諺「權力是一種春藥」，作為王佳芝自我心理分析的開場，接著又引諺語「到男人心裡去的路通到胃」，指男人好吃，要掌握男人的心，先要掌握男人的胃。但真正要帶出的重點，卻是緊接在下面的那句「到女人心裡的路通過陰道」。

此驚世駭俗的話語既出，防衛機制立即啟動，百般遮掩，先是考據此語出自某位民初精通英文的名學者，曾以茶壺茶杯的比喻，替中國人妻妾制度辯護（暗指辜鴻銘），接著又執意不相信名學者會說出如此下作的話語，再接著質疑是什麼樣女人的心會如此不堪，要不是「老了倒貼的風塵女人」，就是「風流寡婦」，並以自己作為反證，為達成任務而跟同學梁閏生發生性關係後，就只有更討厭他的份。但否認後的否認，曲筆後的曲筆，又回到了核心問題的揭露，「那，難道她有點愛上了老易？她不信，但是也無法斬釘截鐵的說不是，因為沒戀愛過，不知道怎麼樣就算是愛上

了」，就這樣一路由性逃到了愛，又由愛逃到了缺乏經驗無從評斷。有答案了嗎？當然還是沒有答案，但依舊不忘加上一筆，再次撇清關係，「跟老易在一起那兩次總是那麼提心吊膽，要處處留神，哪還去問自己覺得怎樣」。此地無銀三百兩，我王佳芝可不是喜歡驚險刺激、耽溺於魚水之歡的女人。

但我們必須說整篇〈色，戒〉中最大膽最下作最荒唐的一句話，就是「到女人心裡的路通過陰道」，也是張愛玲要一再撇清、一再否認的一句話，當然也就成了最富玄機、最深藏不露的一句話，而好巧不巧，李安的《色，戒》就拍足了這句話，提供了不僅女性版本的王佳芝，也提供了男性版本的易先生（男人的心終究不是通過胃的問題）。《色，戒》的曖昧不僅在於忠奸難分，更在於情色難離，沒有大徹大悟、黑白分明、漢賊不兩立，沒有情是情、色是色、作戲是作戲、真實人生是真實人生。張愛玲冷眼嘲諷了愛國的浪漫與幼稚，卻又在民族大義的框架下，偷渡了小眉小眼、小情小愛的諜報版性幻想，但在帶出身體情慾真實困惑的同時，還是點到為止，非禮勿視。李安則是覥腆探問「色易守，情難防」的無解，只因色就是情的後門，鑽到身體裡的就能鑽到心裡，色與情一線之隔，一體兩面，而《色，戒》之所以驚心動魄，就是在那肉體纏縛中，動了真情。

小說中的結尾，易先生為求自保立即處決了那群大學生，事後想起王佳芝，尚不免自鳴得意，說她生是他的人，死是他的鬼。電影中的結尾，那群大學生被帶到空曠的南礦場，一字排開的大遠景，沒有慷慨赴義，引刀成一快的「悲壯」，只有一種無情大時代青春生命的「蒼涼」，又可笑又可憐，臨到盡頭都還迷糊的悲哀。而易先生回到家中，面對王佳芝的空床，廳堂裡喧嘩談笑聲依舊，只是暗影遮黑了他的雙眼。

「因為懂得，所以慈悲」，張愛玲冷，讓易先生終究旁觀者清，李安溫情，讓易先生依舊當局者迷。在這一點上，張愛玲畢竟是張愛玲，李安畢竟還是李安。

〈大開色戒：從李安到張愛玲〉，《中國時報》人間副刊，2007 年 9 月 28、29 日。

活捉《聶隱娘》

　　武俠片裡沒有活人，只有死人，即使是能將活人殺成死人的活人，也都還是死人。

　　武俠片中的活人，在被人殺死之前，其實都已經死了，都已經被武俠片的「類型公式」所殺死。武俠片裡什麼都有，上天下地，飛鏢暗器，忠孝節義，兒女情長，但就是沒有「生活」，也就沒有了生活其中活生生的人。俠女進客棧，點上幾斤白乾與熟牛肉，不是真正要吃飯，而是舉箸之剎那，得夾住從不明暗處射來的毒鏢，就連客棧的陳設也著實無關緊要，只要樓上樓下殺成一片，打得精采漂亮就行。

　　《聶隱娘》卻是要拍歷史武俠片的「活體美學」，讓武俠片不再是武俠片，讓武俠片中的人活起來，活在有地心引力的生活之中，以便能給出武俠片「流變—活體」的新感覺團塊。侯孝賢導演傲視全球影壇的「長拍美學」，本就是一種對生活的感受力，想讓電影裡能有活人，能活在細密真切的生活質地之中。而為了要讓電影「活出來」而不是「演出來」，必得想盡辦法來拋掉好萊塢用故事情節、用角色刻畫、用攝影機運動、用蒙太奇剪接所堆積出來的假高潮、假戲劇、假情感。但武俠片「奇情奇觀」的類型公式易守難攻，《聶隱娘》出奇招，便是要在最不尋常處覓尋常。

　　而《聶隱娘》的尋常，正是往唐朝的生活裡去鑽，想給出一種「真實的氛圍」，讓影像可以生動地「活」起來。舉例來說，《聶隱娘》有許多

薰香裊裊、燭影搖曳的室內場景，故在房內擺放了許多高矮有致的白蠟燭。一幕幕燭光閃動、色紗飄飛的場景，彷彿是對唐代生活所進行的「光影考古學」，一種傅柯式的考古，不是把埋在地底下的東西挖掘出來，以考究歷史層積岩的出土文物，而是要找出屬於那個時代的「視覺布置」，那讓可見成為可見的不可見布置。就像有人敏銳指出，片中的聶峰（隱娘之父，倪大紅飾），活脫像是個從唐朝畫家閻本立畫中走出來的人物，但那「活脫」顯然不是少數較為認真做功課的武俠片或歷史古裝片所考據出來的頭飾、妝飾、衣飾等「視覺細節」而已，《聶隱娘》更要拍出那讓所有「視覺細節」成為可見的不可見「視覺布置」，有形中的無形。

　　或者又如《聶隱娘》殺青半年之後，侯導一句「唐朝人不會這麼坐」，就重搭已拆的場景，召回劇組，補拍魏博節度使（張震飾）的坐姿。這番勞師動眾為了哪樁？難道只是吹毛求疵、考據成癖嗎？武俠片向來只有出場亮相式的「停姿」（poses），少有生活行住坐臥的「動姿」（gesture），而作為擺放姿態的「停姿」與作為時間運動影像的「動姿」，其區分的重點不在人物的靜止或運動，而在影像是否得以流變生成。過去俠女飛簷走壁，乃是透過對「停姿」的快速剪接而產生動感，俠女起身行走或快速奔跑，也是應「劇情」之所需，所有的身體動作成為蘊蓄爆發力的預備式，都有目的與預期。莫怪乎看過這麼多武俠片的我們，有看過俠女走路嗎？《聶隱娘》讓我們看見女刺客隱娘（舒琪飾）一路走進山村小屋，看見她與道姑師父（許芳宜飾）決鬥後轉身一路步行而去，讓我們感覺到俠女有腳，腳上有靴，而有點高度又有點硬度的靴，給出了走在碎石子路上的「動姿」。走路的俠女是有肉身的俠女，順應著地心引力，一如順應著人倫親情。然這種「姿勢考古學」，不是要「複製」唐朝的行住坐臥，也不是要

「回返」唐朝的食衣住行，不是為考古而考古，而是希望在堆疊擺放出所有可能努力考古出的唐朝細節時，讓演員角色能「活在其中」，讓「動姿」成為可能，讓新的感覺團塊成為可能。《聶隱娘》不是為了唐代而生活，《聶隱娘》是為了生活而唐代，這或許就是貼近《聶隱娘》「活體美學」之關鍵所在。

所以《聶隱娘》好看真好看，但不是看劇情發展，因為太多刪節、跳躍與模糊，也不是看人物刻畫，聶隱娘喜怒不形於色、沉默多過言說。那要看什麼？看充滿魅力的影像，如何穿插藏閃，看剪接的節奏，如何動靜快慢，看風動、紗動、煙動、霧動所交織的大化流行，看紅色、黑色、金色所堆疊出的輝煌璀璨，看「無為時間」的蹴鞠、沐浴、風中撫琴、對鏡貼花鈿，也看「齊物空間」的花草樹石、山川雲霧皆等量齊觀。崇山峻嶺中人的渺小脆弱，一如權力結構傾軋爭奪中人的無情奈何。《聶隱娘》講藩鎮割據，《聶隱娘》講孤寂心傷，山水意境中的現實荒原，都有、都在、都對。

於是看著看著，出鏡入鏡，出焦入焦，內景外景，主觀客觀，過去現在，愛恨情仇，大我小我，回憶現實，物我天人，一切盡皆化作自由。

〈活捉《聶隱娘》〉，《印刻文學生活誌》第 143 期（2015 年 7 月）：172-173。

三個耳朵的刺客

　　刺客可以斷手斷腳甚至看不見，但刺客必須耳聰靈敏、聽風辨聲，眼瞎猶有勝算，耳背在劫難逃。然侯孝賢導演坎城得獎的《聶隱娘》，眼不瞎耳不聾，卻給出了一個電影史刺客列傳未曾得見的特異感覺團塊，一個有眼睛卻無法聚焦的刺客，一個因耳朵太多而無法殺人的刺客。唯有去思考這樣的刺客究竟如何看、如何聽、如何殺人或不殺，或許才有機會回到電影本身的純粹視聽情境，真正感受《聶隱娘》在文學與文字之外的「影像」魅力。

　　侯導曾說之所以對唐傳奇《聶隱娘》情有獨鍾，除了奇情魔幻，更在於字面上「聶」之為三耳疊字，「三個耳朵隱藏著一個姑娘」。然而原本的構想，卻在開拍時刻因出飾聶隱娘一角的女演員舒琪懼高，而打亂了原本侯導一心想要舒琪時時隱於椽上樹上，閉上眼睛、張大耳朵、聆聽世聲浮沉的場景設計，一個遺世獨立、遙相呼應侯導最著稱「阿孝」隱身「鳳山鄉下芒果樹上」的視角。然三個耳朵的女刺客，雖不能常常飛上躍下、隱身高處暗角，但《聶隱娘》卻發展出另一種超級靈敏的視聽感受性，放大了聽覺的觸受，放大了聲音進入耳朵後的波動迴響，因耳朵而徹底讓九世紀的唐傳奇有了當代的孤寂感性。

弱視的殺手

　　就先從「影像視覺性」開始談起。刺客聶隱娘的「不殺」已有太多的討論，但都是圍繞在「敘事主題」上的詮釋：隱娘的惻隱之心與顧念舊情，讓她無法企及道姑師父所囑之「劍道無親」，無法奉行「隱劍止殺」（殺一獨夫以救千百人）的千古邏輯，甚至還給出「嗣子年幼，魏博必亂」的理性分析判斷而不殺。但若是從電影影像的純粹視覺性來看，隱娘的「不殺」會不會早已由全片的「聚焦失能」所預示。超級刺客隱娘取人首級「如刺飛鳥般容易」，但她的弱勢卻來自於「弱視」。此「弱視」當然不是演員角色設定上的生理視力障礙，而是電影影像在攝影機運動、蒙太奇運動、場面調度上所給出的「弱視」。《聶隱娘》全片多淺焦、少深焦鏡頭，若是前、中、後的景深場景，顧得了中段，就顧不了後段，清晰了前方，就模糊了後方。就電影的美學構成而言，「淺焦」攝影讓《聶隱娘》有過於詩意唯美之憂，稍許落差於全片的寫實底韻；然就電影的觀看權力關係而言，「淺焦」卻給出了刺客心理的猶疑不定，無法擺放出清晰可辨的人倫位置與戲劇張力，「淺焦」彷彿取代了戲劇獨白，讓我們更為貼近隱娘的不明就裡、隱娘的內心紛亂、隱娘「未有名目的鬥爭」。

　　而「淺焦」之外，《聶隱娘》更少「主觀鏡頭」的建立，而沒有「主觀鏡頭」的刺客如何可以殺人？黑白開場片頭，道姑師父囑隱娘狙殺即將路過此地的藩鎮大僚，只見隱娘林中伺覓，飛身倏至，一擊中的。角色聶隱娘用羊角匕首來殺人，電影《聶隱娘》用慢動作、快速剪接與音效的「無人稱」來殺人，沒有任何主觀鏡頭的交代與縫合。而隱娘的第二次狙殺任務，更徹底暴露其無法眼到手到、掌控觀視權力。長鏡頭先是帶到一大僚

在內院居室與小兒嬉戲，小兒童言童語，追蛾玩�。接著帶到伏於樑上斗拱的黑衣刺客隱娘，只見隱娘由屋樑輕躍而下，接著鏡頭轉到大僚抱著熟睡中的小兒，隱娘背影由畫面左邊切入逼近，大僚護子，隱娘不忍轉身離去，大僚放下小兒，取刀射向隱娘的離去背影，被隱娘反手一擊、鏗鏘刀斷。

這個系列鏡頭說明了隱娘「不殺」在敘事邏輯之外的「影像邏輯」。這裡沒有電影語言慣用的正、反拍鏡頭，明明是隱娘伏樑窺視，但所窺視到的畫面卻先於窺視者而出，也不重新縫合回窺視者的正面觀看，而是透過鏡頭的時間差異（追蛾玩�的小兒已然沉睡於父親懷中），與背影切入畫面的方式，打亂正反拍、縫合、主觀鏡頭的標準公式，讓窺視者無法真正窺視獵物，反倒是讓窺視者自身被暴露在鏡頭的觀看之中。隱娘之為刺客，攝影機不讓她有前中後景清晰明白的「深焦鏡頭」，蒙太奇剪接也不讓她有穩固確切的「主觀鏡頭」，讓隱娘的「不殺」不只是敘事主題上的惻隱之情，更是影像邏輯上的視覺布置，殺不得，不得殺。

聽覺情動力的觸受

那「聚焦失能」的刺客能做什麼？全片算下來隱娘只有九句台詞，絕大多數的時候她都在聽，放大耳朵聽母親訴說當年公主娘娘如何許婚、如何背誓、十歲隱娘如何被道姑帶走，聽家中老僕述說夫人思女心切而季季備下新衣，聽藩鎮廟堂之上的眾臣你來我往，聽昔日青梅竹馬的魏博節度使在私室向愛妾講述幼年隱娘的堅毅與深情，也聽受傷的老父慨嘆當年的錯誤決定而讓隱娘受苦。這些有著文言底韻的敘述，大段大段灌進隱娘的

耳朵，讓身為刺客的隱娘，從原本應該作為「視覺行動力的主體」，變成了「聽覺情動力的受體」，耳朵讓主動式變成了被動式，主體變成了受體，不再能聚焦逼視，不再能使命必達，反倒是不斷被聲音所穿越、所刺透、所淹沒，面無表情，內心反覆，不知何去何從。

就以隱娘返家的洗澡場景為例。先是出現公主娘娘在牡丹園中撫琴的畫面，接著出現隱娘裸肩坐在浴桶的中景，再出現眾女僕為隱娘穿上新衣的畫面。侯導這回在剪接上的自由大度，不是不知規範所在，也不是刻意犯禁對抗，而是隨著情境氛圍的節奏，可以脫規矩而來去自如，可以不交代撫琴畫面乃是隱娘的「閃回」，只讓撫琴畫面中的雙重穿刺，既是琴聲的穿刺亦是「青鸞舞鏡」敘事的穿刺，同時穿越時空鼓動著隱娘敏感脆弱的耳膜。而片中不時出現大自然的「空鏡頭」，更是一種由聽覺孤寂感所引導出的視覺化，山水無言、大音希聲的緘默。

「寫時主義」的美學決斷

世界電影史上真正厲害的大師，總是能在「寫實主義」之中，裂變出「寫時主義」的逃逸路徑，不讓「寫實」淪為硬邦邦的磚頭一塊，而能給出「寫時」的真正精髓：做好一切準備，等待時間變化。而台灣就擁有兩位傲視世界影壇的「寫時主義」大師，侯孝賢與蔡明亮，但兩人採用的卻是完全不同的路數與方法。蔡明亮用「低限」與「極限」來催逼，置之死地而後生，任小康在颱風天路橋下舉牌，風狂雨急，涕泗縱橫，逼到徹底無助中隨機唱出《滿江紅》，而成就了《郊遊》的經典畫面。侯導用的是「虛位以待」，事先做好所有的準備功課與細節安排，讓演員進入情境，順應

著天時人勢，在東京御茶之水等待五列電車交會穿越（《珈琲時光》），在大山之巔等待霧嵐的聚散（《聶隱娘》）。蔡明亮投注了一生的氣力，讓影像中的小康就是小康，一個永遠不會「演戲」的「專業業餘」演員；侯導則是讓聶隱娘去演舒琪，而不是讓舒琪去演聶隱娘，便也給出了舒琪從影以來最動人的「純直」（朱天文語），直指本性。

侯孝賢與蔡明亮皆深知當代的電影癌就是「作戲」，導演導戲、演員演戲、觀眾看戲，而在所有影像戲劇化的虛假過程中，「真實」早已消失無蹤，而沒有「真實」作為底韻的影像，就不可能有情境狀態的變化，不可能有時間的流經與穿越。他們都堅決排斥照本宣科、照表抄課的拍攝流程，一切到現場決生死。他們都深信影像的「生機」拍到就是拍到、沒有拍到就是沒有拍到，沒有妥協與攪和的任何空間。

這或許能夠幫助我們了解目前《聶隱娘》所引發的最大爭議：剪去太多段落，以致於讓敘事與人物關係交代不清。該片用了四十四萬多呎底片，只剪出來了一萬多呎，在剪接機上的侯導顯然是以影像的寫實與寫時為考量，而不願受限於敘事是否完整、人物關係是否交代清楚。過去幾十年來的侯式影像風格，本就包括「省略敘事」一項，既是不想以敘事來主導觀看而忽略了影像本身的魅力，也是一種言有盡、意無窮的留白策略。但《聶隱娘》有傳奇所本，又添大量人物系譜，侯導還能一本自「氣韻剪接」、「雲塊剪接」一路以來對「寫實—寫時」的堅持，不向敘事交代低頭，其所承受的壓力與關切，絕非我們所能想像。但如果我們相信電影的最大魅力在影像，而不是小說人物情節或劇本文字，或許不須如此焦慮觀眾是不是全看懂了。《聶隱娘》坎城首映後的佳評如潮，文化背景不同的歐洲觀眾都能如此強烈感受其影像之撼動，誰會真正在乎看不看得懂複雜的人物關係

與各式稱謂。

　　《聶隱娘》的影像魅力，不只是「再現」層面上璀璨妍麗、金碧輝煌的唐代場景，或聽軌上杜篤之的音效、林強精采古樂電子風的配樂，更是「非再現」層面上的純粹視聽情境，三個耳朵所給出的聽受靈敏，讓「我來我看我殺」變成了「我聽我受我不殺」。《聶隱娘》的靈敏，不是高畫質與環繞杜比音響所交織出耳聰目明的「銳利」，也不是由特效所強加堆疊的科技當代感。三個耳朵的女刺客，給出的是影像「生機」所能牽引的時間變化與活體美學，一任純粹視聽情境不斷裂解出的脆弱與孤寂，還諸天地。

〈三個耳朵的刺客〉，《聯合報》副刊，2015 年 8 月 31 日。

李安的高幀思考

　　李安是寂寞的，他想用 24 乘 5 的方式挑戰電影影像的極限，但大家似乎並不買單，三年前看不懂《比利・林恩的中場戰事》（以下簡稱《比利・林恩》），三年後也一定不會喜歡《雙子殺手》，逕自以為李安又是在盲目追求最新的高科技，甚至不惜砸毀自己的金字招牌。但究竟是「高幀」（High Frame Rate, HFR）毀了李安，還是李安讓「高幀」有了影像革命的可能呢？

　　《雙子殺手》是一個有關「雙生」的故事，不是雙胞胎，而是克隆人，一個用克隆科技來重新講述李安最拿手的「父子」倫理。它比不上許多好萊塢動作大片的猛暴，它或許也比不上許多 3D 科幻大片的視覺魅惑，它所號稱的高規格有時還礙手礙腳，讓電影最基本的「過肩鏡頭」都顯得勉強且笨拙。那《雙子殺手》究竟還有何可看之處？表面上它是一個有關「我」的分裂與雙重，一個比 1996 年桃莉羊還早一年誕生的克隆人「小亨利」（以 Jr. 為名），銜命追殺本尊「大亨利」，於是片中反覆思量「我」如何下得了手殺死另一個「我」？「我」又如何心電感應另一個「我」的起心動念，透析另一個「我」的性格、習性與致命弱點？這裡有 DNA 的牢籠，這裡也有可能的哲學思辨、心理學探索或好萊塢的爛套，但真正精采的卻是電影之為「影像」，給出的卻是對白敘事之外的另一個故事：從「影像」上看來，51 歲的大亨利與 23 歲的小亨利「肖似」父子，既是「複製」也是「父製」，

大亨利以口頭或動作肢體教訓小亨利的方式也儼然若父，而全片小亨利的倫理難題便也落在「好人爸爸」與「壞人爸爸」之間的抉擇。

因而當小亨利邊開車邊向大亨利問起他的家鄉時，一句「告訴我一些關於我母親的事」，一時間讓人錯亂於此「母親」指的究竟是大亨利的妻子抑或是大亨利的母親。按照敘事的「克隆邏輯」，此母親當然是大亨利與小亨利的共同母親，因為小亨利就是大亨利。但若按照影像的「世代邏輯」，此母親卻也可以是大亨利的妻子（即便片中的大亨利根本沒有妻子），亦即小亨利的母親。雖然接下來大亨利的回答，乃是直接帶到自己的母親，但敘事的克隆邏輯與影像的世代邏輯早已溶接，讓大亨利與小亨利之間的「倫理」關係變得十分曖昧不明。若希臘悲劇《伊底帕斯王》的真正恐怖，不僅僅在於弒父娶母，更在於徹底紊亂了親屬倫理關係——王后既是伊底帕斯的母親，也是他的妻子，而他與她所生的小孩，既是伊底帕斯的兒女，也是伊底帕斯的弟妹，那此倫理紊亂之所以驚世駭俗，正在於親屬結構預設每一個人與另一個人只能有一個穩固確定的對應關係，絕不允許既是母親又是妻子，既是兒子又是弟弟，既是女兒又是妹妹。而《雙子殺手》正是揭露了「克隆」本身的弔詭，既是我的複製，我的無性繁殖，卻也是我的 Jr.、我的兒子，而這足以撼動人類千年親屬結構與世代傳承的弔詭，乃是以影像的方式「活生生」展現在我們面前。此處可能揭露的「後人類」，已不再只是數位賽博格而已，而是人類親屬關係的可能終結與重寫，雖然這樣的基進不確定性，在片尾乃是被重新收束在大學校園內「父子」溫馨感人的相聚。

而《雙子殺手》的高幀，正是可以讓此克隆／世代的曖昧影像之所以「活生生」的關鍵因素。雖然克隆人早已是當代電影的重要敘事與視覺母

題，從《駭客任務》、《銀翼殺手》到《星艦迷航記 X》、《絕地再生》、《星際大戰：複製人之戰》、《捍衛生死線》不勝枚舉，但能讓克隆／世代真正具有影像情動力的，卻非《雙子殺手》莫屬。它給出了一個由五百位技術人員共同打造的「數位真人」，一個主角威爾‧史密斯口中「像我又不像我」的「數位真人」。所謂的「活生生」乃是有血有肉有情感而具說服力，讓大亨利（演員）與小亨利（數位合成）廝殺纏鬥在生死邊緣的時刻，能給出倫理的驚恐與糾結，即便《雙子殺手》早就大力宣傳數位科技如何打造出年輕三十歲的小威爾‧史密斯，即便片中也以後設的形式（戰地模擬拍片現場）提醒我們一切皆是影像，但「小亨利」作為「克隆的克隆」（以影像複製技術所呈現敘事結構的複製人），卻逐漸有了臉面、眉目與淚水，逐漸有了與大亨利一般、讓人物刻畫得以成立的人性與良知（相對於在片尾才出現而馬上死於烈火重砲的另一個「非人性」的複製人小亨利）。這種來自影像真實且貼近的「眼見為憑」，給出了以「高幀真實」（HRF real）來置換取代過往電影「膠卷真實」（reel real）的可能，即便在技術層面仍未臻完美，即便在放映硬體上仍多欠缺。李安的厲害乃是用最先進的影像科技，再次講述一個最原初、最根本的「父子」連帶，讓好萊塢的敘事套式與高幀科技，奇蹟般地乍現出具新美學感性與倫理關懷的生機。

　　而若是回到三年前的《比利‧林恩》，李安的高幀思考依舊圍繞在影像的倫理關懷。李安說《雙子殺手》想要拍出每根髮絲的色澤與每個皮膚毛孔的濕潤度，三年前他則是說《比利‧林恩》想要拍出素顏演員臉上的微血管。猶記 2012 年李安在拍完《少年 Pi 的奇幻漂流》後，曾表示 24 幀、3D 的規格局限甚多，讓印度演員蘇瑞吉‧沙瑪的臉上出現太多動態模糊，

以致影響整體表演。三年後他決定以120幀、3D、4K的高規格拍攝《比利·林恩》，並相中新人演員喬·歐文，只見大銀幕上美國大兵比利素顏的臉部特寫，或羞澀或恐懼或茫然，果真是微血管纖細畢露。但高幀只是為了「顯微」細節嗎？只是為了避免演員臉上出現動態模糊嗎？且讓我們以片中戰場上的那場壕溝打鬥為例。比利大兵將受重傷的士官長（馮·迪索）救到壕溝躲藏，卻被一名伊拉克叛軍偷襲，兩人在大水泥管中近身搏鬥，相互抵脖，最後伊拉克叛軍被美國大兵用利刃割斷了頸動脈而亡。銀幕上先是伊拉克叛軍的臉部超特寫，血漸漸由朝下的頭部四周滲出，十多秒的定鏡長拍，鏡頭才往上拉到美國大兵驚恐慌亂的臉部特寫數秒，最後才是士官長死亡的臉部特寫數秒。「臉部特寫」作為電影百年來最具驚異力道的影像，早已失去了原先「微面相學的無聲獨白」，早已被性戀物與商品拜物徹底明星化、司空見慣化。而《比利·林恩》中這個穿著回教衣服與頭飾的「匿名面相」，乃是以高幀、3D、4K來重新撞擊我們已然疲憊的感官，用一種近乎「光學潛意識」的方式逼視一張逐漸死亡斷氣的臉孔（或一團血肉）。這樣的「匿名面相」曾經出現在電影前半部美國士兵夜間突襲民宅，強行帶走伊拉克居民的畫面，也重複出現在片尾美國士兵與球場工作人員打鬥時的閃回，但這些明顯敘事的安排，都不及臉部超特寫「影像」本身（毛細孔、微血管、光的閃動與血絲）所能給出的「情動」（affect）強度，以及可能直接作用於身體神經觸動的體感「驚」驗。如果昔日高達的名言「這是紅色不是血」，那今日李安的《比利·林恩》是否也可創造出另一個高幀名言「這是微血管不是臉」呢？

可見《比利·林恩》在透過各種敘事架構來反戰之時（戰場與球場、砲彈與煙火的交叉剪接，對話中的各種嘲諷反譏），恐怕都不及片中不斷

出現以高幀、3D、4K 所給出的各種臉部超特寫來得更具情動力。李安厲害的地方，正在於將高科技所可能帶來、直接作用於身體的影像情動力，成功翻轉為關乎影像倫理的思考：如果不說教、不套用意識形態，我們有可能以影像本身的高幀來反戰嗎？若當代「戰爭影像」的真實或超真實已不再可能（911 紐約雙子星大樓的崩毀有如好萊塢災難片，IS 斬首人質或以無人空拍機拍攝自己發動的恐怖攻擊等，或是片中 50 機槍將敵軍打成粉紅煙霧的畫面、真實本身的超真實），那《比利・林恩》至少讓我們能夠「逼視」戰爭恐怖的殺人過程，「活生生」的生命如何不再活生生，也只有在這個意義上，《比利・林恩》不是賣弄高科技，不是放大銀幕的冷血電玩遊戲，而是有關觀看死亡與死亡觀看、戰爭影像與影像戰爭的倫理思考。

德國思想家班雅明曾說，電影以十分之一秒的速度將世界炸裂開來，那李安的高幀電影，是否乃是以一百二十分之一秒的速度，將炸裂開來的世界重新無縫接合，即便目前我們所能看到的依舊是充滿縫隙的版本（台灣放映《雙子殺手》的最高規格僅到每秒 60 幀）。若高幀是現階段李安電影或後電影創作的「思非思」（to think the unthought），那《比利・林恩》與《雙子殺手》就是最先進數位與最古老倫理的貼擠，在眾多的不完美之中，依舊閃現著影像新世界的強悍與美麗，依舊危顫顫走向革命或毀滅的未來。

原標題〈李安的高幀思考〉，刊登時標題改為〈寂寞李安的高幀思考：《雙子殺手》的強悍與美麗〉。
《自由時報》文化週報 2019 年 10 月 26 日。

引用書目

傳統文獻

〔漢〕鄭玄注。《禮記正義》。正義：〔唐〕孔穎達。點校：郜同麟。杭州：浙江大學出版社，
　　2019。

〔魏〕王弼注。《老子道德經校釋》。校釋：樓宇烈。北京：中華書局，2008。

〔南朝宋〕劉敬叔撰。《異苑》卷三。點校：范寧。北京：中華書局，1996。

〔清〕郭慶藩集釋。《莊子集釋》。注：〔晉〕郭象。疏：〔唐〕成玄英。釋文：〔唐〕陸
　　德明。世界書局，臺北，1990。

近人論著

Arp, Robert, Adam Barkman, and James McRae 主編。《李安的電影世界》（*The Philosophy of
　　Ang Lee*）。李政賢譯。臺北：五南，2013。

Bordwell, David and Kristin Thompson。《電影藝術：形式與風格》（*Film Art: An Introduction*）。
　　曾偉禎譯。臺北：遠流，1992。

Deleuze, Gilles。《電影 II：時間—影像》。黃建宏譯。臺北：遠流，2003。

Giannetti, Louis D.。《認識電影》（*Understanding Movies*）。焦雄屏譯。臺北：遠流，1989。

Joyard, Olivier。〈身體迴路〉。林志明譯。《蔡明亮》。Jean-Pierre Rehm, Olivier Joyard, Danièle
　　Rivière。陳素麗、林志明、王派彰譯。臺北：遠流，2001。頁 34-59。

Kantorates。"Flight of the Red Balloon"。《動映地帶 Cinespot》。網路。2011 年 5 月 16 日。

McNeill, Daniel。《臉》（*The Face: A Natural History*）。黃中憲譯。臺北：城邦，2004。

Punch。〈李安「未來 3D」記者會後整理：如果看得更清晰，銀幕上的故事就會成為觀眾自
　　己的〉。《娛樂重擊 Punchline》，2016 年 9 月 30 日。網路。2022 年 1 月 18 日。

Rehm, Jean-Pierre。〈雨中工地〉。陳素麗譯。《蔡明亮》。Jean-Pierre Rehm, Olivier Joyard, Danièle Rivière 著。陳素麗、林志明、王派彰譯。臺北：遠流，2001。頁 8-33。

Stam, Robert。《電影理論解讀》（*Film Theory: An Introduction*）。陳儒修、郭幼龍譯。臺北：遠流，2002。

丁名慶。〈「在，而不見」的目光：訪【攝影指導】李屏賓〉。《印刻文學生活誌》143 期（2015 年 7 月）：頁 150-151。

小田島久惠。〈唱歌的身體，一青窈〉。《印刻文學生活誌》15 期（2004 年 11 月）：頁 71-72。

中央社（Central News Agency）。〈金馬最佳音效 刺客聶隱娘全票通過〉。《臺灣英文新聞》，2015 年 11 月 21 日。網路。2021 年 5 月 8 日。

巴贊（André Bazin）。《電影是什麼？》。崔君衍譯。臺北：遠流，1995。

文小喵。〈《比利林恩的中場戰事》：艱困之戰還在打，已稱英雄太沉重〉。《娛樂重擊 Punchline》，2016 年 11 月 11 日。網路。2022 年 1 月 18 日。

王念英。〈大藝術家·簡單心靈──林強談電影音樂創作〉。《放映週報─電影特寫》606 期，2017 年 9 月 1 日。網路。2021 年 8 月 3 日。

──。〈心要自由：林強〉。《國藝會線上誌》，2018 年 3 月 26 日。網路。2021 年 8 月 3 日。

王派彰。〈侯，你在哪裡？《紅氣球》拍片現場側記〉。《印刻文學生活誌》58（2008 年 6 月）：頁 44-49。

王振愷。〈流浪、慢走、美術館─蔡明亮談進入美術館〉。《放映週報》551 期，2016 年 4 月 7 日。網路。2021 年 12 月 8 日。

──。〈重新凝視台灣人─《你的臉》的臉龐迴音〉。《放映週報》645 期，2019 年 5 月 14 日。網路。2021 年 12 月 8 日。

──。〈電影出去，人進來：細看「蔡明亮的凝視計畫」〉。《放映週報》646 期，2019 年 5 月 23 日。網路。2021 年 12 月 8 日。

王德威。《現代抒情傳統四論》。臺北：國立臺灣大學，2011。

包衛紅。〈愛的生物機械學：論《天邊一朵雲》的色情歌舞片與前衛〉。蔡文晟譯。《蔡明亮的十三張臉：華語電影研究的當代面孔》。孫松榮、曾炫淳編。新竹：國立交通大學，2021。頁 175-214。

卡爾維諾（Italo Calvino）。《給下一輪太平盛世的備忘錄》。吳潛誠校譯。臺北：時報文化，1996。

史書美。《視覺與認同：跨太平洋華語語系表述・呈現》。楊華慶翻譯。臺北：聯經，2013。

布爾多（Emmanuel Burdeau）訪問。〈侯孝賢訪談〉。《侯孝賢》。龍傑娣執行主編。臺北：國家電影資料館，2000。頁 79-131。

白睿文編訪、朱天文校訂。《煮海時光：侯孝賢的光影記憶》。新北：印刻文學，2014。

印刻編輯部。〈含情脈脈：侯孝賢凝視紅氣球〉。《印刻文學生活誌》58 期（2008 年 6 月）：頁 35-37。

成英姝。〈潑墨與工筆之外：專訪【導演】侯孝賢〉。《印刻文學生活誌》143 期（2015 年 7月）：頁 141-144。

朱天文。〈這次他開始動了：談論《好男好女》〉。《好男好女：侯孝賢拍片筆記分場、分鏡劇本》。朱天文編著。臺北：麥田，1995。頁 7-23。

──。《最好的時光》。新北：印刻文學，2008。

──。〈序〉。《行雲紀：刺客聶隱娘拍攝側錄》。謝海盟著。新北：印刻文學，2015。頁 3-6。

──。〈剪接機上見〉。《印刻文學生活誌》143 期（2015 年 7 月）：頁 84-92。

灰狼。〈《聶隱娘》拉片筆記：19 個你存疑的細節解讀〉。《壹讀》，2015 年 8 月 31 日。網路。2021 年 8 月 1 日。

何重誼、林志明。〈走向美術館：論《臉》的互文轉譯與影藝創置〉。蔡文晟翻譯。《蔡明亮的十三張臉：華語電影研究的當代面孔》。孫松榮、曾炫淳編。新竹：國立交通大學，2021。頁 249-278。

余斌。〈《色，戒》「考」〉。《印刻文學生活誌》48 期（2007 年 8 月）：頁 61-68。

余蓮（François Jullien）。《淡之頌：論中國思想與美學》。卓立譯。臺北：桂冠，2006。

李安。〈簡體中文版序〉。《十年一覺電影夢：李安傳》。張靚蓓編著。北京：人民大學出版社，2007。頁 1-4。

李怡。〈《色，戒》的敗筆〉。《蘋果日報》，2007 年 10 月 2 日。網路。2008 年 8 月 15 日。

李明璁策劃、張婉昀主編。《耳朵的棲息與散步：記憶台北聲音風景》。臺北：臺北市文化局，2016。

李紀舍。〈臺北電影再現的全球化空間政治〉。《中外文學》33 卷 3 期（2004 年 8 月）：頁 81-99。

李振亞。〈閨中天下：『自由夢』的靜默之聲（兼談《最好的時光》的歷史敘事）〉。《戲夢時光：侯孝賢電影的城市、歷史、美學》。林文淇、沈曉茵、李振亞編。臺北：國家電影中心，2014。頁 168-179。

李桐豪、曾芷筠。〈老男孩 李安〉。《鏡週刊》，2016 年 10 月 5 日。網路。2022 年 3 月 8 日。

李湘婷。〈侯式美學 最困難的真實〉。《台灣光華雜誌》40 期（2015 年 7 月）：頁 108-115。

李道明。〈序幕：臺灣與電影的兩種第一次接觸〉。《看得見的記憶：二十二部電影裡的百年臺灣電影史》。陳逸達等著。臺北：春山，2020。頁 11-26。

李歐梵。《睇色，戒：文學・電影・歷史》。香港：牛津大學出版社，2008。

沈松橋。〈我以我血薦軒轅：黃帝神話與晚清的國族建構〉。《台灣社會研究季刊》28 期（1997 年 12 月）：頁 1-77。

沈曉茵。〈本來就應該多看兩遍：電影美學與侯孝賢〉。《戲戀人生：侯孝賢電影研究》。林文淇、沈曉茵、李振亞編著。臺北：麥田，2000。頁 61-92。

──。〈馳騁台北天空下的侯孝賢：細讀《最好的時光》的『青春夢』〉。《戲夢時光：侯孝賢電影的城市、歷史、美學》。林文淇、沈曉茵、李振亞編。臺北：國家電影中心，2014。頁 180-191。

貝何嘉拉，阿藍（Alain Bergala）。〈《海上花》〉。陳素麗譯。《侯孝賢》。龍傑娣執行主編。臺北：國家電影資料館，2000。頁 203-208。

卓伯棠編。《侯孝賢電影講座》。桂林：廣西師範大學出版社，2009。

孟洪峰。〈侯孝賢風格論〉。《戲戀人生：侯孝賢電影研究》。林文淇、沈曉茵、李振亞編著。臺北：麥田，2000。頁 29-59。

林文淇。〈「醚味」與侯孝賢電影詩學〉。《電影欣賞學刊》130 期（2007 年 1-3 月）：頁 104-117。

──。〈懷念過去美好的時光──侯孝賢的《紅氣球》〉。《放映週報》161 期，2008 年 6 月 13 日。網路。2011 年 5 月 16 日。

林文淇、王玉燕編。《台灣電影的聲音：放映周報 vs 台灣影人》。臺北：書林，2010。

林文淇、沈曉茵、李振亞編著。《戲夢時光：侯孝賢電影的城市、歷史、美學》。臺北：國

家電影中心，2014。

——。《戲戀人生：侯孝賢電影研究》。臺北：麥田，2000。

林正二。〈解讀「刺客聶隱娘」：意境的營造、境界的再生〉。《蘋果日報》，2015 年 9 月 17 日。
　　網路。2021 年 7 月 20 日。

林克明。〈向大師致敬：在《珈琲時光》和《巴黎日和》中尋找「致敬電影」的意義〉。《中
　　外文學》43 卷 2 期（2014 年 6 月）：頁 93-123。

林侑澂。〈蔡明亮導演新作《你的臉》反覆定義觀看與被觀看〉。《非池中》，2019 年 5 月 17 日。
　　網路。2021 年 11 月 12 日。

林松輝。《蔡明亮與緩慢電影》。譚以諾譯。臺北：國立臺灣大學出版中心，2016。

——。〈在城市裡「慢」走：「慢走長征系列」與奇觀式的時間實踐〉。《蔡明亮的十三張
　　臉：華語電影研究的當代面孔》。孫松榮、曾炫淳編。新竹：國立交通大學，2021。
　　頁 345-376。

林建光。〈東京的憂鬱：《珈琲時光》與記憶的策略〉。《中外文學》36 卷 2 期（2007 年 7 月）：
　　頁 155-179。

——。〈裸命與例外狀態：《洞》的災難想像〉。《中外文學》39 卷 1 期（2010 年 3 月）：頁 9-39。

林建國。〈蓋一座房子〉。《中外文學》30 卷 10 期（2002 年 3 月）：頁 42-74。

——。〈黑色邊戒〉。《色，戒：從張愛玲到李安》。彭小妍主編。臺北：聯經，2020。頁
　　227-267。

——。〈推薦序：明亮的意義〉。《蔡明亮的十三張臉：華語電影研究的當代面孔》。孫松榮、
　　曾炫淳編。新竹：國立交通大學，2021。頁 vii-xi。

——。〈電影，劇場，蔡明亮〉。《馬華文學與文化讀本》。張錦忠、黃錦樹、高嘉謙編。台
　　北：時報文化，2022。頁 529-532。

林郁庭。〈《比利·林恩的中場戰事》：李安用超真實 3D 給我們的教訓〉。《端傳媒》，
　　2016 年 11 月 16 日。網路。2022 年 3 月 10 日。

林紙鶴（KoalaLin）。〈[刺客聶隱娘] 冥想？唐代古樂？或神來一筆？〉。《批踢踢實業坊
　　看板 Movie-Score》，2016 年 1 月 2 日。網路。2021 年 7 月 20 日。

林涵文。〈「自畫像」式書寫：《臉》〉。《放映週報》343 期，2012 年 2 月 3 日。網路。
　　2021 年 11 月 11 日。

林曉軒。〈專訪蔡明亮：有聲時代我選擇默片〉。《新華網》，2007 年 5 月 22 日。網路。
　　2021 年 11 月 7 日。

侯孝賢、島田雅彥。〈全球化並不等於文化的淪喪！〉。劉慕沙譯。《印刻文學生活誌》15
　　期（2004 年 11 月）：頁 64-66。

侯孝賢、謝海盟對談。〈景框只是一個真實世界裡頭若有若無的存在〉。《印刻文學生活誌》
　　143 期（2015 年 7 月）：頁 32-47。

侯孝賢演講。楊佳嫻記錄撰文。〈細節・寫實・生活〉。《印刻文學生活誌》58 期（2008 年
　　6 月）：頁 64-69。

洛伊爾懷斯（Loyalwise Ye）。〈刺客聶隱娘 / The Assassin〉。《洛伊爾懷斯電影音樂頻道》，
　　2015 年 10 月 20 日。網路。2021 年 7 月 20 日。

唐諾。〈千年大夢〉。《印刻文學生活誌》143 期（2015 年 7 月）：頁 93-104。

孫松榮。〈蔡明亮：影像 / 身體 / 現代性〉。《電影欣賞》114 期（2003 年 1-3 月冬季號）：
　　頁 38-45。

──。〈「複訪電影」的幽靈效應：論侯孝賢的《珈琲時光》與《紅氣球》之「跨影像性」〉。
　　《中外文學》39 卷 4 期（2010 年 12 月）：頁 135-169。

──。〈擴延地景的電影邊界：論蔡明亮從〈不散〉至影像裝置的非 / 藝術性〉。《現代美術
　　學報》23 期（2012 年 5 月）：頁 27-50。

──。〈蔡明亮的《臉》，或跨影像性的華語影片〉。《中外文學》42 卷 3 期（2013 年 9 月）：
　　頁 73-106。

──。〈《郊遊》：動靜之間的感性銀幕〉。《郊遊 Stray Dogs》。蔡明亮等著。新北：印刻文學，
　　2014。頁 341-349。

──。《入鏡 | 出境：蔡明亮的影像藝術與跨界實踐》。臺北：五南，2014。

──。〈阿亮導演重建消失的視線：坂本龍一用音樂撥弄《你的臉》〉。《自由時報・文化週
　　報》，2018 年 10 月 29 日。網路。2021 年 11 月 15 日。

──。〈當城市即美術館：關於「蔡明亮的凝視計畫」〉。《ARTalks》，2019 年 7 月 31 日。
　　網路。2021 年 11 月 15 日。

──。〈面對《郊遊》：論蔡明亮的跨影像實踐〉。《蔡明亮的十三張臉：華語電影研究的當
　　代面孔》。孫松榮、曾炫淳編。新竹：國立交通大學，2021。頁 279-310。

孫松榮、曾炫淳編。《蔡明亮的十三張臉：華語電影研究的當代面孔》。新竹：國立交通大學，2021。

孫松榮採訪，王儀君、王曉玟文字。〈如何凝視一張臉：專訪《你的臉》導演蔡明亮〉。《報導者》，2019 年 5 月 17 日。網路。2021 年 11 月 15 日。

孫松榮採訪，張怡蓁記錄整理。〈訪問蔡明亮〉。《入鏡｜出境：蔡明亮的影像藝術與跨界實踐》。孫松榮著。臺北：五南，2014。頁 186-240。

馬斌。〈李安專訪（二）：新技術沒有反客為主，我做的是美學與情感的測試〉。《娛樂重擊 Punchline》，2016 年 11 月 7 日。網路。2022 年 3 月 20 日。

馬嘉蘭（Fran Martin）。〈歐洲未亡人：論《你那邊幾點》的時間焦慮〉。蔡文晟翻譯。《蔡明亮的十三張臉：華語電影研究的當代面孔》。孫松榮、曾炫淳編。新竹：國立交通大學，2021。頁 123-152。

張小虹。〈大開色戒：從李安到張愛玲〉。《中國時報·人間副刊》，2007 年 9 月 28-29 日。網路。2008 年 8 月 15 日。

——。〈活捉《聶隱娘》〉。《印刻文學生活誌》143 期（2015 年 7 月）：頁 172-173。

——。〈三個耳朵的刺客〉。《聯合報·聯合副刊》，2015 年 8 月 31 日。網路。2021 年 8 月 10 日。

——。《時尚現代性》。臺北：聯經，2016。

——。〈寂寞李安的高幀思考：《雙子殺手》的強悍與美麗〉。《自由時報·文化週報》，2019 年 10 月 26 日。網路。2021 年 10 月 1 日。

——。《文本張愛玲》。臺北：時報文化，2020。

——。《張愛玲的假髮》。臺北：時報文化，2020。

張泠。〈穿過記憶的聲音之膜：侯孝賢電影《戲夢人生》中的旁白與音景〉。《戲夢時光：侯孝賢電影的城市、歷史、美學》。林文淇、沈曉茵、李振亞編著。臺北：國家電影中心，2014。頁 26-39。

——。〈聶隱娘〉。《大公網》，2015 年 12 月 4 日。網路。2021 年 8 月 1 日。

張偉。《西風東漸：晚清民初上海藝文界》。臺北：秀威資訊，2013。

張偉雄。〈在凝在聆……在鳴〉。《香港電影評論學會集刊》31 號（2015 年 8 月）：頁 24-27。

張國賢。〈語言之道：從德勒茲的語言哲學到莊子的「天籟」〉。《揭諦》28 期（2015 年 1 月）：

頁 95-114。

張愛玲。〈公寓生活記趣〉。《流言》（張愛玲全集 3）。臺北：皇冠，1991。頁 25-31。

——。〈桂花蒸 阿小悲秋〉。《傾城之戀》（張愛玲全集 5）。臺北：皇冠，1991。115-137。

張靚蓓。《聲色盒子：音效大師杜篤之的電影路》。臺北：大塊，2009。

——。〈專訪蔡明亮，談他如何做《臉》（一～四）〉。《國家電影資料館電子報部落格》，
　　2009 年 5 月 15 日。網路。2021 年 12 月 7 日。

張靚蓓編著。《十年一覺電影夢：李安傳》。北京：人民大學出版社，2007。

張靄珠。〈漂泊的載體：蔡明亮電影的身體劇場與慾望場域〉。《中外文學》30 卷 10 期（2002
　　年 3 月）：頁 75-98。

許維賢。《華語電影在後馬來西亞：土腔風格、華夷風與作者論》。臺北：聯經，2018。

許甄倚。〈無情的城市·深情的注視：蔡明亮電影的情慾與救贖〉。《電影欣賞》118 期（2004
　　年 1-3 月冬季號）：頁 37-43。

陳思齊。〈走入人間一把劍〉。《聶隱娘的前世今生：侯孝賢與他的刺客聶隱娘》。陳相因、
　　陳思齊編。臺北：時報文化，2016。頁 58-102。

陳相因。〈「不可能的愛欲」與「愛欲的不可能」：論《色｜戒》中的「上海寶貝 / 淑女」〉。
　　《色，戒：從張愛玲到李安》。彭小妍主編。臺北：聯經，2020。頁 145-172。

陳莘。《影像即是臉：蔡明亮對李康生之臉的凝視》。臺北：書林，2020。

彭小妍。〈女人作為隱喻：《色｜戒》的歷史建構與解構〉。《色，戒：從張愛玲到李安》。
　　彭小妍主編。臺北：聯經，2020。頁 269-307。

焦雄屏。〈台灣新電影的代表人物：侯孝賢〉。《戲戀人生：侯孝賢電影研究》。林文淇、
　　沈曉茵、李振亞編著。臺北：麥田，2000。頁 21-28。

——。〈尋找台灣的身分〉。《侯孝賢》。龍傑娣執行主編。臺北：國家電影資料館，2000。
　　頁 47-64。

黃冠閔。〈儒家音樂精神中的倫理想像〉。《理解、詮釋與儒家傳統：展望篇》。周大興編。
　　臺北：中央研究院中國文哲研究所，2009。頁 175-205。

黃建宏。〈沉默的影像〉。《電影欣賞》93 期（1998 年 5-6 月）：頁 52-55。

——。〈珈琲之味：侯導電影的「時光」之城〉。《電影欣賞》122 期（2005 年 4 月）：頁

116-118。

黃建業。〈劍道已成‧道心未堅：刺客聶隱娘的悲劇〉。《印刻文學生活誌》143 期（2015 年 7 月）：頁 170-171。

黃櫻棻。〈長拍運鏡之後：一個當代臺灣電影美學趨勢的辯證〉。《當代》116 期（1995 年 12 月）：頁 72-97。

楊凱麟。〈德勒茲「思想—影像」或「思想＝影像」之條件及問題性〉。《臺大文史哲學報》 59 期（2003 年 11 月）：頁 337-368。

——。〈蔡明亮與影像異托邦〉。《文學、電影、地景學術研討會成果集》。國立中央大學視 覺文化研究中心編。臺南：國立臺灣文學館，2011。頁 221-239。

——。《書寫與影像：法國思想，在地實踐》。臺北：聯經，2015。

葉月瑜。〈女人真的無法進入歷史嗎？再讀《悲情城市》〉。《戲戀人生：侯孝賢電影研究》。 林文淇、沈曉茵、李振亞編著。臺北：麥田，2000。頁 181-213。

——。〈侯孝賢的電影詩學：《海上花》〉。《戲戀人生：侯孝賢電影研究》。林文淇、沈曉 茵、李振亞編著。臺北：麥田，2000。頁 337-50。

——。〈東京女兒〉。《戲夢時光：侯孝賢電影的城市、歷史、美學》。林文淇、沈曉茵、李 振亞編著。臺北：國家電影中心，2014。頁 140-153。

——。〈誘力蒙太奇〉。《色，戒：從張愛玲到李安》。彭小妍主編。臺北：聯經，2020。頁 57-81。

葉月瑜、戴樂為。《台灣電影百年漂流：楊德昌、侯孝賢、李安、蔡明亮》。曾芷筠、陳雅馨、 李虹慧譯。臺北：書林，2016。

路況。〈世界的公式：從「後極限」到「新巴洛克」：洞窺蔡明亮的《洞》〉。《電影欣賞》 103 期（2000 年 3-5 月春季號）：頁 76-80。

雍志中、李若韻。〈觀迎光臨蔡明亮博物館：論蔡明亮電影《黑眼圈》中的殘片展示美學〉。 《中華傳播學會 2008 年年會論文》，2008 年 7 月 5 日。網路。2021 年 10 月 8 日。

廖炳惠。〈女性與颱風：管窺侯孝賢的《戀戀風塵》〉。《戲戀人生：侯孝賢電影研究》。林文淇、 沈曉茵、李振亞編著。臺北：麥田，2000。頁 141-55。

聞天祥。《光影定格：蔡明亮的心靈場域》。臺北：恆星，2002。

——。〈一則關於《紅氣球》的筆記〉。《SinoMovie》。網路。2011 年 5 月 6 日。

趙鐸。〈特寫鏡頭中的「動情」:《你的臉》與《死靈魂》的對讀〉。《MPlus》,2019 年 5
　　月 22 日。網路。2021 年 12 月 12 日。

劉永皓。〈我想起花前:分析《不散》的電影片頭字幕〉。《電影欣賞》124 期(2005 年 9 月):
　　頁 61-68。

劉紀雯。〈艾騰‧伊格言和蔡明亮電影中後現代「非地方」中的家庭〉。《中外文學》31 卷
　　12 期(2003 年 5 月):頁 117-152。

德勒茲(Gilles Deleuze)。〈大腦即銀幕:《電影筆記》與德勒茲的訪談〉。黃建宏譯。《當
　　代》147 期(1999 年 11 月):頁 16-27。

滕威。〈侯孝賢:拍 " 聶隱娘 ",我就憑一種感覺—電影《刺客聶隱娘》戴錦華、張小虹、
　　侯孝賢三人談〉。《南風窗》19 期(2015 年 9 月):頁 88-92。

蓮實重彥。〈當下的鄉愁〉。《侯孝賢》。龍傑娣執行主編。臺北:國家電影資料館,2000。
　　頁 70-73。

蔡明亮。《你那邊幾點》。臺北:寶瓶文化,2002。

——。〈幕後故事〉。《郊遊 Stray Dogs》。蔡明亮等著。新北:印刻文學,2014。頁 222-
　　231。

——。〈時間‧還原:法國電影資料館「蔡明亮回顧展」映前講座〉。《郊遊 Stray Dogs》。
　　蔡明亮等著。新北:印刻文學,2014。頁 308-317。

蔡明亮、Danièle Rivière 訪談。〈定位:與蔡明亮的訪談〉(Repérages)。王派彰譯。《蔡明亮》。
　　Jean-Pierre Rehm, Olivier Joyard, Danièle Rivière 著。陳素麗、林志明、王派彰譯。臺北:
　　遠流,2001。頁 60-101。

蔡明亮、李康生。張鍾元、蔡俊傑文字整理。〈那日下午:蔡明亮對談李康生〉。《郊遊
　　Stray Dogs》。蔡明亮等著。新北:印刻文學,2014。頁 260-303。

蔡明亮、查理‧泰松。洪伊君文字整理。〈鏡子裡的彼岸:坎城影展影評人週主席查理‧泰
　　松(Charles Tesson)專訪蔡明亮〉。《郊遊 Stray Dogs》。蔡明亮等著。新北:印刻文
　　學,2014。頁 318-323。

蔡明亮、楊小濱。〈人皆羅拉快跑,我獨小康慢走:《來美術館郊遊:蔡明亮大展展前訪談〉。
　　《你想了解的侯孝賢、楊德昌、蔡明亮(但又沒敢問拉岡的)》。楊小濱著。新北:
　　印刻文學,2019。頁 199-238。

——。〈每個人都在找他心裡的一頭鹿:蔡明亮訪談〉。《你想了解的侯孝賢、楊德昌、蔡明

亮（但又沒敢問拉岡的）》。楊小濱著。新北：印刻文學，2019。頁 135-197。

蔡登山。〈色戒愛玲〉。《印刻文學生活誌》48 期（2007 年 8 月）：頁 69-87。

蔡翔宇。〈蔡明亮的影像美學：《你的臉》的創新與實踐〉。《方格子—電影物種》，2019
　　年 10 月 14 日。網路。2021 年 12 月 1 日。

鄧志傑（James Udden）。〈侯孝賢與中國風格問題〉。郭詩詠譯。《電影欣賞》124 期（2005
　　年 7-9 月）：頁 44-54。

蕭高彥。〈愛國心與共同體政治認同之構成〉。《政治社群》。陳秀容、江宜樺主編。臺北：
　　中央研究院中山人文社會科學研究所，1995。頁 271-296。

錢欽青、陳昭好採訪，陳昭好撰稿。〈廢墟裡的新生 蔡明亮的山居歲月〉。《聯合報・優人
　　物》，2019 年 5 月 20 日。網路。2021 年 12 月 9 日。

霍布斯邦，艾瑞克（Eric J. Hobsbawm）。《民族與民族主義》（*Nations and Nationalism Since*
　　1780）。李金梅譯。臺北：麥田，1997。

霍伯曼（Jim Hoberman）。〈翱翔高飛的《紅氣球》〉。何致和譯。《印刻文學生活誌》58 期（2008
　　年 6 月）：頁 58-59。

謝世宗。〈航向愛欲烏托邦：論《黑眼圈》及其他〉。《蔡明亮的十三張臉：華語電影研究
　　的當代面孔》。孫松榮、曾炫淳編。新竹：國立交通大學，2021。頁 215-247。

──。《侯孝賢的凝視：抒情傳統、文本互涉與文化政治》。新北：群學，2021。

謝仲其。〈文化之聲的還原與傳承：訪【音樂】林強〉。《印刻文學生活誌》143 期（2015
　　年 7 月）：頁 162-163。

謝海盟。《行雲紀：刺客聶隱娘拍攝側錄》。新北：印刻文學，2015。

藍祖蔚。〈1130 咖啡時光－火車時光〉。《藍色電影夢 PChome Online 個人新聞台》，2004
　　年 11 月 30 日。網路。2022 年 7 月 15 日。

──。〈《刺客聶隱娘》的聲音工程──杜篤之觀點〉。《新浪博客》，2015 年 5 月 24 日。網路。
　　2021 年 5 月 30 日。

Abel, Richard. *French Film Theory and Criticism: A History/Anthology*. Vol. 1: 1907-1929. Princeton:
　　Princeton UP, 1988.

Adorno, Theodor W. "A Portrait of Walter Benjamin." *Prisms*. Trans. Samuel and Sherry Weber.
　　Cambridge: MIT P, 1981. 227-242.

Agamben, Gorgio. "Aby Warburg and the Nameless Science." *Potentialities: Collected Essays in Philosophy*. Ed. and Trans. Daniel Heller-Roazen. Stanford: Stanford UP, 1999. 89-103.

---. "Notes on Gesture." *Means without Ends: Notes on Politics*. Trans. Vincenzo Binetti and Cesare Casarino. Minneapolis: U of Minnesota P, 2000. 49-60.

---. "The Face." *Means without Ends: Notes on Politics.* Trans. Vincenzo Binetti and Cesare Casarino. Minneapolis: U of Minnesota P, 2000. 91-100.

---. "Difference and Repetition: On Guy Debord's Films." 1995. *Guy Debord and the Situationist International: Texts and Documents*. Ed. Tom McDonough. Trans. Brian Holmes. Cambridge: MIT P, 2002. 313-319.

---. "Nymphs." *Releasing the Image from Literature to New Media*. Eds. Jacques Khalip and Robert Mitchell. Stanford: Stanford UP, 2011. 60-80.

---. "For an Ethics of the Cinema." 1992. *Cinema and Agamben: Ethics, Biopolitics and the Moving Image*. Eds. Henrik Gustafsson and Asbjørn Grønstad. New York: Bloomsbury Academic, 2014. 19-24.

---. "Cinema and History: On Jean-Luc Godard." 1995. *Cinema and Agamben: Ethics, Biopolitics and the Moving Image*. Eds. Henrik Gustafsson and Asbjørn Grønstad. New York: Bloomsbury Academic, 2014. 25-26.

Ahmed, Sara. *The Cultural Politics of Emotion*. New York: Routledge, 2004.

Anderson, Benedict. *Imagined Communities: Reflections on the Origin and Spread of Nationalism*. London: Verso, 1991.

Aumont, Jacques. "The Face in Close-Up." *The Visual Turn: Classical Film Theory and Art History*. Ed. and Intro. Angela Dalle Vacche. New Brunswick, NJ: Rutgers UP, 2003. 127-148.

Balázs, Béla. *Theory of the Film*. Trans. Edith Bone. London: Dennis Dobson, 1972.

---. *Béla Balázs: Early Film Theory.* Ed. Erica Carter. Trans. R. Livingstone. New York: Berghahn Books, 2010.

Balsom, Erika. *Exhibiting Cinema in Contemporary Art*. Amsterdam: Amsterdam UP, 2013.

Barad, Karen. *Meeting the Universe Halfway: Quantum Physics and the Entanglement of Matter and Meaning*. Durham: Duke UP, 2007.

Barthes, Roland. "The Third Meaning: Research Notes on Some Eisenstein Stills." *Image-Music-Text*. Trans. Stephen Heath. New York: Noonday Press, 1977. 52-68.

---. "The Harcourt Actor." *The Eiffel Tower and Other Mythologies*. Trans. Richard Howard. New York: Noonday Press, 1979. 19-22.

---. "The Face of Garbo." *A Barthes Reader*. Ed. and Intro. Susan Sontag. New York: Dorset Press, 1982. 82-84.

Benjamin, Walter. "The Work of Art in the Age of Mechanical Reproduction." *Illuminations*. Ed. Hannah Arendt. Trans. Harry Zohn. New York: Schocken Books, 1968. 217-251.

---. "Surrealism." *One-Way Street and Other Writings*. Trans. Edmund Jephcott and Kingsley Shorter. London: Verso, 1979. 225-239.

---. "A Small History of Photography." *One-Way Street and Other Writings*. Trans. Edmund Jephcott and Kingsley Shorter. London: Verso, 1979. 240-257.

---. *The Arcades Project*. Trans. Howard Eiland and Kevin McLaughlin. Cambridge: Harvard UP, 1999.

Berry, Chris. "*Lust, Caution*: Torture, Sex, and Passion in Chinese Cinema." *Screening Torture: Media Representations of State Terror and Political Domination*. Eds. Michael Flynn and Fabiola F. Salek. New York: Columbia UP, 2012. 71-91

Bevington, David. *Medieval Drama*. Boston: Houghton Mifflin, 1975.

Bloom, Michelle E. *Contemporary Sino-French Cinemas: Absent Fathers, Banned Books, and Red Balloons*. Honolulu: U of Hawaii P, 2016.

Bogue, Ronald. *Deleuze on Cinema*. New York: Routledge, 2003.

Bordwell, David. *Narration in the Fiction Film*. London: Routledge, 1985.

---. *Ozu and the Poetics of Cinema*. Princeton: Princeton UP, 1988.

---. *Figures Traced in Light: On Cinematic Staging*. Berkeley: U of California P, 2005.

---. *Poetics of Cinema*. New York: Routledge, 2007.

Bordwell, David and Noël Carroll, eds. *Post-Theory: Reconstructing Film Studies*. Madison: U of Wisconsin P, 1996.

Bronfen, Elizabeth. *Specters of War: Hollywood's Engagement with Military Conflict*. New Brunswick: Rutgers UP, 2012.

Bruno, Giuliana. *Atlas of Emotion: Journeys in Art, Architecture, and Film*. New York: Verso, 2002.

Charney, Leo. "In a Moment: Film and the Philosophy of Modernity." *Cinema and the Invention of*

Modern Life. Eds. Leo Charney and Vanessa R. Schwartz. Berkley: U of California P, 1995. 279-94.

Chen, Timmy Chih-ting（陳智廷）and Hsiao-hung Chang（張小虹）. "The Three Ears of *The Assassin*." The Assassin: *Hou Hsiao-Hsien's World of Tang China*. Ed. Peng Hsiao-yen. Hong Kong: Hong Kong UP, 2019. 99-113.

Chion, Michel. *Audio-Vision: Sound on Screen*. Ed. and Trans. Claudia Gorbman. New York: Columbia UP, 1994.

---. *The Voice in Cinema*. Ed. and Trans. Claudia Gorbman. New York: Columbia UP, 1999.

Chow, Rey.（周蕾）"Framing the Original: Toward a New Visibility of the Orient on *Lust/Caution*." *PMLA* 126.3 (2011): 555-563.

Constable, Catherine. "Making up the Truth: On Lies, Lipsticks, and Friedrich Nietzsche." *Fashion Cultures: Theories, Explorations and Analysis*. Eds. Stella Bruzzi and Pamela Church Gibson. London: Routledge, 2000. 191-200.

Crary, Jonathan. *Techniques of the Observer*. Cambridge: MIT P, 1995.

Daly, Fergus. "On Four Prosaic Formulas Which Might Summarize Hou's Poetics." *Senses of Cinema* 12, 2001. Web. Accessed 26 Aug. 2007.

Darwin, Charles. *The Expression of the Emotions in Man and Animals*. London: John Murray, 1872.

Dayan, Daniel. "The Tutor Code of Classical Cinema." *Movies and Methods*. Ed. Bill Nichols. Berkeley: U of California P, 1976. 438-451.

de Villiers, Nicholas. "'Chinese Cheers': Hou Hsiao-hsien and Transnational Homage." *Senses of Cinema* 58, 2011. Web. Accessed 20 May 2011.

Deleuze, Gilles. *Cinema 1: The Movement-Image*. Trans. Hugh Tomlinson and Barbara Habberjam. Minneapolis: U of Minnesota P, 1986.

---. "The Brain Is the Screen." 1986. *The Brain Is the Screen: Deleuze and the Philosophy of Cinema*. Ed. Gregory Flaxman. Minneapolis: U of Minnesota P, 2000. 365-372.

---. *Spinoza: Practical Philosophy*. Trans. Robert Hurley. San Francisco: City Lights Books, 1988.

---. *Foucault*. Trans. Seán Hand. Minneapolis: U of Minnesota P, 1988.

---. *Cinema 2: The Time-Image*. Trans. Hugh Tomlinson and Robert Galeta. Minneapolis: U of Minnesota P, 1989.

Deleuze, Gilles and Félix Guattari. *A Thousand Plateaus: Capitalism and Schizophrenia*. Trans. Brian

Massumi. Minneapolis: U of Minnesota P, 1987.

---. *What Is Philosophy?* Trans. Hugh Tomlinson and Graham Burchill. London: Verso, 1994.

Deppman, Hsiu-Chuang（蔡秀粧）. *Close-ups and Long Shots in Modern Chinese Cinemas*. Honolulu: U of Hawaii P, 2020.

Dilley, Whitney Crothers. *The Cinema of Ang Lee: The Other Side of the Screen*. London: Wallflower Press, 2007.

Doane, Mary Ann. "Veiling over Desire: Close-ups of the Woman." *Feminism and Psychoanalysis*. Eds. Richard Feldstein and Judith Roof. Ithaca: Cornell UP, 1989. 105-141.

---. "The Close-Up: Scale and Detail in the Cinema." *differences: A Journal of Feminist Cultural Studies* 14.3 (2003): 89-111.

Douglas, Edward. "Billy Lynn's Long Halftime Walk Review." *Den of Geek*, 17 Oct. 2016. Web. Accessed 22 March 2022.

Ehrlich, Linda C. and David Desser. *Observations on the Visual Arts and Cinema of China and Japan*. Austin: U of Texas P, 1994.

Eisenstein, Sergei. *Film Form: Essays in Film Theory*. Ed. and Trans. Jay Leyda. New York: Harcourt, Brace & World, 1949.

---. *The Eisenstein Reader*. Ed. Richard Taylor. London: BFI Publishing, 1998.

Flatley, Jonathan. *Like Andy Warhol*. Chicago: The U of Chicago P, 2017.

Foster, Hal. "Test Subjects." *October* 132 (2010): 30-42.

Freud, Sigmund. *Group Psychology and the Analysis of the Ego*. Trans. James Strachey. London: The International Psycho-Analytical P, 1922.

---. *The Origins of Psycho-Analysis: Letters to Wilhelm Fliess*. Eds. Marie Bonaparte et al. New York: Basic, 1977.

---. *The Interpretation of Dreams*. 1900. *The Standard Edition of the Complete Psychological Works of Sigmund Freud*. Ed. James Strachey. Vol. 5. London: Hogarth P, 1990.

Giardina, Carolyn and Ashley Lee. "Ang Lee's 'Billy Lynn's Long Halftime Walk': Only Two U.S. Theaters Will Be Equipped to Show 'the Whole Shebang.'" *The Hollywood Reporter*, 14 Oct. 2016. Web. Accessed 22 March 2022.

Gomery, Douglas and Clara Pafort-Overduin. *Movie History: A Survey*. New York: Routledge, 2011.

Goodman, David. "The Power of the Tableau Shot." *Premium Beat*, 30 Nov. 2015. Web. Accessed 30 June 2021.

Goodykoontz, Bill. "'Billy Lynn's Long Halftime Walk' Gets a Little Muddled in the Medium." *USA Today Network*, 23 Nov. 2016. Web. Accessed 22 March 2022.

Gunning, Tom. "The Cinema of Attractions: Early Film, Its Spectator and the Avant-Garde." *Early Cinema: Space, Frame, Narrative*. Eds. Thomas Elsaesser and Adam Barker. London: BFI Publishing, 1990. 57-62.

Gustafsson, Henrik and Asbjørn Grønstad. "Introduction: Giorgio Agamben and the Shape of Cinema to Come." *Cinema and Agamben: Ethics, Biopolitics and the Moving Image*. Eds. Henrik Gustafsson and Asbjørn Grønstad. New York: Bloomsbury Academic, 2014. 1-18.

Hansen, Miriam. "Benjamin, Cinema and Experience: 'The Blue Flower in the Land of Technology.'" *New German Critique* 40 (1987): 179-224.

---. "'With Skin and Hair': Kracauer's Theory of Film, Marseille 1940." *Critical Inquiry* 19.3 (1993): 437-469.

Heath, Stephen. *Questions of Cinema*. Bloomington: Indiana UP, 1985.

Hovet, Grace Ann with Theodore R. Hovet, Sr. *Tableaux Vivants: Female Identity Development Through Everyday Performance*. Bloomington: Xlibris Corporation, 2009.

Howe, Martin. "Ang Lee FFWDs Cinema Technology: 'Billy Lynn's Long Halftime Walk' at IBC 2016." *Blooloop*, 21 Sept. 2016. Web. Accessed 22 March 2022.

Huang, Nicole. (黃心村) "Veiled Listening: *The Assassin* as an Eavesdropper." The Assassin: *Hou Hsiao-Hsien's World of Tang China*. Ed. Peng Hsiao-yen. Hong Kong: Hong Kong UP, 2019. 114-132.

Itzkoff, Dave. "The Real Message in Ang Lee's Latest? 'It's Just Good to Look At.'" *The New York Times*, 5 Oct. 2016. Web. Accessed 22 March 2022.

Ivanova, Nevena. "Meditation-Image as Transfiguration of Experience: Bill Viola Video Art." *Technovisuality: Cultural Re-enchantment and the Experience of Technology*. Eds. Helen Grace, Amy Chan Kit-Sze and Wong Kin Yuen. New York: I.B. Tauris, 2016. 154-176.

James, William. "What Is an Emotion?" *Mind* 9.34 (1884): 188-205.

Jameson, Fredric. "Remapping Taipei." *The Geopolitical Aesthetic: Cinema and Space in the World System*. Bloomington: Indiana UP, 1992. 114-57.

Jonas, Hans. *The Phenomenon of Life: Toward a Philosophical Biology*. Evanston, Illinois: Northwestern UP, 2001.

Koch, Gertrud. "Béla Balázs: The Physiognomy of Things." *New German Critique* 40 (1987): 167-177.

Kracauer, Siegfried. *Theory of Film: The Redemption of Physical Reality*. London: Oxford UP, 1960.

---. "The Little Shopgirls Go to the Movies." *The Mass Ornament: Weimar Essays*. Trans. Thomas Y. Levin. Cambridge: Harvard UP, 1995. 291-304.

---. "Cult of Distraction." *The Mass Ornament: Weimar Essays*. Trans. Thomas Y. Levin. Cambridge: Harvard UP, 1995. 323-328

---. *From Caligari to Hitler: A Psychological History of the German Film*. Princeton: Princeton UP, 1947.

Kristeva, Julia. *Nations without Nationalism*. Trans. Leon S. Roudiez. New York: Columbia UP, 1993.

Lacan, Jacques. *Feminine Sexuality*. Ed. Juliet Mitchell. Trans. Jacqueline Rose. New York: Norton, 1984.

Lawrence, Michael. "Lee Kang-sheng: Non-professional Star." *Chinese Film Stars*. Eds. Mary Farquhar and Yingjin Zhang. New York: Routledge, 2010. 151-162.

Lee, Ang. "Preface." Lust, Caution: *The Story, the Screenplay, and the Making of the Film*. New York: Pantheon Books, 2007. vii-ix.

Lim, Song Hwee. (林松輝) "Manufacturing Orgasm: Visuality, Aurality and Female Sexual Pleasure in Tsai Ming-liang's *The Wayward Cloud*." *Journal of Chinese Cinemas* 5.2 (2011): 141-155.

---. *Taiwan Cinema as Soft Power: Authorship, Transnationality, Historiography*. New York: Oxford UP, 2022.

Liu, Yong. *3D Cinematic Aesthetics and Storytelling*. London: Palgrave Macmillan, 2018.

MacIntyre, Alasdair. *After Virtue: A Study in Moral Theory*. Notre Dame, Indiana: U of Notre Dame P, 1984.

Mandelli, Elisa. *The Museum as a Cinematic Space: The Display of Moving Images in Exhibitions*. Edinburgh: Edinburgh UP, 2019.

Marks, Kim. "Billy Lynn's Long Halftime Walk." *Society of Camera Operators*. Web. Accessed 10 April 2022.

Marks, Laura U. *The Skin of the Film: Intercultural Cinema, Embodiment, and the Senses*. Durham:

Duke UP, 2000.

---. *Touch: Sensuous Theory and Multisensory Media*. Minneapolis: U of Minnesota P, 2002.

Massumi, Brian. "Notes on the Translation and Acknowledgments." *A Thousand Plateaus: Capitalism and Schizophrenia*. By Gilles Deleuze and Félix Guattari. Trans. Brian Massumi. Minneapolis: U of Minnesota P, 1987. xvi-xix.

---. "Introduction: Like a Thought." *A Shock to Thought: Expression after Deleuze and Guattari*. Ed. Brian Massumi. New York: Routledge, 2002. xiii-xxxix.

McKim, Kristi. *Cinema as Weather: Stylistic Screens and Atmospheric Change*. New York: Routledge, 2013.

Merry, Stephanie. "'Billy Lynn's Long Halftime Walk' Values Experimentation Over Emotion." *The Washington Post*, 17 Nov. 2016. Web. Accessed 11 April 2022.

Miller, Jacques-Alain. "Suture (elements of the logic of the signifier)." *Screen* 18.4 (1977): 24-34.

Monaco, James, the editors of Baseline, and James Pallot, eds. *The Encyclopedia of Film*. New York: Perigee Books, 1991.

Mulvey, Laura. "Visual Pleasure and Narrative Cinema." *Screen* 16.3 (1975): 6-18.

---. *Fetishism and Curiosity*. Bloomington: Indiana UP, 1996.

Needham, Gary. *Brokeback Mountain*. Edinburgh: Edinburgh UP, 2010.

Nicholson, Amy. "'Billy Lynn's Long Halftime Walk' into the Surreal." *MTV News*, 18 Nov. 2016. Web. Accessed 10 March 2022.

Oudart, Jean-Pierre. "Cinema and Suture." *Screen* 18.4 (1977-78): 35-47.

Peng, Hsiao-yen. (彭小妍) "Visuality and Music in *The Assassin*: The Tang World Recreated." The Assassin: *Hou Hsiao-Hsien's World of Tang China*. Ed. Peng Hsiao-yen. Hong Kong: Hong Kong UP, 2019. 89-98.

Pethő, Ágnes. "The Image, Alone: Photography, Painting and the Tableau Aesthetic in Post-Cinema." *Cinéma&Cie: International Film Studies Journal* 15.25 (2015): 97-112.

Prince, Ron. "Presence of Mind: John Toll ASC/*Billy Lynn's Halftime Walk*." *British Cinematographer*, 21 Feb. 2017. Web. Accessed 11 April 2022.

Probyn, Elspeth. *Blush: Faces of Shame*. Minneapolis: U of Minnesota P, 2005.

"Puppet." *Encyclopedia.com*, 21 May 2018. Web. Accessed 6 Jun. 2011.

Rankin, Cortland. "Their War, Our War: Private Memory and Public Commemoration in *Billy Lynn's Long Halftime Walk*." *Hollywood Remembrance and American War*. Eds. Andrew Rayment and Paul Nadasdy. New York: Routledge, 2020. 39-66.

Rapfogel, Jared. "Tsai Ming-Liang: Cinematic Painter." *Senses of Cinema* 20, 2002. Web. Accessed 18 Aug. 2021.

Rapold, Nicolas. "Billy Lynn's Long Halftime Walk." *Film Comment* (November-December 2016): 84-85.

Rees, A. L., David Curtis, Duncan White, and Steven Ball, eds. *Expanded Cinema: Art, Performance, Film*. London: Tate Publishing, 2011.

Roberts, Ronda Lee. "Paternalism, Virtue Ethics, and Ang Lee: Does Father Really Know Best?" *The Philosophy of Ang Lee*. Eds. Robert Arp, Adam Barkman, and James McRae. Lexington: UP of Kentucky, 2013. 141-150.

Rodowick, David Norman. *Gilles Deleuze's Time Machine*. Durham: Duke UP, 1997.

Rosenbaum, Jonathan. "Is Ozu Slow?" *Senses of Cinema* 4, 2000. Web. Accessed 8 Aug. 2021.

Ross, Miriam. *3D Cinema: Optical Illusions and Tactile Experiences*. London: Palgrave Macmillan, 2015.

Rothman, William. "Against 'the System of Suture.'" *Film Quarterly* 29.1 (1975): 45-50.

Schamus, James. "Introduction." Lust, Caution: *The Story, the Screenplay, and the Making of the Film*. New York: Pantheon Books, 2007. xi-xv.

Schmitt, Carl. *The Concept of the Political*. Trans. G. Schwab. New Brunswick: Rutgers UP, 1988.

Sedgwick, Eve Kosofsky. *Between Men: English Literature and Male Homosocial Desire*. New York: Columbia UP, 1985.

Shih, Shu-mei. (史書美) *Visuality and Identity: Sinophone Articulations across the Pacific*. Berkeley: U of California P, 2007.

---. "Foreword: The Sinophone Redistribution of the Audible." *Sinophone Cinemas*. Eds. Audrey Yue and Olivia Khoo. New York: Palgrave Macmillan, 2014. viii-xi.

Silverman, Kaja. *The Subject of Semiotics*. Oxford: Oxford UP, 1984.

---. *The Acoustic Mirror: The Female Voice in Psychoanalysis and Cinema*. Bloomington: Indiana UP,

1988.

Steintrager, James A. "Sounding against the Grain: Music, Voice, and Noise in *The Assassin*." The Assassin: *Hou Hsiao-Hsien's World of Tang China*. Ed. Peng Hsiao-yen. Hong Kong: Hong Kong UP, 2019. 133-144.

Sterritt, David. "Godardiana: A Reply to Marcia Landy." *Film-Philosophy* 6.2, 2002. Web. Accessed 11 March 2022.

Stump, David. *Digital Cinematography: Fundamentals, Tools, Techniques, and Workflows*. New York: Routledge, 2022.

Suchenski, Richard I. "Hou Hsiao-Hsien's *The Assassin*." *Artforum*, Oct 2015. Web. Accessed 20 July 2021.

Taussig, Michael. *Mimesis and Alterity: A Particular History of the Senses*. New York: Routledge, 1993.

---. *Defacement: Public Secret and the Labor of the Negative*. Stanford: Stanford UP, 1999.

Taylor, Richard, ed. *The Eisenstein Reader*. London: British Film Institute, 1998.

Thompson, Michael. "The Confucian Cowboy Aesthetic." *The Philosophy of Ang Lee*. Eds. Robert Arp, Adam Barkman, and James McRae. Lexington: UP of Kentucky, 2013. 64-76.

Turnock, Julie. "Removing the Pane of Glass: 'The Hobbit', 3D High Frame Rate Filmmaking, and the Rhetoric of Digital Convergence." *Film Criticism* 37/38. 3/1 (2013): 30-59.

Turvey, Malcolm. "Jean Epstein's Cinema of Immanence: the Rehabilitation of the Corporeal Eye." *October* 83 (1998): 25-50.

Udden, James. "'This Time He Moves': The Deeper Significance of Hou Hsiao-hsien's Radical Break in *Good Men, Good Women*." *Cinema Taiwan: Politics, Popularity and State of the Arts*. Eds. Darrell William Davis and Ru-Shou Robert Chen. New York: Routledge, 2007. 183-202.

---. *No Man an Island: The Cinema of Hou Hsiao-hsien*. Hong Kong: Hong Kong UP, 2009.

Uroskie, Andrew V. *Between the Black Box and the White Cube: Expanded Cinema and Postwar Art*. Chicago: U of Chicago P, 2014.

Wall-Romana, Christophe. "Epstein's Photogénie as Corporeal Vision: Inner Sensation, Queer Embodiment, and Ethics." *Jean Epstein: Critical Essays and New Translations*. Eds. Sarah Keller and Jason N. Paul. Amsterdam: Amsterdam UP, 2012. 51-71.

Wang, Ban. (王　斑) "Black Holes of Globalization: Critique of the New Millennium in Taiwan

Cinema." *Modern Chinese Literature and Culture* 15.1 (2003): 90-119.

Xu, Gang Gary (徐鋼). "Flowers of Shanghai: Visualising Ellipses and (Colonial) Absence." *Chinese Films in Focus: 25 New Takes*. London: British Film Institute, 2003. 104-110.

Yeh, Yueh-yu. (葉月瑜) "Politics and Poetics of Hou Hsiao-hsien's Films." *Post Script* 20 (2001): 61-76.

Žižek, Slavoj. *The Fright of Real Tears: Krzysztof Kieślowski Between Theory and Post-Theory*. London: British Film Institute, 2001.

---. *Did Somebody Say Totalitarianism?* New York: Verso, 2001.

知識叢書 1134

電影的臉
The Face of Cinema

作者——張小虹
人文科學線主編——王育涵
特約編輯——蔡宜真
校對——張小虹、蔡宜真、胡金倫
美術設計——雅堂設計工作室

總編輯——胡金倫
董事長——趙政岷
出版者——時報文化出版企業股份有限公司
　　　　　一○八○一九台北市萬華區和平西路三段二四○號七樓
發行專線——（○二）二三○六六八四二
讀者服務專線—— ○八○○二三一七○五　（○二）二三○四七一○三
讀者服務傳真——（○二）二三○四六八五八
郵撥——一九三四四七二四時報文化出版公司
信箱——一○八九九臺北華江橋郵局第九九信箱
時報悅讀網—— www.readingtimes.com.tw
電子郵件信箱—— ctliving@readingtimes.com.tw
人文科學線臉書—— https://www.facebook.com/humanities.science
法律顧問—— 理律法律事務所　陳長文律師、李念祖律師
印刷—— 勁達印刷有限公司
初版一刷—— 二○二三年五月十九日
定價—— 新台幣五八○元
（缺頁或破損的書，請寄回更換）

電影的臉 = The face of cinema / 張小虹作. -- 初
版. -- 臺北市：時報文化出版企業股份有限公司，
2023.05
　面；　公分. -- (知識叢書；134)
ISBN 978-626-353-626-5(平裝)

1.CST: 電影片 2.CST: 影評 3.CST: 藝術哲學

987.013 112003428

ISBN 978-626-353-626-5（平裝）
Printed in Taiwan